1 MONTH OF FREE READING

at

www.ForgottenBooks.com

By purchasing this book you are eligible for one month membership to ForgottenBooks.com, giving you unlimited access to our entire collection of over 1,000,000 titles via our web site and mobile apps.

To claim your free month visit:
www.forgottenbooks.com/free1010930

ISBN 978-0-331-07386-7
PIBN 11010930

This book is a reproduction of an important historical work. Forgotten Books uses
state-of-the-art technology to digitally reconstruct the work, preserving the original format
whilst repairing imperfections present in the aged copy. In rare cases, an imperfection in
the original, such as a blemish or missing page, may be replicated in our edition. We do,
however, repair the vast majority of imperfections successfully; any imperfections that
remain are intentionally left to preserve the state of such historical works.

Jahrbuch

für

Photographie und Reproduktionstechnik

für das Jahr

1905.

Unter Mitwirkung hervorragender Fachmänner

herausgegeben

von

Hofrat Dr. Josef Maria Eder,

korr. Mitglied der kaiserl. Akademie der Wissenschaften in Wien,
Direktor der k. k. Graphischen Lehr- und Versuchsanstalt und o. ö. Professor
an der k. k. Technischen Hochschule in Wien.

Neunzehnter Jahrgang.

Mit 202 Abbildungen im Texte und 29 Kunstbeilagen.

Halle a. S.

Druck und Verlag von Wilhelm Knapp.

1905.

Mitarbeiter.

Prof. Dr. G. Aarland in Leipzig.
Prof. Dr. R. Abegg in Breslau.
Prof. August Albert in Wien.
A. C. Angerer in Wien.
Prof. Dr. Paul Czermak in Innsbruck.
Ingenieur Dr. Theodor Dokulil in Wien.
Prof. E. Dolezal in Leoben.
Dr. G. Eberhard in Potsdam.
Prof. Dr. Anton Elschnig in Wien.
Prof. J. Elster in Wolfenbüttel.
Dozent Dr. Leopold Freund in Wien.
William Gamble in London.
Prof. H. Geitel in Wolfenbüttel.
Prof. Viktor Grünberg † in Wien.
Paul Hanneke in Berlin.
Prof. Dr. J. Hartmann in Potsdam.
Dr. Georg Hauberrisser in München.
Prof. Dr. E. Hertel in Jena.
A. Hoffmann in Jena.
Oberst A. Freiherr von Hübl in Wien.
Dr. Jaroslav Husnik in Prag.
C. Kampmann in Wien.
Prof. Dr. K. Kassner in Berlin.
Prof. H. Kessler in Wien.
Eduard Kuchinka in Wien.
Max Loehr in Paris.
Gebr. Lumière in Lyon.

Dr. Lüppo - Cramer in Frankfurt a. M
Kustos Gottlieb Marktanner-Turner-
etscher in Graz.
K. Martin in Rathenow.
C. Metz in Wetzlar.
Prof. Dr. Rodolfo Namias in Mailand.
Dr. R. Neuhauss in Großlichterfelde
bei Berlin.
Prof. Dr. Franz Novak in Wien.
Hofrat Dr. Leopold Pfaundler in
Graz.
Dr. A. Pflüger in Bonn.
Prof. Dr. G. Quincke in Heidel-
berg.
Dr. R. A. Reiss in Lausanne.
Prof. Dr. K. Schaum in Marburg
a. d. Lahn.
Dr. Seyewetz in Lyon.
Dr. Arthur Slator in Nottingham.
Lehrer Ludwig Tschörner in Wien.
Prof. O. Tumlirz in Czernowitz.
Prof. Arth. Wilh. Unger in Wien.
Wilhelm Urban in München.
Prof. E. Valenta in Wien.
Dr. Wilhelm Vaubel in Darmstadt.
Dr. Fritz Weigert in Berlin.
Prof. Dr. E. Wiedemann in Erlangen.
Karl Worel in Graz.
W. Zschokke in Berlin - Friedenau.

Inhaltsverzeichnis.

Jahresbericht über die Fortschritte der Photographie und Reproduktionstechnik.

Patente, betr. Photographie und Reproduktionsverfahren.

Original-Beiträge.

Original-Beiträge.

Die Bedeutung der Oberflächenspannung für die Photographie mit Bromsilbergelatine und eine Theorie des Reifungsprozesses der Bromsilbergelatine.

Von Prof. Dr. G. Quincke[1]) in Heidelberg.

Beim Erkalten warmer, wäßriger Leimlösung entsteht Leimgallerte. In der Leimlösung bilden sich beim Erkalten oder durch Verdunsten des Wassers eine sehr klebrige, wasserarme, ölartige Leimlösung A und eine weniger klebrige, wasserreiche Leimlösung B. Die Grenzfläche beider Leimlösungen hat das Bestreben, möglichst klein zu werden, zeigt Oberflächenspannung. Die wasserarme Leimlösung A bildet die Wände, die wasserreiche Leimlösung B den Inhalt, der kleinen sichtbaren oder unsichtbaren Schaumkammern, aus welchen die Leimgallerte besteht.

Die Haloïdsalze des Silbers sind in der wasserarmen Leimlösung A stärker löslich, als in der wasserreichen Leimlösung B. Schaumflocken von Leim und $AgBr$, welche im Wasser schweben, wandern nach Stellen des Wassers hin, welche Bromwasser, Ammoniak oder Alkohol enthalten. Flocken aus $AgBr$ ohne Leim wandern auch, aber viel langsamer. Dies beweist eine periodisch wiederkehrende Ausbreitung von Brom, Ammoniak, Alkohol an der Oberfläche der in der Flüssigkeit schwebenden Teilchen von $AgBr$-Leim oder $AgBr$, die bei ersterem intensiver ist als bei letzterem.

Die auf Glasplatten erstarrten Bromsilbergelatineschichten sind steife Gallerte mit halb oder ganz erstarrten Schaumwänden von ölartiger wasserarmer und $AgBr$-reicher Leim-

1) Auszug aus mehreren Arbeiten des Verfassers in „Drudes Ann. d. Phys." 11, S. 449 bis 488, 1100 bis 1120 (1903).

lösung A, die sich in einer wasserreichen und $AgBr$-ärmeren Leimlösung B ausgeschieden hat.

In den Schaumwänden und besonders in den Kanten der Schaumwände liegen Blasen, Kugeln und Schaumflocken aus der erwähnten Leimlösung A, die gewöhnlich als „Körner" bezeichnet werden. Der Prozeß des „Reifens" besteht in einem längeren Erwärmen einer trüben Lösung von Bromsilberleim, wobei die kleinen schwebenden Teilchen zu größeren Schaumflocken, größeren Körnern, vereinigt werden. Nach dem analogen Verhalten anderer trüben Lösungen geschieht die Flockenbildung durch periodische Ausbreitung einer fremden Flüssigkeit C an der flüssigen Oberfläche der schwebenden Teilchen. Die „kleinen" Körner aus $AgBr$-reicher Leimlösung sind also beim Reifungsprozeß mit einer fremden Flüssigkeitsschicht C bekleidet und zu größeren Kugeln, Blasen und Schaumflocken vereinigt worden.

Diese fremde Flüssigkeitsschicht C ist, wie der Verfasser durch besondere Versuche nachgewiesen hat, eine wasserreichere Leimhaut mit geringerem $AgBr$-Gehalt als der ölartige, wasserarme Bromsilberleim A der eigentlichen Schaumwände. Dicke und Zusammensetzung der Leimhaut C hängen von der Temperatur und der Dauer des Reifungsprozesses ab. Aus dieser $AgBr$-haltigen Leimhaut C werden kleine Körnchen von $AgBr$ ausgeschieden bei Wasseraufnahme oder Leimabgabe, oder wenn in molekularer Wirkungsweite der $AgBr$-Moleküle weniger Leim vorhanden ist, dessen Gegenwart die Löslichkeit des $AgBr$ erhöht.

Es ist nun zu unterscheiden die langsame Wirkung des Lichtes auf ölartigen Bromsilberleim der ungereiften Bromsilbergelatine und die schnelle Wirkung des Lichtes auf Bromsilber in der gereiften Bromsilbergelatine.

Durch Belichtung scheidet sich aus Bromsilbergelatine ölartiger Bromsilberleim A in kugelförmigen Blasen oder in sichtbaren oder unsichtbaren Schaumwänden aus. Aus diesem Bromsilberleim scheidet sich durch Belichtung langsam metallisches Silber ab.

Die „Körner" der gereiften Bromsilbergelatineplatten bestehen aus ölartigem Bromsilberleim, und nicht aus Bromsilber.

In der ungereiften Bromsilbergelatine ist der ölartige Bromsilberleim mit einer unmerklich dicken Haut C von wasserreicherem und bromsilberärmerem Leim überzogen. Die Dicke dieser Haut ist kleiner als die doppelte Wirkungsweite der Molekularkräfte oder $1/5$ Lichtwelle. Bei dem

Reifungsprozeß der geschmolzenen Bromsilber-
gelatine wird die Oberfläche des ölartigen Bromsilber-
leims A kleiner, die Dicke der Leimhaut C größer, und diese
Leimhaut C geht dadurch in eine übersättigte Lösung von
Bromsilber über, aus der sich langsam unsichtbare Teilchen
von Bromsilber abscheiden und in der Haut C hängen bleiben.
Beim Erkalten erstarren die Schaumwände von ölartigem
Bromsilberleim A und die Leimhaut C (oder werden sehr
klebrige Flüssigkeit).

Der Reifungsprozeß der Bromsilbergelatine entspricht der
Flockung trüber Lösungen. Die Methoden der praktischen
Photographie vergrößern die Empfindlichkeit der gereiften
Bromsilbergelatine, indem sie künstlich zuerst eine große
Oberfläche des ölartigen Bromsilberleims und eine große
Leimhaut C schaffen, dann diese Oberfläche durch Aus-
breitung einer fremden Flüssigkeit (Brom, Ammoniak, Alko-
hol u. a.) verkleinern und dadurch viele (unsichtbare) Brom-
silberteilchen ausscheiden.

Durch Belichten zerfällt das Bromsilber in Brom und
Silber. Ersteres breitet sich auf der Oberfläche des ölartigen
und erstarrten Bromsilberleims A aus. Die metallischen Silber-
teilchen hängen auf dieser Oberfläche und in der Leimhaut C
fest, bilden das sogen. latente Bild und sind die Konden-
sationskerne, an welche sich durch Kontaktwirkung neue
Silberteilchen anlegen, die aus fremder Silber bildender
Flüssigkeit stammen bei der sogen. physikalischen Ver-
stärkung, oder von den Silberteilchen herrühren, die sich aus
dem Bromsilber des ölartigen Bromsilberleims durch die
„Entwicklung der photographischen Platte" bilden.

Das Nachreifen der Bromsilbergelatineplatten erklärt
sich durch allmähliche weitere Abscheidung von Bromsilber
aus der übersättigten Bromsilberlösung C.

Die photographischen Bromsilbergelatine-Platten
werden mit der Zeit unempfindlicher, wenn ein Teil
des ausgeschiedenen Bromsilbers sich in der sehr klebrigen
Leimlösung A wieder auflöst oder wenn die Wände von Brom-
silberleim durch starken Wasserverlust verhornen.

Die chemische Wirkung des Lichtes auf Brom-
silber ist eine Resonanzerscheinung. Die Bromsilber-
teilchen zerfallen um so eher, je größer die Amplitude der
schwingenden Teilchen ist; bei gleicher Energie der Licht-
wellen um so eher, je kleiner die Masse der schwingenden
Teilchen ist.

Mit dieser Auffassung sind in voller Uebereinstimmung
eine Reihe bekannter Erscheinungen, wie die photo-

chemische Induktion; der Schwellenwert oder die
kleinste Belichtung, welche einen Zerfall des Bromsilbers oder
eine merkliche Schwärzung bewirkt; die verhältnismäßig ge-
ringere Wirkung schwacher Belichtung; die Unterschiede
kontinuierlicher und intermittierender Belichtung
und die Abhängigkeit der Schwärzung von Periode und Wellen-
länge der intermittierenden Belichtung.

Heidelberg, den 29. Dezember 1904.

Ueber Kornätzung.

Von A. C. Angerer in Wien.

Bekanntlich ist es bei der autotypischen Reproduktion
eine der größten Schwierigkeiten, den allgemeinen Rasterton
auf das geringste Maß zu beschränken. Bei minder geschickter
Behandlung stecken alle Abbildungen in einem mehr oder
weniger dunklen Allgemeinton darinnen, der das bezeichnende
Merkmal schlechter Autotypieen ist. Nur die größte Uebung
bei der Aufnahme sowohl, als während der Aetzung kann
diesen Uebelstand beseitigen.

In der Kornätzung ist es hingegen viel leichter möglich,
schon in der Aufnahme den allgemeinen, nicht zum Original
gehörenden Photographieton zu vermeiden, weil das unregel-
mäßige Korn viel williger, als der starre Linienraster den
Hochlichtern des Originals Raum gibt.

Selbstverständlich wird man in erster Linie solche Vor-
lagen in Kornätzung reproduzieren, deren Charakter auf eine
körnige Wiedergabe hinweist, wie z. B. Bleistift-, Kreide-,
Kohle- oder rauhgemalte Tuschzeichnungen und namentlich
Drucke von Lithographieen u. s. w.

Bei dem beschränkten Format dieses Jahrbuches konnte
ich jedoch nicht gut eine solche Vorlage als Beilage verwenden,
weshalb ich auch diesmal, wie im Jahre 1902, eine Photo-
graphie gewählt habe, um dadurch auch gleichzeitig zu zeigen,
daß sich sogar auch glatte Töne noch in Korn reproduzieren
lassen und alle Schattenwerte vom tiefsten Schwarz bis zum
hellsten Licht zur Geltung kommen.

Es ist einleuchtend, daß man auch mit dem Korn in der
Feinheit nicht weiter gehen kann, als mit dem Linienraster,
weil dies sonst dem Druck auf der Buchdruckpresse zu große
Schwierigkeiten bereiten würde.

Das diesjährige Beilage-Cliché ist mit dem Emailverfahren auf Kupfer geätzt, wobei ganz dieselbe Tiefe erreicht werden konnte, wie sie der Drucker bei guten Linienautotypieen beansprucht.

Forschungen auf dem Gebiete der Farbenphotographie.

Von Karl Worel in Graz.

Wieder ist ein Jahr verstrichen, ohne daß es trotz vielfältigem, eifrigem Streben gelungen wäre, eine allseits befriedigende Methode der Photographie in den Naturfarben aufzufinden.

Berechtigen auch die gemachten Fortschritte und Wahrnehmungen zu der Annahme, daß dieser Lieblingswunsch des Menschen keineswegs ein ewig unerfüllter sein und bleiben wird — so kann heute leider doch immer noch nicht das der Allgemeinheit geboten werden, was sie so sehnsüchtig verlangt, d. i. ein einfaches, von jedem leicht ausführbares Verfahren, welches bei sekundenlanger Exposition Porträts und Landschaften u. s. w. in jenen herrlichen Farben naturgetreu und dauernd fixiert liefert, wie wir sie in all den Nuancen und Tonabstufungen mit dem ganzen bestrickenden Reiz der Natur umgeben, auf der Mattscheibe unserer Kamera zu sehen gewohnt sind.

Die Wege, die zur Erreichung dessen in letztverflossener Zeit eingeschlagen wurden, sind vielfältig.

Ich verweise auf die in Fach- und Tagesblättern veröffentlichten Verfahren der Gebrüder Lumière (Farbenphotographie), Josef Switkowsky (mehrfarbige Gummidrucke), Dr. E. König (Pinachromie) und H. W. Reichel (lichtechte Farbenphotographie) — aber zum eigentlichen Endziel — zur widerspruchslosen Lösung der Aufgabe führte doch noch keiner dieser Wege.

Es ist gut, daß ein jeder Forscher seine eigene Wegesrichtung einschlägt und auf dieser unentweg dem Ziele nahezukommen strebt; es vereinfacht, konsolidiert die Sache und verspricht eher die Aussicht auf das endliche Erringen der Siegespalme.

Indes drängt sich unwillkürlich die Frage auf, wie es komme, daß gerade die photographische Technik gegen epochemachende Fortschritte und Errungenschaften so schwer anzukämpfen hat, während auf anderen technischen Gebieten,

beispielsweise der Elektrotechnik, der menschliche Geist fortgesetzt Triumphe feiert.

Die Ursache ist wohl in erster Linie darin zu suchen, daß der Photochemie verhältnismäßig noch zu wenig Aufmerksamkeit und intensives Studium zugewendet wird. Und doch kann vielleicht eben die Photochemie zuerst berufen sein, uns die Mittel zur Erschließung des Geheimnisses zu liefern, ob die wohl unbewiesene, aber unwiderstehlich vermutete energetische Anschauung: „alle Materie sei energiebegabter Urstoff" — Phantom oder Wahrheit ist.

Ergänzend zu den Mitteilungen in diesem „Jahrbuche" vom Jahre 1903 und 1904 sei Nachfolgendes angeführt: Am kräftigsten trägt zum Verbleichen der auf Papier gestrichenen Teerfarbstoffe Anethol (der Hauptbestandteil des Anisöls) bei; doch auch andere ätherische Oele haben mehr oder minder die gleiche Eigenschaft. Aus den zahlreichen Arten dieser Oele seien nur erwähnt: Das Bergamotten-, Pfefferminz-, Fenchel-, Lavendel-, Citronen- und Neroliöl als gute Bleichungsförderer, dagegen das Kalmus-, Majoran-, Salbei-, Rosmarin-, Thymian-, Wachholder-, Nelken-, Kamillen-, Terpentin- und Rosenöl als schlechte Bleichungsförderer.

Erwägt man die Zusammensetzung dieser Stoffe, so fällt es auf, daß unter den die Bleichung begünstigenden Oelen solche enthalten sind, die Sauerstoff enthalten, aber auch solche, die sauerstofffrei sind (Anisöl und Lavendelöl) und umgekehrt sowohl in der Gruppe der sauerstoffhaltigen als auch in der Gruppe der sauerstofffreien ätherischen Oele wieder Arten vorhanden sind, welche die Bleichung der Farbstoffe nicht begünstigen (Nelken- und Wachholderöl).

Weiter zeigt das Terpentinöl keine hervorragende Bleichungsförderung, wiewohl gerade dieser Stoff durch seine Eigenschaft, bei Berührung mit atmosphärischer Luft, deren Sauerstoff zu absorbieren und einen Teil desselben an sonst nicht oder nur schwer oxydable Körper abzugeben, in erster Linie geeignet erschiene, die Bleichung von organischen Farbstoffen mächtig zu fördern.

Diese Beobachtungen lassen unzweifelhaft darauf schließen, daß die Bleichung bei dem in Rede stehenden Verfahren anderen Ursachen zuzuschreiben ist als einer durch Hinzutritt des Lichtes geförderten Oxydation des Farbstoffes.

Festgestellt wurde weiter, daß ein mit Teerfarbstoffen gefärbtes Kollodiumhäutchen in einem luftgefüllten Glasrohre auch dann im Lichte verbleicht, wenn der eingeschlossenen Luft auf chemischem Wege jede Spur von Sauerstoff entzogen

worden ist[1]). Ferner, daß eine Bleichung der Farben: Primrose, Viktoriablau und Auramin, auf ein organisches Mittel aufgetragen, selbst bei einer 400stündigen Aussetzung dem Sonnenlichte nicht eintritt, sobald die gefärbte Probe in stark verdünntem Wasserstoffgas eingeschlossen ist. Curcumin verbleicht aber auch in diesem Falle schon in wenigen Stunden.

Ich registriere diese Resultate, ohne jetzt schon weitere Folgerungen daraus zu ziehen.

Mein Bestreben, durch direkte Kamera-Aufnahmen kopierfähige, farbige Urbilder zu erhalten, war vom Erfolge nicht gekrönt. Ich versuchte daher mit Hilfe von drei Teilnegativen und den gegenwärtig im Handel erhältlichen „Pigmentfolien für Dreifarbenphotographie" der Neuen Photographischen Gesellschaft in Berlin-Steglitz solche Urbilder zu erlangen, und fand, daß es wohl möglich ist, auf diesem Wege geeignete farbige Positive zu erhalten, die recht gute Papierkopieen liefern. Es ist jedoch unerläßlich, die im Handel befindlichen roten und blauen Pigmentfolien (die gelbe Folie ist kräftig genug) vor der Sensibilisierung im Chrombade stärker zu färben.

Hierzu verwendete ich alkoholische Lösungen möglichst lichtechter organischer Farbstoffe. Es ist aber anzunehmen, daß die genannte Unternehmung über an sie ergehende Anregung gern bereit ist, solche intensiver gefärbte Pigmentfolien herzustellen, wodurch Anhänger meines Verfahrens der Mühe enthoben sind, das zum Kopierprozeß nötige Urbild zu kolorieren. Die Uebertragung der drei gefärbten Bildteile aufeinander, im Sinne der den Pigmentfolien beigegebenen Gebrauchsanweisung, habe ich nicht vorgenommen, sondern auf eine reine Glasplatte einfach, mittels einer klaren Lösung von Gummiarabikum zuerst das gelbe, darauf das blaue und endlich das rote Bild samt der Pigmentfolie aufgeklebt und unter dem Druck der Federn im Kopierrahmen trocknen gelassen. Das Auftreten von kleinen Luftblasen ist dabei von keinem Belang.

Ein zweiter Versuch galt der Gewinnung der drei Teilnegative von einem kolorierten Diapositive durch Ausbleichung. Auch dieser gelang.

1) In eine starkwandige Eprouvette wurde das auf einem Glasstreifen montierte gefärbte Kollodiumhäutchen gebracht, eine Pastille Pyrogallol eingeschoben und die Eprouvette mit der Oeffnung in Quecksilber eingetaucht. Hierauf wurde im Dunkeln mittels einer Heberpipette zehnprozentige Aetzkalilösung eingebracht und 24 Stunden bei Lichtabschluß stehen gelassen. Nach Ablauf dieser Zeit wurde der Apparat in Sonnenlicht gestellt und der Fortgang der Bleichung der Farben durch ein Kontrollstück festgesetzt.

Unter dem farbigen Diapositive belichtete ich ein Blatt Papier, das bloß mit Primrose und Anethol oberflächlich bestrichen war, und erhielt ein selektives Bild desselben, welches bloß jene Stellen in roter Farbe aufwies, die im Originale rot oder rötlich waren. Der gleiche Vorgang mit einem mit Viktoriablau gefärbten Papiere lieferte den Abklatsch der blauen und grünen Stellen des Originals, endlich ergab die Exposition eines mit Curcumin gefärbten Papieres unter dem Diapositive dessen gelben und grünen Stellen in Gelb. Ich hatte nun drei Teilbilder des Originals auf Papier zerlegt in die drei Hauptfarben.

Durch Reagenzien verwandelte ich das Blaubild in ein gelbabgetontes, das nur schwach sichtbare Gelbbild in ein braunabgetontes und fertigte von diesen drei Papierbildern mittels des gewöhnlichen photographischen Verfahrens drei Negative an, die besser gelangen als die Aufnahme mit Hilfe von Lichtfiltern und farbenempfindlichen Trockenplatten.

Ueber die Verteilung von Kobaltchlorid zwischen Alkohol und Wasser nach dessen Lösung in Gemischen dieser beiden Substanzen.

Von Prof. Dr. E. Wiedemann in Erlangen.

Die Untersuchung von Gleichgewichtszuständen und des Verlaufes von Reaktionen gestaltet sich besonders übersichtlich, wenn die eine oder mehrere der dabei ins Spiel kommenden Substanzen durch Eigenschaften charakterisiert sind, die durch physikalische Methoden isoliert beobachtet werden können. Dies ist bei magnetischen Körpern der Fall, bei drehenden und in vielen Fällen bei solchen, die das Licht absorbieren.

Auf meine Veranlassung hat Herr R. Pleuß[1]) die Verteilung von Kobaltchlorid $Co Cl_2$ in Mischungen von Wasser und verschiedenen Alkoholen zwischen den beiden Komponenten verfolgt und dabei die Tatsache sich zu Nutze gemacht, daß die blaue alkoholische Lösung ganz andere Absorptionsbanden zeigt, wie die rote wässerige. Eine Bestimmung der relativen Absorption in den verschiedenen Teilen des Spektrums genügte daher, um die gesuchte Größe zu finden.

Soweit sich aus den bisher vorliegenden Beobachtungen ersehen läßt, ergibt sich in Lösungen von $Co Cl_2$ in Wasser,

1) R. Pleuß, Inaugural-Dissertation Erlangen 1902.

Methyl-, Aethyl-, Propyl- und Amylalkohol und deren Gemisch mit Wasser folgendes:

1. Die Absorptionsstreifen des Kobaltchlorids gehorchen der Kundtschen Regel, nämlich insofern, als sie um so weiter nach dem Rot rücken, je größer die Dispersion des Lösungsmittels wird.

2. Bei den verschiedenen Alkoholen ist der Charakter des Absorptionsspektrums derselbe, während er bei Wasser ein ganz anderer ist.

3. Betrachtet man die Absorptionskurven der Lösungen von $Co Cl_2$ in der Alkoholreihe, so sieht man, wie die Maxima und Minima immer ausgeprägter werden, je mehr man in der homologen Reihe emporsteigt. So ist z. B. bei Methylalkohol der Extinktionskoëffizient des ersten Maximums gleich 1,33 und der des ersten Minimums gleich 1,25. Bei Aethylalkohol sind sie 1,37 bezw. 1,24, bei Propylalkohol bis 1,36 bezw. 1,15 und bei Amylalkohol bis 1,38, bezw. 1,03. Es deutet dies darauf hin, daß sich die Alkohole an das Kobaltchlorid anlagern und so immer schwerere Moleküle bilden. Dies steht im Einklange mit den von B. E. Moore gefundenen Ergebnissen, aus denen hervorgeht, daß mit Zunahme der Hydrolyse sich immer schwerere Moleküle bilden [$Fe(O_2 H_2)x$], wo x mit der Zunahme der Hydrolyse zunimmt.

4. Die Absorptionskurven der Alkoholwassergemische gehen kontinuierlich aus denen des Alkohols in die des Wassers über, derart, daß die bei den Alkoholen auftretenden Maxima, bezw. Minima, deren Lage bei dem Wasser genau mit den Minima der Absorption, bezw. mit den Maxima zusammenfällt, mit dem Prozentgehalt an Wasser immer weniger ausgeprägt werden, bis schließlich die Maxima der Alkohollösungen in Minima der wässerigen Lösungen übergehen, und umgekehrt.

5. Berechnet man aus den Absorptionen die Anteile an blauer und roter Substanz, so ergibt sich, daß man dieselben Werte erhält, ganz gleichgültig, welchen Spektralbereich man der Berechnung zu Grunde legt.

6. Schon geringe Zusätze von Wasser zu den Alkoholen bringen den Farbenumschlag aus Blau in Rot hervor. Mit zunehmendem Wassergehalt wächst die Menge der gebildeten roten Substanz schnell mit der Menge des zugesetzten Wassers.

Mit zunehmendem Wassergehalt ändert sich daher das Verhältnis der Menge der blauen zur roten Modifikation erst schnell, dann langsam.

Bei Zusatz von etwa 5 ccm Wasser zu 100 ccm einer Lösung in reinem Methyl- oder Aethylalkohol ist etwa zur Hälfte die blaue und zur Hälfte die rote Modifikation vorhanden. Nach Zusatz von etwa 10 ccm Wasser ist dies Verhältnis auf 1:5 gesunken.

— — - -

Eine Untersuchungsmethode für Lichtreaktionen in homogenen Systemen.

Von Dr. Arthur Slator in Nottingham (England).

Bei dynamischen Studien über Lichtreaktionen, die in homogenen Systemen stattfinden, ist es oft der Fall, daß die reagierenden Stoffe Licht absorbieren. Deshalb ist bei gegebener Intensität des eintretenden Lichtes die Stärke desselben im Inneren der Lösung größer, wenn die letztere verdünnt, als wenn sie konzentriert ist. Wenn man annimmt, daß die Reaktionsgeschwindigkeit von der Lichtstärke in der Lösung (Illumination der Lösung) und nicht direkt von der Menge des absorbierten Lichtes abhängt, findet man eine relativ größere Geschwindigkeit in verdünnten als in konzentrierten Lösungen.

Fig. 1.

Bei der Untersuchung der Abhängigkeit der Reaktionsgeschwindigkeit von der Chlorkonzentration bei dem Vorgange $C_6H_6 + 3Cl_2 - C_6H_6Cl_6$ wurde der Einfluß der Lichtabsorption durch das Chlor folgendermaßen eliminiert. Zwei flache Gefäße aus Glasplatten wurden hergestellt und die Reaktion in solchen Gefäßen ausgeführt. Wenn die Gefäße, welche die zwei Lösungen von verschiedenen Konzentrationen enthalten, wie in Fig. 1 zusammengestellt sind und von beiden Teilen gleich belichtet werden, so läßt sich beweisen, daß die Lichtstärke in den beiden Lösungen annähernd gleich sein muß („Zeitschr. phys. Chemie" 45, 542, 1903). Die konzentrierte Lösung ist teilweise durch die verdünnte Lösung hindurch belichtet worden, und umgekehrt. Die stärkere Belichtung der konzentrierten Lösung wird durch ihr stärkeres Absorptionsvermögen aufgewogen, wodurch das obige Resultat

erzielt wird. Die Gefäße wurden aus Glasplatten von dem-
selben Stück Glas geschnitten und mit Gelatine verkittet.
Unregelmäßigkeiten werden durch Vertauschung der Gefäße
eliminiert. Durch Schützung der schmalen Seiten durch
lange schwarze Papierstreifen (a) werden alle Strahlen, welche
nicht unter einem kleinen Winkel einfallen, abgeblendet, und
es kommen demnach nur die fast parallelen Strahlen in Be-
tracht, wodurch erzielt wird, daß Strahlen, welche in eine
Schicht hineingehen, auch die andere durchwandern müssen
(siehe Fig. 2). Die Gefäße (g) stehen auf einem Tisch (b),
der gedreht werden kann, und während der Versuchsdauer

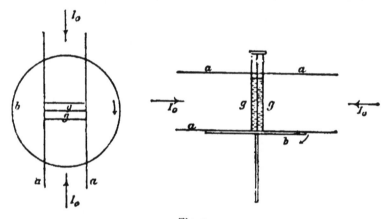

Fig. 2.

werden sie ungefähr 20 mal um 180 Grad gedreht. Auf diese
Weise gelang es, von beiden Seiten annähernd gleiche Licht-
mengen in die Lösung zu schicken.

Durch Verwendung dieser Untersuchungsmethode ist
nachgewiesen worden, daß die Reaktionsgeschwindigkeit bei
der Einwirkung von Chlorgas auf Benzol (C_8H_6) im Lichte
proportional dem Quadrate der Chlorkonzentration ist.

Ein Apparat zur absoluten Messung der Wärmestrahlung.

Von Prof. Dr. O. Tumlirz in Czernowitz.

Ich habe bereits im Jahre 1888 einen Apparat konstruiert,
welcher alle wesentlichen Eigenschaften des hier zu beschreiben-
den Apparates besaß und mit welchem ich die Gesamtstrahlung

der Amylacetatlampe von **Hefner - Alteneck** direkt bestimmte[1]). Im letzten Jahre habe ich an dem Apparate mehrere wichtige Aenderungen angebracht und insbesondere die Theorie des Apparates wesentlich verbessert[2]). Ich will nun im folgenden den Apparat und seine Verwendung kurz beschreiben.

Fig. 3 zeigt eine Totalansicht des Apparates, Fig. 4 den Durchschnitt. *a*, *b*, *c*, *d* ist ein Kupfercylinder von 55 mm Höhe und 58 mm Durchmesser. Die Stärke des Kupferbleches ist gleich 0,286 mm, das Gewicht 37,935 g. *a' b' c' d'* ist auch ein Kupfercylinder von 66 mm Durchmesser, in welchen bei *a' b'* eine leichte Messingfassung mit einer Steinsalzplatte eingeschraubt ist. Der innere Cylinder ist an eine

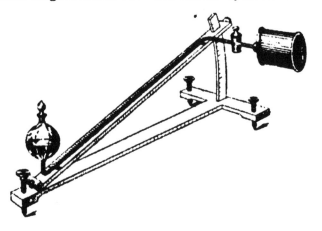

Eig. 3.

4 mm dicke Hartgummischeibe *h h* angekittet, welche sich in einen 14 mm langen Hohlcylinder fortsetzt, der wieder auf dem Messinggewinde *i i* festgeschraubt ist. Das Gewinde ist an das Glasrohr festgekittet. In dem Glasrohr befindet sich als Sperrflüssigkeit sehr feines Knochenöl, welches durch eine Spur Alkanin rot gefärbt ist. Unten setzt sich das Glasrohr in ein Kugelgefäß von 54 mm Durchmesser fort. Der obere Schenkel der Glasröhre, welcher die beiden Kupfercylinder trägt, enthält einen luftdicht schließenden Glashahn *H*. Die der Strahlung ausgesetzte Grenzfläche des inneren Kupfer-

1) „Sitzungsber. d. kais. Akad. d. Wiss. in Wien“, Bd. 97, Abt. II a, S. 1521 und Bd. 98, Abt. II a, S. 826.
2) Ebenda, Bd. 112, Abt. II a, S. 1382.

cylinders wird außen mit einer
Rußschicht gleichmäßig über-
zogen, so daß die Flächendichte
37,8 $\frac{mg}{dm^2}$ ist. Es beträgt dann
die Absorption 94 Prozent.

Man stellt den Apparat der
Flamme so gegenüber, daß die
Achse der beiden Kupfercylinder
horizontal ist und durch die
Mitte der Flamme hindurchgeht.
Vor dem Versuch sei der Zustand
des inneren Kupfercylinders
stationär und es sei t_0 die Tem-
peratur und H_0 die Spannung
im Innern. Wird dann der
Cylinder durch Strahlung er-
wärmt, so wird die Kuppe der
Flüssigkeit in der Glasröhre
herabgedrückt. Bezeichnen wir
mit t_1 die Temperatur im Cylinder
in einem gewissen Augenblick
und mit Δ die entsprechende
Depression der Flüssigkeitskuppe,
so besteht die Beziehung

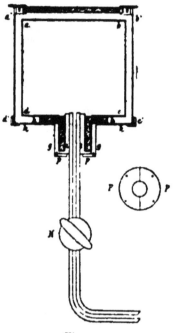

Fig. 4.

$$t_1 - t_0 = N_1 \left(\Delta - \frac{N_2}{N_1} \right),$$

wobei

$$N_1 = \frac{1 + \gamma t_0 - n_0 \dfrac{w}{V}}{\gamma H_0} \sigma g \sin z + \frac{w}{\gamma V},$$

$$N_2 = \frac{1 + \gamma t_0 - n_0 \dfrac{w}{V}}{\gamma H_0} \frac{8 \pi \mu}{w} l \frac{d l}{d z}$$

ist. Es bedeuten darin $\gamma = 0{,}003665 - 0{,}000051 = 0{,}003614$.
n_0 die Länge des von der Flüssigkeit nicht erfüllten Röhren-
stückes zu Beginn des Versuches, w den Querschnitt der
Röhre, V das Volumen des inneren Cylinders für o Grad C, σ die
Dichte der Flüssigkeit, g die Beschleunigung der Schwere, z
den Neigungswinkel der Röhre gegen die Horizontale, μ den
Reibungskoëffizienten des Oeles, l die Länge des Flüssigkeits-
fadens, gerechnet von der Mündung der Röhre in das Kugel-
gefäß bis zum Meniskus, und z die Zeit.

Ist z. B. bei dem Winkel $\varepsilon = 5$ Grad, die Depression $= 1$ mm und ist dann außerdem $\dfrac{dt}{dz} = o$, so entspricht dies der Temperaturdifferenz $t_1 - t_0 = 0{,}00864$ Grad C.

Die Messung der Strahlung wird folgendermaßen durchgeführt. Nachdem der Neigungswinkel ε so gewählt ist, daß die Flüssigkeitskuppe einen möglichst hohen Stand einnimmt, wird die Flüssigkeitskuppe so lange beobachtet, bis sie vollkommen zur Ruhe gekommen ist. Die Länge des Flüssigkeitsfadens sei dann l_1. Hierauf wird die Flamme in der angegebenen Stellung angezündet und etwas mehr als eine halbe Stunde gewartet. Nach dieser Zeit ist in der Regel der neue Gleichgewichtszustand völlig hergestellt. Die Beobachtung ergibt dann als Länge des Flüssigkeitsfadens den Wert l_2. Nun wird die Flamme ausgelöscht und der Gang des Flüssigkeitsfadens während der Erkaltung beobachtet. Zum Schluß wird noch einmal der Flüssigkeitsstand l_1 beobachtet und aus dem ersten und zweiten Wert, in Verbindung mit den zugehörigen Zeiten derjenige Wert von l_1 abgeleitet, welcher der Zeit nach zu l_2 gehört. Ist τ die mittlere Temperatur des inneren Cylinders bei dem Zustand l_1, so gilt für die Erkaltungsperiode nach dem Auslöschen der Flamme die Gleichung

$$-\frac{dt}{dz} = m\,(t - \tau)^2,$$

worin m eine Konstante ist. Setzt man in diese Gleichung die Beobachtungswerte ein, so erhält man die Konstante m. Schließlich ergibt sich dann die Strahlungsmenge \mathcal{Q}, welche von dem inneren Cylinder in der Sekunde absorbiert wird, gleich

$$\mathcal{Q} = M m\, N_1{}^2\,(l_1 - l_2)^2,$$

wobei M den Wasserwert des inneren Cylinders bedeutet.

Bezüglich der Hefner - Lampe ergaben die Messungen das folgende Resultat: „Steht der Flamme der Hefner-Lampe eine Fläche von 1 qcm Inhalt in der Entfernung von 1 m so gegenüber, daß die Normale der Fläche horizontal ist und durch die Flammenmitte hindurchgeht, so fällt auf diese Fläche in jeder Sekunde eine Strahlung, deren Energie einer Wärmemenge von $0{,}162 \times 10^{-4}\,\dfrac{\text{g cal}}{\text{sec}}$ oder einer Arbeit von 677 Erg äquivalent ist."

Berechnet man daraus die Wärmemenge, welche die Flamme in der Sekunde nach allen Richtungen aussendet, so findet man den Wert $2{,}04\,\dfrac{\text{g cal}}{\text{sec}}$. Dabei beträgt die in der

Sekunde verbrannte Amylacetatmenge 0,002678 g. Da nach
Favre und Silbermann das Verbrennen von 1 g Amylacetat
eine Wärme von 7971,2 g cal entwickelt, so gelangen wir zu
dem Resultat, daß die ausgesandte Wärmestrahlung 9,56 Pro-
zent der Verbrennungswärme beträgt.

Unter den Flammen, für welche die letztere Frage von
besonderem Interesse ist, nimmt wohl die Wasserstoffflamme
die erste Stelle ein, weil bei ihr die chemische Reaktion un-
gemein einfach ist. Verbindet sich 1 g Wasserstoffgas mit
8 g Sauerstoffgas bei t Grad C. und 760 mm Druck zu Wasser
von t Grad C., so beträgt die Verbindungswärme

$$28652{,}6 + 0{,}3773 \, t \text{ g cal.}$$

Die Messung der Wärmestrahlung der Wasserstoffflamme hat
nun ergeben, daß, wenn Wasserstoff in der Luft verbrennt,
6,15 Prozent der Verbindungswärme als strahlende Wärme aus-
gesendet wird [1]).

Die Anwendung der Thermosäule zu photometrischen Messungen im Ultraviolett.

Von Dr. A. Pflüger in Bonn.

Für photometrische Messungen im Ultraviolett kamen
bisher verschiedene Methoden in Betracht, die teils auf der
photographischen, teils auf der Fluoreszenz erregenden Wirkung
dieser Strahlen, endlich auf ihrem lichtelektrischen Effekt
beruhen. Sie gestatten sämtlich keine absoluten Messungen,
und sie sind, mit Ausnahme der letzten, sehr schwierigen
Methode, ungenau. Das Bedürfnis nach einer intensiven und
genügend konstanten ultravioletten Lichtquelle, die die An-
wendung der Thermosäule oder des Bolometers gestattete,
war daher allgemein. Die Strahlung der Bogenlampe, die
zuerst von Hagen und Rubens zu diesem Zwecke an-
gewandt worden ist, leidet an dem Nachteil, daß das ultra-
violette Spektrum eine zu geringe Zahl der Intensitätsmaxima
(Cyanbanden bei 387 μμ und 357 μμ und einige Punkte, ver-
mutlich Eisenlinien, bis herab zu 251 μμ) aufweist; auch ist
sie im äußeren Ultraviolett unterhalb der Wellenlänge 357 sehr
lichtschwach.

Die Untersuchung der ultravioletten Funkenspektra der
Metalle, welche ich mittels einer Thermosäule vornahm, ließ
erkennen, daß diese Lichtquellen sehr viel reicher an Energie

1) „Sitzungsber. d. kais. Akad. d. Wiss. in Wien“, Bd. 113, Abt. IIa,
S. 501 (1904).

sind, als man, in Ueberschätzung der Empfindlichkeit der photographischen Platte, bisher allgemein angenommen hat. Man erzeuge mittels eines Induktoriums mit parallel geschalteter Leydener Flasche einen kräftigen Funken zwischen Metallelektroden und stelle diesen vor den Spalt eines, mit Bolometer oder Rubensscher Thermosäule und Quarz- oder Flußspatoptik ausgestatteten Spektrometers. Durch Drehen des Fernrohrs bringe man die Thermosäule mit den ultravioletten Linien zur Koïnzidenz. Man erhält dann bei mäßiger Empfindlichkeit des Galvanometers Ausschläge bis zu vielen hundert Skalenteilen, wie ich in den „Ann. d. Physik", Bd. 13, S. 890, 1904, näher ausführte.

Es wird mit Hilfe dieser Apparate ein leichtes sein, sowohl photometrische Messungen im gesamten Ultraviolett, als auch vergleichende Intensitätsmessungen in den Funkenspektren der Metalle anzustellen und die vielen damit zusammenhängenden interessanten Fragen zu beantworten. Eine erste Frucht der Methode ist der Nachweis, daß sämtliche untersuchten Funkenspektren mit Ausnahme des Magnesiums ihr Energiemaximum im äußersten Ultraviolett, unterhalb der Wellenlänge 260 μμ, besitzen. Ein zweites, niedrigeres Maximum scheint im Ultrarot vorhanden zu sein. Wollte man annehmen, daß die Strahlung eine reine Temperaturstrahlung sei — was unwahrscheinlich erscheint — so läge es nahe, das ultraviolette Maximum dem glühenden Dampfe, das ultrarote den glühenden Metallpartikelchen zuzuschreiben. Der Dampf müßte dann eine Temperatur von 12000 bis 14000 Grad haben.

Unterhalb 186 μμ hat bisher nur Schumann mit seinem Vakuumspektrographen und gelatinefreien Platten die Spektra weiter verfolgen können. Mit Hilfe einer einfachen Anordnung, bei der der Funke in dem für die äußersten Strahlen gut durchlässigen Wasserstoff zwischen Aluminiumelektroden übersprang, und keine Luft in dem Strahlengang zwischen Funke und Thermosäule sich befand, gelang es, auch die Wärmewirkung dieser Strahlen unterhalb 186 μμ nachzuweisen.

Es möge betont werden, daß die Energie der Funkenspektren gerade in demjenigen Spektralgebiet am größten ist, in dem die Empfindlichkeit der photographischen Platten bedeutend nachzulassen beginnt, nämlich unterhalb etwa 240 μμ Linien, die eine mehrstündige Exposition erfordern, geben sehr kräftige Galvanometerausschläge.

Eine willkommene Ergänzung zu den Metallfunken als Lichtquelle liefert die elektrische Quarz-Quecksilberbogenlampe von Heraeus. Während die ersteren die stärksten Ausschläge im äussersten Ultraviolett liefern, hat die Queck-

silberlampe im Gebiet oberhalb $295\,\mu\mu$ einige Linien, die kräftiger sind, als die irgend eines Metalles in demselben Wellenlängengebiete.

Bonn, Physikalisches Institut der Universität.

Ein neues Gummi-Silberdruckverfahren.

Von Dr. R. A. Reiß in Lausanne.

Seinerzeit wurde empfohlen, Gummi zur Bereitung von Bromsilberemulsionen anzuwenden [1]), jedoch ergaben so zubereitete Platten, neben großer Klarheit, nur schwache, kraftlose Negative. Gummizusatz wurde ebenfalls für Bromsilbergelatine-Emulsionen vorgeschlagen [2]). Solche Emulsionen ergeben klare und kräftige Negative.

J. Liddee stellt lichtempfindliche Gewebe her, indem er sie 15 Minuten lang in eine Lösung von 4 g arabischem Gummi und 1 g Natriumchlorid in 123 ccm Wasser taucht und dann, nach dem Trocknen, in einer zehnprozentigen Silbernitratlösung sensibilisiert.

In folgendem soll ein neues Verfahren zur Bereitung lichtempfindlicher Papiere mit Hilfe von arabischem Gummi und Silbernitrat beschrieben werden.

Es sei gleich bemerkt, daß, wenn auch die vom Verfasser erzielten Resultate jetzt schon interessant und teilweise sehr schön sind, das Verfahren wohl noch, namentlich in bezug auf Haltbarkeit der sensibilisierten Papiere vor der Belichtung, weiter ausgearbeitet und verbessert werden kann.

.Die Wahl des Papieres. Jedes gut geleimte Papier kann zu dem Verfahren benutzt werden. Hauptsache ist, daß die Leimung sehr gut ist, da sonst das Bild einschlägt und kraftlos wird. Ausgezeichnete Resultate wurden mit dem „Canson, spécial pour lavis" und mit englischen Korrespondenzpapieren erzielt

Bereitung der Emulsion. 100 g bester arabischer Gummi werden feinst verpulvert und dann in 100 ccm Wasser gelöst. Von dieser Gummilösung werden 5 ccm in einen Porzellanmörser gegeben und hierin mit 3 ccm Eisessig vermischt. Die Masse koaguliert und wird mit Hilfe eines Porzellanstempels so lange bearbeitet, bis sie völlig homogen geworden ist.

1) „Phot. Chemie und Chemikalienkunde" von Valenta, 2. Bd., S. 307.
2) Eders „Handbuch der Photographie" 1890 S. 63, 1902, S. 54.

2*

Hierzu wird nun, bei gelbem Licht, eine Lösung von
1 g Silbernitrat in 3 ccm destillierten Wassers hinzugegeben
und von neuem verrieben.

Die Mischung ist nicht haltbar und muß sofort zur Be-
reitung des lichtempfindlichen Papieres verwendet werden.

Aufstreichen der Emulsion. Das lichtempfindlich
zu machende Papier wird zuerst auf ein Zeichenbrett oder
auf einen starken Karton mit Reißnägel glatt aufgespannt.
Die Emulsion wird nun hierauf mit einem starken Schweins-
borstenpinsel aufgetragen. Dies Auftragen der Emulsion muß
möglichst gleichmäßig und sehr rasch geschehen, da die
Schicht sehr rasch trocknet. Das Egalisieren der Schicht
geschieht mit einem zweiten, weicheren und breiten Pinsel
genau wie die Vertreibpinsel, die beim gewöhnlichen Gummi-
druckverfahren angewendet werden.

Um gute Resultate zu erlangen, muß folgendes beob-
achtet werden: 1. Die Schicht muß sehr gleichmäßig auf-
getragen werden; 2. das Auftragen der Emulsion muß rasch
von statten gehen; 3. die Pinsel, die zum Aufstreichen der
Emulsion benutzt werden, müssen sehr sauber sein (nach
jedesmaligem Gebrauch sorgfältig auswaschen).

Zur Sensibilisierung eines 18 × 24 Blattes werden ungefähr
3 ccm der Emulsion benötigt.

Nach dem Aufstreichen der Emulsion wird das licht-
empfindlich gemachte Papier in einem warmen, gut ventilierten
und dunkeln Ort zum Trocknen aufgehängt. Nach 10 bis
15 Minuten ist das Papier trocken und kann sofort zum
Kopieren benutzt werden. Es ist wohl unnötig hinzuzufügen,
daß während der Sensibilisierung und des Trocknens des
Papieres Tageslicht sorgfältig vermieden werden muß. Künst-
liches Licht, außer Auerbrenner und elektrischem Bogenlicht,
hat keinen schädlichen Einfluß auf das Papier.

Gleich nach dem Trocknen ist die präparierte Seite
glänzend und ganz wenig gelblich. Präpariertes Papier kann
bis zu drei Tagen aufgehoben werden. Allerdings wird die
Färbung der lichtempfindlichen Seite mit dem Alter immer
stärker, sie verschwindet jedoch wieder beim Fixieren. Wird
das Papier länger als drei Tage vor dem Kopieren aufgehoben,
so wird die Färbung immer stärker und verschwindet dann
nicht mehr völlig im Fixierbade. Das Papier scheint mit dem
Alter empfindlicher gegen das Licht zu werden.

Das Kopieren. Das Kopieren geschieht wie bei den
gebräuchlichen Auskopierpapieren. Die Lichtempfindlichkeit
hängt von der Art des benutzten Papieres und dem Alter des
präparierten Papieres ab. Das oben erwähnte Cansonpapier

kopiert z. B. rascher als das ebenfalls erwähnte englische Korrespondenzpapier. Im allgemeinen ist die Lichtempfindlichkeit des Gummi-Silberpapieres ungefähr dieselbe wie die des Lumièreschen Citratpapieres

Zu bemerken ist noch, daß je nach der Art des benutzten Rohpapieres, das Bild rötlich oder braun kopiert.

Das Bild wird kräftig (jedoch nicht zu kräftig) kopiert, da es bei dem Tonen und Fixieren etwas abnimmt. Am besten eignen sich für Gummi - Silberpapier kontrastreiche und kräftige Negative.

Nach dem Kopieren besitzen die Lichter des Bildes einen schwach orangebräunlichen Ton.

Waschen und Fixieren der Kopieen. Nach dem Kopieren werden die Bilder in fließendes Wasser gebracht. Hierin löst sich die unveränderte Gummiemulsion fast vollständig; die Lichter werden reiner. Das Auswässern wird während 10 bis 15 Minuten fortgesetzt und die Kopie hiernach, während zehn Minuten, in einer zweiprozentigen Lösung von unterschwefligsaurem Natrium fixiert. Im Fixierbade wird der Ton des Bildes viel gelber, zu gleicher Zeit werden seine Lichter rein weiß.

Jetzt wird wieder 1 bis 1½ Stunden ausgewässert und die Kopie dann zum Trocknen aufgehängt. Beim Trocknen dunkelt das Bild ganz bedeutend nach, und schlägt der gelbbraune Ton des nassen Bildes in Rotbraun oder reines Braun um.

Tonen der Bilder. Wie schon weiter oben bemerkt, hängt der Ton der fertigen Kopie vom benutzten Rohpapier ab. Im allgemeinen schwankt er zwischen hellem Rotbraun und dunklem Rotbraun. Wünscht man andere Töne, so kann das Gummi-Silberpapier auch mit Gold- oder Platinbädern getont werden.

Schöne Platintöne erhält man z. B. mit dem Namiasschen Platinbad[1]), das folgendermaßen zusammengesetzt ist:

Kaliumplatinchlorid 1 g,
destilliertes Wasser 1000 ccm,
reine Salzsäure 5 „
kristallisierte Oxalsäure 10 g.

Vor dem Tonen wird die Kopie 10 bis 15 Minuten lang in fließendem Wasser ausgewaschen. Fixiert wird, wie oben angegeben.

Zur Erzielung von rein schwarzen Tönen, behandelt man die Kopie zuerst mit folgendem Goldbad:

1) „Revue suisse de photographie", 1903, S. 120.

Wasser 100 ccm,
Borax 1 g,
essigsaures Natrium 1 „
einprozentige Goldchloridlösung 5 ccm,
und bringt sie hernach in das Namiassche Platintonbad.

Violette Töne werden erhalten, wenn das sehr stark über-
kopierte und in fließendem Wasser gewaschene Bild in folgen-
dem Bade getont wird:

Wasser 100 ccm,
reine Salzsäure 2 „
einprozentige Goldchloridlösung 5 „
Das Bild wird sehr viel schwächer in diesem Bade.

Einen hübschen blauen Ton bekommt die gewaschene
Kopie in einem Tonbade von folgender Zusammensetzung:

Wasser 100 ccm,
Rhodanammonium 5 g,
einprozentige Goldchloridlösung 5 ccm.

Um das Gummi-Silberpapier lichtempfindlicher zu machen,
versuchte Verfasser dieses, der Emulsion etwas Gallussäure
zuzusetzen. Hierzu wurden der oben beschriebenen Emulsion
drei Tropfen einer einprozentigen Gallussäurelösung zugesetzt
und dann das Ganze gut im Mörser verrieben. Das so er-
haltene Papier war wohl lichtempfindlicher und kopierte
kräftiger, jedoch war es nicht möglich, ganz reine Weißen zu
bekommen. Auch wurde das Papier durch diesen Zusatz
noch weniger haltbar.

Zu schwache Kopieen können, nachdem sie fixiert, ge-
waschen und getrocknet sind, nochmals emulsioniert und
kopiert werden. Diese zweite Kopie, die genau wie die erste
behandelt wird, verstärkt das Bild ganz bedeutend; natürlich
müssen die beiden Drucke genau aufeinanderpassen.

Die zweite Kopie ist natürlich schwächer als die erste,
da durch die Behandlung der ersten Kopie die Leimung des
Rohpapieres zerstört wurde. Wünscht man eine sehr kräftige
zweite Kopie auf die erste, so wird die fertige, erste Kopie
mit einer ein- bis zweiprozentigen Stärkelösung überstrichen,
in fünfprozentige Formalinlösung getaucht und getrocknet.
Nach dem vollständigen Trocknen wird die zweite Emulsions-
schicht aufgestrichen.

Die Möglichkeit, eine zweite Kopie auf der ersten zu er-
zeugen, ist nicht nur in Bezug auf die Verstärkungsfähigkeit
der Gummi-Silberdrucke interessant, sie erlaubt es auch,
Kombinationsdrucke von verschiedenen Farben herzustellen.

Man kann so z. B. ein erstes schwaches Bild schwarz tonen und nach dem Auftragen einer zweiten Emulsionsschicht auf dieses ein zweites starkes Bild kopieren, das dann durch einfaches Fixieren braunrot wird. Verfasser hat auf diese Art eine Reihe sehr interessanter Drucke hergestellt. Selbst drei und vier Drucke übereinander konnten mit dem Gummi-Silberverfahren hergestellt werden. Für diese Kombinationsdrucke ist es natürlich unerläßlich, daß die Drucke immer genau aufeinander passen. Dieses Aufeinanderpassen wird leicht durch Anwendung von Spezialkopierrahmen (Joux-Artigue, châssis Cherill) erzielt.

Verfasser hat ebenfalls versucht, den Gummiarabikum durch Stärke, und zwar durch die reinste Stärke, den Arrowroot, zu ersetzen. Die erhaltenen Resultate waren sehr interessant. Zur Bereitung des Arrowroot-Silberpapiers bereitet man zuerst mit Arrowroot einen Kleister, wie er zum Aufziehen der Bilder gebraucht wird (nicht zu dick). Von diesem Kleister bringt man 10 bis 15 ccm in einen Porzellanmörser und gibt 3 ccm Eisessig zu. Die Mischung wird gut verrieben. Bei gelbem Licht setzt man dann noch eine Lösung von 1 g Silbernitrat in 3 ccm Wasser zu und verreibt von neuem, bis die Masse vollständig homogen geworden ist. Die Mischung ist nicht haltbar. Das Auftragen der Arrowroot-emulsion geschieht genau auf dieselbe Weise wie die der Gummi-Emulsion. Bemerkt sei jedoch, daß ein gleichmäßiges Aufstreichen der Arrowroot Emulsion schwerer zu erzielen ist als bei der Gummi-Emulsion. Man vermeide möglichst die Bildung von Streifen, die allerdings beim Fixieren wieder beinahe vollständig verschwinden.

Das Arrowroot-Silberpapier trocknet viel schwerer als das Gummi-Silberpapier. Zu grosse Wärme ist beim Trocknen zu vermeiden.

Die weitere Behandlung des Arrowroot-Silberpapieres ist genau dieselbe wie die des Gummi-Silberpapieres. Arrowroot-Silberpapier ergibt außerordentlich brillante Kopieen. Durch einfaches Fixieren erhält man sehr kräftige, rote Kopieen. Kombinationen von Arrowroot- und Gummi-Silberverfahren ergeben sehr gute und schöne Resultate.

Ueber Tageslicht-Entwicklungspapiere.

Von Paul Hanneke in Berlin.

Die mit dem Kollektivnamen Tageslicht-Entwicklungs-papiere belegten Papiere zeigen, was die Bestandteile ihrer lichtempfindlichen Schicht anbetrifft, die verschiedenartigsten Zusammensetzungen. Die Emulsion enthält entweder nur Chlorsilber, oder, was der häufigere Fall ist, sie besteht aus Gemischen von Chlor- und Bromsilber in verschiedensten Verhältnissen. Der Charakter der Bilder mit den einzelnen Papieren weist daher auch wesentliche Unterschiede auf.

Die Emulsionen mit reinem Chlorsilber erzeugen Kopieen, welche in Qualität denen mit Aristopapier nahe stehen. Als Beispiel sei hier das alte Justsche Chlorsilber-Emulsions-papier angeführt, von welchem sich u. a. vortreffliche Bild-proben in den „Phot. Mitteilungen", Bd. XXV, befinden. Ein Beispiel einer Emulsion, welche neben Chlorsilber eine geringe Menge Bromsilber enthält, bietet uns das 1892 im Handel erschienene Excelsior-Entwicklungspapier; eine Bildprobe hier-von brachte Eders „Jahrbuch" 1893. Beide genannte Papiere besitzen die Eigenschaft, daß die Kopieen durch Modifikation der Belichtungsdauer und Entwicklerzusammensetzung die mannigfaltigsten Farbentöne erhalten können.

Die modernen Tageslicht-Entwicklungspapiere besitzen mit wenigen Ausnahmen Schichten von Chlor- und Brom-silber, bei welchen der Gehalt an letzterem überwiegt. Je mehr Bromsilber wir haben, desto mehr nähert sich im all-gemeinen auch der Charakter des Bildes den bekannten Brom-silberkopieen. Ein Chlorbromsilberpapier hat zuerst Eder dargestellt. Ende der achtziger Jahre wurden solche Papiere zuerst in England fabrikmäßig hergestellt, dann folgten Deutschland und Amerika. In Deutschland fanden die Chlor-bromsilberpapiere bei ihrem Erscheinen wenig Anklang; in Fachpotographenkreisen tadelte man die Härte der Bilder, ferner die Schwierigkeit, bei gewissen Fabrikaten eine größere Anzahl Kopieen in völlig gleichem Ton zu erzielen. Erst in jüngster Zeit, wo die Amateurphotographie so enorm gewachsen ist, haben sich die Chlorbromsilberpapiere bei uns eingeführt; sie bilden jetzt einen Hauptfabrikationszweig der deutschen photographischen Papierindustrie.

Wenn die modernen Chlorbromsilberpapiere auch nicht die reiche Tonabstufung des Albuminpapieres und Pigment-papieres aufweisen, so sind jene immerhin ein sehr brauch-bares Kopiermaterial; ihre Handhabung ist eine äußerst ein-fache, und die Fertigstellung der Bilder beansprucht nur wenig

Zeit. Ein weiterer Vorzug ist, wie schon oben erwähnt, daß die Bilder in verschiedenen Farben entwickelt werden können; die möglichen Variationen hierin sind um so größer, je mehr Chlorsilber die Emulsion enthält. Als allgemeine Regel gilt hierbei: Lange Belichtung und verdünnte Entwickler geben wärmere Töne, kürzere intensive Belichtung und starke Entwickler liefern kalte Töne.

Für die Entwicklung der Chlorbromsilberpapiere kommen namentlich Hydrochinon, Brenzkatechin, Amidol, Edinol und Metol-Hydrochinon in Anwendung. Die Zusammensetzung der Entwicklerlösungen ist den vorliegenden Emulsionsarten anzupassen.

Im nachfolgenden sei ein Beispiel der Entwicklung mit Hydrochinon für Tageslicht-Entwicklungspapiere im Charakter des Riepos-Tardo- und des Lenta-Papiers gegeben. Das vorliegende Negativ wird als normal angenommen. Schwarze Töne, meist mit einem Stich ins Bläuliche, erhält man hier mit einer Exposition von 3 bis 5 Minuten bei 15 cm Abstand von einer gewöhnlichen Stearinkerze und Gebrauch folgender Entwicklerlösung:

Hydrochinon	2 g,
Natriumsulfit, kristallisiert	10 „
Wasser	100 ccm.
zehnprozentige Pottasche-Lösung .	200 „

40 ccm dieser Lösung werden mit vier Tropfen zehnprozentiger Bromkalilösung versetzt.

Wird die Expositionszeit verlängert und die Wirkung des Entwicklers verzögert, so ergeben sich Färbungen von Sepia, Rotbraun, Rötel und rötlich Gelb. Wird z. B. eine Exposition von zehn Minuten genommen und der obige Entwickler mit drei Teilen Wasser verdünnt (auf 45 ccm verdünntem Entwickler ferner ein Tropfen Bromkalilösung), so erhält man Sepiatöne. Bei einer Exposition von 25 Minuten und sechsfacher Verdünnung des Entwicklers (auf 60 ccm verdünntem Entwickler ferner drei Tropfen Bromkalilösung) resultieren rötliche und gelbliche Töne. Die Belichtungszeiten lassen sich natürlich erheblich abkürzen, wenn man Gas- oder Auerbrenner benutzt. Bei dieser Gelegenheit sei erwähnt, daß die Farbenfabriken vorm. Friedr. Bayer in Elberfeld für die Entwicklung von Chlorbromsilberpapieren einen recht brauchbaren Edinol-Spezialentwickler in den Handel bringen.

In der photographischen Praxis ist von der Tönung durch Variation in Belichtung und Entwicklermischung noch kaum Gebrauch gemacht worden. Der Prozeß erfordert ja eine ziemlich peinliche Kontrolle der Belichtung und Entwicklung,

wenn klare Kopieen von bestimmter und gleichmäßig aus-
fallender Färbung gewünscht werden. Man zieht es daher
vor, die Chlorsilber- und Chlorbromsilberkopieen in der
üblichen Weise hervorzurufen und dann nachträglich in den
bekannten Eisen-, Uran- und Kupferlösungen zu tonen. Was
speziell die Röteltonung anbetrifft, so fallen die nur durch Ent-
wicklung erzeugten Rötelbilder im allgemeinen etwas dünn aus;
die Bilder mit Kupfertonung zeigen gewöhnlich mehr Kraft.
Die Sepiatöne durch Entwicklung dürften dagegen vor den
Uranbildern gewisse Vorteile haben, u. a. haben sich Sepia-
Entwicklungsbilder als sehr haltbar erwiesen.

Ueber eine vereinfachte Methode zur Bestimmung der wirksamen Objektivöffnung.

Von K. Martin in Rathenow.

Im Jahrgang 1903, S. 17 des „Jahrbuches" ist ein Ver-
fahren zur Feststellung der relativen Oeffnung eines Objektives
beschrieben, das angeblich von einem Dr. Drysdale her-
rührt und darauf beruht, das Zerstreuungsscheibchen eines
entfernten Lichtpunktes auf der Mattscheibe für zwei, in
einem gewissen Abstande voneinander vorgenommene Ein-
stellungen zu messen.

Ich glaube mich zu erinnern, von dieser Methode schon
früher gelesen zu haben, denn sie war mir bereits bekannt.
Allerdings kann ich mich nicht auf die diesbezüglichen Ver-
öffentlichungen besinnen, aber nachträglich fand ich sie
beschrieben in dem Buche: „Photographic Lenses, a simple
treatise", by C. Beck & H. Andrews; da ich jedoch von
diesem Werke nur die 5. Auflage besitze, die das Jahr der
Herausgabe vermissen läßt, aber aus neuester Zeit zu stammen
scheint, so kann es zur Feststellung der Priorität nicht dienen.

Im übrigen scheint mir diese Methode nicht sehr genau
zu sein, besonders dann nicht, wenn die Messungen nur mit
einem Maßstab, ohne Zuhilfenahme eines anderen Instrumentes
(Dynameter oder Mikrometer) vorgenommen werden.

Allgemein bekannt dürfte die alte Steinheilsche Methode
sein; ich habe mir dieses Verfahren für meine Zwecke noch
erheblich vereinfacht und will es nachstehend in der Annahme
mitteilen, daß es nicht schon irgendwo einmal veröffentlicht
wurde.

Wie beim Steinheilschen Verfahren, wird auch hier das
Objektiv mit geöffneter (größter) Blende an eine Kamera

geschraubt und die Einstellung auf einen entfernten Gegenstand vorgenommen; dann wird die Mattscheibe durch eine Scheibe (von Pappe etwa) ersetzt, die in ihrem, der Plattenmitte entsprechenden Zentrum ein kleines Loch besitzt.

Anstatt nun aber — nach Steinheil — eine Lichtquelle vor die Oeffnung zu bringen, um den aus dem Objektive tretenden Strahlencylinder auf Bromsilberpapier wirken zu lassen und dann dieses zu entwickeln, bringe ich nur das Auge an die Oeffnung der Pappscheibe, blicke durch das Objektiv auf einen dicht davor gehaltenen Maßstab und lese die Größe der wirksamen Oeffnung direkt ab (siehe Fig. 5). Die Oeffnung des Objektives hebt sich beim Sehen in das Kamera-Innere sehr scharf von dem dunklen Hintergrunde ab, und es macht nicht die geringsten Schwierigkeiten, die wirksame Oeffnung auf Bruchteile eines Millimeters genau zu bestimmen.

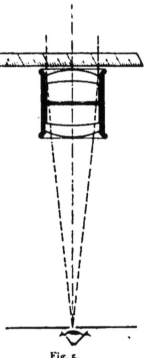

Für weniger genaue Messungen genügt es völlig, das Objektiv so vor das beobachtende Auge zu bringen, daß letzteres sich annähernd im Brennpunkt des Objektives befindet und dann die Ablesung an dem dicht vorgehaltenen Maßstab zu machen.

Die Bestimmung der äquivalenten Brennweite darf ich wohl als bekannt voraussetzen, so daß sich aus dieser und der nach obigem gefundenen wirksamen Oeff-

Fig. 5.

nung durch Division das Oeffnungsverhältnis leicht berechnen läßt.

Die Einfachheit des vorgeschlagenen Verfahrens dem älteren gegenüber dürfte ohne weiteres einleuchten: Man kann die Bestimmung im hellen Zimmer ohne Zuhilfenahme von Lichtquelle und Bromsilberpapier vornehmen.

Die Methode hat ferner den Vorteil, daß man beim Beobachten durch die kleine Oeffnung in der Pappscheibe (im Fokus des Objektives) leicht Fehler (Schlieren, Wellen, Blasen) im Glase und Unreinlichkeiten auf den Linsenflächen finden kann.

Ich möchte jedoch nicht verschweigen, daß man Objektive von weniger als etwa 12 cm Fokus mittels dieses Verfahrens nicht gut prüfen kann, weil das Auge in so geringer Entfernung vom Objektiv und Maßstab nicht mehr auf letztere akkomodieren kann. In diesem Falle würde es isch empfehlen, eine Brille aufzusetzen, deren Gläser etwa gleiche Brennweite wie das zu untersuchende Objektiv haben.

Ueber die entwickelnden Eigenschaften des reinen Natriumhydrosulfits und einiger organischen Hydrosulfite.

Von A. und L. Lumière und Seyewetz in Lyon.

Die alkalischen Hydrosulfite. Die entwickelnden Eigenschaften der hydroschwefligen Säure und der alkalischen Hydrosulfite sind 1887 zuerst angegeben worden [1]. Um das latente Bild mit diesen Substanzen zu entwickeln, mußte man sie wegen ihrer großen Unbeständigkeit im Augenblicke der Entwicklung in der Entwicklungsschale erzeugen, denn sie verlieren sehr rasch ihre entwickelnden Eigenschaften.

Die hydroschweflige Säure wurde zuerst erhalten durch Zusatz von Zinkgranalien zu wäßriger schwefliger Säure. Die Flüssigkeit enthielt außer hydroschwefliger Säure noch Zinkhydrosulfit. Die erhaltenen Bilder waren wenig kräftig und sehr verschleiert.

Das Natriumhydrosulfit, das durch Zusatz von Zinkgranalien zu Natriumsulfit erhalten wurde, gibt noch minderwertigere Resultate, als die hydroschweflige Säure im Augenblick der Entstehung [2].

Da seit der ersten Mitteilung über die entwickelnden Eigenschaften der hydroschwefligen Säure keine praktische Verbesserung in der Haltbarmachung und Reinigung dieser Säure oder ihrer Salze gemacht worden ist, so konnten auch die Resultate der Entwicklung mit diesen Körpern keine besseren werden.

Ganz vor kurzem hat die Badische Anilin- und Sodafabrik ein reines, wasserfreies Natriumhydrosulfit durch Einwirkung des Anhydrids der schwefligen Säure auf Natrium in ätherischer Suspension erhalten [3]. Das so erhaltene Produkt hat das Ansehen eines weißen Pulvers; es ist unveränderlich an

1) A. und L. Lumière, Bulletin de la Société française de photographie 1887.
2) Ibid.
3) Französisches Patent Nr. 336942.

trockener Luft und sehr leicht löslich in Wasser. Seine wäßrigen Lösungen zersetzen sich nur sehr langsam.

Wir haben die entwickelnden Eigenschaften dieser Substanz studiert und festgestellt, daß sie sehr verschieden sind von dem des unreinen Produktes, das früher versucht wurde.

Die wäßrige Lösung des Natriumhydrosulfits verhält sich wie ein energischer Entwickler: das erhaltene Bild ist sehr kräftig, aber nach einigen Augenblicken bildet sich ein Schleier, der mit der Dauer der Entwicklung stark zunimmt.

Wenn man dem Entwickler eine genügende Menge zehnprozentiger Bromkaliumlösung zusetzt, kann man den Schleier vollständig vermeiden, sofern man die Lösung des Hydrosulfits passend verdünnt und durch Natriumsulfit genügend ansäuert. Die Verhältnisse, die uns die besten Resultate zu geben scheinen, sind folgende:

Wasser	1000 ccm,
Natriumhydrosulfit.	20 g,
Bromkaliumlösung, zehnproz. .	70 ccm,
Bisulfitlauge des Handels . .	100 „

Mit diesem Entwickler kann man in etwa drei Minuten ein Bild mit normaler Exposition entwickeln. Ein Ueberschuß von Bisulfit verzögert die Entwicklung nicht wesentlich.

Wenn man durch Zufügen einer Säure zu der Lösung die hydroschweflige Säure in Freiheit setzt, so färbt sich die Lösung braun, und ihre entwickelnden Eigenschaften werden erheblich geschwächt, das erhaltene Bild ist weniger intensiv und viel mehr verschleiert, als mit Natriumhydrosulfit.

Trotz seiner entwickelnden Kraft kann Natriumhydrosulfit in der Praxis nicht verwendet werden wegen des sehr stechenden Geruches, den seine Lösungen aushauchen.

Organische Hydrosulfite. Das Studium der Eigenschaften des Natriumhydrosulfits legte uns den Versuch nahe, Hydrosulfite mit organischen Basen herzustellen, die selbst mit entwickelnden Eigenschaften begabt sind, derart, daß salzartige Verbindungen erhalten werden sollten, deren mineralische Säure und organische Basis beide Entwicklersubstanzen sind. Man kannte bis jetzt unter den analogen Körpern nur solche, die durch die Vereinigung zweier organischer Verbindungen gebildet waren, deren eine die Rolle der Säure und die andere die Rolle der Basis spielten. Zu diesen gehören das Metochinon und das Hydramin.

Wir haben verschiedene organische Hydrosulfite erhalten, soweit sich das aus dem Studium der Eigenschaften dieser Körper schließen läßt, da ihre Unbeständigkeit jede Analyse unsicher macht.

1. Das Hydrosulfit des Diamidophenols. Wenn man äquimolekulare, selbst verdünnte, wäßrige Lösungen des salzsauren Diamidophenols und Natriumhydrosulfits mischt, so erhält man nach wenigen Augenblicken einen kristallisierenden Niederschlag in Form von farblosen Blättchen. Sind die Lösungen konzentriert genug, so erstarrt die Mischung der Flüssigkeiten nach Verlauf einiger Zeit zu einer kristallisierten Masse. Konzentrierte Lösungen von Natriumsulfit, Natriumbisulfit oder Natriumthiosulfat geben keinen entsprechenden Niederschlag mit den Lösungen des salzsauren Diamidophenols. Das Studium der Verbindung, die durch Waschen mit Wasser und Alkohol gereinigt war, bestätigt sicher die Hypothese ihrer Zusammensetzung. Diese Verbindung besitzt in der Tat alle Eigenschaften des Diamidophenols und die eines Hydrosulfits. Wenn man versucht, die kristallinische Masse, die sich aus der Lösung niedergeschlagen hat, auf einem porösen Stein zu trocknen, so erhitzt sie sich sofort unter reichlicher Entwicklung von schwefliger Säure, während die Verbindung gleichzeitig verkohlt.

Die Bestimmung der schwefligen Säure in dieser Substanz, nachdem die hydroschweflige Säure durch Bromwasser oxydiert war, gibt annähernde, wenn auch etwas kleinere Zahlen, die folgender Formel entsprechen:

$$C_6 H_3 \diagdown \!\!\!\! \diagup \begin{matrix} OH \\ NH_2, \ SO_2 H. \\ NH_2 \end{matrix}$$

Da dieser Körper fortdauernd schweflige Säure verliert, so gestattet seine Analyse keinen bestimmten Schluß auf seine Zusammensetzung.

Er ist wenig löslich in kaltem Wasser (Löslichkeit 1:600), aber er löst sich sehr leicht in Natriumsulfit (Löslichkeit $2^1/_2$ Prozent in einer dreiprozentigen Lösung von wasserfreiem Natriumsulfit). Er ist sehr wenig löslich in Alkohol und unlöslich in Aether.

2. Das Hydrosulfit des Diamidoresorcins. Wenn man Lösungen, selbst wenig konzentrierte, von salzsaurem Diamidoresorcin und Natriumhydrosulfit mischt, so erhält man einen kristallisierten Niederschlag, der sich unter analogen Bedingungen bildet, wie der mit salzsaurem Diamidophenol erhaltene und der abgeschieden und gereinigt wie derselbe, gleichzeitig die Eigenschaften der hydroschwefligen Säure und des Diamidoresorcins besitzt. Die Löslichkeit in Wasser und in Natriumsulfitlösung ist ähnlich wie bei dem aus Dia-

midophenol erhaltenen Körper. Seine Zersetzlichkeit ist ebenso
groß wie die des letzteren, und es entwickelt sich aus ihm
dauernd schweflige Säure. Die Bestimmung der schwefligen
Säure nach der Oxydation mit Bromwasser führt zu einem
wenn auch geringeren Gehalt, als er folgender Formel ent-
spricht:

$$C_6 H_2 \underset{\underset{NH_2}{\overset{OH}{\diagdown}}}{\overset{\overset{OH}{\diagup}}{\underset{OH}{\overset{NH_2}{-}}}}, SO_2 H.$$

3. Das Hydrosulfit des Triamidophenols. Das
salzsaure Triamidophenol (erhalten durch Reduktion der
Pikrinsäure) reagiert in wäßriger Lösung ebenso auf eine
Lösung von Natriumhydrosulfit und gibt einen kristallinischen
Niederschlag. Die Bildung dieser Verbindung erfolgt lang-
samer, als beim Diamidophenol und dem Diamidoresorcin.
Die Löslichkeit in Wasser ist größer und seine anderen Eigen-
schaften sind analog den beiden anderen Substanzen.

4. Das Hydrosulfit des Paraphenylendiamins.
Wir erhielten mit dem salzsauren Paraphenylendiamin und
Natriumhydrosulfit, indem wir ebenso verfuhren, wie vorher
angegeben, eine kristallinische, wenig beständige Verbindung,
die gleichzeitig die Eigenschaften der hydroschwefligen Säure
und des Paraphenylendiamins besaß. Sie bildet sich lang-
samer und ist leichter löslich in Wasser als die Verbindungen,
die mit den Amidophenolen erhalten wurden.

5. Hydrosulfite, die mit den aromatischen Mon-
aminen erhalten wurden. Indem wir ebenso verfuhren,
wie mit den Amidophenolen und den Diaminen, konnten wir
unbeständige, kristallinische Verbindungen herstellen mit
Natriumhydrosulfit und den Chlorhydraten des Anilins, des
Ortho- und Paratoluidins und des käuflichen Xylidins, d. h.
mit nicht entwickelnden Basen. Dagegen haben uns die ein-
fachen und substituierten Monamine des Phenols, wie das
Paramidophenol und das Metol keine ähnlichen Verbindungen
gegeben.

Die entwickelnden Eigenschaften der orga-
nischen Hydrosulfite. Wir haben die entwickelnden
Eigenschaften der oben beschriebenen neuen Verbindungen
geprüft. Die Konstitution der von entwickelnden Basen, wie
Diamidoresorcin, Diamidophenol, Triamidophenol und Para-
phenylendiamin, gelieferten Körper konnte eine sehr große
entwickelnde Kraft vermuten lassen. Wir haben erkannt,
daß alle diese Körper sich fast in derselben Weise zu verhalten

scheinen. In einfacher wäßriger Lösung lassen sie das latente
Bild sehr langsam und sehr schwach erscheinen, überdies sind
sie in Wasser kaum löslich. Wenn man sie dagegen in einer
Lösung von Natriumsulfit löst, so erhält man energische Ent-
wickler, die aber einen starken Schleier geben, selbst bei
Gegenwart von Bromkali und Bisulfit.

Die Verbindungen, die mit Hydrosulfiten und Monaminen
erhalten wurden, schienen uns keine entwickelnden Eigen-
schaften zu besitzen. Das reine Natriumhydrosulfit dagegen
ist, wenn es unter den von uns angegebenen Bedingungen
angewendet wird, ein rapider und sehr energischer Ent-
wickler. Dieser Entwickler verträgt eine große Menge Natrium-
bisulfit, ohne daß die Dauer der Entwicklung erheblich ver-
längert würde, was bekanntlich bei den organischen Ent-
wicklern nicht der Fall ist. Dagegen haben die unbeständigen
Verbindungen der hydroschwefligen Säure mit den ent-
wickelnden organischen Basen kein Interesse als Entwickler
und bestätigen nicht die Vermutungen, die man an ihre
Konstitution knüpfen konnte.

Ersatz der Alkalien durch
Ketone und Aldehyde in den photographischen Entwicklern.

Antwort auf den in diesem „Jahrbuch" für 1904 von
Leopold Löbel erschienenen Artikel.

Von A. und L. Lumière und A. Seyewetz in Lyon.

Wir haben früher die von Herrn Eichengrün aus seinen
Versuchen gezogenen Schlußfolgerungen und jene aus den von
Herrn Löbel angestellten Untersuchungen zurückgewiesen.
Diese Folgerungen sind darauf gerichtet, die Ungenauigkeit
unserer relativen Hypothesen betreffs des Ersatzes von Aceton,
an Stelle der Alkalien in dem Hydrochinonentwickler darzu-
tun. Wir glauben, daß Herr Löbel von unserer Widerlegung
keine Kenntnis genommen hat, weil er sich darauf beschränkte,
die Versuche unserer Gegenarbeit nur anzudeuten. Wir bitten
ihn daher, sich unserer Versuche recht zu erinnern; dann
wird er sehen, wie es nach unseren Beobachtungen und der
von uns vorgenommenen Klarlegung der von Herrn Eichen-
grün erzielten Ergebnisse zutrifft, wenn wir in unserer
polemischen Erwiderung sagten, daß Herrn Eichengrüns
Resultate unsere Hypothesen eher noch stützen, als sie wider-
legen.

Im übrigen scheinen die von Herrn Löbel über die Verwendung des Formosulfits[1]) an Stelle der Alkalien in den verschiedenen Entwicklern angestellten Versuche zu beweisen, daß in Gegenwart dieses Körpers die Entwickler eine weniger starke Reduktionsenergie besitzen, als wenn man ihnen die entsprechende Menge Aetzalkali zusetzt. Herr Löbel schließt daraus, daß die Entwicklersubstanz, welche bei Gegenwart von Trioxymethylen und von Natriumsulfit in Tätigkeit tritt, nicht in gleicher Weise in Alkaliphenat verwandelt wird, wie wir es darzutun gemeint hatten.

In der Tat hat Herr Löbel gezeigt, daß, wenn man während der gleichen Zeit zwei exponierte Platten in zwei Entwicklern entwickelt, von denen der eine 1 g Hydrochinon und 10 g Formosulfit, der andere 1 g Hydrochinon und 0,35 g Aetznatron, als theoretische Menge von Aetznatron, welche bei Gegenwart von 1 g Hydrochinon durch 10 g Formosulfit nach unserer Hypothese[2]) frei wird, endlich 10 g trocknes Natriumsulfit enthält, die Zeiten, welche notwendig sind, um das Bild zum Erscheinen zu bringen und die Entwicklung zu beenden, entsprechend 40 und 320 Sekunden beim ersten Entwickler und 160 und 1440 Sekunden beim zweiten sind.

Herr Löbel folgert, daß die Reaktion sich nicht gleichmäßig vollzieht, wie wir angegeben haben. Wir haben jedoch bei unseren früheren Versuchen ebenso wie bei erneut angestellten Untersuchungen infolge der von Herrn Löbel veröffentlichten Notiz gefunden, daß diese beiden Entwickler, welche die oben beschriebene Zusammensetzung haben, sich merklich in derselben Weise verhalten, vorausgesetzt, daß man ein Formosulfit verwendet, welches 3 Prozent Trioxymethylen enthält ohne Zusatz von Bromkalium. Das Bild erscheint einige Sekunden früher bei Anwendung des Entwicklers, welcher das Alkali enthält, als bei demjenigen, welcher das Formosulfit in sich hat, aber die Gesamtdauer der Entwicklung ist dieselbe in beiden Fällen. Wie wir schon angedeutet haben, erhält man zwei Bilder von gleicher Intensität, von denen jedoch dasjenige, welches in Gegenwart von Aetzkali hergestellt ist, einen sehr bemerkbaren Schleier zeigt, der nur schwach auf dem anderen Bilde auftritt.

1) Es handelt sich um die Mischung von Natriumsulfit und Trioxymethylen, welcher wir die Patentbezeichnung „Formosulfit Lumière" beigelegt haben.

2) Das Formosulfit, 3 Prozent Trioxymethylen und die Bisulfitverbindung gleiche Moleküle Bisulfit und Trioxymethylen enthaltend.

Wir glauben, daß die Verschiedenheiten zwischen den Resultaten, welche Herr Löbel und wir erhalten haben, sich leicht in folgender Weise ausdrücken lassen:

1. Herr Löbel scheint von dem im Handel vorkommenden Formosulfit Gebrauch[1]) gemacht zu haben. Er gibt nicht die Menge von Trioxymethylen an, welche in diesem Formosulfit enthalten war, und scheint nicht zu wissen, daß das Handels-Formosulfit Bromkalium enthält. Außerdem enthält möglicherweise das Handels-Formosulfit, welches er zweifellos benutzte, nicht genau 3 Prozent Trioxymethylen.

Es wäre deshalb unbedingt notwendig gewesen, diese Versuche anzustellen, wie wir sie gemacht haben, unter Zusatz von so viel genauem Gewicht an reinem Trioxymethylen, welches dem Sulfit ohne Zusatz von Bromkalium entsprach.

Die Anwesenheit des Bromkaliums verlangsamt, wie man weiß, das Erscheinen des Bildes und verlängert dadurch die Dauer der Entwicklung, jedoch erhält man schließlich ein Bild gleicher Intensität, wie das ohne Zusatz von Bromkalium hergestellte zeigt.

2. Wegen der großen Empfindlichkeit gewisser Entwickler, besonders des Hydrochinons, gegen den Einfluß der Temperatur, wäre es notwendig gewesen, sich zu vergewissern, daß die beiden Entwickler dieselbe Wärme hatten.

3. Endlich haben sich die von uns geführten Versuche nur auf das Hydrochinon erstreckt. Möglicherweise ist auch für die von Herrn Löbel angegebenen Versuche mit anderen Entwicklern unsere Hypothese gleichfalls zutreffend; Genaues können wir hierüber jedoch nicht sagen, da wir keinen Versuch angestellt haben, dies festzustellen.

Wir können daher zum Schluß nur sagen, daß, wenn Herr Löbel bei seinen Versuchen Rücksicht auf die vorstehenden Bemerkungen nimmt, er den unsrigen gleiche Resultate erzielen und dazu gelangen wird, zu bestätigen, daß das Formosulfit, im Hydrochinonentwickler angewendet, sich völlig wie Aetzalkalium verhält.

1) Das Formosulfit des Handels hat in der Tat einen Zusatz von Bromkalium, um zu verhindern, daß völlige Verschleierung entsteht und so damit äußerst transparente Abzüge zu erhalten.

Ueber die natürliche Radioaktivität der Atmosphäre und der Erde.

(In englischer Sprache verlesen auf dem Internationalen Elektrischen Kongreß in St. Louis 1904.)

Von Prof. J. Elster und Prof. H. Geitel in Wolfenbüttel.

Die Entdeckung der Radioaktivität durch H. Becquerel, unscheinbar in ihren Anfängen, zum Gegenstande allgemeinen Interesses geworden durch die glänzenden Arbeiten von Herrn und Frau Curie, hat sich als einer jener großen Fortschritte erwiesen, die nach den verschiedensten Richtungen unseres Wissens aufklärend und zu neuen Gedankenverbindungen anregend wirken. Auch die Physik der Erde, speziell die Lehre von der Luftelektrizität, ist dabei nicht leer ausgegangen. Die altbekannte, schon von Coulomb festgestellte Eigenschaft der atmosphärischen Luft, elektrische Ladungen von isolierten Körpern langsam fortzuführen, hat dadurch eine neue Beleuchtung erhalten, und zwar gerade in dem Zeitpunkte, als man begann, ihre Bedeutung für unsere Kenntnisse von der atmosphärischen Elektrizität zu würdigen. Böte uns die Natur in den Uran- und Thorverbindungen nicht Stoffe dar, deren Eigenstrahlung, wenn überhaupt in Untersuchung gezogen, nicht wohl übersehen werden konnte, so hätte vielleicht einst ein ungleich weiterer Weg nach langen Jahren zu der Entdeckung der Radioaktivität auf Grund der elektrischen Eigenschaften der Luft geführt.

Diese mühevolle und voraussichtlich an Irrtümern reiche Entwicklung ist uns erspart geblieben, und dankbar darf die Meteorologie und Geophysik die Früchte entgegennehmen, die ihr von seiten der Physik und Chemie dargeboten werden.

Die folgende Darstellung soll zeigen, welche radioaktiven Erscheinungen an der Atmosphäre und der Erde bis jetzt nachgewiesen sind und zu welchen Untersuchungen die vorliegenden Ergebnisse einladen. Einige in den Gegenstand einführende Bemerkungen mögen zuvor Platz finden.

Neben den drei Strahlengattungen, in denen die radioaktiven Körper einen Teil ihrer Energie aussenden, den positiv geladenen α-, den negativen β- und den elektrisch neutralen γ-Strahlen, entfalten das Thorium, Radium und das noch hypothetische Aktinium eine besondere Wirkung, durch die sie in noch höherem Maße als durch jene Strahlen sich an solchen Orten bemerkbar machen können, an denen sie selbst nicht gegenwärtig sind; es ist dies die von ihnen ausgesandte sogen. radioaktive Emanation. Einem Gase vergleichbar, das sich aus der Gewichtseinheit des radioaktiven

Stoffes in sehr kleiner, aber in der Zeiteinheit konstanter Menge entwickelt, verbreitet sich diese durch Diffusion in der Luft und anderen Gasen, dringt durch kapillare Kanäle und löst sich nach Maßgabe eines bestimmten Absorptionskoëffizienten in Flüssigkeiten, aus denen sie durch Kochen oder Einpressen von Luft wieder ausgetrieben werden kann. Sie ist selbst radioaktiv, d. h. sie macht Gase, mit denen sie sich mischt, zu Leitern der Elektrizität, erregt phosphoreszierende Körper und schwärzt die photographische Platte; dieselben Eigenschaften erteilt sie allen Körpern, mit denen sie in Berührung kommt. Aber diese der Emanation eigene Aktivität ist nicht konstant; je nachdem sie von Radium, Thorium oder Aktinium ausging, verschwindet sie im Laufe der Zeit nach einem besonderen, für ihre Herkunft charakteristischen Exponentialgesetze, und ebenso erlischt auch die durch sie auf neutralen Körpern „induzierte“ Aktivität nach einem durch ihren Ursprung charakterisierten, aber von dem genannten durchaus verschiedenen Verlaufe. Die Intensität dieser letzteren kann in außerordentlicher Weise dadurch gesteigert werden, daß man den Körper, dem man eine induzierte Aktivität mitteilen will, während der Dauer der Berührung mit der emanationshaltigen Luft auf negativem Potential geladen erhält.

Es genüge, an diese aus den Arbeiten von Herrn und Frau Curie und Herrn E. Rutherford bekannten Tatsachen zu erinnern.

Nachdem Herr C. T. R. Wilson[1]) und der eine von uns[2]) nahezu gleichzeitig auf zwei verschiedenen Wegen, nämlich jener von dem Studium der Kondensation des Wasserdampfes an elektrischen Kernen und dieser von der Elektrizitätszerstreuung in der Luft ausgehend, zu demselben Resultate gekommen waren, daß die atmosphärische Luft ein wirkliches, d. h. auf der Gegenwart freier Ionen beruhendes elektrisches Leitvermögen hat, deckten die folgenden Untersuchungen[3]) eine weitgehende Analogie in dem elektrischen Verhalten der natürlichen Luft mit solcher auf, die mit radioaktiver Emanation gemischt ist. Der Unterschied bestand wesentlich in der Intensität, nicht in der Qualität der Wirkung. Der Versuch, die Gegenwart von radioaktiver Emanation in der Luft vermittelst der induzierten Strahlung nachzuweisen, erschien daher nicht aussichtslos. Er gelang ohne Schwierigkeit. Neutrale Körper lassen sich, ohne Anwesenheit von Radium,

1) C. T. R. Wilson, „Cambridge Phil. Soc.“, 26. Nov. 1900 und „Nature“, Bd. 63, S. 105, 1900.
2) H. Geitel, „Phys. Zeitschr.“ Bd. 2, S. 116, 24. Nov. 1900.
3) J. Elster und H. Geitel, „Phys. Zeitschr.“, Bd. 2, S. 560, 1901.

Thorium oder Aktinium lediglich dadurch vorübergehend radioaktiv machen, daß man sie mit negativer Ladung von einigen tausend Volt der Berührung mit der freien Luft aussetzt[1]).

Wo war nun die Quelle dieser in der Atmosphäre enthaltenen Emanation zu suchen, die ja nach den bisherigen Erfahrungen nur in radioaktiven Elementen liegen konnte? Ist etwa die Luft selbst radioaktiv und entwickelt sie die Emanation aus sich selbst oder empfängt sie dieselbe aus dem Erdboden oder etwa gar aus dem Weltraume?

Die erste Frage beantwortet sich leicht. Da die Emanation in der Zeit ihre Aktivität verliert, so mußte diese, wenn die Luft sie nicht selbst erzeugt, in hermetisch abgeschlossenen Räumen allmählich verschwinden.

Der Versuch an mehreren Kubikmetern Luft in einem Eisenkessel gemacht, bestätigte diese Erwartung[2]), die Luft selbst enthält also keinen dauernd radioaktiven Bestandteil.

Es galt nun, zwischen der terrestrischen oder kosmischen Herkunft der Emanation zu entscheiden. Einige Tatsachen, die sich im Laufe dieser Untersuchungen schon ergeben hatten, leiteten auf den richtigen Weg. Das elektrische Leitvermögen der Luft, ihre Ionisierung, erwies sich nämlich ungemein vergrößert in solcher Luft, die mit der Erde in möglichst enger Berührung stand, nämlich bei der von Kellern und Höhlen und ganz besonders bei solcher, die direkt aus den kapillaren Spalten und Poren des Erdreiches emporgesaugt war. Eine leichte Probe vermittelst negativ geladener, in solche Luft eingeführter Metalldrähte verriet, daß sie weit reicher an Emanation war, als die der freien Atmosphäre[3]).

So war die Quelle der Emanation in dem Erdboden gefunden, in ihm entwickelt sie sich in gleichförmiger Weise und dringt durch die Poren der Erdoberfläche durch Diffusion in die Atmosphäre ein.

Nun aber erhebt sich die neue Frage, wie die Substanz des Erdbodens, die doch an den verschiedenen Orten, wo diese Versuche mit Erfolg wiederholt sind[4]), chemisch nachgewiesene Mengen von Radium, Thorium und Aktinium

1) Ebenda, Bd. 3, S. 76, 1901; Bd. 3, S. 305, 1902. Rutherford and Allen, „Phys. Zeitschr.", Bd. 3, S. 225, 1902. Allen, „Phil. Mag.", Bd. 7 S. 140, 1904.
2) Ebenda, Bd. 3, S. 574, 1902.
3) Ebenda, Bd. 3, S. 76, 1901.
4) H. Ebert und P. Ewers, „Phys. Zeitschr.", Bd. 4, S. 162, 1903. F. Himstedt, „Ber. d. Naturw. Gesellschaft in Freiburg i. Br.", Bd. 13, S. 101, 1903. „Ann. der Phys.", Bd. 12, S. 107, 1903. R. Börnstein, „Verh. der Deutschen phys. Gesellschaft", Bd. 5, S. 404, 1903.

nicht enthält, zu der Eigenschaft kommt, Emanation aus-
zugeben.

Es liegt nahe, anzunehmen und ist auch von verschie-
denen Seiten ausgesprochen, daß die Radioaktivität keines-
wegs auf wenige Elemente beschränkt, sondern eine allgemeine
Eigenschaft der Materie sei, die sich nur in den verschiedenen
Arten des Stoffes in verschiedener Intensität äußere.

So könnte auch den mancherlei Erdarten nur auf Grund
ihrer chemischen Zusammensetzung aus bekannten, nicht im
eigentlichen Sinne radioaktiven Elementen, dennoch eine
äußerst geringe Radioaktivität zukommen, und diese allgemein
verbreitete Strahlungsenergie würde vielleicht auch die Ur-
sache des Emanationsgehaltes der Atmosphäre sein.

Man erkennt, daß unter Führung dieser Hypothese die
Untersuchung leicht in die Gefahr kommen konnte, sich ins
Unbestimmte zu verlieren; es erschien rationeller, nach einem
Bestandteile von der Art der eigentlichen Radioelemente in
dem Erdboden zu forschen.

Eine direkte Untersuchung von Proben verschiedener
Erden ergab in der Tat, daß diese im allgemeinen schwach
radioaktiv waren. Vergleichsweise stark ausgeprägt ist diese
Eigenschaft in den tonigen Verwitterungsprodukten von
Gesteinen, speziell solchen der eruptiven Gattung; sie fehlt
am reinen Quarzsande, dem Kalke und den nur aus organischen
Substanzen gebildeten Bodenarten. Im engen Zusammen-
hange hiermit enthält die Luft, die man aus tonigem Boden
emporsaugt, wesentlich mehr Emanation, als solche aus Sand
oder Kalk. Auch ein anderes Gas, die Kohlensäure, die auf
Stätten erloschener vulkanischer Tätigkeit aus großen Tiefen
emporsteigt, erwies sich als stark emanationshaltig [1]).

Bei der äußerst geringen Aktivität der oben genannten
Erdarten war an eine chemische Isolierung des wirksamen
Prinzips nicht zu denken. Immerhin konnten wir nachweisen,
daß es sich chemischen Prozessen gegenüber analog wie
Radium oder Thorium verhielt, also an einen bestimmten
Stoff gebunden zu sein schien.

In höchst wertvoller Weise wurden diese Erfahrungen
ergänzt durch die Arbeiten der Herren Sella und Pocchet-
tino [2]) und besonders J. J. Thomson [3]) und Himstedt [4]),
die dieselbe in dem Erdboden allgegenwärtige Emanation in

1) J. Elster und H. Geitel, „Phys. Zeitschr.“, Bd. 5, S. 11, 1904.
2) Sella und Pocchettino, „Rend. Reale Acc. dei Lincei“, Ser. 5,
Bd. 11, S. 527, 1902.
3) J. J. Thomson, „Phil. Mag.“, Bd. 5, S. 591, 1902.
4) F. Himstedt, „Phys. Zeitschr.“, Bd. 4, S. 482, 1903.

dem Wasser von Quellen wiederfanden, in dem sie sich auflöst, wie nach ihren allgemeinen Eigenschaften hätte vorausgesehen werden können. Besonders wichtig ist dabei die von Herrn Himstedt[1]) gefundene Tatsache, daß vor allem diejenigen Wässer, die aus großer Tiefe emporsteigen, wie die Thermen, bedeutendere Mengen von Emanation mit sich führen, analog wie die soeben erwähnten Quellen natürlicher Kohlensäure.

Zugleich war es uns geglückt, in einem von einer heißen Quelle zu Battaglia in Oberitalien ausgeworfenen Schlamme, dem sogen. Fango, eine Radioaktivität nachzuweisen, die die höchste an ähnlichen Substanzen beobachtete weit übertraf[2]). Die chemische Konzentration (nicht die Isolierung) des wirksamen Prinzipes gelang hier so weit, daß photographische Eindrücke durch Aluminiumfolie hindurch erhalten werden konnten. Die Existenz eines selbständigen radioaktiven Stoffes in dem Fango war also außer Zweifel gesetzt.

Wir nennen in diesem Zusammenhange noch den Nachweis radioaktiver Sedimente in den Thermen von Bath[3]) in England und die neuerdings festgestellte, sehr bedeutende Aktivität des von den Thermen von Baden-Baden abgesetzten Schlammes[4]).

Die Vermutung liegt nahe, daß im allgemeinen alle heißen Quellen suspendierte radioaktive Stoffe mit sich führen und daher mit der von dieser ausgehenden Emanation mehr oder weniger beladen sind[5]). Auch Oelquellen sind nach Himstedt emanationshaltig[6]).

Die Bedeutung dieser noch in den ersten Anfängen stehenden Untersuchungen ist in ihrem vollen Umfange noch nicht zu übersehen.

Hiernach kann an der Verbreitung radioaktiver Stoffe von der Oberfläche der Erde an bis in große Tiefen hinab kein Zweifel bestehen.

Von größtem Interesse ist nun die Frage, ob es die schon aus der Pechblende und den Thormineralien bekannten Elemente oder neue, chemisch noch nicht definierte sind, die sich durch diese überall uns umgebende Radioaktivität verraten.

1) F. Himstedt, „Ber. d. Naturf.-Gesellsch. in Freiburg i. Br.", Bd. 14, S. 181, 1903.
2) J. Elster und H. Geitel, „Report of the British Association" 1903, S. 537. „Phys. Zeitschr.", Bd. 5, S. 14, 1904.
3) R. T. Strutt, „Nature", Bd. 69, S. 230, 1904.
4) J. Elster und H. Geitel, „Phys. Zeitschr.", Bd. 5, S. 323, 1904.
5) P. Curie et A. Laborde, C. R., Bd. 138, S. 1150, 1904.
6) F. Himstedt, „Ber. d. Naturf.-Gesellsch. in Freiburg i. Br.", Bd. 14, S. 183, 1903.

Die Mittel, die uns die Chemie zur Trennung der Stoffe
an die Hand gibt, werden, wie schon angedeutet ist, schwerlich
ausreichen, bis zur Isolierung des radioaktiven Prinzipes aus
dem gewöhnlichen Tone und verwandten Erdarten vorzu-
dringen, die zu bewältigenden Mengen an Rohmaterial, die
schon bei der Abscheidung des Radiums aus der Pechblende
sich der Grenze des Möglichen nähern, würden hier fast ins
Ungemessene steigen. Nur der Schlamm der Thermalquellen,
in dem die Natur eine gewisse Anreicherung des wirksamen
Stoffes vorbereitet hat, bietet einige Aussicht für den Chemiker,
zum Ziele zu gelangen, vorausgesetzt, daß genügende Massen
davon beschafft werden können.

Vor der Hand wird man sich mit indirekten, physikalischen
Methoden begnügen müssen. Und da bietet die Charakteri-
sierung der Radioelemente durch die von ihnen entwickelte
Emanation und das Abklingen der durch diese induzierten
Aktivität in derZe t vorzügliche Dienste.

Die Versuche haben nun ergeben, daß die durch die
Emanation des Erdbodens und der freien Atmosphäre in-
duzierte Aktivität wenigstens in Deutschland sich in großer
Annäherung wie die vom Radium herrührende verhält[1]), auch
die im Wasser von Quellen enthaltene Emanation stimmt nach
in England angestellten Untersuchungen in ihren Eigenschaften
mit jener überein[2]).

Dagegen ist die von dem Schlamme der Badener Quellen
inducierte Aktivität von anderer Natur und weder mit der des
Radiums, noch des Aktiniums und Thoriums identisch[3]). Ob
diese Eigentümlichkeit durch eine gleichzeitige Gegenwart
mehrerer dieser Elemente oder durch ein neues, noch unbe-
kanntes hervorgerufen wird, ist bei der geringen Menge des
Rohmaterials noch nicht entschieden.

Eine planmäßige Untersuchung verschiedener Gesteine
und Erden, besonders der Ablagerungen heißer Quellen, wo
immer sich solche finden, auf Spuren von Radioaktivität ver-
spricht wichtige Aufschlüsse für Chemie, Geologie und viel-
leicht auch für die Frage nach der therapeutischen Bedeutung
der Thermen.

Aber nicht nur die Radioaktivität des Erdbodens, sondern
auch die der Atmosphäre, die ohne Zweifel dem ersteren
entstammt, verdient eine weitere Erforschung. Manche Einzel-
heiten sind durch gelegentliche Beobachtungen schon fest-

1) J. Elster und H. Geitel, „Phys. Zeitschr.", Bd. 5, S. 18, 1904.
2) E. P. Adams, „Phil. Mag.", Bd. 6, S. 663, 1903. H. A. Bumstead
und L. P. Whesler, „Americ. Journal of Sc.", Bd. 17, S. 97, 1904.
3) J. Elster und H. Geitel, „Phys. Zeitschr.", Bd. 5, S. 325, 1904.

gestellt worden [1]), aber Messungen in extrem verschiedenen Klimaten, auf ozeanischen Inseln und im Inneren der großen Kontinente fehlen noch gänzlich.

Wahrscheinlich liegt in der Radioaktivität der Atmosphäre die wesentlichste Quelle ihres Ionengehaltes. Nach Herrn Ebert[2]) ist auch die Fundamentalerscheinung der atmosphärischen Elektrizität, die Potentialdifferenz zwischen dem Erdkörper und der Atmosphäre, eine Folge der verschiedenen Ionenkonzentration in der freien Luft und der des Bodens.

Auch hier stehen also Fragen von hoher Bedeutung hinter den Erscheinungen und fordern zu weiterer Forschung auf.

Möge diese kurze Zusammenstellung dazu beitragen, einen Teil des hohen Interesses, das den radioaktiven Vorgängen zugewandt wird, auf dies verwandte, leicht zugängliche Gebiet der Radioaktivität der Atmosphäre und der Erde zu lenken.

Wirkung verschiedener Substanzen auf photographische Platten.

Von Prof. Dr. Paul Czermak in Innsbruck.

Von J. Blaas wurden kürzlich [3]) Versuche mitgeteilt, welche einer Reihe von fast vergessenen Beobachtungen, wieder neues Interesse zuwenden. Er setzte verschiedene Substanzen dem Sonnenlichte (aber auch diffuses Tageslicht, elektrisches und Magnesiumlicht zeigen sich als wirksam) aus und brachte sie dann im Dunkeln mit photographischen Platten in längere Berührung. Beim Entwickeln ergaben sich dann mehr oder weniger starke Schwärzungen.

Es zeigten sich so als wirksam verschiedene Papiersorten, besonders holzreiches, bräunliches Packpapier, Holz (wobei die Jahresringe sich scharf abgrenzen), Stroh, Schellack, Leder, Baumwolle, Seide, Schmetterlingsflügel u. s. w. · Fast oder ganz unwirksam verhielten sich Glas, Metalle (mit Ausnahme von Zink) und die meisten anorganischen, mineralischen Körper.

Fig. 6 zeigt einige solche besonnte Substanzen, und treten hier sehr auffällig die unwirksamen Inschriften hervor.

1) Ebenda, Bd. 4, S. 522, 1903; Bd. 5, S. 11, 1904. W. Saake, „Phys. Zeitschr.", Bd. 4, S. 626, 1903; G. C. Simpson, „Proc. Roy. Soc.", Bd. 73, S. 209, 1904.
2) H. Ebert, „Phys. Zeitschr.", Bd. 5, S. 135, 1904.
3) Ueber photographische Wirkungen im Dunkeln, „Naturwiss. Wochenschrift". Neue Folge III, Bd. 13, S. 201 und Bd. 20, S. 316, 1904.

Fig. 6. a, b, c verschiedene photechische Papiere.
d Fichtenholz mit Ast. e bedrucktes Papier, darauf ein
Stück Leder. Die mit verschiedenen Flüssigkeiten auf-
getragenen Inschriften sind alle unwirksam.

Daß die erregte Wirksamkeit der vorausgegangenen Be-
sonnungsstärke entspricht, zeigt ein Versuch, bei welchem

Blaas ein braunes Packpapier unter einem Diapositiv besonnte. Dieses Papier, 24 Stunden mit einer Platte in Kontakt gebracht, ergab beim Entwickeln ein ziemlich kräftiges Negativ, so daß die in Fig. 7 wiedergegebene Positivkopie davon gewonnen werden konnte.

Um zu sehen, welche Lichtgattung im erregenden Lichte die wirksame sei, wurden auf das besonnte Papier verschieden-

Fig. 7. Ein kräftiges Diapositiv auf photechischem
Papier besonnt, ergab beim Abdruck ein Negativ, dessen
Kopie in dieser Figur vorliegt.

farbige Gläser aufgelegt, und zeigten sich da diejenigen Stellen als wirksam, welche vom blauen oder violetten Lichte getroffen waren.

Als ich gelegentlich eines Vortrages im hiesigen naturwissenschaftlich-medizinischen Vereine von diesen Versuchen Kenntnis erhielt, begann ich mich auch an denselben zu beteiligen und führten wir die weiteren Versuche größtenteils gemeinsam aus[1]).

1) „Physikal. Zeitschr.", 5. Jahrg., S. 363, 1904. J. Blaas u. P. Czermak.

Zunächst handelte es sich darum, zu sehen, ob eine Wirkung von Gasen, oder eine Art Nachleuchten, oder vielleicht eine dem Auge nicht wahrnehmbare Strahlung vorliege. Wir prüften daher die Durchlässigkeit verschiedener Substanzen für diese Wirkung. Glas, Quarz, Glimmer und Metallfolien ließen keine Wirkung hindurch, während sehr dünne Gelatine- und Celluloïdfolien durchlässig waren.

Die hier erwähnten Versuche sind schon lange bekannt und eine große Reihe von Fehlern, welche beim Entwickeln von photographischen Platten auftreten, verdanken denselben ihre Entstehung.

In E d e r s „Handbuch der Photographie“, Bd. 1, S. 182 bis 187 sind solche Versuche angeführt; insbesondere sind die von N i e p c e 1860 als „Neue Lichtwirkung“ bezeichneten Fälle bemerkenswert. Verschiedene der Sonnenstrahlung ausgesetzte Körper schwärzten, im Finstern auf Chlorsilberpapier aufgelegt, dasselbe. Ein durch drei Stunden in der Kamera exponierter Karton brachte nach 24 stündigem Kontakte mit einem sensibilisierten Papier einen deutlichen Abdruck zu stande. Ein befeuchteter und den Sonnenstrahlen ausgesetzter Kupferstich reproduziert sich sehr schön auf sensibilisiertem Papier. Ein Salzpapier, in der Sonne unter einem Negative kopiert, zeigte auf der Rückseite ein schwarzes Bild des vorher eingelegten Negativs. F o u c a u l t meinte, daß diese Wirkung einer durch die Besonnung hervorgebrachten unsichtbaren Strahlung zuzuschreiben sei, welche Glas nicht durchdringt.

Jedem, der sich mit Photographie länger beschäftigt, werden gewisse störende Schwärzungen beim Entwickeln von Platten bekannt sein. So findet man meist den dunkeln Abdruck der die Platten trennenden Kartoneinlagen, die Zeichnung der Leinwandgelenke der umklappbaren Kassettenschieber, oder bei Magazin-Kameras die Nummer der auf einem Papierstückchen angebrachten Bezifferung der nächstfolgenden Blechkassette. Beim Entwickeln einer in eine Zeitung eingewickelten Platte erscheint der Druck hell auf dunklem Grunde u. s. w. Ueberall sind hier Substanzen in Verwendung gekommen, welche früher dem Lichte ausgesetzt waren. Auf die gleiche Ursache sind die Vorgänge zurückzuführen, welche H. K r o n e in seinem Aufsatze: „Die wahre Ursache der dunkeln Plattenränder und deren Verhütung“ [1] anführt.

[1) E d e r s „Jahrbuch f. Phot.“ für 1900, 14. Jahrg., S. 112.

Die bemerkenswertesten Versuche, welche uns aber leider unbekannt waren, sind die von Dr. Russell aus den Jahren 1898 und 1899[1]). Hier sind alle vorher von uns gemachten Versuche auch vorhanden, nur wußte Russell nicht, daß eine vorhergehende Belichtung bei allen Substanzen, mit Ausnahme der Metalle, notwendig war. Auch die Durchlässigkeit der Wirkung fand er ebenso, nur gibt er noch Guttapercha, Kollodium und gewisse Papiersorten als durchlässig an. Bei der Vorführung dieser Resultate in der British Association im Jahre 1898 fehlte noch eine Erklärung und neigte Russell nur zur Ansicht, daß hier eine Wirkung von sich bildendem Wasserstoffsuperoxyd vorliege.

In der Fortführung unserer Versuche trat aber das Moment der Strahlung immer mehr in den Vordergrund. Schon bei der Untersuchung der Durchlässigkeit zeigte sich die auffallende Tatsache, daß bei gefärbten Gelatinefolien nur jene, welche blaues

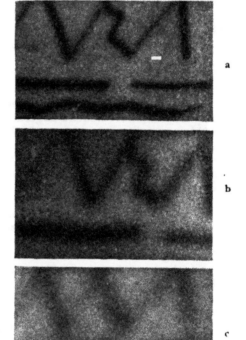

Fig. 8. Wirkung von besonntem Packpapier auf die photographische Platte bei einem Abstande von a 0,5, b 1,5 und c 3 mm.

Licht durchließen, auch für die Wirkung durchlässig waren, während gelbe Folien sich als undurchlässig erwiesen.

Es zeigte sich aber ferner, daß die Wirkung nicht nur bei unmittelbarem Kontakte stattfindet, sondern mit ab-

1) Eders „Jahrbuch f. Phot." für 1899, 13. Jahrg., S. 9.

nehmender Intensität noch auf 9 mm Entfernung nachgewiesen werden konnte.

So zeigt Fig. 8 die Wirkung von besonntem Packpapier, das mit Schriftzügen bedeckt ist, in 0,5, 1,5 und 3 mm Entfernung von der Platte, wobei eine Art diffuser Strahlung die Schriftzüge mit zunehmender Entfernung immer verschwommener werden läßt.

Da der Gedanke nahe lag, daß durch die Besonnung eine ionisierende Wirkung an der Oberfläche erzeugt wird, machte ich Versuche mit Metallen und anderen Substanzen, wobei aber auch Inschriften mit Tinte aufgetragen und die Hälfte der Oberflächen berußt war. Da traten außer schwachen

Fig. 9. Zinkplatte mit Tinte beschrieben und berußt. In der Mitte ist die Berußung abgewischt.

Wirkungen bei blankem und amalgamiertem Zink, ungemein kräftige Schwärzungen durch die auf Zink angebrachten und berußten Inschriften auf. Aber auch andere feine Pulver, wie Lykopodium, Mehl und Kreide wirken so wie Ruß.

Fig. 9 zeigt eine solche berußte Zinkplatte mit Tintenschrift, wo aber in der Mitte die Berußung weggewischt ist. Diese Versuche gelingen auch ohne Besonnung, machen also den Eindruck eines rein chemischen Vorganges.

Mit diesen kräftigen Präparaten konnten aber die strahlenden Wirkungen noch besser verfolgt werden. So zeigt Fig. 10 das Bild einer berußten Tintenlinie und eines Punktes, welche durch einen feinen Spalt, resp. ein kleines Loch auf der Platte abgebildet wurden.

Ebenso gelang ein Versuch, welcher die Reflexion dieser Wirkung an der Konvexseite einer Linse sicher nachweisen ließ.

Daß bei all diesen Versuchen sowohl jenen mit besonnten Substanzen, als auch den in ganz gleicher Weise, aber spontan wirksamen, eine Ozonokklusion an der Oberfläche vorhanden ist, konnte mit Jodstärke-Kleisterpapier nachgewiesen werden.

Alle Versuche können statt mit photographischen Platten ebenso, nur in weit schwächerem Grade, mit solchem Jodkaliumpapier gemacht werden.

Da nun F. Richarz und R. Schenk[1]) eine Leuchtwirkung des Ozons nachgewiesen haben, so wäre dadurch der strahlende Charakter der Erscheinung erklärt.

W. J. Russell[2]) hat nun in weiterer Verfolgung seiner Versuche im folgenden Jahre das Wasserstoffsuperoxyd zur

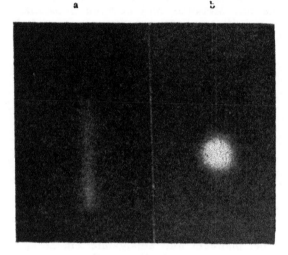

Fig. 10. Wirkung einer auf Zink mit Glycerin gezogenen Linie a und eines Punktes b mit Berußung durch einen Spalt, resp. durch ein rundes Loch hindurch auf die photographische Platte. Abstand vom Zink bis Schablone 3 mm, von Schablone bis photographische Platte 2 mm.

Erklärung dieser Erscheinungen herangezogen. Da Ozon bei Anwesenheit von Feuchtigkeit leicht zu Wasserstoffsuperoxydbildung Anlaß gibt, so wäre die Anwesenheit des letzteren leicht möglich.

Von F. Streintz[3]) wird die Wirksamkeit der Metalle auf ihren elektrolytischen Lösungsdruck zurückgeführt und hält er diese Erscheinung für ganz von der durch die Be-

1) Weitere Versuche über die durch Ozon und durch Radium hervorgerufene Lichterscheinungen im Sitzber. d. Kgl. preuß. Akad. der Wissensch. 1904, Bd. 13.

2) Eders „Jahrbuch f. Phot." für 1900, 14. Jahrg., S. 338.

3) „Phys. Zeitschr.", 5. Jahrg., Nr. 22, S. 736, 1904.

sonnung hervorgebrachten verschieden. Jedenfalls liegt aber in beiden Fällen eine durch die Photographie nachweisbare Strahlung vor und kommen da die Anschauungen von Foucault und Crookes wieder zu Ehren.

Daß Blaas durch seine Versuche diese so ungemein verbreitete Wirkung wieder der allgemeinen Aufmerksamkeit nahe gerückt hat, ist sowohl für die durch Ionisierung hervorgebrachten Strahlungserscheinungen von besonderer Wichtigkeit, als auch für die Praxis der Photographie. Man kann dadurch eine große Zahl von störenden Wirkungen bei der Entwicklung photographischer Platten erklären und vermeiden. Als sicherstes Mittel zur Zerstörung der durch Besonnung an den Substanzen hervorgebrachten Wirkung fanden wir: Erhitzung auf ziemlich hohe Temperatur und Aufbewahrung der Körper durch lange Zeit im Finstern. Alle Papiere, Kassetten, Couverts u. s. w., welche in unmittelbare Berührung von Trockenplatten gebracht werden sollen, sind in dieser Weise zu „sterilisieren" — wenn man so sagen darf — und ebenso sind blanke Aluminium-, Magnesium- und Zinkbleche von lichtempfindlichen Präparaten fern zu halten.

Einfluß des Wassers auf die photochemischen Reaktionen.

Von J. M. Eder in Wien.

Viele photochemische Prozesse verlaufen bei Gegenwart von tropfbarflüssigem Wasser oder Feuchtigkeit rascher, als in völlig trockenem Zustande. Wir wollen dies an einigen interessanten, in der Fachliteratur nachgewiesenen Beispielen zeigen. Man weiß z. B. vom Chlorknallgas (d. i. ein Gemisch von Chlor und Wasserstoffgas), daß es in völlig trockenem Zustande sehr wenig (nach Ansicht mancher Forscher so gut wie gar nicht) lichtempfindlich ist, während eine Spur Feuchtigkeit die Reaktionsgeschwindigkeit sehr bedeutend erhöht. Wasserfreies Kupferchlorür ist unempfindlich gegen Licht, während es nach dem Befeuchten mit Wasser im Lichte rasch violettbraun wird — ein Beispiel dafür, daß in manchen Fällen die Anwesenheit von Wasser für den Eintritt der Lichtreaktion notwendig ist.

Auch reines, völlig trockenes Chlorsilber ist (nach Baker) unempfindlich gegen Licht und schwärzt sich nicht oder sehr langsam [1]).

1) H. W. Vogel (1863) hielt völlig trockenes Chlorsilber, sowie geschmolzenes noch für etwas lichtempfindlich.

Weil bei diesen Prozessen schon minimale Spuren von Feuchtigkeit das Verhalten der lichtempfindlichen Substanz beeinflussen, so ist bei „lufttrockenen" Stoffen zu beachten, daß ihnen hygroskopisch mehr oder weniger Luftfeuchtigkeit anhaftet. Auch das Trocknen des Chlorsilbers in einem Exsikkator über Schwefelsäure genügt nicht zur völligen Beseitigung der letzten Spuren von Feuchtigkeit und zum Aufheben der Lichtempfindlichkeit; man muß vielmehr das Chlorsilber im luftleeren Raum über Phosphorpentoxyd trocknen und eventuell den Austrocknungsprozeß durch gelindes Erwärmen unterstützen.

Jod-, Brom- und Chlorsilberpapier ist bei physikalischer Entwicklung in lufttrockenem Zustande fast ebenso empfindlich, wie nach dem Befeuchten mit Wasser (H. W. Vogel[1])). F. Schmidt macht die Beobachtung, daß mit Wasser getränkte Bromsilber-Gelatineplatten (chemische Entwicklung) nur halb so empfindlich sind wie lufttrockene. Völlig getrocknete (im Vakuum, über Phosphorpentoxyd) Bromsilber-Trockenplatten sind immer noch in hohem Grade lichtempfindlich; in diesem Falle macht die Anwesenheit der Gelatine, welche die Bestandteile des Wassers enthält, die weitere Gegenwart von Feuchtigkeit entbehrlich.

Manche lichtempfindliche Gemische sind aber bei Gegenwart von tropfbar-flüssigem Wasser auffallend wenig lichtempfindlich, viel weniger als in lufttrockenem Zustande. Ein interessantes Beispiel dieser Art ist das in der Photographie so eminent wichtige Gemisch von Kaliumbichromat und Leim (in Form von Pigmentpapier u. s. w.), welches in wäßriger Lösung oder auch in dem in Wasser gequollenen Zustand äußerst wenig lichtempfindlich ist, in trockenem Zustande aber an Lichtempfindlichkeit mit dem Chlorsilberpapier wetteifert.

Jedoch kann man den im Lichte veränderten Chromatleim, welcher stabile Zersetzungsprodukte (Uebergang der Chromate zu Chromdioxyd) enthält, später mit Wasser behandeln, ohne daß die photochemische Reaktion dadurch rückgängig gemacht würde.

Ein interessantes Verhalten gegen Licht und Wasser zeigen nach den bemerkenswerten Untersuchungen Lüppo-Cramers („Phot. Korresp." 1904, S. 403) das Quecksilberjodür, sowie das Quecksilberjodid in Form von Gelatineemulsion; sie werden in lufttrockenem Zustande am Lichte

1) H. W. Vogel, Ueber das Verhalten des Chlor-, Brom- und Jodsilbers im Licht. 1863. S. 41.

dunkel gefärbt (Abspaltung von ein wenig Jod); tropft man
Wasser auf die Schichten, so wird die Dunkelfärbung momentan
zum Verschwinden gebracht und die ursprüngliche Farbe
wieder hergestellt. Jodsilber (mit überschüssigem löslichen
Alkalijodid hergestellt und dann gewaschen) in Form von
Gelatine-Emulsion oder in Kollodium verhält sich ähnlich: es
wird im Lichte dunkel, und Wasser stellt die gelbe Farbe im
Erstarren rasch her (Lüppo-Cramer[1]). In diesen Fällen
erzwingt das Licht in den lufttrockenen Stoffen eine chemische
Zersetzung, wobei die Spaltungsprodukte im labilen Gleich-
gewicht stehen, im Finstern mehrere Stunden oder Tage oder
länger zur Wiedervereinigung brauchen, während Wasser
(wahrscheinlich durch Ionenreaktion) den Prozeß enorm be-
schleunigt und dem Effekt des Lichtes entgegen wirkt
(Lüppo-Cramer[2]).

Anders verhalten sich Chlorsilber- oder Bromsilber-
gelatine, welche das Lichtbild unverändert (auch beim
starken Benetzen mit Wasser) festhalten, da das Licht bei
diesen Verbindungen stabile Spaltungsprodukte erzeugt; es
hängt in diesen Fällen (beim $AgCl$, $AgBr$, AgJ) somit von
der Natur des Haloïds ab, wie die Reaktion unter dem Ein-
fluß des Wassers verläuft.

Die hier beschriebenen Fälle, in welchen Wasser der
Lichtreaktion hinderlich entgegenwirkt, sind jedoch Ausnahms-
fälle. In der überwiegend großen Anzahl photographischer
Prozesse ist ein kleiner Anteil von Feuchtigkeit sogar sehr
förderlich — auch bei jenen Kopierverfahren, in welchen die
Bilderzeugung durch sekundäre Reaktion entsteht, z. B.
beim Platindruck. Es ist bemerkenswert, daß Ferrioxalat-
Papier in völlig trockener Luft nicht merklich weniger licht-
empfindlich ist als in feuchter Luft; aber bei der sekundären
Reaktion mit Platinsalzen kommt die beschleunigende Wirkung
der Feuchtigkeit deutlich zur Geltung. Bei den direkten Platin-
Auskopierverfahren werden Gemische von Ammoniumferri-
oxalat mit Platinchlorür auf Papier unter einem Negativ
belichtet, wobei Ammoniumferrooxalat entsteht, welches in
relativ trockener atmosphärischer Luft das Platinsalz kaum
merklich reduziert. Haucht man aber auf das Bild oder setzt
es den Dämpfen von warmem Wasser aus, so tritt sofortige
Schwärzung des Bildes (Ausscheidung von Platin) ein (siehe
Eders „Ausf. Handb. d. Phot.", Bd. 4 „Platinotypie").

1) „Phot. Korresp." 1904, S. 403.
2) Ebenda S. 404.

Immerhin kann man im allgemeinen die Regel gelten lassen, daß Wasser die photochemischen Reaktionen beschleunigt [1]).

Ausbleichverfahren.

Von Dr. R. Neubauß in Berlin.

Die Versuche mit dem Ausbleichverfahren (siehe dieses „Jahrbuch" für 1904, S. 62) wurden vom Verfasser auch im vergangenen Sommer fortgesetzt. Wenn die Ergebnisse der aufgewendeten Zeit und Mühe noch nicht entsprechen, so wird uns dies nicht abhalten, die Sache auch fernerhin mit dem größten Nachdruck zu verfolgen. Die Zukunft der Photographie liegt in der Farbenwiedergabe. Viel ist auf diesem Gebiete schon geleistet, aber die eigentliche Lösung des Problems steht noch aus. Die mit dem Dreifarbenverfahren erzielten Ergebnisse sind keine Lösung der Aufgabe; das Lippmann-Verfahren ist in gewissem Sinne eine Lösung, aber es läßt sich allgemein nicht anwenden. Nur das Ausbleichverfahren gibt direkt die Farben als Körperfarben wieder. Der wesentlichste, diesem Verfahren noch anhaftende Mangel ist die unzureichende Empfindlichkeit der Präparate. Vielleicht haben wir in dieser Beziehung keine erheblichen Fortschritte zu erwarten? Im Gegenteil. Gerade der Umstand, daß Gelatine-Farbstoffmischungen ohne nachweisbaren Grund gelegentlich außerordentliche Empfindlichkeit zeigen, trieb den Verfasser zu immer neuer Arbeit an.

Auch bei den Untersuchungen des letzten Sommers ereignete es sich, daß nach bekanntem Rezept angesetzte Mischungen plötzlich eine zehnfach gesteigerte Empfindlichkeit aufwiesen. Wir müssen annehmen, daß, wahrscheinlich durch Verunreinigungen der Gelatine, gelegentlich Katalysatoren in die Mischung gelangen, durch welche der Zerfall der Farben im Lichte stark beschleunigt wird.

Bei Zeiten muß man sich daran gewöhnen, bei diesem Verfahren nichts als unumstößlich feststehend zu betrachten. Die vom Verfasser gegebenen Vorschriften über die Zusammensetzung der Mischungen erfuhren im Laufe der Jahre wesentliche Abänderungen, da bei Benutzung derselben Materialien die Ergebnisse unerwartet ganz abweichend ausfielen. So

1) A. Müller machte den Versuch, alle photochemischen Prozesse auf eine Lichtempfindlichkeit des Wassers, resp. Spaltung in seine Bestandteile, zurückzuführen (Müller, „Die chemischen Wirkungen des Lichtes auf Wasser". Zürich 1870); er führte jedoch seine Theorie einseitig durch.

mußten im letzten Sommer die relativen Mengen von Methylen-
blau, Erythrosin und Auramin erheblich variiert werden. Da-
bei handelte es sich nicht um neu gekaufte, sondern um die
schon seit drei Jahren benutzten Farben. Als besonders
wichtig erwies es sich, mit dem zuletzt vorzunehmenden Zu-
satz von Erythrosin vorsichtig zu sein. Den letzten Kubik-
centimeter Erythrosin setze man tropfenweise hinzu und höre
sofort auf, sobald ein leichter Rotstich der Gesamtmischung
anfängt, sich bemerkbar zu machen. Ein Tropfen Erythrosin
zu viel kann schon die Empfindlichkeit stark herabdrücken.
In letzter Zeit erwies sich folgendes Rezept als das beste:

Gelatine	10 g,
Wasser	100 ccm,
Methylenblaulösung (0,1 : 50 Wasser)	4 ,,
Auraminlösung (0,1 : 50 Alkohol) . .	2 ,,
Erythrosinlösung (0,25 : 50 Wasser)	
ungefähr	1,5 ,,

Es ist keineswegs gleichgültig, in welcher Weise man
die Farbstoffe zur Gelatinelösung hinzufügt. Erythrosin
(sauer) und Methylenblau (basisch) fällen sich, in Wasser
zusammengebracht, gegenseitig aus. In Gelatine findet dies
merkwürdigerweise nicht statt, wenigstens dann nicht, wenn
man die Mischung nicht plötzlich, sondern allmählich herbei-
führt. Am zweckmäßigsten ist es, wenn man die Gelatine-
lösung in drei Teile teilt, zu den einzelnen Teilen Erythrosin,
Methylenblau und Auramin hinzusetzt und nun erst unter
stetem Umrühren die drei Einzelmischungen zusammen-
schüttet. Doch ist dies etwas umständliche Verfahren nicht
unerläßlich nötig; es genügt, wenn man die drei Farblösungen
nacheinander (zuletzt Erythrosin) unter fleissigem Umrühren
langsam in dieselbe Gelatinelösung bringt. Untersucht man
eine solche Mischung bei stärkster Objektivvergrößerung
unter dem Mikroskop, so erweist sie sich als völlig homogen.
Wird dagegen die Erythrosinlösung schnell in die Gelatine-
Methylenblau-Auraminmischung gegossen, so zeigt sich eine
mehr oder minder feinkörniger Niederschlag. Mischungen
ohne diesen körnigen Niederschlag sind die empfindlichsten;
hier schweben die sauren und basischen Farbstoffe in labilem
Gleichgewicht, schnell bereit, unter Einwirkung des Lichtes
zu zerfallen. Bei dem weiteren Ausbau des Ausbleichverfahrens
sind diese Verhältnisse besonders zu beachten. Zur Erzielung
hoher Empfindlichkeit scheint es unerläßlich zu sein, daß
sich saure und basische Farbstoffe in derselben Mischung
gegenüberstehen. Wurden der Gelatine nur saure oder nur

basische Farbstoffe zugesetzt, so war bei den Untersuchungen des Verfassers die Empfindlichkeit stets mangelhaft.

Es ist nicht zweckmäßig, die frisch angesetzte Gelatine-Farbstoffmischung sogleich zu verarbeiten. Die Empfindlichkeit nimmt zu, wenn man die Mischung vor dem Guss 3 bis 4 Stunden auf 35 bis 40 Grad C. hält. Hierbei gehen leichte Farbenveränderungen vor sich, für die sich jedoch bestimmte Gesetzmäßigkeit nicht nachweisen ließ. Erhöht man die Temperatur beträchtlich, oder bewahrt man die Mischung länger warm auf, so bildet sich ein mit dem Mikroskop wahrnehmbarer, körniger Niederschlag.

Bei kornlosen Mischungen stellt sich mitunter auch vor der Belichtung bei den im Dunkeln längere Zeit aufbewahrten Platten eine Aenderung der Farbe mit gleichzeitig stark gesteigerter Empfindlichkeit ein, jedenfalls ein Beweis dafür, daß in solchen Mischungen die Farbstoffe sehr veränderbar sind.

Auch die Steigerung der Empfindlichkeit durch Zusätze wurde weiter verfolgt. In erster Linie kamen Cerverbindungen (Ceronitrat, Cerinitrat, Ceroammoniumnitrat, Cerisulfat) an die Reihe, da man nach Analogie anderer Vorgänge vermuten konnte, daß sie als kräftige Katalysatoren wirken. Die Ergebnisse fielen völlig negativ aus. Nicht besser ging es mit Quecksilberchlorid-Ammoniumoxalat und einem alkalischen Persulfat, welches unter dem Namen „Fixiersalz Bayer" in den Handel kommt. Gute Ergebnisse lieferten dagegen Ammoniak und Chloralhydrat, und zwar wirkt Ammoniak am besten bei Mischungen, die mit Wasserstoffsuperoxyd, Chloralhydrat dagegen bei Mischungen, die mit Wasser angesetzt sind. Ammoniak in Verdünnung mit 4 bis 5 Teilen Wasser wird als Vorbad kurz vor der Belichtung angewendet. Außer Steigerung der Empfindlichkeit beseitigt es auch etwa vorhandene Neigung der Platten zu Rotschleier. Chloralhydrat kann direkt der Mischung zugefügt oder als Vorbad in Verdünnung von 1:100 angewendet werden.

Verfasser versuchte, das unbeständige Wasserstoffsuperoxyd durch andere Superoxyde zu ersetzen. Wie schon früher festgestellt, ist Natriumsuperoxyd bei Gelatinemischungen nicht anwendbar. Auch Zinksuperoxyd, Mangansuperoxyd und Magnesiumsuperoxyd lieferten keine brauchbaren Ergebnisse.

Schliesslich wurden einige neue Farbstoffe auf ihre Lichtempfindlichkeit geprüft: Pinaverdol, Orthochrom und Pinachrom der Farbwerke Meister Lucius & Brüning in Höchst a. M. Diese Farben gehören zur Gruppe der Cyanine

und zeichnen sich bekanntlich durch vortreffliche sensibili-
sierende Eigenschaften aus. Sie sind außerordentlich licht-
empfindlich, aber für das Ausbleichverfahren leider ungeeignet,
da sie sich mit anderen Farben schlecht vertragen und über-
dies eine Reihe anderer Eigenschaften besitzen, die sie für
dies Verfahren unbrauchbar machen.

Eingehende Versuche wurden angestellt, um die Milch-
glasunterlage durch Papier zu ersetzen. Die Gelatine-Farb-
stoffmischung auf gewöhnliches Papier aufzutragen, ist aus-
geschlossen, da der Farbstoff in die Papierunterlage eindringt
und das Präparat dann sehr unempfindlich ist. Isolierende
Schichten von Kautschuk, Kollodium und dergl. bieten keinen
ausreichenden Schutz. Uebrigens ist bei verschiedenen Farben
die Neigung, in die Papierfaser einzudringen und Isolier-
schichten zu durchdringen, sehr verschieden. Leider besitzen
die vom Verfasser für das Ausbleichverfahren benutzten Farben
(Erythrosin, Auramin, Methylenblau) diese unangenehme
Eigenschaft in besonders hohem Maße; doch können wir
diese Farben wegen ihrer anderen trefflichen Eigenschaften
nicht entbehren. Nach vielen Versuchen erwies sich folgende
Methode als die brauchbarste: Die Glasplatte wird mit Kaut-
schuk überzogen und dann die Gelatine-Farbstoffmischung
aufgetragen. Nach dem Trocknen läßt sich die Bildschicht
leicht abziehen. Hierauf entfernt man den an der Bildschicht
anhaftenden Kautschuk mit Benzin. Nunmehr wird die Bild-
schicht unter Wasser auf Barytpapier, welches mit fünf-
prozentiger Gelatinelösung überzogen wurde, aufgequetscht.
Damit sich die Blätter nicht rollen, trocknet man sie auf
Ebonit- oder Glasplatten in derselben Weise, wie dies bei
Silberkopieen geschieht, denen man durch Aufquetschen
Hochglanz verleihen will. Wünscht man besonders dunkle
Bildschichten, so bringt man zwei Häutchen übereinander
auf dasselbe Papier. Man kann auf diesem Wege pech-
schwarze Schichten erzielen, was durch reichlicheren Farb-
zusatz in einer Schicht kaum erreichbar ist.

Bei Kamera-Aufnahmen, die im besten Licht immer noch
mehrere Stunden Expositionszeit beanspruchen, erwies sich
als einzig brauchbar das von Voigtländer & Sohn in
Braunschweig hergestellte Porträt-Objektiv I a mit Oeffnung
$f:2,3$. Nicht nur, daß dasselbe allen anderen Objektiven an
Lichtstärke weit überlegen ist; es gibt die Farben auch
korrekter wieder, als andere lichtstarke Gläser, mit denen
Verfasser Vergleichsaufnahmen herstellte.

Der Goerz-Doppel-Anastigmat „Pantar".
Ein Satzobjektiv.
Von W. Zschokke in Berlin-Friedenau.

Der Goerz-Doppel-Anastigmat „Dagor", Serie III u. IV, hat seinen Weltruf durch die ausgezeichneten Resultate er-

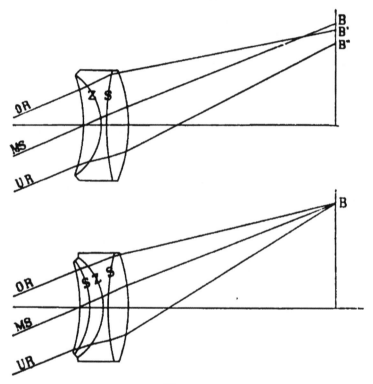

Fig. 11.

worben, welche mit ihm als symmetrischem Doppelobjektiv erreicht werden.

Als Einzellinse verwendet, waren seine Leistungen weniger hervorragend, weil die sphärische Abweichung für schiefe Strahlenbüschel nicht gehoben war. Bei der Einfachheit der Konstruktion war es auch nicht möglich, diese zu heben, wie ohne weiteres aus Fig. 11 hervorgeht. Dort ist schematisch der Verlauf eines schiefen Strahlenbüschels dargestellt. Der mittlere Strahl MS durchdringt das Objektiv und wird so

gebrochen, daß er in B auf die im Brennpunkt errichtete Bild-
ebene trifft. Der obere Randstrahl OR erfährt zunächst außer an
der ersten Fläche auch an der zerstreuenden Kittfläche Z eine
schwache Ablenkung nach oben und fällt unter verhältnis-
mäßig großem Einfallswinkel auf die sammelnde Kittfläche S.
Dort und an der letzten Fläche erleidet er eine Ablenkung
im entgegengesetzten Sinne, so daß er schließlich die Bild-
ebene unterhalb von B in B' trifft. Der untere Randstrahl
fällt im Gegensatz zum oberen unter verhältnismäßig großem
Winkel auf die zerstreuenden und unter kleinem Winkel auf
die sammelnden Flächen; die Folge davon ist, daß er zu
stark nach unten abgelenkt wird und die Bildebene im
Punkte B'' schneidet, der ebenfalls unterhalb des Punktes B
liegt. Durch diese Abweichungen des oberen und unteren
Randes entsteht an Stelle eines Bildpunktes ein länglicher
Bildstreifen; diese Erscheinung, welche die Bildschärfe selbst-
verständlich stark beeinflußt, wird Koma genannt.

Die Koma verschwindet, sobald die Linsen in sym-
metrischer Anordnung verwendet werden. Im Einzelsystem
dagegen ist sie nur durch Einführung neuer Kittflächen zu
beseitigen. Die eine dieser Kittflächen muß sammelnd sein
und der für den unteren Strahl zu stark zerstreuend wirkenden
Fläche Z entgegenarbeiten, die andere Kittfläche muß zer-
streuend sein und die zu stark sammelnde Wirkung am
oberen Rande aufheben. Auf diese Weise würde man ein
Einzelsystem erhalten, das aus fünf Linsen zusammengesetzt
wäre, wodurch die Fabrikation erheblich erschwert und der
Preis verteuert würde. Es hat sich jedoch gezeigt, daß schon
durch Einführung einer einzigen sammelnden Kittfläche die
Koma praktisch genügend zu beseitigen ist. Mit dieser
einzigen Kittfläche kann nämlich die zu starke Ablenkung
des unteren Randstrahles völlig korrigiert werden, während
die zu stark sammelnde Wirkung am oberen Rand, die ohne-
hin schon nicht sehr gefährlich war, auf zwei Flächen verteilt
wird, wodurch sich die Abweichung des oberen Strahles re-
duziert, so daß sie praktisch ohne Bedeutung ist. So ent-
steht ein vierlinsiges Einzelsystem, die „Pantarlinse“ (Fig. 11),
deren äußere Form der des Doppel-Anastigmaten „Dagor“
ähnlich ist; dadurch sind auch die guten Eigenschaften des
letzteren, die allgemein bekannt sind, dem neuen System er-
halten geblieben.

Die Pantarlinse hat eine Oeffnung von $f/12,5$, ihre Hellig-
keit genügt somit noch für Momentaufnahmen bei günstiger
Beleuchtung. Vorzüglich aber eignet sich die Pantarlinse
für Landschafts- und Porträtaufnahmen, sowie, da die Ver-

zeichnung bis zu einem Winkel von etwa 40 Grad nur sehr gering ist, auch für Architekturaufnahmen.

Vorläufig werden nur sieben verschiedene Größen hergestellt, deren Brennweiten und Leistungsfähigkeit in nachstehender Tabelle zusammengestellt sind.

Goerz-Pantarlinse 1:12,5.

Nr.	Aequivalent-Brennweite	Nutzbares Plattenformat bei Landschaftsaufnahmen mit	
		voller Oeffnung	kleiner Blende
1	150	9 × 12	12 × 16
2	180	10 × 12,5	13 × 18
4	240	13 × 18	16 × 21
6	300	16 × 21	18 × 24
7	360	21 × 27	24 × 30
7a	420	24 × 30	27 × 35
8	480	27 × 35	30 × 36

Die Pantarlinsen lassen sich auch zu Doppelobjektiven kombinieren (Fig. 11) und geben als solche vorzügliche Resultate.

Das Oeffnungsverhältnis der Kombinationen wächst bis auf 1:6,3, und da das Doppel-Objektiv zugleich einen Bildwinkel von etwa 85 Grad besitzt, ergibt sich ohne weiteres seine vielseitige Verwendbarkeit für schnellste Momentaufnahmen, Porträts, Gruppen, Landschaften, Architekturen, Interieurs und Reproduktionen.

In den nachstehenden Tabellen sind diejenigen Brennweiten und Kombinationen zusammengestellt, welche sich für die gangbarsten Plattengrößen am besten eignen dürften.

Pantarsatz für Platte 9 × 12.

Aequivalent-Brennweite der			Größte Oeffnung	Bildwinkel für die längere Plattenseite in Grad
Vorderlinse	Hinterlinse	Kombination		
	240		$f/12,5$	28
	180		$f/12,5$	37
	150		$f/12,5$	44
240	240	138	$f/6,3$	47
240	180	118	$f/7,2$	54
240	150	106	$f/7,7$	59
180	150	94	$f/6,9$	65

Pantarsatz für Platte 10 × 12,5.

Aequivalent-Brennweite der			Größte Oeffnung	Bildwinkel für die längere Plattenseite in Grad
Vorderlinse	Hinterlinse	Kombination		
	300		$f/12,5$	24
	240		$f/12,5$	29
	180		$f/12,5$	38
300	300	172	$f/6,3$	40
300	240	153	$f/7,2$	44
300	180	134	$f/9,0$	50
240	180	118	$f/7,2$	56

Pantarsatz für Platte 13 × 18.

Aequivalent-Brennweite der			Größte Oeffnung	Bildwinkel für die längere Plattenseite in Grad
Vorderlinse	Hinterlinse	Kombination		
	360		$f/12,5$	28
	300		$f/12,5$	33
	240		$f/12,5$	41
360	360	207	$f/6,3$	47
360	300	188	$f/6,8$	51
360	240	165	$f/7,7$	57
300	240	153	$f/7,2$	61

Pantarsatz für Platte 18 × 24.

Aequivalent-Brennweite der			Größte Oeffnung	Bildwinkel für die längere Plattenseite in Grad
Vorderlinse	Hinterlinse	Kombination		
	480		$f/12,5$	28
	420		$f/12,5$	32
	360		$f/12,5$	37
480	480	276	$f/6,3$	47
480	420	257	$f/6,8$	50
480	360	236	$f/7,2$	54
420	360	223	$f/6,8$	57

Ueber die Reifung des Chlorsilbers.

Von Dr. Lüppo-Cramer in Frankfurt a. M.

(Mitteilungen aus dem wissenschaftlichen Laboratorium der
Trockenplattenfabrik Dr. C. Schleußner, Akt.-Ges.,
Frankfurt a. M.)

In einer früheren Abhandlung[1]) hatte ich gefunden, daß
bei Ausschluß der Reifungsmöglichkeit das emulgierte Chlorsilber dem ganz gleich hergestellten Bromsilber an Lichtempfindlichkeit durchaus nicht nachsteht. Die enorme Ueberlegenheit des Bromsilbers tritt also erst bei fortgesetzter
Reifung in die Erscheinung, welche beim Chlorsilber unter
den meist üblichen Bedingungen (ammoniakalische Lösung)
wegen der leichten Reduktion des Chlorsilbers durch die
Gelatine nur innerhalb sehr enger Grenzen[2]) durchführbar
ist. Versuche, eine Reifung von Chlorsilbergelatine bei Ausschluß der Reduktionsmöglichkeit zu erzielen, führten auf die
Emulgierung in stark salzsaurer Lösung bei Haloïdsalzüberschuß und bei hoher Temperatur.

Zu einer Lösung von 10 g Gelatine in 160 ccm Wasser
+ 7 g Kochsalz + 10 ccm konzentrierte Salzsäure (spez.
Gew. 1,9) wurden bei 80 Grad beider Lösungen 10 g Silbernitrat + 100 g Wasser gegeben, ¹/₄ Stunde gekocht und
nach Zusatz weiterer Gelatine die Emulsion in bekannter
Weise weiter verarbeitet. Man erhält so eine homogene
Emulsion von beträchtlicher Deckkraft und einem Korn,
welches durchweg amorph und wesentlich feiner als das gewöhnlicher Trockenplatten, aber bei 1000 facher Vergrößerung
sehr gut erkennbar ist, während Chlorsilbergelatine-Emulsionen,
in gewöhnlicher Weise hergestellt, ihr Korn bei gleicher Vergrößerung noch nicht erkennen lassen.

Die Empfindlichkeit dieser gereiften Chlorsilberemulsion
ist gegenüber feinkörnigen Chlorsilbergelatine-Platten zwar
außerordentlich gestiegen, indem sie bereits dreimal so hoch
ist wie die von Chlorbromsilber-Emulsionen des Handels,
doch steht sie der Bromsilbergelatine gewaltig nach. Zum
Vergleich wurde unter genau gleichen Bedingungen unter
Anwendung einer dem Chlornatrium in oben angegebener
Vorschrift äquivalenten Menge Bromkalium eine Bromsilberemulsion hergestellt. Dieses Bromsilber zeigte keine merklich
verschiedene Korngröße gegenüber dem gereiften Chlorsilber,
war aber letzterem an Empfindlichkeit enorm überlegen,

1) „Phot. Korresp." 1903, S. 714; auch ebenda 1904, S. 165, Fußnote.
2) Vergl. auch Eders „Ausf. Handb. d. Phot.", Bd. 3, 5. Aufl., S. 718.

sowohl bei chemischer, als bei physikalischer Entwicklung. Es wurden noch zahlreiche weitere Versuche angestellt, die Reifung des Chlorsilbers weiter fortzuführen, so mit Erhöhung der Haloïdsalzmenge, Verringerung der Gelatinekonzentration, Anwendung von Ammoniak unter gleichzeitiger Verhinderung der Reduktionsmöglichkeit durch Salzüberschuß u. s. w., auch wurde die Reifung bis zum kristallinischen Korn getrieben. Indessen stand in jedem Falle die Empfindlichkeit des Chlorsilbers hinter der des analog hergestellten Bromsilbers weit zurück. Bemerkenswert ist, daß Haloïdsalzüberschuß bei Bromsilber leichter Kristallisation des Kornes bewirkt als bei Chlorsilber, während Ammoniak diese Umwandlung bei Chlorsilber leichter bewirkt; das in seinen Komplexsalzen so außerordentlich leicht lösliche Jodsilber wird, wie wir in der folgenden Arbeit sehen werden, besonders leicht kristallinisch, wenn ein großer Ueberschuß von Jodsalz verwendet wird, während Ammoniak gar keinen Einfluß nach dieser Richtung zu haben scheint.

Das Bromsilber ist also auch dann dem Chlorsilber an Empfindlichkeit überlegen, wenn die störende Reduktionsmöglichkeit bei der Reifung ausgeschaltet ist und eine annähernd gleiche Korngröße der beiden Halogenide vorliegt. Besonders anschaulich geht dies auch aus Versuchen hervor, gereifte Chlorsilberplatten durch Baden in Bromkalilösung (5 Minuten in fünfprozentiger KBr-Lösung, Waschen und Trocknen) in Bromsilber überzuführen, wobei unter gleichbleibender Korngröße eine bedeutende Empfindlichkeitszunahme erreicht wurde. Zu diesem Versuche eignet sich nur die gereifte Chlorsilberemulsion, weil man hier das Korn erkennen kann. Nimmt man zu jenem Badeversuch ungereiftes Chlorsilber, z. B. solches, wie es nach meiner Vorschrift („Phot. Korresp." 1903, S. 717) erhalten wurde oder „Lippmann-Emulsionen", so tritt bei diesem feinen Korn während des Umwandlungsprozesses bis zum Trocknen der Platten eine bedeutende Kornvergrößerung ein, die einen Vergleich der Empfindlichkeit mit der des analog emulgierten Bromsilbers unmöglich macht, denn auch dieses feinkörnige Bromsilber selbst wird durch das Bromsalzbad im Korn vergröbert und in seiner Empfindlichkeit erhöht. Es mag bei dieser Gelegenheit erwähnt werden, daß mancherlei entgegengesetzte Urteile über Empfindlichkeitssteigerung von Emulsionen dadurch ihre Erklärung finden, daß bei bereits hoch gereiftem Korn viele Agenzien (z. B. Ammoniak) ihren Dienst versagen, die natürlich ein noch feines Korn leicht umwandeln.

Die ihrer Darstellungsmethode nach oben beschriebenen Vergleichsemulsionen von Chlor- und Bromsilber sind anscheinend frei von Reduktionskeimen, da sie sich im sauren Metolverstärker glasklar entwickeln.

Ihr Verhalten liefert daher eine willkommene Ergänzung zu den in meinem Artikel „Zur Reduktionstheorie der Reifung"[1]) behandelten Fragen. A. a. O. war festgestellt worden, daß die in hochempfindlichen Emulsionen infolge Reduktion von Bromsilber durch die Gelatine stets in mehr oder weniger großer Menge vorhandenen Silberkeime mit dem Auseinandergehen der Expositionsverhältnisse für chemische, resp. für physikalische Hervorrufung nichts zu tun haben. Hier sehen wir nun sowohl Chlorsilber, wie Bromsilber ohne jeden Reduktionskeim, und beide Emulsionen beanspruchen für die physikalische Entwicklung eine 25 bis 30 fach längere Exposition als für die chemische Entwicklung. Von besonderer Wichtigkeit erscheint hierbei, daß, während die mehr oder weniger ungereiften Emulsionen bei der physikalischen Entwicklung eine intensive Deckung ergeben, die Bilder auf den gereiften Schichten auch bei längster Entwicklung immer sehr „dünn" bleiben, ganz wie dies bei den gewöhnlichen Trockenplatten des Handels, selbst bei starker Ueberbelichtung, der Fall ist. Dieser eigentümliche Unterschied zwischen gereiften und ungereiften Schichten steht also weder mit der chemischen Natur des Haloïds[2]), noch mit vorhandenen Reduktionskeimen in Beziehung, sondern scheint mit der Korngröße zusammenzuhängen. Ganz wie sich ein feineres Korn leichter optisch sensibilisieren[3]), sich leichter mit Gold und Platin tonen läßt u. s. w. als ein gröberes Korn, weil bei gleicher Menge Haloïd, resp. Metall die Oberfläche natürlich größer ist, so schlägt sich auch das nascierende Silber auf den feinkörnigen Schichten leichter und in größerer Menge nieder. Dies ist nicht nur bei primärer, sondern auch bei sekundärer physikalischer Entwicklung der Fall.

Wenn aber nach diesen Betrachtungen die Stärke der physikalischen Entwickelbarkeit kein Maß für die Reduktionskeime in den Emulsionen ist, so kann man sich auch nicht der Ansicht verschließen, daß auch der Eintritt der physikalischen Entwicklungsfähigkeit von der Korngröße, d. h.

1) „Phot. Korresp." 1904, S. 164.
2) Vergl. hierzu meine ursprüngliche Hypothese in „Phot. Korresp." 1903, S. 96. sowie ebenda S. 228.
3) Siehe Lüppo-Cramer, dieses „Jahrbuch" für 1902, S. 59.

von der Verteilung des durch Belichtung entstandenen „Subhaloïds" in dem Korn der Emulsionen abhängig sein könnte. Diese wichtige Frage soll an anderer Stelle weiter diskutiert werden. Bezüglich der hier besprochenen Emulsionen von gereiftem Chlorsilber, sowie von dem analog hergestellten Bromsilber mag hier noch nachgetragen werden, daß in Bezug auf die direkte „Schwärzung" im Lichte die gereiften Schichten den ungereiften bedeutend überlegen sind (Rückstand nach primärer Fixierung); es treten hier auch Farbenunterschiede auf; das gereifte $AgCl$ läuft bläulich, das feinkörnige rötlich an.

Weitere Untersuchungen zur Photochemie des Jodsilbers.

Von Dr. Lüppo-Cramer in Frankfurt a. M.

(Mitteilungen aus dem wissenschaftlichen Laboratorium der Trockenplattenfabrik Dr. C. Schleußner, Akt.-Ges., Frankfurt a. M.)

In einer ausführlichen Untersuchung „Zur Photochemie des Jodsilbers"[1] hatte ich die theoretische Wahrscheinlichkeit, daß das Jodsilber, welches im „nassen Prozeß" als das lichtempfindlichste der drei Silberhalogenide bekannt ist, auch in Form der Emulsionen dem Bromsilber überlegen sein könnte, nicht bestätigt finden können. Auch die beträchtliche Steigerung der Empfindlichkeit von Jodsilber durch Erzeugung desselben in Gummi als Kolloïd[2] und gleichzeitige Anwendung von Sensibilisatoren in der Schicht ermöglichen immer noch keine Empfindlichkeitserhöhung des AgJ, welche dasselbe mit dem hochempfindlichen Bromsilber irgendwie in Konkurrenz treten lassen könnte.

Nun geht aus meinen bisherigen Versuchen hervor, daß das Jodsilber, offenbar wegen seiner geringen Löslichkeit, durch Reifungsprozesse, welche das Bromsilber so stark beeinflussen, kaum verändert wird; so nützt Kochen und Digestion mit Ammoniak kaum merklich, sobald das Jodsilber bereits im Anfang eine gewisse Korngröße überschritten hat. Versuche mit anderen jodsilberlösenden Körpern, wie Sulfit, Thiosulfat, Cyankalium in wechselnden Mengen, hatten ebenfalls keinen bemerkbaren Einfluß auf das Kornwachstum und die Empfindlichkeit. Hingegen gelang es mir, durch

1) Dieses „Jahrbuch" für 1903, S. 40; auch „Revue des Sciences phot."
1904, S. 13.
2) Siehe „Phot. Korresp." 1905, S. 12.

Erhöhung des Jodsalzüberschusses bis auf die doppelte Menge der Theorie, ganz wie ich dies bei den Jodiden des Quecksilbers[1] fand, eine rasche Reifung des Jodsilbers bis zur völligen Kristallisation des Kornes zu erreichen. 10 g Gummiarabikum $+$ 160 ccm Wasser $+$ 44 g JK werden bei 85 Grad beider Lösungen mit 20 g $AgNO_3 +$ 100 ccm Wasser $+ NH_3$ (bis zur Lösung) emulgiert, 15 bis 20 Minuten gekocht und nach Zusatz von Gelatine in bekannter Weise weiter verarbeitet. Die Emulsion erweist sich als durchweg kristallinisch, und zwar zeigen die Kristalle s o genau dieselbe Form und Größe wie manche Trockenplatten des Handels[2], daß man sie von diesen mikroskopisch gar nicht unterscheiden kann.

Dieselben $Ag J$-Kristall-Emulsionen erhält man bei der Emulgierung in Gelatine, aber auch bei gleichem kristallinischen Korn ist die Empfindlichkeit des in Gummiarabikum emulgierten Haloïds wieder erheblich größer, eine bemerkenswerte Steigerung gegenüber der amorphen Gummiarabikum-Emulsion, deren Korn in einer früheren Abhandlung[3] reproduziert wurde, konnte jedoch nicht festgestellt werden, die Empfindlichkeit blieb ferner, wie bei allen Jodsilberemulsionen, gleich, ob physikalisch oder chemisch (mit Amidol-Pottasche) entwickelt wurde.

Von weiteren Versuchen, hochempfindliches Jodsilber zu erzeugen, sei noch einer erwähnt, den ich mit dem gelösten Komplexsalze anstellte. Richard Abegg und Karl Hellwig[4] haben bereits im Jahre 1899 Patente genommen auf die Herstellung von Halogensilber-Emulsionen aus den Komplexsalzen von Halogensilber mit Halogenalkalien. Wie Herr Professor Abegg mir freundlichst mitteilt, haben die Patentnehmer die Sache inzwischen fallen lassen, da sie praktisch nicht den gehegten Erwartungen entsprach. In der Tat lassen sich Emulsionen von Bromsilber und Chlorsilber nur sehr schwer nach dem Abegg-Hellwigschen Prinzip herstellen, da zur Lösung von $AgBr$ und noch mehr von $AgCl$ so große Mengen von Halogensalzen nötig sind, daß dieselben die Gelatine völlig verflüssigen und nach Abegg die Salze daher durch Dialyse entfernt werden müssen.

1) Siehe „Phot. Korresp." 1904, S. 118; 1903. S. 718.
2) Ueber die kristallinische Struktur des Bromsilberkornes vergl. Dyer, dieses „Jahrbuch" für 1904, S. 437, dessen Befunde meine früheren Angaben bestätigen.
3) Siehe „Phot. Korresp." 1905, S. 14.
4) Dieses „Jahrbuch" für 1901, S. 638.

Jodsilber ist nun in Form seines Komplexsalzes **viel leichter löslich.** 10 g frisch gefälltes Jodsilber lösen sich, mit 20 g Jodkalium und Wasser, bis zu 30 ccm Lösung, während die gleiche Menge Bromsilber nicht einmal durch die zehnfache Menge Bromsalz und nicht einmal in der Siedehitze ganz in Lösung gebracht werden kann.

Die durch Eingießen der Jodsilber-Jodkaliumlösung in Gummiarabikumlösung erhaltene homogene und gut deckende Emulsion kann man durch eine verhältnismäßig nicht einmal große Quantität Gelatine in normaler Weise zum Erstarren bringen und auswaschen, doch zeigen auch die hiermit hergestellten Platten keine höhere Empfindlichkeit als meine früheren Jodsilberemulsionen.

Auch einige Versuche mit **chemischer Sensibilisierung** liessen keine Steigerung der Empfindlichkeit des Jodsilbers über dasjenige Maß zu, welches durch Silbernitrat, Ferrocyankalium, Nitrit und andere bekannte Agenzien gegeben ist und deren Wirkung bei Jodsilbergelatine ich früher[1]) beschrieb. Ammoniakalische Silberlösung wurde während des Trocknens der Jodsilberschichten bereits spurenweise reduziert, so daß bei der Entwicklung nur ein dichter Schleier resultierte. Quecksilberchlorid, welches Quecksilberjodid-Platten stark sensibilisiert, wirkt bei Jodsilber in der entgegengesetzten Richtung; es bildet sich, an der intensiv citronengelben Farbe kenntlich, eine Verbindung, die sehr wenig lichtempfindlich ist, was eine Analogie zu der Doppelverbindung von Jodsilber und Quecksilberjodid[2]) darstellt.

Im nassen Kollodiumverfahren wie in der Daguerreotypie ist das Jodsilber erheblich empfindlicher als Bromsilber und beide werden vom „Jodbromsilber" noch erheblich übertroffen[3]). Da das Moment der chemischen Sensibilisation bei Jodsilbergelatine bereits von mir in Anwendung gebracht war und nach allen Erfahrungen das Bindemittel oder die Art der Herstellung des Silberhalogenids in dem Badeverfahren kaum einen so großen prinzipiellen Unterschied begründen konnten, so erschien es mir nicht unmöglich, daß der **ganz verschiedene Reifungszustand des Kornes,** einerseits bei der nassen Platte, anderseits in den bisher hergestellten relativ grobkörnigen Jodsilberemulsionen, die Ursache des

1) „Phot. Korresp." 1904, S. 71.
2) Siehe Lüppo-Cramer, Eders „Jahrbuch" für 1904, S. 14.
3) Siehe die Angaben von Eder („Ausf. Handb. d. Phot.", 2. Aufl., 2. Teil, S. 220 f., sowie S. 116 f.).

verschiedenen Empfindlichkeitsverhältnisses von $AgJ : AgBr$ sein könnte.

Versuche mit sehr wenig gereiften Gelatine-Emulsionen ergaben in der Tat, ganz in Analogie mit dem nassen Verfahren, eine Ueberlegenheit des Jodsilbers über das Bromsilber, auch ohne Anwendung der chemischen Sensibilisation, welche ja nur das Jodsilber beeinflußt und daher beim Kollodium-Badeverfahren den Vorsprung des Jodsilbers über das Bromid mit bedingt. Am besten gelangen diese Versuche mit sogen. kornlosen (Lippmann-)Emulsionen. Die in Reagenzrohr-Schichtdicke nur schwach opalisierenden Emulsionen von Jod- und Bromsilber sind in der Farbe nur wenig unterschieden, dagegen ist eine analog hergestellte Brom-jod-Emulsion mit je 50 Prozent der beiden Halogenide bereits intensiv gelb gefärbt. Bei gleicher physikalischer Entwicklung ist AgJ mindestens dreimal so empfindlich als $AgBr$, $AgBrJ$ jedoch, ganz wie im nassen Prozeß, noch drei- bis viermal so empfindlich als das reine AgJ. Auch bei mehreren Vergleichsemulsionen, in denen das Korn schon nicht mehr so fein war, wie bei Lippmann-Emulsionen, z. B. bei solchen, die in dünnerer Gelatinelösung hergestellt waren und bei denen eine Reifung durch Citronensäure gehindert wurde, zeigt sich ein ähnliches Empfindlichkeitsverhältnis von AgJ : $AgBr$ und $AgBrJ$.

Die Ausdehnung des stereoskopischen Bildes und seine sinngemäße Einrahmung im Stereoskop.

Von Max Loehr, in Firma Steinheil in Paris.

Das Gesichtsfeld des stereoskopischen Bildes ist notwendigerweise beschränkt; denn jedes der beiden Positivbilder ist ein Hindernis für die Ausdehnung des anderen Bildes an ihren inneren benachbarten Rändern. Ist die Ausdehnung nach außen frei? Offenbar auch nicht; denn im Negativ berührten sich die umgekehrten Bilder mit den Rändern, welche jetzt ihre Außenseiten sind, also von vornherein eingeschränkt waren.

Diese Schranke, welche jedes der beiden Bilder dem anderen auf seinen beiden Seiten setzt, macht sich nur im horizontalen Sinne geltend. Die Ausdehnung nach oben und unten behält eine gewisse Freiheit.

5

Eine Ursache der Begrenzung in beiden Richtungen liegt im Gesichtsfeld des Objektives.

Aus der Tatsache, daß sich die beiden Bilder des Stereoskopapparates gegenseitig beschränken, ist nicht zu schließen, daß es nützlich sei, ihre Mitten (Fernpunkte, also auch die Aufnahmeobjektive) möglichst weit auseinander zu legen; denn für eine gegebene Basis lassen sich immer Bilder von genügendem Bildwinkel hervorbringen, mit Objektiven von entsprechend kurzer Brennweite. Kurzbrennweitige Objektive haben ja auch den Vorteil einer großen Tiefenschärfe, sie geben gleichzeitig viele Pläne scharf, von unendlichen bis zu geringen Entfernungen und erlauben so, in das stereoskopische Bildfeld sehr nahe Vordergründe mit hereinzunehmen, welche ein bedeutendes Relief erzeugen und niemals mit Objektiven von längeren Brennweiten und größerem Abstand benutzt werden können.

Beim Sehen mit freien Augen ist das stereoskopische Sehfeld durch den Nasenrücken begrenzt; seine linke Grenze bildet der Nasenrücken vom rechten Auge gesehen, und umgekehrt. Der Winkel freiäugigen stereoskopischen Sehens beträgt normal etwa 90 Grad, viel mehr als photographisch zu erreichen ist.

Da also im Stereoskop eine Begrenzung unvermeidlich ist, soll sie auch eine entschiedene, überlegt und sinngemäß sein.

Noch immer verstoßen fast alle im Gebrauch befindlichen Stereoskope und Stereoskopieen gegen diese Regel, trotz mancher Aufforderungen in der Literatur der Stereoskopie, insbesondere der Ausführungen des Herrn Dr. Stolze.

Ein gutes Stereoskop muß einen schwarzen Rahmen mit zwei richtig konstruierten Oeffnungen enthalten, hinter welchen die Stereogramme sichtbar sind. In erster Linie soll es in der Mitte senkrecht zwischen den optischen Achsen eine undurchsichtige, glanzlose Scheidewand besitzen, damit jedes Auge nur das ihm bestimmte Bild sehe, und nicht einen Teil des anderen, was jeden natürlichen Eindruck stören würde. Diese Scheidewand braucht eine gewisse körperliche Dicke, welche sogar unentbehrlich ist, insofern die Trennungslinie der beiden Bilder niemals ganz genau hinter eine Scheidewand von unmerklicher Dicke gebracht werden könnte. Sie bewirkt dabei einen kleinen Verlust an Bildfeld und bestimmt die linke Bildgrenze für das rechte Bild und die rechte Grenze für das linke Bild.

Es erübrigt, die rationelle Grenze für die äußeren Ränder zu finden. Zuweilen sehen wir stereoskopische Papierbilder

so zugeschnitten oder reproduziert, daß der gleiche Horizont-
ausschnitt im einen wie im andern Bilde einbegriffen ist.
Würden wir in gleicher Weise die beiden Rahmenöffnungen
ausschneiden, dann würden sich diese bei der Betrachtung im
Stereoskop in gleichem Maße (ich spreche absichtlich vom
„Maße", denn es ist das Maß der Konvergenz der Augen-
achsen) verschmelzen, in welchem die Vereinigung der Fern-
punkte des Bildes erfolgt. Die Umrahmung erschiene dann
wie in weiter Ferne gelegen. Das widerspricht aber dem ge-
sunden Sinne. Die Randlinien der Rahmenöffnungen werden
zu einem wahren Bestandteil des Bildes und müssen mit
dessen stereoskopischer Wirkung harmonieren. Die Um-
rahmung hat nur dann Sinn, wenn sie vor dem Bilde gelegen
erscheint; sie muß gewissermaßen seinen ersten Vordergrund
bilden, und wird dann auch erheblich zur Empfindung des
Gesamtreliefs beitragen. Damit nun der Rahmen näher als
die Gegenstände des Bildes gelegen erscheine, müssen die
rechten Randlinien beider Bilder in gleichem Maße zur Ueber-
deckung kommen, d. h. dieselbe Entfernung voneinander
haben, wie die homologen Bilder eines nahe gelegenen Punktes;
das gleiche gilt von den linken Grenzen beider Rahmen-
öffnungen.

Für einen im Vordergrunde gelegenen Punkt ist der
Abstand zwischen seinen zwei stereoskopischen Bildern ein
wenig geringer als der Abstand zwischen zwei Fernpunkt-
bildern, so daß bei seiner Betrachtung die Augenachsen etwas
stärker konvergieren müssen.

Um von einem besonderen Beispiel zu sprechen, nämlich
dem zu unserem Apparate Alto-Stereo-Quart[1]) gehörigen
Stereoskop, wo wir den Fernpunktbildern 63 mm Abstand
(normaler Augenabstand) gegeben haben, mußte also die
äußere Grenze um etwas weniger als 63 mm von der homo-
logen inneren Grenze zu liegen kommen. Ich gab dem
Rahmen meines Stereoskops 61,5 mm für dieses Maß, welcher
Wert die Umrahmung auf 3,5 m vor dem Beschauer liegend
erscheinen läßt.

Wenn das Bild an seinem Rande ferne Gegenstände auf-
weist, dann läßt sich im Stereoskop die gleiche Erscheinung
für die beiden Augen beobachten, wie wenn sie durch ein
Fenster blicken; schließt man abwechselnd das rechte und
das linke Auge, so umfaßt deutlich das rechte Auge ein wenig
mehr Feld der außen gelegenen Gegenstände auf der linken
Bildseite, und das linke Auge erblickt mehr nach der rechten

1) Beschrieben in diesem „Jahrbuch" für 1903, S. 141.

Seite zu. Die beiden Augen stellen eben zwei verschiedene Beobachtungsorte dar.

Die so eingeführte Umrahmung wirkt also natürlich.

Wären die äußeren Grenzen um mehr als 63 mm von den homologen inneren Grenzen entfernt, so erschiene auf der rechten Seite des rechten Bildes ein Bildfeld, dem nichts mehr im linken Bilde entspräche. Dieser Bildteil würde sich dem rechten Auge allein darstellen, also ohne Relief und nur mit halber Helligkeit, verglichen mit dem gemeinsamen Teil des wirklichen stereoskopischen Bildes. Der gleiche Fehler würde sich dem linken Auge auf der linken Bildseite zeigen.

Diese zwei falschen Bildfelder erscheinen störend und im Halbschatten; die Einrahmung „widerspricht" dem Bilde.

Wenn ein Gegenstand auf geringe Entfernung abgebildet wurde, dann liegen die homologen Bilder im Negativ bedeutend weiter auseinander als um 63 mm. Sie kommen dann einander um so näher im Positiv nach der Umstellung, und lassen dann im Stereoskop den Gegenstand als sehr nahe erscheinen, näher als die normal gestaltete Umrahmung. In diesem Falle widerspricht auch die normale Umrahmung. Aber sobald man den Rahmen verengert, z. B. dadurch, daß man auf dessen einer Seite einen Streifen schwarzen Papiers einlegt, kommt der Rahmen auf dieser Seite näher als das Bild, und dieser scheint natürlich gerahmt auf der Seite, auf welcher wir die Berichtigung machten, und gänzlich, wenn wir sie auf beiden Seiten machen.

Man könnte, ein für alle Male, ein solches Stereoskopbild mit schwarzen Papierstreifen umkleben, welche die Bildgrenzen gäben in Harmonie mit der Gegenstandsnähe.

Immer aber erscheint das Bildfeld dadurch stark eingeschränkt.

*

Ich spreche im folgenden Aufsatze von einem Mittel, welches speziell der Alto-Stereo-Quart bietet, um die ganze Ausdehnung des Gesichtsfeldes zu bewahren, trotz der Wiedergabe des Objekts in möglichst großem Maßstabe, selbst in natürlicher Größe.

Die stereoskopische Photographie auf kurze Entfernungen mit dem Apparat Alto-Stereo-Quart [1]) Loehr-Steinheil.

Von Max Loehr, in Firma Steinheil in Paris.

I.

Beim stereoskopischen Aufnahmeverfahren mit einem Apparat unter gewohnten Bedingungen entfernen sich die homologen Bilder eines Objektes auf der Negativplatte um so mehr voneinander, je näher das Objekt heranrückt. Die Folge davon ist, daß die beiden Bildfelder weniger und weniger Uebereinstimmung zeigen. Wenn man dann zum Abdruck eines so erhaltenen Stereo-Negatives auf die Diapositivplatte den Umstellungs-Kopierrahmen wie gewöhnlich benutzt, befinden sich die zwei homologen Positivbilder des interessanten Objekts ebenso viel aus den Bildmitten, diesmal aber einander nahe gerückt. Bei der Betrachtung im Stereoskop müssen die Augen eine gewisse Anstrengung machen, um ihre Achsen übermäßig konvergent zu richten, und das eigentliche stereoskopische Bildfeld, das ist: die Ausdehnung der korrespondierenden Teile in beiden Bildern, erscheint stark geschmälert.

Wollte man das Objekt noch näher bringen, so würden schließlich seine Bilder sogar außerhalb der Negativplatte zu stande kommen.

Der Apparat Alto-Stereo-Quart bietet ein einfaches Mittel zur Vermeidung dieser Schwierigkeiten, wobei dennoch die stereoskopische Wiedergabe in einer einzigen Aufnahme erhalten wird. Es hat nämlich sein Verschluß die Eigentümlichkeit, eine einzige lange Oeffnung für die Objektive zu besitzen, und erlaubt so den stereoskopischen Objektiven irgend einen Abstand, kleiner als den normalen von 63 mm, zu geben.

Eine Verringerung des Objektivabstandes hat zum Ergebnis, daß die homologen Punkte im Negativ weniger weit auseinanderfallen, und folglich weit genug auseinander im Positiv.

Es ist nützlich, den Objektivabstand genau im Verhältnisse mit der Gegenstandsweite zu regeln. Ich habe zu diesem Zweck die nachfolgende Tabelle bestimmt, die stufenweise nach Gegenstandsentfernungen geordnet ist, welche nach der Anzahl von Brennweiten als Einheit gemessen sind (die Brennweite der Stereoskopobjektive des Alto-Stereo-Quart beträgt 85 mm).

1) Beschrieben in diesem „Jahrbuch" für 1903, S. 141.

Die Objektivweiten	welche die Verkleinerungen ergeben	verlangen einen Objektivabstand von
$3 F = 25,5$	2 mal	42 mm
$4 F = 34$	3 "	47 "
$5 F = 42,5$	4 "	50 ,
$6 F = 51$	5 "	52 ,
$7 F = 59,5$	6 "	54 ,
$9 F = 76,5$	8 "	56 ,
$11 F = 92,5$. 10 "	57 ,
$21 F = 178,5$	20 "	60 "

Bei diesen gegebenen Entfernungen und daraus ab-
geleiteten Abständen bilden sich die homologen Punkte mit
63 mm Entfernung voneinander im Negativ. Nach der Um-
stellung der Bilder im Stereoskop-Kopierrahmen sind diese
63 mm auch im Positiv bewahrt, natürlich nur für die der
gemessenen Entfernung entsprechende Ebene des Gegen-
standes; die näher gelegenen Objektteile bilden sich im Positiv
mit geringerem Abstand ab, die entfernteren mit mehr Abstand
als 63 mm. Die so erhaltenen Stereogramme stimmen voll-
kommen mit der normalen Einrahmung des Stereoskops
überein und das stereoskopische Bildfeld hat die ganze Breite
der Oeffnung.

Ein Beispiel zum Gebrauch der Tabelle::
Ein Arzt wolle eine operierte Hand stereoskopisch auf-
nehmen. Die Länge der Hand mit dem Handgelenk sei
21 cm; die Oeffnung im Stereoskoprahmen erlaubt ihm eine
Bildhöhe von 7 cm. Er wird also die Hand im Massstab 1 : 3
abbilden können. Die Tabelle ergibt, dass für dreifache Ver-
kleinerung die Hand um 34 cm vor die Objektive gebracht
werden muß, und daß diesen ein Abstand von 47 mm zu
geben ist.

Durch dieses einfache Mittel erscheinen die Bilder also
richtig in der Bildfeldmitte, ganz wie wir sie bei dem Stereo-
gramm eines entfernten Sujets mit normalem Objektivabstand
erhalten.

Gleichzeitig hat die Verringerung des Objektivabstandes
den Wert, daß sie einer Uebertreibung der Perspektive ent-
gegenwirkt, welche immer bei starker Näherung des Objekts
zu fürchten ist.

Ich bediene mich für diese Stereoskopieen auf kurze Ab-
stände einer besonderen Objektivplatte, deren eigentliche
Objektivträger mittels Zahn- und Triebbewegung einander
genähert und entfernt werden können.

II.
Stereoskopische Abbildung in natürlicher Größe.

Man kann der gegebenen Tabelle eine Anfangszeile bei-
fügen und so zu dem besonderen interessanten Fall gelangen,
wo das Objekt nur um zwei Brennweiten vor den Objektiven
steht, wo das Abbildungsverhältnis 1:1 wird, d. h. wo die
Wiedergabe in natürlicher Größe stattfindet. Es ist klar, daß
es sich da nur um kleine Gegenstände handelt, deren Größe
nicht die Maße der Oeffnungen des Stereoskoprahmens über-
schreitet: 5×7.5 cm.

Es ist bekannt, daß in diesem Sonderfalle der Gang der
Strahlen zwischen Gegenstand und Bild symmetrisch ist, so
daß das umgekehrte Bild sich ebenfalls um zwei Brennweiten
vom Objektiv entfernt hinter demselben formt. Der Auszug
des Apparates wird also 17 cm, und der Gegenstand kommt
ebenfalls um 17 cm vor die Linsen zu stehen.

Der den Objektiven zu gebende Abstand, um zu 63 mm
Abstand der Homologen im Negativ zu gelangen, ist $\frac{63}{2}$
$= 31.5$ mm.

Dieser Fall macht gar keine besondere Objektivplatte
nötig, da die gewöhnliche Platte des Alto-Stereo-Quart mitten
zwischen den beiden Stereoskopobjektiven eine dritte Oeffnung
hat, welche dem langbrennweitigen Objektiv (für die Einzel-
aufnahmen 9×12 bestimmt) zugehört. Diese dritte Oeffnung
ist um $\frac{63}{2} = 31.5$ mm von jeder der äußeren Oeffnungen ent-
fernt; man braucht also nur die zwei Stereoskopobjektive auf
zwei Nachbarringe zu schrauben und sie nach der Mitte zu
verschieben, wogegen das dritte, für die Einzelaufnahmen
9×12 dienende Objektiv, mit seinem Deckel versehen, zum
Verschließen der dritten Oeffnung dient. Ins Innere des
Apparates führt man die lange, stereoskopische Scheide-
wand ein.

Das in diesem einfachen Verfahren erhaltene Stereogramm
eines nahen Gegenstandes bringt jedes Einzelbild genau vor
das Auge, für das es bestimmt ist; die Augen, mit parallel
gerichteten Achsen, besehen das körperliche Bild ohne jede
Mühe oder Ermüdung; das Relief erscheint kaum übertrieben,
und die normale Umrahmung des Stereoskops harmoniert mit
dem Bilde wie mit einer anderen gewöhnlichen stereoskopischen
Aufnahme.

Haltbarkeit von Silberkopieen.

Von Dr. Georg Hauberrißer in München.

Die Ansichten über die Ursachen für die geringe Haltbarkeit der Silberkopieen gehen weit auseinander. Sieht man ab von der schädlichen Einwirkung von Karton und Kleister, die wahrscheinlich nicht so groß ist, wie vielfach angenommen wird, und die noch besonders studiert werden muß, so läßt sich auf Grund vieler älteren Photographieen zunächst nur folgendes behaupten:

1. Fast alle Kopieen, die getrennt getont und getrennt fixiert worden waren, haben sich jahrelang tadellos gehalten.

2. Die meisten auf Gelatinepapieren (Aristo, Solio) hergestellten und im Tonfixierbade getonten Bilder haben sich gut gehalten.

3. Celloïdinkopieen, die im Tonfixierbad getont sind, haben sich bedeutend schlechter gehalten als die vorigen.

4. Kopieen auf Gelatinepapieren, die nur fixiert waren, haben sich gut gehalten.

Da aber in allen vier Gruppen auch Ausnahmen vorkommen, so ist anzunehmen, daß noch andere, uns unbekannte Faktoren mitwirken. Nach Lumière und Seyewetz (dieses „Jahrbuch" 1903, S. 56) ist der Grund des Vergilbens der Silberkopieen nur die gleichzeitige Anwesenheit von Fixiernatron und Feuchtigkeit, einerlei, ob getrennt oder im Tonfixierbad getont ist oder ob das Bild nur aus Schwefelsilber besteht. Im allgemeinen kann ich diese Angaben bestätigen und lassen sich die obigen Resultate damit in Einklang bringen: Die Kopieen auf Gelatinepapieren halten sich deshalb besser, weil sich das Fixiernatron aus Gelatineschichten leichter auswaschen läßt als aus dem leicht verhornenden Celloïdin. Dagegen ist es nach meiner Ansicht durchaus nicht gleichgültig, ob das in der Schicht noch vorhandene Fixiernatron auf ein Bild einwirkt, das getrennt getont und fixiert oder nur fixiert ist oder auf ein solches, welches in der Hauptsache aus Schwefelsilber besteht (bei Anwendung des Tonfixierbades tritt außer der Goldtonung immer auch eine Schwefeltonung auf). Denn nimmt man drei solche Kopieen und macht auf der Rückseite eines jeden Bildes mit einem Pinsel, der in zehnprozentige Fixiernatronlösung getaucht ist, einen Strich und läßt — ohne zu wässern — trocknen, so erhält man bei einem Schwefelsilber enthaltenden Bilde schon nach wenigen Stunden an den bestrichenen Stellen gelbe Flecke, während

bei den beiden anderen erst nach zwei Monaten eine geringe Fleckenbildung begann, welche bei dem Bilde, das getrennt getont und fixiert worden war, selbst nach vier Monaten trotz der großen Menge von Fixiernatron (die sich nie — selbst in einem schlecht gewässerten Bilde — vorfindet, noch ziemlich gering war. Es ist dies ein deutlicher Beweis dafür, daß Fixiernatron auf Schwefelbilder rascher und stärker einwirkt, als auf reines Silber oder gar auf Gold.

Auch ein vor fast fünf Jahren angestellter Versuch stimmt damit überein. Eine Kopie auf Soliopapier wurde halbiert; die eine Hälfte in Rhodangoldbad getont und dann fixiert, die andere Hälfte dagegen im Tonfixierbad ohne Gold, so daß im letzteren Falle eine reine Schwefeltonung stattfand; beide Hälften wurden gleich lange (wahrscheinlich ungenügend) gewässert, getrocknet und nebeneinander auf Karton geklebt. Die beiden Hälften besaßen ursprünglich fast den gleichen Ton; heute, nach fast fünf Jahren, ist der getrennt getonte Teil unverändert; beim anderen Teil ist das Bild schwach gelblich und kaum sichtbar.

Die geschilderten Versuche zeigen deutlich, daß trotz der Richtigkeit der Versuche von Lumière und Seyewetz die getrennt getonten und getrennt fixierten Bilder die meiste Garantie für die Haltbarkeit der Silberbilder gewähren, denn die vollständige Entfernung der letzten Spuren von Fixiernatron durch Auswässern ist schwierig, wie sich aus folgendem Versuche ergibt. Eine Kopie auf Soliopapier wurde nach dem Tonen im Tonfixierbade drei Stunden gut gewässert (indem alle 15 Minuten das Waschwasser erneuert wurde) und dann teilweise mit einem in konzentrierte Merkuronitratlösung getauchten Pinsel bestrichen; die betreffenden Stellen färbten sich infolge vorhandener Spuren von Fixiernatron sofort schwach bräunlich; selbst nachdem noch weitere zwei Stunden gewässert worden war, trat diese Reaktion noch auf, wie man namentlich an den weißen Stellen des Bildes beobachten konnte.

Es ist nun naheliegend, die letzten Spuren von Fixiernatron durch chemische Mittel zu zerstören. Es existieren verschiedene Mittel, um das Fixiernatron zu zerstören, deren Wirkung darin besteht, Fixiernatron zu Natriumtetrathionat zu oxydieren. Eine solche Verwendung von Fixiersalzzerstörern kann aber nur gut geheißen werden, wenn das entstehende Natriumtetrathionat die Haltbarkeit des Bildes nicht beeinflußt. Um letzteres festzustellen, wurden Kopieen, die teils im Tonfixierbad behandelt, teils nur fixiert worden waren, nach gründlichem Wässern zur Hälfte mit vierpro-

zentiger Lösung von Natriumtetrathionat behandelt und ohne
zu wässern getrocknet. Da durch die relativ große Menge
Natriumtetrathionat bis jetzt (nach einem Jahre) keinerlei
Veränderung des Bildes bewirkt wurde, so darf man wohl
behaupten, daß die Spuren von Tetrathionat, die nach dem
Auswaschen der Bilder noch zurückgeblieben sein könnten,
auch auf die Dauer unschädlich sein werden.

Die bisher in der Photographie gebräuchlichen Fixier-
salzzerstörer (Ammonpersulfat + Ammoniak, Thioxydant, Anti-
thiosulfat, Anthion u. s. w.) sind zwar bei Negativen und Ent-
wicklungskopieen sehr gut verwendbar und recht empfehlens-
wert, nicht aber bei Auskopierpapieren, da sie hier nicht nur
das Fixiernatron zerstören, sondern auch eine bedeutende
Abschwächung des Bildes herbeiführen (oft schon in einer
halben Minute, bevor noch das Fixiernatron vollständig zer-
stört ist). Der Photographieton des Bildes geht hierbei in
ein blasses, unscheinbares Grau über. Der Grund für diese
abschwächende Wirkung dürfte einerseits in dem feineren
Silberkorn der Auskopierpapiere zu suchen sein, anderseits
vielleicht auch darin, daß das fein verteilte Schwefelsilber
leichter oxydiert wird; für letztere Anschauung spricht der
Umstand, daß Kopieen, die getrennt getont und fixiert worden
waren, weniger abgeschwächt wurden. Bei Anwendung von
Klorol (anscheinend nur ein Chlorkalkbrei!) war die Ab-
schwächung zwar eine sehr geringe, doch wird die Bildschicht
derart angegriffen, daß sie wie angefressen erscheint.

Der neu auf dem Markte erschienene F i x i e r s a l z -
Z e r s t ö r e r B a y e r schwächt unbedeutend ab und ist zur Zer-
störung von Fixiernatronspuren auch in Auskopierpapieren
zu empfehlen. W i c h t i g aber ist, daß der F i x i e r s a l z - Z e r -
s t ö r e r B a y e r erst k u r z vor Gebrauch aufgelöst wird
(1 Teil auf 100 Teile Wasser!); es ist n i c h t ratsam, die L ö s u n g
im V o r r a t a n z u s e t z e n, da nach einigen Tagen die
W i r k u n g die e n t g e g e n g e s e t z t e ist, da alle Kopieen, die
in altem oder gar solchem Bade, das vor mehreren Tagen
schon gebraucht war, behandelt wurden, nach wenigen Tagen
vollständig vergilbten; dabei blieb es unwesentlich, ob die
Kopieen vorher oder nachher lange oder kurz gewässert
waren. D a g e g e n h a b e n s i c h a l l e j e n e K o p i e e n, d i e
m i t f r i s c h e r Fixiersalz-Zerstörerlösung b e h a n d e l t
w a r e n, bis jetzt (15 Monate) t a d e l l o s g e h a l t e n.

Das Wässern soll mit großer Sorgfalt geschehen; man
wässere nicht im laufenden Wasser, da sich hier die auszu-
waschende Fixiernatronlösung nur sehr langsam verdünnt
und jene Bilder, welche die Wandungen des Gefäßes oder

andere Bilder berühren, an den Berührungsstellen weniger gut gewässert werden. Am besten bringt man die Bilder aus der ersten Schale e i n z e l n in eine zweite mit frischem Wasser und wiederholt dies alle zwei Minuten. Hat man nach dem Tonen genügend gewässert, so genügt ein zwei Minuten langes Verweilen u n t e r B e w e g e n d e r B i l d e r im Fixiersalz-Zerstörer vollständig, um die letzten Spuren von Fixiernatron zu zerstören. Hierauf werden die Kopieen noch mindestens 5 bis 10 Minuten lang gründlich gewässert. Sehr empfehlenswert ist auch ein Auswässern der Kopieen in senkrechter Lage unter Benutzung der von der Firma S o e n n e c k e n & Co., G. m. b. H. in München, zu beziehenden K o r k k l a m m e r n.

Da häufig die Ansicht ausgesprochen wird, daß Karton und Kleister oft an dem Vergilben der Bilder schuld seien, wurden die Versuchskopieen nur zur Hälfte aufgeklebt, doch hat sich bis jetzt ein Unterschied im aufgeklebten und nicht aufgeklebten Teil n i c h t gezeigt.

Spektrum oder Farbtafel.
Von Prof. Dr. G. A a r l a n d in Leipzig.

Untersuchungen über Sensibilisatoren werden jetzt wohl fast ausschließlich unter Anwendung des Spektroskopes durchgeführt. Wer dies nicht tut, dessen Arbeiten werden als minderwertig betrachtet. Sehr mit Unrecht. Sobald es sich um rein wissenschaftliche Versuche handelt, wo mit reinen Lichtstrahlen gearbeitet werden muß, ist dieses Verfahren das einzig richtige. Wenn wir aber Untersuchungen für praktische Zwecke vornehmen wollen, tritt die Farbtafel in ihr Recht. Wir müssen immer bedenken, daß wir bei Aufnahmen in der Praxis nicht mit Spektralstrahlen, sondern mit reflektiertem, zum Teil polarisiertem Lichte zu tun haben, das sich ganz anders verhält. So entstehen leicht Selbsttäuschungen. Bei Spektrumaufnahmen zeigen Farbstoffe hohe Rotwirkung, die für die Praxis gar nicht zur Geltung kommt oder nur teilweise unter besonderen Umständen. Als Dr. F r i t z s c h e im Laboratorium der Königl. Akademie für graphische Künste und Buchgewerbe zu Leipzig unter einer größeren Anzahl von ihm dargestellter neuer Farbstoffe auch einen fand, dessen Spektrum noch ein Maximum zwischen A und B aufwies, also alle bekannten Sensibilisatoren übertraf, war die Freude groß. Proben mit dem Plate Tester von S a n g e r S h e p h e r d und mit einer durchsichtigen Farbtafel ergaben bedeutende Lichtempfindlichkeit der sensibilisierten Platte und zeigten im

Rot gleiche Intensität wie im Blau. (Ich will hier gleich bemerken, daß auch das Arbeiten im durchfallenden Lichte für genannte Zwecke zu Trugschlüssen führt.) Nachdem Fritzsche seinen Farbstoff unter dem Namen „Katachrom" zum Patent angemeldet hatte, stellte ich Aufnahmen damit mit einer Farbtafel her, die ich mir zu bestimmten Zwecken aus besonderen Buchdruckfarben angefertigt hatte. Ich war sehr überrascht, keinerlei Rotwirkung bei normaler Belichtung zu bekommen, während doch die Aufnahmen im Spektroskop und im durchfallenden Lichte diese in hervorragendem Maße zeigten. Das Rot kam da ebenso kräftig wie Blau! Da ich glaubte, Fehler gemacht zu haben, wiederholte ich die Versuche mit gleich ungünstigem Erfolge. Nunmehr probierte ich auch Pinachrom, Orthochrom I und Aethylrot auf dieselbe Weise, und das Resultat war das nämliche wie das beim Katachrom. Das von mir Gesagte wird eklatant bestätigt durch Farbtafelaufnahmen, die Dr. E. König einer Abhandlung über Pinachromplatten in den „Phot. Mitteilungen" 1904, Heft 16 beigegeben hat. Die Aufnahme auf gewöhnlicher, nicht orthochromatischer Platte (I) erscheint darauf durchaus nicht übermäßig viel schlechter als die auf Pinachrom - Emulsionsplatte ohne Filter (II), zumal wenn man bedenkt, welche großen Erfolge man sich von diesem Sensibilisator versprach. Die Wirkung beginnt erst etwas beim dunkeln Chromgelb. Intensives Gelbgrün kommt gar nicht, genau wie bei der gewöhnlichen Trockenplatte. Und das ist noch der beste der neuen Rotsensibilisatoren. Und für dieses mäßige Resultat die große Aufregung!

Es sei auf die Arbeit von Ingenieur Karl Satori in „Lechners Mitteilungen" 1904, Nr. 137 hingewiesen. Derselben ist eine Tafel mit Spektren beigegeben. Der Verfasser hat Vergleiche angestellt zwischen Aethylrot - (Perchromo·) Platte, neuer Pinachrom-Emulsionsplatte, Orthochrom- T-Platte u. s. w. Nur bei Schatteras Pinachrom - Badeplatte (IV) ist die Wirkung etwas über C hinaus, bis etwa halb B zu konstatieren!

Die Farbentafel hat auch Miethe seiner Zeit empfohlen. In der „Zeitschrift für Reproduktionstechnik" 1901, S. 98 gibt er eine Vorschrift zur Herstellung von haltbaren farbigen Probetafeln. Er sagt darin unter anderm, daß „die Farbtafel bei genügender Erfahrung vollkommen richtige Schlüsse auf den Charakter der Platte zu ziehen gestattet".

Nun kann man ja gewiß unter Anwendung von Farbfiltern, wie sie für den Dreifarbendruck zur Verwendung kommen, manches erreichen und eine gewisse Selektion her-

beiführen. Dies kann aber unbedingt nur so weit stattfinden und zur Wirkung gelangen, als die Farbenempfindlichkeit der Platte reicht. Dieser Umstand ist auch bei Anfertigung des Grünfilters, das beim Dreifarbendruck benutzt wird, berücksichtigt worden. Fast alle Grünfilter des Handels lassen Rot durch. Die Theorie verlangt aber, daß das Rot absorbiert wird. Die meisten Autoren legen aber dieser Tatsache keinen zu hohen Wert bei, ebensowenig wie der, daß das für die Gelbplatte bestimmte Filter in der Regel kein Rot durchläßt.

Ueber Beeinflussung des Organismus durch Cicht, speziell durch die chemisch wirksamen Strahlen.

Von Prof. Dr. Hertel in Jena.

Mit vergleichenden Untersuchungen über Beeinflussung des Organismus durch Licht aus verschiedenen Wellenlängengebieten beschäftigt, gibt Hertel zunächst eine ausführliche Mitteilung über die Wirkung der ultravioletten Strahlen von 280 μμ (Magnesiumfunkenspektrum) auf Pflanzen, Protozoen, Cnidarien, Würmer, Mollusken, Amphibien und höhere Wirbeltierzellen. Die Experimente waren so angeordnet, daß eine direkte Beobachtung der durch die Bestrahlung erzielten Veränderungen während der Expositionszeit mit dem Mikroskop möglich war. Es ergab sich, daß Licht von 280 μμ einen gleichmäßigen Reiz auf alle untersuchten Zellen ausübt, der bei genügender Intensität zur Abtötung der Zellen führt. Auch auf Toxine und Fermente war eine deutliche Einwirkung zu erzielen.

Dieser Einfluß der Strahlen auf den Organismus basiert auf einer eingreifenden Umgestaltung des Chemismus des bestrahlten Körpers.

Auch über das Zustandekommen dieser chemischen Veränderungen konnten einige Anhaltspunkte gewonnen werden. Unzweifelhaft spielen stark reduzierende Eigenschaften der Strahlen von 280 μμ eine große Rolle. Durch geeignete Versuchsanordnung konnte Hertel feststellen, daß z. B. aus dem Nylanderschen Reagens durch Reduktion metallisches Wismut mit Hilfe der Bestrahlung schon in kürzester Zeit ausgefällt wurde. Ferner wurde aus den Blutzellen der leicht gebundene Sauerstoff befreit — die Oxyhämoglobinlinie des Spektrums verschwindet bei Bestrahlung —, und ebenso auch aus den leicht lösbaren Verbindungen des sauerstoffhaltigen Zellplasmas im übrigen Organismus. Diejenigen

Organismen, welche einen schnelleren Ersatz für den Sauer-
stoffverlust haben, also vor allem die in voller Assimilation
befindlichen, belichteten chlorophyllhaltigen Pflanzen und Tiere,
leisteten dieser desoxydierenden Eigenschaft der Strahlen am
längsten Widerstand.

Doch scheint noch ein anderer Umstand bei dem Zu-
standekommen der Strahlenwirkung eine Rolle zu spielen Es
zeigte sich nämlich, daß die sogen. oxydativen Fermente
(Oxydasen) ebenfalls durch Belichtung mit 280 μμ beein-
flußt werden. So konnte die Wirkung von Peroxydasen
(indirekten Oxydasen) durch Belichtung abgeschwächt, resp.
aufgehoben werden. Dagegen erfuhr die Wirkung von
Katalase (Löw) eine Steigerung. Brachte Hertel
Schimmelpilze oder Fibrinpartikelchen in reines Wasserstoff-
superoxyd, so konnte er unter der Einwirkung von Licht
von 280 μμ eine lebhafte Vermehrung der aufsteigenden O_2-
Bläschen mit dem Mikroskop konstatieren. Auch wenn die
an sich katalytische Wirkung des Fibrins erloschen schien,
und keine Bläschen mehr aufstiegen, konnte durch Bestrah-
lung die Gasentwicklung wieder angeregt werden. Ob sich
reines Wasserstoffsuperoxyd allein durch Belichtung mit 280 μμ
zersetzen läßt, konnte Hertel nicht sicher entscheiden, viel-
leicht gehören aber dazu nur noch intensivere Funken als
die von ihm verwendeten. Ob sich die Störung der Per-
oxydasewirkung und Erhöhung der Katalasewirkung etwa im
Sinne der Bach-Chodatschen Theorie über die Oxydations-
prozesse im Organismus zu hypothetischen Folgerungen über
die Lichtwirkung im lebenden Plasma verwenden lassen, läßt
Hertel gleichfalls unentschieden.

Ueber umkehrbare photochemische Reaktionen.

Von Dr. Fritz Weigert in Berlin.

Wenn wir die bis jetzt uns vorliegenden experimentellen
Ergebnisse der wissenschaftlichen Photochemie vom Stand-
punkt der Energetik betrachten, drängt sich uns die Erkennt-
nis auf, daß die Grundgesetze der Photokinetik noch völlig
unbekannt sind. Bei weitem der größte Teil der photo-
chemischen Untersuchungen ist dem Studium solcher exo-
thermer Vorgänge gewidmet, deren Reaktionsgeschwindigkeit
sich bei der Bestrahlung mit irgend einer Lichtart verändert [1].

1) Vergl. die Lehrbücher der Photochemie. Außerdem sei auf die
neueren Untersuchungen von Roloff, Lemoine, Bodenstein, Gros,
Kistiakowsky, Goldberg, Wildermann, Slator u. a. verwiesen.

Es sind die Reaktionen, welche praktisch bis zum Verschwinden der im Anfang vorhandenen reagierenden Bestandteile gehen. Sie bringen uns nicht der Kenntnis jener Gesetze näher, welche die chemische Arbeitsleistung der strahlenden Energie beherrschen. Diese ist nur bei umkehrbaren photochemischen Prozessen zu studieren, d. h. solchen chemischen Reaktionen, bei welchen unter dem Einfluß des Lichtes ein Zustand hergestellt wird, der bei Verdunkelung des Systems wieder vollständig rückgängig gemacht wird.

Der wichtigste umkehrbare photochemische Prozeß ist die Pflanzenassimilation. Eine Vorbedingung zur Aufklärung dieser komplizierten Reaktion ist die Kenntnis einer Reihe möglichst einfacher Fälle. Eine Anzahl umkehrbarer photochemischer heterogener Reaktionen wurde schon untersucht. Sie bezogen sich speziell auf die photographisch so außerordentlich wichtige Umwandlung der Haloïdsalze des Silbers im Licht, auf die Aenderung der elektromotorischen Kraft[1], der Leitfähigkeit[2] und der Farbe u. s. w. bei Bestrahlung[3]. Ob sie die im Anfang gestellte Bedingung der Umkehrbarkeit erfüllen, erscheint nicht in jedem Falle sicher. Die Bedeutung der umkehrbaren photochemischen Reaktionen im chemisch homogenen System wurde von Elder, Luggin, Nernst und Wildermann erkannt, und es wurde versucht, das Gesetz aus den Erfahrungen, die man bei den gewöhnlichen chemischen Reaktionen und den irreversiblen photochemischen Vorgängen gesammelt hatte, theoretisch abzuleiten. Der erste experimentell untersuchte Fall liegt in der Umwandlung von Anthracen in Dianthracen unter dem Einfluß des Lichtes vor[4]. Die Reaktion vollzieht sich in chemisch homogener verdünnter Lösung, und bei Verdunklung geht das unter Bestrahlung gebildete Dianthracen ohne Rest wieder in Anthracen über.

$$2\,C_{14}H_{10} \underset{\text{dunkel.}}{\overset{\text{Licht}}{\rightleftarrows}} C_{28}H_{20}$$

Die Untersuchung ist noch nicht abgeschlossen, es sollen jedoch die bis jetzt gefundenen Resultate hier kurz mitgeteilt werden.

Da das Licht eine den chemischen Kräften entgegenwirkende Arbeit leistet, so muß sich ein Gleichgewichtszustand

[1] Grove, Becquerel, Hankel, Minchin, Bose und Kochan, M. Wildermann u. a. m.
[2] Arrhenius, Rosenthal, Cunningham, Regener, Nichols und Meritt u. a. m.
[3] Marckwald, Baur, Liesegang, Stobbe u. a. m.
[4] R. Luther und F. Weigert, „Sitzungsber. d. Königl. preuss. Akad. d. Wiss." (1904), S. 828.

-einstellen, welcher sich in einer bestimmten Konzentration
-der beiden Polymeren in der Lösung kennzeichnet, die sich
bei konstant bleibender Bestrahlung mit der Zeit nicht ändert.
Es soll im folgenden der Ausdruck „Gleichgewicht" für einen
stationären Ruhezustand benutzt werden, welcher nur unter
fortwährendem Zufluß strahlender Energie aufrecht erhalten
werden kann.

Die Ausführung der Versuche war eine derartige, daß
·die zu untersuchende Lösung in cylindrischen Glasgefäßen
in bestimmten Entfernungen von einer möglichst konstant
brennenden Bogenlampe bestrahlt wurde. Die bestrahlte
Oberfläche konnte durch verschiebbare Blenden variiert werden.
Der endgültige Zustand wurde durch eine quantitative Be-
stimmung des Dianthracen ermittelt. Für eine ausreichende
Durchmischung der Flüssigkeit wurde durch gleichmäßiges
Sieden der Lösungen (Phenetol und Anisol, bei verschiedenen
Drucken) gesorgt. So kann das System als chemisch homogen
betrachtet werden. Optisch homogen ist es naturgemäß nicht,
da die Intensität des Lichtes in den Schichten nächst der
Lichtquelle bedeutend größer ist, als in den entfernteren. Da
die Umwandlung langsam erfolgt, so kann der analytisch ge-
fundene Wert als ein Mittelwert betrachtet werden. Die Unter-
suchung der Gleichgewichtskonzentrationen des Dianthracen
(C_D) führte zur Aufstellung folgender Beziehung:

$$C_D = \frac{K \ \text{Bestrahlte Oberfläche}}{(\text{Vol. d. Lösung}) \cdot (\text{Entfernung v. d. Lampe})^2} = \frac{K \omega}{\text{Vol } d^2}.$$

K ist als eine auf Einheitswerte von ω, Vol. und d redu-
zierte Gleichgewichtskonzentration zu betrachten und ist bei
konstanter Lichtquelle, Temperatur und Lösungsmittel eine
konstante Größe.

$$K = \frac{C_D \cdot d^2 \cdot \text{Vol.}}{\omega}$$

K ändert sich mit der Helligkeit der Lichtquelle, und
zwar ist es derselben proportional. K wird kleiner mit steigen-
·der Temperatur, und zwar fällt es zwischen 154,6 Grad und
167,3 Grad von 13,8 auf 3,2[1]).

K ist veränderlich mit der Natur des Lösungsmittels. Die
Veränderung scheint hauptsächlich mit den verschiedenen
Absorptionsverhältnissen der Flüssigkeiten in Beziehung zu
stehen.

Die Konzentration des verschwindenden Körpers (hier des
Anthracens), welche nach dem Massenwirkungsgesetz die

[1] Unter den gleichen Bedingungen der Lichtstärke, des Lösungsmittels
u. s. w.

Gleichgewichtskonzentration des entstehenden Körpers bei gewöhnlichen chemischen Reaktionen stark beeinflußt, hat bei der betrachteten photochemischen Reaktion fast gar keinen Einfluß auf den Wert von C_D und K. Diese Unabhängigkeit ist jedoch nur bei konzentrierteren Lösungen eine vollkommene, bei verdünnteren verschiebt C_A (Anthracenkonzentration beim Gleichgewicht) die Werte von C_D und K nach bis jetzt noch unbekannten Verhältnissen.

Ueber die allgemeine Bedeutung der Unabhängigkeit der chemischen Lichtwirkung von der Konzentration des Anthracens soll hier noch nichts Definitives ausgesagt werden. Die Absorption des Lichtes in Anthracenlösung ist sehr stark und bei den betrachteten Konzentrationen praktisch vollständig. Da dann eine weitere Vergrößerung der Anthracenkonzentration keine Veränderung der Lichtabsorption mehr hervorbringt, so kann man die photochemische Wirkung der Menge des absorbierten Lichtes proportional setzen. Beide nähern sich einem konstanten Werte. Diese Tatsache steht bis jetzt ohne Analogie da; sie steht im Widerspruch zu den Resultaten Wildermanns bei seinen Versuchen über die Vereinigung von Kohlenoxyd und Chlor bei Bestrahlung. Er fand, daß die Reaktion im Licht — allerdings mit veränderten Konstanten — dem Gesetze der chemischen Massenwirkung folgt. Dagegen wird die Umwandlung des Anthracens durch ein Gesetz, ähnlich dem Faradayschen, beherrscht. Tatsächlich sind beide Fälle nicht direkt zu vergleichen, da in dem einen (Wildermann) eine Reaktion katalytisch beschleunigt wird und in dem anderen Falle (Luther und Weigert) das Licht eine Arbeit leistet.

Vollkommen analoge Resultate wie beim Gleichgewicht wurden bei der Untersuchung des Gesamtreaktionsverlaufes:

$$2 \text{ Anthracen} \longrightarrow \text{Dianthracen}$$

beobachtet. Die Reaktionsgeschwindigkeit $\dfrac{dx}{dt}$ setzt sich in jedem Augenblick aus der Geschwindigkeit der Dianthracenbildung ($V_{(A \longrightarrow D)}$) und der Rückbildung des Anthracens ($V_{(D \longrightarrow A)}$) zusammen, und wenn x die zur Zeit t vorhandene Menge Dianthracen bedeutet, dann ist

$$\frac{dx}{dt} = V_{(A \longrightarrow D)} - V_{(D \longrightarrow A)} \tag{1}$$

Aus dem Vergleich der Versuchsergebnisse mit einer aus einer Reihe experimenteller Tatsachen abgeleiteten theoretischen Formel ging hervor, daß diese die beobachtete Erscheinung gut ausdrückte.

6

Danach ist $V_{(A \longrightarrow D)}$ eine Konstante, die lediglich von der Lichtintensität, dem Lösungsmittel und in geringem Grade von der Temperatur abhängt. Der Anthracengehalt beeinflußt sie von gewissen Konzentrationen an nicht mehr (analog wie beim Gleichgewicht). $V_{(D - A)}$ folgt den Gesetzen für monomolekulare Reaktionen, und zwar wandelt sich Dianthracen in Anthracen im Licht mit derselben Geschwindigkeit um, wie im Dunkeln. Die Bestrahlung hat demnach auf diese Komponente der Gleichung (1) keinen Einfluß. Sie nimmt daher die Form an:

$$\frac{dx}{dt} = KL - k'x. \tag{2}$$

KL bedeutet die von der Bestrahlung abhängige Konstante und k' die Geschwindigkeitskonstante für die Gegenreaktion, die den ·gleichen Zahlenwert hat, wie im Dunkeln.

Wenn die Gleichung (2) $\frac{dx}{dt} = O$ wird, d. h. wenn der Gleichgewichtszustand eingetreten ist, wird

$$x_{(Gl)} = C_D = \frac{KL}{k'} \tag{3}$$

Man ersieht hieraus direkt die Proportionalität von C_D und KL, da bei konstanter Temperatur k' eine Konstante ist. Anderseits erklärt sich aus Gleichung (3) das verschiedene Verhalten von C_D (und K [S. 80]) und KL bezüglich der Temperatur. Mit dem Temperaturkoëffizienten wollen wir das Verhältnis der verschiedenen Größen bei zwei um 10 Grad verschiedene Temperaturen bezeichnen. Derselbe ist für $KL = 1,1$, für $k' = 2,8$; es berechnet sich hieraus für C_D der Wert 0,4 Gefunden wurde 0,34 [1]). Die hier kurz mitgeteilten Ergebnisse sind rein experimenteller Natur. Für die Richtigkeit spricht eine sehr große Wahrscheinlichkeit. Auf absolute Genauigkeit können sie mangels einer vollkommen konstanten, stets reproduzierbaren starken Lichtquelle für ultraviolette Strahlen noch keinen Anspruch machen. Sie erlauben jedoch Ausblicke auf die Art, wie das Problem der umkehrbaren photochemischen Vorgänge experimentell seiner Lösung näher gebracht werden kann.

1) Die Zahlenwerte besagen, daß der betrachtete Wert fast unabhängig von der Temperatur ist, wenn der Koëffizient nahe bei 1 liegt; er wächst mit steigender Temperatur, wenn er $>$ 1, und er sinkt, wenn er $<$ 1 ist.

Gleichung zur Berechnung der Wellenlängen zweier komplementärer Farben.

Von V. Grünberg, Professor an der k. k. Realschule
im VII. Bezirk Wien.

Wir betrachten bekanntlich das weiße Sonnenlicht als eine Folge der Wellenbewegung des sogen. Lichtäthers. Da dasselbe, wie der Versuch gelehrt hat, aus allen möglichen farbigen Lichtern zusammengesetzt erscheint, so schreiben wir jeder Lichtgattung eine ganz bestimmte Art der Wellenbewegung zu, oder, wie wir auch sagen können: Jeder Farbe entspricht eine Wellenbewegung von ganz bestimmter Wellen-

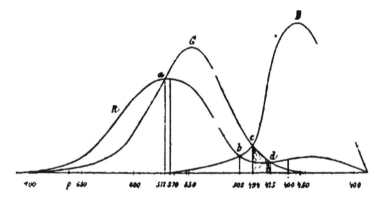

Fig. 12.

länge. So entspricht z. B., wie Messungen ergeben haben, dem Rot eine Wellenlänge von $665/1000000$ mm u. s. w.

Nach der Ansicht von Young und Helmholtz ist unser Auge nur für dreierlei Art von Licht empfänglich, und zwar für ein Rot, ein Grün und ein Blau, welchen bezw. die Wellenlängen von etwa $665/1000000$, $506/1000000$ und $482/1000000$ mm entsprechen. Die Empfindungen, welche diese drei Farben in unserem Auge erregen, nennt Helmholtz die Grundempfindungen, und er denkt sich die Empfindung, welche irgend eine andere Farbe in uns erweckt, aus diesen drei Grundempfindungen gewissermaßen zusammengesetzt.

In welcher Weise diese Mischung stattfindet, ist aus den von König-Dieterici, bezw. von F. Exner angefertigten Grundempfindungskurven (siehe Fig. 12) zu ersehen.

Wir könnten uns nun auch vorstellen, daß es überhaupt nur die genannten drei Farbenarten: Rot, Grün und Blau

6*

gäbe, und daß alle anderen Farbentöne aus ihnen durch Mischung hervorgegangen seien [1]).

Demnach wäre ein Bündel weißer Sonnenstrahlen aus einem roten, grünen und blauen Strahlenbündel zusammengesetzt zu denken, und wenn wir dasselbe in zwei beliebige Partieen teilen, so wird jeder dieser Teile im allgemeinen eine gewisse Anzahl roter, grüner und blauer Strahlen enthalten und eine aus diesen allen hervorgehende Mischfarbe aufweisen. Beide Mischfarben zusammen müssen natürlich wieder das ursprüngliche Weiß ergeben. Es werden immer zwei ganz bestimmte Farben sein — die eine davon kann eine einfache Farbe sein — deren jeder eine ganz bestimmte Wellenlänge entspricht. Wir nennen solche, sich zu Weiß ergänzende Farben bekanntlich Komplementärfarben, und es ist interessant zu ermitteln, ob sich zwischen den Wellenlängen zweier, in so enger, wechselseitiger Beziehung stehender Farben nicht auch eine einfache rechnerische Beziehung auffinden ließe.

Die bisher aufgestellten, sogen. „Farbengleichungen", insbesondere auch die von König und Dieterici herrührenden [2]), lassen eine solche nicht erkennen.

Machen wir uns nun zunächst erst klar, wie wir uns die Mischung zweier oder dreier der genannten, den drei Grundempfindungen entsprechenden Farben Rot, Grün und Blau zu denken und rechnerisch zu erklären haben.

Wir wollen zu diesem Zwecke eine Farbe betrachten, welche dem roten Spektralende nahe liegt, z. B. Orange. Dieser Farbe entspreche eine Wellenlänge von 608, oder wenn wir mit Buchstaben rechnen, von L Millionstel Millimeter. Zu ihrer Entstehung werden nach obigem im allgemeinen alle drei Gattungen von Strahlen beitragen, allein die roten und grünen werden gegen die blauen so sehr überwiegen (die Farbe liegt ja vom blauen Spektralende sehr weit entfernt), daß wir die letzteren ganz vernachlässigen können.

Wir sagen also: Unser Orange von der Wellenlänge $L = {}^{608}/_{1000000}$ besteht aus einer Anzahl, z. B. 1000 roten Strahlen (Wellenlänge ${}^{665}/_{1000000}$) und einer uns vorläufig noch unbekannten Anzahl (x) grüner Strahlen (Wellenlänge ${}^{506}/_{1000000}$).

Die Frage lautet nun: Wieviel grüne Strahlen kommen in dem bewußten Orange auf je 1000 rote Strahlen?

1) In Wirklichkeit scheint dies allerdings nicht der Fall zu sein. Die obige Annahme soll nur die rechnerische Behandlung erleichtern.

2) Vergl. meine Abhandlung: „Farbengleichung mit Zuhilfenahme der drei Grundempfindungen im Young-Helmholtzschen Farbensystem". „Sitz. Ber. d. Kais. Akad. d. Wissensch.", Wien, Bd. 113, Abt. IIa, Mai 1904.

Das Beispiel erinnert an andere Aufgaben der sogen. Alligations- oder Mischungsrechnung, etwa an folgende:

x Liter Wein à 506 h müssen 1000 Litern Wein à 665 h beigemischt werden, wenn man (1000 + x) Liter Wein à 608 h erhalten will.

Bekanntlich ergibt die Rechnung alsdann aus:

$$1000 \cdot 665 + x \cdot 506 = (1000 + x) \cdot 608$$

$$x = \frac{665 - 608}{608 - 506} \cdot 1000$$

Oder: Wieviel Liter Wasser von der Temperatur 66,5 Grad C. sind 1000 Liter Wasser von der Temperatur 50,6 Grad C., beizumengen, wenn das Gemisch von 1000 + x Litern eine Temperatur von 60,8 Grad C. haben soll?

Das Resultat für x wäre das gleiche wie oben.

Nehmen wir jetzt an, daß sich diese uns wohlbekannte Rechnungsart auch auf die Mischung farbiger Strahlen anwenden ließe, d. h., daß die Aufgabe laute:

Wieviel (x) grüne Strahlen mit $506/1000000$ mm Wellenlänge erscheinen in einem Farbengemisch (Orange) von L Millionen Millionstel Wellenlänge mit 1000 roten Strahlen von $665/1000000$ mm Wellenlänge gemischt?

Die Antwort würde lauten:

$\frac{665 - L}{L - 506} \cdot 1000$ grüne Strahlen sind in einer solchen Mischfarbe vorhanden.

Und nun wenden wir uns zur Betrachtung jener Farbe, welche dem eben erwähnten Orange komplementär ist, d. h. dasselbe zu „Weiß" ergänzt.

Da im „Weiß" den Annahmen der meisten Physiker nach gleiche Mengen von roten, grünen und blauen Strahlen vorhanden sein müssen, so muß die Ergänzungsfarbe des „Orange" so beschaffen sein, daß, wenn man sie zu demselben hinzufügt, auf je 1000 rote Strahlen von der Wellenlänge $665/1000000$ mm auch 1000 grüne Strahlen von der Wellenlänge $506/1000000$ mm und 1000 blaue Strahlen von der Wellenlänge $482/1000000$ mm kommen.

Die zu Orange komplementäre Farbe wird voraussichtlich vom roten Spektralende ziemlich weit entfernt sein, sie wird also fast ausschließlich grüne und blaue Strahlen enthalten.

Suchen wir die Anzahl grüner Strahlen (y) zu ermitteln, welche auf je 1000 blaue Strahlen entfallen, so haben wir eine ganz ähnliche Rechnung wie oben auszuführen, nur mit dem Unterschiede, daß wir statt der Wellenlänge $665/1000000$ mm, welche den roten Strahlen entsprach, jetzt $482/1000000$ mm, die Wellenlänge der blauen Strahlen und statt der Wellenlänge

des „Orange" von $^{608}/_{1\,000\,000}$ mm oder allgemein von L Millionstel Millimeter jetzt die uns vorläufig noch unbekannte Wellenlänge der Komplementärfarbe von L' Millionstel Millimeter zu setzen haben.

Wir finden aus:

$$1000 \cdot 482 + y \cdot 506 = (1000 + y) \cdot L'$$

$$y = \cdot \frac{506 - L'}{L' - 482} \cdot 1000$$

als Anzahl der in der Komplementärfarbe enthaltenen grünen Strahlen.

Summieren wir jetzt sämtliche, in beiden Komplementärfarben enthaltenen grünen Strahlen, so müssen deren nach obigem ebenso viele herauskommen, als rote und blaue Strahlen in dem Gemisch (Weiß) vorhanden sind, also 1000.

Es muß daher $x + y$, also

$$\frac{665 - L}{L - 506} \cdot 1000 + \frac{506 - L'}{L' - 482} \cdot 1000 = 1000$$

oder, wenn wir durch 1000 beiderseits dividieren,

$$\frac{665 - L}{L - 506} + \frac{506 - L'}{L' - 482} = 1$$

sein [1]).

Dies ist nun eine recht einfache Beziehung zwischen L und L', den beiden Wellenlängen, welche zwei Komplementärfarben entsprechen. Sie läßt sich, wie leicht zu finden, auch so schreiben:

$$L' = 498 - \frac{424}{L - 559}$$

und namentlich in dieser Form läßt sie eine Berechnung der Wellenlänge L' aus der Wellenlänge der betreffenden Komplementärfarbe L leicht zu.

Setzen wir jetzt z. B. für $L = {}^{608}/_{1\,000\,000}$ mm, so ergibt sich

$$L' = 498 - \frac{424}{49} = 498 - 8.6 = 489 \cdot 4,$$

[1]) Die in der bereits zitierten Originalabhandlung („Sitz.-Ber. d. Akad. d. Wiss.", Wien) abgeleitete allgemeine Farbengleichung lautet:

$$\frac{\rho - \lambda}{\lambda - \gamma} + \frac{\lambda' - \beta}{\gamma - \lambda'} = 1,$$

worin ρ, γ und β die den drei Grundempfindungen, λ und λ' die zwei beliebigen, zueinander komplementären Farben entsprechenden Wellenlängen bedeuten. Die Werte für ρ (665), γ (506) und β (482), die meinen Untersuchungen zu Grunde liegen, weichen wenig von den von F. Exner in seiner Abhandlung „Ueber die Grundempfindungen im Young-Helmholtzschen Farbensystem" („Sitz.-Ber. d. Akad. d. Wiss.", Wien, Bd. 111, Abteilung II a, Juni 1902) angegebenen ab.

also rund $L' = {}^{480}/_{1\,000\,000}$ mm

als Wellenlänge der, dem betrachteten Orange komplementären Farbe.

Durch direkte Beobachtung fanden Helmholtz[1]) und andere:

für die Farbe:	Wellenlänge L in Millionstel eines Millimeters	Komplementärfarbe:	Wellenlänge L' in Millionstel eines Millimeters
Rot . . .	656	Grünblau .	492
Orange . .	608	Blau . . .	489
Goldgelb. .	$\begin{cases} 585 \\ 576 \end{cases}$	Blau . . . Blau . . .	483 472
Gelb . . .	$\begin{cases} 571 \\ 566 \end{cases}$	Indigblau . Indigblau .	462 447
Grüngelb .	564	Violett . .	Von 433 ab

Setzen wir z. B. aus obiger Tabelle für $L = 576$, so ergibt die Berechnung für $L' = 472$, was mit dem beobachteten Werte, wie man sieht, übereinstimmt.

In ähnlicher Weise erhält man bei Einsetzung von $L = 571$, $L' = 462$, wie es die Tabelle verlangt.

Gegen den grünen, bezw. violetten Teil des Spektrums wird die Uebereinstimmung zwischen beobachteten und berechneten Werten allerdings geringer, so ergibt sich z. B. für $L = 566$ durch Rechnung $L' = 441$ statt, wie die Tabelle angibt: $L' = 447$, indes sind die Ergebnisse der Messungen, wie von den Beobachtern selbst zugegeben wird, in diesem Teile des Spektrums schon wenig verläßlich und weichen bei verschiedenen Physikern sehr bedeutend voneinander ab.

In dem Intervalle 656 bis 570 aber läßt die Uebereinstimmung zwischen den beobachteten und den durch obige Gleichung berechneten Werten kaum etwas zu wünschen übrig.

Für $L = 635$ ergeben Beobachtung und Rechnung $L' = 492$
„ $L = 615$ „ „ „ „ $L' = 491$
„ $L = 610$ „ „ „ „ $L' = 490$
„ $L = 573$ „ „ „ „ $L' = 475$
„ $L = 573$ „ „ „ „ $L' = 468$

u. s. w.

1) Helmholtz, „Phys. Optik", Bd. II, S. 317. Es wurden aus den Beobachtungen von Helmholtz, Kries, Frey, König und Dieterici Mittelwerte gebildet und in abgerundeten Zahlen hier eingestellt.

Die photochemische Zersetzung des Jodsilbers als umkehrbarer Prozeß.

Von J. M. Eder in Wien.

Bekanntlich schwärzen sich feuchtes Brom- und Chlorsilber im Lichte, indem elementares Brom und Chlor abgespalten wird und dunkles Subhaloïd entsteht. Das zufolge Lichtwirkung abgespaltene Brom und Chlor entweicht aus dem bindemittelfreien Brom- und Chlorsilber und kann bei kräftiger Insolation nach wenigen Minuten durch Jodkalium-Stärkepapier nachgewiesen werden oder findet sich im Wasser z. B. als Salzsäure u. s. w. wieder vor. Nicht so beim Jodsilber: dieses wird auch im Lichte dunkler und bildet aller Wahrscheinlichkeit nach gleichfalls ein Subjodid des Silbers, aber es ist nicht möglich, dampfförmiges oder sonst irgendwie freies Jod aufzufinden, was schon H. W. Vogel[1]), Schultz-Sellack[2]) und Carey Lea beobachteten. Vogel konnte sich keine Rechenschaft über den Verbleib des frei gewordenen Jods geben; er dachte wohl an die Bildung eines „Superjodürs", welche wirklich anzunehmen er sich aber nicht entschließen konnte.

Trotzdem glaube ich, kann man die Annahme, daß eine Vereinigung des Jods mit dem unzersetzt gebliebenen Jodsilber stattfindet, nicht abweisen, und Carey Lea[3]) machte sehr bemerkenswerte Versuche zur Stütze dieser Theorie. Er beobachtete, daß frisch gefälltes Jodsilber beim Schütteln mit ein wenig Jodlösung, die Entfärbung des Jodwassers veranlaßt und das Jod hartnäckig festhält; er vermutet, daß diese Reaktion sich beim Dunkelfärben des Jodsilbers im Licht vollziehe und hierbei das Jod am Entweichen hindere. Mittlerweile ist von Schmidt[4]) die Existenz eines Silbertrijodids (AgJ_3) nachgewiesen worden.

Unter dieser Annahme könnte man die Dissociation des Jodsilbers unter dem Einflusse des Lichtes durch folgendes Reaktionsschema ausdrücken:

$$5 Ag J \underset{\text{im Dunkeln}}{\overset{\text{im Lichte}}{\rightleftarrows}} Ag J_3 + 2 Ag_2 J$$

d. h. wir nehmen hypothetisch die Spaltung in Silbersubjodid und Silbertrijodid an.

1) H. W. Vogel, „Ueber das Verhalten des Chlorsilbers, Bromsilbers und Jodsilbers im Licht", 1863.
2) „Pogg. Ann.", Bd. 143, S. 439.
3) „Phot. Korresp." 1877, S. 348.
4) „Zeitschr. f. analyt. Chemie", Bd. 9, S. 418.

Das Silbertrijodid ist keine sehr beständige Verbindung; es wird einen Teil des Jods wieder an das Silbersubjodid abgeben, wenn der Zwang der Lichtwirkung aufhört.

In der Tat beobachtet man, daß Jodsilber (bei Abwesenheit von Silbernitrat) schon bei Jodsilber-Daguerreotypplatten ein baldiges freiwilliges Zurückgehen des latenten Lichtbildes im Finstern aufweist, welchen Prozeß Feuchtigkeit beschleunigt[1]) (vergl. dieses „Jahrbuch", S. 48). Waterhouse[2]) fand ein Ausbleichen der direkt im Licht angelaufenen Daguerreotypplatten durch Wasser, und Lüppo-Cramer stellte in seinen neuerlich angestellten gründlichen Versuchen mit Jodsilbergelatine-Emulsion fest[3]), daß sich derartige Jodsilbergelatine-Trockenplatten (gewaschenes AgJ) nach mehrstündiger Einwirkung des Sonnenlichtes dunkel färben, aber durch Befeuchten mit Wasser momentan ausbleichen. Auf solchen Jodsilberplatten wirkt Feuchtigkeit auch schädlich auf das latente Bild, befördert also die Rückläufigkeit des oben gegebenen Reaktionsschemas.

Auch diese Erscheinung läßt sich ganz gut mit dem von mir aufgestellten Reaktionsschema der photochemischen Dissociation des Jodsilbers in Einklang bringen, da diese die Sonderstellung der Lichtreaktion des Jodsilbers befriedigend zum Ausdruck bringt.

Ueber die Messung der Schwärzung photographischer Platten.

Von Prof. Dr. J. Hartmann in Potsdam.

Bei allen sensitometrischen Untersuchungen, die eine genaue Ermittelung der Eigenschaften photographischer Platten bezwecken, ist die Messung der Schwärzungen, welche die Platten bei gesetzmäßig veränderter Belichtung annehmen, erforderlich. Als „Schwärzung" bezeichnet man nach Eder den Ausdruck

$$S = \log \frac{I}{E},$$

wobei unter I die Intensität des einfallenden, unter E die des durch die photographische Platte durchgelassenen Lichts und unter log der gemeine oder Briggsche Logarithmus zu verstehen ist. Schwächt beispielsweise eine bestimmte Stelle

1) Vergl. Eders „Ausf. Handbuch d. Phot." Bd. 2, 2. Aufl., S. 85 u. 112.
2) „Photographic Journal" 1900, Bd. 24, S. 65.
3) „Phot. Korresp." 1904, S. 404.

der Platte das durchgehende Licht auf ein Hundertstel seiner ursprünglichen Intensität ab, so ist $\frac{I}{E} = 100$, mithin $S = 2$.

Zur Orientierung sei bemerkt, daß für die „glasklaren" Stellen etwa $S = 0,1$ ist; $S = 0,15$ bis $0,4$ entspricht schwachem bis starkem Schleier, und die Schwärzungsgrade guter Negative liegen in der Regel in dem Bereiche von $S = 0,2$ bis $S = 2,5$.

Vielfach besteht die Sitte, von der Schwärzung den Betrag des „Schleiers", d. h. die Schwärzung unbelichteter Stellen zu subtrahieren; man erhält hierdurch für die unbelichteten Stellen den Betrag $S = 0$. Im folgenden wird jedoch unter S stets die direkt gemessene, aus der gesamten Lichtabsorption in der Glasplatte und Schicht, sowie aus der Reflexion an der Glasfläche resultierende Zahl verstanden.

Erscheint nach dem Gesagten die Erklärung des Begriffs der „Schwärzung" ziemlich einfach, so stellen sich doch seiner strengen Definition erhebliche Schwierigkeiten in den Weg. Der Wert von S ist nämlich stets von der Farbe des Lichts abhängig, welches man zur Messung der Schwärzung anwendet, da die einzelnen Farben niemals vollkommen gleichmäßig in der photographischen Schicht absorbiert werden. So wird eine gelblich gefärbte Schicht die gelben Lichtstrahlen besser durchlassen als die blauen, mithin für gelbes Licht kleinere Werte von S ergeben, als für blaues Licht. Kann man hiernach von einem einheitlichen Werte von S streng genommen überhaupt nicht sprechen, so fragt es sich nun, wie die Definition und Messungsmethode zu wählen ist, um wenigstens für den praktischen Bedarf leicht verständliche und allgemein vergleichbare Werte der Schwärzung zu erhalten.

I. Spektralphotometrische Messung.

Das wissenschaftlich einwandfreie Verfahren, den Betrag des Verhältnisses $I : E$ und hiermit die Schwärzung spektralphotometrisch für alle Wellenlängen des Lichts getrennt zu bestimmen, kann für die Praxis wegen seiner Umständlichkeit nicht in Betracht kommen. Auch dürfte eine solche Messung nicht mit den üblichen Spektralphotometern auf optischem Wege ausgeführt werden, da hierbei die für die photographische Kopierfähigkeit gerade ausschlaggebende Durchlässigkeit der Platte für ultraviolettes Licht sich der Beobachtung entziehen würde. Zwar bietet nun die spektralphotometrische Messung auf rein photographischem Wege keine Schwierigkeit[1]; jedoch hätte man auch auf diese Weise die Werte von S für

1) Vergl. dieses „Jahrbuch" für 1900, S. 240

alle Wellenlängen bestimmt, so würde eine solche Zahlenreihe doch wenig anschaulich und zur Charakterisierung der Platte zu schwerfällig sein, so daß man aus derselben erst wieder durch eine Art Integration den Gesamtwert der photographischen Schwärzung ableiten müßte. Nur bei streng wissenschaftlichen Untersuchungen wird man daher dieses exakte Verfahren anwenden.

2. Photographische Vergleichung mit einer Normalskala.

Ein zweiter, und nach meiner Ansicht der empfehlenswerteste Weg zur direkten Messung des Mittelwertes von S für die photographisch wirksamen Strahlen würde der folgende sein. Man stelle von der Platte, deren Schwärzung gemessen werden soll, und die ich als Platte I bezeichnen will, eine Kontaktkopie auf einer Brom- oder Chlorsilberplatte, der Platte II, her, und auf dieselbe Platte II kopiere man unter Anwendung derselben Belichtung (Lichtquelle, Distanz und Zeit) eine Skala von verschiedenen Feldern, deren photopraphische Schwärzungen bekannt sind. Schließt man dann auf der Platte II mit Hilfe des Mikrophotometers die Kopie der Platte I an die Kopie der Schwärzungsskala an, so erhält man unmittelbar die Werte der photographischen Schwärzung für die einzelnen Stellen der Platte I. Es ist zu empfehlen, die beiden Kopieen auf der Platte so anzuordnen, daß die miteinander zu vergleichenden Felder möglichst nahe beieinander liegen, da die photographischen Platten, wie ich gefunden habe, fast niemals auf ihrer ganzen Fläche eine völlig gleiche Empfindlichkeit besitzen; ich werde auf diesen für alle photographisch-photometrischen Arbeiten sehr wichtigen Punkt an anderer Stelle näher eingehen.

Bei der hier beschriebenen Methode der Schwärzungsmessung geht man offenbar von dem Grundsatz aus: „Die photographischen Schwärzungen zweier Platten sind gleich, wenn hinter denselben bei gleicher Belichtung dieselbe photographische Wirkung erfolgt." Wenn dieser Satz auch nicht absolut streng gültig ist, so genügt er doch, um in allen Fällen des praktischen Bedarfs eine einheitliche Definition der Schwärzung zu ermöglichen. Um überall zu vergleichbaren Werten von S zu kommen, hätte man sich nur über die zur Vergleichsplatte II zu verwendende Plattensorte, sowie über die Lichtquelle zu einigen; ich würde die Anwendung einer guten Chlorsilberplatte und eines Auerbrenners vorschlagen.

Bei diesem Verfahren wurde vorausgesetzt, daß man für die „Schwärzungsskala" die Werte der photographischen Schwärzung, also ihre Durchlässigkeit für die Gesamtheit des photographisch wirksamen Lichts kennt. Zu dieser Kenntnis gelangt man auf folgendem Wege. Nachdem man die Schwärzungsskala durch passend gewählte Belichtungen ihrer einzelnen Felder hergestellt hat, kopiert man sie mit einer genau gemessenen Belichtungszeit *t* auf eine Platte II mit Hilfe einer einige Zeit lang konstant leuchtenden Lichtquelle. Sodann stellt man neben dieser Kopie auf der Platte II noch eine zweite Skala, die Entfernungsskala, dadurch her, daß man mit derselben Lichtquelle und derselben Belichtungszeit *t* einzelne Felder aus verschiedenen, genau gemessenen Entfernungen belichtet. Für diese letztere Skala sind daher nach dem photometrischen Grundgesetz die relativen Intensitäten des Lichts, die auf die einzelnen Felder eingewirkt haben, direkt bekannt, und indem man mit dem Mikrophotometer nun die beiden auf Platte II enthaltenen Skalen aneinander anschließt, erhält man unmittelbar auch die photographische Intensität des durch die einzelnen Felder der Schwärzungsskala durchgelassenen Lichts und somit die gesuchten Werte von *S* für die Schwärzungsskala.

3. Optische Messung der Schwärzung.

Ist das eben beschriebene Verfahren der Schwärzungsmessung durch photographische Vergleichung mit einer Normalskala noch von fast allgemein umfassender Gültigkeit, so ist im Gegensatz hierzu die noch weiter vereinfachte Methode, die man bisher fast ausschließlich zu Schwärzungsmessungen angewendet hat, nur unter besonderen Voraussetzungen, die in der Regel allerdings wenigstens näherungsweise erfüllt sind, zulässig. Dieses dritte, einfachste Verfahren besteht in der direkten optischen Messung der Schwärzung. Daß letzteres Verfahren in besonderen Fällen zu recht fehlerhaften Resultaten führen kann, erkennt man sofort an folgendem Beispiel. Gesetzt, man wollte die Wirkungsweise verschiedener Verstärker zahlenmäßig dadurch bestimmen, daß man die Schwärzung einer Reihe von Platten vor und nach der Verstärkung in der zuletzt erwähnten Weise optisch mißt. Man wird dann für den Uranverstärker, dessen große deckende Kraft ja hauptsächlich von der Gelbfärbung der Schicht herrührt, viel zu kleine Schwärzungswerte erhalten, da die optischen Lichtstrahlen von der gelben Schicht noch gut durchgelassen werden, während eine sehr starke Absorption des beim Kopieren des Negativs hauptsächlich wirksamen

blauen, violetten und ultravioletten Lichts stattfindet. In allen solchen Fällen, in denen die zu untersuchenden Schichten merklich gefärbt sind, ist daher die Anwendung der eben an zweiter Stelle beschriebenen Methode zu empfehlen.

Sieht man jedoch von diesen Ausnahmefällen ab, so wird auch die optische Messung schon einen ziemlich richtigen Maßstab der Schwärzung geben. Mit dem von mir konstruierten Mikrophotometer[1]) lassen sich diese Messungen auf zweierlei Art ausführen; entweder ersetzt man das Objektiv des oberen Mikroskops durch eine aus zwei Nikolprismen bestehende Photometereinrichtung, durch welche das Licht in genau bekannter Weise abgeschwächt werden kann, oder man eicht den Keil des Apparates so, daß man aus den Keilablesungen die Werte der Schwärzungen erhält.

Während bei der Anwendung des Mikrophotometers zu seinem ursprünglichen Zweck, nämlich zur Vergleichung verschiedener Stellen einer Platte, wie diese auch bei der obigen zweiten Methode vorkommt, weiter keine Vorsichtsmaßregel zu beachten war, als daß man im Laufe der Messungen den Ort der Lichtquelle nicht verändern durfte, ist bei der hier in Rede stehenden Anwendung des Apparates zu absoluten Schwärzungsmessungen größere Vorsicht geboten, und zwar gelten die Bemerkungen, die ich hier speziell für mein Mikrophotometer machen werde, entsprechend abgeändert auch für alle später von anderer Seite zur Messung der Schwärzung konstruierten Apparate.

Bekanntlich ist die Intensität des durch zwei Nikolprismen durchgelassenen Lichts proportional dem Quadrat des Kosinus des Winkels, den die Hauptschnitte der beiden Prismen miteinander bilden; nennt man diesen, an einem geteilten Kreis direkt abzulesenden Winkel φ, so hat man also

$$\frac{E}{I} = \cos^2\varphi.$$

Dieser einfache Ausdruck verliert jedoch seine strenge Gültigkeit, sobald das Licht vor oder hinter den Nikols nochmals durch Reflexion an Spiegeln eine teilweise Polarisation erleidet, wie dies auch im Mikrophotometer der Fall ist. Eine eingehende Untersuchung, zu deren Wiedergabe hier nicht der geeignete Ort ist, hat mich jedoch zu dem Resultat geführt, daß bei richtiger Stellung des feststehenden Nikolprismas die Abweichung von dem obigen Kosinusquadrat-Gesetz für die vorliegenden Messungen gänzlich zu vernachlässigen ist.

1) Dieses „Jahrbuch" für 1899, S. 106.

Will man nun unter Anwendung einer solchen Polarisationseinrichtung die Schwärzung einer Platte messen, so hat man zuvor dafür zu sorgen, daß bei Parallelstellung der Nikols, also für $\varphi = 0^0$, resp. $\varphi = 180^0$ durch beide Lichtwege des Mikrophotometers das Licht mit völlig gleicher Intensität durchgelassen wird. Da in der Regel infolge der Absorption und Reflexion durch die Nikolprismen die Intensität des durch den oberen Weg gegangenen Lichtes geringer ist, so hat man durch Einschiebung eines dünnen photographischen Keils, den man am bequemsten dicht unter dem Tischchen des Mikrophotometers anbringt, die Helligkeit des unteren Lichtbüschels so weit abzuschwächen, bis völlige Gleichheit hergestellt ist. Legt man dann die zu untersuchende Platte auf das Tischchen und stellt durch Drehung der Nikols die Gleichheit der beiden Flächen im Gesichtsfeld des Mikrophotometers wieder her, so ergibt der am Intensitätskreis abgelesene Winkel φ direkt die gesuchte (optische) Schwärzung nach der Formel

$$S = -\log \cos{}^2\varphi.$$

An die Stelle der beschriebenen Messung der Lichtabsorption mit Hilfe der Nikolprismen kann nun endlich auch die Benutzung eines auf die Werte von S geeichten photographischen Keils treten, und hiermit erhält man das bequemste Verfahren der Schwärzungsmessung für den technischen Gebrauch. Die Eichung des Keils kann selbstverständlich dadurch erfolgen, daß man den Betrag von S auf die eben angegebene Weise durch Nikolprismen für die einzelnen Stellen des Keils mißt. Um jedoch auch denjenigen Beobachtern, welche die Prismeneinrichtung nicht besitzen, eine schnelle und sichere Eichung des Keils zu ermöglichen, habe ich, mehrfachen Wünschen nachkommend, Normalskalen [1]) hergestellt, die je 18 Felder von genau gemessener Schwärzung enthalten. Die Werte von S schreiten bei diesen Skalen in Intervallen von etwa 0,15 fort, und es werden zwei Arten von Skalen hergestellt, deren erste das Intervall von $S = 0,2$ bis $S = 2,5$ umfaßt, welches für die meisten photographischen Platten ausreicht; die anderen Skalen enthalten die sehr starken Schwärzungen von 2,3 bis 5,0. Sowohl bei der Eichung des Keils durch die Skala, als auch bei den späteren Messungen mit dem Keil hat man nur wieder darauf zu achten,

1) Diese Skalen sind von der Firma O. Toepfer & Sohn in Potsdam zu beziehen; auf besonderen Wunsch kann auch die photographisch geeichte Skala für das oben an zweiter Stelle beschriebene Verfahren geliefert werden.

daß das über die beiden Lichtwege gegangene Licht nach
Entfernung des Keils und der Skala durch Einschiebung eines
Hilfskeils gleich intensiv gemacht wird.

Zum Schluß sollen noch einige Worte gesagt werden
über die Messung sehr großer oder sehr kleiner Schwärzungen,
die in der Skala oder in dem benutzten Keile selbst nicht
enthalten sind. In diesen Fällen wendet man ein Verfahren
an, welches sich auf das Additionsgesetz der Schwärzungen
gründet. Letzteres lautet:

Legt man auf eine photographische Platte · von der
Schwärzung S_1 eine zweite Platte von der Schwärzung S_2, so
ist die Schwärzung S dieser Kombination

$$S = S_1 + S_2.$$

Für die Art der Messung von S_1 und S_2 ist jedoch
folgendes zu beachten. Mißt man S_1 und S_2 getrennt für
sich und bestimmt sodann direkt den Betrag der Schwärzung
für die zusammengelegten Platten, so wird dieser Betrag in
der Regel etwas kleiner sein als die Summe $S_1 + S_2$. Diese
Differenz rührt von dem zwischen den beiden Platten reflek-
tierten Lichte her, welches die resultierende Absorption etwas
geringer erscheinen läßt. Um den hieraus entspringenden
kleinen Fehler zu vermeiden, hat man den Wert von S_2 aus
den Messungen der Kombination $S_1 + S_2$ selbst abzuleiten.
Das Messungsverfahren ist außerordentlich einfach und ergibt
sich sofort aus dem folgenden Beispiele.

Gesetzt, man habe bei einer sensitometrischen Untersuchung
eine Reihe von Feldern zu messen, die zum Teil schwärzer
sind als die dickste Stelle des Meßkeils. Man mißt dann die
Felder zunächst so weit durch, als der Keil reicht; die
Messung möge ergeben:

Feld	S
a	1,58
b	1,83
c	2,10
d	2,32

Sodann befestigt man an irgend einer Stelle des oberen
Lichtweges, am einfachsten auf der Außenseite des Keil-
gehäuses, ein Stückchen einer photographischen Platte, welches
nun das obere Lichtbündel dauernd in einem konstanten Ver-
hältnis abschwächt; die dieser Schwächung entsprechende
Schwärzung sei S_2. Wiederholt man nun die Messung obiger
vier Felder, so wird man nur noch kleine, der Differenz $S - S_2$
entsprechende Schwärzungen S_1 am Keil abzulesen haben; zur
Bestimmung von S_2 hat man dann die einfache Rechnung:

Feld	S	S_1	S_2
a	1,58	0,26	1,32
b	1,83	0,48	1,35
c	2,10	0,79	1,31
d	2,32	0,98	1,34

Mittel 1,33

Erhält man dann bei Fortsetzung der Messung für ein noch dunkleres Feld etwa $S_1 = 2{,}25$, so entspricht dies der Schwärzung $2{,}25 + 1{,}33 = 3{,}58$. Auf diese Art kann man auch mit der oben erwähnten Normalskala, die nur bis $S = 2{,}5$ reicht, beliebig große Schwärzungen messen, und ebenso lassen sich die in der Skala nicht enthaltenen Schwärzungen unter 0,2 leicht der Messung zugänglich machen.

Astrophys. Observatorium zu Potsdam, Januar 1905.

Die Fortschritte der Astrophotographie im Jahre 1904.
Von Dr. G. Eberhard in Potsdam.

Von den Sternkatalogen der „Photographischen Himmelskarte" sind 1903 und 1904 weitere Teile erschienen, und zwar von den Sternwarten Rom (Vatikan), Helsingfors, Paris, Toulouse, Algier, Greenwich. Diese Publikationen enthalten zumeist Einleitungen, in welchen die Beschreibung der benutzten Instrumente, Reduktionsmethoden und der Anlage des folgenden Sternverzeichnisses gegeben wird. Der Band von Algier enthält eine ausführliche Diskussion über die Reduktionsmethoden, der von Toulouse außer einer ähnlichen Untersuchung auch noch eine Abhandlung über die Verwendung eines Photometers zur Bestimmung der photograpischen Größen der Sterne, und endlich eine Studie über die Fokalfläche des dortigen photographischen Refraktor-Objektives. Untersuchungen über die optischen Fehler der zur Ausmessung der photographischen Platten dienenden Apparate stellten Plummer („Monthly Notices Royal Astr. Soc.", Bd. 64, S. 640) und besonders Ludendorff („Astr. Nachr.", Bd. 166, S. 161) an. Auch von den Kartenblättern der „Photogr. Himmelskarte" sind weitere erschienen, so von Paris, Algier, Toulouse, Bordeaux, Greenwich. Die Photographie der Sonne ist durch neue Arbeiten mit dem Spektroheliographen von Hale und Ellermann („Astrophysical Journ.", Bd. 19, S. 41) wesentlich gefördert worden, die des Mondes durch eine weitere Herausgabe der

herrlichen Heliogravuren von L o e w y und P u i s e u x (Paris), sowie durch einen neuen, originellen Mondatlas von W. H. P i c k e r i n g (New York, Doubleday, Page & Co.).

Eine größere Anzahl bekannter und unbekannter kleiner Planeten ist wiederum auf der Heidelberger Sternwarte photographiert worden, ohne daß sich aber einer von Interesse dabei befunden hätte. Die Auffindung der Planetenspuren auf den photographischen Platten ist durch Anwendung des Stereokomparators ganz wesentlich erleichtert worden.

Die Reduktion der Eros-Aufnahmen zur Bestimmung der Sonnenparallaxe ist von den daran beteiligten Sternwarten fortgesetzt worden.

Auch von den Kometen dieses Jahres sind von verschiedenen Seiten Photographieen hergestellt worden. W o l f glaubte aus einer Aufnahme schließen zu müssen, daß der über einen Fixstern hinweggehende Komet eine gut merkbare Absorption des Sternlichtes veranlasse; indessen teilte er später selbst mit, daß er von Dr. M e y e r m a n n darauf aufmerksam gemacht worden sei, daß es sich in diesem Falle um eine bekannte, rein photographische Erscheinung handele, Absorption des Sternlichtes also nicht vorliege. Von veränderlichen Sternen ist wieder eine große Zahl auf photographischem Wege gefunden worden, besonders auf den Sternwarten zu Cambridge (Amerika), Heidelberg, Moskau, Kapstadt.

Für die Auffindung und das Studium der Nebelflecke und Sternhaufen zeigt es sich immer mehr, daß die Anwendung der Photographie eine ganz neue Epoche herbeigeführt hat. Die Sternwarte zu Heidelberg, das Yerkes- und ganz besonders das Lick-Observatorium haben sich diesen Aufgaben gewidmet und sie in diesem Jahre wesentlich weiter geführt. Hierbei erwies sich die Anwendung von Reflektoren als äußerst günstig. Nach einer Schätzung von P e r r i n e (Lick-Observatorium) sollen mit dem dortigen Croßley-Reflektor gegen 500000 Nebel aufnehmbar sein.

Aufnahmen einiger interessanter Gegenden des Himmels (Nova Persei) und von Sternhaufen haben zu genauen Vermessungen und Parallaxenbestimmungen (Kapteyn und Schüler, Bergstrand u. a.) gedient.

Das Hauptereignis dürfte in diesem Jahre der Existenznachweis und die Veröffentlichung der Beobachtungen und Resultate über den höchst interessanten neunten Saturnstrabanten Phoebe durch W. H. P i c k e r i n g sein.

Ueber die Helligkeit des Sonnenlichtes und einiger künstlicher Lichtquellen.

Von Professor Karl Schaum in Marburg a. d. Lahn.

Zur Bewertung einer Lichtquelle pflegt man die mittlere sphärische Lichtintensität, einige auf den Energieumsatz bezügliche Größen und die Kosten pro Hefnerkerzenstunde anzugeben. Ueber die Definition der energetischen Größen ist noch keine Einigung erzielt; in Tabelle I stelle ich die meines Erachtens zweckmäßigsten Begriffsbestimmungen zusammen [1]).

Tabelle I.

A) Symbole.

I = mittlere sphärische Lichtintensität in H K.

Σ = mittlere sphärische gesamte Strahlung in g/cal pro Sek. auf 1 qcm in 1 m Entfernung.

A = mittlere sphärische sichtbare Strahlung in g/cal pro Sek. auf 1 qcm in 1 m Entfernung.

$S = 4 \cdot 100^2 \, \pi\Sigma$ = räumliche (totale) Gesamtstrahlung in g/cal pro Sek.

$L = 4 \cdot 100^2 \, \pi A$ = räumliche (totale) sichtbare Strahlung in g/cal pro Sek.

Q = gesamte aufgewendete Energie in g/cal pro Sek.

Die auf eine Normalquelle bezogenen Größen erhalten den Index n.

B) Definition.

$\dfrac{S}{Q}$ = relatives Strahlungsvermögen.

$\dfrac{L}{Q}$ = Nutzeffekt.

$\dfrac{A}{\Sigma}$ = Lichteffekt.

$\dfrac{A}{I}$ = mittleres sphärisches Lichtäquivalent.

$\dfrac{L}{I}$ = räumliches Lichtäquivalent.

$\dfrac{Q}{I}$ = Oekonomie.

$\dfrac{L_n}{I_n} : \dfrac{Q}{I}$ = Wirkungsgrad.

1) Vergl. Karl Schaum, „Ueber die Definition des Wirkungsgrades einer Lichtquelle und über das minimale Lichtäquivalent". „Zeitschr. f. wiss. Phot." II, S. 389, 1904.

Tabelle 2.

Lichtquelle	Mittlere sphärische Lichtstärke	Relatives Strahlungsvermögen	Lichteffekt	Nutzeffekt	Mittleres sphärisches Lichtäquivalent	Kosten für die Kerzenstunde in Pfennigen
Methan (kleiner Rundbrenner)	—	0,062 (H.)	—	—	—	—
Aethylen (kleiner Rundbrenner)	—	0,115 (H.)	—	—	—	—
Acetylen (kleiner Rundbrenner)	—	—	0,055 (H.)	0,0013 (H.)	—	—
Leuchtgas	—	0,085 (H.)	0,015 (H.)	0,0019 (H.)	—	—
Argandbrenner	—	0,12 (H.)	0,016 (H.)	—	—	—
Kerze	13,2 (W.)	0,182 (H.)	0,015	0,00029 (W.)	$27,1 \cdot 10^{-9}$ (W.)	0,083 (W.)
Petroleumlampe	52,3 (W.)	0,017 (W.)	0,01 (—0,04 W.)	0,00018 (W.)	$4,4 \cdot 10^{-9}$ (W.)	0,027 (W.)
Auerbrenner	214 (W.)	—	—	0,00065 (—96 W.)	$13,7 \cdot 10^{-9}$ (W.)	0,018 (W.)
Preßgasglühlicht	—	—	—	—	—	—
Spiritusglühlicht	42,9 (W.)	—	—	0,000063 (W.)	$2,2 \cdot 10^{-9}$ (W.)	0,088 (W.)
Zirkonlampe	—	—	0,084	—	—	—
Glühlampe	12,8 (—34,6 (W.)	0,075 (H.)	0,06	0,0047 (H.W.) (—0,002 W.)	$19,9 \cdot 10^{-9}$ (W.)	0,18 (—0,12 W.)
Osmilampe	31,4 (W.)	—	—	0,0062 (W.)	$18,5 \cdot 10^{-9}$ (W.)	0,062 (W.)
Nernstlampe	113 (W.)	—	0,15 (?)	0,0085 (W.)	$30,6 \cdot 10^{-9}$ (W.)	0,075 (W.)
Bogenlampe	400 (W.)	—	0,08—0,127	0,0030—34 (W.)	$5,2—1,0 \cdot 10^{-0}$ (W.)	0,044 (W.)
Magnesiumlicht	—	—	0,137	—	—	—
Geißlerrohr	—	—	0,34	—	—	—
Flammenbogenlicht	1880 (W.)	—	—	—	—	—
Hefnerlampe	1 (horiz.)	—	0,0096 (Å)	—	$20,6 \cdot 10^{-8}$ (Å)	0,0094 (W.)
Sonne	$9,5 \cdot 10^{27}$	—	0,38	—	$4,63 \cdot 10^{-8}$	—

In der Tabelle 2 sind die wesentlichsten Größen für eine
Anzahl wichtiger Lichtquellen verzeichnet. Die auf künst-
liche Leuchtvorrichtungen bezüglichen Daten sind den Arbeiten
von R. von Helmholtz[1]), W. Wedding[2]), Kn. Ångström[3]),
Rogers[4]), Marks[4]) u. s. w. entnommen.

Aus physiologischen und hygienischen Gründen sind zur
Beurteilung einer Lichtquelle noch Angaben über die spek-
trale Zusammensetzung, über die Entwicklung von Wärme,
von CO_2, H_2O u. s. w. pro Kerzenstunde und anderes nötig,
auf welche hier nicht eingegangen werden kann.

Die Tabelle 2 läßt erkennen, daß bei der Bestimmung der
energetischen Größen noch nicht der wünschenswerte Grad
der Genauigkeit erreicht worden ist. Vor allen Dingen wäre
auch Einheitlichkeit in der Angabe der Daten anzustreben;
man sollte stets präzisieren, ob mittlere, sphärische oder hori-
zontale Lichtintensität, Strahlung oder dergl. gemeint ist. In
der Tabelle 2 sind mangels genügender Angaben in einigen
Fällen wahrscheinlich beide Größenarten vertreten. Auch bei
den Mitteilungen über CO_2-Entwicklung wäre eine Erläute-
rung, ob das Volum auf Normalzustände reduziert ist u. s. w.,
sehr erwünscht.

Einiger besonderer Erörterungen bedürfen die auf die
Hefnerlampe und auf die Sonne bezogenen Daten.

Für die Hefnerlampe sind die von Kn. Ångström
ermittelten Zahlen eingesetzt; die Methode des genannten
Autors, der die einzelnen Regionen des spektral gelegenen
Hefnerlichtes vergleicht, ist ohne Frage den älteren, mit Licht-
filtern operierenden Versuchsanordnungen überlegen. — Die
Hefnerlampe ist keineswegs allenthalben als photometrische
Norm angenommen. Zur Umrechnung kann Tabelle 3 dienen,
deren Werte ich zum Teil unter Zugrundelegung der neuesten
Feststellungen der Physikalisch-technischen Reichs-
anstalt[5]) berechnet habe.

Die Angaben für das Sonnenlicht basieren teils auf
den Messungen von S. P. Langley[6]), W. Trabert[7]), G. B.

1) „Die Licht- und Wärmestrahlung verbrennender Gase." Verhandlung
der Vereinigung zur Beförderung des Gewerbefleißes in Deutschland, 1889
(Berlin, L. Simion).
2) „Journ. f. Gasbel." 1904, S. 549 u. 566.
3) Acta Reg. Soc. Upsala 1903. „Physikal. Zeitschr.", Bd. 5, S. 456, 1904.
4) W. B. von Czudnochowski, Das elektrische Bogenlicht, 1904
(Leipzig, S. Hirzel), S. 76. L. Dressel, „Lehrb. d. Physik", 1900, Frei-
burg i. Br. (Herder), Bd. II, 952.
5) „Zeitschr. f. Instrumentenkunde", Mai 1904.
6) „Wied. Ann.", Bd. 19, S. 226 u. 384, 1883.
7) L. Dressel, l. c., S. 950.

Tabelle 3.
Verhältniszahlen der Lichteinheiten.

	Hefner-lampe	Bougie décimale	Englische Kerze	Deutsche Vereins-kerze	Carcell-Lampe	10 Kerzen-Pentan-lampe	Viollesche Platin-einheit
Hefnerlampe	1	0,89	0,88	0,84	0,092	0,088	0,044
Bougie décimale . .	1,13	1	0,99	0,95	0,104	0,099	0,050
Englische Kerze . .	1,14	1,01	1	0,96	0,105	0,100	0,050
Deutsche Vereinskerze	1,19	1,06	1,04	1	0,109	0,104	0,052
Carcell-Lampe . . .	10,9	9,65	9,56	9,15	1	0,93	0,48
10 Kerzen-Pentanlampe	11,4	10,1	10,0	9,54	1,04	1	0,50
Viollesche Platineinheit	22,8	20,1	20,0	19,15	2,08	2,00	1

Rizzo[1]) und anderen, deren wichtigste energetischen Ergebnisse in Tabelle 4 verzeichnet sind.

Tabelle 4.
Strahlung der Sonne in g/cal pro Minute auf 1 qcm.

	Gesamt	Ultrarot	Sichtbar
	bei senkrechter Incidenz		
An der Grenze der Atmosphäre	2,50	1,37	1,13
An der Erdoberfläche . . .	1,60	1,00	0,60

Ferner wurde angenommen, daß die Sonne sich wie ein absolut schwarzer Körper verhält und eine Temperatur von etwa 6000 Grad abs. hat, was nach den Untersuchungen von E. Warburg[2]), O. Lummer[3]), E. Pringsheim[3]) u. s. w. wahrscheinlich ist. Alsdann läßt sich das mittlere sphärische Lichtäquivalent für das Sonnenlicht (an der Erdoberfläche) aus Tabelle 5 entnehmen. Daselbst habe ich in Kolumne IV die Lichtäquivalente des schwarzen Körpers für verschiedene Temperaturen eingetragen; ich habe sie berechnet unter Zugrundelegung der (graphisch aus der Energiekurve und den Langleyschen spektralen Helligkeitsfaktoren) von H. Eisler[4]) für

1) Vergl. Sv. Arrhenius, „Lehrb. d. kosm. Physik", 1903 (Leipzig, S. Hirzel), Bd. 1, S. 165.
2) Vergl. „Phys. Ges." 1899, Bd. 1, S. 50.
3) Vergl. O. Lummer, „Ziele der Leuchttechnik" 1903 (Berlin, R. Oldenbourg), S. 94.
4) „Elektrotechn. Zeitschr." 1904, S. 188.

1 qmm des schwarzen Körpers ermittelten und von mir in Kolumne II auf Hefnerkerzen umgerechneten Helligkeit. Die Eislerschen Werte weichen von den in Kolumne III verzeichneten Helligkeiten, welche von mir nach der Lummer-Kurlbaum-Raschschen[1]) Formel

$$I_1 = I_e \cdot K\left(\frac{1}{T_1} - \frac{1}{T}\right) \; (K = 25000)$$

unter Bezugnahme auf einen direkt von O. Lummer und E. Pringsheim[2]) gemessenen Wert gefunden wurden, zwar ab, können aber doch zur ersten Orientierung auf dem noch ziemlich unbekannten Gebiet dienen.

Tabelle 5.

I	II		III	IV
Temp. abs.	Helligkeit in H.K.			Lichtäquivalent nach H. Eisler auf die H.K. bezogen
	nach H. Eisler		nach E. Rasch	
800	$1{,}94 \cdot 10^{-9}$		$4{,}08 \cdot 10^{-9}$	$6{,}18 \cdot 10^{-6}$
1000	$1{,}94 \cdot 10^{-6}$		$2{,}07 \cdot 10^{-6}$	$1{,}85 \cdot 10^{-6}$
1500	$6{,}40 \cdot 10^{-3}$		$8{,}40 \cdot 10^{-3}$	$4{,}20 \cdot 10^{-7}$
1825[3])				$2{,}06 \cdot 10^{-7}$
2000	$4{,}04 \cdot 10^{-1}$		$5{,}35 \cdot 10^{-1}$	$1{,}68 \cdot 10^{-7}$
2500	5,39		6,45	$1{,}09 \cdot 10^{-7}$
3000	32,0		33,8	$8{,}58 \cdot 10^{-8}$
4000	303		275	$6{,}48 \cdot 10^{-8}$
5000				$5{,}70 \cdot 10^{-8}$
6000	2950		2180	$4{,}63 \cdot 10^{-8}$

Aus dem Lichtäquivalent der Sonne, welches nach Tabelle 5, Kolumne IV, etwa $4{,}63 \cdot 10^{-8}$ wäre und der in Tabelle 4 verzeichneten Angabe, daß die Energie der sichtbaren Sonnenstrahlung an der Erdoberfläche pro Minute 0,60 g/cal, pro Sekunde also 0,01 g/cal beträgt, erhalten wir die Intensität der Beleuchtungsstärke des Sonnenlichtes an der Erdoberfläche zu 216000 Lux. Daraus folgt für die absolute Helligkeit der Sonne (am Rand der Sonnenhülle) der Wert von $9{,}5 \cdot 10^{27}$ H.K. Für 1 qmm Sonnenoberfläche würde sich eine Helligkeit von etwa

$$I = \frac{(149 \cdot 10^9)^2 \cdot 2 \cdot 2 \cdot 210 \cdot 10^3}{151 \cdot 10^{22}} = \text{etwa } 6300 \text{ H.K.}$$

1) Vergl. Ewald Rasch, „Zeitschr. f. Elektrotechnik und Maschinenbau" 1903, Heft 4 bis 12.
2) „Phys. Zeitschr." 1901, Bd. 3, S. 99.
3) Temperatur der Hefnerlampe.

berechnen; daraus ergibt sich durch Extrapolation nach
Tabelle 2 eine Sonnentemperatur von etwa 7000 Grad abs.,
das ist immerhin eine leidliche Uebereinstimmung mit dem
auf anderem Wege ermittelten Wert von 6000 Grad abs.,
wenn man bedenkt, daß vor Anwendung der Strahlungs-
gesetze die Angaben über die Sonnentemperatur zwischen
1500 und 5000000 Grad schwankten.

Zum Schlusse seien noch in Tabelle 6 die experimentell
ermittelten Werte für die Beleuchtungsstärke des Sonnen-
lichtes an der Erdoberfläche (unter günstigsten Bedingungen
und hohem Sonnenstand) angeführt.

Tabelle 6.

Beobachter: G. Müller[1] (nach Bouger, Exner u. s. w.),
Ch. Fabry[2], Sv. Arrhenius[3] (nach Bond, Zöllner u. s. w.).

I Beleuchtungsstärke in Lux	II Lichtäquivalent der Sonnenstrahlung	III Temperatur (abs.) der Sonne
50 000	$2{,}04 \cdot 10^{-7}$	1900
120 000	$8{,}35 \cdot 10^{-8}$	3300
288 000	$3{,}47 \cdot 10^{-8}$	7500

Wie man sieht, ist von Uebereinstimmung unter den
einzelnen Beobachtungswerten keine Rede; die Berechnung
des Lichtäquivalentes und der Sonnentemperatur der einzelnen
Zahlen läßt erkennen, daß der von G. Müller angegebene
Wert bei weitem zu klein, der von Ch. Fabry ermittelte
auch zu niedrig und der von Sv. Arrhenius zitierte zu hoch
sein dürften.

Marburg a. L., Physikalisches Institut, Januar 1905.

Ueber monokulare Stereoskopie und direkte stereoskopische Projektion.

Von Universitäts-Professor Dr. A. Elschnig, Wien.

Fast gleichzeitig sind von zwei hervorragenden Autoren
über das erstgenannte Thema grundlegende Mitteilungen
publiziert worden, die wieder einmal beweisen, daß zwei

1) „Photometrie der Gestirne" 1897, Leipzig (W. Engelmann), S. 311.
2) „Eclair. électr." 1903, Bd. 37, S. 413.
3) „Kosm. Phys.", Bd. 1, S. 93.

Forscher auf verschiedenem Wege gleichzeitig neue Wahr-
heiten finden können [1]). Da die gefundenen Tatsachen nicht
nur sehr interessant, sondern auch für die Verbreitung der
stereoskopischen Projektion von Wichtigkeit sind, soll an
dieser Stelle ausführlicher darüber berichtet werden. Um das
Verständnis des Phänomens zu erleichtern, will ich jene Er-
klärung vorausschicken, die S t r a u b gegeben, resp. den Weg
angeben, auf dem er zur Kenntnis der Tatsache gekommen,
daß wir mit einem Auge allein, wie ich zeigen werde, nur
s c h e i n b a r e s stereoskopisches Sehen hervorrufen können.

Bei jeder Ortsveränderung, die wir ausführen, zeigen alle
verschieden weit entfernten Objekte eine gegenseitige Schein-
bewegung, die sogen. Parallaxe. Sie kommt uns nur unter
besonderen Umständen zum Bewußtsein, so besonders, wenn
unsere Ortsveränderung eine sehr rasche ist; so bei Betrach-
tung einer Landschaft aus einem fahrenden Eisenbahncoupé
oder Wagen. Unter gewöhnlichen Umständen, beim Gehen
auf der Straße z. B., kommt uns die Parallaxe zwar nicht zum
Bewußtsein, aber sie ist doch ein integrierender Bestandteil
der Gesichtswahrnehmungen und trägt mit bei zur Tiefen-
wahrnehmung im Raume. In welch hohem Maße dies der
Fall ist, erkennt man besonders daraus, daß in jedem Stereo-
skopbilde bei seitlichen Verschiebungen des Bildes oder der be-
obachtenden Augen wegen des Ausbleibens der — unbewußt! —
erwarteten Parallaxe eine der natürlichen entgegengesetzte
Scheinbewegung der verschieden weit entfernten Objekte mit
zwingender Deutlichkeit wahrgenommen wird. So wie also
die Parallaxe zum Erkennen der Tiefendimension im Raume
wesentlich beiträgt, so kann in einem Bilde bei nur einäugiger
Betrachtung Tiefenwahrnehmung erzeugt werden durch Er-
zeugung von Parallaxe, so kann bei einäugiger Betrachtung
eines Körpers durch rasche kleine Ortsveränderungen des
Auges ein wirklicher körperlicher Eindruck erzeugt werden.
Wenn wir also z. B. mit einem Auge allein einen Hohlcylinder
betrachten und hierbei beständig mit dem Kopfe leichte Be-
wegungen auf und ab oder hin und her ausführen, so be-
wegt sich der Boden des Hohlcylinders gegen den dem be-
obachtenden Auge zugekehrten Rand, und zwar, wenn wir
den Rand betrachten, in gleichem Sinne mit den Kopfbe-
wegungen. Aus dieser parallaktischen Verschiebung erkennt

1) S t r a u b, Ueber monokulares körperliches Sehen nebst Beschreibung
eines als monokulares Stereoskop benutzten Stroboskopes. „Zeitschrift für
Psychologie und Physiologie der Sinnesorgane", 1904, S. 431 (20. Juli 1904.)
 T h e o d. B r o w n, Direct stereoskopic Projection „Photography".
23. Juli 1904.

man dann nicht nur die Tiefenausdehnung des Hohlcylinders,
sondern, bei längerer Uebung, sieht man sogar den Cylinder
körperlich, wie bei Betrachtung mit beiden Augen. So sagt
Straub. Ich muß hierzu gleich bemerken, daß ich wenigstens
davon trotz weitaus ausreichender Uebung in dieser Unter-
suchung, die in der Augenspiegelbeobachtung ausgedehnteste
Anwendung findet, mir keine sichere Ueberzeugung schaffen
konnte.

Straub folgerte nun weiter: Wenn man durch rasche
Kopf-, resp. Augenbewegungen mit einem Auge von einem
körperlichen Gegenstande ein körperliches Bild schaffen kann,
so muß es auch möglich sein, durch Vortäuschung der Par-
allaxe an einem ebenen Bilde, einer Zeichnung, den körper-
lichen Eindruck hervorzubringen. Straub fertigte daher
perspektivische Zeichnungen eines Körpers an in aufeinander
folgenden Phasen, so, als ob der Körper mit bewegtem Auge
angesehen würde; läßt man einen Streifen mit derartigen
Abbildungen (siehe Fig. 13) in einem Stroboskop vor einem
Auge rotieren, so glaubt man — bei Betrachtung mit einem
Auge — einen rasch bewegten Körper zu sehen, d. h. wir
setzen wieder die Parallaxe in körperliches Sehen um. Straub
bezeichnete daher diese Vorrichtung als monokulares Stereo-
skop.

Ganz dasselbe scheint gleichzeitig Brown auf anderem
Wege gefunden zu haben. Brown machte von einer Zu-
sammenstellung von kleinen Gegenständen auf einem dreh-
baren Tischchen eine Reihe aufeinanderfolgender photo-
graphischer Aufnahmen, indem er das Tischchen nach jeder
Aufnahme um einen kleinen Winkel drehte. Es wurden da-
durch also eine Reihe von Aufnahmen desselben Gegenstandes
erzeugt, welche nacheinander alle jene Phasen des Objektes
wiedergeben, welche gesehen würden, wenn z. B. das rechte
Auge des Beschauers langsam so weit nach links verschoben
(mit dem Kopfe natürlich) würde, bis es die Stellung des
linken Auges einnehmen würde, also Bilder, die den
Straubschen analog sind. Wenn man nun diese Auf-
nahmen durch eine das Stroboskop in seiner Wirkung nach-
ahmende Vorrichtung, welche Brown konstruiert hat, mit
einem Auge so betrachtet, daß rasch nacheinander die ein-
zelnen Bildphasen dem einen Auge sichtbar werden, so werden
wegen der Persistenz der Gesichtswahrnehmungen die ein-
zelnen Phasen zu einer einheitlichen, daher körperlichen Ge-
sichtswahrnehmung verschmolzen. Das Prinzip des Brown-
schen monokularen Körperlichsehens ist also dasselbe, wie
das von Straub, nur die Erklärung des Phänomens ist eine

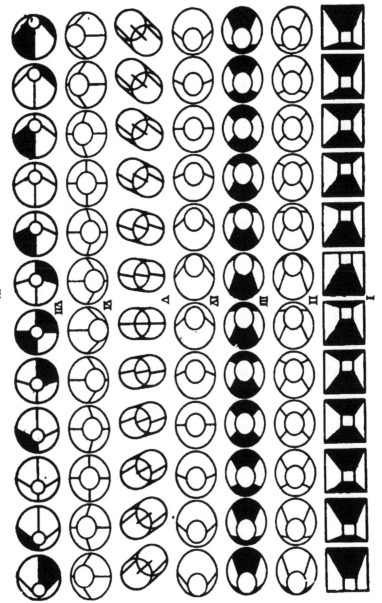

Fig. 13.

andere. Meines Erachtens ist wohl die Erklärung von S t r a u b
die richtige.

Es ist selbstverständlich, daß durch Anwendung einer
zur Projektion kinematographischer Aufnahmen geeigneten
Vorrichtung die S t r a u b schen oder B r o w n schen Bilder auch
mit dem Skioptikon projiziert und dadurch von einem großen
Auditorium gleichzeitig gesehen werden können. Damit
wäre also eine neue Lösung der Frage der stereoskopischen
Projektion, die erst vor kurzem durch die P e t z o l d schen
farbigen Stereogramme eine vorläufige Lösung erfahren hatte,
angebahnt. Aber es muß mit Bedauern konstatiert werden,
daß dem leider nicht so ist. Das monokuläre stereoskopische
Sehen mit dem S t r a u b schen Stroboskope ist ebenso wenig
ein w i r k l i c h e s K ö r p e r l i c h s e h e n, wie die scheinbare
Plastik, welche eine Photographie bei Betrachtung mit einer
Konvexlinse oder Veranten, oder die Betrachtung zweier
identischer Photogramme im Stereoskope mit beiden Augen,
oder überhaupt einer perspektivischen Zeichnung, einer gut
schattierten Photographie u. s. f. darbietet Ich kenne aus
eigener Anschauung nur die S t r a u b schen Bilder, glaube
aber, das aus der Betrachtung derselben gewonnene Resultat
auch auf die B r o w n schen Bilder übertragen zu dürfen.
S t r a u b s Bilder machen ja in der Tat, besonders bei gewisser
Drehungsgeschwindigkeit des Stroboskopes, den Eindruck,
als ob ein Körper sich vor dem Auge drehen würde. Daß
es aber nur eine eben durch die vorgetäuschte Parallaxe v o r-
g e t ä u s c h t e Empfindung ist, kein Ersatz des wirklichen
körperlichen Sehens, also kein wirklich monokulares stereo-
skopisches Sehen, erkennt man sofort daraus, daß in jedem
Moment willkürlich, sehr oft, ja mitten in der besten schein-
baren körperlichen Wahrnehmung spontan mit zwingender
Deutlichkeit die Stereoskopie sich umkehrt: Wenn wir z. B.
eben einen Kegelstumpf zu sehen glaubten, erscheint uns
derselbe urplötzlich als Hohlkegel, wie ein abgestumpfter
Trichter. Da bei wirklich körperlichem Sehen immer nur
eine einzige Deutung des Gesehenen möglich ist und diese
absolut konstante zwingende Auslegung der zweiäugigen
Gesichtswahrnehmung gerade für das Körperlichsehen charakte-
ristisch ist, so ergibt diese Beobachtung die Wahrheit des
altbekannten Satzes: K ö r p e r l i c h s e h e n i s t n u r d u r c h
d i e g l e i c h z e i t i g e V e r w e r t u n g z w e i e r d i s p a r a t e r
(von seitlich distanten Punkten aus gesehener, resp. photo-
graphierter oder gezeichneter) G e s i c h t s w a h r n e h m u n g e n,
a l s o n u r b e i m S e h e n m i t b e i d e n A u g e n i n d e r N a t u r
o d e r i n e i n e m e n t s p r e c h e n d e n A p p a r a t e (Stereoskope)

möglich. Perspektive, Parallaxe, Licht- und Schattenver-
teilung vermögen wohl dieses binokuläre Körperlichsehen zu
unterstützen, aber nie und nimmer für sich allein ein wirk-
liches, echtes stereoskopisches Sehen zu erzeugen. Jedes der
genannten Momente für sich allein kann nur, ob nun bei
einäugiger oder zweiäugiger Betrachtung der betreffenden Ab-
bildungen, ein körperliches Sehen in mehr oder weniger
deutlicher Weise vortäuschen; kommen mehrere derselben
zusammen, so wird diese Täuschung natürlich noch erhöht.
So habe ich schon an anderer Stelle [1]) angeführt — als Ana-
logie zu den Brownschen Versuchen möchte ich dies beson-
ders erwähnen — daß besonders gute kinematographische
Projektionsbilder wirkliches Körperlichsehen vortäuschen. „So
erweckt uns ein gutes, planes Projektionsbild zufolge der
richtigen Perspektive, Verteilung von Licht und Schatten und
dergl. auch den Eindruck, wir hätten ein wirkliches Objekt
im Raume vor uns. Zumal gilt dies von guten kinematogra-
phischen Bildern, bei denen besonders die Aufeinanderfolge
der Geschehnisse, das scheinbare Näherkommen oder Ent-
fernen von Menschen, Pferden, Wagen und dergl. im Bilde
noch den Eindruck körperlichen, stereoskopischen Sehens
festigt." Vergleicht man aber damit, wie ich dies an gleicher
Stelle betonte und auch durch Vorführung von Petzoldschen
Stereogrammen bewies, wirklich stereoskopische Projektions-
bilder, so „kommt der himmelhohe Unterschied zwischen schein-
barem und wirklichen stereoskopischen Sehen so recht zum
Bewußtsein".

Der wissenschaftliche und auch praktische Wert der Be-
obachtungen Browns und Straubs soll trotzdem anerkannt
werden, nur mit der Einschränkung, daß das Körperlich-
sehen an Bildern doch ins Bereich der gesetzmäßig auf-
tretenden Gesichtstäuschungen zu verweisen ist.

· · —

Ueber die Konstitution der Bichromate.

Von Prof. Dr. R. Abegg in Breslau.

Einer freundlichen Aufforderung des verehrten Heraus-
gebers dieses Jahrbuches folgend, berichte ich nachstehend
über die Ergebnisse einer Untersuchung, die ich mit Herrn
Cox über die Konstitution der Chromatlösungen ausgeführt

1) Elschnig, Ueber stereoskopische Projektion u. s. w. „Photograph.
Korrespondenz" 1904 (April-Heft).

habe und die ausführlich in der „Zeitschr. f. phys. Chemie" 48, S. 725 ff., 1904, erschien.

Wie bekannt, bildet sich aus neutralen Chromaten durch Zusatz von Chromsäure oder starken anderen Säuren Bichromat. Dieses Bichromat wird durch die gleichzeitig erfolgende Farbänderung von Gelb in Rot charakterisiert, und außerdem sind eine große Reihe von Bichromaten in kristallisierter Form als wohldefinierte Verbindungen von Chromat und CrO_3 bekannt.

Die Lösungen dieser Bichromate, z. B. das bekannte Kaliumbichromat, sind jedoch nicht frei von ihren Komponenten, sondern enthalten nachweisbare Mengen derselben, wie sich daraus ersehen läßt, daß eine solche Lösung im stande ist, schwer lösliche Monochromate wie die des Baryums, Silbers u. s. w. niederzuschlagen. Dies kann nur dadurch erklärt werden, daß bestimmte Mengen der Ionen CrO_4", den Bestandteilen des Niederschlages, vorhanden sind.

Es besteht also in den Lösungen offenbar ein Gleichgewicht zwischen den Konzentrationen Bichromat, Chromat und freier Chromsäure, und die Kenntnis der zahlenmäßigen Beziehung zwischen diesen Konzentrationen ist notwendig, um den Zustand aller Lösungen zu beschreiben, die Chromsäure und ihre Ionen enthält. Insbesondere läßt sich aus einer solchen Untersuchung eine Auskunft darüber gewinnen, ob die Chromsäure eine starke oder schwache Säure ist. Das letztere ist deshalb zu vermuten, weil die sogen. neutralen Monochromate basisch reagieren, wie es die Eigentümlichkeit hydrolytisch gespaltener Salze von schwachen Säuren ist. Die basische Reaktion könnte jedoch, wie von Ostwald hervorgehoben wurde, auch darauf beruhen, daß die Tendenz der freien Chromsäure, sich mit Monochromat zu Bichromat zu verbinden, so groß ist, daß selbst diejenigen minimalen Spuren freier Chromsäure dazu genügen würden, die aus ihren neutralen Salzen hydrolytisch abgespalten werden würde, selbst wenn sie eine starke Säure wäre.

Aus der Stellung des Chroms in der Reihe der Elemente erschien mir die letztere Auffassung weniger plausibel, denn die nächsten Verwandten des Chroms im periodischen System bilden sämtlich recht schwache Säuren.

Um das genannte Problem zu lösen, kam es darauf an, in der Lösung eines Bichromates von gegebener Konzentration eine der Molekelgattungen, entweder die Ionenmonochromat- oder Bichromat- oder die freie Chromsäure, quantitativ festzustellen. Dann war es unter Benutzung der Reaktionsgleichung

1 Monochromat + 1 Chromsäure = 1 Bichromat

einfach, die mit dieser Menge im Gleichgewicht stehenden Quantitäten der beiden anderen Komponenten des Gleichgewichts zu berechnen.

Wie in allen solchen Fällen eines beweglichen Gleichgewichts war es natürlich nicht angängig, chemische Eingriffe in das System zu machen, wodurch sofort Verschiebungen in denjenigen Konzentrationen eintreten mußten, deren unveränderte Größen gesucht werden; sondern man war auf die Anwendung physikalischer, resp. physiko-chemischer Methoden angewiesen, von denen mehrere zur Lösung der Frage gangbar sind.

Der in unserer Untersuchung beschrittene Weg war folgender:

Es war von Cox festgestellt worden, daß Mercurichromat $HgCrO_4$, ein schwerlösliches rotes Salz, durch hydrolytische Spaltung in ein ebenfalls schwerlösliches basisches Salz von der Formel $HgCrO_4 2 HgO$ übergeht, und die dabei abgespaltene freie Chromsäure in Lösung schickt, bis sie eine bestimmte Konzentration (bei 25 Grad 0,456-, bei 50 Grad 0,706-molar) erreicht.

Das neutrale und basische Salz können nebeneinander nur in einer solchen Lösung unverändert bestehen bleiben, die die genannte Konzentration an freier Chromsäure besitzt. Bringt man ein Gemisch dieser beiden festen Salze in irgend eine Lösung, die ärmer an Chromsäure ist, so spaltet sich neutrales Salz so lange unter gleichzeitiger Abscheidung von basischem, bis die erforderliche Chromsäurekonzentration erreicht wird.

Ist anderseits die Lösung zu reich an Chromsäure, so verschluckt das vorhandene basische Salz den Ueberschuß und erzeugt neutrales, bis wiederum die Gleichgewichtskonzentration der freien Chromsäure erreicht ist. Ein solches Salzgemisch ist daher ein vorzügliches Mittel, um in einer Bichromatlösung zu erkennen, ob diese kritische Konzentration an freier Chromsäure vorhanden ist, da sie dann gegen das hineingebrachte Quecksilberchromatgemisch indifferent sein würde und ihre Zusammensetzung nicht änderte. Wenn aber die Bichromatlösung weniger freie Chromsäure enthält, was in den meisten Fällen zutrifft, so wirkt sie in dem Sinne auf das Quecksilberchromatgemisch, daß sie ihm so viel Chromsäure entzieht, bis deren Gesamtkonzentration, d. h. die Summe der aus dem Bichromat und aus dem Quecksilbergemisch stammenden Säure den von letzterem geforderten Gleichgewichtswert ergibt. Die in einer solchen Lösung vorhandene (durch oxydimetrische Titration feststellbare) Chrom-

säure liefert nun alle gesuchten Daten, denn die freie Chromsäure ist gleich der mehrfach besprochenen Gleichgewichtskonzentration gegenüber dem Quecksilberchromatgemisch,
und die Summe von Monochromat und Bichromat ist äquivalent dem angewandten Alkalisalz.

Die erforderlichen Versuche, bei denen Kaliumbichromat
als Versuchsobjekt gewählt wurde, bestanden also einfach im
Schütteln verschieden konzentrierter Lösung von Kaliumbichromat mit dem Gemisch von neutralem und basischem
Quecksilberchromat und in der Feststellung der Chromat-
Titeränderung, die durch Einbringen des Quecksilbersalzes
bewirkt wurde.

Ich übergehe die Mitteilung der Zahlen, die a. a. O. nachgesehen werden können. Aus diesen findet sich, daß Bichromat
zu einem sehr erheblichen Betrage in Monochromat und freie
Chromsäure gespalten ist. Der Betrag dieser Spaltung hängt,
wie nach dem Massenwirkungsgesetz notwendig, von der
Konzentration des Bichromates ab und beträgt bereits in
1-mol. Lösung über 60 Prozent, in 0,1-mol. über 90 Prozent.

Die folgende kleine Tabelle enthält die für die Konzentration c gültigen Spaltungsgrade x in Prozenten:

$$c = 1 \quad 0{,}25 \quad 0{,}1 \quad 0{,}01 \quad 0{,}001$$
$$x = 62 \quad 83 \quad 91 \quad 99 \quad 100 \text{ Prozent.}$$

Von der Temperatur zwischen 25 und 50 Grad ergab sich
der Spaltungsgrad ziemlich wenig abhängig. Das Massenwirkungsgesetz erfordert, daß die Bichromatkonzentration dem
Produkt der Konzentrationen von Monochromat und freier
Chromsäure proportional ist oder in Gestalt einer mathematischen Formel, daß

$$Cr_2 O_7'' = k \cdot Cr O_4'' \cdot Cr O_3.$$

Für die Größe dieser Konstanten k wurde aus den angestellten Versuchen der sehr einfache Betrag von fast genau 1
gefunden, mit dessen Hilfe die obige kleine Tabelle gefunden ist.

Aus diesen Ergebnissen und der Anwendung des Massenwirkungsgesetzes auf den vorliegenden Fall ergibt sich auch
für die Bildung der festen Bichromate ein wichtiger Anhaltspunkt. Da es nämlich notwendig ist, daß zur Abscheidung
eines beliebigen festen Salzes das Produkt der Konzentrationen
seiner Ionenbestandteile einen bestimmten Betrag, das Löslichkeitsprodukt, überschreitet, so muß man zur Abscheidung von Bichromat darauf halten, möglichst hohe
Konzentrationen an Bichromationen $Cr_2 O_7$ zu erzielen, und
dafür wiederum ist erforderlich, die freie Chromsäure auf

möglichst hohe Konzentrationen zu bringen. Wenn man
dies durch Zusatz einer fremden Säure zu einem Monochromat
bewirkt, so verringert man jedoch gleichzeitig die Chromationen,
deren Konzentration ebenfalls für die Cr_2O_7''-Bildung wichtig
ist, daher ist es am rationellsten, zu gesättigten Monochromat-
lösungen freie CrO_3 zuzufügen.

Die Erfahrung gibt dieser Ueberlegung recht, wie auch
neuerdings noch Versuche von Autenrieth gezeigt haben.

Auch für die Verwendung der Chromate zu photo-
chemischen Zwecken können diese Betrachtungen möglicher-
weise brauchbar sein, z. B. dürfte es für die Gerbwirkung von
Chromat auf Gelatine wahrscheinlich darauf ankommen, daß
und wie viel freie Chromsäure in der Lösung vorhanden ist,
da vermutlich deren Reduktion das gerbende Agens sein wird.

Ein neues Projektions-Stereoskop.

Von C. Metz,

wissenschaftlichem Mitarbeiter der Firma E. Leitz in Wetzlar.

Es sind verschiedene Verfahren ersonnen worden, die
stereoskopische Wirkung auch bei projizierten stereoskopischen
Bildern zu erzielen.

Die Einrichtung dieser Verfahren, deren man bis jetzt
vier kennt, sei kurz dargestellt.

A. Stroh (siehe „Eders Jahrbuch" I. Bd., Jahrg. 1887,
S. 238) ließ vor zwei Projektionsobjektiven eine Scheibe
rotieren, welche diese abwechselnd schloß und öffnete, und
eine gleich schnell laufende Scheibe vor den Augen des Be-
obachters, welche abwechselnd den Durchblick des linken
und rechten Auges abblendete. Die in rascher Folge nach-
einander auf der Wand erscheinenden stereoskopischen Pro-
jektionsbilder vereinigen sich zu einem plastischen Gesamtbild.

Der Apparat bedarf einer größeren maschinellen Ein-
richtung zur Drehung der Rotationsscheiben und ist für kaum
mehr als zwei Zuschauer einzurichten.

Steinhauser (Repertorium der Experimentalphysik,
Bd. 13, 1877) ließ stereoskopische Wandtafeln durch einen
Apparat mit gekreuzten Achsen betrachten. Beim Durchblick
durch den Apparat ist der Beobachter gezwungen zu schielen.
Nicht jedem aber gelingt es leicht, seine Augen in dieser er-
zwungenen Stellung festzuhalten und bequem genug zu be-
obachten.

Kaum als mehr denn ein interessantes Experiment kann das von Anderton herrührende Verfahren gelten („Eders' Jahrbuch" 9. Jahrg., 1895, S. 405). Die Bilder werden durch zwei mit Nicols, deren Achsen gekreuzt sind, versehene Objektive entworfen und mit eben solchen Nicols betrachtet. Von den beiden projizierten Bildern wird eins für jedes Auge durch ein Nicol ausgelöscht — es bleiben zwei stereoskopisch wirkende Bilder übrig. Die doppelte Einschiebung der Kalkspatprismen macht die Bilder lichtschwach und den Apparat teuer.

Die von Rollmann („Pogg. Ann.", Bd. 90, 1853, S. 186) angegebenen, von D'Almeida 1858 (siehe „Eders Jahrbuch", 9. Bd., 1895, S. 405) weiter ausgebildete Einrichtung besteht darin, daß man ein blaues und rotes Bild, die übereinander gedeckt sind, projiziert und mit einer mit einem blauen und einem roten Glas versehenen Brille betrachtet. Das rote Glas löscht das rote Bild aus und läßt das blaue komplementäre Bild farblos erscheinen. Ein ähnlicher Vorgang vollzieht sich mit dem blauen Glas und den bunten Bildern. Es bleibt also für jedes Auge ein Bild übrig. Diese Bilder ergeben als stereoskopische Bilder den plastischen Effekt. Letzteres Verfahren war bis jetzt das brauchbarste gewesen, ist in den Anaglyphen von Ducos du Hauron neu aufgelebt, hat sich aber in der Projektion, in der es von M. Petzold noch in neuester Zeit (siehe „Phot. Rundschau" 1900, S. 145) weiter vervollkommnet worden ist, vielleicht wegen der schwierigeren Herrichtung der Bilder, der verminderten Schärfe und Helligkeit ihrer Projektion keinen größeren Eingang zu verschaffen gewußt. Das neue Projektions-Stereoskop, das als fünftes sich der Reihe der schon vorhandenen zugesellt, ist ein für die Betrachtung stereoskopischer Bilder angepaßtes Prismen-Stereoskop und kann als eine Ableitung aus dem Brewsterschen Prismen-Stereoskop angesehen werden. Seine Einrichtung, die eine Ansicht und ein Querschnitt des Instrumentes (siehe Fig. 14 und 15) leicht verstehen läßt, ist folgende: Ein rechtwinkliges Kästchen von der Größe $12 \times 6 \times 5$ cm trägt an der schmalen Stirnwand zwei gleiche Prismen, deren Scheitelkanten einander zugekehrt sind. Der Abstand der beiden Prismen, die beim Gebrauch des Instrumentes unmittelbar vor die Augen zu setzen sind, ist durch den Pupillenabstand der Augen gegeben. Die Seite, welche der die Prismen tragenden Wand gegenüber liegt, ist offen; es schiebt sich durch diese Oeffnung ein zweites, etwas kleineres, offenes Kästchen, dessen offene Seite den Prismen zugekehrt ist. Die äußere Wand dieses inneren Kästchens

hat zwei Oeffnungen in der Größe 15 × 15 mm. Sie sind so angeordnet, daß den Augen bei dem Durchblick durch Prisma und Oeffnung sich nur je ein Bild zeigt, während das andere durch die Stirnwand des inneren Kästchens abgeblendet wird. Der Auszug des Blendungskastens dient dazu, das Bild bei

Fig. 14.

seiner wechselnden Größe genau durch die Oeffnung zu begrenzen. Die Prismen sind so berechnet, daß die Augenachsen bei Betrachtung der Bilder parallel gerichtet bleiben. Durch diese Einrichtung wird die Erreichung des stereoskopischen Effekts wesentlich erleichtert.

Fig. 15.

Das Projektions-Stereoskop dient zunächst zur Betrachtung der Projektionsbilder stereoskopischer Diapositive. Die Größe der Einzelbilder des Diapositivs beträgt 6 × 9 cm, wenn man mit einem Objektiv von 300 mm Brennweite in einer Entfernung von 6 m die Bildgröße von 1 m dieses Einzelbildes erhalten will. Die beiden Diapositivbilder sollen nahe aneinander gerückt werden, damit der Beleuchtungskegel des Kondensors der Lampe, dessen Durchmesser 21 cm betragen soll, möglichst ausgenutzt wird.

In gleicher Weise wie die projizierten stereoskopischen Diapositivbilder können durch starke Vergrößerung der Diapositiv-Negative gewonnene photographische Wandtafeln

mit Hilfe des neuen Apparates plastisch zur Vorführung kommen.

Das Stereoskop ist aber auch weiter verwendbar für die Betrachtung von Bildern, die unmittelbar von einem Präparat oder einem lebenden Gegenstand bei durchfallendem oder auffallendem Licht entworfen und richtig stereoskopisch angeordnet sind.

Man kann auch die projizierten Bilder und Tafeln unter einer mehrfachen Vergrößerung mit Hilfe eines Doppelfernrohres betrachten. Den stereoskopischen Effekt derselben erreicht man, wenn man vor den Objektiven des Fernrohres die Prismen anbringt (siehe Fig. 16). Wegen der Beschränktheit des Gesichtsfeldes ist das Galileische Fernrohr für vorliegende Zwecke am geeignetsten. Eine Abblendung des einen Bildes gegen das andere ergibt sich von selbst.

Fig. 16.

Es lassen sich als Eigenschaften, welche das neue Projektions-Sterereskop vor den vorhandenen auszeichnen, folgende geltend machen.

Zur Herstellung der Diapositive bedarf es keiner umständlichen Behandlung der Bilder, wie beim Rollmannschen Apparat; es erleiden darum die Projektionen keine Einbuße an Schärfe und Helligkeit.

Es genügt eine Lampe, ein Linsensystem und ein Projektions-Objektiv, während die Verfahren von Stroh und Anderton einen doppelten Projektions-Apparat mit speziellen optischen oder mechanischen Einrichtungen benötigen.

Die Einfachheit des Stereoskopes gestattet eine billige Herstellung desselben.

Die stereoskopische Projektion kann einer beliebig großen Zahl Zuschauer zugleich vorgeführt werden.

Das Projektions-Stereoskop kann in Verbindung mit einem Vergrößerungsglas gebraucht werden.

Diese Vorzüge, welche der neue Apparat aufweist, dürfte ihm bald Eingang besonders bei wissenschaftlichen Demonstrationen verschaffen. Gern wird sich der Lehrer eines leicht

zu lhandhabenden Hilfsmittels bedienen, mit welchem die Auffassung und das Verständnis körperlicher Präparate, die sich sonst vielfach bei einfachen Projektionen gar zu wenig instruktiv erweisen, eine so wesentliche Erleichterung erfährt.

Das Combinar und das Solar.

Von Franz Novak, k. k. Professor der k. k. Graphischen Lehr- und Versuchsanstalt in Wien.

Das optische Institut C. Reichert in Wien hat sich in der letzten Zeit mit Erfolg der Erzeugung von photographischen Objektiven zugewandt und bringt bereits zwei neue Objektiv-

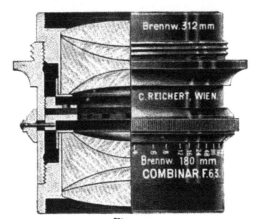

Fig. 17.

typen unter der Bezeichnung Combinar und Solar in den Handel.

Das Combinar (siehe Fig. 17) ist ein symmetrisches Doppelobjektiv, bestehend aus je vier verkitteten Linsen an jeder Hälfte.

Das Instrument besitzt grosse Lichtstärke (die relative Helligkeit ist 1:6,3) und ein astigmatisch gut geebnetes Bildfeld.

Es ist frei von sphärischer sowie chromatischer Aberration und von Distorsion. Die Kurven der Sagittal- und Meridional-strahlen fallen bei diesem Objektive zusammen, wodurch es ermöglicht ist, jede Stelle des Bildfeldes scharf einzustellen. Das Objektiv ist frei von störenden Reflexbildern, so daß man

damit auch Aufnahmen von hellen, glänzenden, kontrastreichen Objekten machen kann. Das Combinar zeichnet mit voller Oeffnung eine Platte scharf und korrekt aus, deren längere Seite gleich der Brennweite ist, und besitzt unter diesen Umständen einen brauchbaren Bildfeldwinkel von 60 Grad.

Die Einzelhälften bilden für sich gut korrigierte Objektive von doppelter Brennweite, deren Helligkeit noch genügend groß ist, um damit Momentaufnahmen auszuführen.

Das zweite Objektiv, das Solar, trägt hauptsächlich den Forderungen größter Einfachheit und Billigkeit Rechnung. Es ist ein symmetrisches Doppelobjektiv (siehe Fig. 18), dessen Hälften aus je zwei sehr dünnen und sehr lichtdurchlässigen Gläsern hergestellt sind.

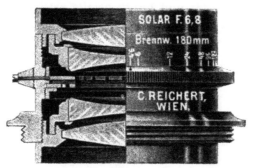

Fig 18.

Die astigmatische Korrektur ist bei demselben über ein sehr großes Bildfeld in befriedigender Weise durchgeführt. Störende Reflexe sind ebenfalls vermieden, und das Bild ist von großer Brillanz.

Die Einzelhälften des Solars können mit kleinerer Blende als Landschaftslinsen von ungefähr doppelter Brennweite des Gesamtsystems benutzt werden.

Die Farbenautotypie beim Flachdruck.

Von Prof. A. Albert in Wien, k. k. Graph. Lehr- und Versuchsanstalt in Wien.

Bei der Herstellung farbiger Reproduktionen unter Benutzung einer oder mehrerer autotypischer Flachdruckformen sind eine ganze Reihe technischer Schwierigkeiten zu überwinden, unter welche auch die mehr oder weniger umfassende Retouche an den Druckformen zu zählen ist.

Die indirekte Uebertragung mittels photolithographischer
Papierkopieen kann nur von gröberen Rasteraufnahmen
(höchstens bis 50 Linien) durchgeführt werden, da feinere
Autotypieen auf diesem Wege nicht mehr schön und gut
druckfähig erreichbar sind. Solche Umdrucke erfordern über-
dies wegen der leicht eintretenden Größendifferenz eine sehr
sorgfältige Behandlung[1]).

Mittels der direkten Kopierung autotypischer Glasnegative
stellt man allerdings präzis gezeichnete und in der Grösse
genau übereinstimmende Flachdruckformen her, doch haben
solche Kopierungen, besonders in größerem Format und auf
lithographischen Steinen, wieder andere technische Schwierig-
keiten im Gefolge.

In allen Fällen aber ist die Retouche an autotypischen
Flachdruckformen gegenüber derjenigen an hochgeätzten
Metallclichés, der sogen. Metallretouche, viel schwieriger, un-
sicherer und zeitraubender. Ein hochgeätztes Cliché kann
durch vorheriges Decken und nachfolgendes „Nachätzen"
zweckentsprechend „gestimmt" und dann mittels der Metall-
retouche in allen Feinheiten ausgearbeitet werden; zur Er-
leichterung dieser Arbeit kann ohne Nachteil für das Cliché
immer in den Zwischenstadien ein Korrekturabzug schnell und
mühelos gemacht werden, was an Flachdruckformen in öfterer
Wiederholung ausgeschlossen bleiben soll und unverhältnis-
mäßig zeitraubend ist. Aufgehellte Stellen an Flachdruck-
formen neigen beim Auflagedruck sehr zum „Zusetzen", und
das Kräftigen einzelner Teile des Bildes, an Hochdruckclichés
durch einfaches Polieren erreichbar, ist an Flachdruckformen
in vielen Fällen undurchführbar, da nur mit lithographischer
Tusche und Feder gearbeitet werden kann. Um die litho-
graphische Kreide in Verwendung bringen zu können, wurden
schon wiederholt feingekörnte Steine oder Metallplatten für
autotypische Uebertragungen versuchsweise angewendet, doch
bewährten sich dieselben in der Regel nicht, da die Unter-
brechung der Autotypie durch das Korn nachteilig wirkte.

Als Ersatz autotypischer „Fettumdrucke" oder direkter
Kopierungen hatte J. Löwy in Wien folgendes Verfahren an-
gewendet[2]): Es werden Hochätzungen auf dünnen Zinkplatten
hergestellt; an denselben können alle Retouchen vorgenommen
werden, und dienen dieselben, nach Erhalt eines völlig ent-
sprechenden Probedruckes, zum „trockenen" und beliebig
oft Umdrucken auf den lithographischen Stein. Die hoch-

1) Vergl. dieses „Jahrbuch" für 1901, S. 64.
2) „Graphisches Centralblatt", Wien 1898, Nr. 13, S. 3.

geätzten Platten werden als „Mutterplatten" für einen even-
tuellen weiteren Bedarf aufbewahrt. Daß bei derartigen Um-
drucken der „Passer" nicht in Gefahr gebracht ist, erscheint
bei einigermaßen richtiger Behandlung als selbstverständlich.

Das Verfahren Löwys findet sich in der Grundidee im
D. R.-P. Nr. 142769 ab 9. Oktober 1902 von Julius Gersten-
lauer in Stuttgart wieder. Beim Umdruck hochgeätzter und
mit Umdruckfarbe aufgetragener Platten wird der litho-
graphische Stein mit einer nachgiebigen Unterlage (1 cm
starke Pappe) unterlegt, und als Oberlage dient eine mehrfache
Lage Makulaturpapier, ein Glanzdeckel und hierauf (? offenbar
unter dem Glanzdeckel) ein ebenfalls 1 cm starker Pappdeckel.

Für den Mehrfarbendruck werden die Metallplatten an
den Registermarken mit der Laubsäge ausgeschnitten, um
Anhaltspunkte beim öfteren Umdruck für die Anlage auf dem
Stein zu schaffen, wofür auf diesem letzteren eine Vorzeichnung
gemacht wird.

Vorgenommene Probearbeiten haben ergeben, daß der
Umdruck hochgeätzter Autotypieen auf dünnen Metallplatten
mindestens ebenso gut auf Aluminiumplatten wie auf litho-
graphische Steine durchgeführt werden kann, besonders da
man für den Umdruck auf solche Metallplatten eine sehr
wenig fette Farbe verwenden kann, wodurch das Bild schärfer
und präziser wird.

Die Wichtigkeit der Gegenwart löslicher Chloride in den Gold- und Platintonbädern.

Von Professor R. Namias in Mailand.

Bei der Benutzung von Gold- und Platinsalzen zur Tonung
auskopierter Silberbilder ist es wichtig, mit möglichst geringen
Mengen dieser kostbaren Salze die besten Resultate zu erhalten.

In der Zusammensetzung der Tonbäder oder in der, der
Tonung vorhergehenden Behandlung der Bilder läßt man im
allgemeinen eine Vorsichtsmaßregel außer acht, welche mir
von großer Bedeutung zu sein scheint. Es ist nämlich, wenn
man mit dem geringsten Verluste an Edelmetallen die besten
Resultate erlangen will, notwendig, bei der Tonung entweder
mit Gold- und Platinbädern zu arbeiten, welche lösliche
Chloride enthalten, oder der Tonung eine Behand-
lung der Bilder mit Lösungen solcher Chloride vor-
angehen zu lassen.

Die lichtempfindliche Schicht eines solchen Papieres ent-
hält Chlorsilber und noch mehr citronensaures Silber. Nach

dem Kopieren ist in den Lichtern und Halbtönen noch ein
großer Teil unzersetztes citronensaures Silber enthalten, welches
durch Waschen in Wasser nur in ganz geringer Menge ent-
fernt werden kann; der größte Teil kommt mit dem Gold-
bade in Berührung. Während sich nun alles Silbersalz in Chlor-
silber verwandelt, mußte sich das Chlorgold in salpetersaures,
citronensaures Gold verwandeln. Da aber diese Goldsalze
entweder nicht existieren oder sehr leicht zersetzbar
sind, so wird sich das Chlorgold schnell zersetzen, indem
sich in dem Bade ein Goldniederschlag bildet, anstatt daß
sich das Gold auf den Bildern absetzte.

Es ist wichtig im Interesse der Sparsamkeit und der
Regelmäßigkeit der Tonung, in dem Bade ein lös-
liches Chlorid, und zwar besonders Kochsalz in so
großer Quantität zu haben, daß es auch nach der
Tonung der größtmöglichen Bilderzahl immer noch
im Ueberschuß bleibt. Eine Quantität von 5 g Kochsalz
ist hierzu vollkommen genügend. Dieser Kochsalzzusatz hat
übrigens nicht allein den Zweck zu verhindern, daß das
Goldbad die Silbersalze des Papieres zersetzt,
sondern er soll auch dazu dienen, dieses Bad dauerhafter zu
machen, so daß es dann längere Zeit benutzt werden kann.

Dieses kochsalzhaltige Goldbad wird vielleicht ein wenig
langsamer tonen; allein dies ist eher ein Vorteil als ein Nach-
teil. Bei der Benutzung von Platintonbädern ist die Abwesen-
heit eines löslichen Chlorides noch weit schädlicher, wie bei
dem Goldbade. Das Vorhandensein von ungefähr 5 ccm Salz-
säure pro Liter oder 5 g Chlornatrium (Kochsalz) wird stets
Verluste an Platin verhindern und die Fleckenbildung er-
schweren.

Ich gebe hier nochmals die Formel meines Platinton-
bades, welches bereits Anerkennung von kompetenter Seite
gefunden hat:

Destilliertes Wasser 1000 ccm,
Kalium-Platinchlorür 1 g,
reine Salzsäure 5 ccm,
kristallisierte Oxalsäure 10 g.

Ich muß wiederholt bemerken, daß es, wenn in dem Bade
der Salzsäuregehalt zu schwach geworden, gewöhnlich kein
reines Platin ist, welches sich niederschlägt, sondern daß dies
unlösliche Platinverbindungen von sehr verschiedener Zu-
sammensetzung sind, welche sich auch im Inneren der Bild-
schicht (nicht oberflächlich) erzeugen können und dann zur
Bildung nicht zu beseitigender Flecken Veranlassung geben.

Wie schon bemerkt, tritt diese Störung bei Oxalsäure weniger auf, als bei Benutzung von Phosphorsäure. Im ganzen kann ich sagen, daß es, obwohl selten empfohlen, doch von der größten Wichtigkeit ist, den Gold- und Platintonbädern lösliche Chloride oder Salzsäure zuzusetzen, ohne Rücksicht auf die benutzte Vorschrift des Tonbades.

Dieser Zusatz ist nicht notwendig, wenn die Bilder vor dem Tonen mit kochsalzhaltigem Wasser gewaschen werden. Indessen ist dies Verfahren weniger zu empfehlen, da die Behandlung der Bilder mit gesalzenem Wasser oft auf den Tonungsprozeß einen ungünstigen Einfluß auszuüben im stande ist.

Ueber eine blaue Tonung durch Katalyse.

Von Professor R. Namias in Mailand.

Bekanntlich wird eine Lösung von Molybdänsäure in Gegenwart eines Reduktionsmittels in der Art reduziert, daß die Flüssigkeit eine sehr schöne blaue Farbe annimmt.

Wenn man zu einer salz- oder salpetersauren Lösung von Molybdänsäure ein alkalisches Sulfit im Ueberschuss setzt, so erhält man eine Flüssigkeit, welche, besonders im Tageslichte, allmählich blau wird.

Legt man in eine solche Flüssigkeit ein Bild auf Bromsilberpapier, so sieht man, daß dasselbe allmählich eine blaue Färbung annimmt; anfangs ist dieselbe sehr schwach, aber nach 10 bis 15 Minuten erhält man eine intensiv blaue Farbe. Nach dem Auswaschen und Trocknen erhält man Bilder von sehr angenehmer, blau-violetter Farbe, welche viel schöner sind, als die mit Blutlaugensalz getonten. Zugleich tritt eine Verstärkung der Bilder ein.

Ich benutze folgende Lösung: 10 g Molybdänsäure werden in 50 ccm Ammoniak (ein Teil Ammoniak, ein Teil Wasser) gelöst. Diese Lösung wird in 100 ccm verdünnter Salpetersäure gegossen; in umgekehrter Weise läßt sich dies nicht ausführen, d. h. die Säure in die ammoniakalische Lösung zu gießen, da dann Molybdänsäure niedergeschlagen wird. Diese Lösung ist unbegrenzt haltbar. Zum Gebrauch nimmt man

50 ccm der Molybdänsäurelösung,
150 „ Wasser und
10 „ Kaliummetabisulfit.

Unmittelbar nach der Zusammensetzung dieser Lösung bringt man die vorher eingeweichten Bromsilberbilder in dieselbe und läßt sie bis zur Erlangung des gewünschten Tones in derselben. Ich habe für diese Tonungs- (Verstärkungs-) Art eine Erklärung zu finden gesucht, und es scheint sich um eine katalytische Wirkung des in dem Bilde enthaltenen Silbers auf das ziemlich unbeständige Tonungsbad zu handeln.

Die blaue Verbindung, durch welche diese Tonung erzeugt wird, ist sehr haltbar. Leider ist es schwierig, reine Lichter zu erhalten.

Ueber die Verwendbarkeit von Diamidophenolnatrium zur Entwicklung von Bromsilbergelatine-Trockenplatten.

Von Prof. E. Valenta in Wien.

Das Diamidophenolchlorhydrat, welches im Handel unter dem Namen Amidol eine bekannte Entwicklersubstanz darstellt, hat die Eigentümlichkeit, daß es mit Natriumsulfit ohne Alkalizusatz klar arbeitende, kräftige Entwickler gibt.

Loebel führte das käufliche Amidol durch Versetzen der sulfithaltigen Lösung dieser Substanz mit Natronlauge in das Phenolat:

$$C_6H_3 \diagup^{OH}_{\diagdown NH_2}_{NH_2}$$

über, wozu auf 1 Molekül Diamidophenolchlorhydrat:

$$C_6H_3 \diagup^{ON}_{\diagdown NH_2HCl}_{NH_2HCl}$$

3 Moleküle $NaOH$ benötigt werden, und zwar zwei zur Absättigung der beiden HCl-Gruppen, das dritte zur Phenolatbildung.

Er fand, daß man mit solchen Entwicklern ebenso gut schleierfreie Platten erzielen könne als mit dem Sulfit-Amidolentwickler. Dabei soll dieser Entwickler drei- bis viermal rascher entwickeln und weichere Bilder liefern als der gewöhnliche Amidolentwickler.

Ein Entwickler, welcher diesen Bedingungen entspricht, besteht nach den Angaben Loebels aus:

1) „Sur le developpement en solution alkaline avec les révélateurs fonctionnant habituellement en solution sulfitique." — „Revue des Sciences photographiques" 1904, S. 214 ff.

Wasser 1 Liter,
wasserfreies Natriumsulfit 3 g,
Amidol 5 „
Aetznatronlösung, einprozentig . . . 30 ccm.

Jeder Chemiker wird, wenn er diese Vorschrift liest, sofort erkennen, daß dieser Entwickler nicht der obigen Bedingung entspricht, nach welcher auf 1 Molekül Amidol (Diamidophenolchlorhydrat) 3 Moleküle Aetznatron zur Verwendung gelangen sollen, sondern daß derselbe viel zu wenig Aetznatronlösung enthält.

Nachdem nämlich das Molekulargewicht des Amidols:

$$C_6 H_3 \diagup\!\!\!\!\begin{matrix} OH \\ NH_2 HCl \\ NH_2 HCl \end{matrix} = 197$$

jenes von 3 Molekülen $NaOH = 3 \times 40 = 120$ ist, erfordern 5 g Amidol zur Phenolatbildung 3,045 g $NaOH$ oder 304,5 ccm (abgerundet 300 ccm) einprozentige Natronlauge.

Ich stellte nun, nachdem ich diese Erwägungen gemacht hatte, eine größere Anzahl von Entwicklungsversuchen an, bei welchen ich im Scheinerschen Sensitometer bei Benzinkerzenlicht in 1 m Entfernung während einer Minute exponierte Trockenplatten der gleichen Provenienz und Empfindlichkeit unter genauer Berücksichtigung der Temperatur u. s. w. verwendete, und arbeitete anfangs mit käuflichen photographischen, später mit chemisch reinen Präparaten.

Zuerst wurde nach obiger Vorschrift ein Entwickler mit 300 statt 30 ccm einprozentiger Natronlauge hergestellt, aber statt eines guten Rapidentwicklers resultierte dabei eine tief dunkelblau gefärbte Flüssigkeit, welche sofort Schleierbildung bei den Platten hervorrief, daher als Entwickler unbrauchbar war.

Nachdem der Versuch mit absolut reinen Präparaten (Diamidophenolchlorhydrat und Aetznatron) unter Benutzung titrierter Lauge von genau ermitteltem Gehalte an $NaOH$ wiederholt worden war und dasselbe Resultat dabei erhalten wurde, untersuchte ich die Wirkung, welche ein successiver Zusatz von Natronlauge zum normalen Amidolentwickler (Amidol-Natriumsulfitlösung) bei der Hervorrufung des latenten Bildes zur Folge hat.

Diese Versuche wurden mit einer Sulfitmenge durchgeführt, welche derjenigen, die Loebel in der obigen Vorschrift angegeben hatte (abgerundet auf 10 g kristallisiertes Salz pro Liter Wasser), entsprach. Nachdem Loebel in einem

später von ihm veröffentlichten Artikel[1]) konstatierte, daß die erwähnte Vorschrift noch einen zweiten Druckfehler enthalte, daß es nämlich heißen sollte: 30 g wasserfreies Sulfit, statt 3 g, wiederholte ich die Versuche mit 60 g kristallisiertem (gleich 30 g wasserfreiem) Sulfit. Trotzdem erhielt ich bei Verwendung von 300 ccm einprozentiger Lauge pro Liter, also bei Phenolatbildung, schon nach 80 Sekunden Entwicklung stark verschleierte Negative, und der Entwickler war tief blau geworden. Selbst bei 200 ccm Natronlauge ließ die Klarheit noch viel zu wünschen übrig.

Ich kann also die Resultate meiner Versuche in folgendem zusammenfassen:

1. Mit der Steigerung des Aetznatrongehaltes findet auch innerhalb gewisser Grenzen eine Steigerung der Rapidität des betreffenden Entwicklers statt.

2. Der höchste Effekt wird dann erzielt, wenn der Entwickler so viel $NaOH$ enthält, als zur Absättigung der beiden HCl-Gruppen nötig ist, so daß in demselben nur die freie Base zur Wirkung gelangt.

3. Der Zusatz von so viel $NaOH$, als nötig ist, die beiden HCl-Gruppen abzusättigen und Phenolatbildung herbeizuführen, bewirkt starke Schleierbildung, der Entwickler färbt sich tief blau und ist unbrauchbar.

Wie die von mir hierorts angestellten Versuche gezeigt haben, wird der beste praktische Effekt mit einem Amidolentwickler erzielt, welchem nur so viel $NaOH$ zugesetzt wurde, als zur Absättigung einer HCl-Gruppe nötig ist.

Ein derartiger Entwickler wird z. B. nach folgender Vorschrift erhalten:

Wasser 900 ccm,
Natriumsulfit, kristallisiert 10—30 g,
Amidol 5 g,
einprozentige Natronlauge 100 ccm.

Derselbe arbeitet rapid, bleibt klar und gibt in der Tat weichere und zartere Negative als der gewöhnliche Amidolentwickler.

Aus dem Gesagten geht somit hervor, daß man durch Zusatz von Natronlauge zum gewöhnlichen Amiodolsulfitentwickler wohl brauchbare Rapidentwickler erzielen kann, daß aber auf keinen Fall so viel Natronlauge zugesetzt werden darf, daß Phenolatbildung eintritt: das Natriumdiamidophenolat ist daher zur Herstellung von Entwicklern unbrauchbar.

1) „Le Moniteur de la Photographie" 1905, S. 51.

Regeln und Tabellen zur Ermittlung der günstigsten Einstelldistanz.

Von Professor L. Pfaundler in Graz.

Noch vor wenigen Jahren war der reisende Amateur gezwungen, ein Stativ mitzunehmen, da Aufnahmen aus freier Hand nur bei direkter Sonnenbeleuchtung möglich waren. Er war daher in der Lage, auf der Mattscheibe einzustellen. Heute ist es infolge der Fortschritte in der Herstellung lichtstarker Objektive möglich geworden, in vielen Fällen des Statives und der Mattscheibe zu entbehren. Die Handapparate besitzen dafür Sucher und Einstellskalen. Da der erstere nur für die Feststellung der Bildgrenzen dienlich ist, so muß die günstigste Einstelldistanz aus den durch Schätzung ermittelten Objektdistanzen berechnet werden. Außerdem ist dann zu

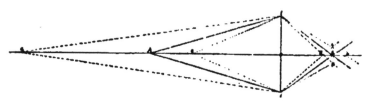

Fig. 19.

ermitteln, welche Abblendung nötig ist, um bei der günstigsten Einstelldistanz die eben noch ausreichende Schärfe zu erhalten, damit nicht durch überflüssig starkes Abblenden die Lichtstärke beeinträchtigt werde. Die verminderte Lichtstärke verlängert ja die Expositionsdauer und führt bei der Aufnahme aus freier Hand die Gefahr von Unschärfe durch unruhiges Halten herbei. Obwohl nun die Formeln für die Tiefe der Schärfe schon längst von Pizzighelli[1]) abgeleitet sind, so werden doch von den Amateuren die Regeln, die sich aus ihnen ergeben, nicht allgemein in verdienter Weise beachtet[2]). Es soll daher hier versucht werden, ihnen eine praktische Fassung zu geben, welche ihre Handhabung und ihre Festhaltung im Gedächtnis erleichtert.

In der beistehenden Fig. 19 bedeuten: ll' den freien Objektivdurchmesser, a und a' den nächstgelegenen und den entferntesten Punkt des Objekts, b und b' die zugehörigen

1) Siehe dieses „Jahrbuch" für 1891, S. 238; Eders „Handbuch", Teil I Bd. 2, S. 243.
2) Für den speziellen Fall unendlich weiten Hintergrundes hat Ferd. Probst in „Lechners Mitt." 1904 die Regel in Erinnerung gebracht.

Bildpunkte. $\delta\delta'$ ist dann der Durchmesser des gemeinsamen Zerstreuungskreises der von a und a' ausgehenden Strahlen. Jede Annäherung des Objektivs an die in B aufgestellte Platte vergrößert den Zerstreuungskreis für a, jede Vergrößerung ihres Abstandes vergrößert den Zerstreuungskreis für a'. Die Schärfe ist daher die beste für die Bildweite oB. Die dieser Bildweite entsprechende Objektivweite oA ist demnach die **günstigste Einstelldistanz.** Es ist dies jene Distanz, bei deren Einstellung die Unschärfe auf die größte Nähe und die größte Ferne gleich verteilt ist. Für alle dazwischen liegenden Entfernungen ist die Unschärfe geringer, für die Distanz oA selbst am geringsten.

Es sind zwar Fälle möglich, wo es darauf ankommt, sei es den Vordergrund, sei es den Hintergrund oder irgend einen anderen Teil des Bildes auf Kosten der übrigen so scharf als möglich zu erhalten. Von diesen Fällen abgesehen, ist es im allgemeinen gewiß am zweckmäßigsten, auf jene Distanz oA einzustellen, bei welcher die Zerstreuungskreise den geringsten Durchmesser erreichen.

Bezeichnet man die Abstände oa und oa' mit a und a', ob und ob' mit b und b', oA und oB mit A und B, den Durchmesser $\delta\delta'$ mit δ, die Oeffnung des Objektivs ll' mit d, die Brennweite des Objektivs mit f, so ergeben sich nach einer leicht ausführbaren Rechnung die Ausdrücke:

$$\text{günstigste Einstelldistanz } A = \frac{2\,aa'}{a+a'} \quad \ldots \quad (1)$$

$$\text{größte vorkommende Unschärfe } \delta = d\,\frac{f(a'-a)}{2\,aa'-f(a+a')} \quad (2)$$

Aus diesen beiden allgemein gültigen Formeln folgen für den häufig eintretenden Spezialfall, daß die weiteste Distanz a' als unendlich groß angesehen werden kann, die beiden einfacheren Spezialformeln:

$$\text{günstigste Einstelldistanz } A = 2\,a \quad \ldots \quad (1a)$$

$$\text{größte vorkommende Unschärfe } \delta = \frac{df}{2\,a-f} = \frac{df}{A-f} \quad (2a)$$

Aus 1 und 1a ergeben sich für Objektive aller Brennweiten nachfolgende einfache, daher leicht im Gedächtnis zu behaltende **Regeln zur Berechnung der günstigsten Einstelldistanz:**

I. Regel (gültig, wenn Hintergrund nicht weit entfernt ist): **Stelle auf eine Distanz ein, welche gleich ist dem doppelten Produkte des kleinsten und größten Abstandes, dividiert durch deren Summe.**

II. Regel (gültig, wenn Hintergrund als unendlich weit. anzusehen ist): Stelle auf eine Distanz ein gleich dem Doppelten des nächststehenden Punktes.

Beispiele:

Zu I. Straßenscene. Im Hintergrund eine Hausfront im. Abstand von 20 m, im Vordergrund der nächste Mensch im Abstand von 5 m vom Apparat. Günstigste Einstelldistanz.

$$A = 2\frac{5 \times 20}{5 + 20} = \frac{200}{25} = 8 \text{ m}[1]).$$

Zu II. Landschaft mit fernem Hintergrund, nächster Vordergrund 5 m vom Apparat. Günstigste Einstelldistanz

$$A = 2 \times 5 = 10 \text{ m}.$$

Damit ist der erste Teil der Aufgabe gelöst; es ist jetzt noch zu ermitteln, wie weit man abzublenden hat, damit die größte auf dem Bilde vorkommende Unschärfe die als zulässig anerkannte Grenze von $\delta = 0{,}1$ mm nicht überschreite. Hierzu hätte man aus den Formeln 2, bezw. 2a das d zu berechnen. Angenommen die Brennweite betrage $f = 120$ mm, so ergäbe sich im obigen Falle I:

$$d = \frac{2 \times 20000 \times 5000 - 120 \, (20000 + 5000)}{10 \times 120 \, (20000 - 5000)} = 10{,}9 \text{ mm};$$

im Falle II:

$$d = \frac{2 \times 5000 - 120}{10 \times 120} = 8{,}2 \text{ mm}.$$

Hat also das Objektiv bei voller Oeffnung einen freien. Durchmesser $= 15$ mm (entsprechend $f/8$), so ist in beiden Fällen abzublenden. Die Lichtstärken werden dann, bei der vollen Oeffnung $= 1$, gesetzt

$$\text{im Falle I} \quad \frac{10{,}9^2}{15^2} = \frac{119}{225} = \text{rund } 1/2,$$

$$\text{im Falle 2} \quad \frac{8{,}2^2}{15^2} = \frac{67}{225} = \text{rund } 1/3.$$

Die Expositionszeit ist demnach bei I zu verdoppeln, bei. II zu verdreifachen.

Diese Rechnung ist zwar nicht schwierig, kann aber doch nicht im Kopfe erledigt werden. Es muß also eine Tabelle für das Objektiv berechnet werden, und da ist es dann bequem, in dieselbe gleich auch die Ermittlung der Einstelldistanz aufzunehmen. Eine solche, für die meist gebrauchte Brennweite $f = 120$ mm berechnete Tabelle ist die folgende:

[1] Viele Amateure würden in diesem Falle auf die mittlere Distanz 12,5 m einstellen. Dann würde aber bei gleicher Oeffnung merkliche Unschärfe eintreten. Beseitigt man diese Unschärfe durch kleinere Blende, so verlängert man die Expositionszeit und gibt dadurch wieder Anlaß zur Unschärfe infolge unruhigen Haltens.

Tabelle für günstigste Einstelldistanz und größten zulässigen Blendendurchmesser für Objektive von 120 mm Brennweite.

Abstand des nächsten Punktes a in Metern	∞	30	20	15	10	8	6	5	4	3	
2	4,0	3,8	3,6	3,5	3,3	3,2	3,0	2,9	2,7	2,4	m
	3,2	3,5	3,6	3,7	4,0	4,3	4,8	5,3	6,4	9,5	mm
3	6,0	5,5	5,2	5,0	4,6	4,4	4,0	3,8	3,4		m
	4,9	5,4	5,7	6,1	6,7	7,8	9,7	12,1	19,3		mm
4	8,0	7,1	6,7	6,3	5,7	5,3	4,8	4,4			m
	6,6	7,6	8,2	8,9	10,9	13,1	19,5	32,4			mm
5	10,0	8,6	8,0	7,5	6,7	6,2	5,5				m
	8,2	9,9	10,9	12,2	16,4	21,8	49,0				mm
6	12,0	10,0	9,2	8,6	7,5	6,9					m
	9,9	12,3	14,1	16,3	27,3	39,2					mm
8	16,0	12,6	11,4	10,4	8,9						m
	13,2	18,0	22,1	28,0	65,7						mm
10	20,0	15,0	13,3	12,0							m
	16,6	24,8	33,0	48,7							mm
15	30,0	20,0	17,1								m
	25,1	55,1	102,5								mm
20	40,0	24,0									m
	33,2	99,7									mm
30	60,0										m
	50,0										mm

Abstand des fernsten Punktes a' in Metern

Diese Tabelle gibt in leichtverständlicher Weise für eine Reihe von Abständen des nächsten und fernsten Punktes in jedem Quadrate oben die günstigste Einstelldistanz in Metern und darunter den größten zulässigen Oeffnungsdurchmesser in Millimetern. Da aber die Blenden meist so eingerichtet sind, daß die volle Oeffnung mit 6, die der halben Lichtstärke mit 12, die mit $\frac{1}{4}$ Lichtstärke mit 24 u. s. w. bezeichnet sind,

und es bequem ist, die relative Expositionszeit auch gleich aus der Tafel zu entnehmen, so dürfte die folgende Anordnung die praktisch bequemste sein [1]):

Tabelle für günstigste Einstelldistanz, Blendennummer und relative Expositionszeit für Objektive von 120 mm Brennweite.

Kleinster Abstand in Metern = a	Größter Abstand in Metern = a'									
	∞	30	20	15	10	8	6	5	4	3
2	4,0 (192 32)	3,8 (96 16)	3,6 (96 16)	3,5 (96 16)	3,3 (96 16)	3,2 (96 16)	3,0 (96 16)	2,9 (96 16)	2,7 (48 8)	2,4 (24 4)
3	6,0 (96 16)	5,5 (96 16)	5,2 (48 8)	5,0 (48 8)	4,6 (48 8)	4,4 (24 4)	4,0 (24 4)	3,8 (12 2)	3,4 (6 1)	
4	8,0 (48 8)	7,1 (24 4)	6,7 (24 4)	6,3 (24 4)	5,7 (24 4)	5,3 (12 2)	4,8 (6 1)	4,4 (6 1)		
5	10,0 (24 4)	8,6 (24 4)	8,0 (24 4)	7,5 (12 2)	6,7 (6 1)	6,2 (6 1)	5,5 (6 1)			
6	12,0 (24 4)	10,0 (12 2)	9,2 (12 2)	8,6 (6 1)	7,5 (6 1)	6,9 (6 1)				
8	16,0 (12 2)	12,6 (6 1)	11,4 (6 1)	10,4 (6 1)	8,9 (6 1)					
10	20,0 (6 1)	15,0 (6 1)	13,3 (6 1)	12,0 (6 1)						
15	30,0 (6 1)	20,0 (6 1)	17,1 (6 1)							
20	40,0 (6 1)	24,0 (6 1)								
30	60,0 (6 1)									

Gebrauchsanweisung:

Suche den größten Abstand des Objekts in der obersten Horizontalreihe, den kleinsten Abstand in der ersten Vertikalreihe, wo diese Reihen sich kreuzen steht im Quadrate oben die günstigste Einstelldistanz, links unten die Blendennummer, rechts unten die relative Expositionszeit, jene bei voller Oeffnung (Blende 6) = 1 gesetzt.

1) Wir teilen trotzdem die Tabelle 1 auch mit, weil aus derselben im Fall einer anderen Abstufung der Blendenöffnungen eine entsprechende Tabelle 2 berechnet werden kann.

9

Die Benutzung dieser Tabelle nach der beigegebenen Gebrauchsanweisung setzt nur voraus, daß der Benutzer über die richtige Expositionszeit bei voller Oeffnung unter den gegebenen Lichtverhältnissen für sein Objektiv und die angewendete Plattensorte anderweitig unterrichtet sei. Er braucht dann nur diese Zeit mit der relativen Expositionszeit zu multiplizieren.

Man ersieht aus der Tabelle sofort die mit einer stärkeren Linie abgesonderte Region der Fälle, in welchen mit voller Oeffnung gearbeitet werden kann. Für Objektive anderer Brennweiten gelten nur die oberen Zahlen (Einstelldistanzen) dieser Tabelle, die unteren Zahlen müssen extra berechnet werden, wozu die Formel 2 zu benutzen ist.

Etwas über „Citochromie".

Von C. Kampmann in Wien.

Ueber dieses so benannte Vierfarbendruckverfahren wurde in diesem „Jahrbuch" wiederholt berichtet, und kommen in letzter Zeit sehr beachtenswerte Druckresultate, sowie neue technische Details über das durch mehrfache Patente geschützte Verfahren in die Oeffentlichkeit. Das von Dr. Albert aufgestellte System besteht darin, daß die Zerlegung des Originals in eine sogen. Kontourplatte (Schwarzplatte) und in Koloritplatten auf photomechanischem Wege ermöglicht wird.

Der Vorgang bei der Herstellung von Citochromie-Farbendrucken ist ein ganz anderer, als bei den gewöhnlichen Drei- und Vierfarbendruckverfahren, und im Gegensatz zu diesen sind demnach auch in den einzelnen Citochromiefarbplatten, die den Dunkeltönen und Schwärzen eines Originals entsprechenden Partieen, zunächst in mechanischer Weise aufgehellt, und zwar zu dem Zwecke, um durch Verminderung der gemeinsamen Druckflächen günstigere Bedingungen für den nassen, momentanen Zusammendruck zu schaffen.

Mit dieser Ausschaltung der Dunkeltöne aus den Farbplatten, die durch die D. R.-P. Nr. 101379, 116538 und 154532 geschützt ist, können gleichzeitig die, die Leuchtkraft und Sättigung der reinen Farben schädigenden Komplementärfarben aus den diesbezüglichen Druckplatten eliminiert werden, und zwar mittels ein und desselben technischen Vorganges;

hierdurch wird zunächst die sonst nötige manuelle Retouche
der Platten vermindert, was sowohl eine kürzere Herstellungs-
zeit, als auch eine höhere Qualität der künstlerischen Wieder-
gabe gewährleistet.

Die mit diesem Farbenreinigungsprozeß gleichzeitig Hand
in Hand gehende Aufhellung aller Dunkelpartieen des Originals
in den Farbplatten macht aber die Wiederhinzufügung der
ausgeschalteten Dunkeltöne durch eine Schwarzplatte nötig.

Diese vierte Platte ist aber nicht, wie beim Vierfarben-
druckprozeß, etwas willkürlich Hinzugefügtes, sondern gibt
dem Bilde nur so viel Dunkelheit wieder, als vorher zum
Zwecke des nassen Zusammendruckes aus den Platten heraus-
genommen wurde. Die Schwarzplatte bildet daher mit diesen
Citochromplatten ein organisches Ganzes.

Der Deutschen Reichs-Patentschrift (Nr. 116538, Kl. 57a)
zufolge kann die Schwarzplatte entweder auf manuell zeich-
nerische Weise hergestellt werden, oder sie kann basieren auf
einem eigens hierzu angefertigten Negativ, oder auch auf
einem Negativ, welches gewonnen wird durch eine ent-
sprechende Kombination der bereits vorhandenen Monochrom-
drucknegative und Supplementpositive. Es ist in diesem
Falle sogar möglich, die identischen Mengen von Schwarz
und Grau, die durch die Korrektur mit den komplementären
Supplementen positiven Charakters aus den Negativen elimi-
miniert wurden, durch die Schwarzplatte wieder hinzuzufügen.

Ein solches Schwarzweißnegativ kann beispielsweise her-
gestellt werden, indem man die Kopie eines korrigierten
Negativs mit dem gleichnamigen unkorrigierten Negativ zu
einer Kopiermatrize kombiniert.

Durch die Hinweglassung dieser Schwarzplatte können, wie
Dr. Albert in seiner Patentschrift sagt, namentlich bei Repro-
duktionen nach Naturobjekten sehr eigenartige und interessante
Farbeneffekte erzielt werden.

Die Farbenkorrektur mit komplementären Supplementen
eignet sich in gleicher Weise auch für Zweifarbendruck,
wenn z. B. ein Original in seine kalten und warmen Töne
zerlegt werden soll, wobei die Korrektur unter Umständen
nur an einem Negativ angewendet zu werden braucht, während
das andere, mit einer tiefen Farbe zu druckende, zugleich die
Aufgabe der Schwarzplatte übernehmen würde. Diese Farben-
korrektur könnte mit dem gleichen Erfolg angewendet werden
für einen Fünffarbendruck, wenn als Farben für die Mono-
chromdrucke z. B. Rot, Gelb, Grün und Violett gewählt
würden, wozu eventuell dann noch die Ergänzungsschwarz-
platte hinzutreten würde.

9*

Auch bei der Umwandlung eines farblosen Originals in eine farbige Reproduktion ist dieses Verfahren anwendbar, indem man von diesem Original zuerst eine Reproduktion in Schwarzweiß herstellt und dann in gleicher Größe durch Künstlerhand ein Kolorit-Original schafft, welches mehr einer Farbenskizze gleicht und keine Rücksicht auf die Details der Zeichnung zu nehmen braucht, da dieselben ja in der Schwarz-platte enthalten sind.

Von diesem Kolorit-Original wird nun mittels eines photochromatischen Verfahrens in Verbindung mit der Farben-korrektur eine Reproduktion hergestellt, und da gleichzeitig mit der Korrektur eine Entschwärzung der Tiefen Hand in Hand geht, ist für die Hinzufügung der obigen Schwarz-druckplatte Platz geschaffen.

Die Aufnahmen werden mit Dr. Alberts Kollodium-emulsion, unter Anwendung von Spezialfiltern, die einer besonders drastischen Trennung der Farben förderlich sind, hergestellt; aber sie sind gewöhnliche Halbtonauf-nahmen, d. h. sie werden ohne Verwendung eines Rasters gemacht. Der zwingende Grund hierfür ist, daß die im Cito-chromieverfahren nötige Ausschaltung der Dunkeltöne am zweckentsprechendsten auf den Negativen vorgenommen wird durch Uebertragung eines Positivs auf das Negativ, wozu selbstredend die Verwendung von rastrierten Negativen aus-geschlossen ist. Um den weiten Weg der Herstellung von vier Diapositiven und hiernach rastrierten Negativen zu ver-meiden, wurde von Dr. Albert der Weg eingeschlagen, ohne Zwischenglied direkt vom Negativ durch einen Raster auf eine zweckentsprechend präparierte Metallplatte zu kopieren. Die hierzu nötige Kopierrastermaschine (D. R.-P. Nr. 75783, Kl. 57, vom 21. April 1893), auf der mit einer Lampe gleich-zeitig auf vier Kopierpressen die vier Negative kopiert werden, zerlegt die Halbtöne des Negativs auf der Kopie der Metall-platte in Striche und Linien dadurch, daß die ganzen Kopier-rahmen nach mathematisch bestimmten exakten Ausmaßen nach verschiedenen Richtungen schwingende Bewegungen zur Lichtquelle hin ausführen.

Die Größe des Winkels dieser Bewegungen hängt ab von der Entfernung der Lichtquellen vom Raster, von der Stärke der in Betracht kommenden Glasdicke, vom harten oder weichen Charakter des Negativs. Diese verschiedenen Winkel der Schaukelung des Kopierrahmens bilden vollkommene Analogieen mit den verschiedenen Größen der Blenden bei der photographischen Rasteraufnahme, je nach Reduktion, Rasterentfernung und Bildcharakter.

Dr. Albert erklärt in seiner Patentschrift zunächst den Vorgang bei der Herstellung eines gewöhnlichen Rasternegativs durch die Eigenschaft der Silbersalze, entsprechend den einwirkenden Lichtintensitäten zu solarisieren, d. h. den Lichteindruck seitlich zu erweitern.

Der Mangel des Solarisationsvermögens, sagt Dr. Albert weiter, bei den gewöhnlich für Kopierzwecke benutzten lichtempfindlichen Harzen, dem Chromalbumin, der Chromgelatine und dergl., schließt die Möglichkeit aus, durch unmittelbares Kopieren von Halbtonnegativen unter Anwendung der gewöhnlichen Raster die Töne in Punkte und Linien so zu zerlegen, wie dies durch die photographische Aufnahme in der eben angedeuteten Weise infolge der Solarisation der Silbersalze möglich ist. Diese Tonabstufungen lassen sich indessen auch beim Kopieren unter Benutzung nicht solarisierender Körper als lichtempfindliche Schicht auf mechanischem Wege erreichen, und zwar durch systematische Aenderung des Winkels, welchen Raster und die nicht unmittelbar am Raster anliegende, sondern in einer gewissen Entfernung von demselben befindliche lichtempfindliche Schicht mit den einfallenden Lichtstrahlen bilden. Man kann hierbei in verschiedener Weise verfahren, indem man entweder zunächst den Raster auf der lichtempfindlichen Schicht abkopiert, also die lichtempfindliche Schicht mit dem vor derselben wie ein Negativ angeordneten Raster eine gewisse Zeit lang den Lichtstrahlen aussetzt (vorkopiert) und dann das Halbtonnegativ auf der so vorbereiteten lichtempfindlichen Schicht kopiert (auskopiert), oder indem man umgekehrt zunächst das Halbtonnegativ und dann den Raster kopiert, oder indem man endlich beides, Halbtonnegativ und Raster, gleichzeitig kopiert.

Dr. Albert faßt das Wesentliche dieses Verfahrens in folgenden Patentanspruch zusammen: Herstellung von Autotypieen durch Kopieren von Halbtonnegativen auf nicht stark solarisierenden, lichtempfindlichen Schichten, dadurch gekennzeichnet, daß man entweder vor, bei oder nach dem Kopieren des Negativs das Licht durch einen in geringer Entfernung von der lichtempfindlichen Schicht angebrachten Raster unter verschiedenen Winkeln einfallen läßt, oder dabei den Winkel, unter welchem dasselbe einfällt, verändert.

Im Anschlusse hieran muß auch des photographischen Mehrfarbendruckverfahrens von J. G. Schelter & Giesecke in Leipzig Erwähnung getan werden, auf welches die Genannten in Kl. 57d, Nr. 152799 vom 7. September 1901 ein Reichspatent erhielten.

Dasselbe bezweckt ebenfalls die Korrektur der Teilnegative,
bezw. der Druckplatten, auf photomechanischem Wege und
die nach diesem Verfahren hergestellten Vierfarbendrucke
sollen brillante, den Farben des Originals entsprechende
Töne zeigen, und der Druck der Platten kann, ohne das zeit-
raubende „Einziehen" abwarten zu müssen, auch ununter-
brochen auf der Schnellpresse erfolgen.

Im Detail gestaltet sich dieses Verfahren wie folgt: Nach-
dem das entsprechend sensibilisierte Teilnegativ durch einen
zur Druckfarbe komplementären Lichtfilter aufgenommen ist,
wird es vor dem Hervorrufen mit einem besonders hierzu her-
gestellten Korrektur-Negativ überdeckt und einer gleich-
mäßig auf alle Teile des Negativs einwirkenden Lichtquelle,
etwa einer elektrischen Glühlampe, je nach der Dichte des
Korrektur-Negativs länger oder kürzer ausgesetzt. Diese
Korrektur-Negative werden nach dem Original unter Ver-
wendung geeignet sensibilisierter Platten und mit entsprechen-
den Lichtfiltern derartig aufgenommen, daß sie in allen den
zur Druckfarbe des jeweiligen Teilnegativs komplementären,
sowie in den den Schwärzen des Originals entsprechenden
Stellen möglichst vollkommen klar sind, dagegen in den der
Druckfarbe entsprechenden Stellen des Originals möglichst
vollkommen gedeckt sind. Nach der eben erwähnten zweiten
Belichtung wird die Hervorrufung der auf dem Teilnegativ
nacheinander hervorgerufenen Bildeindrücke vorgenommen.
Das Ergebnis ist nun folgendes: Die den Schwärzen des
Originals entsprechenden Stellen des Teilnegativs haben bei
der zuerst erwähnten Exposition keinen Lichteindruck er-
halten und würden bei dem Entwickeln glasklar erscheinen.
Die nach diesem Negativ hergestellte Druckplatte würde in
den schwarzen Stellen volle Metallflächen zeigen und würde
mithin zu der von der Schwarzplatte gelieferten Druckfarbe
die jeweilige Farbe in voller Stärke hinzudrucken, was aus
den eingangs erwähnten Gründen als schädlich zu erachten
ist und vermieden werden soll. Diesem Uebelstand wird durch
die bereits angegebene weitere Belichtung unter Schutz des
Korrektur-Negativs abgeholfen. Da in diesem die den
Schwärzen des Originals entsprechenden Stellen glasklar sind,
erhalten die darunter befindlichen Stellen des Teilnegativs
eine Einwirkung des Lichtes, die so lange stattfinden muß,
daß bei der später vorgenommenen Entwicklung diese Stellen
ganz gedeckt erscheinen. Eine nach diesem korrigierten
Negativ hergestellte Druckplatte zeigt dann keine vollen,
sondern ganz fehlende Druckflächen in den Schwärzen, und
die von der Schwarzplatte an diesen Stellen abgegebene

Druckfarbe erscheint in ihrer vollen Reinheit auf dem Druck. In derselben Weise werden die zur jeweiligen Druckfarbe komplementären Stellen des Teilnegativs mit vollkommener Deckung versehen, da diese Stellen im Korrektur-Negativ ebenfalls nahezu klar sind und bei der zweiten Belichtung genügend Licht bekommen, um sich bei dem Entwickeln des Teilnegativs zu decken. Die zur Druckfarbe komplementäre Farbe wird hierdurch aus der Druckfarbe gleichzeitig auf photomechanischem Wege ausgeschaltet. Nun bleibt noch übrig, die der jeweiligen Druckfarbe gleichgefärbten entsprechenden Stellen des Teilnegativs zu untersuchen. Diese sind, wie oben angegeben, in dem Korrektur-Negativ vollkommen gedeckt; die Nachbelichtung kann demnach in den darunter befindlichen Stellen des Teilnegativs nicht einwirken, und da diese Stellen auch bei der ersten Belichtung durch entsprechende Sensibilisierung der Platte und durch Verwendung eines geeigneten Lichtfilters keinen Eindruck empfangen haben, werden sie nach der Entwicklung, der Verwendung als Teilnegativ entsprechend, vollkommen klar erscheinen und deshalb in der Druckplatte richtig ausdrucken.

Bei dem Verfahren von Schelter & Giesecke wird somit zu diesem Zwecke das Teilnegativ in irgend einem Stadium seiner Herstellung, aber stets vor der Entwicklung, unter einem Korrektur-Negativ belichtet, auf welchem die den Schwärzen und den für das Teilnegativ verwendeten Filterfarben entsprechenden Stellen des Originals möglichst klar, dagegen die der Druckfarbe, für welche das Teilnegativ bestimmt ist, entsprechenden Stellen möglichst gedeckt sind.

Das letzte Wort über den Halbton.

Von William Gamble in London[1]).

Ich bin oftmals gefragt worden, ob es möglich ist, den Halbtonprozeß noch zu irgend welchen Entwicklungen zu führen. Der Prozeß erscheint in seinen Resultaten so vollkommen und in seiner Methode so scharf und einfach, daß es schwierig ist, herauszufinden, was weiteres geschehen kann. Ich stimme jedoch keineswegs damit überein, daß das letzte Wort über ihn schon gesprochen ist. Tatsächlich ist sehr wenig experi-

1) Nach „Brit. Journ. Phot. Alm." 1905, S. 848.

mentelle Arbeit über den Halbtonprozeß in neuester Zeit aus-
geführt. Die Leute des Handels sind zufrieden gewesen, die
Sache im guten gehen zu lassen, und nach dem harten Kampf,
den sie geführt haben, um die Dinge dahin zu bringen, daß
sie mit den heutigen niederen Preisen bezahlt werden, hatten
sie wenig Lust, einen Versuch zu machen, um den einmal
beschrittenen Weg auszubauen. Diejenigen, welche Zeit und
Neigung für experimentelle Arbeit in dem Verfahren haben,
haben in letzter Zeit ihre ganze Aufmerksamkeit auf das
Dreifarbendruck-Verfahren gelenkt, indem sie weiter ihre
Anstrengungen richteten auf die Frage der Farbenfilter
unter Vernachlässigung einer gleichfalls bedeutenden Be-
achtung, nämlich des Einflusses der liniierten Rasterplatte auf
das farbige Bild. Erst in letzter Zeit haben einige wenige,
weit ausblickende Arbeiter angefangen, einzusehen, daß ein
vervollkommneteres Ergebnis bei den Dreifarbenplatten durch
feineres Liniieren derselben erreicht wird, und wo früher
150 Linien Gebrauch waren, hat man jetzt die Neigung, auf
175 Linien hinaufzugreifen.

Es kann kein Zweifel darüber bestehen, daß die Stufen-
skala bedeutend durch das Liniieren beeinflußt wird. Mit
rohen Rasterplatten kann man bekanntlich hohe harte Kon-
traste herausbringen, während feine Platten auf Flachheit und
Weichheit abzielen, obgleich sie mehr Detail bieten. Der
Halbtonarbeiter jedoch kümmert sich nicht groß um Flach-
heit, da der Feinätzer leicht imstande ist, diese durch wieder-
holtes Aetzen zu erzielen.

Bei der wachsenden guten Ware der heutigen Buch-
druckereiprodukte ist es möglich, Abdrücke von Platten zu
erhalten, von denen man vor einigen Jahren überhaupt keine
Abzüge erhalten konnte, und eine Platte mit 400 Linien ist
heute kein Wunderding mehr, obgleich man sie nicht oft zu
sehen bekommt. Photographen und Drucker solchen Ver-
fahrens scheinen zu sehr Furcht vor feinen Linien zu haben,
und 200 Linien ist heute die Grenze ihres Könnens. Meiner
Meinung nach ist jedoch das letzte Wort über die Halbton-
Arbeit noch nicht gesprochen, ehe nicht Platten mit 500 Linien
und mehr noch auf den Zoll benutzt werden, so daß die
Wirkung, welche die Platte mit ihren Linien ausübt, gänzlich
verschwinden wird und ein Resultat erzielt wird, welches den
gleichmäßigen Farben des Photographen gleichkommt. Die
herrschende Meinung, daß Rasterplatten mit solch feiner
Liniierung wie 400 Linien unter gewöhnlichen Verhältnissen
zu drucken unmöglich sei, ist ganz fehlerhaft. In mehreren
Fällen, welche ich beobachtet habe, erwuchsen aus der Ver-

wendung solcher Platten keine größeren Schwierigkeiten, als
wenn man eine Rasterplatte mit 175 Linien angewendet hätte.
Ich würde gern einmal den Versuch gemacht sehen, die Platte
mit 400 Linien für den Dreifarbendruck anzuwenden; wenn
ich mich nicht irren sollte, würde derselbe einen bewunderns-
werten Fortschritt für die Ergebnisse des heutigen Dreifarben-
drucks. bedeuten.

Abweichend von der Neigung für die Anwendung feinerer
Liniierung ist die starke Wiederverwendung von Halbton-
clichés mittels gröberer Liniierung für Zeitungsbilder. Raster
mit 50 bis 85 Linien werden verwendet und die Resultate
sind außerordentlich gute. Das ist zweifellos einer geschickteren
Handhabung der Platte, als man vor einigen Jahren auf sie
verwendete, zu danken, da man Halbtonätzungen für Tages-
zeitungen versuchte und als einen Mißerfolg bezeichnete. Ein
weiterer Grund, warum die Idee der Anwendung von Platten
mit gröberer Liniierung für Zeitungsbilder jetzt glücklicher
ausfällt, ist vielleicht auch darin zu suchen, daß das Stereo-
typieren und Drucken der Tageszeitungen sich ganz erheblich
verbessert hat. Es kann kein Zweifel darüber bestehen, daß
wir in der unmittelbaren nächsten Zeit Halbtonarbeit in mehr
und mehr sich ausbreitender Weise beobachten werden. Es
ist der ideale Fortschritt der raschen Illustration öffentlicher
Ereignisse bei der direkten Durchführung, mit der das Negativ
vom Photographen ohne die Mittelsperson eines Künstlers
ausgeführt werden kann, und bei dem schnellen Aetzen,
welches aus der Flachheit der Halbtonplatte möglich ist und
die rasche Herstellung der Platten ermöglicht.

Ich neige der Ansicht zu, zu glauben, daß auf dem Wege
der Herstellung des Halbtonnegativs nach einer Transparent-
Aufnahme mittels Kontakt von dem ursprünglichen Negativ
sich noch mehr schaffen ließe, als von einem Abzug, wie es
jetzt geschieht. Noch aussichtsvoller würde der Plan sein, ein
Halbtonpositiv durch Benutzung einer Transparentkamera zu
erzielen. Allerdings würde dies einen Negativabdruck auf der
Zink- oder Kupferplatte liefern, der sich jedoch in ein Positiv
mittels des leichten Verfahrens der Umkehrung verwandeln
ließe, wie es gegenwärtig häufig angewendet wird, um weiße
Buchstaben auf schwarzem Grunde zu erzeugen. Allgemein
gesprochen besteht dies Verfahren in der Entwicklung der
Linien und Punkte auf klarem Zink, worauf eine Färbung
oder ein Ueberziehen mit einem Firnis über die ganze Fläche
erfolgt; darauf wird der Grund mittels eines Lösungsmittels
gereinigt, welches den Firnis nicht angreift, der auf dem vor-
her bloßen Metall sitzt. Bei diesem Vorgang treten die Farben-

linien oder Punkte stark auf dem Metall an den Stellen auf,
die vorher weiß entwickelt worden waren. Der Gewinn eines
solchen Verfahrens würde darin liegen, daß der Zeitungs-
photograph seine Platten und Films ausnutzen, sie entwickeln
und noch in nassem Zustande in die Transparentkamera würde
bringen können, damit sie als Halbtonpositiv abgezogen
würden. Es würde so keine Zeit beim Trocknen des Negativs
und dem Druck des Abzugs erfolgen, und außerdem würde
der Vorzug erzielt, welcher stets auftritt, wenn man Zwischen-
prozesse ausschaltet.

Dies legt mir nahe, daß man noch einen Schritt weiter
gehen und die Prozeßkamera überhaupt beseitigen könnte
wegen der zu erzielenden Geschwindigkeit und direkten Auf-

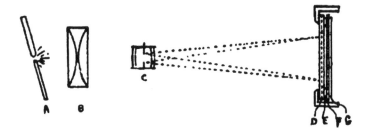

Fig. 20. *A* Bogenlampe; *B* Kondensatorlinse; *C* Projektionslinse und
Diaphragma; *D* liniierte Platte; *E* Trennung; *F* Positiv oder Negativ;
G lichtempfindliche Platte.

nahme, welche für den Zeitungsdruck so wesentlich ist. Es
läßt sich dies durchführen durch Annahme eines Verfahrens,
welches bereits 1895 von meinem Freunde J. A. C. Branfill
vorgeschlagen wurde, das jedoch, soviel ich mich erinnere, nie
im Gebrauch gewesen ist, obgleich Branfill selbst hier sehr
gute Resultate dieses Verfahrens gezeigt hat. Man wird
die Anordnung des Apparates leicht aus (Fig. 20) verstehen.

Das Licht, die Kondensatorlinse und die Linse sind in
einer gewöhnlichen Vergrößerungskamera enthalten, und der
einzige Unterschied gegen die gewöhnliche Anordnung für
das Vergrößern besteht darin, daß man eine Blende mit
quadratischer Oeffnung in die Linse einstellt, wobei das Quadrat
unter 45 Grad gegen die Plattenlinien gestellt wird. Der
Apparat rechts auf dem Diagramm besteht aus einem schachtel-
artigen Preßrahmen. Zunächst wird die liniierte Raster-
platte in ihn gebracht, darauf Pappstreifen, um der Platten-

entfernung entsprechende Trennung zu schaffen; weiter ein dünnes Positiv oder Negativ; endlich die lichtempfindliche Platte, die entweder eine Metallplatte oder Photolitho-Uebertragungspapier oder Kohlepapier sein ,kann. Natürlich muß das Licht sehr kräftig sein, keinesfalls schwächer als elektrisches Bogenlicht, wenn man diese Methode nicht bloß zur Herstellung von Trockenplatten-Negativen benutzen will.

Das Prinzip dieser Methode ist genau dasselbe wie dasjenige der Herstellung des Halbtonnegativs in der Kamera. Die Größe der Blende, die Entfernung der Linse von der lichtempfindlichen Platte und die Entfernung der Rasterplatte werden genau nach denselben Regeln angeordnet und können in den Tafeln der Plattenentfernungen gefunden werden, welche für die Benutzung bei der Arbeit der Halbtonphotographen veröffentlicht werden.

Die Anwendung der Laterna- und quadratischen Blende dient dazu, einen Lichtpunkt zu liefern, so daß jede Oeffnung auf der Kreuzlinien-Platte, jede Wirkung als Nadelloch-Linse sich photographisch auf der lichtempfindlichen Fläche als undurchsichtiger Fleck abbilden kann. Eine interessante Tatsache in dieser Verbindung besteht darin, daß, wenn man die Zahl der Oeffnungen in der Blende vermehrt oder, mit anderen Worten, die Zahl der Lichtpunkte, man unter der Voraussetzung, daß der Raum der Löcher in einem geeigneten Verhältnis zu dem Raum zwischen den Rasterlinien-Platten steht, die Exposition um $1/_2$ für zwei Oeffnungen, um $1/_3$ für drei Oeffnungen u. s. w. vermindern kann. Natürlich bildet das Gebiet der Linsenfläche eine Grenze für die Zahl der Oeffnungen, und wenn die Oeffnungen klein gemacht werden, wird die Apertur durch den F-Wert jeder einzelnen Apertur bestimmt.

Beiläufig kann ich hier meine Ansicht mitteilen, daß ein kürzlich dem Dr. E. Albert in München patentiertes Verfahren für die Herstellung von Halbtonplatten für Farbendruck ohne Hilfe einer Kamera auf demselben Prinzip wie die Branfillsche Idee beruht, abgesehen von dem Prinzip der multiplen Blenden.

Diese Frage der multiplen Blenden hat eine recht wichtige Bedeutung für die Zukunft des Halbtons, und der einzige Photograph, welcher diese Bedeutung voll erfaßt hat, ist U. Ray in Calcutta. Derselbe hat diese Frage mit mathematischer Genauigkeit behandelt, und es ist nicht unwahrscheinlich, daß er binnen kurzem eine Abhandlung über diesen Gegenstand veröffentlichen wird. Es ist natürlich wichtig, zur Bestimmung der Maximalwirkung, daß die Raster-

plattenentfernung ganz genau so bestimmt wird, daß die
Bilder jeder einzelnen Apertur in der multiplen Blende auf der
lichtempfindlichen Fläche zusammenfallen.

Ray macht den Weg des operierenden Photographen in
dieser Hinsicht leichter durch Angabe eines mechanischen
Indikators für die Rasterplattenentfernung, der in einiger Be-
ziehung einem Pantograph ähnlich ist, welcher eine Spitze
relativ nach der Oeffnung und dem Schließen der Kamera-
Extension bewegt.

Ein anderer Weg, die Halbton-Rasterplatte in Verbindung
mit der Vergrößerungslaterne zu benutzen, besteht darin, daß
zunächst das Positiv in der gewöhnlichen Gleitkassette in die

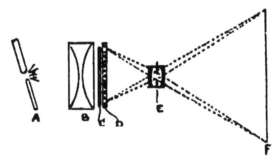

Fig. 21. *A* Bogenlampe; *B* Kondensatorlinse;
C Positiv; *D* liniierte Rasterplatte; *E* Projektions-
linse und Blende; *F* lichtempfindliche Platte.

Laterne (Fig. 21) gebracht wird, jedoch mit solcher Trennung,
wie sie durch die Bedingungen der Rasterplattenentfernung
erforderlich ist, und eine quadratische Oeffnung in der Linse
anzubringen; darauf wird das Bild in vergrößertem Umfang
auf die lichtempfindliche Platte projiziert. Diese Methode
ist besonders für große Anschlagzettel anwendbar, ein Feld,
in welchem große Aussichten für die Halbtonprozesse sich
bieten.

Eine andere Methode, große Anschlagzettel herzustellen,
beruht darauf, daß man eine Rasterplatte mit gekreuzten
Linien vor einem dünnen Positiv aufstellt und das letztere
durch starkes reflektiertes Licht beleuchtet (Fig. 22).

Ein vergrößertes Bild kann dann in einem Dunkelzimmer
mittels einer guten Kameralinse projiziert werden. Auf diese
Weise vergrößerte Negative auf nassen Platten bis zu 60×40
Zoll werden, soviel ich weiß, mit großem Erfolg hergestellt,
und von ihnen werden äußerst wirkungsvolle lithographische
Anschlagzettel erzielt.

Diese Methode ist tatsächlich das Verfahren der Giganto-graphie, welches vor nicht langer Zeit patentiert wurde; jedoch ist mir nicht klar, wie man ein solches Patent recht-fertigen könnte, denn wenn ich nicht irre, war dies Verfahren genau der Weg, auf dem Meisenbach seine ersten Halbton-arbeiten herstellte, und viele andere haben ähnliche Verfahren beschrieben.

Ich wende mich jetzt noch zu einer anderen neuen Phase des Halbtonverfahrens. Es mag erwähnt sein, daß dieses

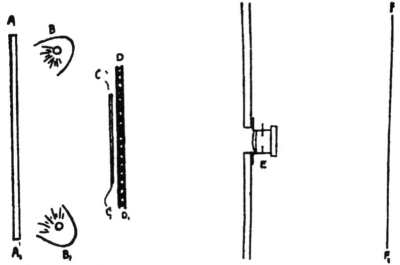

Fig. 22. $A A_1$ Pappe, bedeckt mit weißem Papier; $B B_1$ Bogenlampe; $C C_1$ Positiv; $D D_1$ Rasterplatte; E Projektionslinse in der Mauer des Dunkelzimmers; $F F_1$ lichtempfindliche Fläche.

Verfahren wohl als die Frage des besten Winkels für die Kreuzung der Rasterplattenlinien angesehen werden könnte, welche ohne Widerspruch unter 90 Grad liegen, während die Linien unter 45 Grad gegen die Seiten der Platte verlaufen. Jedoch tritt hierbei zu Tage, wie der Halbtonphotograph sich in etwas verrennen kann und darin beharrt, indem er etwas als richtig annimmt, weil „jedermann so sagt" oder „jeder-mann es benutzt". Für einen erfindungsreichen Experimentator bleibt noch ein Schlupfloch offen, um sich einen Prozeß des Liniierens der Rasterplatte patentieren zu lassen, mit der Linienkreuzung unter 60 Grad, wie dies Fig. 23 zeigt.

Diese Idee wurde zuerst von U. Ray beschrieben; Arthur Schulze in St. Petersburg kam ihm jedoch zuvor, indem er

auf dieselbe im letzten Jahre Patente in Deutschland und England erwarb. Diese Rasterplatte liefert eine viel zartere und gefälligere Wirkung als die Platte mit 90 Grad Kreuzung, wie ich nach den Proben bezeugen kann, die ich gesehen habe. Ein weiterer Vorzug dieser Rasterplatte liegt darin, daß multiple Blenden mit demselben gut arbeiten. Ein Teil des Schulzeschen Patentes besteht darin, daß er eine Blende benutzt, welche drei Oeffnungen besitzt, die dreieckig, quadratisch oder rund sein können und an die Ecken eines gleichseitigen Dreiecks gestellt sind (Fig. 24).

Ray betont, daß bei Anwendung eines solchen und seiner Methode der Verwendung multipler Blenden es möglich ist, nur die eine Rasterplatte in einer Stellung für den Dreifarbendruck zu benutzen und man doch nicht irgend ein moiréfarbiges Muster bekommt, welches gewöhnlich auftritt, wenn man die von drei Negativen mittels der Rasterplattenlinien unter demselben Winkel zusammenlegt.

Fig. 23. Fig. 24.

Nach meiner Meinung wird man aus dem vorstehenden kurzen Bericht über Potentialmethoden entnehmen, daß keineswegs jetzt schon das letzte Wort über das Halbtonverfahren gesprochen ist und daß dieses noch weit größere Aussichten hat gegenüber dem, was es bereits erreichte.

Neue Chromatkopierverfahren.

Von Eduard Kuchinka in Wien.

Unter den photographischen Kopierprozessen finden die auf der Lichtempfindlichkeit der Chromsalze basierenden Methoden ohne Uebertragung bei Fach- und Amateurphotographen vielfache Anwendung; als wichtigster Vertreter dieser Verfahren ist der Gummidruck anzuführen, welcher ein beliebtes Ausdrucksmittel in der modernen Kunstphotographie darstellt.

Um nun auch minder geübten Lichtbildnern die Erzielung guter Resultate erreichbar zu machen, fabrizierte Höchheimer in München ein vorpräpariertes Gummidruckpapier, welches diesen Anforderungen in vollstem Sinne nachkommt; diesem Fabrikate ähnlich ist das „Schwerter-Pigmentpapier", bei dem auf eine einfache Handhabung Rücksicht genommen wurde.

Weniger Verbreitung fanden das von Victor Artigue in den 80er Jahren hergestellte „Charbon-Velours"-Papier, auf welches neuerlich Max Gruhn in der „Phot. Rundschau" (1904, S. 279) aufmerksam macht, sowie das dem Charbon-Velours-Papier gleichkommende „Fresson-Papier", welche beiden Papiere ohne Uebertragungsprozeß zu verarbeiten sind.

Seit kurzer Zeit bringt die Autotype Co. in London ein Papier unter dem Namen „Auto-Pastell" in den Handel, welches sich den oben erwähnten Papieren anschließt, als Pigmentdruck ohne Uebertragung bezeichnet wird und eine einfache Handhabung aufweist.

Die Sensibilisierung des Autopastellpapieres erfolgt in fünfprozentiger Kaliumbichromatlösung (für normale Negative) in üblicher Weise durch eine Minute, das Trocknen soll in einer halben Stunde beendet sein. Die Exposition erfolgt, wie bei anderen Chromatprozessen, unter Anwendung eines Photometers — bei Berücksichtigung der Dichte des Negativs und der Farbe des Papiers. Die Entwicklung geschieht nun derart: Man weicht das dem Kopierrahmen entnommene Autopastellpapier durch einige Minuten in kaltem Wasser, bringt dann die Kopie in eine Tasse mit 40 bis 50 Grad R. warmem Wasser und läßt sie unter Schaukeln etwa 4 bis 5 Minuten — Schichtseite nach unten — schwimmen; dann dreht man die Kopie um und bestreicht sie unter Wasser mit einem breiten Kameelhaarpinsel nach allen Richtungen. In kurzer Zeit erscheint das Bild, bei welchem man nun nach eigenem Ermessen einzelne Bildpartieen hervorheben oder die Pinselentwicklung auch auf das ganze Bild ausdehnen kann. Nach beendigter Entwicklung spült man die Kopieen ab und gerbt sie eventuell in einem $2^{1}/_{2}$ prozentigen Alaunbade, welch letzterer Manipulation es aber in Anbetracht der harten Bildschicht nicht bedarf. Die fertigen Bilder weisen ein pastellartiges Aussehen auf und können in den Farben Sepia, Indischrot, Blauschwarz, Dunkelgrün, Dunkelrot und Lichtrot hergestellt werden.

Ein anderes eigenartiges Chromatkopierverfahren wurde H. S. Starnes patentiert; es beruht darauf, daß ein Binde-

mittel in Anwendung gebracht wird, welches einerseits große
Löslichkeit (Gummi), selbst in kaltem Wasser, anderseits
relative Unlöslichkeit nebst starker Klebrigkeit (Gummiharze)
besitzt. Starnes sucht den Uebelstand des Gummidruckes,
daß oft beim Entwickeln des Bildes mit Sägemehl u. a. das
unter den Lichtern des Bildes befindliche lösliche Gummi samt
diesen abgeschwemmt wird, auf folgende Weise zu vermeiden
(vergl. auch „Phot. Rundschau" 1905, S. 50): Ein mit einer
Lösung von Gummiharzen, Gummiarabikum und einem Pigment
überzogenes Papier wird in Kaliumbichromatlösung sensibili-
siert, getrocknet und unter einem Negativ belichtet. Die Kopie
wird 2 bis 3 Minuten in Wasser gelegt, wodurch die löslich ge-
bliebenen Teile der Gummischicht erweicht und das Pigment
gelockert wird. Jetzt preßt man Fließpapier gegen die Schicht,
hierdurch tritt das klebrige Harz und der aufgelockerte Farb-
stoff zusammen und haften am Fließpapier, welch letzteres
nunmehr abgezogen wird und ein gegen die Oberfläche des
Papiers angedrücktes unlösliches Bild zurückläßt. Die Kopie
wird in einer Alaunlösung abgespült und getrocknet. Mit
einem Radiergummi kann man Lichter herausnehmen, Wolken
hineinwischen u. s. w.; durch Anwendung von mehr oder
minder grobem Saugmaterial kann das Bildkorn variiert
werden (siehe auch Brit. Journ. of Phot." 1905, S. 11).

G. E. H. R a w l i n s machte ein von P o i t e v i n im
Jahre 1855 zu Lichtdruckzwecken angegebenes Chromat-
verfahren für Herstellung künstlerisch wirkender Kopieen
benutzbar und bezeichnet dasselbe als „Oeldruck". Dieses
Verfahren, dessen genaue Beschreibung in der „Photogr.
Rundschau" 1904, S. 322 (nach „The Amateur - Photo-
grapher", Bd. 40, S. 312) gebracht wird, beruht auf folgen-
dem Prinzip: Ein mit einer Gelatineschicht überzogenes
sogen. Patronenpapier wird mit Kaliumbichromat sensibilisiert
unter einem Negativ belichtet und ausgewässert. Walzt man
dann mit gewöhnlicher Oelfarbe oder Buchdruckfarbe ein, so
nehmen die Schattenpartieen des Bildes, welche wenig oder kein
Wasser absorbiert haben, die Farbe an, während die mit
Wasser gesättigten Lichter die fette Farbe abstoßen. Es
resultiert nun ein Bild, welches dieselbe Tonabstufung auf-
weist wie das Negativ, und aus jedem durch Oel gebundenen
Pigment bestehen kann. Die Farbe kann vom Abdruck
mittels Terpentin wieder entfernt werden, sobald eine dem
Bildcharakter ansprechendere Farbe gewählt wird; das Papier-
bild ist beim Kopieren natürlich kontrollierbar, und dem
künstlerischen Empfinden des Photographen sind hier weite
Grenzen gesteckt. Als geeignete Farben empfiehlt R a w l i n s

die neuen patentierten Raffaelischen Oelfarben, welche mit
einigen Tropfen Terpentin (beste Sorte) verrieben und mittels
Leimwalze der ganzen Fläche nach, oder mittels Schablonier-
pinsel partiell auf das ausgewaschene Chromatbild aufgetragen
werden, bis das Bild die gewünschte Kraft erreicht hat.

Die vorstehend angegebenen Chromatverfahren bieten
dem Photographen keine nennenswerten Schwierigkeiten und
werden durch das Erzielen schöner Effekte sowohl in Fach-
wie in Amateurkreisen manchen Anhänger gewinnen.

Arbeiten und Fortschritte auf dem Gebiete der Photogrammetrie und Chronophotographie im Jahre 1904.

Von Eduard Doležal, o. ö. Professor
an der k. k. montanistischen Hochschule in Leoben.

Das Jahr 1904 hat keine große Reihe von Arbeiten weder
auf theoretischem noch instrumentellem Gebiete aufzuweisen;
die im folgenden Referate besprochenen Arbeiten aber werden
zeigen, daß das Interesse für Photogrammetrie und ihre An-
wendungen nicht erlahmt und noch ein reges zu nennen ist.

Laussedat, der greise Altmeister der Photogrammetrie,
hat in einem größeren Vortrage: „Sur des essais de Métro-
photographie et de Stéréo-Métrophotographie", in der französi-
schen Gesellschaft für Photographie in Paris über einige
heimische und fremdländische Arbeiten Bericht erstattet, der
im „Bulletin de la Société française de Photographie" (Paris
1904, tome XX) veröffentlicht wurde.

Ein französischer Marineoffizier, A. le Mée, der Gelegen-
heit hatte, die Photogrammetrie im Dienste der Hydrographie
und zur Herstellung von Marinekarten (Hafen- und Ufer-
karten) zu verwerten, berichtet in zwei Arbeiten: 1. „La Métro-
photographie en Hydrographie" in „Bulletin de la Société
française de Photographie" (Paris 1904, tome XX); ferner:
2. „Photohydrographie: Application de la photogrammétrie à
l'hydrographie" in „Revue des Sciences photographiques"
(Paris 1904), über seine photogrammetrischen Studien, die er
in dieser Richtung in Indo-China gemacht hat.

Es ist ja bekannt, daß sich bei solchen Aufnahmen die
Zahl der Stationen im Verhältnisse zu gewöhnlichen Terrain-
aufnahmen reduziert, weil zur Bestimmung des Verlaufes der
Uferkontur eine photogrammetrische Aufnahme genügt, wenn
sie von einem genügend hohen Standpunkte aufgenommen
wurde. Durch die Abbildung des Meereshorizontes läßt sich in

den Bildern die Lage des Horizontes der Photographie bei
Kenntnis der Höhe des Standpunktes über dem Meeresniveau
leicht finden; dadurch wird man in den Stand gesetzt, den
photographischen Apparat auch in freier Hand zu verwenden.

Le Mée hat seiner Publikation in „Revue des Sciences
photographiques" auch eine schöne Reproduktion einer Auf-
nahme nebst Rekonstruktion von der Bay Cocotiers am Cap
St. Jacques in Cochinchina beigegeben.

In einem sehr lehrreichen Aufsatze: „La Focimétrie
photogrammétrique", veröffentlicht in der „Revue des Sciences
photographiques", Paris 1904, bringt der durch sein Lehrbuch
der Photogrammetrie bekannte Commandant Legros eine
Reihe höchst interessanter Studien über das photographische
Objektiv. Legros hat auch gezeigt, wie sein photogramme-
trischer Apparat mit Leichtigkeit zum Studium der allgemeinen
Eigenschaften der photographischen Objektive ausgenutzt
werden kann, wobei er durch den geschickten Konstrukteur
der Firma Verick, Herrn Stiasnie, einen sehr netten Apparat
baute, der in „Comptes rendus de l'Académie des Sciences
1900" publiziert wurde.

Wenden wir uns der Stereophotogrammetrie zu! Auch
heuer haben wir da über schöne Arbeiten zu referieren.

Prof. Dr. A. Schell, dessen erste Arbeit über Stereophoto-
grammetrie, nämlich „Der photogrammetrische Stereoskop-
apparat", wir im Berichte des verflossenen Jahres[1]) gewürdigt
haben, publiziert eine weitere einschlägige Arbeit: „Die stereo-
photogrammetrische Bestimmung der Lage eines Punktes im
Raume" (Wien 1904). Nachdem Professor Schell die mathe-
matische Abteilung der rechtwinkligen Räumkoordinaten eines
Punktes, der auf stereophotogrammetrischem Wege festgelegt
wurde, erörtert hat, wendet er sich der Besprechung eines Photo-
theodolites zu, dessen Einrichtung es ermöglicht, auf eine ein-
fache Weise die Bildebene in den Endpunkten einer Standlinie
genau in eine Ebene zu bringen und so zusammengehörige stereo-
photogrammetrische Bilder herzustellen; dann wird der Stereo-
komparator von Dr. C. Pulfrich in Jena besprochen, dessen
Aufgabe es ist, die zwei mit dem beschriebenen Phototheo-
dolite gewonnenen photographischen Bilder, welche als stereo-
skopische Halbbilder aufzufassen sind, mittels eines mit zwei
Mikroskopen ausgestatteten Telestereoskopes zu einem Kom-
binationsbilde zu vereinen, auf der ersten Bildplatte die Bild-
koordinaten x_1 und y, und auf der zweiten Platte die Abscissen-
differenz $x_2 - x_1 = a$ zweier korrespondierender Punkte, die

[1]) Siehe dieses „Jahrbuch" für 1904, S. 177.

stereoskopische Parallaxe, direkt mit großer Schärfe zu ermitteln und die sonst sehr störende Unsicherheit in der Punktidentifizierung zu beseitigen.

Das neue Verfahren der photogrammetrischen Terrainaufnahme, die Stereophotogrammetrie, welche auf der räumlichen Ausmessung eines stereoskopischen Landschaftsbildes beruht, erfreut sich einer ganz besonderen Pflege. Ihre Brauchbarkeit für topographische Zwecke wurde durch den Generalmajor Schulze im Vereine mit Dr. Pulfrich gelegentlich der preußischen Landesaufnahme bei Jena auf Grund eines gelungenen Versuches erwiesen.

Nun hat auch das k. und k. militärgeographische Institut in Wien dieser Methode seine Aufmerksamkeit zugewendet, indem es den erforderlichen Stereokomparator von der optischen Firma Carl Zeiß beschaffte und bei den photogrammetrischen Arbeiten in Tirol mehrere für diese Aufnahmemethode nötige photographische Doppelbilder anfertigen ließ; Oberst A. Freiherr von Hübl veröffentlicht in der Studie: „Die stereoskopische Terrainaufnahme", 23. Band der „Mitteilungen des k. und k. militärgeographischen Institutes in Wien", in welcher er alle Vorzüge und Nachteile des stereophotogrammetrischen Verfahrens bespricht, Anhaltspunkte, die bei der Feldarbeit und bei der Konstruktion der Horizontalprojektion des abgebildeten Terrains mit Hilfe der Komparatorangaben zu befolgen sind. Die Schlußbemerkungen dieser gründlichen Arbeit lauten:

„Die Stereophotogrammetrie stellt ohne Zweifel einen sehr bedeutenden Fortschritt der photographischen Terrainaufnahme dar. Sie ermöglicht eine wesentliche Abkürzung der Feldarbeit, da für die Aufnahme eines bestimmten Gebietes eine relativ geringe Zahl von Bildern ausreicht, und sie ist in jedem Gelände brauchbar, vorausgesetzt, daß sich Standpunkte mit genügend weiter Fernsicht vorfinden.

Ihr wesentlicher Vorteil liegt aber darin, daß ' alle Messungen an einem räumlichen Gebilde erfolgen, dessen Gliederung wir sogar viel besser als in der Natur zu überblicken vermögen. Während bei der Meßtischphotogrammetrie ein perspektivisches Bild den Anblick der Landschaft ersetzen muß, nehmen wir jetzt mit den Stereoskopbildern gleichsam die Natur mit nach Hause, aber in einer Form, welche dem Maßstabe des herzustellenden Planes und dem Verständnisse der Formen wesentlich näher liegt, als die Natur selbst. Bei der stereoskopischen Betrachtung eines photographischen Bildes, welches in den Endpunkten einer 254 m langen Standlinie aufgenommen wurde, erscheinen sämtliche Objekte in-

folge der gewählten Standlinie rund 3800 mal kleiner als in
der Natur und dem Beobachter ebenso viel näher gerückt,
wobei die Mikroskopvergrößerung, durch welche die Objekte
weiter genähert werden, nicht berücksichtigt ist.

Die Anfertigung eines Planes 1:25000 ist somit bei Be-
nutzung dieses Stereoskopbildes gleichbedeutend mit der Her-
stellung eines Planes in $^1/_7$ der natürlichen Größe eines plasti-
schen Modelles. Im Stereoskope nehmen auch scheinbar detail-
lose, monotone Teile der photographischen Bilder Form und
Leben an, daher sich auch Terrainpartieen konstruieren lassen,
für welche die Meßtischphotogrammetrie nicht einen einzigen
Punkt geliefert hätte. Die Vermessung am Stereoskopbilde
geht bei einiger Uebung weit rascher von statten, als jene in
der Natur, sie ist bequem, strengt die Augen des Beobachters
gar nicht an, und die fortwährend wechselnden plastischen
Bilder, die unsere Erinnerungen an den Zauber der Gebirgs-
landschaft wieder wachrufen, wirken in hohem Maße anregend
und verleihen der Arbeit einen eigenen Reiz.

Dadurch, daß die Stereophotogrammetrie auch für das
flache Gelände brauchbar ist, gewinnt die Photographie als
Hilfsmittel der Terrainaufnahme wesentlich an Bedeutung.
Sie ist nicht mehr, wie die Meßtischphotogrammetrie, ledig-
lich auf die Hochgebirgsregion beschränkt, und der Inhalt
jedes Bildes kann daher vollkommen ausgenutzt werden.

Eine vollständig geschlossene Aufnahme vermag aber
auch die Stereophotogrammetrie nur in den seltensten Fällen
zu liefern, denn fast immer decken vorspringende Formen
einzelne Terrainteile, tief eingeschnittene Täler werden nicht
eingesehen und schließlich ist doch immer ein Begehen des
Geländes notwendig, um Straßen und Wege, welche in den
Bildern nur zum kleinsten Teile sichtbar sind, einzuzeichnen.
Auch dürfte sie nicht berufen sein, die Meßtischphotogram-
metrie gänzlich zu verdrängen, man wird vielmehr beide Ver-
fahren nebeneinander benutzen, denn sie ergänzen und unter-
stützen sich gegenseitig. Eine Basis von der geforderten
Länge ist gerade auf hochgelegenen Punkten nicht zu finden
und dann hört die Möglichkeit der Stereophotogrammetrie
ganz auf, wenn man nicht zu einer größeren Anzahl von
Aufnahmen auf relativ kurze Entfernungen seine Zuflucht
nehmen will, was aber eine nicht zu rechtfertigende Zeitver-
geudung wäre. Dazu kommt noch, daß die Stereophoto-
grammetrie dringend einer größeren Zahl verläßlich liegender
Fixpunkte bedarf, die uns am einfachsten die Meßtischphoto-
grammetrie liefert.

Es dürfte daher — wenigstens vorläufig — am zweckmäßigsten sein, den gegenwärtig üblichen Vorgang der Photogrammetrie beizubehalten, die Zahl der Standpunkte aber bedeutend zu restringieren und dafür an allen geeigneten Punkten Stereoskopaufnahmen herzustellen. Besonders vorteilhaft wird die Stereophotogrammetrie bei der Gletschervermessung zu verwenden sein. Auf den einförmigen, fast detaillosen Schnee- und Eisfeldern konnte die Meßtischphotogrammetrie nur unter Zuhilfenahme von Kunstgriffen reussieren, während das Ausmessen der Stereoskopbilder nicht die geringsten Schwierigkeiten verursachen wird.

Wegen der Bedeutung der Stereophotogrammetrie für die Aufnahme der Küste vom Bord eines Schiffes und als Architekturphotogrammetrie wird sie zweifelsohne oft dem gegenwärtig üblichen Meßbildverfahren vorzuziehen sein. Auch für militärische Zwecke, z. B. der Angriffsfront einer Befestigung, dürfte sich dieses Verfahren sehr gut eignen, gewiß viel besser, als die Meßtischphotogrammetrie, die bekanntlich 1870 vor Straßburg und Paris den gehegten Erwartungen nicht entsprechen konnte. Die relativ kurze Basis und die Möglichkeit, aus den Negativen, die man in den Stereokomparator einlegt, sogleich — ohne weitläufige geodätische Vorarbeiten — die erwünschten Daten entnehmen zu können, sind in diesem Falle von größtem Werte. Es ist selbstverständlich, daß man in diesem und in ähnlichen Fällen die Kamera mit einem Teleobjektive ausrüsten kann, wodurch die photographische Aufnahme auf große Entfernungen möglich wird.

Von praktischer Bedeutung wird auch in vielen Fällen der stereoskopische Vergleich von zwei photographischen Aufnahmen sein, die man zu verschiedenen Zeiten von demselben Standpunkte aufgenommen hat. Jede in der Zwischenzeit vor sich gegangene Veränderung fällt dann ohne langes Suchen im Stereokomparator sogleich auf. Fehlendes oder neu Hinzugekommenes wird als Störung empfunden, und haben irgend welche Objekte eine Verschiebung erlitten, so treten sie aus der Bildebene vor oder zurück. Man wird in dieser Weise z. B. jede Veränderung eines Gletschers leicht konstatieren können, und vielleicht ist dieses Verfahren auch im Festungskriege für eine fortwährende Kontrolle des Vorfeldes brauchbar."

In dem Vortrage: „Das stereoskopische Meßverfahren", publiziert in der Zeitschrift des Oesterreichischen Ingenieur- und Architekten-Vereins, Wien 1904, hat Oberst von Hühl die Vorteile der Stereophotogrammetrie überzeugend dargetan und ihre sonstige Anwendungsfähigkeit hervorgehoben; er

bezeichnet das „Stereoskopische Meßverfahren" nicht nur als
eine Verschärfung und Vereinfachung der bisherigen Methoden,
sondern es erschließt uns noch ein ganz neues Gebiet der
messenden Tätigkeit, denn es macht Objekte der Messung
zugänglich, bei welchen bisher Maßstab und Mikroskop versagt
haben. Im k. und k. militärgeographischen Institute in Wien
vermag die Photogrammetrie bei der Militärmappierung nicht
nur ihr Feld zu behaupten, sondern sie gewinnt mehr und
mehr an praktischer Bedeutung.

Auf Grund der photogrammetrischen Vorarbeiten werden
den einzelnen Mappierungsabteilungen in das Aufnahmeblatt
des Mappeurs die aus den Konstruktionsblättern der Photo-
grammetrie erhaltenen Detailpunkte, ihre Höhen eingetragen
und die Felsenpartieen nach den photographischen Bildern
skizziert; der Mappeur hat dann die Skizzierung mit der Natur
zu vergleichen, zu berichtigen, zu ergänzen und weiter aus-
zuführen. Im Jahre 1902 sind auf Grund der photogram-
metrischen Vorarbeiten im Bereiche der Sanntaler und
Karnischen Alpen viele Gebiete topographisch aufgenommen
worden; im Jahre 1903 kamen hinzu die Partieen im oberen
Lessachtale, in den Sextener-, Pragser- und Ampezzaner-Dolo-
miten. Die photogrammetrische Aufnahme selbst wurde in zwei
Arbeitspartieen im Jahre 1902 in den Ampezzaner-Dolomiten
im Raume von etwa fünf Aufnahmeblättern in der Zeit vom
1. Juli bis 31. August durchgeführt, wobei beide Partieen zu-
sammen 130 Standpunkte bewältigten. Im Sommer 1903,
vom 1. Juli bis 8. September, waren gleichfalls zwei Arbeits-
parteien tätig und haben im Rosengarten, Marmolada-, Lang-
kofel-, Sella- und Geislerspitzen-Gruppe im Raume von etwa
sechs Aufnahmeblättern von 134 Standpunkten photogram-
metrische Aufnahmen ausgeführt.

Hieraus sehen wir, daß in Oesterreich wie in keinem
zweiten Lande die Phototopographie rationell und mit dem
größten Nutzen in ausgedehnter Weise zur topographischen
Aufnahme im Hochgebirge Verwendung findet.

Dem Referent war nicht unbekannt, daß die Deutschen
in ihren afrikanischen Schutzgebieten die Photogrammetrie
zu Terrainaufnahmen verwenden; nun liegt über eine solche
Aufnahme eine Publikation vor: „Photogrammetrische Auf-
nahme in West-Usambara, Deutsch-Ostafrika", von Land-
messer F. Techmer in den „Mitteilungen von Forschungs-
reisenden und Gelehrten aus den Deutschen Schutzgebieten",
17. Band, 2. Heft. Berlin 1904. Ueber Anregung des Leiters
der Expedition für die Vermessung West-Usambaras, Land-
messers Lange, beschloß das Gouvernement, für die Aufnahme

von steilen und felsigen Partieen das photogrammetrische
Meßverfahren anzuwenden. Zu Beginn des Jahres 1903 fand
Landmesser F. Techmer von der Expedition für die Ver-
messung West-Usambaras Gelegenheit, einen Teil des süd-
westlichen Gebirgs-
hanges West-Usam-
baras von ungefähr
12 km Länge aufzu-
nehmen. Es handelte
sich um einen aus der
400 m hohen Steppe
bis zu 1300 m Höhe
ansteigenden Hang,
welcher stellenweise
felsig und kahl, zum
größeren Teile bereits
verwittert und von
einer starken Erd-
krume bedeckt war.
Hohes, hartes, schilf-
artiges Gras wuchs
auf den letzteren
Partieen, einzelne von
Bächen bewässerte
Schluchten waren be-
waldet.

Das photogram-
metrische Instrument
wurde nach Angaben
des Geheimrates Prof.
Dr. K. Koppe in
Braunschweig von
dem math.-mech. In-
stitute von Günther
& Tegetmeyer eben-
da ausgeführt (Fig. 24
u. 25). Das für den Ge-
brauch in den Tropen
bestimmte Instrument

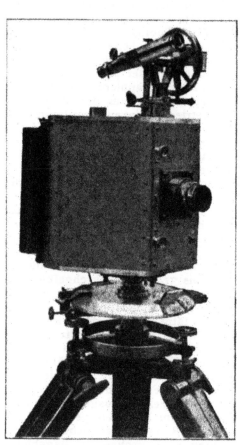

Fig. 24.

für das Plattenformat 18×24 ist ganz aus Metall her-
gestellt. Der Stativkopf, der ringförmig versteifte Dreifuß, die
Büchse und die Achse sind aus Rotguß, der Kreis, die Alhidade
und die Kamera aus Magnalium, der kleine Theodolitaufsatz
aus Messing gearbeitet. Der Horizontalkreis ist verdeckt und
hat 17.5 m Limbusdurchmesser, er ist an diametralen Nonien

bis auf eine Minute ablesbar. Die Alhidade trägt zwei recht-
winklig zueinander befestigte Röhrenlibellen. Die Kamera ist
auf einem Teller über der Alhidade befestigt, sie ist aus auf
der Innenseite durch Rippen versteifte Magnaliumplatten her-
gestellt. Das Objektiv — ein Voigtländer-Kollinear — ist,
mit Einstellung auf unendlich, fest in eine vertikal ver-
schiebbare Schlittenführung eingelassen. Die vertikalen Ver-
schiebungen des Objektives und somit auch die der Hori-
zontalebene sind auf 0,1 mm ablesbar und auf 0,05 mm
schätzbar. Die Bildweite (Brennweite) beträgt 184,5 mm.

Das Plattenauflager besteht aus einem Rahmen, auf dem
zwei feine, leicht ersetzbare Stahldrähte aufgespannt sind. Sie
liegen in Einkerbungen, die sich auf der photographischen
Platte mit abbilden, so daß also bei einem Fehlen oder einer
Beschädigung der Fäden noch eine zuverlässige Bezeichnung
der Hauptebene auf der Platte entsteht. Der Plattenauflege-
rahmen ist auf zylindrischen Bolzen in der Richtung der
optischen Achse durch Drehen der auf der Kamera befind-
lichen Kurbel vermittelst eines im Innern der Kamera an-
gebrachten Hebelwerkes verschiebbar. Bei der Rechtsdrehung
tritt der Plattenauflagerrahmen in die Kamera hinein, bis
hinter die Auflage-Ebene der Kassette. Bei der entgegen-
gesetzten Drehung wird er, aus der Kamera heraustretend, in
zwangloser Weise durch Federn gegen kugelförmige Anschläge
und dadurch in seine normale Lage gebracht. Er schiebt
dabei die photographische Platte ein wenig vor sich her, so
daß diese vermittelst der Kassettenfedern sicher gegen das
Auflager gedrückt wird. Auf der Kamera befindet sich außer
der Kurbel noch ein mit justierbarem Anschlage versehener
konischer Zapfen, der zum Aufsetzen des Theodolitaufsatzes
dient. Sein exzentrisches Fernrohr mit terrestrischem Okulare
und einer zwölffachen Vergrößerung erhält dabei eine zur
Kamera zentrisch orientierte Lage. Der Vertikalkreis von
10 cm Limbusdurchmesser ist auf Silber in halbe Grade geteilt
und gibt von zwei Nonien eine Minute Ablesung. Für diesen
Theodolitaufsatz ist ein kleines Stativ nebst Dreifuß zum
Zwecke der Justierung der Kamera und ihrer Kontrolle an-
gefertigt. Wie die nebenstehende Fig. 25 zeigt, läßt sich der
Theodolitaufsatz auch auf den Zapfen eines Lineales stecken
und kann als Kippregel für Ergänzungsmessungen verwendet
werden.

Abgesehen von den bekannten Libellen- und Theodolit-
fehlern sind bei der Kamera zwei mögliche Fehler zu be-
achten: 1. Das Fadenkreuz kann seine normale Lage verlieren,
so daß der Horizontalfaden die gleiche Abweichung gegen die

Horizontale wie der Vertikalfaden gegen das Lot hat. 2. Das im Schnittpunkte des Fadenkreuzes auf der Platte ersichtliche Lot fällt nicht mit der optischen Achse des Objektivs zusammen. Das Plattenauflager ist also im horizontalen und vertikalen Sinne gegen die optische Achse geneigt oder nur

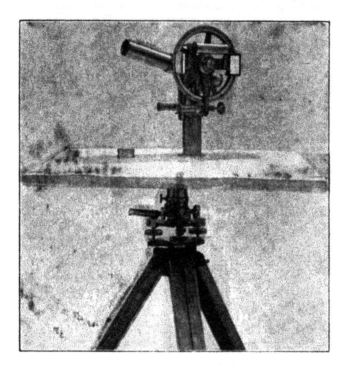

Fig. 25.

in einem Sinne. Diese beiden Fehler lassen sich unter Zuhilfenahme der Mattscheibe und des erwähnten kleinen Instrumentes auf besonderem Stative durch Justierschrauben beseitigen.

Für das Belichten der Platten ist dem Apparate eine aus Holz gearbeitete, mit Metalleinlagen gesicherte Kassette beigegeben und ein ebenso gefertigtes Magazin für 12 Platten. Das Einlegen der Platten in letzteres erfolgte in Ermangelung einer Dunkelkammer nachts im Zelte unter Decken. Beigegeben war dem Apparate die nötige photographische Ausrüstung, so daß die Entwicklung der Platten hätte an Ort

und Stelle erfolgen können. Es wurden indessen nur einige
Probeplatten entwickelt, um festzustellen, ob das Plattenmaterial
noch brauchbar war und ob beim Belichten die richtige Ab-
blendung und Belichtungszeit gewählt waren.

Landmesser Techmer bemerkt, daß die Unförmigkeit
und Schwere der Instrumentlast sich bei den Märschen un-
angenehm bemerkbar machte. Gerade in den Tropen ist auf
Handlichkeit und leichte Transportfähigkeit das größte Ge-
wicht zu legen, da eine Last, welche durch zwei Träger be-
fördert werden muß, beim Marsche andauernd größeren Er-
schütterungen ausgesetzt ist. Eine Untersuchung über die
erreichte Genauigkeit in der Höhenbestimmung zeigte, daß der
erzielte Genauigkeitsgrad für die Topographie ausreicht; hin-
gegen hat sich herausgestellt, daß das photogrammetrische
Meßverfahren in dem beschriebenen und ähnlichem Gelände
nicht mit Vorteil angewendet werden kann. Es war nicht
möglich, eine genügende Anzahl von Punkten auf den Platten
zu identifizieren; die Identifizierung erforderte sehr viel Zeit.
Auch die Aufnahmearbeit im Gelände war zu zeitraubend;
hierbei muß allerdings erwähnt werden, daß Landmesser
Techmer gar keine praktischen Erfahrungen in der Photo-
grammetrie hatte und die angeführte Aufnahme seine erste
Arbeit war.

Außer dem vorstehend geschilderten photogrammetrischen
Instrumente haben wir noch zwei Apparate zu besprechen, die
in Deutschland gebaut worden sind; es sind dies: 1. die photo-
grammetrische Kamera nach Professor Schilling und 2. der
Phototheodolit für Wolkenaufnahmen nach Prof. Wiechert.
Prof. Dr. F. Schilling hat, um für die Behandlung der
Photogrammetrie im Unterrichte der darstellenden Geometrie
die gewünschten Beispiele in möglichst vollkommener Weise
zu erhalten, eine photogrammetrische Kamera in der math.-
mech. Werkstätte von Günther & Tegetmeyer in Braun-
schweig nach seinen Angaben ausführen lassen (Fig. 26).

Der Apparat gestattet, horizontal in bequemer Weise zu
messen, die sechs verschiedenen Brennweiten des Kollinear-
satzes III von Voigtländer & Sohn zu benutzen, das Ob-
jektiv besonders nach oben weit zu verschieben, Platten
13 × 18 cm sowohl im Hoch- als Querformate zu verwenden;
die Kamera kann auch auf ein gewöhnliches Stativ gestellt
werden. Ferner sind Einrichtungen vorhanden, welche eine
einfache Verschiebung der Vertikalachse des Theodolitunter-
baues bei der Aufnahme an den Ort des ersten Hauptpunktes
des Okjektivs bringen lassen, von welchem aus die aus dem
photographischen Bilde abzuleitenden Winkel gerechnet wer-

den. Die Konstruktion hat den Zweck, Korrektionen zu ver-
meiden, die sonst bei der Rekonstruktion von nahen Objekten,

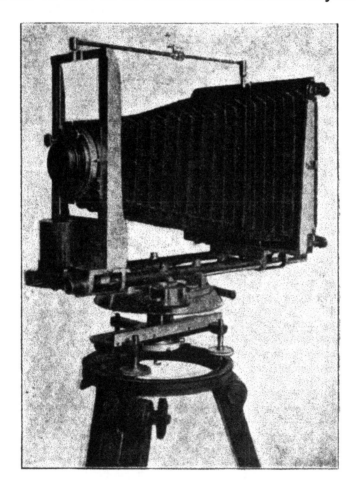

Fig. 26.

wie Gebäuden u. s. w., und stets dann nötig werden, wenn
die zur Orientierung der Aufnahme notwendigen Horizontal-
winkel von einer Lage der Theodolitachse gemessen werden,
die nicht durch den ersten Objektivhauptpunkt hindurch-
geht.

Professor Schilling hat in einem schönen Werke: „Ueber die Anwendungen der darstellenden Geometrie, insbesondere über die Photogrammetrie", B. G. Teubner, 1904, die Photogrammetrie vom Standpunkte des darstellenden Geometers sehr logisch und übersichtlich behandelt und dabei auch die photogrammetrischen Instrumente in die Behandlung einbezogen. Die genannte Schrift, welche sich in erster Linie an die Lehrer der Mathematik an höheren Schulen wendet, wird gewiß über diesen Kreis hinaus auch Lehrer und Studierende der Universität und Technischen Hochschule interessieren. Professor Schilling bespricht ein von ihm angewendetes Verfahren, wie er einen gewöhnlichen photographischen Apparat zu einer brauchbaren „photogrammetrischen Kamera" ausgebildet hat, wobei er auch ein einfaches Verfahren der Bildweitenbestimmung vorführt; Näheres hierüber in seinem zitierten Werke Seite 183.

Professor Wiechert, Leiter der geophysikalischen Abteilung der Universität Göttingen, hat einen Phototheodolit für Wolkenaufnahmen anfertigen lassen, auf dessen Vorführung in Fig. 27 wir uns beschränken müssen.

Professor S. Finsterwalder in München, der durch eine Reihe wissenschaftlicher Publikationen über Photogrammetrie bekannt ist, hat im verflossenen Jahre nachfolgende höchst interessante Arbeiten publiziert: 1. „Die topographische Verwendung von Ballonaufnahmen' in „Illustrierte aëronautische Mitteilungen", München 1904; 2. „Eine neue Art, die Photogrammetrie bei flüchtigen Aufnahmen zu verwenden" in den Sitzungsberichten der math.-phys. Klasse der Bayr. Akademie der Wissenschaften, Bd. 34, München 1904; 3. „Bemerkungen zur Analogie zwischen Aufgaben der Ausgleichsrechnung und solchen der Statik", ebendaselbst, München 1904. Interessant ist, wie Professor Finsterwalder in seinem erst angeführten Aufsatze die Frage, ob das in der genannten Abhandlung vorgeführte Beispiel einer Ballonaufnahme typisch ist, oder ob nur ungewöhnlich günstige Umstände ein befriedigendes Resultat ermöglichen, beantwortet; er sagt:

Man kann mit derselben relativen Genauigkeit bei jeder Ballonfahrt — günstiges Wetter vorausgesetzt — einen Streifen von der Länge der Fahrt und einer Breite, die die Ballonhöhe etwas übertrifft, aufnehmen, falls in passenden Zwischenräumen abwechselnd in der Richtung der Fahrt und in entgegengesetzter Richtung mit einer Neigung des Apparates von etwa 45 Grad photographiert wird. Würde man beispielsweise in 3000 m Höhe fahren und einen Apparat mit dem Formate 18×24 cm und 24 cm Brennweite benutzen, so

könnte man einen Streifen von 4 km Breite im Maße 1:10000 aufnehmen. Die Orientierungsrechnungen für ein Blatt von 16 qkm Fläche würden einen Rechner etwa drei Tage, die Ausfertigung des Blattes in ähnlich kompliziertem Gelände wie das in der oben zitierten Abhandlung vorgeführte, und zwar Situation und Höhenkurven, einen Zeichner und einen Rechner etwa vier Wochen beanspruchen. Freilich würde die

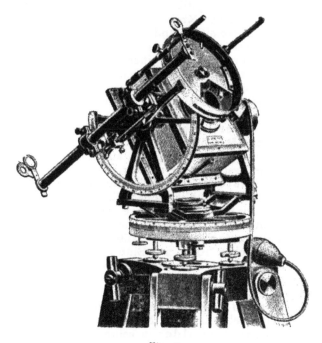

Fig. 27.

so erhaltene Karte, schon weil sie ja keine Nomenklatur hat, einer Ergänzung im Felde selbst bedürfen, die sich übrigens möglicherweise mit den Orientierungsmessungen verbinden ließe. In deutschen Landen ist allerdings wenig Bedarf für solche Aufnahmen; auch ist der gegenwärtige primitive Zustand der Fahrtechnik des Ballons einer weitergehenden Anwendung der Ballonphotogrammetrie nicht günstig. Allein noch ehe die Welt mit Meßtischblättern voll umspannt ist, hat sich vielleicht die Aëronautik so weit entwickelt, daß das Vermessungsluftschiff seinen Dienst beginnen kann. Die geometrischen Methoden liegen hierfür bereit.

Ueber die Anwendung der Photogrammetrie in der Astronomie wurde in unserem Referate vom Jahre 1901 [1]) eingehend berichtet. Während sonst in mühsamer Arbeit mit Zuhilfenahme des Fernrohres die Koordinaten eines jeden einzelnen Sternes für sich bestimmt werden müssen, bietet das photograpische Bild die Möglichkeit, mit einem Male die Koordinaten aller Sterne zu ermitteln, die auf einer Platte erscheinen. Auch die lichtschwachen Sterne werden durch den photographischen Apparat registriert, während sie die stärksten optischen Instrumente sonst nicht zu beobachten gestatten. Zu Polhöhen- und Breitenbestimmungen, sowie zum Studium der Polschwankungen, zur Entdeckung von Planeten durch stereoskopische Aufnahmen und zur Beobachtung einer Reihe anderer astronomischer Erscheinungen ist die photogrammetrische Methode verwendbar.

Neuere Arbeiten in dieser Richtung sind: 1. Schwarzschild: „Ueber photographische Breitenbestimmungen mit Hilfe eines hängenden Zenitkollimators" in den „Astronomischen Nachrichten", Bd. 164, 1903 bis 1904; 2. Schwarzschild: „Ueber photographische Ortsbestimmung" in diesem „Jahrbuch" für 1903; 3. Klein und Riecke: „Neue Beiträge zur Frage des mathematischen und physikalischen Unterrichts an den höheren Schulen, Leipzig 1904; hierin der Artikel: „Astronomische Beobachtungen mit elementaren Hilfsmitteln" von Schwarzschild; 4. M. Wolf: „Die Verwendung des Stereokomparators in der Astronomie" in den „Astronomischen Nachrichten", Bd. 157, 1902; 5. Pulfrich: „Ueber eine neue Art der Vergleichung photographischer Sternaufnahmen", eine Mitteilung auf der Naturforscher-Versammlung in Breslau 1904.

Der k. und k. Hauptmann i. R. Theodor Scheimpflug, über dessen Arbeiten wir im letzten Berichte für das Jahr 1902 und 1903 [2]) referiert und seine Bemühungen gewürdigt haben, ist intensiv tätig, seine Ideen in der Drachenphotogrammetrie zu verwirklichen. Es ist unstreitig, daß die Benutzung von Drachen, welche zu wissenschaftlichen, speziell meteorologischen Forschungszwecken bereits allerorts in Verwendung stehen und für die bahnbrechenden meteorologischen Arbeiten des letzten Jahrzehnts ein wichtiges Hilfsmittel waren und stets mehr werden, auch für militärische Zwecke eine aktuelle und zukunftsreiche Frage bilden. Die Drachen haben sich bereits bei der drahtlosen Telegraphie zum Heben der Antenne eingebürgert, sie könnten zu Signal-

1) Siehe dieses „Jahrbuch" für 1091, S. 369.
2) Ebenda, S. 193.

zwecken Dienste leisten und sie haben zu Lande im Vereine mit
dem Fesselballon, zur See selbständig, für Rekognoszierungs-
zwecke und rasche photogrammetrische Aufnahmen eine große
Zukunft. Demgemäß sind auch militärischerseits überall Ver-
suche mit Drachen im Zuge, über deren Resultate wohl sehr
wenig in die Oeffentlichkeit tritt; mit diesen Versuchen sind
insbesondere Namen des englischen Generals Baden-Powell,
des russischen Obersten v. Kowanko und des russischen
Leutnants Ulyanin verknüpft.

Hauptmann Th. Scheimpflug hat in einem warm ge-
schriebenen Artikel: „Ueber Drachenverwendung zur See" in
den „Mitteilungen aus dem Gebiete des Seewesens" 1904
die große Bedeutung der Drachenphotographie, resp. - Photo-
grammetrie für die Kriegsmarine hervorgehoben und gezeigt,
wie die Leistungsfähigkeit einer modernen Flotte durch
zweckmäßige Verwendung von Drachen in hohem Maße ge-
steigert wird; Scheimpflug berichtet dann über seine Ver-
suche, die er aus eigenen Mitteln über Drachen und Drachen-
photographie angestellt hat.

Ueber Chronophotographie haben wir in unseren Be-
richten vom Jahre 1898 Näheres gebracht[1]); ergänzend haben
wir einige Arbeiten anzuführen, die sehr beachtenswert sind,
und zwar: 1. Lendenfeld: „Beitrag zum Studium des Fluges
der Insekten mit Hilfe der Momentphotographie" in „Bio-
logisches Centralblatt" 1903; 2. Boys: „Les projectiles pris
au vol" in „Revue générale des sciences", Paris 1892, und
3. L. Bull: „Application de l'étincelle électrique à la chrono-
photographie des mouvements rapides", publiziert in „Academie
des sciences", Paris 1904·

Lucien Bull hat in der Pariser Akademie der Wissen-
schaften über einen elektrischen Chronophotographen Mit-
teilung gemacht, der bei Benutzung der Ströme, über welche
im Institut Marey in Paris verfügt wird, in der Sekunde
1500 Frequenzen liefert. Eine kurze Skizze dieses Apparates,
der einen vorzüglichen Synchronismus sichert, geben wir
umstehend (Fig. 28). In der Büchse A befindet sich ein
Zylinder B, der um eine horizontale Achse drehbar ist.
Auf derselben Achse, aber außerhalb der Büchse ist ein
Rotationsunterbrecher montiert, der dazu bestimmt ist,
während einer Umdrehung den von dem Ruhmkorff kom-
menden Strom eine gewisse Anzahl mal zu unterbrechen.
Im Stromzuge ist ein Kondensator F angebracht; in E
hinter der Linse G findet ein Funkenüberspringen statt. Die

1) Siehe dieses „Jahrbuch" für 1898, S. 303.

Linse G sammelt die Lichtstrahlen in das Objektiv O, in dessen Fokus sich der exponierte Teil der Mantelfläche des Zylinders B bei seiner Rotation befindet. Auf dem Zylinder ist ein lichtempfindlicher Film aufgewickelt und wird bei rascher Rotation an dem Objektiv vorbeigeführt. Bei jeder Umdrehung findet bei E eine gewisse Anzahl von Funkenübersprüngen statt, welche den Kontakten des Unterbrechers entsprechen. Es genügt nur, für das Oeffnen des Objektivs Sorge zu tragen, um eine regelmäßige Reihe von Bildern von einem Gegenstande zu erhalten, der sich zwischen der Linse G und dem Objektive O befindet. Zu dem Zwecke ist hinter der Linse ein Momentverschluß angebracht, der entsprechend funktioniert. Mit dem beschriebenen elektrischen Chronophotographen sind in dem bekannten Institute Marey in Paris

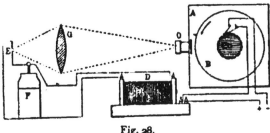

Fig. 28.

1500 Bilder in der Sekunde in vorzüglicher Schönheit erhalten worden.

In neuerer Zeit sind von verschiedenen Seiten Versuche unternommen worden, durch Auswertung photogrammetrischer Aufnahmen von dahinfließenden Gewässern, welche in ihrer Bewegungsrichtung und Geschwindigkeit durch künstlich eingelassene Marken, Holzstücke, fixiert werden, wodurch es ermöglicht wird, zur Bestimmung der Horizontalprojektion leicht idente Punkte aufzufinden, wertvolle Beiträge zur Hydrodynamik der Flußläufe zu liefern.

Es liegen vor: Ahlborn: „Ueber den Mechanismus des hydrodynamischen Widerstandes" in Abhandlungen aus dem Gebiete der Naturwissenschaften, herausgegeben vom Naturwissenschaftlichen Verein in Hamburg, Bd. 17, 1903. Prandtl: „Ueber Flüssigkeitsbewegungen bei kleiner Reibung" auf dem internationalen Mathematiker-Kongreß zu Heidelberg 1904.

Es kann nicht Wunder nehmen, daß die Japaner, welche mit Aufmerksamkeit alle europäischen Fortschritte beobachten, auch die Photographie fast in allen Anwendungen nutz-

bringend in ihren Dienst stellen. Bald nach der Besetzung Koreas wurde die topographische Aufnahme des Landes in Angriff genommen; hier fällt der Photographie eine ganz hervorragende Rolle zu. Auch in der Mandschurei dürften die Japaner die Photogrammetrie zu Messungen benutzt haben, weil sie über vorzügliche Karten des Kriegsschauplatzes verfügen, die nur mit Zuhilfenahme der Photographie aus den früheren unvollständigen Karten erhalten werden konnten. Zur Aufnahme von feindlichen Stellungen verwenden die Japaner Filmkameras mit sehr langen Filmstreifen; die Artillerie bedient sich photographischer Apparate mit langen Auszügen, denen Fernobjektive beigegeben sind. Auch vom Fesselballon werden photographische Aufnahmen mit Fernobjektiven ausgeführt, und es ist ohne Zweifel, daß hierbei die Vorteile der Photogrammetrie verwertet werden.

Wichtigere Fortschritte auf dem Gebiete der Mikrophotographie und des Projektionswesens.

Von Gottlieb Marktanner-Turneretscher,
Kustos der zoologischen und botanischen Abteilung am „Joanneum" in Graz.

A) Mikrophotographie.

L. Mathet veröffentlichte in der „Revue des Sciences photographiques" 1904 einen ungemein lesenswerten Artikel: „Sur la reproduction des Objects difficiles par la photomicrographie", in welchem er Methoden angibt, um die sich in vielen Fällen ergebenden Schwierigkeiten bei mikrophotographischen Aufnahmen zu überwinden.

Einen für Mikrophotographen, welche sich auch mit stereoskopischen Aufnahmen dieser Art befassen, sehr lesenswerten Artikel: „Ueber die richtige Plastik in Stereophotogrammen", veröffentlicht Heine in der „Zeitschr. f. wiss. Phot.", Bd. 2, S. 65 u. 108.

In der „Zeitschr. f. angew. Mikr.", Bd. 10, S. 24, finden wir einen Artikel über: „Praktische Arbeitserfahrungen in der Mikrophotographie".

A. Köhler bringt in der „Zeitschr. f. wiss. Mikr.", Bd. 21, S. 129 u. 273, einen hochinteressanten, der Mikroskopie neue grosse Errungenschaften versprechenden Aufsatz über mikrophotographische Untersuchungen mit ultraviolettem Lichte. Dadurch, daß Köhler als Mitarbeiter der insbesondere auf dem Gebiete der Mikroskopie stets bahnbrechenden Firma

C. Zeiß beigetreten war, wurde ihm, da er dort durch alle notwendigen Hilfsmittel unterstützt war, die Möglichkeit geboten, diese so großen Fortschritte zu erzielen und insbesondere praktisch zu erproben. Leider verbietet uns der Raummangel, trotz der Wichtigkeit des Gegenstandes, hier auch nur ein noch so kurzes Referat zu bringen.

Derselbe Autor beschreibt ferner in der „Physikal. Zeitschrift", 5. Jahrg., S. 666, eine mikrophotographische Einrichtung für ultraviolettes Licht und damit angestellte Untersuchungen organischer Gewebe.

A. Cotton und H. Monton haben die Siedentopf-Zsigmondysche Methode der Sichtbarmachung feinverteilter Partikel weiter verfolgt und berichten über ihre Einrichtung in der „Revue Générale des Sciences", Bd. 23, S. 1184 (siehe auch „J. R. M. Soc." f. 1904, S. 243).

Auch E Rählmann publiziert in der „Techn. Rundschau" 1904, Nr. 27, verschiedene Arten der Anwendung der Siedentopf-Zsigmondyschen Einrichtung (vergl. „Phot. Wochenblatt" 1904, S. 236).

H. Hinterberger veröffentlicht in der „Zeitschr. f. wiss. Phot.", Bd. 2, S. 1, einen insbesondere für Bakteriologen äußerst instruktiven Artikel: „Ueber besondere Beleuchtungsarten bei wissenschaftlichen Aufnahmen", worin er insbesondere die oft sehr schwierige Methode der Aufnahme von Bakterienkulturen eingehend bespricht.

S. E. Dowdy publiziert im „Engl. Mechanic" 1904, S. 172, einen Artikel: „Amateur-Photomicrography".

F. Crosbie veröffentlichte in „Lancet" 1903, S. 233, „Directions for Photomicrography".

Ejnar Hertzsprung bringt in der „Zeitschr. f. wiss. Phot.", Bd. 2, S. 233, einen sehr beachtenswerten Aufsatz über Tiefenschärfe, der in einem eigenen Kapitel auch die in der Mikrostereoskopie erreichbare Tiefenschärfe bespricht.

F. E. Ives schildert in der „Zeitschr. f. Optik u. Mech." Bd. 24, S. 3, eine photomikrographische Vorrichtung.

Die altbewährte und bestbekannte Firma E. Leitz in Wetzlar bringt einen neuen mikrophotographischen Apparat in den Handel, der von F. G. Kohl in der „Zeitschr. f. wiss. Mikr." 1904, S. 305, eingehend beschrieben und abgebildet ist. Derselbe ist nach neuartigen Prinzipien konstruiert und empfiehlt sich neben sehr praktischer und gediegener Ausführung durch einen auffallend niedrigen Preis. Derselbe dürfte für fast alle mikrophotographischen Arbeiten ausreichend sein und glaubt Verfasser denselben allen Instituten, welche nicht die Mittel besitzen, sich die ganz großen Instru-

mentarien anschaffen zu können, auf das wärmste empfehlen zu sollen.

C. Leiß berichtet in der „Zeitschr. f. Instrumentenkunde" 1904, Bd. 24, S. 61, über eine neue Kamera zur stereoskopischen Abbildung mikroskopischer und makroskopischer Objekte.

Der neu erschienene Katalog der bestbekannten Firma W. Watson and Sons in London bringt auch eine größere Zahl von gut gearbeiteten mikrophotographischen Apparaten. Zur Beleuchtung für Mikrophotographie wird das Watson-Conrady-Kondensorsystem geliefert, welches eine optische Bank darstellt, die mit beliebiger Lichtquelle und mit allen für Mikrophotographie in Betracht kommendem Zubehör, wie achromatischem Kondensor, Cuvette für Lichtfilter, Irisblende und Hilfslinsen u. s. w. ausgestattet ist.

Als ein ganz vorzügliches Universalobjektiv, welches nach neueren, wiederholten Versuchen des Verfassers auch für die so häufig vorkommenden schwächer vergrößerten mikrophoto-graphischen Arbeiten, wie etwa Aufnahmen von Insekten, Samen, Bakterienkulturen und dergl., ganz hervorragend geeignet ist, muß das Heliar der rühmlichst bekannten Firma Voigtländer & Sohn bezeichnet werden. Für Auf-nahmen der letzten Art eignen sich natürlich speziell die Objektive von kleinerem Fokus.

A. W. Gray berichtet in der „Deutschen Mechaniker-Zeitung" 1904, S. 104, über einen leicht herstellbaren Heliostat.

Die Firma R. & J. Beck konstruierte eine neue optische Bank für Mikroskopbeleuchtung, Mikrophotographie, Mikro-projektion und gewöhnliche Projektion (siehe „J. R. Micr. Soc." 1904, S. 582).

In Watson and Sons Catalogue of Micro-Outfits for Metallurgie"; S. 8, sind verschiedene Hilfsmittel und Apparate für genannten Zweck beschrieben.

Auf Anregung des Herrn Dr. Drüner bringt die rühm-lichst bekannte Firma C. Zeiß zu ihrem ausgezeichneten binokularen Mikroskop eine kleine Stereoskopkamera für zwei Platten 6×9 cm in den Handel, die gewiß viele Freunde finden wird.

In dem vorzüglichen Werke von W. Scheffer: „An-leitung zur Stereoskopie" (Bd. 21 der photographischen Bibliothek) findet auf S. 72 u. f. auch die Stereoskopie mikro-skopischer Objekte eingehende Erwähnung und ist an dieser Stelle der vom Verfasser obigen Buches ersonnene, bei R. Füß in Steglitz erhältliche, sinnreiche mikrophotographische Apparat eingehend beschrieben.

F. E. Ives bringt in den „Trans. Amer. Micr. Soc.", Bd. 24, S. 23, einen Artikel: „Stereoskopic Photomicrography with high powers".

Spitta hielt im Queket Microscopical-Club („Brit. Journ. of Phot." 1904, S. 596) einen lehrreichen Vortrag über die Auswahl von Lichtfiltern bei der Mikrophotographie gefärbter Bakterien.

F. M. Duncan bringt in „The Amateur-Photographer" (1904, S. 68) einen sehr instruktiven Artikel über die Mikrophotographie von Meerespflanzen.

H. Fischer berichtet in den „Ber. d. Deutsch. Botan. Gesell.", Bd. 21, S. 107, über Mikrophotogramme von Inulitsphäriten und Stärkekörnern.

W. Bagshaw veröffentlicht in „The Amateur-Photographer" (Bd. 39, S. 69) einen Artikel über Photographie mikroskopischer Kristalle.

W. Forgan bringt im „J. R. Mic. Soc." 1904 einen Artikel: „Photomicrography of rock sections".

In „Nature" 1904, S. 187, finden wir einen Bericht über den Nachweis der Struktur von Metallen durch Mikrophotographie.

S. E. Dowdy berichtet in „The Amateur-Photographer" 1904, S. 93, über die Mikrophotographie von Kristallen

R. Heineck veröffentlicht im „Centralbl. f. Mineralogie" 1903, S. 628, eine Mitteilung über die mikrophotographische Aufnahme von Dünnschliffen (siehe „Zeitschr. f. wiss. Mikr." 1904, S. 106)

Erwähnt sei hier noch, daß der Verfasser in neuerer Zeit wiederholt die photomechanischen Platten der Firma R. Jahr in Dresden-A. mit bestem Erfolge für mikrophotographische Zwecke verwendete.

B) Projektion.

P. E. Liesegangs vorzügliches Werk: „Die Projektionskunst" ist in elfter, vollständig umgearbeiteter Auflage erschienen und sind in demselben auch zahlreiche, durch den Projektionsapparat demonstrierbare wissenschaftliche Versuche beschrieben. Besonders bemerkenswert sind auch die zahlreichen, im Liesegangschen Verlag erschienenen Projektionsvorträge, zu welchen das Bildermaterial auch leihweise überlassen wird.

In der Zeitschrift „Phot. Industrie" 1904 findet sich eine ganze Serie von Artikeln über den Projektionsapparat und die Projektionskunst, worin manches recht Lehrreiche enthalten ist.

W. Bagshaw bespricht in „Nature Study" eine einfache Methode der Projektion mikroskopischer Objekte (siehe „Lechners Mitt." 1904, S. 310).

Zahlreiche, sehr interessante Artikel über Projektionsangelegenheiten sind in der Special Lantern Number der „Phot. News" vom 7. Oktober 1904 enthalten und ist deren Durchsicht sehr empfehlenswert.

In der „Phot. Industrie" 1904, S. 681, finden wir das Theodor Brownsche Verfahren der stereoskopischen Projektion beschrieben, bei welcher eine kinematographische Projektion vieler Einzelbilder, welche von einzelnen aufeinanderfolgenden Punkten einer horizontalen geraden Linie von der Länge der Augenentfernung aufgenommen werden und stereoskopischen Effekt geben sollen, da dadurch eine Art körperliche Vorstellung, wie sie durch Bewegen des Kopfes in einer horizontalen Linie erreicht werden kann, stattfindet.

W. Merkelbach berichtet in den „Verhandlungen der 75. Versammlung deutscher Naturforscher und Aerzte" 1904, Bd. 2, S. 38, über Projektion von Diapositiven mit stereoskopischer Wirkung.

Die altrenommierte Firma E. Liesegang in Düsseldorf bringt einen Universal-Projektionsapparat in den Handel, der zufolge seiner ungemein mannigfachen Verwendbarkeit allen Anforderungen an einen, auch für wissenschaftliche Zwecke brauchbaren Apparat genügen dürfte. Ein ebenfalls sehr mannigfache Verwendung zulassender, aber bedeutend billigerer Apparat wird von derselben Firma nach Angaben des heuer leider verstorbenen Dr. Berghoff hergestellt.

Auch die altrenommierte Firma Schmidt & Hänsch in Berlin bringt eine sehr große Zahl von Projektionsapparaten in den Handel, welche den verschiedensten Arten der Projektion makro- und mikroskopischer Objekte dienen.

R. Hitchcock beschreibt im „Journ. New York Micr. Soc. Annual" 1902 (1904), S. 15: „The ideal Projecting Microscope".

Ein ganz ausgezeichneter und dabei auch sehr kompendiöser Projektionsapparat, welcher neben den gewöhnlichen sämtliche Arten der Projektion, speziell auch episkopische, epidiaskopische und mikroskopische gestattet, wurde von Herrn Dr. A. Hennicke, Demonstrator an der Universität in Graz, konstruiert und wird derselbe von der Firma C. Reichert in Wien angefertigt und zu mäßigem Preise geliefert. Derselbe dürfte derzeit einer der vollkommensten Projektionsapparate überhaupt, mindestens aber der vollkommenste in dieser Preislage sein, und kann derselbe ins-

besondere jedem wissenschaftlichen Institut auf das wärmste empfohlen werden.

Die Physikalische Werkstätte Carl Diederichs in Göttingen verfertigt Projektionsapparate für wissenschaftliche Zwecke, welche auch für gewöhnliche Laternbilderprojektion verwendbar sind. Die Bildwechslung erfolgt bei diesen Apparaten durch Drehung eines Rahmens.

F. Ernecke in Berlin fertigt ebenfalls sehr praktische, insbesondere auch zur Vorführung physikalischer Erscheinungen geeignete Projektionsapparate an.

Ein neuer, relativ sehr billiger Kinematograph ist der von der Firma H. Ernemann in Dresden konstruierte, und ist derselbe schon in allen größeren photographischen Handlungen erhältlich (siehe u. a. „Phot. Korresp." 1904, S. 135).

Wordsworth Donisthorpe projizierte (siehe „Phot. Rundschau" 1904, S. 232) stereoskopische lebende Photographieen mittels des Anaglyph-Verfahrens.

J. Precht bespricht in der „Zeitschr. f. wiss. Phot.", Bd. 2, S. 60, eine Einrichtung für Dreifarbenprojektion.

P. Hannekes ausgezeichnetes Werk: „Die Herstellung von Diapositiven", Bd. 20 der Photographischen Bibliothek, wird wohl in den Händen aller jener sein müssen, welche sich mit diesem Zweige der Photographie und speziell mit Projektion beschäftigen.

Derselbe Autor veröffentlicht in den „Phot. Mitt." 1904, S. 1, einen sehr lesenswerten Artikel: „Ueber die Herstellung von Projektionsbildern", in welchem er als sehr guten Entwickler den folgenden empfiehlt: I. 50 g Natriumsulfit, 500 g Wasser, 8 g Hydrochinon, 3 g Citronensäure, 1 g Bromkali. II. 50 g Pottasche, 500 g Wasser. Hiervon wird für normale Negative genommen 1 Teil I und 1 Teil II, für harte Negative 1 Teil I, 2 Teile II und 1 bis 2 Teile Wasser. Für flaue Negative wird in ersterer Zusammensetzung etwas weniger von Lösung II und obendrein nach Bedarf auch noch einige Tropfen zehnprozentiger Bromkalilösung angewandt.

M. Ferrars publiziert im „Skioptikon", Nr. 79, S. 36, einen Artikel: „Die Erlangung von guten Projektionsdiapositiven von minderwertigen Negativen und die Verbesserung minderwertiger Diapositive", der einige recht praktische Winke enthält.

Im „Brit. Journ. of Phot." 1903, S. 944 (vergl. „Phot. Mitt." 1904, S. 61), bringt F. M. Duncan mehrere Rezepte zur Entwicklung von Diapositivplatten.

M. Ferrars veröffentlicht im „Skioptikon", Nr. 79, einen Artikel: „Woran erkennt man die technische Vollendung des

Projektionsbildes?" Auch ist in derselben Nummer ein kleiner Aufsatz über das Maskieren der Diapositive enthalten, in welchem u. a. die rechteckige, an den Ecken nicht abgerundete Maske für künstlerisch wirken sollende Bilder empfohlen wird.

Florence bringt in dem „Atelier des Photographen" 1904, S. 83, einen Artikel „Ueber die Erzielung warmer Töne auf Diapositivplatten", welcher sehr lesenswert ist, da der Verfasser mit ein und demselben Normalentwickler nur durch entsprechende Wahl der Belichtung und Abstimmung des Entwicklers mittels zehnprozentiger Bromnatrium- und Ammoniumkarbonat-Lösungen sehr mannigfache Färbungsresultate erreicht.

G. T. Harris veröffentlicht („Photography" 1904, S. 34, und „Phot. Rundschau" 1904, S. 108) ein sehr gut sein sollendes, von Rot durch Braun bis Schwarz tonendes Platin-Goldbad für Diapositive; es besteht aus 5 g Natriumsulfat, 1 g Goldchlorid, 1 g Platinchlorid, 500 g Wasser.

Betreffs Verstärkung von Projektionsdiapositiven wird in „Phot. News" (siehe „Phot. Mitt." 1904, S. 136) die Pyrogallus-Silbermethode gegenüber dem Quecksilberverstärker sehr empfohlen.

Im „Amateur Photographer" 1904 (siehe auch „The Phot. News" 1904, S. 825) ist ein Aufsatz über Projektionsbilder enthalten, in welchem ein Ortolentwickler sehr befürwortet wird.

H. Holt bespricht in einem Artikel Clouds in Lantern-Slides „The Photogram" 1904, S. 330, die Methode, die Wolken auf das Deckglas des Diapositives zu kopieren.

B. C. Roloff veröffentlicht in „The Phot. News" 1904, S. 357, einen Artikel über die Herstellung von Projektionsbildern nach Halbton- oder Strichzeichnungen ohne Gebrauch einer Kamera.

St. C. Johnson veröffentlicht in „The Amateur Photographer" 1904, S. 468, einen Artikel über künstlerische Art der Maskierung von Projektionsbildern, welcher schätzenswerte Anregungen enthält.

Ueber Urantonungen der Projektionsbilder finden wir in „The Phot. News" 1904, S. 837, einen ausführlichen Bericht.

J. Bidgood berichtet im „Brit. Journ. of Phot." 1903 S. 965 (siehe „Phot Rundschau", Bd. 18, S. 73) über einige neue Töne für Laterndiapositive.

Einen eingehenden Artikel über Herstellung von Pigmentdiapositiven finden wir in den „Phot. Mitt." 1904, S. 353.

J. Cameron berichtet in „Proc. Scot. Micr. Soc." 1904, S. 350 (siehe „J. R. M. Soc." 1904, S. 480) über Herstellung von Projektionsbildern histologischer Objekte.

Zum Einfassen der Diapositive bringt die bewährte Firma A. Moll in Wien (siehe „Phot. Notizen" 1904, S. 6) neuartige dünne Blechrähmchen in den Handel, auch baute dieselbe einen neuen Projektionsapparat „Urania" (siehe „Phot. Notizen" 1904, S. 18) und liefert dieselbe neue achromatische Doppelobjektive für Projektion mit Auswechselfassung in acht verschiedenen Brennweiten (siehe „Phot. Notizen" 1904, S. 116). Auf S. 134 der „Phot. Notizen" findet die Verwendung des Taxiphotes für Projektionszwecke eine eingehende Beschreibung.

E. Marriage bringt in „The Photography" 1904, S. 335, einen recht lesenswerten Artikel: Mounting Lantern Slides.

E. Marriage bringt in „The Amateur Photographer" 1904, S. 256 (siehe „Phot. Rundschau" 1904, S. 130), einen Aufsatz über Entwicklung von Laternbildern, worin er zwei Pyrogallusentwickler empfiehlt.

K. Kaser hielt in der Photographischen Gesellschaft (siehe „Phot. Korresp." 1904, S. 99) einen sehr lesenswerten Vortrag über Diapositive.

An derselben Stelle sprach Prof. Dr. A. Elschnig über stereoskopische Projektion und über stereoskopische Mehrfachphotographie, welcher hochinteressante Vortrag in der „Phot. Korresp." 1904, S. 155, zum Abdrucke gebracht ist. Bemerkenswert ist, daß bei der von Elschnig geschilderten Methode nur ein Projektionsapparat nötig ist.

Fritz Hansen bringt in der „Wiener Freien Photographen-Zeitung" 1904, S. 121, einen Artikel über naturfarbige Projektionsbilder, in welchem der von Dr. Donath für die Urania in Berlin konstruierte und von der Firma Goerz gebaute diesbezügliche Projektionsapparat beschrieben wird.

W. Schmidt berichtet in der „Phot. Rundschau" 1904, S. 172, über Verwendung der Abziehpapiere, wobei er besonders ihre Anwendung für Diapositivzwecke berücksichtigt und die Nach- und Vorteile der Gelatine- und Celloïdin-Abziehpapiere auseinandersetzt. Leider scheint dieses besonders für den Amateur ungemein zweckmäßige Verfahren noch nicht so vollkommen ausgebildet zu sein, daß es allgemein Anwendung finden kann. Schreiber dieser Zeilen würde es als großen Vorteil empfinden, wenn abziehbare, direkt kopierende Planfilms in den Handel gebracht würden, da dadurch die große Bequemlichkeit des Kopierens bei Tageslicht mit leichter Kontrollierung des Fortschreitens der

Kopierung verbunden wäre. Solche Films werden in neuester Zeit von der Firma Hans Sann, Dresden-Radebeul, in den Handel gebracht und bewähren sich nach Versuchen des Verfassers bei guten Negativen auf das beste. Empfehlenswert würde es nur sein, ähnliche Fabrikate auch noch für zu harte und zu flaue Negative zu erzeugen.

A. und L. Lumière und A. Seyewetz veröffentlichen im „Skioptikon" einen kleinen Bericht über ein Entwicklungsverfahren, um Niederschlag von feinem Korn zu erzielen. Die Verfasser empfehlen zu diesem Zwecke langsame Entwicklung und Zugabe eines Lösungsmittels für Bromsilber, als welches sich Chlorammonium, und zwar 15 bis 20 g auf 100 ccm Entwickler am besten eignet. Sie empfehlen für den gedachten Zweck als Entwickler: 1000 g Wasser, 10 g Paraphenylendiamin, 60 g Natriumsulfit, oder auch einen gewöhnlichen Hydrochinonentwickler, dem 5 bis 30 g Chlorammonium pro 100 ccm Entwickler zugesetzt sind.

Ueber die Herstellung von Dreifarbendiapositiven finden wir in E. Königs Werke „Die Farbenphotographie" (Bd. 19 der Photographischen Bibliothek) eine eingehende Besprechung.

Ueber das vielbesprochene Kapitel: „Das Format der Positive zur Projektion" veröffentlicht Irys Herfner im „Skioptikon", Nr. 79, einen Artikel, in welchem er zu dem Resultate gelangt, daß 8,2 × 8,2 das bequemste, 9 × 12 ein minder empfehlenswertes und 8½ × 10 ein ganz zu verwerfendes Format sei; wobei wir ihm hinsichtlich des letzteren Punktes recht geben wollen, wenngleich auch dieses Format gegen 8,2 × 8,2 manche Vorteile aufweist.

Die bestbekannte Rathenower optische Industrie-Anstalt verwendet in neuester Zeit eine patentamtlich geschützte Glassorte für Kondensorlinsen, welche sehr widerstandsfähig gegen Temperaturschwankungen ist.

M. Schlesinger führte in der „Soc. franç. de Phot." 1904, Bulletin S. 225, eine von einer Seite zu handhabende Diapositivwechselvorrichtung vor.

N. Umow berichtet in den Verb. d. Deutsch. Phys. Ges., Bd. 6, 1904, S. 184, über einen Projektionsschirm.

In der „Phot. Industrie" 1904, S. 491, wird empfohlen, sich bei Vorstellungen von lebenden Bildern und dergl. durch Projektion erzeugter Hintergründe zu bedienen, was vielleicht in manchen Fällen durchführbar sein mag.

Die Firma Liesegang bringt unter dem Titel „Gasator" eine neue vervollkommnete Form eines Karburiergefäßes in den Handel, welches in Verbindung mit dem so beliebten

Starkdruckbrenner überall dort sehr gute Dienste leisten wird,
wo keine Leuchtgasleitung vorhanden ist.

Eine elektrische Bogenlichtlampe für Projektion wird unter
dem Namen „Meteor" (Fig. 29) von der Firma C. F. Kinder-
mann in Berlin in den Handel gebracht, welche sich mit dem
beigegebenen Widerstand einer Voltstärke von 70 bis 220 an-
passen läßt und sowohl für Gleich- wie Wechselstrom verwend-

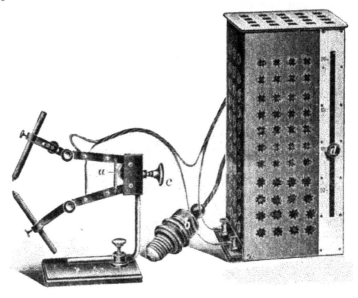

Fig. 29. *a* Schraube zum Verstellen in der Höhe und Neigung;
b Anschlußkontakt und Steckkontakt; *c* Regulierung des Kohlenabstandes;
d Voltregulator des Widerstandes.

bar ist. Da der Preis ein auffallend mäßiger ist und die Lampe,
wie Schreiber dieser Zeilen erprobt hat, recht gut funktioniert,
ist sie allen jenen bestens zu empfehlen, welche Gelegenheit
haben, wenn auch nur zeitweilig elektrisches Licht zu benutzen.
Ein ganz besonderer Vorteil dieser Lampe besteht darin, daß
sie sich an jede Schwachstromleitung anschließen und an
jeder Glühlampenfassung anbringen läßt. Ihre Lichtstärke
ist die von guten Kalklichtbrennern, denen sie durch ihre
fast punktförmige Leuchtfläche überlegen ist.

Auch die Firma Graß & Worff, Berlin SW., bringt eine
neue, wohlfeile, elektrische Projektionslampe in den Handel,

welche nach einem Berichte des „Phot. Wochenblattes" 1904,
S. 369, sehr empfehlenswert sein soll.

Die Firma Fr. Nik. Köhler in Münnerstadt (Bayern)
bringt ebenfalls eine preiswerte elektrische Bogenlampe samt
Widerstand für Handregulierung in den Handel.

Auch Wilh. Sedlbauer in München, Haberlstraße 13,
konstruierte eine neue elektrische Handregulierlampe, die nach
allen Richtungen verstellbar montiert ist.

Ueber die Nernstlampe zu Projektionszwecken handelt
ein Artikel in „The Photography" 1904, S. 350, dem wir hin-
zufügen, daß diese Lampe tatsächlich für diese Zwecke sehr
geeignet ist.

Nach „The Photography" 1904, S. 30, war auf der Aus-
stellung in St. Louis eine von Dr. Miethe konstruierte und
der Firma Goerz erzeugte Bogenlampe für Dreifarben-
projektion ausgestellt.

Auch die Firma Radiguet & Massiot fertigt neue
Projektionsapparate an (siehe „Bull. de la Soc. franç. de Phot."
1904, S. 235), welche sie auch mit verschiedenen Typen von
Bogenlampen mit Handregulierung versieht, von denen bei
einer der Widerstand auf dem oberen Kohlenträger an-
gebracht ist.

Dreifarbenautotypie oder Chromolithographie?

Von Arthur W. Unger,
Professor an der k. k. Graphischen Lehr- und Versuchs-
anstalt in Wien.

So wenige Jahre erst verflossen sind, seit die Herstellung
von Dreifarbendruckplatten — der Vierfarbendruck kann ja nur
als Weiterung des Dreifarbenverfahrens betrachtet werden
und ist also hier mit inbegriffen — eine derartige Vervoll-
kommnung erreicht hatte, daß ihrer praktischen Verwertung
von vornherein besondere Schwierigkeiten nicht mehr im
Wege standen, hat die Dreifarbenautotypie doch schon eine
ganz außerordentliche Ausbreitung erfahren. Ebenso wie die
Monochrom-Autotypie nicht nur die anderen typographischen
Illustrationsverfahren, namentlich den Holzschnitt in großem
Maße verdrängte, sondern auch eine gewaltige Steigerung in
dem Versehen mit Bildern von vordem nicht oder nur sehr
wenig illustrierten Büchern, Zeitschriften und Katalogen mit
sich brachte, ist auch die Dreifarbenautotypie nicht bloß zu
früher fast ausschließlich chromolithographisch erzeugten

Arbeiten herangezogen worden. Sie hat vielmehr bewirkt, daß das heute dominierende Bestreben, Reproduktionen bunter Objekte auch diesen möglichst nahekommend farbig zu gestalten, sich so voll ausleben kann. Ja, vielleicht hat sie nicht zum geringsten Teil in dieser Richtung das Verlangen angeregt. Man kann also auch hier die gleiche Beobachtung machen, wie auf vielen anderen Gebieten, daß der Bedarf mit der Vervollkommnung der Hilfsmittel wächst.

Die großen Vorzüge der Drei- oder Vierfarbenautotypie gegenüber der Chromolithographie, ebenso die Umstände, unter welchen die letztere als die besser geeignete vorzuziehen ist, sind ja so bekannt, daß eine ausführliche Erörterung dieser Punkte überflüssig erscheint. Es sei nur kurz daran erinnert, daß die durch Beschränkung auf wenige Farbeplatten und Verwendung der Buchdruckpresse bedingte quantitativ enorme Leistungsfähigkeit der Dreifarbenautotypie sie in vielen Fällen als die zur Massenproduktion billigere Erzeugungsweise erscheinen läßt, und daß die ihr als photomechanischem Verfahren naturgemäß innewohnende Treue in der Wiedergabe sie dann anzuwenden nötigt, wenn es sich um in allen Einzelheiten richtige Reproduktion detailreicher Originale handelt. Selbst bei nicht ganz korrekter Druckausführung wird so zumindest die absolute Genauigkeit der Zeichnung erzielt sein. Allerdings kann in solchen Fällen die Chromolithographie gleichfalls photomechanische Prozesse (z. B. das Orell-Füßlische Asphaltverfahren) zu Hilfe nehmen, aber die Herstellung ist dann wieder weit kostspieliger. Die Anwendung des photomechanischen Dreifarbenverfahrens im Flachdrucke ist vorläufig wenigstens mit außerordentlichen Schwierigkeiten in der Retouche u. s. w. verbunden. Dagegen behauptet die Chromolithographie namentlich dann das Feld, wenn die das fertige Bild ergebenden Farbenkomponenten geschlossene Töne zeigen müssen, wenn sie durch die Ausnutzung des Umdruckverfahrens hinsichtlich der Produktionsfähigkeit erfolgreich konkurrieren kann, was bei manchen Massenauflagen (bei den „Autochrom"-Ansichtskarten, die eine Kombination von Schwarzautotypie und drei lithographischen Farbenplatten zeigen, haben die letzteren lediglich eine mehr oder weniger willkürlich bestimmte Buntheit zu erzeugen) der Fall ist, endlich wenn Bilder sehr großen Formates vorliegen, bei welchen die Kosten autotypischer Platten sehr bedeutende werden.

Daher sind im Vergleiche mit den ungeheuren Mengen von mittels Drei- oder Vierfarbenautotypie hergestellten Buchbeilagen, Ansichtskarten und dergl., jene Fälle sehr gering,

in welchen auf diesem Wege z. B. große künstlerische Plakate
reproduziert werden.

Selbstverständlich können von vornherein nur solche in
Betracht gezogen werden, die die Reproduktion eines poly-
chromen Halbtonoriginales bringen sollen. Zur Diskussion der
Frage, ob sich hier speziell die Dreifarbenautotypie mit der
Chromolithographie, deren fast ausschließliche Domäne die in
großem Maßstabe zu erfolgende Bildreproduktion bei Plakaten
bisher war, unter Aussicht auf Erfolg in Wettbewerb treten
kann, hat in jüngster Zeit die Farbenfabrik Gebr. Jänecke
& Fr. Schneemann in Hannover einen sehr interessanten
Beitrag geliefert. Sie hat nämlich an ihre in den graphischen
Gewerben tätigen Kunden ein Reklameplakat versendet, und
zwar zwei Exemplare, deren eines chromolithographisch in
16 Farben, das andere mittels Vierfarbenautotypie hergestellt
worden war (gewiß eine sehr zu begrüßende vornehme Art
der Reklame, deren Produkte zugleich höchst lehrreiche In-
struktionsmittel sind). Zur Vervielfältigung kam ein und
dasselbe Pastellgemälde, zwei Frauenköpfe in eigenartiger
und durch den Farbenreichtum sehr wirkungsvoller Beleuch-
tung zeigend, und zwar bei beiden Ausführungen in der
gleichen respektablen Größe von 520 × 610 mm. Sowohl
die chromolithographische, als die autotypische Reproduk-
tion können als für die Fächer mustergültige Leistungen
angesehen werden, weshalb um so leichter das hier inter-
essierende Urteil zu fällen versucht werden kann.

Die Farbenwirkung ist sowohl hinsichtlich der Original-
treue, als auch der Kraft und Sättigung bei beiden nahezu
identisch, gewiß ein verblüffendes Resultat, wenn man bedenkt,
daß in einzelnen Partieen vier mittels Rasterclichés, die
mit Farbe nicht überladen werden können, auf das Papier
gebrachte Farbschichten die gleiche Tiefe erzielen ließen,
wie 10 bis 16 auf dem anderen Blatte. Von einem domi-
nierenden bronzenen, violetten oder grünlichen Ton ist nichts
zu bemerken, wobei noch betont werden muß, daß keine
Schwarzplatte zur Anwendung kam, sondern die vierte Hilfs-
platte zur Erzielung des grellen Grün des Bildes diente. Das
chromolithographische Plakat weist das bekannte glatte Aus-
sehen auf, wie es durch die Anwendung vieler voller Töne,
die allmählich gegen die Kraftplatten gestimmt werden, er-
halten wird. Aus diesem Grunde mag es wohl von einem
Teile des Laienpublikums dem autotypisch hergestellten Blatte,
welches naturgemäß das Punktsystem deutlich erkennen läßt,
vorgezogen werden. Dagegen besitzt das letztere unleugbar
die größere Faksimilität. Die feinen Kennzeichen der im

Originale angewandten Maltechnik, namentlich aber die zart
verlaufenden, verschiedenartigsten Farbtöne der Reflexlichter
findet man auf diesem Blatte sämtlich wieder, weshalb es vom
künstlerischen Standpunkte aus wohl dem chromolithogra-
phischeu überlegen sein dürfte. Aber im großen und ganzen
ist das Bildresultat ziemlich gleich und nicht dergestalt ver-
schieden, daß es allein den Vorzug des einen oder des
anderen Verfahrens bestimmen könnte. Die Entscheidung in
derartigen Fällen liegt in der Kostenfrage, und da stellt es
sich heraus, daß bei so großen Formaten die Auflagenhöhe
eine ziemlich bedeutende sein muß, wenn die Dreifarben-
autotypie mit der Chromolithographie erfolgreich konkurrieren
können soll, da den durch die Anwendung zahlreicher Farb-
platten erforderlichen vielen lithographischen Drucke wohl
nur drei oder vier im Buchdrucke gegenüber stehen, dagegen
die Kosten der autotypischen Druckplatten in vorliegendem
Falle weitaus höher sind, als die der chromolithographischen.
Also erst bei einer Auflage solcher Höhe, daß die Druck-
kosten den ausschlaggebenden Faktor bilden, wird die Drei-
farbenautotypie der Chromolithographie bei der Herstellung
sehr großer Blätter auch bezüglich des Preises das Feld streitig
machen können.

Die Eigenschaften des Pyrogallolentwicklers und eine Ursache der Schleierbildung durch diesen.

Von Dr. Wilh. Vaubel in Darmstadt.

Verfasser suchte durch eine eingehende Untersuchung [1]
der Oxydationserscheinungen der Pyrogallole in alkalischer
Lösung die Frage nach der Ursache der Schleierbildung des
Pyrogallolentwicklers zu lösen und gleichzeitig festzustellen,
von welchen Ursachen die Geschwindigkeit und die Größe
der Sauerstoffaufnahme des Pyrogallols abhängt und welche
Körper sich bei der Sauerstoffaufnahme des Pyrogallols
bilden. Verfasser erhielt hierbei folgende Resultate:

1. Pyrogallol zeigt die größte Schnelligkeit der Sauer-
stoffaufnahme bei Verwendung von etwa dreiprozentiger
Natriumhydroxydlösung.

2. Das Maximum der Sauerstoffaufnahme findet statt bei
Verwendung von 0,5 bis 2,3 prozentiger Natronlauge. Hierbei
werden etwa 3 bis 3.5 Atome Sauerstoff für das Molekular-
gewicht des Pyrogallols verbraucht. Bei höherer Konzentration
der Natronlauge wird die Sauerstoffaufnahme geringer.

1) „Chem.-Ztg." 1904, 28, Nr. 18.

3. Je nach der Art und Konzentration der verwendeten Alkalien entstehen verschiedene Oxydationsprodukte. Als erstes ist das Hexaoxydiphenyl von Harries anzusehen, als nächstfolgendes faßbares die vom Verfasser untersuchte Verbindung $C_{20}H_{15}O_7(OH)_3$ und weiterhin die von Berthelot isolierten Körper $(C_4H_4O_3)_2$ und $C_{20}H_{20}O_{16}$.

4. Die Schleierbildung, welche bei Verwendung von Pyrogallolentwicklern häufiger auftritt, kann in den meisten Fällen auf die Bildung größerer oder geringerer Mengen von in Alkalien unlöslichen Oxydationsprodukten zurückgeführt werden.

5. Diese Art der Schleierbildung kann durch Zusatz von Natriumsulfit vollständig oder fast vollständig vermieden werden; es ist deshalb in allen brauchbaren Vorschriften ein solcher Zusatz anempfohlen. Das Sulfit verhindert die Bildung unlöslicher Produkte, und die Oxydation verläuft anscheinend in anderer Weise als ohne die Anwesenheit desselben.

6. Die von Valenta empfohlene Zusammensetzung eines Pyrogallol-Entwicklungsbades kann als den Verhältnissen durchaus angepaßte Vorschrift gelten. Ein bedeutend höherer Alkaligehalt würde eine Verringerung der Oxydationswirkung des Pyrogallols hervorrufen und auch wahrscheinlich die Gelatine als solche ungünstig beeinflussen.

Strahlungen als Heilmittel.

Von Dr. Leopold Freund,
Privatdozent an der k. k. Universität in Wien.

Welchen Wert und welche Bedeutung, welch gewaltig fördernde Wirkung die neuen radiologischen, diagnostischen und therapeutischen, Methoden für die praktische Medizin sowie für deren wissenschaftlichen Fortschritt erlangt haben, ist aus der Tatsache ersichtlich, daß die Lehrkörper zahlreicher medizinischer Fakultäten für einen sachgemäßen Unterricht in dieser Disziplin Vorsorge getroffen haben. Auch in Wien, wo die ersten grundlegenden radiotherapeutischen Arbeiten gemacht wurden[1]), habilitierten sich auf Vorschlag des medizinischen Professoren-Kollegiums an das k. k. Unterrichtsministerium drei Privatdozenten für medizinische Radiologie. Diese Neuerung wird sich ohne Zweifel in verschiedener Hinsicht als zweckmäßig erweisen. Insbesondere dürfte sie

1) Vergl. Eders „Jahrbuch", 1897.

der Evolution der Radiotherapie förderlich sein, welche bisher
hauptsächlich dadurch gehindert wurde, daß die Aerzte keine
praktische Anleitung bei diesen Arbeiten hatten und dem-
zufolge auf eigene Experimente angewiesen waren, die bis-
weilen mit Schädigungen der Kranken endeten. Daß solche
Ereignisse nicht gerade geeignet sind, den Enthusiasmus jener
Aerzte, die sich selbst mit diesen neuen Methoden nicht mehr
befassen, zu erregen, ist selbstverständlich. Mit Recht konnte
aber Herr Professor Lassar in Berlin, der für diese Methoden
gegenüber ihrem alten Gegner, Herrn Geheimrat von Berg-
mann, eine Lanze einlegte, das ungeheure Anwendungs-
gebiet dieser Strahlungen hervorheben, auf welchem sie
wesentlichen Nutzen stiften, und dies auch oft dann, z. B.
bei schweren Krebsgeschwüren, wo andere medizinische und
chirurgische Methoden nicht mehr helfen können [1]).

Allerdings ist auch nicht jeder Krebs mit Röntgenstrahlen
heilbar. Eine gute Uebersicht über die Heilchancen gibt der
Bericht von O. Fittig aus der Breslauer chirurgischen Uni-
versitätsklinik über 37 mit Radium und Röntgenstrahlen
behandelte Fälle [2]). Davon betrafen 18 die Haut, 2 die Mund-
höhle, 1 die Halslymphdrüsen, 11 die Brustdrüsen und 5 die
Speiseröhre.

Unter den Hautkrebsen trat bei drei Personen nach
mehreren Monaten Rezidive auf. Die Ergebnisse beim Brust-
drüsenkrebs blieben alle ausnahmslos unzureichend, ebenso
beim Speiseröhrenkrebs, insofern, als keine einzige Radikal-
heilung erzielt wurde, jedoch schaffte die Röntgenbehandlung
bei inoperablen Fällen dadurch Nutzen, daß die lästige
Jauchung und die heftigen Schmerzen der Kranken beseitigt
wurden. ·

Daß man unter solchen Umständen die Berichte Doumers
und Lemoines [3]) über die Heilung von Magenkrebs mit
Hilfe der Röntgenstrahlen nur mit großer Reserve aufnehmen
kann, liegt auf der Hand.

Immerhin sind günstige Wirkungen der Röntgenstrahlen-
behandlung auf bösartige Neubildungen unzweifelhaft vor-
handen. Dies gilt nicht nur von den eigentlichen Krebsen,
sondern auch von Sarkomen, welche nach den Berichten von
J. G. Chrysopathes [4]), Krogius [5]) u. a. durch Röntgen-
strahlen geheilt wurden; sowie vom Rhinosklerom, einer auf

1) „Berl. klin. Wochenschr.", 1904, Nr. 20.
2) „Zeitschr. für klin. Chirurgie", Bd. 42, S. 2.
3) „Acad. de médecine", 14. Juni 1904.
4) „Münch. med. Wochenschr." 1903, S. 50.
5) „Archiv f. klin. Chir." Bd. 71,.

infektiöser Basis beruhenden Neubildung, die nach Fittig, Ranzi und Weinberger[1]) zum Schwinden gebracht wurde. Auch bei anderen pathologischen Zuständen, z. B. gegen Hautjucken und übermäßige Schweißabsonderung, wurde die Röntgenbestrahlung mit Erfolg zur Anwendung gebracht (J. Müller[2]). Letztere Tatsache wurde durch die Untersuchungen Buschkes und Schmidts, welche durch Röntgenstrahlungen molekulären Zerfall von Schweißdrüsenepithel erzeugen und nachweisen konnten, begründet[3]). Ebenso wurde die Bestrahlung zur Behandlung manch lästiger Folgeerscheinungen der ägyptischen Augenkrankheit, des Trachoms, angewandt, wie aus der Arbeit Goldziehers[4]) hervorgeht. L. Freund[5]) demonstrierte in ärztlichen Gesellschaften wiederholt Kinder, bei denen langwierige tuberkulöse Erkrankungen kleiner Röhrenknochen der Hände durch Röntgentherapie in kurzer Zeit vollständig geheilt worden waren.

Von großer theoretischer wie auch praktischer Bedeutung sind die Ergebnisse der Untersuchungen H. Heinekes über die Wirkung der Röntgenstrahlen auf tierische Gewebe[6]). Hierbei wurde ein Untergang des lymphoiden Gewebes in allen Organen des Körpers, zweitens ein Zugrundegehen der Zellen der Milzpulpa und des Knochenmarkes, und drittens eine Vermehrung des Pigmentes in der Milz bewirkt. Weiter trat die höhere Empfindlichkeit des lymphoiden Gewebes gegenüber der Strahlung im Vergleiche mit der Empfindlichkeit anderer Gewebe, sowie der rasche Ablauf der Reaktion zu Tage. Auf diesen Tatsachen basieren die Versuche zur Behandlung der Leukämie, einer von der Milz, den Lymphdrüsen oder vom Knochenmark ausgehenden Krankheit, welche sich im Wesen durch die beträchtliche Vermehrung der Zahl der farblosen und einer Verminderung der Anzahl der roten Blutkörperchen auszeichnet. Die Beobachtungen von Senn[7]), Brown[8]), Aubertin und Beaujard[9]), Steinwand[10]), Dunn[11]), Zimmer[12]), Grad[13]), Bryant und

1) K. k. Ges. d. Aerzte, Wien, 2. Dez. 1904.
2) „Münch. med. Wochenschr.“ 1904, Nr. 23.
3) Intern. dermatolog. Kongress, Berlin 1904.
4) „Szemészeti Lapok“ 1904, Nr. 2.
5) K. k. Ges. d. Aerzte, Wien, 19. Feb. 1904 und 28. Okt. 1904.
6) „Münch. med. Wochenschr.“ 1904, Nr. 18 und 31.
7) „New Yorker med. Journ.“, 12. April 1903.
8) „Journ of the Amer. med. Assoc.“, 26. March 1904.
9) „Soc. de biolog.“, 11. Juni 1904.
10) „Journ. of the Amer. med. Assoc.“, 26. March 1904,
11) „Intern. Journ. of surgery“, Oct. 1903.
12) Inaug.-Dissert., Halle 1904.
13) „Journ. of advanced therap.“, Jan. 1904.

Crane[1]), Krone[2]), Ahrens[3]), Fried[4]), E. Schenck[5]),
Cohen[6]), Colombo[7]), Grawitz[8]), Levy Dorn[9]), E. Meyer
und O. Eisenreich, Winkler, W. Wendel, Schiefer[10])
u. a. ergaben fast übereinstimmend, daß schon nach kurzer
Behandlung ein intensives Abnehmen der Zahl der weißen Blut-
körper, eine Verkleinerung der sehr geschwellten Milz und
eine Besserung des Allgemeinbefindens eintritt. Bemerkens-
wert ist die von Aubertin und Beaujard konstatierte Tat-
sache, daß diese Abnahme der Zahl der weißen Blutkörperchen
keine regelmäßig fortschreitende ist, sondern nach jeder
Sitzung eine jähe und beträchtliche Zunahme derselben zu
konstatieren ist, welcher dann ein langsames Absinken folgt.

Aus diesen Beobachtungen ist ersichtlich, daß man auf
manche innere Organe einwirken kann, ohne schwere Ver-
änderungen der darüber liegenden Haut hervorzurufen. In
letzter Zeit ist dies auch bezüglich der Eierstöcke weiblicher
Tiere von L. Halberstädter nachgewiesen worden[11]). Ver-
ständlich werden diese Tatsachen dadurch, daß die verschie-
denen Gewebe verschiedene Empfindlichkeit gegenüber den
Röntgenstrahlen besitzen und speziell die Organe mit drüsigem
Bau dem Einflusse der Strahlung leichter unterliegen. Inwie-
fern und ob eine günstige Beeinflussung der Epilepsie durch
Röntgenstrahlen möglich ist, wie Branth in New York
behauptet[12]), müssen erst weitere Nachprüfungen entscheiden.

Wie ersichtlich, hat sich die Röntgentherapie eine Reihe
von wichtigen neuen Gebieten erobert. Neben diesen
günstigen therapeutischen sind aber auch manche schlimme
Eigenschaften der Röntgenstrahlen bekannt geworden. Es
hat sich gezeigt, daß sie bei Leuten, die allzu oft oder zu
intensiven Röntgenstrahlen exponiert werden, auch ohne
heftige akute Entzündungserscheinungen im Laufe der Zeit
Veränderungen der Haut, wie Verdünnungen oder Verstei-
fungen, Fleckenbildung und dergl., erzeugen, welche bleiben
und zu manchen unliebsamen Folgezuständen Anlaß geben.
Solche Veränderungen treten insbesondere häufig bei Aerzten,

1) „Med. Record", 9. April 1904.
2) „Münch. med. Wochenschr." 1904, Nr. 21.
3) Ebenda, 1904, Nr. 24.
4) Ebenda, 1904, Nr. 40.
5) Ebenda, 1904, Nr. 48.
6) Ebenda.
7) XIV. ital. med. Kongr., Okt. 1904.
8) Berl. med. Ges., 23. Nov. 1904.
9) Ebenda.
10) „Münch. med. Wochenschr." 1905, Nr. 4.
11) „Berl. klin. Wochenschr." 1905, Nr. 3.
12) „Klin. ther. Wochenschr." 1904, Nr. 18.

die sich mit Radiotherapie beschäftigen, auf. Deswegen dachte man an Abhilfe und sind von Albers-Schönberg, Freund und Stegmann zweckmäßige Schutzvorkehrungen angegeben worden. L. Freund und M. Oppenheim haben die Bedingungen, unter welchen derartige Veränderungen zu stande kommen, genauer untersucht und festgestellt, daß deren Entwicklung wesentlich mit den durch die Strahlung erzeugten Zirkulationsstörungen zusammenhängt[1]).

J. Schwarz[2]) bezeichnete das Lecithin im Organismus als Angriffspunkt der Strahlungen. Dasselbe werde zersetzt und erzeuge die Hautveränderungen. Dies ist jedoch von Wolgemut[3]) bestritten worden. Werner[4]) und Exner[5]) erzeugten allerdings mit bestrahltem Lecithin, das sie in die Haut von Ratten einspritzten, Veränderungen, welche jenen, die durch Röntgenstrahlen erzeugt werden, sehr ähnlich sahen. Hingegen haben R. St. Hoffmann und O. E. Schulz[6]) konstatiert, daß diese Veränderungen nur von altem Lecithin, gleichgültig, ob es lange, kurz oder gar nicht bestrahlt wurde, erzeugt wurden, während frisches Lecithin auch nach langer Bestrahlung nicht wirksam ist. Erst nach längerem Stehen bekommt es dann die betreffenden giftigen Eigenschaften. A. Exner und E. Zdarek stellen fest, daß unter den Zersetzungsprodukten des Lecithins das Cholin die fraglichen Wirkungen hervorruft[7]).

Welches die Ursache der physiologischen Veränderungen auch immer sei, sicher ist, daß der Umfang derselben von der Intensität der Strahlung in hohem Grade abhängt. Letztere möglichst genau bestimmen zu können, ist demnach ein wichtiges Postulat der praktischen Radiotherapie. L. Freund hat ein Verfahren publiziert, mit Hilfe dessen es gelingt, kleine Strahlungsintensität exakt zu bestimmen[8]). W. B. Hardy und E. G. Willcock hatten nachgewiesen, daß Jodoformchlorformlösungen nach Bestrahlung durch Freiwerden von Jod dunkel gefärbt werden[9]). Freund empfahl zur Messung der Strahlungsintensität zweiprozentige Jodoformchloroformlösungen, deren Färbung durch Vergleich mit Jodchloroform-

1) „Wien. klin. Wochenschr." 1904, Nr. 12.
2) Pflügers „Archiv" 1903, Bd. 100.
3) „Berl. med. Wochenschr." 1904, Nr. 26 und 32.
4) „Zentralbl. f. Chirurg." 1904, Nr. 43 und „Deutsche med. Wochenschr." 12. Jan. 1905.
5) K. k. Ges. d. Aerzte, 9. Dez. 1904.
6) „Wien. klin. Wochenschr." 1905, Nr. 5.
7) Ebenda, Nr. 4.
8) Ebenda, 1904, Nr. 15.
9) „Zeitschr. f. phys. Chemie", Bd. XLVII, 3. Heft, S. 347.

lösungen von bekannter Konzentration auf die Ausscheidung
der so festgestellten Jodmengen zurückgeführt wird. Auf
diese Weise lassen sich nicht nur die in der Radiotherapie
gebräuchlichen Dosen genau bestimmen, sondern auch Mes-
sungen bezüglich des wirksamsten Strahlungsbezirkes der
verschiedenen Röntgenröhren, der Konstanz verschiedener
Röhren, des Einflusses der Entfernung des Objektes von der
Röhre und jenes von der materiellen Beschaffenheit gewisser
Hinterlegungen, welche hinter dem Objekt sich befinden
(letztere Messungen von Freund und Oppenheim[1])) durch-
führen.

Entsprechend ihren physikalischen Eigenschaften, die ja
denen der Röntgenstrahlen vielfach verwandt sind, besitzen
die Becquerelstrahlen auch physiologische und therapeutische
Wirkungen, die jenen der Röntgenstrahlen sehr ähneln. Leider
ist ihre Tiefenwirkung eine noch geringere, als jene der
Röntgenstrahlen, wie R. Werner und G. Hirschel experi-
mentell festgestellt haben[2]).

H. Apolant, welcher Untersuchungen an überimpftem
Krebs bei Mäusen anstellte[3]), fand als Hauptwirkung der
Radiumbestrahlung Schwund der Krebszellen, daneben akut
oder chronisch verlaufende Bindegewebswucherung. Die
Hoffnungen, die man nach dem Berichte A. Exners[4]) auf
die Behandlung des Speiseröhrenkrebses mittels des Radiums
setzte, haben sich vorläufig nicht erfüllt. Darier beobachtete,
daß Radiumstrahlen in kleinen, nicht schädlichen Dosen eine
ausgezeichnete, schmerzstillende Wirkung haben bei Ent-
zündungen der Regenbogenhaut des Auges (Iridozyklitis). Bei
Krampfneurosen soll die Zahl der Anfälle durch Applikation
der Präparate auf die Schläfen vermindert worden sein[5]).
Auch bei Gelenkschmerzen sollen sich die Radiumstrahlen
nach den Angaben Soupaults[6]) wohl bewährt haben. Die
Untersuchungen H. Obersteiners[7]) am Zentralnerven-
system von Mäusen, welche mit Radium bestrahlt worden
waren, ergaben Blutandrang zum Gehirn, Rückenmark und
deren Häuten, nicht selten enstanden Blutungen und Er-
weichungsherde, vielfach wurden Verfettungen der Nerven-
zellen konstatiert. Die Möglichkeit, daß diese Veränderungen

1) Intern. dermatolog. Kongreß, Berlin 1904.
2) „Deutsche med. Wochenschr." 1904, Nr. 42.
3) Ebenda, 1904, Nr. 31.
4) „Wien. klin. Wochenschr." 1904, Nr. 4.
5) „Acad. de médecine", 16. Feb. 1904.
6) „Soc. méd. des hôpitaux", 11. Nov. 1904.
7) „Wien. kl. Wochenschr." 1904, Nr. 40.

durch Störungen am Zirkulationsapparate hervorgerufen wurden, konnte nicht ausgeschlossen werden. V. Henry und M. Meyer[1]) fanden, daß unter dem Einflusse der Radiumstrahlen das Hämoglobin des Hunde- und Froschblutes zu Methämoglobin umgewandelt und allmählich ausgefällt wird. Verschiedene Fermente — Trypsin, Emulsin — verlieren durch die Strahlen an Wirksamkeit. Die roten Blutkörperchen geben das Hämoglobin an isotone und hypotonische Kochsalz- und Zuckerlösungen leicht ab. Bezüglich ihres schädlichen Einflusses auf die Fortpflanzungsorgane von Tieren verhalten sich die Radiumstrahlen ähnlich den Röntgenstrahlen.

F. H. Williams bemühte sich, die Wirkung der verschiedenen, von Radiumpräparaten ausgehenden Strahlengattungen zu sondern, indem er α-, β- und γ-Strahlen isolierte. Das Aetzvermögen kommt mehr den β- als den γ-Strahlen zu. Eine viel längere Exposition mit γ-Strahlen ruft noch keine Irritation der Haut hervor. Bei tiefer sitzenden Prozessen sollten daher β-Strahlen nicht angewendet werden[2]). Die Emanation des Radiums und wässeriger Lösungen desselben radioaktivieren alle Gegenstände, mit denen sie in Kontakt kommen. Letztere nehmen, wie z. B. E S. London[3]) gezeigt hat, nicht nur die physikalischen, sondern auch die physiologischen Eigenschaften des Radiums an. So machte London eine Erlenmeyersche Flasche durch Exposition radioaktiv, was sich dadurch äußerte, daß Mäuse, die 10 Stunden in dieser Flasche belassen wurden, nach einiger Zeit unter Erstickungserscheinungen zu Grunde gingen. Die Sektion ergab Blutüberfülle der Hautblutgefäße, Kongestion in den Lungen und Verkleinerung der Milz. Auch der Kadaver des Versuchstieres war radioaktiv. Da sich Thermalquellen (Baden-Baden, Wildbad, Fachingen[4]), Karlsbad, Rajecszfürdö[5]), Gastein[6]) u. s. w. und ebenso nach Curie der Fangoschlamm besonders radioaktiv zeigen, wird vielfach die Vermutung ausgesprochen, die Heilkraft derselben, für welche eine ausreichende Erklärung bislang nicht gegeben werden konnte, beruhe auf ihrem Inhalte an aktiver Substanz.

Großes Interesse erregten die von Blondlot entdeckten N-Strahlen. Charpentier[7]) will gefunden haben, daß auch

1) „Acad. de science", Febr. 1904.
2) „Med. News", 6. Febr. 1904.
3) „Arch. d' électr. méd." Nr. 142, 25. Mai 1904.
4) Himstädt, Ber. d. Naturforscher-Ges. in Freiburg.
5) Plesch, „Klin. ther. Wochenschr." 1904, S. 845.
6) Mache, K. k. Ges. d. Aerzte, Wien, 27. Jan. 1905.
7) „Presse médicale" 1904, Nr. 4.

der Mensch, sowie verschiedene Warm- und Kaltblütler N-
Strahlen aussenden, ebenso auch die Pflanzen. Dieselben
würden direkt vom Muskel- und Nervengewebe produziert.
Kontrahierte Muskeln zeigen größere Strahlungsenergie, als
im Ruhezustand. Wenn die Versuchsperson spricht, leuchtet
angeblich der Fluoreszenzschirm in der Gegend des Brocaschen
Sprachzentrums am Großhirn auf. Gilbert Ballet will auch
bei verschiedenen Nervenkrankheiten verschiedene Strahlungs-
phänomene von den gelähmten und im Zustande des Krampfes
befindlichen Muskeln konstatiert haben [1]. Becquerel und
Broca [2] fanden, daß das Gehirn chloroformierter Hunde zu
Beginn der Narkose N-Strahlen in enormer Menge aussendet.
Bei Aethernarkose tritt das erst dann ein, wenn das Tier in
Lebensgefahr kommt. Charpentier [3] konstatierte, daß die
Aussendung von N-Strahlen nach dem Tode fortdauert und
durch reflektorische Erregungen gesteigert wird. Nagel
konnte die Beobachtungen Charpentiers in keinem Punkte
bestätigen [4].

Geringer als in den besprochenen Gebieten ist die
wissenschaftliche Ausbeute auf dem Gebiete der eigentlichen
Lichttherapie. Soweit sich bis jetzt beurteilen läßt, ist ihre
wesentlichste, man kann sagen einzige Domäne der Lupus
vulgaris. Da sind ihre Erfolge allerdings auch unbestreitbare,
und der siegreiche Kampf gegen diese furchtbare Krankheit,
den der am 24. September 1904 leider verstorbene Professor
Niels Finsen angebahnt und durchgeführt hat, sichert dem
letzteren einen ruhmvollen Platz in der Geschichte der Heil-
kunde. Bei anderen Affektionen hat aber das Verfahren keine
allgemeine Anwendung gewinnen können. Man empfahl es
zwar gegen die Kehlkopftuberkulose (Sorgo [5]), gegen die
Stinknase (Ozaena — Leopold [6]) und andere Affektionen,
aber weder diese Therapie noch die Erfolge des negativen
Lichtheilverfahrens, d. h. die Behandlung unter rotem Licht,
des Wasserkrebses (Noma — W. O. Motschan [7]) oder der
Kuhpockenimpfung (Goldmann [8]) haben allgemeine An-
erkennung gefunden. Ebenso wenig haben sich die Hoff-
nungen erfüllt, die man auf die Eosinbehandlung bezüglich
der Vereinfachung und Verbilligung des Lichtheilverfahrens

1) „Acad. de sience", Febr. 1904.
2) Ebenda, 24. Mai 1903.
3) Ebenda, 30. Mai 1904.
4) Berl. ophthalmolog. Gesellsch., 18. Febr. 1904.
5) K. k. Ges. d. Aerzte, Wien, 20. Jan. 1905.
6) „Fortschr. d. Medicin" 1904, Nr. 29.
7) „Klin. ther. Wochenschr." 1904, Nr. 21.
8) „Wien. klin. Wochenschr." 1904, Nr. 36.

gesetzt hat. Reyn hat dies auf dem letzten internationalen Dermatologen-Kongreß (September 1904) in Berlin zugestanden.

Von Arbeiten aus dem Gebiete der Photophysiologie wären die Untersuchungen E. Hertels[1]) zu erwähnen. Hertel stellte zunächst die von L. Freund[2]) schon früher angenommene Tatsache fest, daß Licht (speziell kurzwelliges von 280 μμ Wellenlänge) als Reiz wirkt, der anderen Reizqualitäten (der chemischen und thermischen) gleichgestellt werden kann, der in genügender Intensität Bakterien, Protozoen, Cnidarien, Würmer, Mollusken, Amphibien und Pflanzenzellen schädlich beeinflußt. Aus weiteren Experimenten ergab sich, daß Diphtherietoxin durch Bestrahlung wesentlich abgeschwächt wurde, während auf das Antitoxin eine derartige Wirkung nicht nachgewiesen werden konnte. Aehnlich war bei Untersuchungen mit Trypsin und Labferment zu entnehmen, daß durch Bestrahlung eine Abschwächung und sogar Aufhebung der Fermentwirkung erzielt werden kann. Weitere Versuche ergaben, daß die verwendeten ultravioletten Strahlen auf organische Substanzen reduzierend einwirken können. L. Freund untersuchte, unter welchen Umständen Licht den Niesreiz auslöst[3]). Es ergab sich, daß gleichzeitige Belichtung der Augen und der Nase nicht nur einen bestehenden Niesreiz zu steigern, sondern auch Niesreiz direkt zu erregen vermag. Geringer ist dies bei bloßer Belichtung der Augen oder bloß der Nase ausgesprochen. Ein bestehender Niesreiz wird wesentlich geschwächt, wenn die Augen verdeckt werden. Weitere Untersuchungen zeigten, daß der Niesreflex von der äußeren und mittleren Augenhaut ausgelöst wird und daß diese Wirkung vorzüglich den kurzwelligen Strahlen (Blau und Violett) zukommt.

Das Absorptions- und Sensibilisierungsspektrum der Cyanine.

Von A. Freiherrn von Hübl in Wien.

Herr Dr. E. König hatte die Güte, mir eine Anzahl von zum größten Teil selbst hergestellten Cyaninen zur Verfügung zu stellen, wodurch mir die Gelegenheit geboten war, bei einer einheitlichen Reihe von Farbstoffen den

1) „Zeitschr. f. allgem. Physiologie", 4. Bd., 1. Heft, 1904.
2) „Grundr. d. Radiotherapie", S. 14, 313, 351.
3) „Zentralbl. f. phys. Therapie" 1904, 1. Heft, S. 4.

Zusammenhang zwischen ihren optischen Eigentümlichkeiten und ihrer Wirkung auf die photographische Platte zu studieren.

Alle Cyanine zeichnen sich bekanntlich durch die Fähigkeit aus, Chlor- oder Bromsilber intensiv zu färben und sie für die weniger brechbaren Strahlen empfindlich zu machen, wobei die dem Silbersalz erteilte Färbung in innigem Zusammenhang mit der spektralen Sensibilisierungszone steht.

Das Absorptionsspektrum aller Cyanine ist durch zwei Bänder charakterisiert, deren Maxima 400 bis 450 A E. voneinander entfernt liegen, und es soll das gegen Rot zu liegende Band mit α, das näher dem Blau zu liegende mit β bezeichnet werden.

Der gegenseitige Abstand der beiden Bänder bleibt unter verschiedenen Verhältnissen, in Farbstofflösungen sowie auch in gefärbten, trockenen Schichten, nahezu konstant, ihre Form und Intensität, dann ihre Lage im Spektrum wechselt aber mit der Natur des Farbstoffträgers.

Die Lösungen in Chinolin, Alkohol, Benzol u. s. w. zeigen ein intensives α-Band, dagegen ein nur schwach angedeutetes β-Band, während bei wässerigen Lösungen das β-Band breit und kräftig erscheint, das α-Band aber nur als lichter Halbschatten sichtbar ist. Diese charakteristischen Absorptionen sollen als Alkohol-, resp. Wasserspektrum der Farbstoffe bezeichnet werden. Bei einem in letzter Zeit hergestellten Cyanin tritt eine Verdoppelung des α-Bandes auf.

Das β-Band zeigt mit zunehmender Konzentration entweder eine Ausbreitungstendenz nach beiden Seiten oder lediglich eine solche gegen das blaue Ende des Spektrums.

Bei trockenen Schichten sind die Bänder in fast gleicher Intensität sichtbar, doch zeigen gefärbte Kollodiumschichten stets eine Annäherung an das Alkoholspektrum, während gefärbte Gelatineschichten mehr den Typus des Wasserspektrums tragen.

Die Lage der Bänder im Spektrum scheint vornehmlich von der Dispersion des Trägers abzuhängen, sie rücken um so weiter gegen Rot, je stärker die brechende Kraft des farblosen Mediums ist.

Alle Cyanine sensibilisieren die photographische Platte ähnlich dem Absorptionsspektrum, welches der Farbstoff in trockenen Schichten oder in einer Lösung von Alkohol + Wasser zeigt. In Kollodiumemulsionen macht sich aber mehr die Charakteristik der Alkoholabsorption, bei Gelatineplatten jene der Wasserabsorption geltend. Dabei erscheinen die Bänder entsprechend dem hohen Dispersionsvermögen des Bromsilbers etwa 250 A E. gegen Rot verschoben, aber nicht

nur gemeinsam verschoben, sondern gleichzeitig um etwa 100 A E. auseinander gerückt.

Unter gewissen Umständen, die aber bisher noch nicht festgestellt werden konnten, erscheint im Photogramm die Intensität des α-Bandes wesentlich geschwächt, und es kann sogar vorkommen, daß dieses ganz fehlt. Der Farbstoff sensibilisiert dann nur mit seinem β-Bande, also im Charakter seiner Wasserabsorption und der Platte fehlt die erwartete Rotempfindlichkeit. Die oft ungünstige Wirkung der Farbstoffe bei in der Emulsion gefärbten Platten, im Gegensatz zu Badeplatten, dürfte auf diese Eigentümlichkeit zurückzuführen sein.

Aus diesen Ergebnissen dürften folgende Folgerungen gestattet sein:

1. Die wässerigen und alkoholischen Lösungen enthalten die Cyanine in verschiedener Form. Sie unterscheiden sich durch ihre Farbe, denn die wässerige Lösung ist stets rotstichiger als die Lösung in Alkohol, und weiters durch die Eigentümlichkeit, daß die Wasserlösung fast farblos durch ein Filter läuft. Die verschiedene Farbe der Lösungen ist nicht eine Folge der Dispersionsverschiedenheit der Lösungsmittel, denn beide Lösungen zeigen die Absorptionsbänder fast an genau gleicher Stelle, nur ihre Intensitäten sind verschieden.

In festen Medien zeigen die Farbstoffe die ihnen im festen Zustande eigentümlichen Absorptionsverhältnisse, aber auch hier macht sich der Unterschied geltend, ob der Farbstoff aus wässeriger oder alkoholischer Lösung ausgeschieden wurde.

2. Die Sensibilisierung der Cyanine entspricht dem Absorptionsspektrum, das sie im festen Zustande zeigen. Da in der Sensibilisierungskurve für Gelatineplatten das β-Band vorherrscht, so ist hier die Lücke zwischen der Sensibilisierungszone und der Eigenempfindlichkeit kleiner als bei Kollodiumemulsions-Platten. Das Auseinanderrücken der beiden Bänder um etwa 100 A E. könnte man entweder durch Schirmwirkung erklären oder man müßte annehmen, daß der Farbstoff mit dem Bromsilber chemisch reagiert, daß also ein gefärbter Körper mit einem etwas anderen Absorptionsspektrum entsteht.

3. Das öfter zu beobachtende Zurücktreten der dem α-Bande entsprechenden Sensibilisierung scheint jedenfalls mit dem Absorptionsspektrum des dem Bromsilber anhaftenden Farbstoffes, also mit der dem Bromsilber erteilten Färbung in Zusammenhang zu stehen.

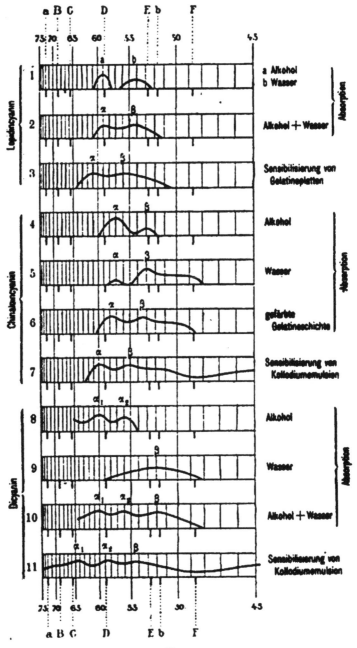

Fig. 30.

Gewöhnlich erscheint das gefärbte Bromsilber blaustichiger als jede Lösung des Farbstoffes; unter gewissen Verhältnissen, besonders beim Erwärmen, dann bei Gegenwart von Gelatine, von Bromidspuren u. s. w. nimmt aber das Bromsilber eine rotstichige Färbung an, die es auch nach dem Trocknen beibehält. Dieses rötliche Bromsilber zeigt dann eine der Wasserlösung ähnliche Absorption. Doch sind Versuche mit gefärbtem Bromsilber stets wenig verläßlich, da es auch bei gedämpftem Lichte die Färbung bald verliert.

Nachfolgend sollen die spektralen Eigentümlichkeiten und das Sensibilisierungsvermögen der verschiedenen Cyanine an Hand der nebenstehenden Fig. 30 beschrieben werden.

A) Die gewöhnlichen Cyanine.

In den alkoholischen Lösungen der Lepidin-Chinolin-Cyanine ist das β-Band, in den wässerigen Lösungen das α-Band kaum erkennbar. Die Lösung in Alkohol + Wasser, sowie trockene Gelatine- oder Kollodiumschichten zeigen, wie aus 2. ersichtlich, beide Bänder, deren Abstand etwa 400 A E. beträgt. Das β-Band besteht aus einem verschwommenen Halbschatten, der sich mit zunehmender Konzentration nach beiden Seiten gleichmäßig ausbreitet. In der Sensibilisierungskurve 3 finden wir die beiden Bänder etwas auseinandergerückt wieder, und bei Kollodiumemulsionsplatten überwiegt die Intensität des α-Bandes. Für das Lepidin-p-Toluchinolinaethylcyanin entsprechen den Maxima der Bänder folgende Zahlen:

Lösung in Chinolin α 590,
Lösung in Wasser β 550,
Sensibilisierungsmaximum α 610,
Sensibilisierungsmaximum β 560.

B) Die Isocyanine.

Die Chinaldin-Chinolincyanine sind von blau- bis rotvioletter Farbe und zeigen sowohl in Alkohol- als auch in Wasserlösungen beide Bänder. Das β-Band ist durch einen breiten Halbschatten charakterisiert, und es wächst mit zunehmender Konzentration einseitig gegen das blaue Ende des Spektrums. Die Absorptionsspektren 4, 5 und 6 zeigen die Kurven für das Pinachrom. Die Sensibilisierungskurve 7 entspricht ganz den oben angeführten Gesetzen.

Alle Cyanine dieser Gruppe zeigen die gleiche Charakteristik der Kurven, nur liegen diese an verschiedenen Stellen des Spektrums. Aus nachstehender Tabelle ist die Lage der

beiden Maxima für die wichtigsten Glieder dieser Gruppe zu
entnehmen.

	Lösung in			Trockene Gelatine- schichten	Sensi- bilisierungs- kurve
	Chinolin	Alkohol	Wasser		
Aethyl- rot	570 530	557 517	557 515	564 520	580 530
Pina- verdol	570 530	558 520	558 515	565 522	580 530
Ortho- chrom	575 535	562 520	562 520	570 528	590 540
Pina- chrom	585 545	570 530	570 530	580 535	6co 550

Diese Zahlen bestätigen vollkommen die erwähnte Regel-
mäßigkeit, doch hat man zu berücksichtigen, daß eine sichere
Bestimmung der Maxima in den verwaschenen Bändern nicht
möglich ist, daß also die Angaben keinen Anspruch auf volle
Genauigkeit machen können.

C) Die Dicyanine.

In jüngster Zeit wurde im wissenschaftlichen Laboratorium
der Höchster Farbwerke ein Cyanin hergestellt, das abweichend
von den bisher bekannten Cyaninen, kein Chinolin enthält.

Der Farbstoff ist in mehrfacher Beziehung von Interesse.
Zunächst, weil man bisher vielfach angenommen hatte, daß
zur Bildung der Cyanine Chinolin notwendig sei, dann, weil
der Farbstoff ein im Vergleich mit den anderen Cyaninen
interessantes Absorptionsspektrum besitzt, und endlich, weil
er sich durch eine sehr kräftige Sensibilisierung im äußersten
Rot des Spektrums auszeichnet. Dr. König bezeichnet diesen
Farbstoff als Dicyanin, um anzudeuten, daß er zwei Lepidin-
kerne enthält.

Das mir zur Verfügung stehende Dicyanin liefert mit
Alkohol eine schmutzig blaue, mit Wasser eine schmutzig
rote Lösung und sein Absorptionsspektrum 8, 9 und 10 zeigt
zwei α-Bänder $α_1$ und $α_2$ im Abstande von etwa 400 AE. und
ein β-Band in gleicher Entfernung.

Die α-Bänder sind nur den Lösungen in Alkohol, Chinolin u. s. w. eigen, während die wässerigen Lösungen nur das β-Band zeigen. Diese Eigentümlichkeit hat der Farbstoff mit dem gewöhnlichen Lepidincyanin gemeinsam und ebenso die charakteristische Form des β-Bandes, das als breiter, leichter Halbschatten, mit beiderseitiger Ausbreitungstendenz erscheint. Die Lösung in Wasser $+$ Alkohol, dann trocken gefärbte Gelatine- oder Kollodiumschichten besitzen ein sehr verwaschenes, von Halbschatten überlagertes Spektrum, in welchem jedoch immerhin die drei, je etwa 400 A E. voneinander entfernten Bänder zu erkennen sind. Es hat fast den Anschein, als ob das Spektrum des Dicyanins aus zwei, um etwa 400 A E. gegenseitig verschobenen, übereinander gelegten Spektren des Lepidin-Chinolincyanins bestehen würde.

Entsprechend diesen Absorptionsverhältnissen sensibilisiert auch der Farbstoff, und seine Wirkung reicht, wie 11 zeigt, von F über α in das Ultrarot des Spektrums.

Nachstehende Zahlen beziehen sich auf die Lage der Maxima:

$$\begin{array}{rlr}
\text{Chinolinlösung:} & \alpha_1 \;\; \ldots & 600, \\
& \alpha_2 \;\; \ldots & 560, \\
\text{Alkohollösung:} & \alpha_1 \;\; \ldots & 600, \\
& \alpha_2 \;\; \ldots & 560, \\
\text{Wasserlösung:} & \beta \;\; \ldots & 520, \\
\text{Sensibilisierungsmaxima:} & \alpha_1 \;\; \ldots & 640, \\
& \alpha_2 \;\; \ldots & 587, \\
& \beta \;\; \ldots & 545.
\end{array}$$

Das Dicyanin ist ein ausgezeichneter Sensibilisator für das äußerste Rot und übertrifft, wenigstens bei Kollodiumemulsion, jeden anderen bisher bekannten Farbstoff. Die gefärbte Emulsion arbeitet vollkommen klar und ist monatelang ganz unverändert haltbar.

Das gewöhnliche Cyanin stand jahrelang als kräftiger Sensibilisator im Gebrauch, und es war wohl wahrscheinlich, daß auch die anderen Farbstoffe dieser Gruppe ähnlich wertvolle Eigenschaften besitzen müssen.

Aber erst Dr. Miethe griff diese Idee auf und versuchte mit bestem Erfolge mehrere Chinaldincyanine, von welchen besonders das Aethylrot günstige Resultate lieferte.

Dr. König beschäftigte sich dann eingehend mit der Herstellung solcher Farbstoffe für photographische Zwecke, und ihm verdanken wir eine Reihe von ausgezeichneten Sensibilisatoren, die raschen Eingang in die Praxis fanden.

Der Wert dieser Farbstoffe wird hauptsächlich durch ihr kräftiges breites β-Band bedingt, wodurch sie nicht nur im

roten oder gelben, sondern gleichzeitig auch im grünen Teil des Spektrums sensibilisieren.

Zahlreiche dieser Farbstoffe sind aber wegen allgemeiner Schleierbildung für die Praxis nicht brauchbar, und es war bisher nicht möglich, einen Zusammenhang zwischen dieser Eigentümlichkeit und der Konstitution des Farbstoffes zu mitteln. Nur die Chlor- und Bromsubstitutionsprodukte arbeiten auffallend klar, wirken aber nur schwach sensibilisierend. Die sensibilisierende Kraft aller anderen Derivate scheint sonst die gleiche zu sein.

Es dürfte kaum einem Zweifel unterliegen, daß die Cyanine alle anderen Sensibilisatoren in der photographischen Praxis verdrängen werden.

Ueber den Rautenraster.

Von L. Tschörner, Lehrer
an der k. k. Graphischen Lehr- und Versuchsanstalt in Wien.

Der Rautenraster für Autotypie, auch Reform- und neuer Dreilinienraster genannt, besteht bekanntlich aus zwei 60 Grad zueinander gewinkelten Liniaturen, welche drei im selben Winkel sich schneidende Reihenlagen der Rasterpunkte ergeben (Fig. 31).

Die Idee, daß sich die Punktreihen des Rasters in Winkeln von 60 Grad schneiden, ist eigentlich schon alt; denn R. Scharr in Gera erhielt bereits 1894 ein englisches Patent Nr. 4123 für einen derartigen Raster. Auch U. Ray sowie Klimsch haben solche Dreilinienraster beschrieben.

Arthur Schulze in St. Petersburg hat die Idee ausgearbeitet und erhielt für einen derartigen verbesserten Rauten-Raster ein englisches und ein deutsches Patent (D. R.-P. Nr. 145399, Kl. 57d, 1902).

Fig. 31.

Derselbe ließ sich ferner eine dreieckige, multiple Blende für diesen Raster patentieren (D. R.-P. Nr. 158206, Kl. 57, 1903), deren verschieden kleinere Oeffnungen um eine größere in der Mitte innerhalb eines gleichschenkligen Dreiecks symmetrisch angeordnet sind.

Die Anordnung der Rasterpunkte in drei Reihen, welche 60 Grad zueinander gewinkelt sind, ist für das Auge wohl-

tuender als die 90 gradige Lage beim normalen Kreuzraster, und gibt auch weichere und trotzdem brillantere Resultate als letzterer. Ich habe mich deshalb an der k. k. Graphischen Lehr- und Versuchsanstalt in Wien schon längere Zeit mit diesem Rautenraster beschäftigt und will nun meine Erfahrungen über praktische Blendenformen für das normale Arbeiten mit diesem Raster mitteilen.

Das Verhältnis der gedeckten Linien zu den durchsichtigen ist bei dem von dem Vertreter der Firma Haas in Frankfurt, Herrn M. Winkler in Wien, freundlichst zur Verfügung gestellten Exemplar wie 3:2. Durch dieses Verhältnis

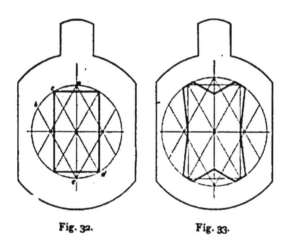

Fig. 32. Fig. 33.

wird die Annahme der Blendenform seitens des Rasterpunktes am Negativ begünstigt.

Im allgemeinen ist die Arbeitsweise beim Rautenraster dieselbe wie beim Kreuzraster; nur müssen die Schlußblenden dem rautenförmigen Rasterloch entsprechend abgeändert werden. Eine runde Schlußblende ist hier nicht gut verwendbar, da sie leicht die Lichter verschleiert. Von anderen möglichen Formblenden ist eine dreieckige Schlußblende mit geschweiften Ecken gut geeignet, obwohl die Spitzen der freistehenden Punkte auf der Kopie für das Aetzen nicht günstig sind. Am besten haben sich jedoch Schlußblenden von der Art, wie Fig. 32 u. 33 zeigen, bewährt, welche von der Form gewöhnlicher Schlußblenden des normalen Kreuzrasters abgeleitet sind.

Die eingezeichneten schwachen Hilfslinien lassen die Konstruktion dieser Blendenformen sehr leicht erkennen. Die Entfernung *a b* entspricht dem Radius des Kreises, in welchen das Rechteck eingezeichnet ist. Linie *c d* ist eine Parallele zu *b e*, durch den Mittelpunkt des Kreises gehend. Danach

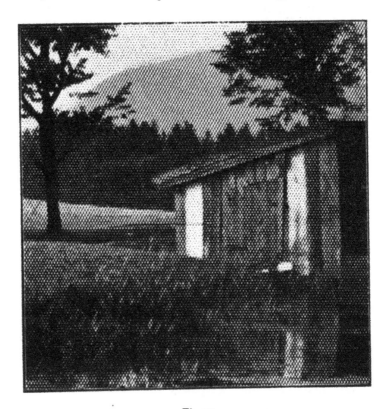

Fig. 34.

läßt sich nun das Rechteck bestimmen, welches auch die Grundform für die Blende (Fig. 33) ist.

Man erhält sehr schöne weiche Uebergänge im Bild, wenn man außer der runden Mittelblende noch beide Schluß-blenden (Fig. 32 u. 33) hintereinander benutzt, von welchen Blende Fig. 32 ungefähr der Größe $f/12$ bis $f/10$, Fig. 33 ungefähr $f/8$ entspricht.

Bezüglich der Stellung der Blenden ist zu bemerken, daß die senkrechte Mittellinie derselben zur längeren Diagonale des rautenförmigen Rasterloches parallel sein muß; in diesem Falle steht also die Längsseite des Rasters in der Kamera senkrecht.

Ein Rasternegativ, mit dieser Schlußblende hergestellt, ergibt auf der Kopie senkrechte, längliche Punkte in den Lichtern, wie Fig. 34 in vergrößertem Maßstabe zeigt, welche eine kräftige Aetzung aushalten und infolge ihrer großen Oberfläche die Zeichnung des Originals sehr gut wiedergeben. Auch die Metallretouche (Nachschneiden u. s. w.) ist bei einem Cliché dieser Art gegenüber einem mit anderer (z. B. dreieckiger) Punktform bedeutend erleichtert. Es läßt sich bei ersterem sowohl Stichel und Polierstahl als auch Korn- und Linienroulette sehr gut anwenden.

Die Stereoskopie im Jahre 1904.

Von Ing. Dr. T h e o d o r D o k u l i l, Konstrukteur an der k. k. Technischen Hochschule in Wien.

Die immer mehr durchdringende Erkenntnis der hervorragenden Bedeutung der Stereoskopie zeigt sich in der stetigen Ausgestaltung der zur stereoskopischen Darstellung dienenden Apparate und in dem Bestreben der verschiedenen Autoren, die Grundsätze der Stereoskopie in weiteren Kreisen zu verbreiten und dadurch dieser Darstellungsmethode immer mehr Anhänger zu gewinnen. Mit Genugtuung kann der Freund der Stereoskopie auf das Jahr 1904 zurückblicken, denn die vielen Bestrebungen auf diesem Gebiete bezeugen die immer allgemeiner werdende Anwendung der stereoskopischen Abbildung und die in wissenschaftlichen und Amateurkreisen durchgreifende Würdigung derselben.

Grundlegend für die Stereoskopie ist die Abhandlung von Dr. A. S c h e l l, o. ö. Professor an der k. k. Technischen Hochschule in Wien, welche unter dem Titel „Konstruktion und Betrachtung stereoskopischer Halbbilder" in den Sitzungsberichten der Kaiserl. Akademie der Wissenschaften in Wien, mathem.-naturw. Klasse, Bd. 112, Abt. II a, Dezember 1903 erschienen ist. Der Verfasser gibt in dieser geradezu klassischen Abhandlung die theoretischen Grundsätze der stereoskopischen Darstellungsmethode in erschöpfender und jedem Bedürfnis entsprechender Weise und erläutert eingehend eine auf Grund dieser theoretischen Entwicklungen von der Firma

Starke & Kammerer konstruierte und allen Bedingungen
streng entsprechende Stereoskopkamera und gibt den richtigen
Gebrauch derselben an. Die Kamera (Fig. 35) kann so ad-
justiert werden, daß sie für ein bestimmtes Individuum richtige
Stereoskopbilder gibt, und steht insoweit einzig da, als sie
die zur richtigen Betrachtung unumgänglich notwendigen
perspektivischen Konstanten der beiden Halbbilder liefert.
Dabei ist die Konstruktion eine so einfache, daß dieselbe,

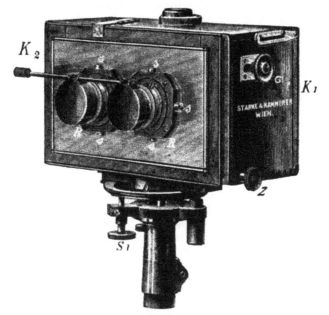

Fig. 35.

was im Interesse der Stereoskopie zu wünschen wäre, leicht
auf alle stereoskopischen Kameras übertragen werden könnte.
Am Schlusse gibt Professor Schell die konstruktive und
rechnerische Bestimmung der Gestalt und Größe eines mit
dieser Kamera aufgenommenen Gegenstandes und zeigt hier-
mit die Anwendung der Stereoskopie auf die Ausmessung von
Objekten, an denen die Vornahme solcher Maßbestimmungen
auf einem anderen Wege schwer oder gar nicht möglich ist.
 M. Ch. Aerts erläutert in einem Aufsatze, betitelt
„Quelques remarques sur le relief en stéréoscopie" in „Bulletin
de la Société Française de Photographie" (November 1904,
S. 526) den Unterschied zwischen dem monokularen und dem

binokularen Sehen und verweist auf den Ersatz des letzteren durch die Betrachtung stereoskopischer Aufnahmen. Der Verfasser berichtet von interessanten Versuchen, bei welchen er die beiden Objektive übereinander anordnete und ebenfalls einen richtigen stereoskopischen Effekt erzielte, und erwähnt schließlich, daß für die Betrachtung eines Stereoskopbildes die richtige Zusammenstellung der beiden Halbbilder in vertikalem Sinne eine unerläßlich notwendige Bedingung ist, daß jedoch Verschiebungen derselben in horizontaler Richtung sehr bedeutend sein können, bevor der durch das Bild hervorgebrachte Eindruck eine Störung erleidet.

Eine Abhandlung von J. E. Adnams über das Wesen und die Grundprinzipien der Stereoskopie befindet sich in „The Amateur Photographer" (Juni 1904, S. 518). Der Verfasser erklärt zunächst die Entstehung des körperlichen Eindruckes bei der Betrachtung von Gegenständen mit freien Augen, überträgt dann diese Erklärungen auf das stereoskopische Aufnahmeverfahren und erläutert die Anfertigung von Stereoskopbildern mit einer gewöhnlichen Handkamera durch successive Aufnahme der beiden Halbbilder.

Beim 42. Kongreß der gelehrten Gesellschaften berichtete Nodon über ein von ihm erdachtes stereoskopisches Verfahren, welches er Chromostereoskopie nennt. Nodon teilt die Farben durch zwei Filter in zwei Gruppen und erhält dadurch mit der Stereoskopkamera zwei Halbbilder, von denen das linke die eine Farbengruppe, das rechte die andere Gruppe enthält. Die beiden Positive ergeben ein farbiges Kombinationsbild.

Diesem Verfahren Nodons ähnlich ist der von Grabby vorgeschlagene Vorgang zur Herstellung farbiger Stereoskopbilder. Vor das eine Objektiv der Stereoskopkamera wird ein orangerotes, vor das zweite Objektiv ein blaues Filter eingeschaltet und die so erhaltenen Halbbilder werden dann in blauem, bezw. orangebraunem Tone kopiert. Eingehende Details über dieses Verfahren finden sich in „Revue Photographique" (November 1904, S. 17).

Eine Methode, durch welche einem Beobachter mit zwei gleichen Bildern ein annähernd richtiges körperliches Kombinationsbild vermittelt werden kann, gibt A. Lockett in „The British Journal of Photography" (S. 1085) an. Das Prinzip dieser Methode ist durch die Fig. 36 versinnbildlicht. Es besteht darin, daß die beiden von einem und demselben gewöhnlichen Negativ erhaltenen Positive in eine geneigte Lage zueinander gebracht und in dieser Anordnung den Augen des Beobachters vorgeführt werden. Wenn auch diese Methode

13*

nicht auf streng richtigen geometrischen Grundsätzen beruht,
daher kein in Form und Größe dem Original gleiches Kom-
binationsbild liefert, und infolgedessen nicht angewendet
werden darf, wenn es sich um ein genaues Studium der Form
und Größe des Gegenstandes handelt, so kann dieselbe doch
als Mittel benutzt werden, um eine annäherungsweise körper-

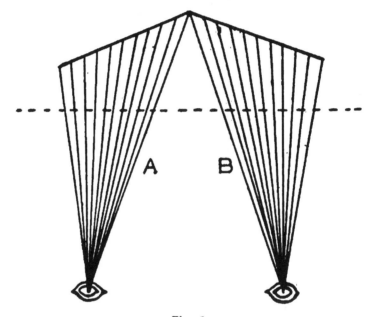

Fig. 36.

liche Vorstellung von dem dargestellten Gegenstande zu er-
halten.

M. J. Violle legte der Pariser Akademie der Wissen-
schaften eine Abhandlung vor, in welcher er zur Anfertigung
und Betrachtung von Stereoskopbildern ein eigentümliches
Verfahren angibt, dessen Prinzip jedoch identisch ist mit der
von Ives angegebenen und im Jahrgang 1904 dieses „Jahr-
buchs" (S. 121) beschriebenen Methode. Violle benutzt zur
Anfertigung dieser Stereogramme eine Kamera mit zwei Ob-
jektiven, im übrigen decken sich die beiden Vorschläge jedoch
vollkommen.

In „La Photographie" (Januar 1905, S. 7) finden sich
Anleitungen zur Betrachtung zweier stereoskopischer Halb-

bilder ohne Stereoskop und Angaben über die Anfertigung einfacher Hilfsmittel zu dieser Betrachtung mit freien Augen.

Dr. Gerloff erörtert im „Bulletin Photoglob" (Dezember 1904 und Januar, Februar 1905), sowie im „Promotheus", (1904, S. 1 u. 19) die Notwendigkeit der stereoskopischen Abbildungen zur Veranschaulichung von Objekten und insbesondere zur Durchführung von Studien über Form- und Strukturverhältnisse von Gegenständen, wenn für dieses

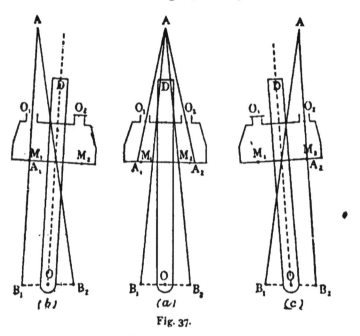

Fig. 37.

Studium nur Bilder dieser Objekte zur Verfügung stehen. Der Verfasser bespricht hierauf namentlich jene Apparate, welche von verschiedenen Autoren zur Herstellung stereoskopischer Bilder von naheliegenden Gegenständen vorgeschlagen wurden und sucht die Bedingungen für die Konstruktion derselben aufzustellen.

Einen sehr interessanten Aufsatz schrieb E. Colardeau, Professor der Physik am Collège Rollin, über die stereoskopische Abbildung naheliegender Gegenstände in „Revue des Sciences Photographiques" (Oktober 1904, S. 193). In klarer Weise erläutert der Verfasser die eminenten Vorteile dieser Darstellung gegenüber der gewöhnlichen Photographie

und zeigt an der Hand mehrerer in den Text eingeschalteter
Stereoskopbilder, daß uns nur die Stereoskopie in den Stand
setzt, aus einem Bilde ein richtiges Urteil über die gegen-
seitigen Größenverhältnisse der Gegenstände und ihre Ver-
teilung im Raume zu erhalten. Weiter schlägt der Verfasser
einen Apparat zur Aufnahme naheliegender Gegenstände vor.
die Fig. 37b und 37c zeigen das Prinzip desselben, welches

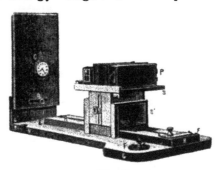

Fig. 38.

darin besteht, daß die Aufnahme der Halbbilder getrennt er-
folgt und zwischen diesen Aufnahmen der an dem Lineale OD
verschiebbare Apparat um den Punkt O gedreht wird, wo-
durch der Vorteil erreicht wird, daß der aufzunehmende

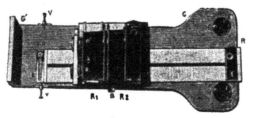

Fig. 39.

Gegenstand A in jedem Halbbilde auf die Mitte der Platte zu
liegen kommt, während bei gleichzeitiger Aufnahme beider
Halbbilder der in Fig. 37a dargestellte Uebelstand auftritt,
daß die beiden Bilder A_1 und A_2 des Punktes A sehr nahe
an den Rand der Platte fallen. Fig. 38 und 39 zeigen die
Ansicht und den Grundriß des Apparates. $R\,R'$ ist das mit
Hilfe der beiden Schlitze E und E' um einen fiktiven Punkt
drehbare Linieal, P der Stereoskopapparat mit den Ob-
jektiven O und O', C das zu photographierende Objekt. Der

Verfasser empfiehlt diese Anordnung zur Herstellung über-
triebener Perspektiven, um die verschiedenen Teile kom-
plizierter Mechanismen mehr voneinander zu trennen und das
Studium derselben erleichtern zu können.

Das Gebiet der Telestereoskopie ist durch zwei erwähnens-
werte Abhandlungen vertreten.

M. Paul Helbronner teilt seine auf diesem Gebiete ge-
machten Erfahrungen mit und berichtet gleichzeitig in „Le
moniteur de la Photographie" (Januar 1905, S. 3) über solche
telestereoskopische Aufnahmen, die er in der Dauphiné, in
Savoyen und in der Gegend des Mont Blanc in den Jahren
1902 und 1903 ausführte. Der Verfasser erläutert die prak-
tische Verwendung solcher Telestereoskopieen für die Touristik,
das Militär und die Geodäsie, und gibt einige Formeln zur
Lagebestimmung von Terrainpunkten aus telestereoskopischen
Aufnahmen.

Sehr lehrreiche Anleitungen zur stereoskopischen Dar-
stellung von Wolken gibt Charles E. Benham in „The
Photogram" (September 1904, S. 255). Da die Wolken ge-
wöhnlich eine große Entfernung besitzen und daher Auf-
nahmen mit einem Stereoskopapparate, dessen Objektivabstand
der Pupillendistanz entspricht, keine Tiefenunterschiede zeigen
würden, schlägt der Verfasser vor, die Telestereoskopie an-
zuwenden, wodurch man bei der Betrachtung der Stereo-
gramme zwar nur den Eindruck verkleinerter und genäherter
Modelle empfängt, aber trotzdem einen genauen Einblick in
die Form der Wolken erhält. Um die Schwierigkeit der
gleichzeitigen Exposition und der gleichen Orientierung der
Platten in den beiden entfernten Standpunkten zu elimi-
nieren, macht der Verfasser den Vorschlag, die Aufnahmen
mit einer gewöhnlichen Stereoskopkamera in einem Punkte
auszuführen, die Exposition jedoch getrennt vorzunehmen,
so daß die zu photographierende Wolke ihren Ort während
den beiden Aufnahmen ändert, was dieselbe Wirkung hat, als
ob die Objektivdistanz eine Vergrößerung erfahren hätte.

Auch bei der Darstellung von Himmelskörpern fand die
Stereoskopie Verwendung. So befindet sich eine Mitteilung
über eine interessante stereoskopische Aufnahme eines Kometen
durch Professor Max Wolf am Heidelberger Observatorium
im „Phot. Wochenblatt" (1904, Nr. 37, S. 293), in welcher auf
verschiedene bei der Betrachtung dieses Stereoskopbildes auf-
tretende Erscheinungen aufmerksam gemacht wird. Ferner
brachte die „Wiener freie Photographen-Zeitung" (Juli 1904,
S. 79) einen Bericht über die stereoskopische Aufnahme des
Neptun und des Sternes 1830 Groombridge durch den Astro-

nomen Touchet in Paris. Die beiden Halbbilder solcher
weit entfernter Körper werden zu verschiedenen Zeiten an-
gefertigt und da die Erde bei diesen Aufnahmen dann ver-
schiedene Lagen im Raume einnimmt, kommen zwei ver-
schiedene Bilder des Gestirnes zu stande, wodurch bei der
Betrachtung ein körperlicher Eindruck resultiert.

Beachtenswerte Vorschläge zur Vorführung stereoskopi-
scher Projektionen wurden von Prof. Dr. G. Jäger in seiner
am 15. Dezember 1904 der Kaiserl. Akademie der Wissen-
schaften in Wien vorgelegten Abhandlung: „Stereoskopische
Versuche" gemacht. In derselben beschreibt der Verfasser
drei von ihm erdachte Apparate, welche die Namen „Polari-
stereoskop, Konzentrationsstereoskop und stereoskopischer
Vergrößerungsapparat" führen. Bei dem ersteren werden die
beiden Halbbilder durch einen Projektionsapparat mit zwei
Köpfen, vor deren Linsen je ein Nicol eingeschaltet ist, auf
eine matte Glasscheibe projiziert; die Stellung dieser Nicols
ist eine solche, daß die Halbbilder in verschieden polarisiertem
Lichte auf die Scheibe geworfen werden. Wenn man nun
diese beiden Projektionen mit zwei vor den Augen befind-
lichen Nicols betrachtet, deren Stellung derjenigen der beiden
Nicols vor den Projektionsköpfen entspricht, so sieht jedes
Auge nur das ihm zugeordnete Bild, und der Beobachter er-
hält einen körperlichen Eindruck von dem projizierten Gegen-
stande. Beim Konzentrationsstereoskop werden die Halbbilder
auf eine große Linse geworfen, welche die entsprechenden
Lichtstrahlen in die Augen des Beobachters sendet. Ebenso
wird auch beim stereoskopischen Vergrößerungsapparat der
zu vergrößernde Gegenstand durch eine Projektionslinse auf
eine zweite große Linse projiziert, welche von der Oeffnung
der Projektionslinse ein kreisförmiges Bild gibt, dessen Durch-
messer größer ist als die Pupillendistanz des Beobachters.
Wenn nun die Augen in die Ebene dieses Bildes gebracht
werden, so gelangt in jedes Auge nur jener Strahlenkegel,
welcher demselben entspricht, und der Beobachter sieht den
Gegenstand körperlich und vergrößert.

R. Salzbrenner machte im „Prometheus" (1904, S. 205)
nebst einigen Bemerkungen über Stereoskopapparate und
Stereoskopbilder sowie die Betrachtung solcher Bilder eben-
falls einen Vorschlag zur Lösung des Problems der stereo-
skopischen Projektionen; nach demselben sind die auf einen
Schirm projizierten und vertauschten Halbbilder durch zwei
Röhren zu betrachten, welche je nach der Entfernung des
Beobachters von dem Projektionsschirme einen verschiedenen
Winkel miteinander einschließen müssen. Weiter beschreibt

der Verfasser den Stereoskopapparat „Imperial" der Neuen
Photographischen Gesellschaft in Steglitz-Berlin und spricht
über die Vervielfältigung von Stereoskopbildern, insbesondere
über die Anordnung und Größe der beiden Halbbilder.

Erwähnt seien noch die beiden recht interessanten Auf-
sätze von Ejnar Hertzsprung in der „Zeitschrift für
wissenschaftliche Photographie" (1904, Heft 7): „Notiz über
den mittleren Augenabstand" und „Ueber Tiefenschärfe". In
dem ersteren Aufsatze gibt der Verfasser eine tabellarische
Zusammenstellung der mit dem Zeißschen Augenabstands-
messer bei verschiedenen Individuen erhaltenen Resultate, in
der zweiten Abhandlung sucht der Verfasser ein Maß für

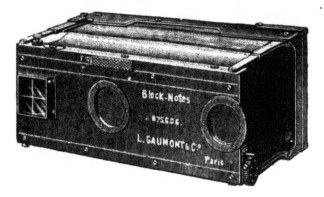

Fig. 40.

die Unschärfe der photographischen Bilder zu erhalten und
überträgt die erhaltenen Resultate auf die Mikrostereoskopie.

Die immer allgemeiner werdende Verwendung der stereo-
skopischen Darstellungsmethode bezeugen die mannigfachen
Neukonstruktionen von Aufnahme-Apparaten, unter welchen
zunächst einige der vorzüglichsten Handkameras hervorgehoben
seien.

L. Gaumont & Cie. bringen einen sehr solid und präzis
gebauten Taschen-Stereoskop-Aufnahme-Apparat im Format
45 × 107 mm auf den Markt, welcher in Fig. 40 dargestellt
und in „Revue de Photographie" (Mai 1904, S. 167) ein-
gehend beschrieben ist. Das an der Vorderseite angebrachte
Brett wird zum Zwecke der Aufnahme zur Seite geschoben,
wodurch die Objektive frei werden, der Verschluß gleichzeitig
gespannt und die mit einem Kreuze versehene Linse, welche
als Sucher dient, nach außen gerückt wird.

Eine recht handliche Stereoskopkamera wurde von Demaria frères unter dem Namen „Caleb" in den Handel gebracht. Fig. 41 zeigt die Kamera in geöffnetem, Fig. 42 in geschlossenem Zustande.

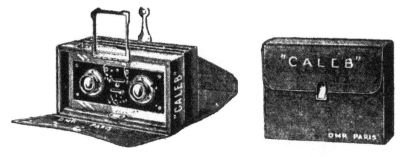

Fig. 41. Fig. 42.

Die k. k. Hofmanufaktur für Photographie R. Lechner in Wien verfertigt einen Stereoskop - Aufnahme - Apparat (Fig. 43), welcher neben seinem kleinen Formate ($4{,}5 \times 10{,}7$ cm

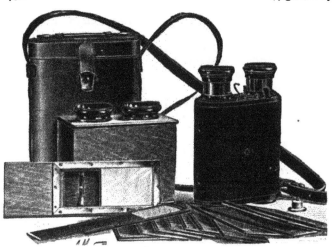

Fig. 43.

Bildgröße) den Vorteil besitzt, daß er bei der Aufnahme absolut nicht den Anschein des Photographierens erweckt. Dieser Apparat, „Physiograph" genannt, besitzt die Form eines Feldstechers, in dessen seitlicher Mantelfläche die Ob-

jektive verborgen sind. Infolgedessen werden nicht die Gegenstände aufgenommen, welche in der Richtung liegen, nach welcher der Aufnehmende zu visieren scheint, sondern jene Objekte, welche sich im rechten Winkel neben dem Photographen befinden. Das eine der Okulare ist als Sucher eingerichtet, während das zweite Okular eine Libelle enthält und

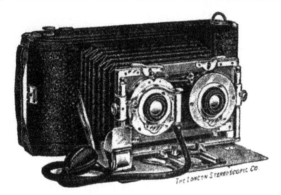

Fig. 44.

gleichzeitig als Handgriff zum Herausziehen des Plattenmagazins dient.

Von der London Stereoscopic and Photographic Co. wurde eine Handstereoskopkamera, welche die Verwendung von Rollfilms und Platten gestattet, und welche Doppelbilder im Postkartenformate liefert, angefertigt. Die Kamera (Fig. 44), nach Art der Klappkamera gebaut, ist sehr leicht und wird von der genannten Firma entweder mit Aplanaten oder mit Goerzschen Doppel-

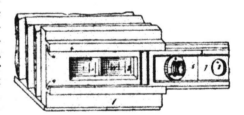

Fig. 45.

anastigmaten ausgestattet und mit Mattscheibe sowie Einstellvorrichtung für die verschiedenen Distanzen versehen.

Dem Bedürfnis der Amateurphotographen nach einem möglichst universellen Aufnahme-Apparate trugen eine Anzahl von Firmen durch die Konstruktion von Apparaten Rechnung, die sowohl zu gewöhnlichen wie auch zu Stereoskopaufnahmen verwendet werden können. Eine solche Kamera ist die von Bernh. Emil Fischer in Dresden-Plauen konstruierte und

in Fig. 45 dargestellte. Das Objektiv ist auf dem Brettchen 5
befestigt, welches durch ein auf Rollen laufendes Lederband 7
nacheinander vor die beiden in der Vorderwand 3 befindlichen
Oeffnungen 8 gebracht werden kann, wodurch die beiden
stereoskopischen Bilder nacheinander gewonnen werden können.
Nach Entfernung der Scheidewand 11 und Verschiebung der
Vorderwand 3 in den Falzen 4 bis das eine Loch 8 mit dem
davor befindlichen Objektive in
die Mitte der Kamera kommt,
kann der Apparat für gewöhn-
liche Aufnahmen benutzt werden.

Das Süddeutsche Camera-
werk K o e r n e r & M a y e r stellt

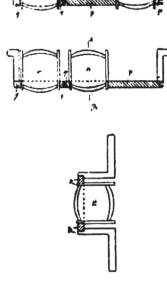

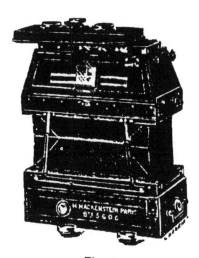

Fig. 46, 47, 48. Fig. 49.

ein zerlegbares Objektivbrett her, dessen einzelne Teile so
zusammengestellt werden können, daß der Apparat ebenfalls
zu stereoskopischen und auch zu Einzelaufnahmen verwendet
werden kann. Fig. 46 zeigt die Anordnung der Teile für
Stereoskopaufnahmen, Fig. 47 für eine Einzelaufnahme, wo
das Objektiv *n* in die Mitte der Kamera kommt. Fig. 48 gibt
den Schnitt nach der Linie *A B*.

Fig. 49 zeigt die Kamera von M a c k e n s t e i n, welche die-
selbe doppelte Verwendung wie die beiden vorhergehend be-
schriebenen Apparate gestattet. Dieselbe ist als Handkamera
konstruiert, kann jedoch durch einen Anhang verlängert

werden, so daß man in der Lage ist, mit derselben auch
naheliegende Gegenstände aufzunehmen.

Erwähnenswert in derselben Richtung ist schließlich noch
die von der Firma **Watson & Sons** in London hergestellte
und in „Photography illustrated" (Juli 1904, S. 55) beschriebene
Handstereoskopkamera.

Sehr fördernd für die
Verbreitung der Stereoskopie
in Amateurkreisen ist die
Schaffung von Stativköpfen,
welche es ermöglichen, die
beiden stereoskopischen Halb-
bilder mit einer gewöhnlichen
Kamera zu gewinnen, indem
dieselbe zwischen den beiden
Expositionen eine Verstellung
von entsprechender Richtung
und Größe erfährt.

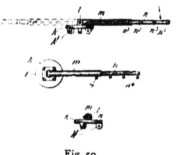

Fig. 50.

Eine einfache, diesem Zwecke dienende Vorrichtung
wurde von **Adrien Fils** in Lausanne hergestellt und ist in
Fig. 50 in der Vorderansicht, Draufsicht und Seitenansicht
dargestellt. Auf der Stativkopfplatte *k*, welche mit entsprechen-
den Ansätzen *k'* zur
Befestigung der
Füße versehen ist,
befindet sich ein
Scharnier *l*, um wel-
ches ein Führungs-
rohr *m* gedreht
werden kann. In
diesem Arme läßt
sich eine Verlänge-
rung *n* verschieben,
an der die Kamera
befestigt wird. Der
Arm *m* wird zwischen
den beiden Auf-
nahmen umgelegt;

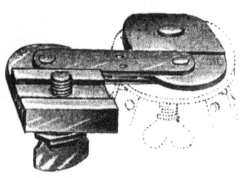

Fig. 51.

die Verlängerung *n* kann in dem Rohre *m* so verschoben
werden, daß das Objektiv beim Umlegen um das Gelenk *l*
den gewünschten Abstand von seiner ersten Lage erhält
(D. R.-P. Nr. 151751).

Auf ähnliche Weise gestattet die in Fig. 51 abgebildete
Vorrichtung, welche den Namen „Idy" führt, eine Umstellung
der Kamera zwischen den beiden Aufnahmen.

Dieselbe Aufgabe löst der von A. Bosco in „La Gazetta Fotografica" (Dezember 1904, S. 86) beschriebene einfache

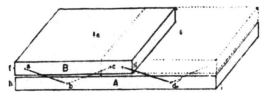

Fig. 52.

Apparat (Fig. 52). Derselbe besteht aus zwei einfachen Brettern *A* und *B*, von denen das untere mit dem Stativ fest ver-

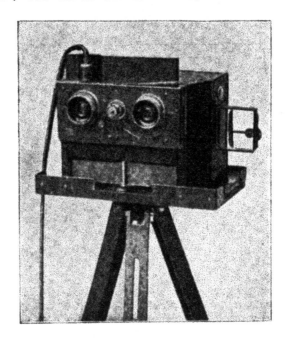

Fig. 53.

bunden ist, während die Kamera auf das Brett *B* aufgeschraubt wird. Beide Bretter sind durch vier Spangen *a b* und *c d* ver-bunden, so daß es möglich ist, die Kamera zwischen den beiden Aufnahmen um die gewünschte Objektivdistanz zu

verschieben, indem man dem Brette B eine solche Lage gibt, daß die Spangen in die strichlierte Lage kommen.

Unter den ganz bestimmten Zwecken dienenden oder durch die Eigentümlichkeit ihrer Konstruktion bemerkenswerten Stereoskop-Aufnahme-Apparaten sei zunächst der in „Bulletin de la Société Lorraine de Photographie" (März 1904, S. 42) von Bellieni beschriebene und nach einem Vor-

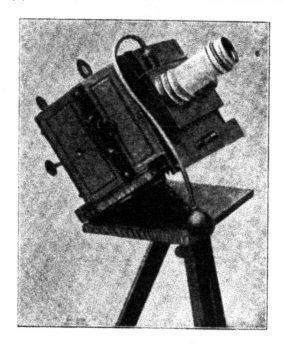

Fig. 54.

schlage des Gardegenerals M. Younitzky gebaute Apparat für das Format 9×12 cm eines Halbbildes erwähnt. Dieser Apparat (Fig. 53 u. 54), welcher speziell für die Bedürfnisse des Forsttechnikers konstruiert wurde, kann, wie ersichtlich, nach aufwärts geneigt und mit Teleobjektiven ausgestattet werden. Neigung und Drehung können bestimmt werden, so daß dieser Apparat auch zu photogrammetrischen Aufnahmen benutzt werden kann. Zur Bestimmung der Horizontalwinkel dient der auf die Kamera aufschraubbare, in Fig. 55 dargestellte Kreis, welcher mit einem Diopter versehen ist.

Bellieni bespricht gelegentlich der Beschreibung dieses Apparates die hervorragende Bedeutung, welche die Stereoskopie für den Forsttechniker, namentlich zur Festlegung der periodischen Veränderungen im Walde und zur Messung der Baumhöhen, ihrer Durchmesser in verschiedenen Höhen, ihres jährlichen Wachstumes u. s. w. hat.

Zur stereoskopischen Abbildung mikroskopischer und makroskopischer Objekte wurde in der Werkstätte von R. Fueß in Steglitz eine nach den Angaben von C. Leiß konstruierte Kamera hergestellt, deren genaue Beschreibung in der „Zeit-

schrift für Krystallographie und Mineralogie" (1903, Nr. 38, S. 99) gegeben ist. Die über dem Objekt angebrachte, mit einem schwachen Mikroskopobjektiv versehene Kamera wird zwischen den beiden Aufnahmen um einen Winkel von 3$\frac{1}{8}$ Grad um eine durch das Objekt gehende horizontale Achse gedreht.

Fig. 55.

Die Grundsätze für die Konstruktion einer stereoskopischen Kamera der Zukunft stellt M. Donnadieu auf, welcher an einen richtig konstruierten stereoskopischen Aufnahme - Apparat die Bedingung stellt, daß durch denselben die bei der Betrachtung eines Gegenstandes stattfindende Drehung des Augapfels in der Augenhöhle nachgeahmt werde. Um dies zu erreichen, machte er folgenden Vorschlag: Die beiden Linsen des Apparates sollen bei der Aufnahme durch zwei Moëssardsche Cylindrographen um eine durch ihren vorderen Hauptpunkt gehende vertikale Achse gedreht werden und ein lichtempfindliches Band soll so geführt werden, daß dasselbe zwei cylinderförmige Höhlungen bildet, deren Achsen mit den Drehungsachsen der Objektive zusammenfallen. Dadurch erhält man eine cylindrische Projektion des aufzunehmenden Gegenstandes. Die Betrachtung der so erhaltenen Bilder hat dann durch zwei Cylindroskope nach der Konstruktion des Obersten Moëssard zu erfolgen. Die Beschreibung dieser Cylindrographe und Cylindroskope findet sich in „Dictionary of Photography" (S. 171 u. 172).

Was die Herstellung stereoskopischer Positive betrifft, so muß man mit Bedauern den gänzlichen Mangel an Neuerungen und an Ausgestaltung der dazu dienenden Apparate feststellen. Gerade was diese Kopierapparate anbelangt, ist das Feld der Konstruktion noch ein sehr wenig gepflegtes und die richtige Zusammenstellung und Vertauschung der

beiden Halbbilder mit fast allen existierenden Kopierapparaten eine sehr mühselige und sehr unzuverlässige.

Dr. Richards hebt im „Phot. Wochenblatt" von Gaedicke (1904, S. 297) die Stereoskopdiapositive als ganz besonders wirksam hervor, zu deren Anfertigung sich in derselben Zeitschrift (S. 294) eine kurze, jedoch sehr deutliche Anleitung befindet.

Unter den vielen in den Handel kommenden Stereoskopbildern sind sehr erwähnenswert die von Dr. S. Lederer

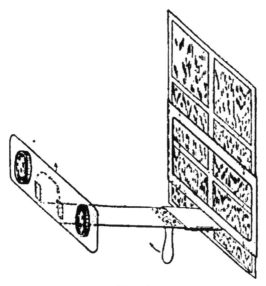

Fig. 56.

unter dem Titel: „Das stereoskopische Museum" herausgegebenen Bilderserien der verschiedensten Art. Diese Serien erscheinen monatlich zweimal und sind mit erläuterndem Text von den ersten Autoren ausgestattet.

Die neu konstruierten Apparate zur Betrachtung stereoskopischer Bilder zeichnen sich insbesondere durch ihre Handlichkeit und ihr kleines Volumen aus.

Schäfer, Mandowsky & Co. in Berlin bringen ein zusammenlegbares Stereoskop für Stereoskop-Postkarten mit mehreren Ansichten in den Handel, welches in Fig. 56 abgebildet ist. Die Postkarte mit den darauf befindlichen Stereoskopbildern kann durch den Rahmen hindurchgezogen

werden und die Bilder können auf diese Weise nacheinander betrachtet werden (G.-M. 230 898).

Willy Nauck in Leipzig konstruierte das in Fig. 57 dargestellte Stereoskop, bei welchem zwischen dem verstellbaren Bildträger *a* und den Objektivgläsern *c* eine Lichtschutzplatte *g* eingeschaltet ist, deren Einrichtung so getroffen ist, daß durch sie die von dem Stereoskopbilde reflektierten Lichtstrahlen von den Augen des Beobachters abgehalten werden (G.-M. 231 692).

Bei der Konstruktion des Stereoskopes der photographischen Maschinendruckanstalt „Aristophot" in Leipzig wurde insbesondere die bequeme Verpackung desselben berücksichtigt. An den Längsseiten eines Kastens, der den Zweck hat, die

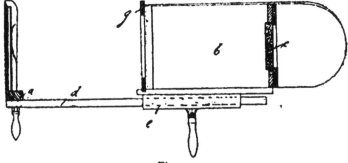

Fig. 57.

Bilder aufzunehmen, sind klappenartig Objektiv- und Bildträger angeordnet. Fig. 58 zeigt den Apparat geöffnet, Fig. 59 gibt die Ansicht, wenn mit demselben die Bilder betrachtet werden sollen. Bei der Verpackung werden die Träger um ihre Scharniere umgeklappt und liegen dann in dem Kasten. Durch den geschlossenen Deckel werden diese Klappen auch bei der Betrachtung in fixer Lage erhalten. Um in dem Kasten gleichzeitig eine möglichst große Zahl von Bildern unterbringen zu können, empfiehlt die erwähnte Firma die von ihr hergestellte Stereoskopplatte, welche in den Kasten hineinpaßt und auf welcher mehrere Stereoskopbilder übereinander angeordnet werden können. Diese Platte wird sowohl für undurchsichtige wie auch für durchsichtige Bilder angefertigt.

Ein Taschenstereoskop für Stereoskopbilder im Formate 45 × 107 mm bringt die Firma E. Hanau & Fils in Paris in den Handel. Das aus Nickel hergestellte Instrument misst

zusammengelegt 110×47×13 mm, ist also tatsächlich als äußerst kompendiös zu bezeichnen.

Unter den stereoskopischen Projektionsapparaten ist insbesondere die von Claude Grivolas Fils in Chatou hergestellte Vorrichtung hervorzuheben. Mit derselben können

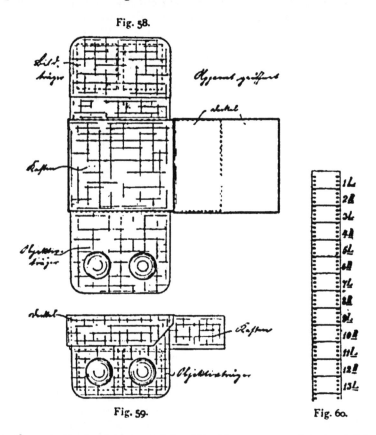

Fig. 58.

Fig. 59. Fig. 60.

mehreren Beobachtern gleichzeitig kinematographische Bilder mit stereoskopischem Effekte vorgeführt werden. Von dem darzustellenden Gegenstande werden mit einem stereoskopischen Aufnahme-Apparate Bilder in bestimmten kurzen Intervallen erzeugt. Die so erhaltenen Halbbilder werden auf ein Positivband (Fig. 60) in abwechselnder Reihenfolge übertragen und dieses Bildband wird projiziert. Vor dem Objektive des Projektionsapparates befindet sich eine um ihren Mittelpunkt

drehbare Scheibe (Fig. 61), deren Sektoren *o* und *o'* undurch-
sichtig sind, während die beiden anderen Sektoren *r* und *g*
durchsichtig und mit zwei Komplementärfarben, z. B. Rot und
Grün, gefärbt sind. Diese Scheibe dreht sich einmal herum,
während zwei Bilder bei dem Fenster *u* (Fig. 62) vorbeigehen;
dadurch wird das eine Halbbild in der einen, das zweite ent-
sprechende Halbbild in der anderen komplementären Farbe

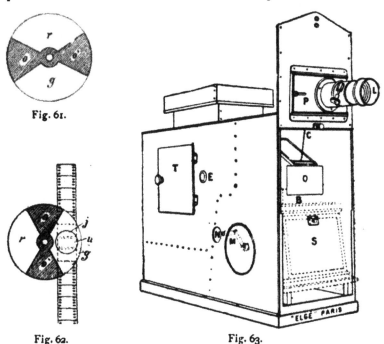

Fig. 61.

Fig. 62. Fig. 63.

projiziert, und der Beobachter sieht durch Benutzung der ent-
sprechend gefärbten Brillen nur das dem jeweiligen Auge zu-
geordnete Bild. Durch den raschen Wechsel der Bilder wird
dann ein scheinbarer Synchronismus der Bilder und mithin
ein stereoskopischer Effekt erzielt.

Einen ganz analogen Vorschlag machte Mr. Words-
worth in Donisthorpe, worüber sich in der Londoner Patent-
zeitschrift ein eingehender Bericht befindet.

Endlich sei noch der von L. Gaumont konstruierten
Projektionslaterne gedacht, welche zur Projektion der in dem
von derselben Firma angefertigten Steréodrome (siehe dieses
„Jahrbuch" für 1904, S. 126) eingelegten stereoskopischen

Diapositive dient. Die Fig. 63 zeigt diese Projektionslaterne mit abgenommener vorderer Wand. S ist das in die Laterne eingeschobene Steréodrome, M die Kurbel, durch deren Drehung die einzelnen Bilder in das Licht der Laterne gerückt werden, L die Projektionslinse, welche gemeinsam mit dem Kondensator senkrecht auf die Richtung ihrer optischen Achse verschoben werden kann, so daß es möglich ist, entweder beide Halbbilder gleichzeitig oder aber nur eines derselben zu projizieren. Auch die Beleuchtungsquelle ist zu diesem Zwecke verschiebbar angeordnet. Die näheren Details finden sich im „Bulletin de la Société française de Photographie (Juli 1904, S. 316).

Neue Verbesserungen im Diffraktionsprozeß auf dem Gebiete der Farbenphotographie [1]).

Prof. R. W. Wood hat seine Methode, mittels Diffraktionsgittern Photographieen in natürlichen Farben zu erhalten, bereits 1899 in „Phil. Mag." (April 1899) und anderen Journalen beschrieben. Am 20. Februar 1900 demonstrierte er sein Verfahren in der Phot. Society, und es wurde in dem Journal Mai 1900, S. 256, eine vollständige Beschreibung desselben veröffentlicht. Seitdem hörte man wenig darüber, bis Wood in einer Versammlung der British Association in Cambridge im letzten Jahre in der Sektion A einen Vortrag darüber hielt, welcher in der „Nature", 20. Oktober 1904, veröffentlicht wurde. Diese Abhandlung von Professor Wood enthält eine Beschreibung verschiedener wichtiger Verbesserungen der Arbeitsmethode.

Die Fundamentalprinzipien des Diffraktionsprozesses in der Farbenphotographie finden sich in Woods früheren Abhandlungen über diesen Gegenstand; kurz gesagt, besteht die Methode darin, mit Hilfe der Photographie ein Bild herzustellen, dessen Flächen, welche farbig erscheinen sollen, durch Diffraktionsgitter von verschiedener Weite repräsentiert sind.

Ein Gitter auf Glas, mit einer Konvexlinse zusammen auf eine Lampenflamme oder eine andere Lichtquelle gerichtet, bildet Diffraktionsspektra in der Brennebene der Linse. Wenn das Auge in den roten Teil eines dieser Spektra gebracht wird, so sieht man die ganze Fläche des Gitters in

1) Nach „The Photographic Journal" 1905, S. 3.

rotem Licht, indem jeder Teil desselben rotes Licht in das
Auge sendet. Wenn ein zweites Gitter mit engerer
Liniierung an Stelle des ersteren gesetzt wird, das Auge aber
in der früheren Stellung bleibt, so werden die Spektra andere
Stellungen einnehmen, und wenn das Auge sich z. B. im
grünen Teile des Spektrums befindet, so wird das ganze Gitter
grün erscheinen. Wenn nun die beiden Gitter nebeneinander
gestellt werden, und zwar so, daß eins teilweise über das
andere übergreift, so wird zwar das eine rot, das andere grün
erscheinen, aber die übereinander greifenden Teile werden,
weil sie beide rotes und grünes Licht in das Auge dringen
lassen, gelb erscheinen (sekundäres Gelb). Wenn ein
drittes, noch feineres Gitter vor die Linse gestellt wird,
indem es über die beiden anderen übergreift, so wird es
selbst blauviolett, während die übereinander greifenden Teile
purpur, weiß und bläulichgrün gefärbt erscheinen.

Man kann auf diese Weise mit nur drei Gittern eine
große Verschiedenheit der Farbe erhalten, und da die Intensität des Lichtes von der Deutlichkeit der gezogenen oder
photographierten Linien abhängt, so kann Licht und Schatten
nur bei Vorhandensein dieser Diffraktionslinien erhalten
werden. Die Teile der Platte, auf welchen sie nicht vorhanden
sind, geben kein Licht und erscheinen dunkel.

Eine vollständige Beschreibung der Methode zur Darstellung von Photographieen in den natürlichen Farben findet
sich in den oben erwähnten Abhandlungen.

Die früheren Experimente wurden mit unvollständigen
Gittern angestellt, deren zeitweise auftretende Fehler bewirkten, daß die Bilder vertikale Farbenbänder zeigten.
Während des letzten Winters aber hat Wood Gitter von verschiedener Art auf einer Rowland-Maschine hergestellt und
damit die vor fünf Jahren begonnenen Experimente fortgesetzt.

Diese Maschine war dazu bestimmt, 14438 Linien auf den
Zoll zu ziehen; aber wenn man größere „Hebedaumen" anwendet, wodurch von dem Sperrhaken eine bestimmte Zahl
von Zähnen übersprungen werden, so kann man Gitter herstellen mit 7219, 4812, 3609 u. s. w. Linien. Berechnungen
haben gezeigt, daß auf dieser Maschine mittels Daumen,
welche den gezähnten Rand des großen Rades um 5, 6 und
7 Zähne verschieben, Gitter hergestellt werden können, welche
geeignet sind, d. h. welche die geeigneten Zwischenräume besitzen, um beim Uebereinanderlegen Weiß zu erzeugen.

Um das Prinzip der Farbensynthese zu erklären, wurde
eine Glasplatte so mit den drei Liniensystemen liniiert, daß

die drei liniierten Vierecke so übereinander greifen, wie dies
in Fig. 64a gezeigt ist. Die Flächen erscheinen, wie bereits
angedeutet, farbig, wenn die Platte vor die Beobachtungs-
linse gestellt wurde. Die weiße Fläche in der Mitte war von
guter Beschaffenheit, obwohl nicht ganz so hell, wie bei den
photographischen Gittern.

Die von diesen verschiedenen Liniensystemen gemachten
photographischen Kopieen werden sich wahrscheinlich als
sehr brauchbar erweisen zur
Demonstration der Farben-
synthese.

Das Bild von zwei über-
einander greifenden Linien-
systemen, wie es im Mikro-
skop erscheint, ist in Fig. 64b
dargestellt.

Es scheint auf den ersten
Blick, als ob es nicht mög-
lich wäre, mittels eines
Gitters dieser Art deutliche
Spektra zu erhalten, und
man wird sicher nicht er-
warten, daß ein solches die
Spektra der beiden über-
einander greifenden Gitter
vollkommen gibt.

Allerdings werden se-
kundäre Spektra erzeugt,
doch sind dieselben gewöhn-
lich so schwach, daß sie

Fig. 64.

keine Störung verursachen. In einigen Fällen geben die
photographischen Kopieen, wenn übereinander gelegt, nicht
die erwartete Farbe; so z. B. ergaben in einem besonderen
Falle die übereinander gelegten roten und violetten Gitter
nicht Purpur, sondern ein brillantes Gelbgrün.

Die Entstehung der sekundären Spektra kann auf folgende
Weise erklärt werden: Wenn die roten und violetten
Gitter mit ihren Linien rechtwinklig übereinander gelegt
werden und man durch diese Kombination eine Lampe be-
obachtet, so erscheinen die Spektra wie in Fig. 65, indem die
sekundären gewöhnlich viel schwächer sind als die Haupt-
spektra. Wenn nun eins dieser Gitter langsam um einen
rechten Winkel gedreht wird, so werden sich die Spektra
allmählich drehen und gerade Linien bilden, wobei die
sekundären Spektra zwischen die Hauptspektra fallen. In

dem besonderen oben erwähnten Fall waren aus irgend einem
Grunde die sekundären Spektra heller als die Hauptspektra,
und es stellte sich heraus, daß das Gelbgrün des einen der-
selben auf den Punkt fiel, wo das Rot und Violett von
zweien der Hauptspektra zusammentrafen. Dies erklärt die
in diesem anormalen Falle erscheinende Farbe. Es ist aller-
dings sehr selten, daß diese anormalen Farben in den Bildern
erscheinen.

Es wurde eine Reihe von Gittern für die Herstellung
von farbigen Photographieen auf dieser Maschine angefertigt,
und es konnte sofort festgestellt werden, daß die Resultate
viel besser waren als irgend welche früher erhaltene. Einige
dieser Bilder waren so vorzüglich, daß sie vorteilhaft mit den
im „Chromoskop" erhaltenen Resultaten verglichen werden

Fig. 65.

konnten. Die Methode zur Herstellung
der Bilder war im wesentlichen dieselbe,
wie sie Wood in früheren Abhandlungen
beschrieben hat.

Der Diffraktionsprozeß ist auch er-
folgreich mit dem Joly-Prozeß kom-
biniert worden. Um dies zu ermöglichen,
mußten die drei Liniensysteme in Streifen
hergestellt werden, welche mit der
Weite der roten und blauen
Linien der Joly-Gitter überein-
stimmten. Die Berechnung hat ge-
zeigt, daß, wenn 12 Linien unter An-
wendung des 5 Zahn-Daumens, 10 mittels des 6 Zahn- und
9 mittels des 5 Zahn-Daumens der Maschine gezogen würden,
die Zwischenräume ungefähr richtig würden.

Verschiedene Schemas zur Herstellung von Gittern dieser
Art wurden in Betracht gezogen, aber es schien dies auto-
matisch in zufriedenstellender Weise nicht möglich zu sein,
indem die Streifen der Joly-Gitter nicht genau mittels der
Maschine vervielfältigt werden konnten.

Endlich aber kam Wood auf folgende einfache Einrichtung:
Die Maschine wurde mit dem 7 Zahn-Daumen versehen und ein
kleines Stück Messing unter dem den Sperrhaken in Tätig-
keit setzenden Hebel angebracht, welches, indem es das voll-
ständige Herabsinken des Hebels verhindert, ein Vorrücken
von nur 6 oder 5 Zähnen bewirkte, je nach seiner Stellung.
Das Joly-Gitter wurde auf dem Tisch der Maschine unter ein
Mikroskop gebracht und der Durchgang der farbigen Linien
durch das Fadenkreuz des Okulars beobachtet. Die Art der
Liniierung wurde im geeigneten Augenblick verändert, was

durch Verschieben des Messingstückes an die geeignete Stelle mittels eines kurzen Messingstabes geschah. Die Liniierung des Gitters dauerte 12 Stunden, und Wood war während dieser Zeit genötigt, fortwährend am Mikroskop zu sitzen, da alle halbe Minuten Veränderungen vorkamen. Es wurden auf diese Weise zwei sehr zufriedenstellende Gitter hergestellt, eines, welches mit dem Joly-Gitter, das andere mit einem auf einer Mc. Donough Co. (Chicago)-Maschine angefertigten Gitter übereinstimmte.

Nach der Placierung dieser Gitter im Beobachtungsapparat zeigte sich das Weiß sehr brillant, und sie waren leicht auf photographischem Wege zu vervielfältigen.

Dies geschah auf folgende Weise:

Ein Glaspositiv nach einem Joly-Negative wurde mit einer dünnen, durch Kaliumbichromat lichtempfindlich gemachten Gelatinelösung übergossen und getrocknet. Das dreimal liniierte Gitter wurde dann mit seiner liniierten Oberfläche mit der lichtempfindlichen Schicht in Kontakt gebracht und vor die Linse des Beobachtungsapparates gehalten. Das Aussehen des Bildes war jetzt genau dasjenige, wie wenn ein Joly-Farbengitter angewendet worden wäre, und die Liniierungen konnten zusammen in die richtige Lage gebracht werden, als das Bild in seinen natürlichen Farben erschien. Eine Exposition von 10 Sekunden bei Bogenlicht überträgt die Gitterlinien auf die Schicht, und die Platte wird darauf in warmes Wasser getaucht (ausgewaschen) und getrocknet. Die Farben des auf diese Weise hergestellten Bildes sind vollständig denen gleich, wenn nicht besser als diejenigen, welche man mit dem Joly-Gitter erhält. Hierbei hat man den Vorteil, daß die Farben- und die Bildlinien auf einer und derselben Schicht sich befinden und daß infolgedessen die Linien auch nicht aus der richtigen Lage kommen können. Ueberdies kann das Bild durch Kopieen vervielfältigt werden, und zwar auf Glas, welches mit Chromgelatine lichtempfindlich gemacht ist. Diese Kopieen sind natürlich vollkommen transparent (farblos), bis sie im Beobachtungsapparat aufgestellt werden, wo das farbige Bild sofort erscheint.

Saures Goldtonbad mit Zusatz von Thiokarbamid.

Von H. Kessler, Professor
an der k. k. Graphischen Lehr- und Versuchsanstalt in Wien.

Für die Tonung von Chlorsilberpapieren werden zur Zeit fast allgemein Rhodangoldbäder, welche auch recht zufriedenstellende Resultate liefern, angewendet. Ein Goldtonbad, welches nebst diesen Beachtung verdient, da es in mancher Beziehung sogar überlegen erscheint, ist das saure Goldtonbad mit Zusatz von Thiokarbamid (Sulfokarbamid, Schwefelharnstoff).

Dieses Goldtonbad repräsentiert eine eigene Type. Es wurde ursprünglich von A. Hélain empfohlen, dann von Professor E. Valenta weiter ausgearbeitet und für eine allgemeine praktische Anwendung brauchbar gemacht („Phot. Korresp.", November 1902). Seit dieser Zeit wird es an der k. k. Graphischen Lehr- und Versuchsanstalt in Wien vielfach gebraucht und hat zum Vergleich mit anderen Tonbädern, zur Prüfung der Haltbarkeit des Tones und der Sparsamkeit des Goldverbrauchs Gelegenheit gegeben. Da sich hierbei das Thiokarbamidtonbad in mehrfacher Hinsicht als das vorteilhafter anzuwendende erwiesen hat, dürfte es am Platze sein, die Aufmerksamkeit der photographischen Praktiker nochmals auf dasselbe zu lenken.

Das Thiokarbamidtonbad wird am besten nach folgender Vorschrift angesetzt: Man löst 1 g Thiokarbamid in 50 ccm Wasser. Von diesem setzt man zu 25 ccm einer Goldchloridlösung 1 : 100 so viel zu, bis der anfangs entstandene Niederschlag sich wieder gelöst hat, wozu 14 bis 15 ccm notwendig sind, und fügt $\frac{1}{2}$ g Citronensäure hinzu. Man erhält damit eine farblose, klare Flüssigkeit, welche durch Zusatz von Wasser auf 1 Liter ergänzt wird. Nachdem darin noch 10 g Chlornatrium gelöst worden sind, ist das Bad für den Tonungsprozeß fertiggestellt.

Für die Anwendung dieses Tonbades ist zu beachten, daß vor dem Tonen ein gründliches Auswässern (dreimaliger Wasserwechsel) erforderlich ist und das Tonbad in frischem Zustande sehr rasch wirkt, so daß es zweckmäßig ist, die Kopieen einzeln oder zu zweien zu tonen. Verlangsamt kann die Wirkung durch weiteres Verdünnen mit Wasser werden. Merkwürdig ist die Erscheinung, daß Temperatureinflüsse, wie sie von warmen und kalten Zimmern ausgeübt werden, bei diesem Tonbade fast gar nicht zur Geltung kommen. Zum Fixieren benutzt man das übliche Fixierbad, bestehend aus

10 Teilen unterschwefligsaurem Natron in 100 Teilen Wasser gelöst.

Zur Tonung mit dem Thiokarbamidbad können sowohl Glanz- und Mattcelloïdinpapiere als auch Chlorsilbergelatinepapiere (Aristopapier) verwendet werden. Die Tonung gibt Bilder von homogener Färbung. Es können Töne von Braunrot bis Blauviolett erreicht werden.

Für Mattcelloïdinpapiere zeigt die braune Farbe, welche schon nach kurzer Behandlung mit der Tonungslösung eintritt, eine sehr günstige Wirkung.

Besonders vorteilhaft erscheint die Anwendung dieses Bades bei kontrastreichen Kopieen, welche in anderen Tonbädern meistens ungleich färben, während hier der Farbenton des Bildes in Licht und Schatten gleichmäßig erscheint.

Der Zusatz von Citronensäure kann durch einen solchen von Weinsäure in gleichem Ausmaße ersetzt werden. Während jedoch die Citronensäure die Herstellung von bläulichen Tönen begünstigt, kann die Weinsäure besser für bräunliche Töne verwertet werden. Für manche Chlorsilbergelatinepapiere ist der Weinsäurezusatz entschieden vorzuziehen.

Der von R. E. Blake Smith empfohlene Zusatz von stark verdünnter Salpetersäure (dieses „Jahrbuch" für 1904, S. 505; „Photography" 1903, S. 427), welcher vorzugsweise zur Herstellung purpurbrauner Töne dienen soll, hat keinen wahrnehmbaren Unterschied in der Wirkung des Tonbades erkennen lassen.

Die genannten Eigenschaften dürften das Thiokarbamidtonbad für die Praxis wertvoll erscheinen lassen, was um so mehr der Fall sein wird, da sich auch der Goldgehalt sehr gut ausnutzen läßt. Es kann mit diesem Tonbade so lange getont werden, als noch Spuren von Goldsalz enthalten sind. Die Verstärkung des Bades durch Hinzufügen von Goldchlorid ist jedoch nicht zu empfehlen.

Schließlich dürfte auch der Umstand, daß im Thiokarbamidtonbad keine giftigen Bestandteile enthalten sind und der Bezug der hiefür notwendigen Chemikalien an keinen Giftschein gebunden ist, vielen willkommen sein.

Die Vielseitigkeit der Verwendung und die sonstigen guten Eigenschaften lassen daher das Thiokarbamidtonbad als in hohem Grade verwendbar erscheinen.

Die Telephotographie mittels der Lochkamera.

Von H. d'Arcy-Power[1].

Die Herstellung großer Bildformate mit der Lochkamera
bietet beträchtliche Schwierigkeiten. Wenn man eine Ansicht
unter sehr kleinem Gesichtswinkel auf einer z. B.
30 × 40 cm großen Platte aufnimmt, was bei den Aufnahmen
für künstlerische Photographie stets der Fall zu sein pflegt,
so ist man genötigt, den Balg der Kamera sehr lang aus-
zuziehen, wodurch eine übermäßig lange Expositionszeit (für
Baumpartieen und Unterholz eine halbe Stunde und mehr)
nötig wird. Eine Kamera, welche auf 50 bis 70 cm Länge aus-
gezogen ist, bietet auch sehr wenig Festigkeit und wird leicht

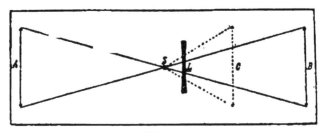

Fig. 66.

durch den Wind und gelegentliche Erschütterungen verschoben,
so daß es leicht vorkommen kann, daß eine große Aufnahme,
welche vielleicht nur einmal zu machen, und deshalb sehr
wertvoll ist, auf solche Weise verloren geht. Wenn man aber
dieselbe Bildgröße und denselben Gesichtswinkel mit einem
halb so langen Auszuge hätte erhalten können, so wären diese
Unannehmlichkeiten vermieden worden.

Ich versuchte durch Einschaltung einer negativen
Linse dieselbe Bildgröße mit einem kürzeren Auszuge zu er-
halten.

Fig. 66 erläutert diese Idee: Die Strahlen, aus welchen
das Luftbild A besteht, durchdringen die Oeffnung S und
entwerfen bei B ein Bild in der gleichen Größe. Nach dem
Durchgange der Strahlen durch die Linse L aber werden
sie zerteilt und erzeugen ein gleich großes Bild in
der halben Entfernung zwischen S und B. Die Ablenkung
und die Verschiebung des Bildes sind von der Brennweite der
negativen Linse und von ihrer Entfernung von dem Loche in

1) Aus „Photo-Revue", 1905, Nr. 4.

der Kamera abhängig. Alles dies könnte meiner Ansicht nach berechnet werden, ich aber bin durch Versuche zu diesen Resultaten gelangt. Ich bringe in einem Tageslicht-Vergrößerungsapparate ein Glaspositiv an und ersetze das Objektiv des Apparates durch die Lochkamera. Bei Benutzung der Oeffnung I erhält man ein scharfes Bild von 100 mm. Nach Einschaltung einer negativen Linse in 12 mm Entfernung hinter der Oeffnung erhält das Bild eine Größe von 125 mm. Durch Zurückschieben dieser Linse kann das Bild noch bis auf 190 mm vergrößert werden. Diese Dimension läßt sich aber nicht mehr überschreiten, da sich alsdann die Umrisse der Linse auf der Visierscheibe abbilden. Ich habe auch stärkere Linsen versucht und teile die erhaltenen Resultate hier wie folgt mit:

Brennweite der Linse	Größe des Bildes		
	Lochkamera ohne Linse	Linse in 12 mm Entfernung von der Oeffnung	Linse in 50 mm Entfernung von der Oeffnung
10 Dioptrieen	100 mm	125 mm	190 mm
16 Dioptrieen	100 mm	132 mm	205 mm
20 Dioptrieen	100 mm	150 mm	255 mm

Um die Methode praktisch auszuführen, legt man in die Kassette eine Bromsilberplatte und exponiert mit Oeffnung Nr. 3 (0,5 mm) 3 Sekunden. Dann folgt die zweite Aufnahme nach Einschaltung einer negativen Linse von 10 Dioptrieen mit einer Exposition von 14 Sekunden. Bei der folgenden Aufnahme mit Oeffnung Nr. 4 (0,375 mm) wird 28 Sekunden exponiert. Die so erhaltenen Negative sind alle gleich gut und beweisen, daß eine hinter die Oeffnung gestellte negative Linse das Bild vergrößert, ohne daß eine Verlängerung des Kameraauszuges nötig wäre. Kurz gesagt: Die Prinzipien der Telephotographie sind gleicherweise auf die Photographie mittels der Lochkamera anwendbar.

Bei meinen Versuchen habe ich eine gewöhnliche Linse, ein einfaches Brillenglas, benutzt, wobei ich indessen eine leichte Verzerrung des Bildes an den Ecken bemerkte, eine Erscheinung, welche sich bei allen einfachen Linsen zeigt, aber korrigiert werden kann.

Um die Einrichtung soviel wie möglich ausnutzen zu können, muß die Entfernung der Linse im Verhältnis zur Größe des Loches geändert werden können. Ich empfehle

dazu einen kurzen Teleobjektivtubus, um die Entfernung der Linse von der Lochkameraöffnung bis zu 50 mm verändern oder, wenn nötig, sie unmittelbar bis vor die Oeffnung bringen zu können. Mittels dieser Einrichtung und mit einer negativen Linse von 16 Dioptrieen kann man ein Bild auf das Doppelte vergrößern. Will man sich eine einfachere, aber doch bequeme Einrichtung machen, so empfehle ich das Arrangement von Fig. 67. Die Linse wird zum Verschieben in einer kleinen Schachtel angebracht, in deren vorderer Wand das Loch sich befindet und deren hintere Wand am Objektivbrett befestigt ist.

Fig. 67.

Wir haben hier eine optische Neuheit und besonders ein sehr sicheres Mittel, um die Leistungsfähigkeit der Lochkamera bei Aufnahmen unter sehr beschränktem Gesichtswinkel zu erhöhen. Was die Lichtstärke betrifft, so gewinnt man allerdings durch diese Kombination nichts: Das Strahlenbündel wird über eine größere Fläche verteilt; ob dies nun durch Verlängerung des Kamera-Auszuges oder durch ein optisches System erreicht wird, kommt auf eins heraus; aber der photographische Apparat gewinnt bedeutend an Festigkeit, und dies ist hier von großer Bedeutung.

Ueber Dreifarben-Naturaufnahmen.

Von Dr. Jaroslav Husnik in Prag.

Seit der Einführung des verhältnismäßig nicht teuren Aufnahmeapparates für Dreifarben-Naturaufnahmen von Prof. Dr. Miethe hat sich diese Art Arbeitsweise ziemlich verbreitet, und gibt es bereits eine ganze Reihe von Fach- und Amateurphotographen, die sich mit Vorliebe mit der Dreifarbenphotographie befassen. Da außerdem eine ganze Reihe von mehr oder weniger vollkommenen Methoden ausgearbeitet ist, mit deren Hilfe man nach den drei Teilnegativen farbige Positive in den Naturfarben erhalten kann, ist damit ein großes und dankbares Feld neu eröffnet. Dem Amateurphotographen handelt es sich nur darum, ein oder mehrere farbige Positive zu erhalten, und wenn diese nur gewissermaßen den Naturfarben entsprechen, ist er gänzlich befriedigt,

und dieses Resultat liefert am Ende eine jede von den bereits
erwähnten Methoden, obzwar manche von denselben noch
sehr viel zu wünschen übrig lassen. Die schönste Methode
jedoch erscheint mir die von Baron Hühl empfohlene, wo
die Teilnegative auf mit Bromsilbergelatine-Emulsion prä-
parierte Glimmerplatten, welche mit Chromdoppelsalzen licht-
empfindlich gemacht worden sind, von der Rückseite kopiert,
diese Kopieen wie Pigmentbilder mit heißem Wasser entwickelt,
zwecks Entfernung des Bromsilbers (welches hier keineswegs
als lichtempfindliches Agens, sondern nur als Pigment fungiert)
in unterschwefligsaurem Natron fixiert und dann mit Anilin-
farben gefärbt werden.

Die so erhaltenen Farbenpositive sind prächtig, der
Natur ziemlich ähnlich gefärbt, und man kann durch Ueber-
tragen des Farbstoffes von diesen Pigmentbildern auf gela-
tiniertes Papier beliebig viele Positive herstellen.

Als bekannt setze ich voraus, daß die wichtigste Be-
dingung des Gelingens das richtige Verhältnis der Expositions-
zeiten der Aufnahme der drei Teilnegative ist. Hat man
einmal dieses Verhältnis bei einer Plattensorte festgestellt,
kann mit Sicherheit gearbeitet werden.

Minimale Differenzen schädigen das Resultat bei den
Methoden, welche die Herstellung naturfarbiger Positive zum
Ziele haben, wenig, da ja, wie gesagt, alle diese Methoden
nur relativ vollkommen sind, und kommt es auch bei diesen
nicht auf absolute Originaltreue an.

Bei diesen Methoden genügt es daher, wenn das Ex-
positionsverhältnis in kleinen und ganzen Zahlen (z. B. $1:2:3$)
oder einfachen Bruchteilen (z. B. $1:1\frac{1}{2}:2\frac{1}{2}$) angegeben wird.

Anders verhält sich die Sache, wenn man im Chromoskop
ein ganz originalgetreues, farbiges Bild bekommen soll, das
eventuell als Vorlage zur Reinätzung der Dreifarbenbuchdruck-
clichés dem Reproduktionstechniker dienen soll.

Hier kommt man mit einer so approximativen Feststellung
des Expositionsverhältnisses der drei Farben nicht aus, im
Gegenteil muß man mit Hilfe des Chromoskops das Verhältnis
so genau wie nur möglich ausfinden (man kommt also mit
kleinen ganzen Zahlen oder einfachen Bruchteilen nicht aus),
und zwar nicht nur für jede Plattensorte, sondern für jede
Emulsionsnummer, da, wie ich mich überzeugt habe, die
Farbenempfindlichkeit bei jedem Plattenguß selbst derselben
Plattensorte stark variiert.

Bei einer Emulsionsnummer bin ich z. B. zum folgenden
Verhältnis der Expositionszeiten der gelben, roten und blauen
Farben gelangt: $7:3:16$. Hätte ich dieses Verhältnis bei-

läufig abgerundet, um kleinere Zahlen zu erhalten, also z. B.
2 : 1 : 5 genommen, wäre das Bild im Chromoskope bereits be-
deutend verändert und würde vom Original stark abweichen.

Aus diesem Grunde ist man gezwungen, da die Exposition
in kleinen Bruchteilen der Sekunden schwer ausführbar ist,
die Zahlen des Verhältnisses als Sekunden zu betrachten und
eher mehr abzublenden, um Ueberexpositionen zu verhüten.
Eine eigentümliche Erscheinung, auf welche aufmerksam zu
machen ich mich verpflichtet halte, und die ich mir bis jetzt
nicht erklären kann, tritt bei dieser Arbeit hervor.

Wie bekannt, wird das Expositionsverhältnis auf die Art
festgestellt, daß man nach einem neutral gefärbten Objekte
(z. B. nach einer Gipsfigur) eine Aufnahme hinter violettem,
eine zweite hinter grünem und endlich die dritte hinter orange-
gefärbtem Filter vornimmt. Nun werden nach genauem Ver-
gleiche der so erhaltenen drei Negative neue drei ebenso
hergestellt, nur wird das Expositionsverhältnis so gewählt,
um alle drei Negative gleich stark und gedeckt zu er-
halten. Diese Arbeit muß so oft wiederholt werden, bis alle
drei Teilnegative in Stärke und Deckung übereinstimmen, und
die Einhaltung des so erhaltenen Verhältnisses der drei Ex-
positionszeiten muß bei Aufnahmen nach farbigem Objekte
ein gutes Resultat liefern. Und bei diesen Versuchen bin
ich eben zu jener eigentümlichen Erscheinung, der oben
Erwähnung getan ist, gelangt.

Die Gelbaufnahme (hinter violettem Filter) fällt immer
härter aus als die übrigen zwei. Wenn also die Schatten in
der Gelbaufnahme genau so stark ausgearbeitet sind wie in
Rot und Blau, sind die Lichter bereits gegen jene der Rot-
und Blauaufnahme überexponiert, und wollte man diese Ueber-
exposition vermeiden, so müßte man kürzer exponieren, was
wieder Verlust der Details im Schatten zur Folge hätte. Man
ist daher gezwungen, bei der Feststellung der Exposition der
Gelbaufnahme den goldenen Mittelweg einzuhalten, und zwar
derart, daß nur Mitteltöne richtig, d. h. verhältnismäßig so
stark wie die übrigen zwei Aufnahmen, exponiert sind, dagegen
sind in diesem Falle die Schatten etwas unter-, die Lichter
ein wenig überexponiert.

Infolgedessen wird in den Aufnahmen nach der Natur in
den höchsten Lichtern stets etwas Gelb fehlen, sie erscheinen
also etwas violettstichiger als das Original, dagegen ist im
tiefen Schatten immer etwas zu viel Gelb enthalten, voraus-
gesetzt natürlich, daß das Expositionsverhältnis richtig war;
war dies nicht der Fall, und hat man nicht bei der Gelb-
aufnahme den Mittelweg gewählt, und z. B. die Expositionszeit

bloß nach den Schatten festgestellt, um sie gleich jenen der Rot- und Blauaufnahme zu halten, ist der Fehler schon so groß, daß zwar die Schatten richtig sind, dagegen erscheinen die Mitteltöne schon etwas violett und in den Lichtern fehlt das Gelb schon bedeutend.

Man erhält auf diese Art für hohe Ansprüche schon nicht genügende Resultate. Diese Erscheinung hatte ich Gelegenheit, erst bei einer Plattensorte zu beobachten (Perutzsche Perchromoplatten); mit anderen Platten fehlt mir gänzlich die Erfahrung.

Ueber einen Versuch zur photographischen Registrierung der beim Schreiben auftretenden Druckschwankungen.

Von Wilhelm Urban in München.

Im Oktober vorigen Jahres war mir die Aufgabe zur Konstruktion eines für psychiatrische Forschungszwecke bestimmten Apparates gestellt worden, welcher in einfacher Weise ermöglichen sollte, die beim Schreiben auf fester[1] Unterlage auftretenden Druckschwankungen zu registrieren.

Die Lösung dieses Problems dachte ich mir auf folgendem Wege möglich: Benutzt man einen Schreibstift, dessen vorderer, dem Fingerdruck des Schreibenden ausgesetzter Teil hohl ist und gleichzeitig elastische Wandungen besitzt, so muß jeder Schwankung des Fingerdrucks eine analoge Druckschwankung der im Hohlraum des Federhalters eingeschlossenen Luft entsprechen. Diese Druckschwankungen lassen sich dann leicht auf eine Flüssigkeitssäule übertragen und sichtbar machen, bezw. photographieren.

Nachdem einige Vorversuche primitiver Art die Möglichkeit der Ausführung in diesem Sinne ergeben hatten, stellte ich einen Apparat zusammen, den ich im folgenden kurz beschreiben will. Fig. 68 zeigt zunächst die Konstruktion des Schreibstiftes, den ich als „pneumatischen" bezeichnen möchte, in ungefähr $\frac{1}{2}$ natürlicher Größe. P ist ein rundes Metallplättchen, das durch den Stahldorn D und ein Blechkreuz, dessen Vertikalarme KK in der Fig. 68 zu sehen sind, Verbindung mit der dünnwandigen, konischen und an ihrem gekrümmten Ende offenen Aluminiumröhre A hat. GG sind die Wandungen eines über das Plättchen P und das dickere Ende des Aluminiumrohres luftdicht gezogenen, starkwandigen,

[1] Bei der bekannten Schriftwage von Kraepelin ist die Unterlage elastisch.

etwa 5 cm langen Gummirohres. Z ist eine vorn offene, doppelwandige Stahlzunge und dient zur Aufnahme der Schreibfeder[1]). Dieser Schreibstift wird mittels seines um-

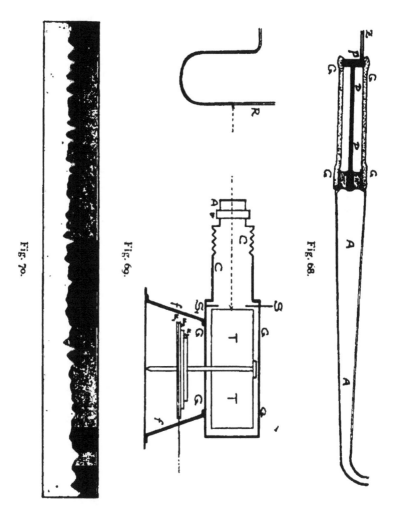

Fig. 70. Fig. 69. Fig. 68.

gebogenen Endes und eines entsprechend feinen, bezw. leichten Kautschukschlauches mit einer **U**-förmig gebogenen

1) Der Dorn D kann hohl gemacht und zur Aufnahme eines Graphitstiftes benutzt werden.

Glasröhre von etwa $1\frac{1}{2}$ bis 2 mm lichter Weite verbunden und die U-Röhre bis zur halben Höhe beider Schenkel mit alkoholischer Jodlösung oder einer anderen spezifisch leichten Flüssigkeit von unaktinischer Färbung angefüllt. Die beim Schreiben mit dieser Vorrichtung auftretenden Schwankungen der Flüssigkeitssäule betragen bis zu 20 mm, sind also deutlich zu sehen und photographisch leicht registrierbar. Zur Herstellung von Photogrammen wird nun gegenüber dem freien Ende des U-Rohres eine photographische Kamera (Fig. 69) aufgestellt, der ich folgende Einrichtung gab. G ist ein quadratischer, auf Eisenspreizen f gestellter und durch einen abnehmbaren Deckel luftdicht verschließbarer Kasten, an dessen einer Seite die mit einem kurzbrennweitigen Aplanat A (großer Oeffnung) und einem Zeitverschluß v ausgerüstete Kamera C angebracht ist. Die optische Achse der Kamera wird so gerichtet, daß sie den freien, genau vertikal gestellten Schenkel der U-Röhre senkrecht durchsetzt und mit dem Niveau der Jodlösung in einer Ebene liegt. Die Auszugslänge der Kamera wird hierbei so bemessen, daß das Bild der im Rohre R durch das Schreiben bewirkten Niveauveränderungen (der Flüssigkeitssäule) auf einen Film projiziert wird, der um die im Innern des Kastens G befindliche, leicht herausnehmbare und in einer zentralen Achse drehbare Trommel T gelegt ist und an dem Abblendungsschlitz SS_1 vorbeibewegt wird. Zur Drehung der Trommel kann ein kleiner Elektromotor[1]) verwendet werden, wobei mittels der Uebersetzungen u_1, u_2, u_3 und eines Rheostats die Umdrehungsgeschwindigkeit reguliert werden muß. Die Röhre R wird durch ein dahinter gestelltes Gasglühlicht intensiv beleuchtet.

Die Handhabung des vorbeschriebenen Apparates erfolgt in nachstehender Weise: Nachdem die Kamera, bezw. das Objektiv ein für allemal so eingestellt ist, daß auf dem Film hinter der Mitte des Abblendungsschlitzes ein scharfes Bild des Flüssigkeitsniveaus in möglichst gleicher Größe entworfen wird, wird die mit dem Papierfilm versehene Trommel in den Kasten eingesetzt und mit dem Motor in Verbindung gebracht. Der auf sein Schreibverhalten zu Untersuchende ergreift indessen den mit dem U-Rohr in Verbindung gebrachten Schreibstift derart, daß der Verbindungsschlauch beim Schreiben nicht stören kann, und beginnt auf ein gegebenes Zeichen zu schreiben, nachdem die Trommel vom Versuchsleiter in Rotation versetzt und die Oeffnung des Objektivs freigegeben wurde. Die Menge der registrierbaren Buchstaben ist natur-

1) Auch das Uhrwerk eines Phonographen wäre verwendbar.

gemäß vom Durchmesser der Filmtrommel und von deren Umdrehungsgeschwindigkeit abhängig. Auch können bei einer Trommelhöhe von 10 cm leicht fünf Aufnahmeserien auf ein und demselben Filmbande hergestellt werden, wenn die Kamera C am Trommelgehäuse in vertikalem Sinne vor der Schlitzblende SS_1 verschiebbar [1] angebracht wird.

Zur Orientierung über das rein graphische Leistungsvermögen der vorbeschriebenen Apparatur sei auf die Reproduktion [2] eines mit derselben hergestellten Photogramms (Fig. 70) hingewiesen, dessen helle Kurven die Schwankungen der Jodsäule wiedergeben, wie sie bei der zur Erprobung des Apparates durch den Verfasser vorgenommenen Niederschrift einer Zahlenreihe zu Tage traten. Ueber die Verwendbarkeit der geschilderten Methode im Gebiete psychiatrischer Forschung wird von anderer Seite und a. a. O. berichtet werden.

Die eventuelle Möglichkeit der Benutzung des geschilderten Apparates für gewisse Fälle der gerichtlichen Schriftexpertise scheint dem Verfasser nicht ausgeschlossen, und plant derselbe einige dahin zielende Versuche vorzunehmen und etwa sich praktisch als verwertbar zeigende Ergebnisse zur weiteren Kenntnis zu bringen.

Ueber einheitliche Bogenformate photographischer Papiere.

Von Prof. Dr. K. Kaßner in Berlin.

Wenn jemand Aufnahmen in einer von den ganz üblichen Formaten abweichenden Größe macht und kopieren will, so wird er bald mit Aerger wahrnehmen, wie schwer es ist, aus dem Bogen lichtempfindlichen Papiers das gewünschte Format ohne allzu großen Abfall herauszuschneiden. Wer einigermaßen sparsam ist, hat dabei große Mühe, eine vorteilhafte Verteilung zu finden. Dieses Leiden beginnt schon bei Formaten wie 9×18 cm, das doch keineswegs selten ist; wehe aber dem, der $8^1/_2 \times 17$ cm Plattengröße hat.

Hierdurch veranlaßt, habe ich einige Berechnungen über die tatsächliche und über die notwendige Bogengröße angestellt, in der Hoffnung, den Fabriken eine Anregung zur Nachachtung und Ueberlegung zu geben. Da ja die Plattenformate schon fast international die gleichen sind, haben es

[1) U-Rohr und Lampe müssen natürlich korrespondierende Verschiebungen erleiden.
2) Dieselbe stellt nur ein Teilstück des Photogrammes dar.

die Fabriken photographischer Papiere leichter als die Liefe-
ranten für Druckereien, wo die Formate viel mehr wechseln.
Vorweg möchte ich aber noch den Wunsch aussprechen, daß
bei den Bogenformaten stets die kleinere Zahl
vorangestellt werde und nicht die größere, also z. B.
48/64 und nicht 64/48.

Bei einem ganz flüchtigen Durchsehen von nur etwa
einem halben Dutzend Katalogen fand ich folgende Bogen-
größen: 40/50, 43/58, 45/55, 46/58, 48/62, 48/64, 48/65, 49/56,
49/62, 49/64, 50/60, 50/62, 50/64, 50/65, 50/76, 51/66.

Ich denke, diese Vorführung genügt, um allseitig den
Wunsch nach einem einheitlichen Bogenformat hervorzurufen.
Welches Format soll aber gewählt werden?

Um einen Bogen in eine Anzahl gleicher Blätter zu zer-
legen, kann man verschieden verfahren, indem man die Seiten
des gewünschten oder Musterblattes so vervielfacht, bis die
Seitenlänge der Bogen ungefähr erreicht ist (der Rest wird
Abfall) oder indem man durch Kombination von Hoch- und
Querlagen des Musterblattes die Bogengröße möglichst rest-
los teilt. Letzteres Vorgehen ist recht mühsam und nicht
jedermanns Sache, auch ein sich kaum bezahlt machender
Zeitverlust. Ich werde daher in folgendem nur Bogengrößen
betrachten, die sich durch einfache Multiplikation der Seiten-
längen des Musterblattes ergeben. Da in obiger Zusammen-
stellung am häufigsten Bogengrößen von 48—50/60—65 vor-
kommen, so werde ich die üblichen Plattengrößen so oft
multiplizieren, bis ungefähr vorstehendes Format erreicht
wird. Auf diese Weise habe ich folgende Tabelle erhalten:

Plattengröße	gibt multipliziert mit		folgende Bogengröße und Blattzahl	
4 × 5 cm	12 und 12		48 × 60 cm	144
6 × 9 „	10 „ 5		45 × 60 „	50
	8 , 7		48 × 63 „	56
9 × 12 „	5 , 5		45 × 60 „	25
9 × 18 „	7 , 3		54 × 63 „	21
12 × 16 „	4 , 4		48 × 64 „	16
12 × 16½ cm	5 „ 3		49½ × 60 „	15
13 × 18 cm	4 , 4		52 × 72 „	16
	5 , 3		54 × 65 „	15
13 × 21 „	4 , 3		52 × 63 „	12
16 × 21 „	3 , 3		48 × 63 „	9
18 × 24 „	3 , 3		54 × 72 „	9
21 × 27 „	3 , 2		54 × 63 „	6
24 × 30 „	2 , 2		48 × 60 „	4

Hier kommt als kleine Seite des Bogens sechsmal 48—49 und ebenso oft 52—54 vor, als große meist 60—64, selten 72 cm. Da die Schwierigkeit der Zerlegung des Bogens bei kleiner Plattengröße auch wesentlich kleiner ist, brauchen deren Anforderungen an das Bogenformat weniger beachtet zu werden. Anderseits sieht man aber auch, dass ein einziges Normalbogenformat nicht genügen würde. Ich schlage daher die Normalformate 48 × 60 cm und 54 × 72 cm vor. Daraus lassen sich alle gewünschten Blätter ohne nennenswerten Abfall schneiden. Diese Zahlen 48, 54, 60 und 72 eignen sich besonders deshalb gut, weil sie eine große Zahl von Faktoren und damit Zerlegungsmöglichkeiten haben. Es ist

$48 = 2 \cdot 2 \cdot 2 \cdot 2 \cdot 3$ und gibt folgende Produkte: 2, 4, 6, 8, 12, 16, 24, 48.

$54 = 2 \cdot 3 \cdot 3 \cdot 3$ und gibt folgende Produkte: 2, 3, 6, 9, 18, 27, 54.

$60 = 2 \cdot 2 \cdot 3 \cdot 5$ und gibt folgende Produkte: 2, 3, 4, 5, 6, 10, 12, 15, 20, 30, 60.

$72 = 2 \cdot 2 \cdot 2 \cdot 3 \cdot 3$ und gibt folgende Produkte: 2, 3, 4, 6, 8, 9, 12, 18, 24, 36, 72.

Auch die vorher erwähnten Kombinationen verschiedener Formate sind deshalb bei diesen Normalformaten besonders gut möglich.

Apochromat und Achromat in der Technik der Farbenphotographie.

Von A. Hoffmann (i. Fa. Carl Zeiß) in Jena.

Die Dreifarbenphotographie erhebt, wie bekannt, die Forderung, daß ihre Teilbilder von vollkommen gleicher Größe und von möglichst gleicher Schärfe sein sollen.

Um festzustellen, ob gewisse Objektivtypen dieser Forderung, wenn nicht absolut, so doch in praktisch ausreichendem Maße Genüge leisten, sind im Reproduktionslaboratorium von Carl Zeiß von mir Untersuchungen vorgenommen worden, über welche im folgenden kurz berichtet werden soll.

Als Objekt wurden sieben im Abstand von 10 cm montierte Felder mit Millimeterteilung gewählt, deren viertes die Mitte bildete und in seinem Zentrum die optische Achse aufnahm. Die Teilung selbst bestand aus einem 2 cm breiten und 5 cm langen Liniensystem, weiß auf schwarzem Grunde; die Breite der Linien war rund 0,1 mm.

Von dem mit Null gekennzeichneten Mittelfeld aus wurden die Seitenfelder gezählt und mit den Ziffern 10, 20, bezw. 30 versehen, so daß letztere den Abstand von der Mitte des Objektes in Centimetern angaben. Die ganze Objektlänge betrug $60 + 2$ cm.

Als Filter wurden wässrige Lösungen von Farbstoffen benutzt, und zwar für das

		Ausdehnung der passierenden Zone	Optisches Maximum derselben
Blaufilter:	Toluïdinblau	$0{,}390 - 0{,}510$ μ	$0{,}450 - 0{,}470$ μ
Grünfilter:	Säuregrün + Naphtolgrün + Auramin	$0{,}470 - 0{,}580$ μ	$0{,}520 - 0{,}540$ μ
Rotfilter:	Tolanrot + Tartrazin	$0{,}585 - 0{,}690$ μ	$0{,}610 - 0{,}630$ μ

Die Cüvetten waren solche neueren Systems ohne Stofffütterung.

Das Reduktionsverhältnis ist dauernd auf $1 : 1$ gehalten worden.

Zur Aufnahme wurde das Objekt bis auf einen etwa 1 cm breiten Streifen (oben) mit schwarzem Papier bedeckt und die mit Orthochrom sensibilisierte Platte zunächst hinter einem Wasserfilter exponiert. Hierauf wurde die Abdeckung um etwa 10 cm so nach unten verschoben, daß die jetzt sichtbaren Linienabschnitte mit jenen, welche vorher frei lagen, auf eine Höhe von 1 bis 2 mm zur Deckung gelangen mußten, und in dieser Lage die zweite Belichtung bei vorgeschaltetem Grünfilter bewirkt. Nachdem mit dem Blau- und Rotfilter in gleicher Weise verfahren worden war, gelangte das Wasserfilter als Kontrolle nochmals zur Exposition. Das Plattenwechseln und Verschieben des Objektes wurden vermieden!

Auf der beistehenden Tafel sind nur die linken Flügel zweier auf solche Art hergestellter Negative in der Form wiedergegeben, daß die jedesmal 8 cm betragenden leeren Zwischenräume gekürzt wurden; die Ziffern bezeichnen also dennoch den Felderabstand vom Objektmittelpunkt in Centimetern.

Die entsprechenden Aufnahmen wurden hergestellt mit einem Apochromat-Tessar $1 : 10$, $f = 460$ mm und einem gewöhnlichen Achromat-Anastigmaten von etwa 440 mm Brennweite, welcher einem älteren Jahrgang angehört und besonders große Abweichungen besitzt. Beide sind unsymmetrisch gebaut. Abgeblendet war auf $f/25$

Wie man sieht, sind die Größenabweichungen der Bilder für verschiedene Farben beim apochromatisch korrigierten Tessar äußerst kleine, mit freiem Auge wenig wahrnehmbare Werte, die sich kaum schädlich äußern können und jedenfalls von kleinerer Größenordnung sind als die Differenzen, welche beim betriebsmäßigen Arbeiten als unvermeidliche Begleiterscheinung aufzutreten pflegen. Beim Achromaten hingegen findet man Beträge, welche zweifellos zu Mißerfolgen führen müßten, falls er etwa zu farbenphotographischen Arbeiten herangezogen werden sollte.

Messungen[1]) im Komparator ergaben nachstehende Werte.

Abweichungen von der Größe des Blaufilterbildes.

a) Apochromat-Tessar $1:10$, $f = 460$ mm.

Felderabstand von der

Mitte	10	20	30 cm
Blaufilterbild	100	200	300 mm
Rotfilterbild	— 0,02	— 0,03	— 0,04 mm
Grünfilterbild	— 0,005	— 0,015	— 0,02 mm

b) Achromat-Anastigmat $1:8$, $f = 440$ mm.

Blaufilterbild	100	200	300 mm
Rotfilterbild	— 0,06	— 0,14	— 0,22 mm
Grünfilterbild	— 0,04	— 0,1	— 0,15 mm

Für den betrachteten Achromaten besteht also bei einer Bildgröße von 60 cm und einer Reduktion $= 1:1$ eine Vergrößerungsdifferenz von rund 0,45 mm[2]) zwischen dem blauen und dem roten Teilbilde, während der Apochromat im gleichen Falle nur einen Fehlbetrag von 0,08 mm — einen fast sechsmal kleineren Wert — aufweist.

Vergleicht man jetzt auf der Beilage die Schärfe der einzelnen Linienreihen, so stellt sich auch hierin die bedeutende Superiorität des Apochromaten heraus. Ersichtlich ist die Gleichmäßigkeit der Schärfe bei ihm eine bemerkenswert gute, sowohl jene der Reihen unter sich auf einem Felde (also für verschiedene Farben) als auch der ganzen Felder fortschreitend von der Mitte nach dem Rande.

Die unterschiedliche Wirkung beider Objektive in dieser Hinsicht fällt ganz besonders auf, wenn man die hinter der wassergefüllten Cüvette exponierten Linien prüft. Das Apochromat-Tessar läßt die Linienbreite als gewahrt (mit freiem

1) Es sind die Mittelwerte angegeben.
2) Es sei bemerkt, daß man bei den Achromaten derartig hohe Differenzen nicht etwa allgemein erwarten darf.

Auge!) erscheinen, nicht so der Achromat, welcher merkliche
Verdickungen, ja sogar scheinbare Verdoppelungen der Linien
herbeiführt, bezw. je nach der Größe der spektralen Empfind-
lichkeitszone des angewendeten Verfahrens herbeiführen kann.

Behufs besserer Beurteilung dieser Erscheinung sind noch
ein paar zweifach vergrößerte Ausschnitte des hinter dem
Wasserfilter mit dem Achromaten aufgenommenen und im
Mittenabstande von 30 cm befindlichen Feldes beigefügt. Der
eine wurde auf einer gewöhnlichen Trockenplatte photo-
graphiert, der andere unter Verwendung einer orthochromati-
schen bei gleicher Expositionszeit. Der Unterschied ist augen-
fällig und beweist, daß farbenempfindliches Aufnahmematerial
das optische System ungleich stärker beansprucht als die ge-
wöhnlichen Verfahren. Außerdem sind bei diesem Objektiv
infolge der weniger vollkommenen Strahlenvereinigung die
den einzelnen Spektralzonen zuzuweisenden Linienreihen in
der Schärfe und damit auch die Linienabschnitte in ihrer
Stärke verschieden.

Das Ergebnis[1]) der Untersuchungen ist somit:

1. Die von der Dreifarbenphotographie geforderte Kon-
stanz der Größe und Schärfe der (drei) Teilbilder wird von
den Apochromaten, insbesondere dem Apochromat-Tessar, in
praktisch völlig ausreichender Weise gewährleistet.

2. Die Anwendung farbenempfindlicher Platten bedingt
für sich allein eine höhere Beanspruchung des chromatischen
Korrektionszustandes der Objektive und verlangt möglichste
Vollkommenheit in dieser Hinsicht, die im allgemeinen nur
von Apochromaten geboten werden kann.

1) Vorliegende Ausführung möge nur als eine kurze Uebersicht be-
trachtet werden. Eine umfassendere Darstellung ist vorgesehen. Heute
konnte nur die wesentlich verschiedene Brauchbarkeit der qu. Instrumente
für sich beleuchtet werden; die Abhängigkeit ihrer Leistungsfähigkeit vom
Arbeitsmodus mußte Zeitmangels wegen zunächst ganz vernachlässigt
bleiben.

Jahresbericht

über die Fortschritte der Photographie und

Reproduktionstechnik.

Jahresbericht
über die Fortschritte der Photographie und Reproduktionstechnik.

Unterrichtswesen, graphische Staatsanstalten und Allgemeines. — Gewerbliches.

An der k. k. Graphischen Lehr- und Versuchsanstalt in Wien werden bekanntlich die chemisch-technischen sowie photochemischen Studien gepflegt; es findet auch ein höherer Zeichenunterricht statt, welcher Kurs von Photographen, Retoucheuren, Lithographen und Angehörigen anderer graphischer Kunstgewerbe sehr stark frequentiert ist, sehr gute Unterrichtserfolge aufzuweisen und wesentliche Steigerung der künstlerischen Leistungsfähigkeit der Schüler zur Folge hat.

In anbetracht der Wichtigkeit der Ausbildung der Angehörigen des graphischen Kunstgewerbes beschlossen die Handels- und Gewerbekammern verschiedener Städte Oesterreichs, jungen Leuten den Besuch der k. k. Graphischen Lehr- und Versuchsanstalt in Wien, welche als Zentralanstalt des graphischen Kunstgewerbes in Oesterreich ins Leben gerufen worden war, durch Zuwendung von Stipendien zu ermöglichen. Es geschah dies insbesondere durch die Handels- und Gewerbekammern Reichenberg (Böhmen), Innsbruck, Bozen (Tirol) und Lemberg (Galizien). Unter Mitwirkung der k. k. Graphischen Lehr- und Versuchsanstalt wurden nach dem Muster der von der genannten Anstalt in Wien veranstalteten Spezialkurse für Buchdrucker solche in Innsbruck, Bozen und anderen Orten Oesterreichs errichtet und der Unterricht von ehemaligen Frequentanten der k. k. Graphischen

Lehr- und Versuchsanstalt, die in den genannten Städten beruflich tätig sind, erteilt.

Ueber den Stand des Lehrlingsunterrichts für Photographen siehe „Phot. Korresp." 1905, S. 75.

Der Lehrkörper der k. k. Graphischen Lehr- und Versuchsanstalt in Wien besteht aus:

Direktor: Hofrat Dr. J. M. Eder.

Professoren und Lehrer: Professor E. Valenta (Photochemie); Professor J. Hörwarter, akademischer Maler (Zeichnen und Malen); Professor H. Lenhard (Photographie nnd Retouche); Professor V. Jasper (Zeichnen); Professor A. Albert (Reproduktionsphotographie und Lichtdruck); Professor G. Brandlmayr (Heliogravüre und Lithographie); Professor H. Keßler (Photographie und Retouche), Professor Fr. Novak (Physik und Chemie); Professor A. Unger (Buchdruck); Professor Th. Beitl (Satz); Lehrer E. Puchinger (Zeichnen); Lehrer K. Kampmann (Photolithographie, Steindruck und Photozinkotypie); Lehrer L. Tschörner (Reproduktionsphotographie); Lehrer V. Mader (Lithographie); Ph.-Dr. C. Bodenstein (Kunstgeschichte, Geschichte der Buchdruckerkunst, Aesthetik der Buchausstattung und Geschichte des Ornamentes); Jur.-Dr. E. Kraus, Hof- und Gerichtsadvokat (Bestimmungen der Gewerbe-Ordnung und des Preßgesetzes); Professor M. Rusch (gewerbliches Rechnen); Med.-Dr. L. Freund (Gewerbehygiene); Lehrer E. Moßler (Schriftgießerei, Galvanoplastik und Stereotypie); Lehrer E. Schigut (Betriebsstatistik und Organisation des Betriebes in Druckereien); Assistent Fr. Kaiser (Photographie); Assistent Julius Hollos (Photographie); Assistent Hubert Landa (Zeichnen); Assistent O. Prutscher (Zeichnen); Assistent A. Skrajnar (Zeichnen).

Beamte: Rechnungsführer K. Ritter von Frueth; Kustos E. Kuchinka.

Hilfskräfte: Werkmeister A. Massak (Reproduktionsphotographie); Werkmeister A. Pillarz (Maschinenmeister); Werkmeister Rich. Niel (Satz); Werkmeister Fr. Bauer (Maschinenmeister); Werkmeister B. Brabetz (Lichtdruck und Steindruck); Werkmeister E. Kindermann (Kupferdruck); Werkmeister R. Zima (Photographie); Werkmeister R. Well; Werkmeister R. Fritz; Laborant J. Zamastil.

Charles Bailly schildert in seinem Artikel „Education du Photographie et L'Ecole des Photographie" die Wiener Graphische Lehr- und Versuchsanstalt als eine hervorragende Bildungsstätte auf diesem Gebiete (mit Figur) („Le Photogramm", Februar 1905).

G. H. Emmerich, der Vorstand der durch einen rührigen photographischen Verein ins Leben gerufenen und von der königl. bayerischen Regierung durch eine Subvention unterstützten „Lehr- und Versuchsanstalt für Photographie" in München, trat zur Zeit der Gründung der von ihm geleiteten Anstalt mit warmen Worten für die Ausgestaltung des photographischen Fachunterrichtes in Deutschland ein. Es machen sich nun in Deutschland an verschiedenen Orten Bestrebungen geltend, das Unterrichtswesen auf photographischem Gebiete weiter auszubilden, was im Interesse der Sache bestens zu begrüßen ist. Die von Emmerich herausgegebene „Phot. Kunst" (1904, S. 195) wendet sich gegen die Errichtung von weiteren photographischen Unterrichtsanstalten, speziell gegen die in Dresden, Leipzig und Weimar bestehenden Wünsche zur Errichtung von Photographenschulen. Er beklagt sich, daß diejenigen, welche neue photographische Lehranstalten anstreben, die Münchener Anstalt völlig ignorieren, während die Direktion der Münchener Anstalt selbst die Organisation des photographischen Fachunterrichtes wieder stets nur von München aus zu datieren bestrebt ist. Schließlich behauptet Emmerich, daß zur Begründung weiterer photographischer Unterrichtsanstalten in Deutschland kein Bedürfnis besteht und daß Deutschland an der Münchener photographischen Lehranstalt genug hätte.

An der Lehr- und Versuchsanstalt für Photographie in München werden seit 1904 an Sonnabenden vierstündige Unterrichtskurse für Studierende der Technischen Hochschule in München abgehalten, aber nur für die Dauer von sechs bis acht Wochen, die sich bei diesem beschränkten Zeitausmaß bloß auf die Anfangsgründe im Photographieren beschränken können. Diese Kurse sollen im Laufe des Sommersemesters dreimal wiederholt werden („Wiener freie Phot.-Ztg." 1904, S. 93).

In Wien finden seit vielen Jahren Vorlesungen und Uebungen über Photochemie und Photographie für die Hörer der Technischen Hochschule in Wien in den Ateliers der k. k. Graphischen Lehr- und Versuchsanstalt statt, und zwar als ein Hochschulkollegium, da Hofrat Eder an der Technischen Hochschule als o. ö. Professor das Fach vertritt. Es ist ein fünfstündiges Kollegium mit Vortrag und Uebungen während eines Semesters.

Die Lehr- und Versuchsanstalt für Photographie zu München versuchte — außer ihren gewöhnlichen Unterrichtskursen in München — auch Wanderlehrkurse in Mittel-

und Oberfranken in Deutschland (1904), jedoch mußten diese Kurse wegen mangelnder Beteiligung unterbleiben.

Das Königl. Sächsische Ministerium hat beschlossen, von Ostern 1905 ab an der Königl. Akademie für graphische Künste zu Leipzig eine Abteilung für Naturphotographie einzurichten. An der genannten Anstalt wurden bisher unter der Leitung des Professors Aarland nur die Reproduktionsverfahren gelehrt; der neue Zweig „Naturphotographie" wird das moderne Porträt, Landschaft u. s. w. umfassen und in zeitgemäßer Weise geführt werden; Hofphotograph Felix Naumann hat die Leitung übernommen. Der Lehrgang ist auf zwei Jahre (vier Semester) für Vollschüler gedacht; Schulgeld für Reichsdeutsche 50 Mk. pro Semester und 20 Mk. Lehrmittelbeitrag. Ausländer zahlen 250 Mk. und 20 Mk. Lehrmittelbeitrag für die gleiche Zeit. Auch Hospitanten werden aufgenommen und in der Ferienzeit Meisterkurse eingerichtet. Den Schülern steht auch die Teilnahme an der Abteilung „Reproduktionsverfahren" frei. An dieser Akademie werden ferner außer den normalen Kursen über Photographie und graphische Technik Kurse für die Gehilfenschaft abgehalten. Die Setzer und Buchdrucker haben neue Sonderkurse bei der Akademie nachgesucht und erhalten. Es fanden 1905 Sonderkurse statt: für Lithographengehilfen „Entwerfen von Karten, Marken, Packungen, Wandanschlägen und anderen Einzelblättern" (Kleukens); für Lithographengehilfen „Zeichnen nach dem Stillleben", und für reifere „Zeichnen nach dem Leben" (Tiemann); „Skizzieren für Buchdrucker und Setzer, zugleich mit Vorträgen verbunden" (Poeschel); ein Kursus für Setzer und Buchdrucker „Zeichnen nach Naturformen und Entwerfen von Zierformen aus Naturformen abgeleitet" (Rentsch). [Es werden also in Leipzig „Sonderkurse" nach dem Muster der „Spezialkurse" der Wiener k. k. Graphischen Lehr- und Versuchsanstalt eingerichtet.]

In der „Deutschen Phot.-Ztg." (1904, S. 565) werden die Kosten einer projektierten deutschen Photographenschule und ihre Baupläne besprochen.

In der städtischen Fachschule für Photographen zu Berlin findet der Unterricht für Lehrlinge an vier Abenden der Woche von 7$^{1}/_{2}$ bis 9$^{1}/_{2}$ Uhr statt („Phot. Wochenbl." 1904, S. 335; „Deutsche Phot.-Ztg." 1905, S. 234).

Fortbildungsschulen für Buchdrucker. Im Herbst 1905 soll die in München bestehende fachliche Fortbildungsschule für Buchdrucker nach dem Muster der Leipziger Schule erweitert werden („Papierzeitung" 1905, S. 616).

Die Buchdrucker-Innung in Dresden beabsichtigt, ihrer Fortbildungs- und Fachschule eine Lehr- und Prüfungsdruckerei anzugliedern.

Dr. Erwin Quedenfeldt in Düsseldorf hat die private „Rheinische Versuchs- und Lehranstalt für Photographie" eröffnet, welche sich vorzugsweise mit der Ausbildung von Fach- und Amateurphotographen beschäftigt. Das Honorar beträgt für die Erlernung eines einzelnen Verfahrens 10 Mk.

Ueber die photographische Schule „California College of photography" in Palo Alto siehe „Camera Craft" (1904, S. 308).

Englische Berufsphotographie. Nach dem „Brit. Journ. of Phot." stellen sich die Zahlen für die im photographischen Gewerbe in England tätigen Personen wie folgt: England und Wales 11148 Männer und 3853 Frauen, Schottland 1187 Männer und 1032 Frauen, Irland 449 Männer und 228 Frauen. Im ganzen ergibt sich für die vereinigten Königreiche: 12784 Männer und 5163 Frauen, zusammen 17947 Personen.

Die Bildung von Genossenschaften und Innungen auf photographischem Gebiete schreitet vor. Man muß beachten, daß der gewerbegesetzliche Begriff des „Handwerks" in den verschiedenen Staaten verschieden und z. B. in Deutschland wesentlich anders ist als in Oesterreich. Die Photographie gilt in Oesterreich derzeit keineswegs als „handwerksmäßiges Gewerbe", und alle ministeriellen Entscheidungen, sowie das Gewerbegesetz betrachten die Photographie als freies Kunstgewerbe. Ein Teil von Photographen versucht, diesen Rechtszustand zu ändern, was jedoch anderseits lebhaften Widerspruch erweckt (vergl. „Phot. Korresp." 1905).

Ueber die Gehilfen- und Meisterprüfungs-Ausschüsse für das graphische und photographische Gewerbe in Deutschland siehe Emmerich, „Jahrbuch des Photographen" (Bd. 3, 1905).

Die Zoll- und Handelsverträge zwischen Deutschland, Oesterreich und anderen Staaten wurden im Jahre 1905 erneuert (vergl. „Allgem. Anz. f. Druckereien" 1905, S. 203; „Der Photograph" 1905, S. 30; „Phot. Industrie" 1905, S. 164). Der österreichische Zolltarif ist in dem Zolltarifentwurf (Verlag der k. k. Hof- und Staatsdruckerei, Wien 1905) enthalten.

Bezüglich des Kunstdruckgewerbes ist zu bemerken, daß der Import von Photographieen, Stichen, Steindrucken und Holzschnitten nach Nr. 648 des neuen österreichischen Zolltarifs zollfrei bleibt wie es bisher der Fall war; desgleichen

sind Bücher bei der Einfuhr zollfrei. Dagegen sind nach
Nr. 299 Massenerzeugnisse der Bilddruckmanufaktur nicht
zollfrei, sondern es wird ein Zoll von 75 Kr. pro 100 kg ein-
gehoben. Der „Allgem. Anz. f. Druckereien" bemerkt hierzu
a. a. O.: „Da hierzu noch der Goldzuschlag von 20 bis
22 Proz. kommt, so werden derartige Erzeugnisse mit einem
Zoll von ungefähr 30 Proz. vom Wert belegt."

Schreibmaschine und Rechtspflege. Nachdem
durch eingehende Versuche des Materialprüfungsamts in Groß-
Lichterfelde bei Berlin festgestellt worden ist, daß die Schreib-
maschinenschrift bei Verwendung geeigneter Farbbänder oder
Farbkissen ebenso dauerhaft und widerstandsfähig ist, wie
eine mit guter Tinte hergestellte Handschrift, hat der preußische
Justizminister durch allgemeine Verfügung vom 11. Februar
1905 die Herstellung von gerichtlichen Urkunden mit der
Schreibmaschine zugelassen; es soll jedoch darauf gehalten
werden, daß zur Herstellung wichtiger Urkunden möglichst
frische Farbbänder verwendet werden und die abgenutzten
Bänder nur zur Anfertigung minder wichtiger Schriftstücke
aufgebraucht werden. Mittels Durchschlags dürfen Urschriften,
Ausfertigungen und beglaubigte Abschriften von Urkunden
der freiwilligen Gerichtsbarkeit einschließlich der Grundbuch-
sachen nicht hergestellt werden. Entsprechende Bestimmungen
trifft eine Verfügung des Justizministers vom 12. Februar
auch für die Herstellung von Notariatsurkunden mittels
Schreibmaschine. Voraussetzung für deren Zulassung ist, daß
die Notare sich in einer dem Präsidenten ihres Landgerichts
einzureichenden Erklärung verpflichten, ausschließlich eines
der für die Justizbehörden genehmigten Farbbänder oder
Farbkissen dazu zu verwenden. Durchschläge sind für
Notariatsurkunden mit Rücksicht auf die geringere Haltbar-
keit der auf diese Weise erzeugten Schrift nicht erlaubt
(„Papierzeitung" 1905, S. 612).

Geschichte.

Ein ausführliches, reich illustriertes Werk über die
Geschichte der Photographie, von J. M. Eder, erschien
bei Wilhelm Knapp in Halle a. S., 1905; an der Hand zahl-
reicher Textfiguren, Lichtdruck- und Heliogravuretafeln wird
die Entwicklung der Photographie und der photomechanischen
Verfahren bis in die neueste Zeit anschaulich geschildert.

In einer spanischen Zeitschrift sucht Francesco
Alcantara auf Grund von Forschungen des Gelehrten

Vicente Polero die Priorität der Herstellung von Bildern
mittels der Camera obscura den Franzosen streitig zu machen
und für den in Saragossa geborenen Maler José Ramos
Zapetti in Anspruch zu nehmen. Diesem gelang es zwei
Jahre vor der Veröffentlichung der Daguerreschen Erfindung
mit Hilfe der Camera obscura Bilder auf Kupferplatten zu
erzeugen, die lichtempfindlich gemacht waren. Die Versuche
wurden in Rom ausgeführt, wo Zapetti 1834 bis 1840 in
Gesellschaft Frederico de Madrazos wohnte, der dem
genannten Polero ausführliche Angaben über Zapettis
Erfindung machte (,,Phot. Rundschau" 1905, S. 95; ,,Phot.
Chronik" 1905, S. 205).

Stereoskopieen aus dem 16. Jahrhundert. Die
französische Zeitschrift ,,Photo Revue" bringt in Nr. 4 vom
24. Januar eine Reproduktion zweier stereoskopischer Zeich-
nungen aus dem Museum von Lille, die aus dem 16. Jahr-
hundert stammen. Die beiden Bilder stellen denselben Gegen-
stand, von zwei verschiedenen Standpunkten aufgenommen,
dar: Einen jungen Mann, einen Zirkel in der linken Hand,
in der rechten einen Maßstab. Wenn man die beiden Bilder
unter dem Stereoskop betrachtet, so tritt das Relief nament-
lich in den vorderen Teilen, besonders im Bein und in dem
linken Arm, deutlich hervor. Die Frage, ob der Maler, ein
Schüler der florentinischen Schule, Jacopo Chimenti da
Empoli, die Zeichnung mit der Absicht, eine körperliche
Wirkung hervorzubringen, gemacht hat, dürfte zu bejahen
sein. Ob die Bilder mit dem bloßen Auge betrachtet werden
sollten — man kann bekanntlich auch ohne Stereoskop
stereoskopische Wirkungen sehen — oder mit einem Apparat,
bleibt zweifelhaft; bekanntlich wurde das Stereoskop in der
uns bekannten Form erst im Jahre 1850 von Brewster
erfunden, aber wir wissen, daß bereits Leonarda da Vinci
das Prinzip der Stereoskopie kannte. Vielleicht sind die
beiden stereoskopischen Zeichnungen in dem Museum von
Lille auf eine Anregung Leonardos zurückzuführen (,,Phot.
Chronik", S. 445)

Im ,, Brit. Journ. Phot." 1905, S. 128, wird aufmerksam
gemacht, daß Sir John F. W. Herschel in seiner Abband-
lung: ,, On the Chemical Action of the Rays of the Solar
Spektrum on preparations of Silver and other Substances,
both-Metallic and non-Metallic and some photographical
Processes" (Mitteilung an die Royal Society in London vom
20. Februar 1840) unter anderem die bleichende Wirkung
des Quecksilberchlorids auf Silberbilder (Papierbilder)
beschrieb und angab, daß Fixiernatron das Bild braunschwarz

wieder zum Vorschein bringe (Prinzip der Zauberphoto-
graphieen, sowie der Verstärkung).

Die Reproduktion einer von Daguerre im Jahre 1843
hergestellten Gruppenaufnahme enthält „The Photographic
Journal" 1905, S. 128. Es soll dies die erste Gruppenaufnahme
sein, die Daguerre hergestellt hatte.

Ueber die letzten Tage Daguerres erschien ein Artikel
„The last Days of Daguerre; some Notes on a Visit to Bry-sur-
Marne", von George E. Brown in „The Amateur Photo-
grapher" 1904, S. 411, welchem einige Illustrationen bei-
gegeben sind.

Eadweard Muybridge ist am 8. Mai 1904 im 74. Lebens-
jahre verstorben. Er gehörte zu den Pionieren der Kinemato-
graphie. Seine Serienaufnahmen erregten in den achtziger
Jahren des vorigen Jahrhunderts Aufsehen. Schon seine
ersten Silhouetten von laufenden Pferden und anderen Tieren
zeigten, daß die Darstellungen solcher Bewegungen in der
Kunst konventionell und nur selten annähernd richtig waren.

J. W. Swan in Newcastle, der Erfinder des elektrischen
Glühlichtes und Pionier des Pigmentdruckes, zu dessen gegen-
wärtiger Gestalt er den Grund legte, wurde vom König
Eduard in den Adelstand erhoben. Swan war auch als
Mitinhaber der Firma Mawson & Swan einer der ersten,
welche Bromsilbergelatine-Trockenplatten in großem Maß-
stabe fabrizierten („Apollo" 1905, S. 14).

Der berühmte Physiker Prof. Dr. Ernst Abbe in Jena,
der Begründer der Carl Zeiß-Stiftung, starb 1905 kurz vor
Vollendung seines 65. Lebensjahres. Der Gelehrte, dessen
Name mit der Vervollkommnung des Mikroskopes für immer
verknüpft sein wird, hat auch an der Neugestaltung der
photographischen Optik großen Anteil gehabt. Der Ver-
storbene war auch Mitbegründer des glastechnischen Labora-
toriums von Dr. Otto Schott u. Genossen in Jena, aus
dem bekanntlich die neuen, optisch vervollkommneten Gläser,
wie sie gegenwärtig fast ausschließlich auch zu den photo-
graphischen Objektiven verwendet werden, hervorgehen. Die
Carl Zeiß-Stiftung, sowie die Universität Jena verlieren in
ihm einen großen Wohltäter. Dr. Rudolph veröffentlichte
eine Biographie Abbes.

Hugo Meyer, Inhaber der optisch-mechanischen
Industrie-Anstalt Hugo Meyer & Co. in Görlitz, starb am
1. März 1905. Hugo Meyer war im Jahre 1864 geboren und
hatte in verschiedenen größeren optischen Anstalten gearbeitet,
bis er im Jahre 1896 ein eigenes Geschäft in Görlitz gründete.
Er erfand den Aristostigmat (1900).

Der Erfinder der Photoskulptur, François Willème, ist am 1. Februar d. J. in Roubaix bestattet worden. Seine ersten Versuche fanden im Jahre 1865 statt. 24 im Kreis aufgestellte Apparate bewirkten die Aufnahme der Person, bezw. des Gegenstandes, die sodann mittels eines Pantographen auf den für die Büste bestimmten Block übertragen wurden. Die spanische Königsfamilie, sowie eine Reihe der berühmtesten Zeitgenossen ließen damals ihre Büsten anfertigen ("Phot. Rundschau" 1905, S. 119).

Biographie und Porträt von Dr. Paul Rudolph in Jena siehe "The Photographic Journal" 1905, S. 98.

Das Porträt des Generalmajors J. Waterhouse, des neuen Präsidenten der Londoner Photographischen Gesellschaft und des verdienstvollen Forschers auf dem Gebiete der Photographie, sowie ihrer Geschichte, bringt "Brit. Journ. Phot." 1905, S. 130.

Zur Geschichte der photomechanischen Verfahren enthält der Katalog der Ausstellung photographischer Reproduktionsverfahren im South-Kensington-Museum in London historische Daten.

In Kopenhagen starb 1904 der Erfinder der Lichttherapie, Professor Niels Ryberg Finsen im Alter von 43 Jahren. Die Finsensche Lichttherapie — der Name des nordischen Gelehrten ist in der wissenschaftlichen Welt schon zum Zeitworte geworden, denn man spricht von "finsen" — wird vorwiegend zur Bekämpfung des Lupus (fressende Flechte) angewendet. Niels Ryberg Finsen wurde am 15. Dezember 1860 zu Thorshavn auf den Faröer-Inseln geboren. Er studierte seit 1882 in Reykjavik auf Island und promovierte im Jahre 1890 in Kopenhagen zum Doktor der gesamten Heilkunde. Bis zum Jahre 1803 war er Prosektor der deskriptiven Anatomie in Kopenhagen und beschäftigte sich seitdem ausschließlich mit Untersuchungen der physiologischen Wirkungen des Lichtes. Seit 1896 war Finsen Direktor eines Instituts für Lichttherapie in Kopenhagen. Von seinen Werken seien erwähnt: "Pockenbehandlung mit Ausschließung der chemischen Strahlen", "Ueber die Anwendung von konzentrierten chemischen Lichtstrahlen in der Medizin", "La Phototherapie" u. s. w.

Porträts von J. W. Swan, dem Erfinder des Doppelübertragungsprozesses bei Pigmentverfahren, J. F. Ives, dem Erfinder des Chromoskops und des Parallaxstereogrammes, W. B. Woodbury, Warnerke, dem Erfinder des nach ihm benannten Sensitometers, Hurter und Driffield, W. Willis,

dem Erfinder des Platinotypprozesses, siehe „Brit. Journ. Phot. Almanac" 1905, S. 660, 677 u. 886.

Die Geschichte des „Brit. Journ. of Phot.", welches seit 1854 bis jetzt ununterbrochen erschien, siehe dieses Journal 1904 und 1905; ferner „Phot. Wochenbl." 1905, S. 205.

Photographische Objektive. — Blenden.

Ueber Optik, chromatische Abweichung dioptrischer Systeme, Blenden als Mittel zur Auswahl der bei einer optischen Abbildung wirksamen Strahlen, ferner über das photographische Objektiv (bearbeitet von Rohr) siehe Winkelmanns „Handbuch der Physik" 1904, Bd. 6, 1. Hälfte.

Ueber Apochromat und Achromat in der Technik der Farbenphotographie siehe A. Hoffmann S. 230 dieses „Jahrbuches".

Ueber die Tiefenschärfe der photographischen Objektive bei verschiedenen Blendungen und verschiedenen Entfernungen der Gegenstände berichtet Ejnar Hertzsprung in der „Zeitschr. f. wiss. Phot." 1904, Bd. 2, Heft 7, S. 233, und leitet Formeln ab.

Ueber die Tiefe der Schärfe photographischer Objektive wurde auch in der Berliner Freien Photographischen Vereinigung debattiert. Es lag die Frage vor: „Haben Objektive verschiedener Konstruktion aber gleicher Brennweite und gleicher wirksamer Oeffnung verschiedene Tiefenschärfe?" Dr. Neuhauß antwortete, daß, sobald die angegebenen Verhältnisse genau zutreffen, alle Objektive — billige wie teuere — die Tiefe gleich scharf zeichneten. Dr. Scheffer bemerkte, daß der übliche Ausdruck „Tiefenschärfe" unzutreffend sei und durch Schärfentiefe ersetzt werden müsse. Dr. du Bois-Reymond erinnerte daran, daß durch Zufall scheinbar hohe Schärfentiefe gerade bei schlechteren Linsen, aber nur am Bildrande, auftreten kann, und zwar infolge des Astigmatismus.

L. Pfaundler gibt auf S. 125 dieses „Jahrbuchs" „Regeln und Tabellen zur Ermittelung der günstigsten Einstelldistanz".

Ueber das „Combinar" und „Solar" berichtet Franz Novak auf S. 116 dieses „Jahrbuchs".

K. Martin beschreibt eine „vereinfachte Methode zur Bestimmung der wirksamen Objektivöffnung" auf S. 26 dieses „Jahrbuchs".

K. Martin schrieb ferner „Ueber eine einfache Art der Zonenfehlerkorrektion" in „Central-Ztg. f. Mechanik u. Optik"

1904, Nr. 15; „Ueber Zonenfehlerkorrektion durch geeignete Glaswahl" in „Zeitschr. f. wiss. Phot." 1904, Heft 7; „Ueber die Bedeutung der Brennweite" in „Phot. Mitteil." 1904, Heft 9; „Richtigstellung betreffend Telestereoskopie und telestereoskopische Aufnahmen" in „Physikal. Zeitschr." 1904, Heft 24.

W. Zschokke berichtet über ein Satzobjektiv, den Goerzschen Doppelanastigmat „Pantar", auf S. 55 dieses „Jahrbuchs".

Die Optische Anstalt von Goerz in Berlin bringt eine besonders gut in Bezug auf Farbenfehler korrigierte Type des Doppelanastigmaten in den Handel, welche sie „Alethar" nennt (f: 11). Ein solches Objektiv vom Fokus 60 cm liefert Bilder bis nahezu zu 1 qm und hat sich für Dreifarbenphotographie an der k. k. Graphischen Lehr- und Versuchsanstalt in Wien bestens bewährt (vergl. auch „Phot. Chronik" 1905, S. 46).

Die bekannten Goerzschen Doppelanastigmate f: 6,8, welche sehr gute Universalobjektive sind, kommen von dieser Firma nunmehr unter dem Namen „Doppelanastigmat Syntor" in den Handel.

Die Voigtländerschen Heliare finden als sehr lichtstarke und gut korrigierte moderne Objektive für Porträtaufnahmen in den Ateliers steigende Verbreitung und bewähren sich gut.

Die Patentbeschreibung des Voigtländerschen Heliars laut dem D. R.-P. Nr. 154911 vom 18. September 1903, und zwar als Verbesserungspatent der früheren Patente D. R.-P. Nr. 124934 und Zusatzpatent Nr. 143889 findet sich in „Phot. Industrie" 1905, S. 59, mit Figur.

Auch erzeugt Voigtländer die bereits in früheren Jahrgängen beschriebenen Triple-Anastigmate (Cooklinse).

Eine sehr große Cooklinse (Triple-Anastigmat) stellten die Optiker Cook & Son in York für das astronomische Kap-Observatorium her; sie hat 10 Zoll Durchmesser und liefert für Sternphotographie Platten von 15 Zoll im Quadrat. Die durchschnittliche Belichtungszeit bei Sternaufnahmen beträgt zwei Stunden („The Amateur Photographer" 1904, S. 450).

In England erzeugen Taylor & Hobson die „Cooke Proceß Lens" speziell für Autotypie-Aufnahmen und Dreifarbenphotographie und geben ihr umstehend abgebildete Blendenarten (Fig. 71) bei.

Die Steinheilschen Orthostigmate finden als Universalobjektiv für Handkameras vielfach Anwendung. Spezial-

objektive des Orthostigmaten für Dreifarbenphotographie
(Fokus 40 bis 60 cm) sind sehr gut apochromatisch korrigiert
und geben schöne Randschärfe mit großen Blenden.

Die Firma Steinheil in München bringt nunmehr die
Unofocal Serie II (Lichtstärke 1:6) auf den Markt. Gleich
der bereits erschienenen lichtstärkeren Serie bestehen die
neuen Objektive ebenfalls aus vier unverkitteten Linsen, sym-

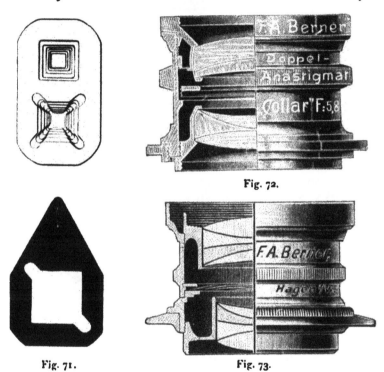

Fig. 72.

Fig. 71. Fig. 73.

metrisch angeordnet. Die Vorzüge der ersten Serie, brillantes
Bild ohne störende Reflexe bei tadelloser Mittenschärfe, sind
beibehalten, die Ausdehnung der scharfen Bildgrenze noch
erheblich vermehrt. Die Objektive zeichnen mit voller
Oeffnung eine Platte randscharf, deren größere Länge gleich
der Brennweite, mit kleinen Blenden einen Winkel von über
70 Grad tadellos scharf. Die einfache Konstruktion (Gläser
ohne schweres Baryumcrown) ermöglicht, die Objektive zu
relativ niederen Preisen abzugeben („Phot. Korresp." 1904,
S. 237).

Die Steinheilsche Unofocallinse beschrieb Beck genau in „Brit. Journ. of Phot." 1904, S. 625.

Die Firma C. A. Steinheil Söhne, Optische Anstalt in München, hat das Geschäft der Firma Kahles & Bondy in Wien käuflich erworben und errichtete daselbst eine Zweigniederlassung.

Die Optische Anstalt F. A. Berner in Hagen i. W. erzeugt einen unsymmetrischen, fünflinsigen, lichtstarken Doppelanastigmaten unter dem Namen „Collar" mit 85 Grad Bildwinkel und der Helligkeit f: 5,8 (Fig. 72); ferner den symmetrischen achtlinsigen Weit-

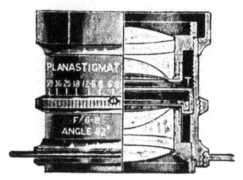

Fig. 74.

winkel-Anastigmat „Orthoskop" (Serie Va) mit dem Bildwinkel 105 Grad und der Helligkeit f: 12 (Fig. 73).

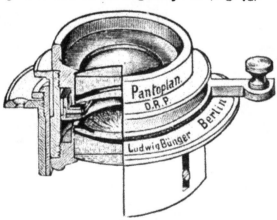

Fig. 75.

Als neues Achtlinsensystem verkauft O. Sichel in London (1904) die in Fig. 74 abgebildete Planastigmat-Lens, Bildwinkel 82 Grad, Helligkeit f: 6,8.

Eine symmetrische Linse von der in Fig. 75 angegebenen Form erzeugt unter dem Namen „Pantoplan f: 6" (Bildwinkel

90 Grad) die Optische Anstalt **L u d w i g B ü n g e r** in Berlin-Schmargendorf.

B u s c h in Rathenow bringt einen achromatischen Pro-jektions-Linsensatz „**L e u k a r**" mit Lichtschirm und Dreh-blenden, auf Stativ, in den Handel (Fig. 76).

Ueber **R o d e n s t o c k s I m a g o n a l** siehe „Phot. Korresp." 1904, S. 503.

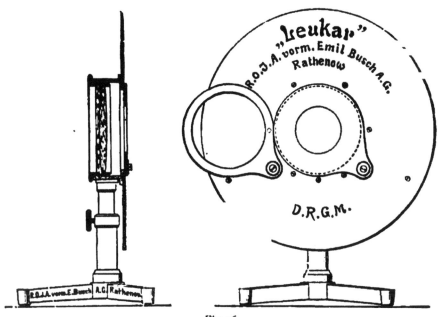

Fig. 76.

Ueber den **Z e i ß s c h e n V e r a n t e n u n d d i e M ö g l i c h-k e i t d e s R ä u m l i c h s e h e n s m i t e i n e m A u g e** siehe das Referat von **Walter Stahlberg** in „Zeitschr. f. d. physikal. u. chem. Unterr." 1904, Bd. 17, Heft 5.

Ein Verfahren zur Herstellung von **F l ü s s i g k e i t s-l i n s e n**, das in dem Bestreichen der Ränder der Linse mit Wasserglas und Salzsäure (Ausscheidung von Kieselsäure) be-steht, ließ **Karl Mayering** patentieren (D. R.-P. Nr. 154761 vom 22. März 1903).

E i n f a c h e L i n s e u n d u n s c h a r f z e i c h n e n d e O b j e k-t i v e. Bekanntlich werden unkorrigierte, einfache Linsen (Monokel) zu unscharfen Porträtaufnahmen gern benutzt. In neuerer Zeit werden diese Linsen mit großen Oeffnungen

verwendet. A. J. Anderson benutzt sogar die Oeffnung $f/4$ bei einem Fokus von etwa 30 cm („The Amateur Photographer" 1905, S. 132). Allerdings erhielt er bessere Resultate, wenn er die Linse nur mit der Oeffnung $f/8$ benutzte; für größere Aufnahmen empfiehlt sich die Anwendung von Linsen mit etwa 50 bis 60 cm Brennweite.

Ein unscharf zeichnendes Objektiv, das mit Absicht die scharfen Bilddetails nicht wiedergibt, sondern eine milde Unschärfe über das ganze Bildfeld breitet, somit zur Photographie im Sinne moderner Porträtisten empfohlen wird, erzeugt der Pariser Optiker Fleury-Hermagis unter dem Namen Eidoskop. Es nähert sich der Aplanatentype, hat bei einer Oeffnung von 8 cm einen Fokus von 40 cm, arbeitet somit ungefähr mit der relativen Oeffnung 1:5. Puyo in Paris stellte damit gelungene Versuche an („Bull. Soc. franç." 1905, S. 93).

Anachromatische Linsen werden die nicht achromatisierten Linsen (Monokel) genannt, welche mit Farbenfehlern behaftet sind und in der künstlerischen Photographie bei der Herstellung unscharfer Bilder eine große Rolle spielen. Major Puyo in Frankreich, welcher viel auf diesem Gebiete arbeitet, schrieb im „Deutschen Kamera-Almanach" 1905 (Berlin) über diesen Gegenstand.

Pulligny vom Pariser Photo-Klub empfiehlt für Aufnahmen mit dem Monokel oder mit ähnlichen nicht achromatischen Linsen folgende Ausrüstung: 1. eine plankonvexe Linse von Crownglas ($d:f = \frac{1}{5}$), 2. einen einfachen Meniskus für Studien im Zimmer ($f:10$), 3. ein symmetrisches Objektiv mit zwei Crownglas-Menisken ($f:5$), 4. eine telephotographische Linse mit dieser symmetrischen Linse und einer negativen Linse für große Bilder bei kurzer Aufstelldistanz.

E. Wallon schrieb eine ausführliche Abhandlung über Teleobjektive und anachromatische Objektive in „Bull. Soc. franç. de Phot." 1904, S. 434. Er klassifiziert die Teleobjektive in drei Hauptgruppen und bespricht die Verwendung dieser Objektive für Porträt- und Landschaftsphotographie. Unter „anachromatischen" Objektiven beschrieb er die einfache Linse und zieht auch die dem alten Steinheilschen Periskop analogen Doppelobjektive mit Fokusdifferenz in den Kreis seiner Betrachtung. Er erwähnt, daß Pulligny ein nicht achromatisiertes Teleobjektiv oder eine nur zur Hälfte achromatisierte telephotographische Linsenkombination empfohlen hat.

Lichtverlust in Objektiven. J. H. Moore stellte mit dem 30 zölligen Refraktor des Lick-Observatoriums (also mit

sehr dicken Glaslinsen) Versuche an und fand, daß hellblaues
Licht von der Wellenlänge 450 Millionstel Millimeter (d. i. die
Stelle der maximalen Lichtempfindlichkeit von Bromsilber-
gelatine im Sonnenspektrum) u. a. Lichtverluste von 48 Prozent
zeigt, d. h. daß nur 52 Prozent der Lichtmenge, welche auf
die vordere Linsenfläche fällt, auf die andere Seite gelangen
(„Die Phot. Industrie" 1905, S. 33).

Dämpfung von Lichtkontrasten durch Einschalten
von Netzen (Raster) bei Aufnahme grell beleuchteter

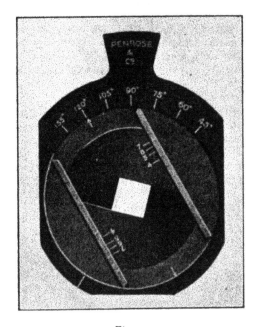

Fig. 77.

Gegenstände vermindert nach Th. Sprenger (D. R.-G.-M.
Nr. 203935) die Ueberbelichtung, z. B. bei Wolkenbildern,
Fernsichten u. s. w. („Die Phot. Industrie" 1903, S. 588).

Eine verstellbare Blende (siehe Fig. 73) für Autotypie
bringt die Firma Penrose & Co. in London in den Handel
(„Brit. Journ. of Phot." 1905, S. 152).

Als Wolkenblende dient eine neue, von W. L. Grove
konstruierte Vorrichtung, die vor dem Objektiv, etwa an
einem Thornton-Pickard-Verschlusse angebracht wird und

nach „Photography" im wesentlichen aus einer Reihe nebeneinander angeordneter Aluminiumstreifen besteht, die in der Höhe verschiebbar sind. Man kann sie so verschieben, daß ihre unteren Enden ziemlich genau der Kontur des Horizontes. folgen und dann während eines Teiles der Expositionszeit mit dieser Blende den Himmel verdecken, damit man ihn nicht, wie sonst, überexponiert erhält.

Messinglack für photographische Objektive,. Beschläge u. s. w.: Man pulverisiert 160 g beste Kurkumawurzel, übergießt solche und 2 g Safran mit 1,7 kg Spiritus, digeriert in der Wärme 24 Stunden lang und filtriert alsdann. Hierauf löst man 80 g Drachenblut, 80 g Sandarak, 80 g Elemiharz, 50 g Gummigutt, 70 g Körnerlack, mischt diese Substanzen mit 250 g gestoßenem Glas, bringt sie in einen. Kolben, übergießt mit dem auf obige Art gefärbten Alkohol, befördert die Auflösung im Sand- oder Wasserbade und filtriert am Ende der Operation.

Zur raschen Ermittlung der Belichtungszeit montiert Alfred Watkins auf das photographische Objektiv eine Art Rechenschieber, an welchem die Blendenöffnung, Plattenempfindlichkeit u. s. w. angebracht und die jeweilige Expositionszeit eingetragen ist („The phot. Journ." 1904, S. 123). [Diese Einrichtung ist in ihrem Prinzip sehr ähnlich der im vorigen Jahrbuche beschriebenen Vorrichtung „Chronophot" von Houdry & Durand.]

Lochkamera.

Die Watkins Meter Co. in Hereford (England) hat ein. Instrument auf den Markt gebracht, welches dazu bestimmt ist, die Aufnahmen mit der Lochkamera zu erleichtern. Dieses Lochkamera-Objektiv läßt sich sehr schnell an jedem gewöhnlichen Objektiv (natürlich nachdem man die Linsen desselben herausgenommen hat) mit Hilfe zweier an dem Instrument angebrachter Drahtfedern befestigen. Man kann mithin bei Benutzung desselben die gewöhnliche Kamera an Stelle einer besonders gebauten Lochkamera verwenden. Das Lochkamera-Objektiv ist im Grunde nichts anderes, als ein in einer Metallscheibe angebrachtes sehr feines Loch, das. durch eine Drehscheibe verdeckt werden kann. Die zur Anwendung kommenden verschieden großen Oeffnungen sind nach einem von Alfred Watkins und Dr. D'Arcy-Power ausgearbeiteten System bezeichnet, nach welchem die Nummer

des Loches mit der Weite des Kamera-Auszuges multipliziert
wird. Das Produkt wird als die Fokus-Nummer bei der Be-
rechnung der Belichtungszeit verwendet, nur daß das Ergebnis
statt in Sekunden in Minuten zu nehmen ist („Apollo" 1905,
S. 80).

Ueber die Verwendung der Lochkamera zur Tele-
photographie siehe dieses „Jahrbuch" den Artikel von
d'Arcy-Power, S. 220.

Telephotographie.

Teleobjektive stellen eine Kombination zweier Linsen-
systeme, eines mit positiver und eines mit negativer Brenn-
weite, dar; sie dienen dem Zwecke, mit möglichst kurzem

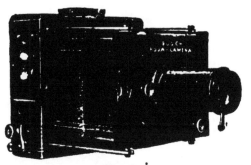

Fig. 78.

Kamera-Auszuge möglichst große Bilder ferner Gegenstände
zu liefern. W. Schmid gibt im „Prometheus" (1905, S. 181)
eine gute, gemeinverständliche Schilderung der Telesysteme.

In neuerer Zeit verwendet man Teleobjektive auch
für Handkameras; hierbei geht die Veränderung der Tubus-
länge mittels eines Klemmringes vor sich, der, auf ver-
schiedene Marken eingestellt, den Tubus in der jeweiligen
Länge festklemmt. Als einfachstes Instrument kann der
Buschsche Teleansatz auf einer Klappkamera gelten (siehe
Fig. 78, Buschs „Roja"-Kamera).

C. P. Goerz gibt seinem Teleobjektiv für Handkameras
einen veränderlichen Tubus mit Klemmring (Fig. 79).

Ein auf anderer Konstruktion beruhendes Teleobjektiv
für Filmkameras, welches für kleine Apparate bestimmt
ist, erzeugt Plaubel in Frankfurt a. M. unter dem Namen
„Tele-Peconar"; es zeigt die in Fig. 80 abgebildete An-

ordnung der Linsen. Dieses Objektiv ist für Kameras mit veränderlicher Auszugslänge und Objektive mit nicht abschraubbarem Zentralverschluß gut verwendbar. Man schraubt von dem symmetrischen Doppelobjektiv die Vorderlinse heraus, beläßt die hintere Objektivhälfte an ihrem Platze und schraubt das Telesystem an die Stelle der vorderen. Dann steht der hinteren Linsenhälfte die negative Linse des Telesystems so nahe, daß das optische Intervall dieser beiden Linsen negativ ist und beide mithin als negative Linse wirken. Die positive Linse besteht beim Tele-Peconar aus einer mehrfach verkitteten Einzellinse.

Fig. 79.

Sehr gute Teleobjektive für Stativkameras erzeugten bekanntlich Steinheil, Voigtländer, Zeiß, Goerz und andere. Die Firma Zeiß nutzte auch das Teleobjektiv für Porträtaufnahmen im Atelier aus.

W. Schmidt erörtert das Anpassungsvermögen des Teleobjektivs in der „Phot. Chron." 1905, S. 231.

Ueber Aufnahmen mit dem Teleobjektiv schreibt Max Ferrars: Fernaufnahmen wirken ebenso wie Nah- oder Weitwinkelaufnahmen, selten künstlerisch. Es fehlt meist der natürliche Abschluß der Bilder, wie man an den Fernaufnahmen der Alpengipfel sehen kann; ebenso wie das Bild im Fernrohr

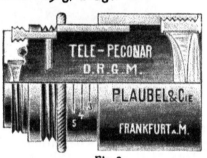

Fig. 80.

zwar Interesse, aber nicht Kunstgenuß bietet. Dagegen wenn es sich um die Reproduktion von Kunstwerken handelt, z. B. Skulpturen an hohen Gebäuden, so wirkt die Fernaufnahme künstlerischer als eine (oft übertriebene) Nahaufnahme, die nur mittels besonderer Gerüste u. s. w. erzielt werden konnte und den Gegenstand in einem Winkel bietet, der dem gewohnten Anblick des Originals nicht entspricht. Die Reaktion gegen die Weitwinkelaufnahmen hat der Fern-

aufnahme anfänglich gedient. Die Perspektive der letzteren ist aber für künstlerische Wirkung zu flau, wie die der anderen zu übertrieben ist.

Ueber die Telephotographie mittels der Lochkamera siehe den Artikel von d'Arcy-Power dieses „Jahrbuch", S. 220.

Silberspiegel. — Hohlspiegel an Stelle von Objektiven.

Ueber die Fabrikation der Silberspiegel erschien im Verlage von A. Hartleben in Wien ein Werk von Ferd. Cremer: „Die ·Fabrikation der Silber- und Quecksilberspiegel" (1904).

Ueber Beiträge zur Kenntnis der physikalischen Eigenschaften von Silberspiegeln erschien eine Dissertation von Curt Grimm (Leipzig 1901). Es wird die von Oberbeck, Lüdtke u. a. beobachtete Veränderung von auf Glas niedergeschlagenen Silberspiegeln, die sich namentlich in einer Widerstandsabnahme äußert, einer genaueren Untersuchung unterzogen und ferner werden die Faktoren, welche sie beeinflussen, im einzelnen studiert. Am stärksten wirkt Temperaturerhöhung, während das Licht, entgegen der Angabe anderer Beobachter, ohne direkte Einwirkung zu sein scheint. Der Silberspiegel hat keine Kohärereigenschaften. Verfasser erklärt die Erscheinungen durch den Uebergang des zuerst niedergeschlagenen „molekularen" Silbers in normales Silber („Zeitschr. f. physikal. Chemie" 1905, S. 254).

Unregelmäßig verzerrte Spiegelbilder sind unter dem Namen „Anamorphe" bekannt. Man erzielt sie mit cylindrischen oder unregelmäßig geformten sphärischen u. s. w. Spiegeln. Chrétien hatte die Idee, das in einem konischen Spiegel erzeugte deformierte Bild durch Anbringung eines kleinen metallischen, polierten Metallkonus im Zentrum des Bildes zu rekonstruieren, und kommt dabei zu eigentümlichen optischen Effekten („Revue suisse de Phot." 1905, S. 29).

Einen parabolischen Hohlspiegel von 33 cm Oeffnung und nur 50 cm Brennweite hat der bekannte amerikanische Astronom Professor Schäberle in Ann Arbor für himmelsphotographische Zwecke hergestellt. Dieser vollendet geschliffene Spiegel besitzt eine so enorme Lichtstärke, daß schon bei einer Exposition von wenigen Minuten die schwächsten Sternchen, welche die größten Fernrohre der Erde, der Lick- und Yerkes-Refraktor, gerade noch wahrnehmbar machen, auf die photographische Platte gebannt werden („Lechners Mitteil." 1904, S. 310).

Hohlspiegel an Stelle der Objektive zu verwenden ist eine oft erörterte Idee; über ihre Unausführbarkeit schreibt die „Phot. Chronik": Eine einfache Ueberlegung zeigt, daß man mittels Hohlspiegel lichtdichte Kameras nicht erzeugen kann; die ganze Beschaffenheit der Hohlspiegel bedingt, daß man sie als photographische Objektive nur in einem dunkeln Raum benutzen kann. Ferner würde man von der optischen Leistung selbst der vollkommensten Hohlspiegel wenig erbaut sein. Diese ist zwar auf der Achse sehr gut, und müßten hier mit äußerst lichtstarken Spiegeln sehr helle Bilder von schöner Schärfe erzielt werden, dagegen würden diese Bilder eine sehr geringe Ausdehnung nach dem Rande zu haben. Die Schärfe erstreckt sich nur auf ein äußerst kleines Areal, und auch dieses kleine scharfe Stück wird wenig zufriedenstellend sein, weil eine sehr starke Verzerrung stattfindet und daher von einer ähnlichen Abbildung nicht die Rede sein kann. Es ist also nicht gut möglich, Spiegel für photographische Zwecke zu verwenden, außer für einen einzigen Spezialfall, nämlich den Gebrauch in der Astronomie; da hier im dunkeln Raume gearbeitet wird und da ferner das benutzte Bildfeld nur ganz klein zu sein braucht, so können hier Spiegel Verwendung finden, und hier bieten sie, wie die jüngsten Erfahrungen zeigen, außer ihrer Billigkeit Linsen gegenüber auch noch große Vorteile durch ihre hohe Lichtstärke und peinliche Definition.

Kameras. — Momentverschlüsse. — Kassetten. — Atelier. — Stative.

Kameras.

Die Firma Zeiß in Jena erzeugt Minimum- und Stereo-Palmos-Kameras, sowie Manos-Kameras, die für Rollfilms, Planfilms und Platten eingerichtet sind (Fig. 81 bis 84).

Die Firma Carl Zeiß in Jena erhielt ein D. R.-P. Nr. 154279 vom 8. Mai 1903 (Zusatz zum Patent 124537 vom 8. Januar 1901) für eine Klappkamera mit selbsttätiger Verklinkung des Objektivträgers zwischen den Klappspreizen (Fig. 85). Bei der Klappkamera nach Patent 124537 ist das bewegliche Fingerstück *e* mit der eigentlichen Klink- oder Riegelvorrichtung zwangläufig gekuppelt oder fest verbunden und übrigens so geordnet, daß es durch die Komponente des Fingerdruckes, die beim Zusammenklappen der Kamera in der Richtung der Bewegung des Objektivträgers *a* wirkt, in diejenige Lage geschoben oder gedreht wird, bei der die

Verklinkung oder Verriegelung ausgelöst ist, und daß es beim Ausziehen der Kamera durch die dann vorhandene entgegengesetzte Fingerdruckkomponente wieder in die Klinklage zurückgeführt wird, sobald der Objektivträger *a* seine Endstellung erreicht hat („Phot. Chronik" 1905, S. 91).

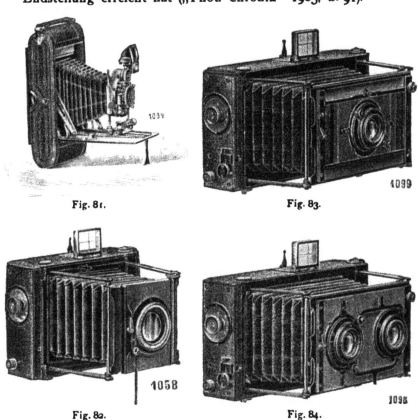

Fig. 81. Fig. 83.

Fig. 82. Fig. 84.

Bei der dem Jules Carpentier in Paris in Deutschland unter Nr. 145274 vom 5. Februar 1901 patentierten Reproduktionskamera (Fig. 86) mit zwangläufiger Verbindung der um parallele, die optische Achse senkrecht schneidende Achsen drehbaren Bild- und Objektrahmen *a b* zur Korrektur stürzender Linien, schneiden sich die Ebenen *d* von Bildrahmen und Objektrahmen stets in der Mittelebene des Objektivs („Phot. Chronik" 1904, S. 246).

Das Süddeutsche Camerawerk K o e r n e r & M a y e r, G. m. b. H. in Sontheim - Heilbronn a. N., erhielt ein D. R. - P. Nr. 152644 vom 9. April 1903 auf eine R o l l - und P l a t t e n k a m e r a (Fig. 87), bei welcher die Lage des Films in der Belichtungsstellung durch Auflager bestimmt wird, die bei Einführung von Plattenkassetten entfernt werden. Bei der Roll- und Plattenkamera, bei welcher die Lage des Films in der Belichtungsstellung durch Auflager *b* bestimmt wird, die bei Einführung von Plattenkassetten entfernt werden, dienen als Filmauflager flache, zwischen zwei Endstellungen bewegliche Leisten *a*, die dauernd an der Kamera verbleiben und entweder beim Einführen der Kassette federnd ausweichen

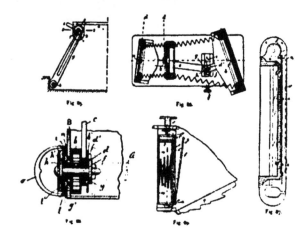

oder vor dem Einführen durch besondere Vorrichtungen aus der Kassettenbahn gedrängt werden („Phot. Chronik" 1904, S. 680).

J e a n A n t o i n e P a u t a s s o in Genf erhielt ein D. R. - P. Nr. 151527 vom 29. Juli 1903 (Zusatz zum Patent 124534 vom 31. Mai 1900) für eine B u c h - R o l l k a m e r a (Fig. 88) an. Bei der Buch-Rollkamera der durch Patent ·124534 geschützten Art ist eine Ausrückvorrichtung für die Aufwindefilmspule *G* angebracht, welche eine Rückwärtsdrehung derselben gestattet, um fortgeschaltete und nicht zur Belichtung gekommene Teile des Bildbandes von dieser Spule wieder zurückziehen zu können („Phot. Chronik" 1904, S. 496).

H e i n r i c h B l e i l in Berlin· erhielt auf eine M a g a z i n - k a m e r a für abwärts kippende Platten ein D. R. - P. Nr. 146392 vom 9. November 1901. Bei der Magazinkamera (Fig. 89), bei welcher die jeweilig belichtete Platte *f* nach dem Ausheben

aus ihrem Lager in den Ablegeraum kippt, ist das Magazin drehbar in der Kamera angebracht, um die Platten von hinten ablegen zu können („Phot. Chronik" 1904, S. 441).

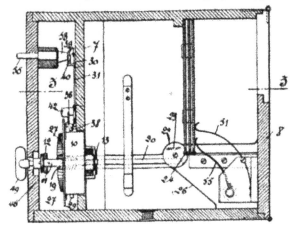

Fig. 90.

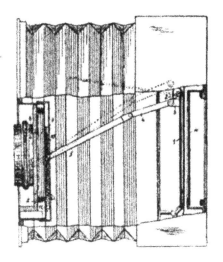

Fig. 91.

Société P r i e u r & D u b o i s in Puteaux, Frankreich, erzeugen eine Magazinkamera (Fig. 90), bei welcher Belichtung, Plattenwechsel und Wiederspannen des Objektiv-

verschlusses durch einmalige Auslösung bewirkt wird, und
erhielten ein D. R.-P. Nr. 146896 vom 22. Mai 1901. Ein
die Wechselvorrichtung antreibendes und den Verschluß
spannendes Federgehäuse *10* wird durch den von Hand aus-
gelösten Verschluß *30, 31* unter Vermittelung eines Sperr-
hebels *36* ausgelöst und verschiebt nun seinerseits erstens
mittels schräger Anlaufflächen *27* ein Gestänge *19, 20*, welches
in bekannter Weise die Wechselung der Platten bewirkt, und
führt zweitens mittels an dem Gehäuse angebrachter Nasen
den Verschluß *30, 31* in die Bereitschaftsstellung zurück,

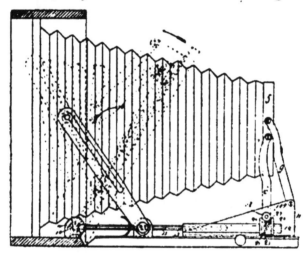

Fig. 92.

worauf es durch den Sperrhebel *36* wieder festgelegt wird.
(„Phot. Chronik" 1904, S. 429).

Louis Borsum in Plainfield, New-Jersey, V. St. A., meldet
unter D. R.-P. Nr. 153693 vom 27. Januar 1903 eine photo-
graphische Kamera (Fig. 91) mit unmittelbar vor der
lichtempfindlichen Platte angebrachtem Einstellschirm. Durch
das Herausschwenken des Schirmes *1* aus der Bahn der Licht-
strahlen wird eine hinter dem Objektiv befindliche Kom-
pensationslinse *10* aus dem Bereich des Lichtkegels entfernt,
um die Abweichung der Stellungen des Einstellschirmes *1* und
der lichtempfindlichen Platte *11* auszugleichen („Phot. Chronik"
1905, S. 64).

Das D. R.-P. Nr. 152831 vom 20. November 1901 für
Henry M. Reichenbach in Dobbs Ferry, V. St. A., lautet

auf eine zusammenklappbare Kamera (Fig. 92) mit am Bodenbrett angelenktem Objektivträger, welcher beim Oeffnen der Kamera selbsttätig aufgerichtet wird. Der Objektivträger s wird beim Oeffnen der Kamera durch einen auf die Verbindungsstangen 6, 9 einwirkenden, an dem Hinterrahmen angelenkten Schieber aufgerichtet. Der Schieber ist zweiteilig und bleibt mit seinem auf dem am Kamerahinterteil angelenkten verschiebbaren Teil auch nach dem Aufrichten des Objektivträgers s mit diesem bei dessen Vor- und Rückbewegung gekuppelt („Phot. Chronik" 1905, S. 51).

Die Kodak-Gesellschaft m. b. H., Berlin, meldet unter Nr. 155174 vom 26. Juni 1903 eine photographische Kamera mit einer Rollkassette (Fig. 93), in deren Aus-

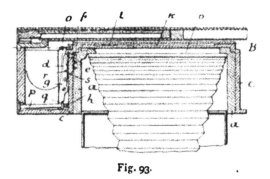

Fig. 93.

sparungen die Kamera eingesetzt ist, zum D. R.-P. an. Bei dieser wird das Auseinandernehmen der Kamera a und der Kassette c durch eine Sperrung e verhindert, die nur durch Einschieben des Kassettenschiebers ausgelöst werden kann, zum Zwecke, das Auseinandernehmen bei geöffnetem Schieber unmöglich zu machen („Phot. Chronik" 1905, S. 69).

Ein D. R.-P. Nr. 150928 vom 19. Oktober 1901 erhielten Moses Joy in New York, Lodewyk Jan Rutger Holst in Brooklyn und Frederic Charles Schmid in New York auf eine Anzeigevorrichtung zur Scharfeinstellung des Bildes (Fig. 94) bei auch für Plattenaufnahmen verwendbaren photographischen Rollkameras, bei denen die Films und die Platten in verschiedenen Bildebenen liegen. Bei dieser Vorrichtung wird in Verbindung mit einer einzigen Einstellskala ein Doppelzeiger H benutzt. Die eine der beiden Zeigerspitzen P, F dient zur Einstellung für die hintere Ebene G und die andere für die vordere Ebene K. Sie sind um den gleichen Abstand voneinander entfernt, wie die Schichtseiten des Films und

der Platte. Entweder ist der Doppelzeiger mit dem Objektiv
verschiebbar und die Skala fest, oder der Doppelzeiger fest

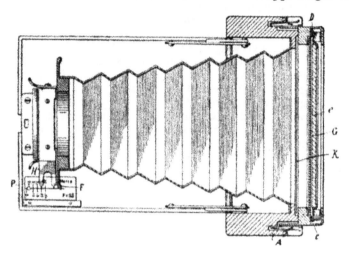

Fig. 94.

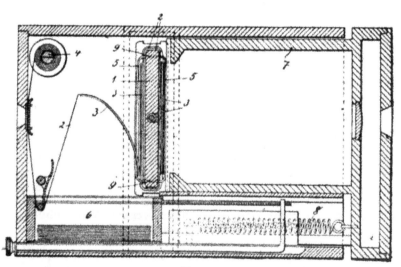

Fig. 95.

und die Skala mit dem Objektiv verschiebbar („Phot. Chronik"
1905, S. 7).

Bei dem **Erwin Drew Bartlett** in South Tottenham, Engl., unter D. R.-P. Nr. 149122 vom 11. Juni 1901 patentierten **ausziehbaren Objektivträger für Magazinkameras** (Fig. 95), bei welchem die Platten oder Films *s* auf einer flachen, drehbaren Spule *t* angeordnet sind, ist das Objektivbrett mit einem in die Kamera hineinreichenden Ansatz 7 versehen, dessen hinteres Ende sich federnd gegen die Ränder der auf der Spule *t* angeordneten Platten oder Films anlegt, um bei Drehung der Spule ausweichen zu können („Phot. Chronik" 1904, S. 477).

Dr. **Rudolf Krügener** in Frankfurt a. M. erhielt ein D. R.-P. Nr. 150354 vom 7. Juni 1903 auf **Gelenkstreben für Klappkameras** (Fig. 96), deren Gelenke an beiden Enden, mit denen sie einerseits an der Kamera und anderseits an dem Objektivbrett befestigt sind, mit Zahnsegmenten ineinander greifen, sind an einem Ende der Strebenarme Scheiben *c* mit einer Einkerbung *e* angebracht, in welche Klinken *g* mit Nasen *i* einfallen („Phot. Chronik" 1904, S. 477).

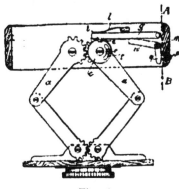

Fig. 96.

Peppel & Lippert in Dresden bringen **Rollvisierscheiben** als Ersatz der Mattglasscheiben in den Handel; die Visierscheibe ist in diesem Falle aus biegsamem, rollbarem Material.

Ein Vorteil beim Einstellen von Landschaftsaufnahmen. Landschaften lassen sich in ihrer Wirkungsweise und in ihrem Tonwerte mit Hilfe einer grauen oder blauen Brille besser auf der Mattscheibe beurteilen. Derselbe Zweck läßt sich sehr einfach erreichen, wenn man nach einer Methode verfährt, wie sie Dr. E. W. Büchner angibt. Eine dünne Diapositivplatte wird fixiert, gut ausgewaschen und einige Minuten in eine Lösung von Nigrosin oder auch Alizarintinte gelegt, schließlich getrocknet. Die so erhaltene, schwach blaugrau gefärbte Platte wird auf der Innenseite der Mattscheibe befestigt.

Momentverschlüsse.

Emil Bose bespricht die bekannte Tatsache, daß der Schlitzverschluß vor der Platte bei photographischen Momentaufnahmen mit Recht sehr beliebt ist, daß jedoch das successive Belichten der Platten von einer Seite zur anderen Verzerrungen gibt, welche mitunter sehr störend sind. Z. B. bei der Photographie von Automobilen in voller Fahrt zeigt sich, daß der Wagen in der Fahrtrichtung vorn übergeneigt erscheint u. s. w. Bose weist darauf hin, daß dieser prinzipielle Fehler der Schlitzverschlüsse vor der Platte sich vermeiden läßt. Man lege den Momentverschluß in denjenigen Teil des Strahlenganges, in welchem derselbe am schmalsten ist, d. h. in die Blendenebene des Objektives oder dieser möglichst nahe. Oeffnet man hier den ganzen Blendenquerschnitt, den man haben will, genau so lange, wie beim Schlitzverschluß vor der Platte, den der Schlitz gebraucht, um seine eigene Breite zu durchlaufen, so ist in dieser Zeit die Aufnahme der ganzen Platte gleichmäßig durchgeführt („Phys. Zeitschr." VI. Jahrg., Nr. 5, S. 153).

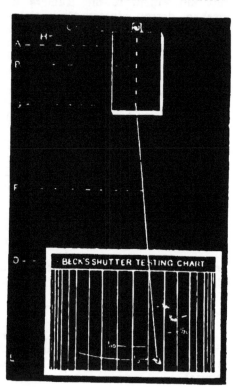

Fig. 97.

Becks Verschlußprüfer besteht aus einem Pendel, der in eine für die Zeitbestimmung leicht anwendbare Form (Fig. 97) gebracht ist. Man zählt die Anzahl der Einteilungen zusammen, über welche sich die horizontalen Linien beim Photographieren der glänzenden Kugel am Ende des Pendels erstrecken (verkäuflich bei Talbot in Berlin).

Das D. R.-P. Nr. 155173 vom 8. April 1903 erhielt Emil Wünsche, Akt.-Ges. für photographische Industrie in Reick bei Dresden auf eine Vorrichtung zum Verstellen der Schlitzweite von Rouleauverschlüssen mit durch Bandzüge gegeneinander beweglichen Rouleauhälften und in einer Spiralnut laufendem, die Schlitzweite anzeigendem Zapfen. Diese Vorrichtung (Fig. 98) kennzeichnet sich dadurch, daß im Grunde der Spiralnut *o* in der letztere enthaltenden Scheibe *m* Löcher vorhanden sind, in deren eines eingreifend der Zapfen *p* die Kupplung der die Bandzüge *c d* aufnehmenden Rollen *e f* mit der Rouleauwalze *g* bewirkt („Phot. Chronik" 1905, S. 200).

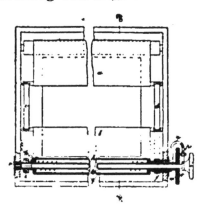

Fig. 98.

Ein D. R.-P. Nr. 149210 vom 25. September 1902 erhielt Konst. Kossatz in Berlin auf eine Vorrichtung zum Verstellen der Schlitzweite von Rouleauverschlüssen (Fig. 99). Bei dieser Vorrichtung ist die zum Aufwickeln der Einstellbänder *p* dienende Walze *e* mit ihrem einen Ende drehbar in dem einen Schenkel eines Winkelhebels *d* derart gelagert, daß sie durch von Hand bewirkten Ausschlag des letzteren in dem einen oder anderen Sinne in oder außer Eingriff mit dem zum Spannen des Verschlusses dienenden Räderpaar *a b* gebracht wird („Phot. Chronik" 1904, S. 465).

Die Aufzieh- und Regelungsvorrichtung für Sicherheits-Doppelrouleauverschlüsse mit regelbarer Schlitzbreite (Fig. 100) von Carl Zeiß in Jena (D. R.-P. Nr. 152247 vom 8. Mai 1903) besteht aus zwei koaxial gelagerten Antriebsrädern für Oberrouleau *a* und Unterrouleau *b* mit Anschlägen, die Spielraum haben zur Wiederherstellung des beim Auf-

ziehen geschlossenen Schlitzes, und von denen einer zur Regelung der Schlitzbreite verstellbar ist. Hierbei ist auch das beim Aufziehen des Verschlusses nur mitgenommene Antriebsrad g des Oberrouleaus b mit Handgriff r ausgestattet, um durch Drehen dieses Rades den eingestellten Schlitz in

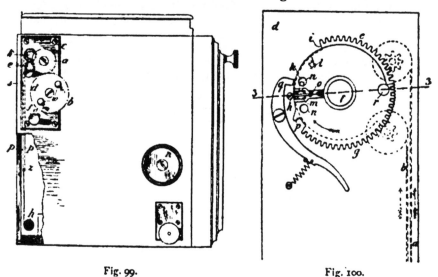

Fig. 99. Fig. 100.

der Belichtungsöffnung sichtbar machen zu können („Phot. Chronik" 1905. S. 20).

Auf einen Doppelrouleauverschluß erhielt G. J. F. M. Mattioli in Paris ein D. R.-P. Nr. 148202 vom 24. Oktober

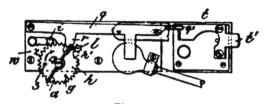

Fig. 101.

1900. Bei diesem Doppelrouleauverschluß werden die beiden Rouleaus mit gegeneinander versetzten Belichtungsöffnungen gemeinsam gespannt (Fig. 101), indem die Antriebszahnräder der Rouleaus in ein gemeinsames, mit Ausschnitt versehenes Aufziehzahnrad eingreifen. Nach erfolgtem Aufziehen schnellt

das eine Rouleau dadurch selbsttätig zurück, daß sein Zahn-
rad in den Ausschnitt des Aufziehzahnrades eintritt. Nur das
Antriebsrad *i* des selbsttätig zurückschnellenden Rouleaus
gerät bei Beendigung des Aufziehens in den Ausschnitt h^1
des Aufziehzahnrades *h*, und es wird während des mit dem
Belichtungsrouleau erfolgenden Rückganges des Aufziehzahn-
rades dadurch außer Eingriff mit diesem gehalten, daß es
federnd gelagert ist („Phot. Chronik" 1904, S. 421).

Max Richter in Dresden-N. erhielt ein D. R.-P.
Nr. 152962 vom 1. Januar 1903 auf eine Vorrichtung zur
selbsttätigen Regelung der Belichtungszeit von

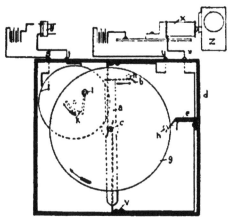

Fig. 102.

Objektivverschlüssen, entsprechend den herrschenden
Lichtverhältnissen. Bei dieser Vorrichtung, und zwar bei
solchen elektrisch auszulösenden Verschlüssen, welche bei
einem ersten Stromschluß geöffnet und beim zweiten Strom-
schluß geschlossen werden, sind im Bereich eines gleichmäßig
umlaufenden Kontaktstiftes *h* (Fig. 102) zwei Kontakte *f* und *b*
angeordnet, von denen der erste (den Verschluß öffnende)
Kontakt *f* feststeht, während der zweite (den Verschluß
schließende) Kontakt *b* auf einem schwingenden Arm *a* an-
geordnet ist, dessen Stellung durch den Anker *k* eines Sele-
noïds *i* beeinflußt wird, in dessen Stromkreis eine Selenzelle *y*
eingeschaltet ist („Phot. Chronik" 1905, S. 28).

Ein D. R.-P. Nr. 153212 vom 5. Januar 1904 erhielt
Heinrich Ernemann, Akt.-Ges. für Kamerafabrikation in
Dresden-A., auf einen Rouleauverschluß mit einer behufs

Schlitzverstellung von der Bandscheibenachse zu entkuppeln-
den und durch einen Sperrstift festzustellenden Rouleauwalze
(Fig. 103), bei dem durch das Einlegen der Randschiene *16*
des Rouleaus *5* in einen Schlitz der mit der Rouleauwalze
verbundenen Sperrscheibe *9* eine zweite, lose Scheibe *11* so
verdreht wird, daß sie die Schlitze der Sperrscheibe für den
Sperrstift *10* verdeckt und damit die Feststellung der Walze
bei aufgewickeltem Rouleau verhindert („Phot. Chronik"
1905, S. 43).

Bei der Friedrich Schroeder in Brandenburg a. H.
unter D. R.-P. Nr. 148686 vom 29. Juni 1902 patentierten,
durch Druckluft betriebenen Antriebsvorrichtung für Objektiv-

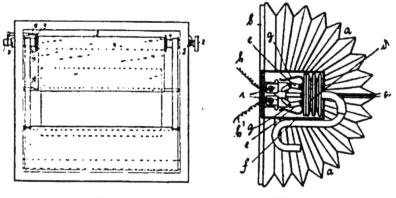

Fig. 103. Fig. 104.

verschlüsse, die gleichzeitig mit dem Oeffnen des Verschlusses
einen elektrischen Strom schließt und mit dem Schließen des
Verschlusses unterbricht, ist ein blasebalgartiger Luftbehälter *d*
(Fig. 104), welcher in bekannter Weise die Verschlußteile *a a*
bewegt, an seinem bewegten Ende mit einem Kontaktstück *g*
versehen („Phot. Chronik" 1904, S. 491).

Emil Wünsche, Akt.-Ges. für photographische Industrie
in Reick bei Dresden erhielt ein D. R.-P. Nr. 148292 vom
24. April 1903 auf eine Vorrichtung zum Verstellen der Schlitz-
weite an Rouleauverschlüssen mit durch Bandzüge gegen-
einander beweglichen Rouleauhälften, bei der in den Band-
zügen *e e* (Fig. 105) Schleifen *h i d* gebildet sind, welche durch
Verstellung ihrer Knickstelle *i* in der Länge veränderbar sind
(„Phot. Chronik" 1904, S. 445).

Auf eine Antriebsvorrichtung für federnd sich
schließende Objektivverschlüsse erhielt Chr. Bruns in München

ein D. R.-P. Nr. 148663 vom 27. September 1902. Diese An-
triebsvorrichtung besitzt einen Auslösehebel A (Fig. 106),
welcher entweder mittels einer sich selbsttätig ausrückenden
Zugstange B unmittelbar die Oeffnung des Verschlusses be-
wirkt, oder ein vorher gespanntes Triebwerk Q auslöst,
welches seinerseits die Oeffnung des Verschlusses bewirkt,
nachdem beim Spannen desselben der unmittelbare Angriff

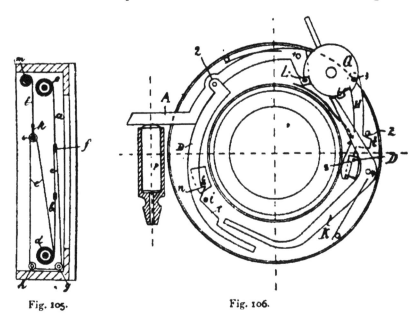

Fig. 105. Fig. 106.

des Auslösehebels A mit Zugstange B auf den Verschluß auf-
gehoben ist („Phot. Chronik" 1904, S. 503).

Bei dem der Fabrik photographischer Apparate auf Aktien,
vormals R. Hüttig & Sohn in Dresden-Striesen unter
D. R.-P. Nr. 149701 vom 15. Juli 1902 patentierten Rouleau-
verschluß mit gegeneinander verstellbaren Rouleauhälften
bleibt der Lichtschlitz während des Aufziehens des Ver-
schlusses geschlossen und öffnet sich erst mit Beginn des
Rücklaufs. Die Achse i (Fig. 107), welche die zum Aufwickeln
der Tragbänder der unteren Rouleauhälfte dienenden Rollen h
trägt, ist mit der die obere Rouleauhälfte tragenden Walze a
(Fig. 108) durch ein Mitnehmersystem l derartig in Verbindung
gebracht, daß der durch die Achse i vermittelte Umtrieb in
der Aufwickelrichtung für die Walze d gleichzeitig mit dem der

Rollen *h* erfolgt, daß aber der Rücklauf der Rollen *h* früher beginnt als der der Walze *d* (,,Phot. Chronik" 1904, S. 521).

Ein D. R.-P. Nr. 152961 vom 15. Oktober 1902 erhielt **Nathan Augustus Cobb** in Sydney, Austr., auf eine Vorrichtung zum **Messen der Expositionsdauer** von Objektivverschlüssen. Diese Vorrichtung besteht aus einem hellen punktförmigen Objekt *A B* (Fig. 109), welches um einen hellen Punkt *D* in Umdrehung zu versetzen ist. Auf der geraden Verbindungslinie *C* zwischen dem Objekt und dem Drehpunkt sind mehrere gleiche Objekte in bestimmten, in einfachem

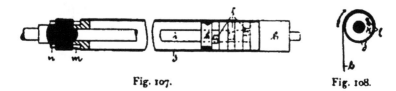

Fig. 107. Fig. 108.

Verhältnis zur Länge der Verbindungslinie stehenden Entfernungen voneinander angeordnet (,,Phot. Chronik" 1905, S. 28).

Ausbessern von Rouleauverschlüssen, wenn sie nadelstichförmige Löcher enthalten: Man bringt in 15 ccm

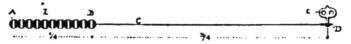

Fig. 109.

Chloroform einige Tropfen Asphaltlack, das ist eine Lösung von Asphalt in Terpentinöl. Dann fügt man einige Abschnitzel von rohem Kautschuk hinzu (nicht vulkanisiertem), die sich in 2 bis 3 Stunden auflösen, wenn man von Zeit zu Zeit schüttelt. Man kann auch Kautschuklösung in Benzin verwenden, die im Handel als sirupdicke Flüssigkeit in den Gummifabriken käuflich ist. Diese Mischung von Asphalt und Kautschuk trägt man mit einem Pinsel auf das Rouleau auf, wo sich undichte Stellen befinden.

Kassetten.

Dr. **Krügener** in Frankfurt a. M. wurde auf eine **Film-Packkassette**, bestehend aus einem Holzrahmen mit Kassettenschieber, von denen auf ersterem ein Metallkästchen mit Deckel befestigt ist, ein G.-M. Nr. 235163 erteilt. Die

neue, hier vorliegende Gestaltung der Film-Packkassette unterscheidet sich von der bekannten dadurch, daß der Rahmen, in welchem der Kassettenschieber gleitet, für sich hergestellt wird und aus Holz gearbeitet ist. Auf diesen Rahmen wird nun ein Metallkästchen mit Deckel aufgesetzt,

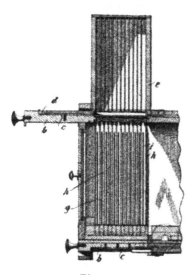

resp. befestigt, in welches der Filmpack gelegt wird. Da das Metallkästchen kaum breiter ist als der Filmpack, so kann auch das Holz des Rahmens bis zum Kästchen fortgehobelt werden, wenn es sich um eine Kamera handelt, für welche sehr schmale Doppelkassetten oder gar Metallkassetten benutzt werden. Sind die Wände des Kästchens, in welches der Filmpack gelegt wird, aber von Holz, d. h. ist die ganze Kassette aus Holz gearbeitet, so darf man wohl auch bis zum Holze abhobeln, es bleibt dann aber kein schmaler, vorstehender Leisten stehen, wenn schmale Doppelkassetten in Betracht kommen (,,Photogr. Industrie" 1905, S. 222).

Fig. 110.

Dr. Ludwig Herz in Wien erhielt ein D. R.-P. Nr. 151 775 vom 10. Oktober 1899 auf eine Vorrichtung zum Kuppeln eines ansetzbaren Plattenmagazins mit dem Kameragehäuse (Fig. 110), bei der die Ein- und Ausfüllöffnung

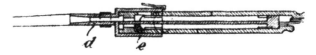

Fig. 111.

verschließende, lichtdicht geführte und in bekannter Weise mit Vorrichtungen c zum Mitnehmen des als Schieber ausgebildeten Magazinbodens d ausgerüstete Schieber b mit Schienen verbunden ist, welche bei dem Herausziehen des Schiebers in Nuten des Magazins e eingreifen, um eine Abnahme des letzteren bei geöffnetem Schieber zu verhindern (,,Phot. Chronik" 1904, S. 665).

Ein D. R.-P. Nr. 152088 vom 18. Mai 1902 erhielt Fritz
Biermann in Stettin auf eine Vorrichtung zum lichtsicheren
Ein- und Ausführen von Platten in Doppelkassetten, bei
der ein auf eine Schmalseite der Kassette aufsetzbarer Trichter
vorhanden ist, dessen an den Vorratsbehälter anschließbare
Oeffnung d (Fig. 111) seitlich von der Mittellinie des auf die
Kassette aufzusetzenden Endes e liegt („Phot. Chronik" 1904,
S. 680).

Louis Schünzel in Berlin ließ sich unter D. R.-P.
Nr. 151398 vom 10. April 1902 eine Magazin-Wechsel-
kassette mit ausziehbarem Magazin (Fig. 112) patentieren. Bei

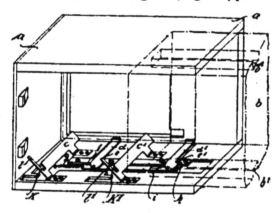

Fig. 112.

dieser Magazin-Wechselkassette sind behufs zwangläufiger
Ueberführung der belichteten Platte von der Vorderseite nach
der Rückseite des Kassettenrahmens a an dessen Seitenwänden
Hebel $d\,d^1$ angeordnet, welche beim Ausziehen der Schub-
lade b durch Vermittelung einer von dieser am Schluß ihrer
Auszugsbewegung mitgenommenen Schiene f so gedreht
werden, daß sie die von ihnen gehaltene Platte nach der
Rückseite befördern, wo sie von federnd aufklappenden
Schienen $c\,c^1$ in deren Einschnitten $k\,k^1$ bis zum Wieder-
einschieben der Schublade gehalten wird („Phot. Chronik"
1904, S. 685).

Das D. R.-P. Nr. 148661 vom 24. Februar 1901 lautet für
Arthur Augustus Brooks und George Andrew Watson
in Liverpool auf eine Wechselkassette für geschnittene
Films mit einem bei Tageslicht auswechselbaren Filmmagazin
(Fig. 113 bis 116). Bei dieser Wechselkassette wird aus dem beim

18

Einsetzen in eine ausziehbare Lade 20 durch Abstreifen eines Deckels 6 geöffneten Magazin 5 mittels eines durch das Aus- und Einschieben der Lade in Bewegung gesetzten Hebels 47

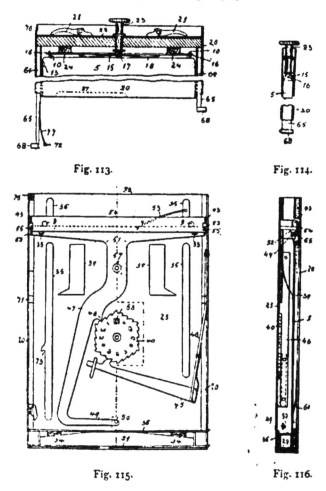

Fig. 113. Fig. 114.

Fig. 115. Fig. 116.

beim ersten Ausziehen der Lade ein Film herausgezogen, welcher beim Einschieben der Lade zwischen dieser und einem Rahmen zur Belichtung festgelegt wird und beim erneuten Aus- und Einschieben der Lade an der entgegengesetzten Seite des Magazins wieder eingeführt wird („Phot. Chronik" 1904, S. 582).

Dr. Rudolf Krügener in Frankfurt a. M. erhielt ein
D. R.-P. Nr. 151776 vom 7. Mai 1903 auf einen Metalldeckel
für Rollkameras (Fig. 117 u. 118). Für Rollkameras, die
auch zum Arbeiten mit Kassetten verwendet werden sollen, dient

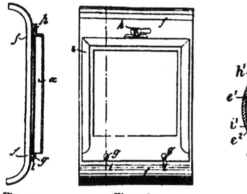

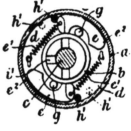

Fig. 117. Fig. 118. Fig. 119.

ein mit einem losen Zwischenrahmen *a* zur Aufnahme der
Kassette versehener Metalldeckel, dessen Befestigung an dem
Kameradeckel durch ein wenig vorspringende Nuten, Haken
(z. B. *g*, *h*) und dergl. erfolgt („Phot. Chronik" 1904, S. 665).

Henry Frank Purser in London
erfand eine Vorrichtung an Roll-
kameras zum Ausrücken der die
Drehung der Spulen in einer Richtung
hindernden Sperrvorrichtung und erhielt
ein D. R.-P. Nr. 150107 vom 16. September
1902. Bei dieser Vorrichtung (Fig. 119)
ist mit der Hemmvorrichtung eine lose
Platte verbunden, welche in einer End-
stellung mittels der Zapfen *h'* die Hemm-
glieder *e* gegen Eingriff mit der Gehäuse-
wand *a* sichert, so daß die Spule nach
beiden Richtungen hin frei gedreht werden
kann („Phot. Chronik" 1904, S. 609).

Fig. 120.

Das D. R.-P. Nr. 154425 vom 8. Juli 1903 wurde Voigt-
länder & Sohn, Akt.-Ges. in Braunschweig, für eine Vor-
richtung zum Anzeigen stattgehabter Belichtungen
bei Kassettenkameras (Fig. 120) erteilt. Zum Anzeigen
stattgehabter Belichtungen bei Kassettenkameras *a* dient eine
Vorrichtung, bei der ein an der Kamera angebrachtes

18*

Anzeigewerk *f* angebracht ist, welches bei jeder Aus- und Einbewegung der Kassettenschieber *a* durch an letzteren angebrachte Schaltklinken *e* oder dergl. umgestellt wird ("Phot. Chronik" 1905, S. 132).

Bei der der Kodak-Gesellschaft m. b. H. in Berlin unter D. R.-P. Nr. 154340 vom 21. Juli 1903 patentierten Rollkassette für photographische Kameras (Fig. 121) sind beide Filmspulen *53, 54* auf derselben Seite gelagert und ist der ausgespannte Teil des Films von einem besonderen Gehäuse *22* umschlossen, welches sich an die Rückwand der Kamera anlegt. Dieses Gehäuse *22* ist derart gelenkig mit dem Spulenkasten 7 verbunden, daß man es nach rückwärts aus der Bildebene ausschwenken kann, um an seiner Stelle

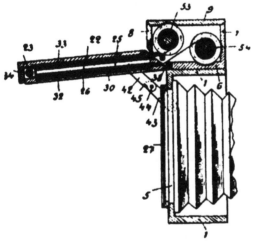

Fig. 121. Fig. 122.

eine Mattscheibe *27* oder Plattenkassette einzusetzen ("Phot. Chronik" 1905, S. 76).

Aug. Füller in Worms erhielt ein D. R.-P. Nr. 147665 vom 29. Juli 1902 für eine Vorrichtung an Kassetten zum Anzeigen der bereits erfolgten Belichtung (Fig. 122), welche durch eine an der Außenseite der Kassette angeordnete bewegliche Signalklappe durch einen am Handgriff des Schiebers befestigten Bügel *e* beim Herausziehen des Schiebers in eine solche Lage gebracht wird, daß sie beim Schließen des Schiebers von dessen Bügel *e* nicht erfaßt wird (, Phot. Chronik" 1904, S. 421).

Dr. Rud. Krügener erhielt auf eine Doppelkassette aus Holz von geringem Volumen (Fig. 123) ein D. R.-P. Nr. 150708 vom 1. April 1903. Die Stirnseite der Kassette, an

der die Schieber gezogen werden, ist mit einer Metallschiene *c*
bekleidet, welche mit ihren umgebogenen Enden *g g* um die
Seitenleisten *de* der Kassette greift und derart geformt ist,
daß das Metall auch die Nuten, in welche die Schieber ein-
geführt werden, ganz umgibt, zu dem Zwecke, ein Ausbrechen
des Holzes an den Verbindungsstellen des Rahmens und am

Fig. 123.

Eingang der Nuten zu verhüten („Phot. Chronik" 1904,
S. 515).

Bei der der Firma C. P. Goerz in Friedenau bei Berlin
unter D. R.-P. Nr. 148662 vom 24. Juli 1902 patentierten Vor-

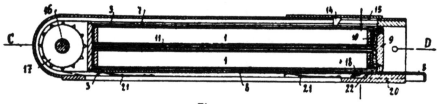

Fig. 124.

richtung zum Wechseln geschnittener Films bei Tages-
licht (Fig. 124) ist der unten und oben offene, mit lichtdichten
Schiebern verschlossene Filmraum *1* zur Aufnahme der Films
zweiteilig ausgebildet, um zu ermöglichen, daß die auf die
zu belichtenden Films einerseits und die belichteten Films
anderseits zum ordnungsmäßigen Funktionieren der Wechselung
auszuübenden Druckwirkungen unabhängig voneinander zur
Geltung gebracht werden können („Phot. Chronik" 1904,
S. 515).

Ein D. R.-P. Nr. 148907 vom 14. August 1900 erhielt
David Abraham Lowthime in Finsbury, England, auf ein
Plattenpaket zum Einführen von photographischen Platten
bei Tageslicht in Magazinkameras (Fig. 125), bei dem der
Behälter an der Vorderseite mit einem biegsamen, lichtdichten

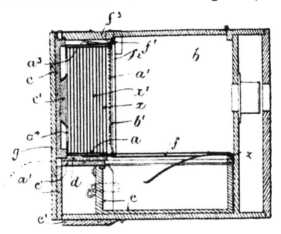

Fig. 125.

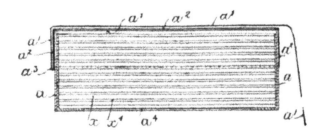

Fig. 126.

Stoff a^2 (Cherrystoff, Leder, Papier oder dergl.) bedeckt ist,
dessen Kanten mittels Streifen a^1 von weniger festem Stoff
mit den Behälterwänden so verklebt sind, daß man den
Verschluß mittels einer daran befindlichen, aus der Kamera
herauszuführenden Verlängerung von außen (Fig. 126) ab-
reißen kann („Phot. Chronik" 1904, S. 543).

Die der Kodak-Gesellschaft m. b. H. in Berlin unter
D. R.-P. Nr. 153406 vom 26. Juni 1903 patentierte photo-
graphische Kassette, bei welcher die Platte in einer Nut

des Kassettenrahmens durch eine in der gegenüberliegenden Nut befindliche, von außen verstellbare Feder *14* (Fig. 127) gehalten wird, besitzt einen zum Bewegen der Feder *14* dienenden Stift, der einen Vorreiber *16* trägt, der nach dem Hineindrücken der Feder *14* durch den eingeschobenen Kassettenschieber mit einem am Kassettenrahmen *2* angebrachten Knopf *18* in Eingriff gehalten wird, so daß ein Ausziehen des Stiftes und mithin ein

Fig. 127.

Auslösen der Feder nur möglich ist, wenn der Kassettenschieber herausgezogen ist ("Phot. Chronik" 1905, S. 64).

The American Automatic Photograph Company in Cleveland, V. St. A., erhielt ein D. R.-P. Nr. 156344 vom 22. Juli 1902 (Zusatz zum Patente Nr. 141127 vom 22. Juli 1902) auf ein Magazin für photographische Platten. Die Ausführungsform dieses Plattenmagazins, bei welcher ein mittelbar auf die Platten drückender Deckel Anwendung findet, ist dadurch gekennzeichnet, daß zum Herauspressen des Ausschlußpfropfens als Druckübertragungsmittel eine die Platten belastende Kugel oder dergl. (Fig. 128) von

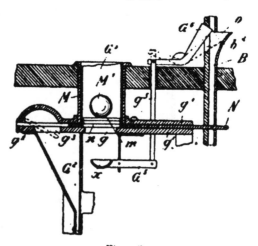

Fig. 128.

solcher Größe benutzt wird, daß sie nach Verbrauch der letzten Platte durch eine unterhalb des Magazins befindliche Oeffnung, welche die Platten nicht hindurchläßt, fallen kann, um in bekannter Weise eine Sperrvorrichtung für den Einwurfskanal des Photographie-Automaten, in welchem das

Plattenmagazin benutzt wird, auszulösen („Phot. Chronik"
1905, S. 95).

Robert Mahr in Berlin erhielt ein D. R.-P. Nr. 152356
vom 22. Februar 1903 für eine Vorrichtung zum licht-
dichten Verschließen des nach dem
Herausziehen des Kassettenschiebers b
(Fig. 129) freigelegten Schieberschlitzes h
von Kassetten, welche aus einer sich
federnd über den Schlitz h legende, am
Kamerahinterrahmen a angeordnete Dreh-
klappe e besteht („Phot. Chronik" 1905,
S. 43).

Bermpohl nahm ein D. R.-P.
Nr. 157781 vom 3. Mai 1904 für eine Vor-
richtung zum automatischen Wechseln
der Platten, Lichtfilter und entsprechenden
Auslösung des Objektivverschlusses.

Fig. 130 veranschaulicht die Lloyd-
Rollfilm-Kassette von Hüttig & Sohn
in Dresden.

Fig. 129.

Atelier.

Ueber Stellung und Beleuchtung
in der Photographie im Atelier und
im Zimmer handelt das Werk von C. Klary, „La pose et
l'éclairage en photographie dans les ateliers et les apparte-

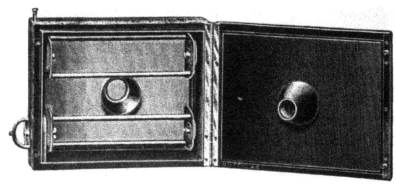

Fig. 130.

ments", welches zahlreiche Vorlagebilder, sowie Skizzen über
die Benutzung des Beleuchtungs- und Reflektierschirmes ent-
hält. Es erscheint im Verlage von H. Desforges, Paris,
41 Quai des Grands-Augustins.

Bei der Einrichtung von Ateliers wird, wie „Studio News" bemerken, fast nie darauf Rücksicht genommen, für die Bewegung der Hintergründe an den Porträtierten heran und von ihm weg genügend Raum zu lassen; dadurch beraubt

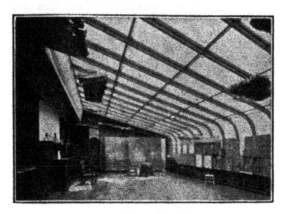

Fig. 131.

man sich zum größten Teil der Möglichkeit, durch verschiedene Stellung und Beleuchtung des Hintergrundes ein gutes „Loskommen" der Person vom Hintergrunde zu ermöglichen.

Eine gute Glasdach-konstruktion „Antipluvius" erzeugt J. Degenhardt in Berlin (Fig. 131).

Stative.

Ein D. R.-P. Nr. 154 538 vom 9. Dezember 1903 erhielten Hoh & Hahne in Leipzig auf ein federnd gelagertes Schwingestativ für Reproduktionskameras (Fig. 132), bei welchem sowohl der

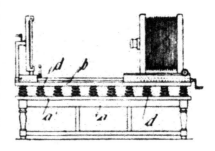

Fig. 132.

die Kamera und das Reißbrett tragende Rahmen b als auch der obere Rahmen a' des Fußgestelles a als volle Platten ausgebildet, zwischen welchen in geringen Abständen längs und quer verhältnismäßig schwache Schraubenfedern d angeordnet sind („Phot. Chronik" 1905, S. 76).

Apparate zum Kopieren, Entwickeln, Waschen, Retouchieren u. s. w.

Eine periodisch arbeitende Kopiermaschine mit veränderlichem Papiervorschub ließ W. Elsner patentieren (D. R.-P. Nr. 154209 vom 18. Nov. 1902).

Die Konstruktion des von der Firma A. Moll in Wien erzeugten Schnell-Kopierapparates zur Anfertigung von Kopieen auf Bromsilber- und Bromchlorsilber-Papieren, Postkarten und Diapositiven nach Glas- oder Filmnegativen geht aus Fig. 133 hervor. Eine nähere Beschreibung ist

Fig 133.

in Molls „Notizen" 1904, S. 68, angegeben.

Karl Wagner in Berlin erhielt ein D. R.-P. Nr. 152645 vom 25. November 1903 (Zusatz zum Patent Nr. 133484 vom 30. September 1900) auf einen photographischen Kopierapparat mit periodischer Fortschaltung des Positivpapieres und dergl. und periodischer Zusammenpressung von Negativ- und Positivpapier (Fig. 134). Bei diesem Kopierapparat erfolgt das Anpressen des Luftkissens v durch eine auf die Druck-

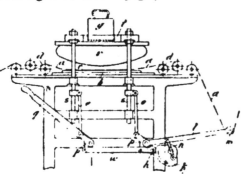

Fig. 134.

platte des letzteren wirkende, regelbare Gewichtsbelastung g, während das Abheben mittels geeigneter Uebertragungsmechanismen von einem Exzenter k aus geschieht („Phot. Chronik" 1904, S. 685).

Einen Schnell-Kopierapparat für Entwicklungspapiere (D. R.-P. Nr. 137520) bringt die Fabrik photogra-

phischer Apparate Gamber, Diehl & Co. in Heidelberg in
den Handel.

Nathaniel Howland Brown in Philadelphia erhielt ein
D. R.-P. Nr. 150247 vom 18. Februar 1903 auf eine Kopier-

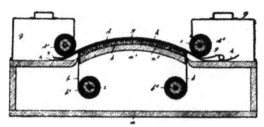

Fig. 135.

vorrichtung (Fig. 135), bei welcher das Original *g* und das
lichtempfindliche Papier *h* durch ein durchsichtiges wanderndes

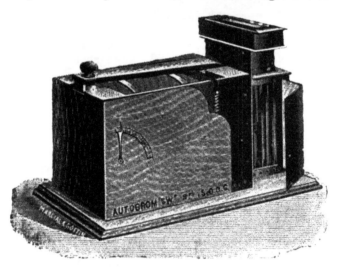

Fig. 136.

Band gegen ein wanderndes Auflager, welches ebenfalls aus
einem wandernden, auf geeigneter Bahn zwangläufig mit dem
Druckbande geführten Bande *b* besteht, gepreßt wird („Phot.
Chronik" 1904. S. 570).

Die Straight-Warehouse Co. in St. Gérand le Puy
(Frankreich) erzeugt einen Kopierapparat (Fig. 136) und

bringt ihn unter dem Namen „L'Auto-Brom S. W." in den Handel.

Einen ähnlichen Apparat konstruierten L a m p e r t i & G a r b a g n a t i in Mailand (Fig. 137).

Ein D. R.-P. Nr. 156046 vom 13. Juni 1903 erhielt H e r v e y H. Mc I n t i r e in South Bend, V. St. A., auf einen photo-graphischen K o p i e r a p p a r a t für fortlaufenden Betrieb mit einer von einem endlosen Drucktuch teilweise umschlossenen, von innen beleuchteten Negativtrommel, welcher sich dadurch

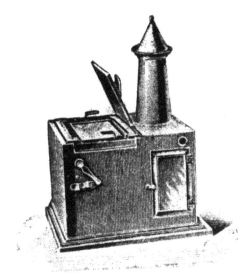

Fig. 137.

kennzeichnet, daß ein die Oeffnung einer die Lichtquelle um-gebenden Trommel *10* (Fig. 138) infolge geeigneter Belastung verschließender Schieber *13* der Bewegung der Negativ-trommel *4* dadurch folgt, daß ein in diese eingesetzter federnder Stift *16* ihn erfaßt und so lange mitnimmt, bis sein Anschlag *25* gegen den Anschlag *24* eines vom Stifte *16* nieder-gedrückten Drahtbügels *23* schlägt, wonach der Stift *16* über den Schieber hinweggleitet („Phot. Chronik" 1905, S. 111).

H e r v e y H. Mc. I n t i r e in South Bend, V. St. A., erhielt ein D. R.-P. Nr. 146685 vom 14. Januar 1903 auf einen photo-graphischen K o p i e r a p p a r a t, bei welchem sowohl die Belichtung, als auch die Anpressung des Papieres an das zu kopierende Negativ selbsttätig bewirkt wird (Fig. 139). Dieser

besitzt einen gegen eine mit Ausschnitten versehene Trommel
federnd anliegenden Arm *9*, der mit der Vorrichtung zum
Anpressen des Papieres und der Beleuchtungsvorrichtung so
verbunden ist, daß er je nach seiner Stellung in einem Aus-
schnitt oder auf der vollen Oberfläche abwechselnd das ·über
das Negativ *18* gelegte Papier festhält und zugleich die Licht-
quelle *5* freigibt oder diese wieder bedeckt und das belichtete
Papier freigibt („Phot. Chronik" 1904, S. 429).

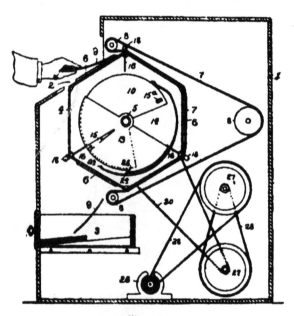

Fig. 138.

Ein D. R.-P. Nr. 156292 vom 8. September 1903 wurde
Alfred Schoeller in Frankfurt a. M. auf einen Kopier-
apparat mit an der Kopierfläche entlang geführter streifen-
förmiger Lichtquelle (Fig. 140) erteilt, welcher dadurch gekenn-
zeichnet ist, daß als Lichtquelle eine elektrische Lampe ver-
wendet wird, welche eine quer über die ganze Kopierfläche
reichende, ununterbrochene Lichtlinie liefert („Phot. Chronik"
1905, S. 103).

Von der Kodak Co. wird eine Kopiermaschine (Fig. 141)
angefertigt und in den Handel gebracht. Ihre Konstruktion
ist dem in diesem „Jahrbuche" für 1903, S. 242, angeführten
Kopierapparat „Expreß-Photo" ähnlich.

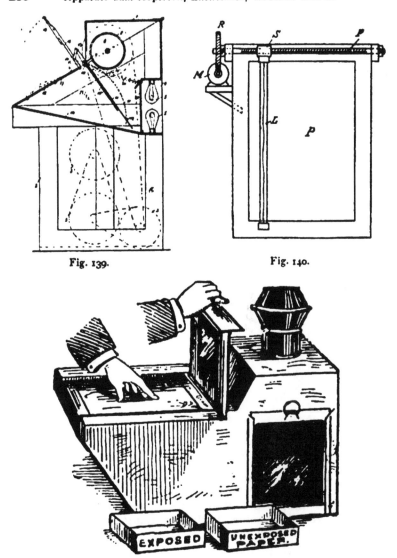

Fig. 139.　　　　　　　　　　　Fig. 140.

Fig. 141.

Bei der Kopiervorrichtung von Julius Benade in
Erfurt (D. R.-P. Nr. 154210 vom 9. September 1903), die das
registerhaltige Auflegen des Negativs c (siehe Fig. 142) auf ein

bereits vorhandenes Bild *d* beim Kombinationsdruck im durch-
fallenden Licht gestattet, wird zum Anpressen des Kopier-
papieres an das Negativ statt einer undurchsichtigen eine
durchsichtige Preßplatte *a* und *b* benutzt („Phot. Chronik"
1905, S. 91).

Eine Kopiervorrichtung (Fig. 143), bei welcher eine
Membrane fortschreitend durch Flüssigkeitsdruck gegen das
lichtempfindliche Papier *a* und Negativ *b* gepreßt wird, wurde

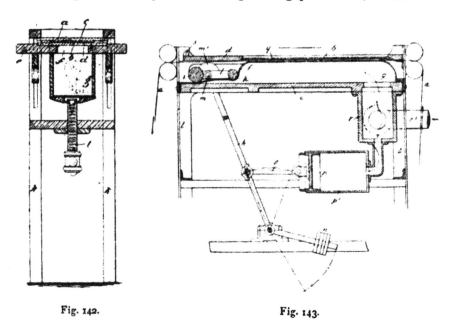

Fig. 142. Fig. 143.

Alfred Jaray in London unter D. R.-P. Nr. 151218 vom
21. April 1903 patentiert. Zugleich mit dem Einführen des
Druckmittels hinter die Membrane *f* wird zwischen dieser
und dem Negativ *b* eine Rolle *i* entlang geführt („Phot.
Chronik" 1904, S. 652).

Jobst Hinne in Berlin erhielt ein D. R.-P. Nr. 151974
vom 3. März 1903 auf eine photographische Kopiermaschine
(Fig. 144), bei welcher die Belichtung durch eine relative Ver-
schiebung des Negativs *b* mit dem Papier *c* an einem Belich-
tungsschlitz *a* entlang erfolgt und bei der die Lichtstärke
einstellbar ist, wozu die Einrichtungen so ausgebildet sind,

daß die Achse des auf das Negativ fallenden Lichtkegels bei allen Einstellungen lotrecht zum Negativ bleibt („Phot. Chronik" 1905, S. 15).

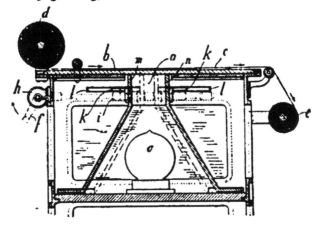

Fig. 144.

F. Oppenheimer nahm ein D. R.-P. Nr. 158401, 1903, auf einen photographischen Schnellkopierapparat.

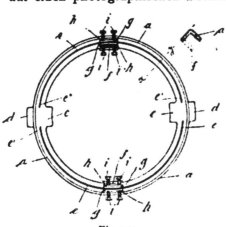

Fig. 145.

Der Kopierrahmen von Nels. K. Cherrill in Lausanne (Schweiz) (D. R.-Patent Nr. 152248 vom 16. August 1903), welcher während des Kopierens eine völlige Trennung des Kopierpapiers vom Negativ gestattet, besitzt einen mit beliebigen Merkzeichen versehenen Rahmen mit an der photographischen Platte zu befestigenden entsprechenden Merkzeichen-Anordnungen, einen Deckel, dessen Merkzeichen in Uebereinstimmung mit denen des Rahmens angeordnet sind, und Mittel zur zeitweisen Befestigung des lichtempfindlichen Papieres am Deckel („Phot. Chronik" 1905, S. 43).

Das D. R.-P. Nr. 152453 vom 29. Oktober 1903 lautet auf den von Oskar Asch in Dresden-Löbtau erzeugten cylindrischen Lichtpausapparat mit an den gekrümmten Kanten gefaßten gebogenen Gläsern (Fig. 145). Bei diesem Apparat sind die Gläser *e* nur an einer Stelle ihrer Kanten elastisch gefaßt („Phot. Chronik" 1905, S. 15).

Um Druckplatten mit aufgebogenen Rändern in Lichtpausapparate einlegen zu können, dient eine Bogdan Gisevius unter D. R.-P. Nr. 150930 vom 29. April 1903 patentierte Einrichtung (Fig. 146), bei der die hochgebogenen Ränder der Platten *c* von zwei keilförmig abgeschrägten

Fig. 146.

Leisten *a* oder dergl. aus beliebigem Material eingeschlossen werden („Phot. Chronik" 1904, S. 665).

Richard Beckmann in Charlottenburg erhielt auf einen Spannrahmen zur Aufnahme eines lichtempfindlichen

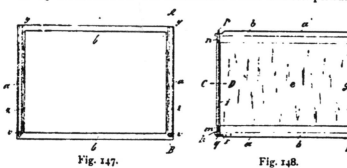

Fig. 147. Fig. 148.

Papierblattes, Films oder dergl. für photographische Zwecke ein D. R.-P. Nr. 146787 vom 21. Dezember 1902 (Zusatz zum Patent Nr. 146786 vom 25. Juli 1902). Bei dem Spannrahmen gemäß Patent 146786 wird das in den Rahmen *b* (Fig. 147) eingelegte Papierblatt an zwei einander gegenüberliegenden Seiten durch seinen Rand überdeckende, exzentrisch gelagerte Walzen *s*, Daumenwellen oder dergl. bei der Drehung der letzteren in einander entgegengesetzter Richtung ausgestreckt und in den Rahmen festgeklemmt („Phot. Chronik" 1904, S. 401).

Der Richard Beckmann in Charlottenburg unter Nr. 146786 vom 25. Juli 1902 patentierte Spannrahmen zur Aufnahme eines lichtempfindlichen Papierblattes, Films oder

dergl. für photographische Zwecke besitzt eine in dem Rahmen *b* (Fig. 148) drehbar gelagerte, mit dem einen Ende des in den Rahmen eingelegten Papierblattes *e* oder dergl. zusammen wirkende Streckwalze *i*, durch deren Drehung das Papierblatt nach Bedarf mehr oder weniger straff gespannt werden kann (,, Phot. Chronik '' 1904, S. 401).

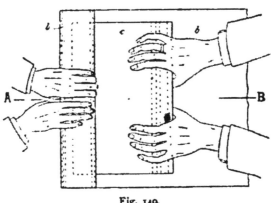

Fig. 149.

Ernst Friedrich Gerstäcker in Vryheid (Transvaal) konstruierte zum Glätten von durch Aufrollen nach einer Richtung gekrümmten Gegenständen, wie photographischen Films *c* (Fig. 149), Photographieen auf Papier

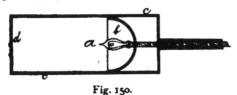

Fig. 150.

oder überhaupt Papieren jeder Art eine Rolle, bestehend aus einem Bogen Papier *b*, der mit seinem einen Ende an einer starken Rolle aus Holz, Pappe oder ähnlichem, zweckmäßig unter mehrmaligem Aufwinden auf die Rolle, befestigt ist und erhielt darauf ein D. R.-P. Nr. 147456 vom 13. Dezember 1902 (,, Phot. Chronik '' 1904, S. 452).

Chr. Hülsmeyer in Düsseldorf macht als Lichtquelle eine Trockenvorrichtung für photographische Bildbänder benutzbar (D. R.-P. Nr. 147591 vom 8. Oktober 1902), bei der eine elektrische Glühlampe *a* (Fig. 150) mit Reflektor *b* von einer drehbaren, an einem Ende offenen, an der Mantelfläche durchbrochenen und gegebenenfalls mit porösem Stoff bezogenen Trommel *c* umgeben ist (,, Phot. Chronik '' 1904, S. 457).

Ein D. R.-P. Nr. 150680 vom 17. April 1903 erhielt Willy Nauck in Leipzig auf eine Vorrichtung zur Führung von photographischen Bildbändern, bei der in den Bädern Schwimmwalzen *Sch* (Fig. 151) zur Führung des Bildbandes bis zur Oberfläche der Flüssigkeit angeordnet sind, welche zweckmäßig durch Leisten *L* an den Seitenwänden der Behälter

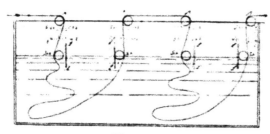

Fig. 151.

am Ausweichen verhindert werden („Phot. Chronik" 1904, S. 645).

Auf einen mechanischen Entwicklungsapparat für Bildbänder ohne in den Bädern liegende Führungswalzen und

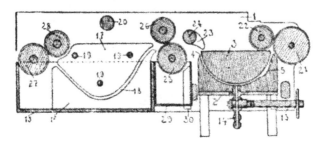

Fig. 152.

Führungsbänder erhielten Anton Pollak in Budapest, Vereinigte Elektrizitäts-Aktiengesellschaft in Ujpest bei Budapest und Dr. F. Silberstein in Wien ein D. R.-P. Nr. 152770 vom 8. November 1902. Zur Aufnahme von Flüssigkeiten dienen Führungsspalten *4, 18* (Fig. 152), durch welche das Bildband mittels außerhalb befindlicher Preßwalzen *21, 22* hindurchgeschoben wird („Phot. Chronik" 1905, S. 51).

James Wyndham Meek in London erhielt ein D. R.-P. Nr. 149702 auf einen Apparat zum Entwickeln von Roll-

films bei Tageslicht, bei dem der Filmstreifen von einer seit-
lichen Kammer durch einen Schlitz in den eigentlichen Entwick-
lungsraum geführt wird. Dieser Apparat, bei dem der Film k
(Fig. 153), während er über den Boden des Entwicklungs-

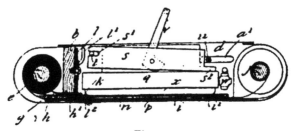

Fig. 153.

raumes geführt wird, von einem entfernbaren Lichtabschluß-
deckel m bedeckt ist, auf den ein unten offener Kasten q auf-
gesetzt ist, der licht- und wasserdicht auf den Film aufgedrückt

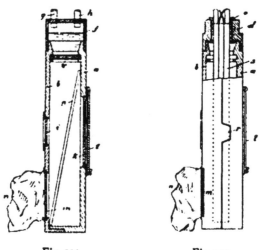

Fig. 154. Fig. 155.

wird, nachdem der Lichtabschlußdeckel herausgezogen ist
(„Phot. Chronik" 1904, S. 617).

Bei dem Heinrich Dreykorn in München unter
D. R.-P. Nr. 150455 vom 22. Juli 1902 patentierten Tages-
licht-Entwicklungskasten ist eine durch einen Schieber c
(Fig. 154 u. 155) zu verschließende Schmalseite des Kastens

derart eingerichtet, daß abwechselnd entweder ein Rahmen *d*, welcher das lichtdichte Einführen der gefüllten Kassette *s*, sowie das Herausziehen der leeren Kassette bis oberhalb des Schiebers gestattet, oder ein Behälter *f*, durch welchen die erforderlichen Flüssigkeiten nach Oeffnen des Schiebers in das Innere des Kastens eingelassen werden können, aufgesteckt werden kann („Phot. Chronik" 1904, S. 609).

Antoin. Champly, geb. Ricklin, in Paris erhielt das D. R.-P. Nr. 146082 vom 22. Oktober 1901 auf einen Apparat zum Auswaschen photographischer Positive und Negative, bei dem in einem kastenförmigen, mit Ein- undAuslauf *a b* (Fig. 156) versehenen Behälter eine Reihe von Schalen *c* mit Durchbrechungen *d* übereinander derartig ein-

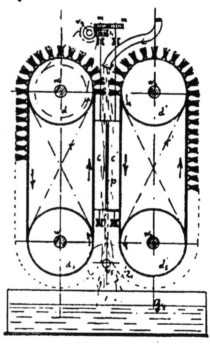

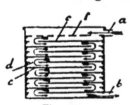

Fig. 156. Fig. 157.

gesetzt ist, daß die Durchbrechungen abwechselnd an den einander gegenüberstehenden Behälterwänden liegen, und bei dem die Schalen *c* dicht an die Wände des Behälters anschließen, so daß jede einzelne Abteilung von der gesamten in den Apparat eingeführten Wassermenge durchflossen wird („Phot. Chronik" 1904, S. 301).

Julius Blank in Radebeul bei Dresden wurde unter D. R.-P. Nr. 149365 vom 19. August 1903 eine Maschine zum Waschen von photographischen Platten patentiert, bei der die von oben mit Waschflüssigkeit berieselten Glasplatten *p* (Fig. 157) aufrecht stehend von elastischen Walzen-

paaren $c\,c^1$ zwischen Bürsten- oder Wischbänderpaaren hin-
durchgeführt werden, deren Bänder zu beiden Seiten der
Platten verschiedene Bewegungsrichtung haben („Photogr.
Chronik" 1904, S. 588).

Hermann Lindenberg in Dresden erzeugt Satinier-
maschinen zum mehrmaligen Satinieren photographi-

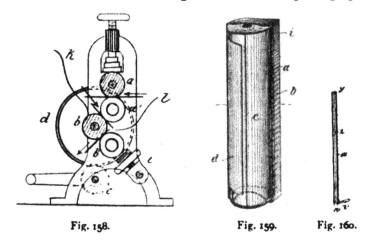

Fig. 158. Fig. 159. Fig. 160.

scher Bilder (D. R.-P. Nr. 148489 vom 5. Februar 1903). Bei
dieser Maschine sind mehr als zwei paarweise zusammen-
wirkende Walzen a, b, a', b' (Fig. 158) in verschiedener Höhen-

Fig. 161.

lage angeordnet, neben denen sich Führungsbleche k, l befinden,
welche die aus dem oberen Walzenpaar heraustretenden Bilder
auffangen und zwischen das nächste Walzenpaar gleiten lassen
(„Phot. Chronik" 1904, S. 598).

Hugo Fritzsche in Leipzig-R. konstruierte eine Vor-
richtung zur Verhütung des selbsttätigen Abrollens der Roll-
films von ihren Spulen, bestehend aus einem nur eine Film-
rolle umgreifenden Gehäuse oder Gestell i (Fig. 159), welches

mit federnd an den Film anliegenden Lappen oder Bügeln *d*
ausgestattet ist und erhielt darauf ein D. R.-P. Nr. 152185
vom 6. Februar 1903 („Phot. Chronik" 1905, S. 39).

Auf ein Verfahren zur Her-
stellung von Photographieen mit
Hintergrund sowie von Hinter-
grundvignetten erhielt Herm.
Kuten in Weidling bei Kloster-
neuburg (Nieder-Oesterreich) ein
D. R.-P. Nr. 147017 vom 15. März
1902. Zur Herstellung von Photo-
graphieen (Negativen), ins-
besondere von Porträts mit ent-
sprechend gewähltem Hintergrund
unter Anwendung von Hinter-
grundvignetten (Fig. 160) wird
bei der Aufnahme die Hinter-
grundvignette unmittelbar auf
die lichtempfindliche Platte ge-
legt und mitexponiert („Phot.
Chronik" 1904, S. 501).

Fig. 162.

Eine Entwicklungsschale für Films bringt in der
in Fig. 161 abgebildeten Form die Firma W. Butcher & Sons

Fig. 163.

Fig. 164.

Fig. 165.

in London in den Handel. Die Schale ist aus Porzellan ge-
fertigt und besitzt zwei porzellanene Querstücke, unter welchen
der Film in die Entwicklerflüssigkeit eingeführt und darin
untergetaucht wird („The Yearbook of Phot." 1904, S. 501).

Eine Vorrichtung zur raschen Herstellung gesättigter Fixiernatronlösung empfiehlt B u t c h e r in „The Yearbook of Phot." 1904, S. 511 (Fig. 162). Er bringt in der bekannten Weise das zur Lösung bestimmte Salz in die Flüssigkeit und gibt seinem Apparate die umseitig abgebildete Form.

M e t a l l - T r o c k e n k l a m m e r n aus Messingblech (Fig. 163) und aus Zinkblech sowie F i l m s t o ß n a d e l n aus Messing-

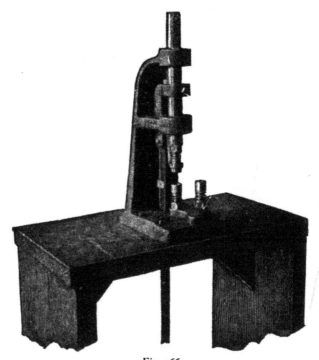

Fig. 166.

draht bringt M a r t i n R ö d e l in Nürnberg in den Handel (Fig. 164 u. 165).

Die Semi-Emaille-Company W o l f f & K o r n b l u m in Berlin NW. bringt P r ä g e m a s c h i n e n zur Herstellung von Semi-Emaillebildern (Fig. 166) in den Handel; es werden Photographieen mit schützenden Celluloïdplatten innig verkittet und zusammengepreßt.

Dunkelkammerbeleuchtung. — Lichtfilter.

Orangegelbes Papier für Dunkelkammerfenster stellt L. Castellani her, indem er genügend starkes, weißes, aber durchscheinendes Papier mit einer Lösung von 1 Liter Wasser, 5 g Auramin, 10 ccm einer wäßrigen Safraninlösung (1 : 100) und 10 ccm Essigsäure tränkt ("Revue de Phot." 1904, S. 251; "Phot. Chronik" 1904, S. 605).

C. F. Kindermann in Berlin gibt den von ihm in den Handel gebrachten elektrischen Dunkelkammerlampen die in Fig. 167 dargestellte Form.

Fig. 168.

Fig. 167.

Fig. 169.

Albert Hofmann in Köln a. Rh. erhielt ein D. R.-P. Nr. 150752 vom 28. November 1902 auf eine Dunkelkammerlaterne (Fig. 168 u. 169). Dieselbe läßt kein direktes oder spiegelnd reflektiertes Licht durch die Lichtfilterscheibe austreten und besitzt eine solche Anordnung der Lichtquelle in einem Winkel des mit nur diffuses Licht zurückwerfenden Reflektoren ausgestatteten Laterngehäuses, daß keine Lichtstrahlen von der Lichtquelle aus direkt auf die Lichtfilterscheibe treffen können ("Phot. Chronik" 1904, S. 631).

Ueber die Selbstherstellung einer tragbaren Dunkelkammer siehe G. B. Robson in "The Camera" 1904, S. 268.

Unter der Bezeichnung „Efeß" (D. R.-G.-M. Nr. 203869)
bringt Fritz Saran in Rathenow eine transportable
Dunkelkammer (Fig. 170) in den Handel.

Dunkelkammerscheiben. H. Calmels empfiehlt zwei
gleiche, verdorbene Trockenplatten zu fixieren, gut auszu-
waschen und zu trocknen. Dann badet man die eine in einer
Lösung von 3 g gewöhnlichem Methylviolett in 1000 ccm
Wasser bis sie vollständig damit getränkt ist, spült sie ober-
flächlich ab und trocknet sie. Die zweite Platte wird ebenso
behandelt, aber mit einer Lösung von 6 g Tartrazin in
1000 ccm Wasser. Wenn man die beiden Platten mit den
Schichten zusammenlegt, so lassen sie nur Rot in der Nähe

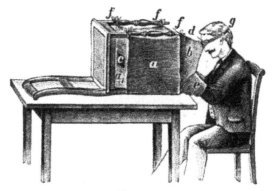

Fig. 170.

der *A*-Linie durch. Die mit Tartrazin gelb gefärbte Platte für
sich kann verwendet werden für das nasse Verfahren und die
unempfindlichen Entwicklungspapiere und gibt ein sehr helles
Licht („Le Photogramme" 1904, S. 135; „Phot. Wochenbl "
1904, S. 277).

Lichtfilter für Dunkelkammerbeleuchtungs-
zwecke erzeugen die „Vereinigten Gelatinefabriken, Akt.-Ges.
in Hanau a. M.". Es sind dies Gelatinefolien in einer
gelben und drei verschiedenen roten Färbungen, welche als
Lichtfilter für Dunkelkammern zum Sensibilisieren von Kopier-
papieren, für das nasse Kollodionverfahren und für die Be-
handlung von Trockenplatten, wobei die orthochromatische
Platte mit inbegriffen ist, bestimmt sind. Diese Lichtfilter
sind nach Angaben von Prof. Dr. A. Miethe hergestellt, sorg-
fältig geprüft und gewähren daher für die ihnen zugedachte
Bestimmung volle Verläßlichkeit. Einen besonderen Vorteil
bietet auch der Umstand, daß sie sich leicht und bequem an

Fenstern und Laternen anbringen lassen und daher auch
zum Mitnehmen auf Reisen geeignet erscheinen („Phot.
Korresp." 1904, S. 224).

Wilhelm Heß (G. Rupprecht Nachfolger) in Kassel
bringt Flexoïdfilter nach Prof. Dr. A. Miethe für Dunkel-
kammerbeleuchtung, in den Farben Gelb, Hellrot, Dunkelrot,
Hellgrün, Dunkelgrün, Braun, in mittelstarker Qualität, für
sehr heiße Lichtquellen wie Argandbrenner u. s. w. in Gelatoïd,
Gelbfilter für Naturaufnahmen zur Ausübung von Moment-
aufnahmen mit gewöhnlichen und farbenempfindlichen Platten,
Lichtfilter für Dreifarbenaufnahmen in den Farben Blau,
Grün und Rot, und Gelatine-Farb- und Mattscheiben
zum Kopieren von flauen oder überexponierten Negativen in
den Handel.

Ueber das Coxin[1]) veröffentlichte Dr. E. W. Büchner in
Darmstadt ein vernichtendes Urteil; mit Bezug darauf schreibt
Franz Sokoll in Leitmeritz: „Wenn auch meine Begeiste-
rung für das Coxin eine starke Einbuße erlitten hat — es
hält nicht alles, was die Gebrauchsanweisung verspricht, be-
sonders für orthochromatische Platten ist es nicht verwendbar —,
so muß ich doch anerkennen, daß ich unlängst mehrere
Flaschen Coxin, die schon 11 Monate am Lager sind, gesehen
habe, die von tadelloser Färbung waren. Ich selbst hatte
einen Rest von gebrauchtem Coxin durch ein halbes Jahr
stehen; er war nun freilich zersetzt, doch wohl deshalb, weil
darin orthochromatische und Isolarplatten gebadet worden
waren, deren Farbstoff zersetzend gewirkt hatte. Die Er-
fahrungen Dr. Büchners dürften sich daraus erklären, daß
sie an Flaschen gemacht wurden, die nach dem Löten nicht
gut gereinigt worden waren; durch Lötwasser, welches in der
Flasche zurückbleibt, wird das Coxin zersetzt. — Zu meiner
demnächst erfolgenden Nordlandreise werde ich mich mit
einer Flasche Coxin ausrüsten, die 11 Monate am Lager war,
und hoffe, in Fällen, wo es sich darum handelt, rasch ohne
Dunkelkammer eine Probeplatte zu entwickeln, wieder die
besten Resultate zu erzielen."

Gelbe Lichtfilter mit Tartrazin für orthochromatische
Aufnahmen stellt man sich für gelegentlichen Gebrauch am
besten so her, daß man eine Trockenplatte unbelichtet aus-
fixiert, sehr sorgfältig wässert und trocknet. Hierauf wird

1) Ueber Coxin vergl. dieses „Jahrbuch" für 1904, S. 29.

dieselbe in eine zweiprozentige Tartrazinlösung 5 bis 10 Minuten eingelegt, schnell abgespült und bald getrocknet. Die Scheibe wird direkt am besten in die Kassette, Schicht auf Schicht mit der·photographischen Platte gelegt und natürlich bei der Einstellung auf die dadurch entstehende Differenz Rücksicht genommen („Phot. Chronik" 1904, S. 333).

Dr. Selles Farbenphotographie, G. m. b. H., in Berlin erhielt ein D. R.-P. Nr. 154100 vom 25. Juli 1903 für eine Einrichtung an photographischen Objektiven zum schnellen Wechseln der auf einer parallel zu der Objektivachse an-

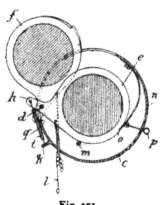

geordneten Welle einzeln drehbar gelagerten Blenden oder Farbfilter, bei der die Filter e, f (Fig. 171) beim Einstellen in die Gebrauchslage durch eine Feststellvorrichtung p so gehalten werden, daß durch Vorschalten des nächstfolgenden Filters das bis dahin festgehaltene freigegeben wird („Phot. Chronik" 1905, S. 83).

Newton und Bull beschrieben Dreifarbenlichtfilter und ihre praktische Prüfung („The Phot. Journ." 1904, Bd. 44, S. 263).

Fig. 171.

Ueber Lichtfilter für Dreifarbenphotographie, und zwar die Herstellung von Trockenfiltern als auch von Flüssigkeitsfiltern, sind genaue Vorschriften in Eder, „Rezepte und Tabellen", 6. Aufl., 1905, enthalten.

Projektionsverfahren. — Dreifarbenprojektion. — Apparate zur Vergrößerung von Negativen.

Ueber die Theorie und praktische Ausführung von optischen Projektionsverfahren (bearbeitet von Eppenstein) siehe Winkelmann, „Handbuch der Physik" 1904, Bd. 6, 1. Hälfte.

Bei der zu einem flachen Kasten zusammenlegbaren photographischen Vergrößerungskamera (Fig. 172) von Emil Wünsche (D. R.-P. Nr. 151994 vom 13. Juni 1903) sind die Träger e, f und g für das Negativ, das Objektiv und das lichtempfindliche Blatt gelenkig an in einem gemein-

samen Laufbrett *a* verschieblichen Auszügen *b, c, d* so an-
geordnet, daß sie sich, nach Lösung des einen Balgen vom
Objektivträger, flach gegeneinander legen lassen ("Phot.
Chronik" 1904, S. 665).

Lancasters Dissolver für Projektionsapparate, welcher
dem allmählichen Aufhellen und Verdunkeln der Skioptikon-
bilder dient, ist in Fig. 173 abgebildet.

Der Projektionsapparat für diaskopische und epi-
skopische Projektion von R. Fueß in Berlin-Steglitz (Fig. 174)
dient zur Projektion durchsichtiger und undurchsichtiger
Gegenstände. Er gestattet namentlich einen sehr bequemen

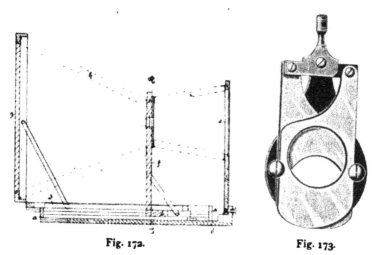

Fig. 172. Fig. 173.

und schnellen Uebergang von der einen Projektionsart in die
andere.

Stereoskopische, kinematographische Projek-
tionen. Wordsworth Donisthorpe machte den Versuch,
lebende Photographieen mit Hilfe des Anaglyph- oder Plasto-
graphverfahrens zu projizieren. Zwei Reihen von Negativen
werden mit Hilfe eines stereoskopischen Kinematographen
aufgenommen und durch farbige (rote und grüne) Filter auf
einen weißen Schirm, wie die Anaglyphen, übereinander
projiziert. Die Zuschauer sind mit Brillen in den Farben der
Projektionen versehen ("Phot. Chronik" 1904, S. 555).

Prof. Dr. A. Miethe bespricht im "Prometheus" 1904,
S. 471, den Farben-Projektionsapparat für die deutsche
Unterrichtsausstellung in St. Louis 1904.

Vergrößerungsapparate zur Herstellung von vergrößerten Bromsilberpapierbildern nach Negativen werden häufig in einer solchen Form in den Handel gebracht,

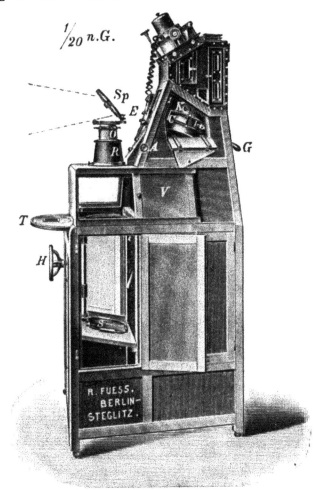

Fig. 174.

daß die Objektiv- und Kassettenstellung für die verschieden großen Bilddimensionen markiert und fix einstellbar ist. A. Stalinski in Burgsteinfurt nennt einen solchen Vergrößerungsapparat, welcher für fünf verschiedene Größen,

sowie zum Kopieren in Kontaktdruck mit Kopierrahmen
bestimmt ist, „Variograph" („Deutsche Photographen-
Zeitung" 1904, S. 783).

Vergrößerungen mit beabsichtigter Unschärfe.
Ein beliebter Weg zur Erreichung großer Bilder besteht darin,
die Originalaufnahme im Format 9:12 cm herzustellen und
nach dem kleinen, scharfen Negative mehr oder minder
unscharfe Vergrößerungen anzufertigen. Zur Erreichung einer
malerischen Weichheit schaltet man im Wiener Photo-Klub
beim Vergrößern dieser Negative vor das Objektiv ein Stück
schwarzen Stramins (Netzstoff).

Serienapparate. — Kinematographen. — Stereo- und Mikrokinematographie.

Ernemanns Apparat „Kino" zur Aufnahme und Vor-
führung lebender Bilder für Amateure hat nicht nur die dem
Amateur vertraute Form und Dimensionen einer Handkamera
kleinsten Formates, sondern auch
einen Preis, welcher dem einer
gewöhnlichen guten Handkamera
entspricht (200 Kr.).

Unter D. R.-P. Nr. 149568
vom 25. Mai 1901 wurde Claude
Grivolas Fils in Chatou, Seine-
et-Oise (Frankr.), ein Verfahren
zur Projektion von Stereoskop-
Reihenbildern patentiert, bei
dem ein Bildband (Fig. 175) An-
wendung findet, auf welchem je
ein rechtes Stereoskopbild einem
linken der nächstfolgenden Be-
wegungsphase vorangeht und das
durch eine rotierende Blende o, o^1
(Fig. 176) mit zwei komplementären
Farbenfiltern g, r alle rechten Bilder
in der einen und alle linken Bilder
in der anderen Farbe gefärbt

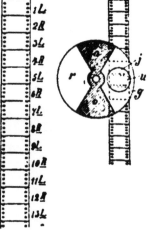

Fig. 175. Fig. 176.

werden, um das stereoskopische Sehen der Bilder nach dem
anaglyphischen Prinzip zu ermöglichen („Phot. Chronik"
1904, S. 492).

Kinematographen, bei welchen die Reihenbilder
(Serienphotographieen) spiralförmig auf eine kreisrunde Platte
aufgenommen und wiedergegeben werden, konstruierten Leo

Fried. Hermann, Jos. Swobade und Carl Lutzenberger in Wien und erhielten ein D. R.-P. Nr. 159380 vom 29. Juli 1902 („Phot. Industrie", 1905, S. 36).

Ueber Kinematographen und verschiedene Apparate zur Herstellung von Bewegungsbildern hielt R. R. Beard einen Vortrag („The Phot. Journ." 1904, S. 231).

Farbige Kinematographie. Professor Miethe berichtete über den gegenwärtigen Stand der naturfarbigen Kinematographie. Demnach macht das Aufnahmeverfahren keinerlei Schwierigkeiten mehr, wenn es in der Weise ausgeführt wird, wie es der Verfasser in Gemeinschaft mit Max Hansen ausgearbeitet hat. Die Filmbänder werden sensibilisiert mit wässriger Aethylrotlösung 1 : 35000, dem eine angemessene Menge Chinolinrot beigemischt ist. In der Sekunde werden 40 bis 50 Aufnahmen gemacht, indem eine dunkle Scheibe mit ausgeschnittenen Sektoren am Objektiv rotiert, die durch die drei Farbenschirme gedeckt sind. Die Sektoren haben verschiedene Ausdehnung, wie sie den drei verschiedenen Expositionen entsprechen. Von den Bildern ist immer eines unter dem Rotfilter, das zweite unter dem Grünfilter und das dritte unter dem Blaufilter exponiert. Die Bilder zeigen sich alle als gleichmäßig ausexponiert, so weit wäre der Prozeß also tadellos festgestellt. Die Schwierigkeit beginnt aber, wenn man das so gewonnene Filmband nach der Ueberführung in ein Positiv mit demselben Apparat projiziert. Dabei kommen in das Auge die drei Teilbilder nacheinander und müssen sich nun hier zu einem Bilde vereinigen, das die natürlichen Farben zeigt. Das ist aber nicht der Fall, das Auge ist wenig dazu geeignet, und es tritt ein sehr unangenehmes Flimmern ein, das noch viel stärker ist, als man es bei schwarzen Bildern wahrnimmt. Diese Schwierigkeit würde zu beseitigen sein, wenn man mit Hilfe eines dreifachen Kinematographen auf einem dreifach breiten Film die Teilbilder gleichzeitig aufnehmen würde. Das wäre eine Aufgabe für die Konstrukteure („Phot. Chronik" 1904, S. 571; „Phot. Wochenbl." 1904, S. 388).

Photogrammetrie.

Eduard Doležal referiert auf S. 145 dieses „Jahrbuchs" über „Arbeiten und Fortschritte auf dem Gebiete der Photogrammetrie und Chronophotographie im Jahre 1904."

Legros schreibt in der „Revue des Sciences photographiques" 1904, S. 3, über „photogrammetrische Focimetrie".

Ueber die „Stereophotogrammetrische Terrainaufnahme" erschien ein Artikel in den „Mitteilungen des k. u. k. militär-geographischen Instituts", Bd. 23, von Arthur Freiherr von Hühl.

In der „Zeitschrift des österr. Ingenieur- u. Architekten-Vereins" 1904, Nr. 48, erschien ein Artikel über „Das stereoskopische Meßverfahren" von A. Freiherr von Hübl.

Mikrophotographie.

Mikrophotograpische Generalstabskarten werden als Diapositive hergestellt und durch die von Dr. Vollbehr erfundene Kartenlupe besichtigt, ohne aber deren Uebersichtlichkeit irgendwie zu beeinträchtigen. Die neue Generalstabskartenlupe bildet einen kleinen, etwa 14 cm langen und 8 cm breiten Apparat, der an einem bequemen Handgriff zu erfassen ist und ein zwischen zwei Glasplatten liegendes Diapositiv enthält, welches das Blatt einer Generalstabskarte im Maßstabe von 1 : 100000, und zwar in der minimalen Größe von 4 \times 5 cm darstellt.

A. Skrabal in Wien publizierte Mikrophotographieen elektrolytisch ausgeschiedenen Eisens, nach Aufnahmen von Renezeder („Zeitschr. f. Elektrochemie" 1904, S. 750).

A. Köhler bespricht eine mikrophotographische Einrichtung für ultraviolettes Licht von der Wellenlänge 275 μμ (Licht des Kadmiumfunkens) („Physikal. Zeitschrift" 1904, S. 669).

Moment-Mikrophotographie. Die „Zeitschr. f. phys. Chemie" bringt im März-Heft eine interessante Untersuchung von Richard und Archibald über das Wachsen von Kristallen mittels Moment-Mikrophotographie. Der angewendete Apparat bestand aus einem zusammengesetzten Mikroskop, das mit einer Klappkamera durch einen Dunkelkasten, in dem sich ein rotierender Schieberverschluß befand, in Verbindung stand. Mit Hilfe dieses Apparates wurden Momentaufnahmen von sich aus gesättigten Lösungen abscheidenden Kristallen aufgenommen, z. B. Natriumnitrat (Salpeter), Jodkali und Chlorbaryum. Die genannten Gelehrten (Amerikaner) waren auf Grund ihrer Resultate nicht im stande, die Hypothese zu bestätigen, nach welcher der Entstehung der Kristalle eine Bildung flüssiger, kleinster Kügelchen

vorangeht, obwohl ein Kügelchen von 0,001 mm Durchmesser von ihnen hätte beachtet werden müssen. Der Originalabhandlung sind 14 Reihen von Momentphotogrammen wachsender Kristalle beigegeben.

Ueber Mikroskop und Mikrophotographie (bearbeitet von Eppenstein) siehe Winkelmann, „Handbuch d. Phot." 1904, 2. Aufl., 6. Bd., 1. Hälfte.

Mikrokinematographie.

Barker bespricht die Möglichkeit der Herstellung brauchbarer kinematographischer Aufnahmen von mikroskopischen Objekten („Brit. Journ. of Phot." 1902, S. 616).

Mikrokinematographische Aufnahmen von in Bewegung befindlichen Fliegen, Süßwasserpolypen, Borstenwürmern u. s. w. in einer 5- bis 30fachen Vergrößerung stellte Charles Urban her (Belichtungszeit der Einzelaufnahmen $^1/_{16}$ Sekunde). Die Photographieen sollen gut sein und werden in London verkauft („Phot. Industrie" 1903, S. 422).

Stereoskopie. — Stereoskopische Projektion.

Ueber monokulare Stereoskopie und direkte stereoskopische Projektion siehe den Artikel von A. Elschnig auf S. 103 dieses „Jahrbuchs".

C. Metz beschreibt ein neues Projektionsstereoskop auf S. 112 dieses „Jahrbuchs".

Die Kenntnis des mittleren Augenabstandes ist für die Stereoskopie von besonderem Interesse. E. Hertzsprung machte eine Anzahl von Messungen bei Männern und Frauen und fand den durchschnittlichen Augenabstand = 6,3 cm („Zeitschr. f. wiss. Phot.", Bd. 2, Heft 7).

Die Ausdehnung des stereoskopischen Bildes und seine sinngemäße Einrahmung im Stereoskop bespricht Max Loehr auf S. 65 dieses „Jahrbuchs".

Auf eine in ein Opernglas oder ein Stereoskop zu verwandelnde Stereoskopkamera erhielt Louis Rancoule in Paris ein D. R.-P. Nr. 146339 vom 10. Mai 1902. Die Stereoskopkamera ist in ein Opernglas oder ein Stereoskop durch Einschaltung eines andern optischen Systems zu verwandeln. An dem zur Aufnahme eines Plattenmagazins, einer Kassette oder des Bildkastens s (Fig. 177) bestimmten Ende der Kamera ist eine die Fernrohrokulare g tragende Klappe b angelenkt und am gegenüberliegenden Ende der Kamera ist eine zweite Klappe c vorgesehen, welche die photographischen

Objektive *o* mit dem zugehörigen Verschluß sowie ein auf ihr senkrecht stehendes Brettchen *p* trägt, an welchem die Fernobjektive *e* und gegebenenfalls eine Scheidewand *h* befestigt sind („Phot. Chronik" 1904, S. 442).

Gustav Jäger demonstrierte in der Wiener Chemisch-physikalischen Gesellschaft unter dem Titel „Stereoskopische Versuche" drei von ihm kombinierte Anordnungen zur Erzielung des stereoskopischen Effektes. Die erste Anordnung, welche etwa dazu benutzt werden kann, das Leben sehr kleiner Tierchen zu beobachten, beruht darauf, daß in die Nähe des Objektes, das betrachtet werden soll, eine Konvexlinse gebracht wird, welche in einer bestimmten Ebene ein Bild des Objektes entstehen läßt. Nun wird in dieser Ebene eine zweite Linse (plankonvex) aufgestellt und durch diese von dem Punkte, in welchem die zweite Linse ein Bild der ersten entwirft, das Objekt betrachtet. Es scheint hier stark vergrößert und in sogar übertriebener Plastik.

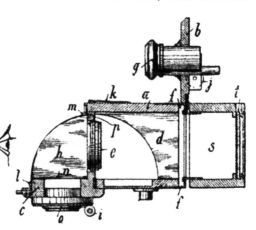

Fig. 177.

Die zweite Anordnung beruht auf der Betrachtung zweier stereoskopischer Diapositive durch eine Linse. Die dritte endlich auf der Anwendung von polarisiertem Lichte.

Parallax-Photographieen. Eine interessante Erfindung ist von Ives gemacht worden. Mittels derselben ist es möglich, durch Verwendung eines Linienrasters stereoskopische Wirkungen in den Photographieen zu erzielen, mit anderen Worten, das Bild im Hochrelief erscheinen zu lassen. Man verfährt kurz wie folgt: Zunächst fertigt man zwei Photographieen in üblicher Weise durch Zwillings-Stereoskoplinsen, setzt aber zwischen Original und Linsen einen Linienraster. Es müssen feine Raster verwendet werden, 100 Linien auf den Zoll gehend, wobei die Zwischenräume zwischen den-

selben genau so stark sind wie die Linien selbst. Es be-
stehen also die Negative aus einer Reihe von Streifen, oder
vielmehr aus einer Anzahl langer, sehr schmaler Photo-
graphieen, zwischen denen weiße Räume von genau derselben
Breite stehen. Die Negative werden nun so übereinander
gelegt, daß die weißen Streifen des einen genau mit den
Linien des anderen, die also das Bild enthalten, zusammen-
fallen. Die Linien stehen vertikal im Bilde. Die zwei so
aufeinandergelegten Negative werden nun in den Rahmen
gebracht, und wenn man sie gegen das Licht hält, so ist die
Wirkung eine ausgezeichnete, indem das Ganze erhaben er-
scheint. Das hängt damit zusammen, daß die Sehlinien beider
Augen des Menschen, auf ein Gesichtsfeld gerichtet, im
Winkel zueinander stehen und sich schneiden, wodurch im
vorliegenden Falle die beiden versetzt übereinander liegenden
Bilder zu einem einzigen Bilde von großer Natürlichkeit zu-
sammenfließen. Wenn es gelänge, diese Wirkung auch auf
photographischen Abzügen zu erreichen, so würde das zunächst
für die Porträtphotographie selbst, wie auch für die Her-
stellung von Autotypieen für den Druck von unermeßlicher
Bedeutung sein, einstweilen sieht das auf dem Papier aber
keineswegs schön aus, denn beide Bilder stehen verschwommen
nebeneinander („Deutsche Phot.-Ztg." 1905, S. 157).

Parallax-Stereogramme von Ives (siehe dieses
„Jahrbuch" für 1903, S. 382), amer. Patent Nr. 725 567 vom
14. April 1903, bringt die Ives Proceß Company in New-
York zum Preise von 5 sh per Stück in den Handel.

Stereoskopie ohne Stereoskop mittels einkopierter
Rasterlineaturen präsentierte Violle der Pariser Akademie der
Wissenschaften am 24. Oktober 1904; sie waren von Ives
hergestellt. Dieser Prozeß ist keineswegs neu, sondern das
Ergebnis von Versuchen, welche Ives vor 16 Jahren begann
und die ihm zur Konstruktion seiner Parallax-Stereo-
gramme führten. Man hat ein einziges photograpisches Bild
vor sich, das, in einer gewissen Distanz vor die Augen ge-
halten, den Eindruck eines Reliefs macht; es ist ein Glas-
diapositiv mit einem Deckglase (siehe dieses „Jahrbuch" für
1903, S. 180 u. 382).

Max Loehr bespricht die stereoskopische Photo-
graphie auf kurze Entfernungen mit dem Apparat
Alto-Stereo-Quart (Loehr-Steinheil auf S. 69 dieses „Jahr-
buchs").

W. Scheffler schrieb über Beziehungen zwischen
stereoskopischen Aufnahmen und Beobachtungs-
apparaten („Phys. Zeitschr." 1904, S. 603).

Es erschien: W. Scheffer, „Anleitung zur Stereoskopie", Berlin 1904; Bergling, „Stereoskopie für Amateurphotographen", 2. Aufl., Berlin 1904.

Künstliches Licht.

Ueber Photographie bei Magnesium- und elektrischem Licht und anderen künstlichen Lichtquellen handelt Ris-Paquot, „La pratique de la Photographie à la lumière artificielle", Paris, Charles Mendel. 1904.

Blitzlichtateliers sind in großer Zahl in den größeren Städten Deutschlands vertreten. Man findet u. a. ein solches bei Brandseph in Stuttgart, bei Schröder in Brandenburg a. H. und bei Schmidt in Frankfurt a. M. Auch in Berlin sind an verschiedenen Stellen derartige Ateliers vorhanden („Photogr. Chronik" 1904, S. 302).

Die Verwendung von Magnesiumblitzlampen mit einer kastenförmigen Umhüllung von transparentem Stoff behufs Einschließen des entwickelten Magnesiarauches und zum Zwecke besserer Zerstreuung des Magnesiumlichtes findet große Anwendung. Houghton & Co. in Glasgow bringen eine derartige Lampe in der in Fig. 178 abgebildeten Form in den Handel. Das Magnesiumblitzlicht wird durch eine Perkussionskapsel entzündet, deren Schlagvorrichtung pneumatisch ausgelöst wird („Yearbook of Phot." 1904, S. 500).

Fig. 178.

Eine Explosion von Magnesiumblitzlicht tötete den Photographen Thielemann („Phot. Chronik" 1904, S. 684).

Automatische Nachtblitzapparate von C. P. Goerz in Berlin-Friedenau. In der modernen, so außerordentlich

weitverzweigten Photographie nehmen heute die Tieraufnahmen einen besonderen Rang ein, und es dürfte in der Tat kaum ein anderes Spezialgebiet photographischer Betätigung geben, das in gleichem Maße das Interesse weiterer Kreise erweckt. Als daher im vorigen Jahre die Aufnahmen des Afrikareisenden Schillings[1]) bekannt wurden, bildete deren Vorführung ein Ereignis. Hatte es doch Schillings unternommen, wilde Tiere in Freiheit zu photographieren, und es bot sich dadurch Gelegenheit, einen ungemein interessanten Einblick in die tiefsten Geheimnisse des ostafrikanischen Tierlebens zu erhalten. Die allen diesen Anforderungen entsprechenden Apparate der Optischen Anstalt C. P. Goerz, Akt.-Ges., funktionieren in folgender Weise: Das Tier berührt einen Faden, der zunächst eine das Objektiv sichernde Schutzklappe auslöst. Unmittelbar darauf wird das Blitzlicht und der Schlitzverschluß in Funktion gesetzt, und nach der Exposition bedeckt eine zweite Schutzklappe das Objektiv. Die Zündung des Blitzpulvers kann auf zweierlei Art bewirkt werden. Bei den Apparaten, die Schillings benutzte, geschieht sie vermittelst einer Schlagröhre. Wo Elektrizität vorhanden, läßt sie sich auch auf elektrischem Wege bewerkstelligen ("Phot. Chronik" 1905, S. 66; "Phot. Rundschau" 1905, S. 82).

L. Löwengard füllt das Blitzlichtpulver in dünne Aluminiumhülsen statt in Papierpatronen (engl. Patent Nr. 27466 vom 16. Dezember 1904).

Eine wichtige Studie über elektrische Beleuchtung, Lampenkonstruktion, Lichtausbeute gibt Morasch in seinem Werke: "Der elektrische Lichtbogen bei Gleichstrom und Wechselstrom und seine Anwendungen" (Berlin 1904).

Ueber die elektrische Lampe "Jupiter" (Schmidts Patent) siehe "Apollo", Nr. 222, S. 216.

Eine Kopierlampe bringt die American Aristotype Company in New York in nebenstehender Form (Fig. 179) in den Handel ("Photo-Era", Dezember 1904).

Eine elektrische Bogenlampe "Jandus" für direkte photographische Aufnahmen und Kopierzwecke bringt die Rheinische Bogenlampenfabrik zu Rheydt in den Handel.

Eine sehr einfache Bogenlampe für photograpische und Projektionszwecke zu billigem Preis bringt Fr. Nik. Köhler in Münnerstadt (Bayern) in den Handel (Fig. 180).

1) "Mit Blitzlicht und Büchse" von C. G. Schillings (R. Voigtländers Verlag, Leipzig.)

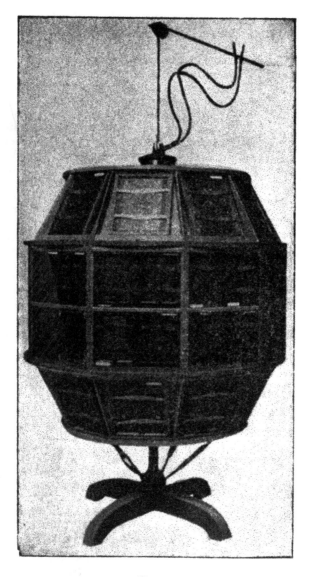

Fig. 179.

Für Aufnahmen im Theater während der Vor-
stellung bei gewöhnlicher Bühnenbeleuchtung empfiehlt

Dr. Hauberrisser Objektive von 12 bis 18 cm Brennweite mit Oeffnung $f/4,8$ bis $f/5$ bei einem Plattenformat von 9×12 cm. Da die Exposition 3 bis 4 Sekunden beträgt, so wähle man einen geräuschlos wirkenden Zeitverschluß mit pneumatischer Auslösung. Wegen der reichlich vorhandenen

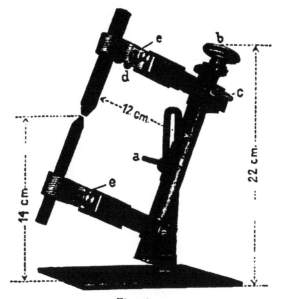

Fig. 180.

gelben Lichtstrahlen nehme man hochempfindliche, orthochromatische Platten („Phot. Rundschau" 1905, S. 17).

Herr Geheimrat Dr. Meydenbauer besprach die Anwendung des Gemisches von Sauerstoff mit Gas als Leuchtquelle für Glühstrümpfe. Nachdem es in jüngster Zeit gelungen ist, Sauerstoff auf verhältnismäßig billigem Wege aus der Luft abzuscheiden, wenn hierzu auch immerhin noch ziemlich große Maschinen mit großer Produktion erforderlich sind, blieb nur noch das Problem der Zusammenführung des Sauerstoffs mit dem Leuchtgas zu lösen. Bei dieser war bisher die entstehende enorme Hitze, die alle in der Nähe der Flammen befindlichen Metallteile schnell zum Verbrennen brachte, ein unüberwindliches Hindernis. Diese Schwierigkeit ist gelöst worden durch die Konstruktion eines Brenners, welchem durch ein sehr dünnes Rohr von etwa 2 mm lichter

Weite der Sauerstoff zugeführt wird. Messungen haben er-
geben, daß 100 Normal-Kerzen-Stunden nur 65,2 Liter eines
Gasgemisches erfordern, das aus 56 Litern Leuchtgas und
44 Litern Sauerstoff zusammengesetzt ist. Hierdurch ist der
bisherige Gasverbrauch auf den dritten Teil zurückgeführt
und die Möglichkeit gegeben, größere Anlagen, Etablissements
oder Häuserblocks, die sich um eine Sauerstoffmaschine herum
gruppieren, sehr billig und vorteilhafter mit Licht zu ver-
sorgen, als dies bisher mit elektrischem Bogenlicht der Fall
war. Der in der Sitzung vorgeführte kleine Glühstrumpf hatte
eine Lichtstärke von 400 N.-K. Die Flamme brannte durchaus

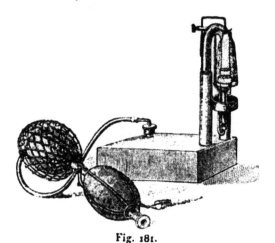

Fig. 181.

ruhig. Allem Anschein nach hat diese neue Vervollkommnung
der Beleuchtung eine große Zukunft, zumal die Zuführung
von Sauerstoff überall da, wo sich eine Sauerstoff-Zentrale
befindet, leicht und gefahrlos ausführbar sein wird. Die ge-
bräuchlichen Glühstrümpfe haben sich trotz der erhöhten
Temperatur als durchaus brauchbar erwiesen. Die Flamme
brennt ohne Cylinder („Phot. Rundschau" 1905, Heft 6).

Spiritus-Glühlicht mit gepreßter Luft gibt ein sehr
helles Licht, das für Projektion und Vergrößerungen benutzt
wird. Fig. 181 zeigt die Form, welche Renngott in Paris
(Niederlage Reutlingen i. Württ.) der Glühlampe gibt.

Die Berlin-Neuroder Kunstanstalten Akt.-Ges. in
Berlin erhielt ein D. R.-P. Nr. 145290 vom 1. Juni 1902 auf
eine Vorrichtung zum Tragen der außerhalb eines mit licht-
durchlässigen Wänden versehenen Aufnahmeraumes anzu-

hringenden Lampen. In dem gitterartigen Rahmen c (Fig. 182)
sind die als Träger der Lampen d dienenden Stäbe e ver-
schiebbar angeordnet („Phot. Chronik" 1904, S. 333).

Die Siemens-Schuckert-Werke erzeugen elektrische
Gleichstrom-Kopierlampen; diese sind nach dem Prinzip
der Dauerbrandlampen konstruierte Hauptstromlampen und
eignen sich daher nur für Einzelschaltung. Die Lampe ist
außerordentlich stabil gebaut und besitzt einen absolut sicher
wirkenden Klemmenvorschub für die Kohlen. Sie brennt im
Gegensatz zu anderen Bogenlampen mit einer sehr hohen
Spannung und einem sehr langen Lichtbogen, der bei 80 Volt
etwa 10 mm, bei 160 Volt 35 bis 40 mm mißt.

Der unangenehme kalte Ton des gewöhnlichen
Bogenlichtes rührt bekanntlich von der blauen Aureole her,
welche den eigentlichen Flammenbogen umschließt und durch

Fig. 182.

das intensiv glühende Kohlenoxyd
gebildet wird, welches von den sich
verzehrenden Kohlenspitzen aus-
strömt. Die Leuchtkraft dieses
glühenden Gases ist nicht groß, aber
die blaue Farbe seines Lichtes ge-
nügt, um dem gewöhnlichen elektri-
schen Bogenlicht seinen eigenartigen
Charakter zu geben. Es war eine sehr
glückliche Idee des Elektrotechnikers
Bremer, den Kohlen des Bogenlichtes einen Kern zu geben, der
aus Fluorüren der Erdalkalien oder Erdmetalle besteht. Indem
dieselben im Flammenbogen verdampfen, erzeugen sie Dämpfe
des betreffenden Metalls, welche ebenfalls eine starke Leucht-
kraft besitzen, welche diejenige des Kohlenoxydes um das
Vielfache übertrifft und dieselbe vollständig verdeckt. Durch
passende Auswahl der benutzten Fluorüre hat man es ganz
in der Hand, die auf dieser Weise zu einer Lichtquelle ge-
machte Aureole des Flammenbogens in jedem gewünschten
Ton zu färben. Besteht der Kern der Kohle aus Flußspat,
so resultiert das prachtvolle goldgelbe Licht des glühenden
Calciumdampfes, mit Strontium und Baryumfluorüren werden
rote und grüne Flammen erhalten, während die Fluorüre der
seltenen Erden ein rein weißes Licht liefern. Da außerdem
im Bremer-Licht das Licht der Aureole zu demjenigen des
Flammenbogens sich hinzuaddiert, so ist natürlich das Bremer-
Licht bei gleichem Stromverbrauch intensiver und daher auch
noch billiger als die alte Bogenbeleuchtung („Promotheus"
1904, S. 221).

Als eine der neuesten elektrischen Lampen, die Licht von
großer chemischer Wirksamkeit liefern, erweckt die Queck-
silberdampflampe großes Interesse. Hierher gehört die
Cooper Hewittsche Lampe, welche aus einer Glasröhre
besteht, die etwas Quecksilber enthält und evakuiert ist.
Schickt man einen elektrischen Strom von sehr hoher Spannung
durch die Lampe, so entsteht eine Entladung wie in einer

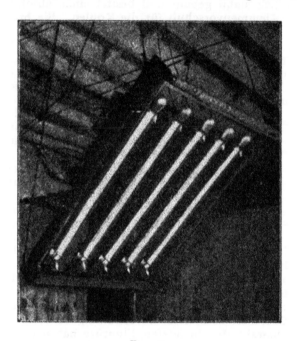

Fig. 183.

Geißlerschen Röhre. Dadurch wird der Quecksilberdampf
ionisiert und die Lampe brennt danach mit der gewöhnlichen
niedrigen Spannung weiter. Die Quecksilberlampen der
Cooper Hewitt Electric Company in New York sind
50 cm bis 1 m lang. Ordnet man mehrere nebeneinander an, wie
Fig. 183 u. 184 zeigen, so kann man ganz gute Porträtaufnahmen
machen und Celloïdinkopieen herstellen, jedoch soll man beim
Kopieren die Kopierrahmen möglichst nahe an die Licht-
quelle bringen.
Ueber die Cooper Hewittsche Quecksilberdampflampe
teilt die Firma Talbot einen Vorfall mit, der die gewaltige

Lichtwirkung dieser Lampe illustriert: Die Lampe war zu Kaisers
Geburtstag in Berlin im Schaufenster aufgestellt; zwei Jungen,
die vor dem Fenster standen, wurden mit Schlitzverschluß in
$^1/_{100}$ Sekunde mit der Beleuchtung der Röhren aufgenommen.
 Das Quecksilberlicht hat einen fahlen, blaugrünen
Ton, der durch das Fehlen der roten Strahlen hervorgerufen
wird. In dem auf diese Art gewonnenen Lichte sehen nun
alle Gegenstände ganz merkwürdig und ungewohnt aus. Die
Menschen erscheinen leichenhaft. Die roten Lippen derselben

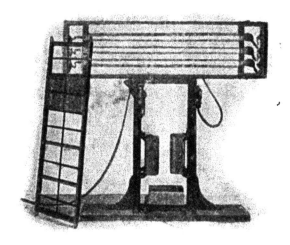

Fig. 184.

erscheinen blau, leuchtende scharlachrote Farben dagegen
schwarz u. s. w. Die photographische Wirkung dieses Lichtes
ist aber ganz hervorragend.
 Die Cooper Hewittsche Quecksilber-Bogenlampe,
welche zufolge ihres aktinischen Lichtes zur Herstellung von
Photographieen bei künstlichem Licht bereits vor langer Zeit
verwendet wurde („Photography", 24. Januar 1903), wurde
von der amerikanischen Mutoskop- und Biograph Co. benutzt,
um Serienaufnahmen, „lebende Photographieen", für den
Kinematographen zu machen. Hierbei wurden 64 Lampen
benutzt („Photography" 1904, S. 158).
 Ueber Cooper Hewitts Quecksilberdampflampe
siehe Rudolf Hedrich in „Phot. Korr." 1905, S. 178; ferner
Quittner („Prometheus", XVI., S. 353).

Ein photographisches Theater wurde in London er-
öffnet. Das Gebäude, welches durch die „Photolinol Ltd.‟
errichtet ist, soll zur Aufnahme großer theatralischer und
anderer Gruppen dienen. Man benutzte dort zum ersten Male
in England die Cooper Hewitt-Quecksilberdampflampe,
auch ist das Haus mit einer Fülle weißglühender elektrischer
Lampen ausgestattet (, Phot. Chronik‟ 1905, S. 64).

Ueber Anwendung der Quecksilberlampe zu photo-
graphischen Aufnahmen im Atelier stellte Perkins in
Amerika gelungene Versuche an („Brit. Journ. of Phot.‟ 1904,
S. 747).

Ueber eine kleine Quecksilber-Bogenlampe für
mikrophotographische Zwecke berichtet Siedentopf („Zeit-
schrift f. Instrumentenkunde‟ 1904, Heft 1); ferner Köhler
(„Phys. Zeitschr.‟ 1905, S. 666, mit Figur).

O. Schott berichtet über eine neue Ultraviolett-
Quecksilberlampe „Uviol-Lampe‟ („Uviol‟ ist
die Abkürzung für „Ultraviolett‟). Sie ist eine Glasröhre
von 8 bis 30 mm Durchmesser und 20 bis 130 cm Länge.
Sie bedarf je nach ihrer Größe 50 bis 150 g Quecksilber. Die
Uviol-Lampe ist ganz besonders dazu geeignet, elektrische
Energie in nutzbare Strahlungsenergie von kleiner Wellen-
länge umzusetzen. Besondere Vorteile gewährt sie dem Photo-
graphen. Sie kann dienstbar gemacht werden zur Einleitung
sonstiger photochemischer Reaktionen (z. B. Verbindung von
H und Cl, Polymerisationen, Prüfung organischer Farbstoffe
auf Lichtechtheit u. s. w.). Ihr Licht wirkt abtötend auf
Bakterien und kleinere Insekten. Besonders brauchbar dürfte
sie sich erweisen in der Heilkunde bei Behandlung von Haut-
krankheiten („Mitt. a. d. Glaswerk Schott & Gen., Jena‟).
Diese ultraviolett durchlässige Quecksilber-Glaslampe von
Schott in Jena ist aus sogen. ultraviolettdurchlässigem Glas
hergestellt. Sie läßt Licht bis zur Wellenlänge etwa von 253 µµ
gut durch (ist also merklich weniger ultraviolettdurchlässig
als Quarz, welcher bei Benutzung derselben Lichtquelle Licht
bis ungefähr λ 220 µµ durchläßt). Wenn auch das neue
Jenenser Glas besser als ordinäres Glas bezüglich Ultra-
violett-Durchlässigkeit sich erweist, so kann es doch keines-
wegs mit Quarz konkurrieren.

Die Quecksilber-Bogenlampe aus Quarzglas, welche
Heraeus in Hanau a. M. konstruierte, stützt sich auf die
Arbeiten von Way, Arons (1892), Kellner (1894/5) und
Hewitt, welche sämtlich die Lampe aus gewöhnlichem Glas
hergestellt hatten. Heraeus erzeugt die Quecksilberlampe aus
Quarzglas, welches bekanntlich für Ultraviolett nahezu völlig

durchlässig ist. Das bläulichweiße Licht ist sehr reich an ultra-
violetten Strahlen, und nach **Pflüger** in Bonn liegt die Hälfte
der Gesamtstrahlen im Ultraviolett. Der gewöhnliche Queck-
silberdampf ist ein schlechter Elektrizitätsleiter, während der
ionisierte Quecksilberdampf vorzüglich leitet. Die Stromstärke
beim Einschalten beträgt 3 Ampère und fällt im normalen
Betriebszustand auf 1 Ampère. Die **Heraeus**-Lampe strahlt
Licht von etwa 120 Kerzen Helligkeit aus, was einem Wirkungs-
grad von 1 Watt pro Normalkerze entspricht; somit brennt die
Quecksilberlampe weit ökonomischer als die gewöhnliche
Kohlenfaden-Glühlampe.

 Ueber **Acetylenbeleuchtung** im Dienste des Photo-
graphen findet sich ein Artikel im „Photograph" 1905, S. 41.

 Ueber die **Rolle des Thoriums und Ceriums** als
Leuchtsalze in den Glühstrümpfen des **Auer**schen Gasglüh-
lichtes siehe R. **Bunte** („Chem. Centralbl." 1904, II., S. 1627).

 Ueber die **Tantal-Lampe** der Firma **Siemens & Halske**
Akt.-Ges. findet sich ein Artikel in „Prometheus" 1905,
S. 433).

 Die **Nernstlampe** wird als Lichtquelle für Projektions-
und Vergrößerungsapparate empfohlen („Der Photograph"
1905, S. 33).

 Ueber **Photographie bei Bakterienlicht** (Leucht-
bakterien) stellte **Wesenberg** Versuche an („Prometheus"
1904, S. 68).

 A. v. **Obermayer** schrieb in den „Mitteilungen über
Gegenstände des Artillerie- und Geniewesens" 1904, Heft 12,
über „Das Beleuchtungserfordernis von Schul- und Arbeits-
räumen auf Grund von Messungen mit dem **Weber**schen
Photometer".

———— —— ————

Optik und Photochemie.

 Im Verlage von C. J. **Clay & Sons**, London, erschien:
James Walker, „The analytical theory of light" (1904).

 Knut Angström berichtet in der „Phys. Zeitschr." 1902,
S. 257 bis 299, über das **mechanische Aequivalent der
Lichteinheit**. Er bestimmte mittels des von ihm kon-
struierten Kompensationspyrheliometers zunächst die **Energie
der Gesamtstrahlung** einer Hefnerlampe in Gramm-Kalorien.
Er findet:

Wert der Gesamtstrahlung bei 1 m Abstand $= 0{,}0000215 \frac{\text{g-Kal.}}{\text{sec.}}$

Der Lichteffekt der Gesamtstrahlung wird folgendermaßen ermittelt: Die Strahlung einer Lampe wird durch ein Spektroskop zerlegt und die nicht sichtbaren Teile des Spektrums durch Schirme abgeblendet. Alsdann werden die Strahlen des sichtbaren Spektrums durch eine Cylinderlinse zu einem weißen Bilde vereinigt. Von einer zweiten Lampe wird dagegen die Gesamtstrahlung zu einem ebensolchen Bilde vereinigt; beide Bilder werden im Photometer betrachtet und auf gleiche Helligkeit gebracht, indem die zweite Lampe geeignet aufgestellt wird. Man hat also zwei Strahlungen von physiologisch ganz gleicher Stärke und Zusammensetzung; die erste enthält aber nur die Strahlen des sichtbaren Spektrums, die andere die Gesamtstrahlung. Endlich wird die Energie beider Strahlungen mit dem Bolometer gemessen und verglichen. So ergibt sich für den Lichteffekt der Hefnerlampe

$$0{,}90 \text{ Proz. } (\pm 0{,}04 \text{ Proz.}).$$

Aus diesen Bestimmungen berechnet sich die Energie, die unserer Lichteinheit (= Energie der Lichtstrahlung auf 1 qcm in 1 m Entfernung) und Beleuchtungseinheit (= Energie der Lichtstrahlung auf 1 qcm in 1 m Entfernung) entspricht. Wir finden:

$$1 \text{ Lichteinheit} = 8{,}1 \cdot 10^1 \frac{\text{erg.}}{\text{sec.}},$$

$$1 \text{ Meterkerze} = 8{,}1 \frac{\text{erg.}}{\text{sec.}}.$$

Der Lichteffekt einer Acetylenflamme bestimmt sich auf dieselbe Weise zu 5,5 Proz. („Zeitschr. f. wiss. Phot." 1903, S. 30). — Vergl. das Referat von Hasenöhrl (Vierteljahrsschrift d. Vereins z. Förderung d. physik. u. chem. Unterrichts" 1904, S. 121).

V. Grünberg berichtet über eine Gleichung zur Berechnung der Wellenlängen zweier komplementärer Farben auf S. 83 dieses „Jahrbuchs".

H. Eisler schrieb über den Zusammenhang zwischen Lichtstärke und Temperatur in „Elektrotechn. Zeitschr." 1904, S. 188 („Physikal. Zeitschr." 1905, S. 67).

Dr. Hans Hauswaldt in Magdeburg publizierte „Interferenzerscheinungen im polarisierten Licht" (neue Folge 1904).

Als Beitrag zur Farbenlehre erschien eine Broschüre von Karl Weidlich: „Wann und warum sehen wir Farben" (J. J. Weber, Leipzig 1904).

Im Verlage von Wilhelm Knapp in Halle a. S. erschien: F. Stolze, „Optik für Photographen, unter be-

sonderer Berücksichtigung des photographischen Fachunterrichts".

Ueber Licht, namentlich in Bezug auf physiologische und therapeutische Wirkung erschien ein umfangreiches Werk: M. Cleaves, „Light energy, its physics and physiological Action". London 1904.

Aufgaben über physikalische Schülerübungen, insbesondere auch über Optik (Brennweitenbestimmung nach Bessel, Abbe, Brechungsexponent) finden sich in Noak, „Aufgaben über physikal. Schülerübungen". Berlin 1905.

Ueber die Verteilung von Kobaltchlorid zwischen Alkohol und Wasser nach dessen Lösung in Gemischen dieser beiden Substanzen siehe das Referat von Prof. Dr. E. Wiedemann auf S. 10 dieses „Jahrbuchs".

O. Tumlirz bespricht einen Apparat zur absoluten Messung der Wärmestrahlung auf S. 13 dieses „Jahrbuchs".

Ueber die Anwendung der Thermosäule zu photometrischen Messungen im Ultraviolett berichtet A. Pflüger auf S. 17 dieses „Jahrbuchs".

Ueber die Bedeutung der Oberflächenspannung für die Photographie mit Bromsilbergelatine und eine Theorie des Reifungsprozesses der Bromsilbergelatine siehe den Artikel von Prof. Dr. G. Quincke auf S. 3 dieses „Jahrbuchs".

Ueber die photoelektrischen Erscheinungen am feuchten Jodsilber stellte Hermann Scholl sehr eingehende Untersuchungen an („Ann. d. Physik" 1905, S. 417; „Chem. Centralbl." 1905, S. 1079).

Ueber die Wirkung verschiedener Substanzen auf photographische Platten siehe den Bericht von Paul Czermak auf S. 41 dieses „Jahrbuchs".

Lüppo-Cramer stellte Untersuchungen an über die Reifung des Chlorsilbers (siehe S. 59 dieses „Jahrbuchs").

Lüppo-Cramer berichtet über weitere Untersuchungen zur Photochemie des Jodsilbers auf S. 62 dieses „Jahrbuchs".

Ueber die photochemische Zersetzung des Jodsilbers als umkehrbaren Prozeß berichtet J. M. Eder auf S. 88 dieses „Jahrbuchs".

Ueber die Messung der Schwärzung photographischer Platten siehe J. Hartmann auf S. 99 dieses „Jahrbuchs".

Ueber die **Einwirkung des Lichtes auf Chlorsilber** gibt A. Guntz eine vorzügliche Zusammenstellung der bisherigen Untersuchungen über die Photochemie des Chlorsilbers („Phot. Wochenbl." 1905, S. 81).

Guntz gibt dem violetten Silberphotochlorid die Formel $Ag_2 Cl$, welches durch stärkeres Belichten in metallisches Silber und Chlor gespaltet wird. Erreicht das im Licht abgespaltene Chlor einen gewissen Druck, so kann das Licht keine weitere Zersetzung mehr bewirken. Der Gleichgewichtsdruck des Chlors bei der Zersetzung von Chlorsilber hängt ab von der Lichtintensität und der Temperatur, ist aber unter sonst gleichen Verhältnissen konstant. [Die Gleichgewichtszustände bei der Photodissociation wurden früher viel ausführlicher behandelt von Luther („Zeitschr. f. phys. Chemie" Bd. 30, S. 628) und Wildermann (ebenda, Bd. 42, S. 257)].

Guntz macht aufmerksam, daß die Bildung von violettschwarzem Silbersubchlorid im Lichte unter Wärmeabsorption aus Chlorsilber vor sich geht ($2 Ag Cl$ fest $= Ag_2 Cl$ fest $+ Cl$ gasförmig $- 28,7$ Cal.), also das Licht hierbei eine beträchtliche Arbeit leistet, welche durch sogen. „chemische Sensibilisatoren" erleichtert wird. Das latente Lichtbild, das nicht sichtbar verändert ist, hält Guntz überhaupt nicht durch Chlorabspaltung zersetzt; er nimmt lediglich eine physikalische molekulare Umwandlung bei kurzer Belichtung an; das latente Lichtbild soll eine physikalische Modifikation des Chlorsilbers sein, welche aus normalem Chlorsilber entsteht, wenn Energie in Form von Licht zugeführt wird („Phot. Wochenbl." 1905, S. 90).

Es gibt viele lichtempfindliche Substanzen ($Ag Cl \, Ag Br$), welche im Finstern sich freiwillig nicht nachweislich verändern oder wenigstens nicht im Laufe von mehreren Jahren, so daß sie bei Lichtabschluß als unveränderlich bezeichnet werden können. Man kann in diesem Falle die Lichtwirkung nicht als Beschleunigung auffassen.

Ganz verdünnte **Zinnchlorürlösung** ($1 : 200000$) veränderte Bromsilbergelatine nach wenigen Minuten derartig, daß die betreffenden Stellen (selbst wenn sie gar keine Belichtung erlitten haben) dann von photographischen Entwicklern geschwärzt wurden. Die Wirkung des Zinnchlorürs ist also analog dem Entstehen eines latenten Lichtbildes und kann zur Stütze der Subhaloïdtheorie dienen. Auch die direkte Schwärzung des Bromsilbers im Lichte wird dadurch stark befördert (Namias, „Revue Suisse de Phot." 1905, S. 42; „Phot. Korresp." 1905, S. 155).

Lüppo-Cramer berichtete über Präservative und Sensibilisatoren („Phot. Korresp." 1904, S. 66). Der Autor hatte vor längerer Zeit, entgegen allen herrschenden Anschauungen, nachgewiesen, daß die Theorie der chemischen Sensibilisatoren beim Entwicklungsprozeß auf Bromsilber absolut unzutreffend ist. Um den Widerspruch zu den älteren Anschauungen, die alle bei dem früher verwendeten „nassen Prozeß" auf Jodsilber sich gebildet hatten, zu lösen, wurden die älteren photographischen Verfahren von dem Verfasser studiert und gefunden, daß eine Sensibilisierung durch Halogenabsorption im Entwicklungsprozeß nur bei Jodsilber, nicht bei Brom- und Chlorsilber vorhanden ist und daß das Bindemittel dabei keine Rolle spielt. Die alten sogen. „Präservative", welche die sogen. Kollodiumplatten für den Trockenprozeß geeignet machen, wirken bei Jodbromsilber lediglich mechanisch, indem sie die Permeabilität des Kollodiums für den Entwickler erhalten.

Kolloïdale Silberverbindungen. C. Paal und F. Voß fanden, daß sich kolloïdales Silber und kolloïdale Silbersalze aus den Spaltungsprodukten von Eiweißkörpern durch Zusatz von Aetznatron, z. B. durch Protalbin- und Lysalbinsäure erhalten lassen (Ber. d. Deutsch. chem. Ges., Bd. 37, S. 3862 bis 3881; „Chem. Centralbl." 1904, S. 1035). Die entstehende Lösung wird als kolloïdales Silberoxyd betrachtet, aus welchem sich alle anderen kolloïdalen Silberverbindungen herstellen lassen, z. B. kolloïdales Schwefelsilber, kolloïdales Silberphosphat, insbesondere auch Halogensilberhydrosole, wie z. B. kolloïdales Chlorsilber, -Bromsilber, -Jodsilber in festem und gelöstem Zustande.

Die Lösung von Silbernitrat in Aceton wird im Lichte langsam reduziert (A. Naumann, Ber. d. Deutsch. chem. Ges., 1904, Bd. 37, S. 4328).

Ueber die Reaktion von Silbernitrat auf Eiweiß und und die Konzentration der Metallionen in eiweißhaltigen Silbernitratlösungen stellte Galeotti Untersuchungen an („Physikal.-chem. Centralbl." 1904, S. 683).

Die verschiedenen Modifikationen der festen Salze besitzen ganz verschiedene Bildungswärmen, also auch verschiedene Zersetzungsspannungen, wie Moll bei seinen Studien der Einzelpotentiale der Halogenelemente genauer bestimmte; beim Jodsilber beträgt die Differenz für die amorphe und kristallinische Modifikation 0,33 Volt („Chem. Centralbl." 1904, S. 936).

Hofmann und Wölfl schrieben über lichtempfindliche Bleisalzlösung (Ber. d. Deutsch. chem. Ges. 1904, Bd. 37, S. 249).

Ueber umkehrbare photochemische Reaktionen siehe den Artikel von Fritz Weigert auf S. 78 dieses „Jahrbuchs".

Arthur Slator berichtet über eine Untersuchungsmethode für Lichtreaktionen in homogenen Systemen auf S. 12 dieses „Jahrbuchs".

Ueber den Einfluß des Wassers auf die photochemischen Reaktionen siehe J. M. Eder auf S. 48 dieses „Jahrbuchs".

Sachs und Hilpert berichten über chemische Lichtwirkungen (Ber. d. Deutsch. chem. Ges. 1904, S. 3425).

E. Regener untersuchte das Gleichgewicht zwischen Ozon und Sauerstoff in ultraviolettem Lichte (Berl. Akad. Berichte, 1904, S. 1228).

Ueber den roten Phosphor berichtet R. Schenck (Ber. d. Deutsch. chem. Ges., 1902, S. 351). R. Schenck hat die Geschwindigkeit gemessen, mit der sich roter Phosphor aus einer Lösung des Phosphors in Phosphortribromid abscheidet. Die Reaktion ist bei Ausschluß des Lichtes eine solche zweiter Ordnung, und Schenck schließt daraus, daß der rote Phosphor ein Polymeres des weißen ist. P_2J_4 erweist sich als wirksamer Katalysator („Zeitschr. f. physik. Chemie" 1904, S. 631).

Das gelbe Arsen ist sogar noch bei — 180 Grad lichtempfindlich und wird langsam in das stabile schwarze gewöhnliche Arsen übergeführt. Bei der Einwirkung des Lichtes bildet sich eine schützende Hülle, welche den wirksamen Teil der Strahlung aufhält. Wärme wirkt viel rascher als Licht bei dieser Modifikationsänderung (Stock und Siebert, Ber. d. Deutsch. chem. Ges. 1904, S. 4572).

P. V. Bevau schreibt über den Temperatureffekt bei der Vereinigung von Wasserstoff und Chlor unter dem Einfluß des Lichtes (vergl. „Proc. Royal Soc.", London, 72, S. 5; C. 1903, S. 542). Für Vorgänge, die durch das Licht beschleunigt werden, ist der Temperaturkoëffizient der Reaktionsgeschwindigkeit geringer als für andere Reaktionen. Bei der Vereinigung von Chlor und Wasserstoff, die nach Bevau von Bunsen und Roscoe bei Temperaturen zwischen 11 und 60 Grad mit Verwendung einer konstanten Lichtquelle (Ausschnitt aus einer Bunsenflamme) untersucht wurde, kommt noch in Betracht, daß sich mit der Temperatur auch die Dampfspannung des die Reaktion beeinflussenden Wassers ändert. Die endgültige Geschwindigkeit (nach Ablauf der Induktionsperiode) betrug in bestimmtem Maße bei 11 Grad = 22, 30,5 Grad = 31, 46 Grad = 38, 60 Grad = 56.

Die einfache Beziehung von Geschwindigkeit und Temperatur (nach van't Hoff) gilt, wie die Berechnung der Koëffizienten nach der ersten Ordnung zeigt, hier nicht. Dagegen steht die Annahme von Molekularaggregaten oder die Bildung einer besonderen Gattung von Molekeln wenigstens qualitativ im Einklange mit den Beobachtungen, wobei aber dahingestellt bleibt, wodurch sich diese Molekeln von anderen unterscheiden. Je höher die Temperatur ist, desto weniger solche „besondere" Molekeln scheinen zu bestehen, die Reaktionsgeschwindigkeit selbst aber nimmt mit der Temperatur zu („Proc. Cambr. Phil. Soc." 12, V, S. 398 bis 405; „Chem. Centralbl." 1904, S. 1471).

Vereinigung von Chlor und Wasserstoff im Licht. Chapman und Burgeß schreiben die sogen. Induktionsperiode bei der photochemischen Vereinigung von Chlor und Wasserstoffgas den beigemengten Verunreinigungen, insbesondere Ammoniak und Schwefeldioxyd, zu; die Zeit, welche zu ihrer Beseitigung erforderlich ist, entspricht der sogen. Induktionsperiode, während welcher das Chlor nicht fähig ist, sich mit dem Wasserstoff zu vereinigen („Nature" 1905, S. 380; „The Amateur Photographer" Bd. 4, S. 175).

Chapman und Burgeß weisen ferner nach, daß entgegen den bisherigen Vermutungen ein aktives Gemisch von Wasserstoff und Chlor, ins Dunkele gebracht, keine Abnahme der Aktivität zeigt oder gar inaktiv wird, vielmehr, wieder belichtet, ohne stufenweise Beschleunigung sich sofort vereinigt („Chem. News", 91, S. 49; „Chem. Centralbl." 1905, S. 658).

Joseph William Mellor berichtet gleichfalls über die Vereinigung von Wasserstoff und Chlor. Chlor wird durch elektrische Entladung oder Einwirkung von Licht dem Wasserstoff gegenüber „aktiviert". Diese Aktivität nimmt nach der Exponentialgleichung $x = x_0 e - at$ ab. Der Zahlenwert der Konstanten a ist ungefähr = 2,2 („Proceedings Chem. Soc." 1904, S. 196 u. 197; „Chem. Centralbl." 1904, S. 206).

Wäßrige Cyankaliumlösung absorbiert im Sonnenlichte mehr Sauerstoff als im Dunkeln (Berthelot, „Compt. rend", Bd. 139, S. 169).

Das Sonnenlicht begünstigt die Auflösung des Goldes in wäßriger Cyankaliumlösung. Möglicherweise beruht diese Reaktionsbeschleunigung auf dem Freiwerden einer größeren Menge naszenten Cyans im Verhältnis zu dem hinzutretenden absorbierten Sauerstoff, dessen Absorption in

Cyankalium durch Sonnenlicht beschleunigt wird (Caldecott, „Chem. Centralbl." 1905, S. 215).

Ueber die Konstitution der Bichromate siehe den Artikel von R. Abegg auf S. 108 dieses „Jahrbuchs".

A. Gutbier und J. Lohmann untersuchten die Einwirkung des Schwefelwasserstoffs auf selenige Säure und berichten über die Lichtempfindlichkeit des Schwefelselens in der „Zeitschr. f. anorgan. Chemie" 1904, S. 325): Es wurde gefunden, daß die Rotfärbung und Abscheidung von kolloïdalem Schwefelselen nicht allein durch Erhöhung der Temperatur, sondern auch durch Zeit, Belichtung und Druck abhängig ist; Licht wirkt auf das Schwefelselen so stark ein, daß es gelang, auf einem mit Schwefelselen durchtränkten Papier ein allerdings nur kurze Zeit haltbares positives Bild zu erzeugen. Eigentümlich ist es, daß ein durch Zeit orangerot gefärbtes Produkt weder durch Licht noch durch Wärme in die feuerrote Modifikation übergeführt werden kann („Physik.-chem. Centralbl." 1905, S. 215).

Die ultraviolette Strahlung der Quecksilberbogenlampe mit Quarzglas (Heraeuslampe) ruft in an sich farblosen Gläsern (sogen. Mangangläsern) eine violette Färbung hervor, ähnlich wie Radium- und Röntgenstrahlen (Gehrke).

Ueber die Färbung des Glases in natürlichem Sonnenlichte und anderen Radiationen legte Crookes eine ausführliche Abhandlung der Londoner Royal Society vor („Brit. Journ. of Phot." 1905, S. 230).

Crookes beobachtete, daß farbloses Glas in Uyni in Bolivia, etwa 4000 m über dem Meere, sich im Sonnenlicht allmählich violett färbt; alle diese Gläser sind manganhaltig (Royal Soc. London, 26. Januar 1905).

Franz Fischer konstatierte bei Verwendung der an ultraviolettem Lichte reichen Quarz-Quecksilberlampen die Wirkung des ultravioletten Lichtes auf Glas: Es färben sich manganhaltige farblose Gläser schon nach $1/_3$ bis 12 stündiger Bestrahlung violett. Hinter Glimmer bleibt das Glas unverändert; erhitzt man die im Lichte violett gefärbten Gläser bis zum Erweichen, so verschwindet die Farbe und läßt sich nach dem Abkühlen durch neue Bestrahlung wieder hervorrufen („Physik. Zeitschr." 1905, S. 217).

„Ueber umkehrbare photochemische Reaktionen im homogenen System, I. Anthrazen und Dianthrazen" berichteten Robert Luther und Fritz Weigert in den Sitzungsber. d. königl. preuß. Akad. d. Wiss. 1904, XXV.

Die Hardy-Willcocksche Lösung von Jodoform in Chloroform verliert bei sehr niedriger Temperatur

(— 45 Grad C.) ganz oder in hohem Grade die Lichtempfind-
lichkeit. Auch Gemische von Jodoform und Vaseline
sind lichtempfindlich und färben sich im Sonnenlichte orange-
rot (E. von Aubel, „Physik. Zeitschr." 1904, S. 637).

Eine Mischung von Jodoform und Vaseline wird von
Licht- und Radiumstrahlen bei gewöhnlicher Temperatur zer-
setzt, dagegen nicht in der Kälte bei schwachem Lichte
(Aubel, „Journ. Chem. Soc." 1905, S. 1).

E. Schulze und E. Winterstein stellten über das Ver-
halten des Cholesterins gegen das Licht Versuche an,
welche folgendes ergaben: Reines Cholesterin (Schmelzpunkt
146,5 Grad) wird bei dauernder starker Belichtung gelb ge-
färbt, sein Schmelzpunkt dabei erniedrigt (115 bis 135 Grad).
Mit Essigsäureanhydrid und Schwefelsäure, mit Vanillin und
Salzsäure gibt das belichtete Cholesterin andere Farben-
reaktionen als das unbelichtete; beim Umkristallisieren aus
absolutem Alkohol gehen die durch das Licht entstandenen
Umwandlungsprodukte in die Mutterlauge über. In einer
Kohlendioxyd-Atmosphäre finden durch das Licht derartige
Veränderungen nicht statt („Zeitschr. f. physiol. Chemie" 43,
S. 316; „Phys.-chem. Centralbl." 1905, S. 123).

W. Fahrion berichtet über den Trockenprozeß des
Leinöls und über die Wirkungsweise der Sikkative.
Er gibt eine Uebersicht über die den Trockenprozeß des
Leinöls behandelnde Literatur und betrachtet sodann das
Verhalten des Leinöls unter dem Gesichtspunkte der Engler
und Weißbergschen Theorie der Autoxydationsprozesse. Er
kommt zu dem Ergebnis, daß das vorhandene experimentelle
Material noch nicht zu einer einwandfreien Erklärung des
Trockenprozesses im Lichte der Englerschen Autoxydations-
theorie genügt. Seine Ausführungen sollen die Grundlage für
weitere experimentelle Untersuchungen bilden („Chem.-Ztg."
1904, S. 1196 bis 1200; „Chem. Centralbl." 1905, S. 305).

St. Opolski schreibt im „Krak. Anz." 1904, S. 727 bis
732, über den Einfluß des Lichtes und der Wärme auf
die Chlorierung und Bromierung der Tiophenhomo-
loge („Fortschr. d. Physik" 1905, Nr. 5).

H. Strobbe bezeichnet mit „Chromatropie" die
Farbenänderung von Anhydriden der Butadiendikarbon-
säuren („Oesterr. Chem.-Ztg." 1904, S. 462).

In der Natur kommen vielfach optisch aktive Verbindungen
zu stande und van't Hoff[1]) vermutete, daß sich solche
organische Verbindungen durch die photochemische Wirkung

1) Van't Hoff, „Die Lagerung der Atome im Raume" 1894, 2. Aufl., S. 30.

von rechts- oder links zirkular-polarisiertem Lichte bilden [1]).
Le Bel, Boyd, J. Meyer und Cotton sowie A. Byk [2])
versuchten und erwogen die Möglichkeit, Razemverbindungen
durch zirkular-polarisiertes Licht bezüglich der rechts- und
linksdrehenden Komponenten in ungleicher Weise anzugreifen
oder Synthesen aktiver Substanzen im zirkular-polarisierten
Lichte zu vollziehen. Cotton fand wohl, daß die optische
Lichtabsorption in lichtempfindlichen Lösungen von trauben-
saurem Kupferalkali für den rechts- und linkspolarisierten
Strahl eine verschiedene ist, ohne daß sich deutlich eine
merklich verschiedene Reaktionsgeschwindigkeit der rechts-
und linksdrehenden Form gegen zirkular-polarisiertes Licht
hätte nachweisen lassen. Ebensowenig fand Byk einen
solchen Unterschied beim Silbersalz der optisch aktiven
Weinsäure gegen rechts- und linkszirkulares Licht.

A. Byk untersuchte das Verhalten von rechts- und links-
drehendem weinsauren Silber sowie Bromsilberkollodium,
das mit Chlorophyll farbenempfindlich gemacht worden war,
ohne jedoch einen Unterschied der Empfindlichkeit im farbigen
zirkular-polarisierten Lichte nachweisen zu können. Das Maxi-
mum der Lichtempfindlichkeit sowie der Absorption der Sub-
stanzen verhielt sich für gewöhnliches (nicht polarisiertes) Licht
und zirkulares gleich oder sie wichen jedenfalls wenig von-
einander ab. Immerhin hält es Byk für wahrscheinlich, daß
rechts- und links zirkular-polarisiertes Licht, das von optisch
aktiven Substanzen verschieden stark absorbiert wird, sich auch
im photochemischen Effekt voneinander stark unterscheidet, je
nach der Natur und dem optischen Verhalten der von ihnen
getroffenen lichtempfindlichen optisch aktiven Substanzen.

Die chemische Wirkung zirkular polarisierten Lichtes
auf weinsaures, resp. traubensaures Kupferoxydalkali
untersuchte Byk in seiner Abhandlung: „Zur Frage der
Spaltbarkeit von Razemverbindungen durch zirkular polari-
siertes Licht" („Zeitschr. f. phys. Chemie" 1904, S. 641).

Ueber Beeinflussung des Organismus durch Licht,
speziell durch die chemisch wirksamen Strahlen, schreibt
E. Hertel auf S. 77 dieses „Jahrbuchs".

1) Zirkular-polarisiertes Licht kann bei der Reflexion des lincar-
polarisierten Anteils des Himmelslichtes an den Wasserflächen des Meeres
entstehen (Jomin). Die Drehung der Polarisationsebene des Lichtes durch
den Erdmagnetismus wirkt auf die rechts- und linksdrehenden Lichtformen
ein. A. Byk macht aufmerksam, daß man in der Tat bei den biologisch-
photochemischen Prozessen des Pflanzenwachstums auf Erden eine dauernde
Quelle optischer Asymmetrie vorfindet („Zeitschr. f. phys. Chemie" 1904, S. 686.)
2) Ueber die Literatur zu diesem Gegenstande siehe Cotton, „Annal.
Chym. Phys." 1896 (7), S. 373; A. Byk, „Zeitschr. f. phys. Chemie" 1904, S. 649.

Joseph Perraud stellte Versuche an über die Em-
pfindlichkeit der Nachtschmetterlinge gegen Licht-
strahlen und fand, daß die Nachtschmetterlinge die ver-
schiedenen Strahlen des Spektrums wahrnehmen und daß sie
davon in verschiedener Weise beeinflußt werden. Das weiße
Licht übte dabei die stärkste Anziehungskraft aus („Prome-
theus" 1904, S. 29).

Spektrumphotographie. — Lichtabsorption.

Ives stellt Reproduktionen von Rowlands Beugungs-
gitter her. Die Methode gibt bessere Resultate als die nach
der Thorpschen Methode hergestellten Celluloïdgitter. Ives
nimmt ein härteres und weniger elastisches Material als
Celluloïd und verkittet dann das Gitter zwischen zwei planen
Glasscheiben mit Kanadabalsam. Derartige Gitter kosten $^1/_5$
von dem Preis, was ein Original-Rowlandgitter kostet. Der-
artige Gitter (auch für Projektionszwecke) sind erhältlich bei
A. B. Porter, at the Scientific Shop, 324, Dearnborn Street,
Chicago.

Spektrographen mit parallaktischer Montierung
empfiehlt neuerdings Neuhauß („Phot. Rundschau" 1904,
S. 129). [Eder hatte vor etwa 20 Jahren einen parallaktisch
montierten Spektrographen mit Glasprismen bei Steinheil
ausführen lassen und damit seine Untersuchungen begonnen.]

R. W. Wood bestimmte die Lichtintensität der
Gitterspektren (Spiegel) und vergleicht sie mit dem pris-
matischen Spektrum („Astrophysik. Journ." 1905, S. 173).

Als spektralphotometrische Methode benutzt
E. Hertzsprung folgendes Verfahren: Es werden unter-
einander auf dieselbe Platte mehrere Spektren mit (logarith-
misch) ansteigenden Expositionszeiten photographiert und auf
diesen Spektren solche Stellen ausgesucht, welche gleiche
Schwärzung zeigen. Dies geschieht bequem, nachdem man
von dem so erhaltenen Negativ auf möglichst kontrastreichem
Papier Kopieen angefertigt hat. Die Empfindlichkeiten der
Platte für das diesen Punkten entsprechende Licht ist dann
dem Produkte der Energieintensität im verwendeten Spektrum
und der gegebenen Expositionszeit umgekehrt proportional
(„Zeitschr. f. wiss. Phot." 1905, Heft 1).

Ueber ein neues Kameraobjektiv für Spektro-
graphen siehe J. Hartmann, „Zeitschr. f. Instrumenten-
kunde", September 1904.

H. v. Tappeiner und A. Jodlbauer schrieben „Ueber
die Wirkung fluoreszierender Stoffe auf Diphtherietoxin und

Tetanustoxin" (Separat-Abdruck a. d. „Münchener medizin. Wochenschr." 1904, Nr. 17).

H. v. Tappeiner publizierte ferner: „Beruht die Wirkung der fluoreszierenden Stoffe auf Sensibilisierung?" (Separat-Abdruck a. d. „Münchener med. Wochenschr." 1904, Nr. 16), und „Zur Kenntnis der lichtwirkenden (fluoreszierenden) Stoffe" (Separat-Abdruck a. d. „Deutsch. med. Wochenschr." 1904, Nr. 16).

Dr. H. Siedentopf berichtete „Ueber die physikalischen Prinzipien der Sichtbarmachung ultramikroskopischer Teilchen" (Sep.-Abdruck a. d. „Berliner klin. Wochenschr." 1904, Nr. 32).

H. Krüß beschreibt einen Spektrophotometer mit Lummer-Brodhunschen Prismen („Zeitschr. f. Instrumentenkunde", Juli 1904).

A. Pflüger berichtet über „die Absorption von Quarz, Kalkspat, Steinsalz, Flußspat, Glyzerin und Alkohol im äußersten Ultraviolett" („Physik. Zeitschr." 1904, S. 215 u. 216). Pflüger hat die Absorption dieser wichtigen Substanzen mittels einer schon mehrfach angewendeten Methode, mit Spektrometer und Thermosäule, unter Benutzung von Metallfunken als Lichtquelle, bestimmt, indem dieselben in den Strahlengang entweder zwischen dem Funken und dem Spalt oder zwischen Prisma und Kollimatorobjektiv, die Flüssigkeiten in planparallelen Quarztrögen, gebracht wurden. Im Bereich der Wellenlängen 0,000180 bis 0,000280 mm ist der Verlauf der Absorption für alle Substanzen ein ähnlicher, indem sich zunächst zwischen 280 und 245 µµ eine verhältnismäßig gute Durchlässigkeit zeigt, die von 245µµ an bei Kalkspat, Alkohol und auch Quarz sehr rasch, bei Steinsalz langsamer abnimmt. Während aber dabei Glyzerin, Alkohol und Kalkspat unterhalb 210 µµ nahezu völlig undurchlässig sind, beträgt die Absorption bei Steinsalz und Quarz für 186 µµ nur erst etwa 30 Proz. der eindringenden Strahlen. Für Glyzerin zeigt die Absorptionskurve bei 275 µµ einen Buckel. Nach der Durchlässigkeit für die hier benutzten Strahlen ordnen sich die obigen Substanzen wie folgt: Quarz, Steinsalz, Alkohol, Kalkspat, Glyzerin. Genaue Absorptionswerte lassen sich besonders für die festen Körper nicht angeben, da die Schwankungen bei Kristallen desselben Minerals ziemlich beträchtlich sind („Physik.-chem. Centralbl." 1904, S. 685). Vergl. überdies den Originalartikel Pflügers auf S. 17 dieses „Jahrbuchs".

Johannes Zacharias beschreibt in seinem Werke: „Elektrische Spektra, praktische analytische Studien über

Magnetismus" (Theod. Thomas, Leipzig 1904), die Einrichtung und das Wesen der photographischen Aufnahmen von mittels Magnetismus erzeugten Eisenfeilspänebildern.

F. Monpillard macht spektralanalytische Studien über das Verhalten von gelbgrünempfindlichen orthochromatischen Trockenplatten und den Einfluß von gelben Lichtfiltern; er benutzt ganz die von Eder in seinem „System der Sensitometrie photographischer Platten" (auch Eders „Handbuch d. Phot.", Bd. 3, 5. Aufl., S. 275, und Eder-Valenta, „Beiträge zur Photochemie und Spektralanalyse" 1904, II/129) und kommt zu denselben dort geschilderten Ergebnissen („Bull. de la Soc. franç. de Phot." 1904, S. 199).

Ueber die „spektrale Energieverteilung der Quecksilberlampe aus Quarzglas" stellte E. Ladenburg Versuche an („Phys. Zeitschr." 1904, S. 525).

Ueber die „Intensitätsverhältnisse der Spektra von Gasgemischen" siehe die Inaugural-Dissertation von Erich Waetzmann (H. Fleischmann, Breslau 1904).

William Crookes photographierte das ultraviolette Spektrum des Radiums („Proc. Royal Soc. London", Bd. 72, S. 295; „Chem. Centralbl.").

Spektralanalytische Untersuchungen über die Entstehung des Chlorophylls in der Pflanze (Sitzungsber. d. kaiserl. Akad. d. Wissensch. in Wien 1904, Abt. I, Bd. 113, S. 121).

Hartley untersuchte das Absorptionsspektrum des Chlorophylls in frischem Extrakt von grünen Pflanzen und fand, daß es etwas anderes ist, als das Spektrum des Chlorophylls in lebenden Blättern („Journ. Chem. Soc. London", Bd. 85, S. 1607; „Chem. Centralbl." 1905, S. 459).

Tschirch und Ollenberg untersuchten gelbe Farbstoffe von Blüten, Früchten und Blättern mit Hilfe des Quarzspektrographen („Chem. Centralbl." 1905, S. 302).

Hagenbach und Konen gaben einen Atlas der Emissionsspektren der Elemente nach photographischen Aufnahmen heraus. Jena 1905.

Die Spektrumphotographie behandelt ausführlich das Werk: Eder und Valenta, „Beiträge zur Photochemie und Spektralanalyse" (Wien und Halle a. S. 1904).

Das Argon ist für ultraviolette Strahlen gut durchlässig (Edgar Meyer, „Chem. Centralbl." 1905, S. 424); das Argon der Atmosphäre spielt also bei der Absorption der kurzwelligen Sonnenstrahlen keine Rolle und das abrupte Aufhören des Sonnenspektrums bei λ 293 $\mu\mu$ kann dem Ozon zugeschrieben werden (Hartley).

Ueber Absorption organischer Farbstoffe im Ultraviolett stellte Paul Krüß eine eingehende Untersuchung an. Er benutzte eine ähnliche Versuchsanordnung wie E. Valenta („Phot. Korr." 1902, S. 155; 1903, S. 359 und 483); als Vergleichsspektrum diente die Edersche Kadmium-Blei-Zinklegierung (vergl. Eder und Valenta, „Beiträge zur Photochemie und Spektralanalyse" 1904). Krüß fand, daß nicht nur die Farbstoffe selbst, sondern auch die farblosen Basen und Komponenten der Farbstoffe häufig intensive Absorptionsbänder im Ultraviolett geben.

Orthochromatische Photographie. — Panchromatische Platten.

Die Farbenwerte auf panchromatischen Platten in ihrer Abhängigkeit von der Belichtungs- und Entwicklungsdauer. Es ist bekannt, daß bei farbenempfindlichen Platten, z. B. Eosin-Bromsilberplatten, sich das Gelbgrün langsamer entwickelt, als der durch Blau hervorgebrachte Lichteindruck. Die Relation der Blau- zur Gelbwirkung ist also von der Entwicklungsdauer abhängig. Dies beobachtete zuerst H. W. Vogel[1]), welcher eine entsprechend lange Entwicklungsdauer vorschreibt, um ein farbentonrichtiges Negativ zu erhalten. J. M. Eder untersuchte diese Verhältnisse im Spektro-Sensitometer und stellte auf Grund seiner eingehenden spektralanalytischen und sensitometrischen Untersuchungen für die Photographie farbiger Objekte und farbenempfindlicher Platten den allgemein gültigen Satz auf[2]): Jede photographische Platte hat eine besondere charakteristische Schwärzungskurve für die einzelnen Strahlen verschiedener Wellenlänge. Bekanntlich hängt die charakteristische Kurve und die durch sie definierte Schwärzung einer photographischen Platte im Entwickeln in erster Linie von der Belichtungszeit und Entwicklungsdauer ab. Beim Dreifarbendruck wird also die Gradation der Teilnegative hinter Orange-, Grün- und Blaufilter bei verschieden langer Belichtung und Entwicklung unter sich andere Verhältnisse aufweisen; Husnik machte auf die Konsequenzen

1) H. W. Vogel, „Handb. d. Phot." 1894, 4. Aufl., Bd. 2, S. 255; „Phot. Mitt." 1890, Bd. 27, S. 63.

2) Eder, „Ausführl. Handb. d. Phot.", 5. Aufl., Bd. 3, S. 272; „Phot. Korresp." 1899, S. 536; „Sitzungsber. d. kaiserl. Akad. d. Wissensch. in Wien" 1899, Bd. 108, Abt. IIa, S. 1407; Eder und Valenta, „Beiträge zur Photochemie und Spektralanalyse" 1904, II.94.

dieses Ederschen Satzes für die praktische Dreifarbenphoto-
graphie aufmerksam [1]), und sie ist seither jedem Repro-
duktionsphotographen wohl bekannt. Precht und Stenger
stellten später Versuche in analoger Richtung an und ex-
ponierten Aethylrot-Bromsilbergelatine-Platten hinter Drei-
farbenlichtfiltern, sie mußten natürlich finden, daß die photo-
graphische Wirkung (Schwärzung) der drei Teilfarben mit
steigender Entwicklungszeit nicht konstant ist („Zeitschr. f.
wissensch. Phot." 1905, S. 74), was die Gültigkeit der Vogel-
schen Beobachtung und des Ederschen Satzes auch für
Aethylrotplatten bestätigt. Dies sei ausdrücklich erwähnt,
weil Precht die erwähnte Publikation Eders zu zitieren
unterläßt.

Ueber orthochromatische Platten schrieb Neuhauß
in der „Phot. Rundschau": Der von Eder entdeckte Sensi-
bilisator Erythrosin ist auch heute noch in gewissen
Beziehungen unübertroffen, dann nämlich, wenn es sich
darum handelt, den Platten hohe Empfindlichkeit für grün-
gelbe Strahlen (zwischen den Fraunhoferschen Linien D
und E) zu geben. In weitaus den meisten Fällen (z. B. in
der Mikrophotographie und bei Landschaftsaufnahmen, wo
das grüne Laubwerk gut herausgebracht, das Blau des Himmels
abgedämpft oder die Ferne besser wiedergegeben werden soll)
ist Sensibilisierung der Platten mit Erythrosin vollständig
genügend. Nur bei Reproduktion farbiger Bilder und in der
Dreifarbenphotographie tritt das Bedürfnis auf, Platten zu ver-
wenden, bei denen auch die Rotempfindlichkeit gesteigert ist.
Hier wird man zu den mit Aethylrot, Pinachrom und ver-
wandten Körpern sensibilisierten Platten greifen.

Die Aktiengesellschaft für Anilinfabrikation, Berlin, bringt
eine farbenempfindliche Momentplatte unter dem
Namen „Agfa"-Chromoplatte auf den Markt. Die neue
Platte weist bei großer Allgemeinempfindlichkeit eine vorzüg-
liche Gelbgrünempfindlichkeit auf und ist im Verhältnis von
Blau- zu Gelbgrünempfindlichkeit derart abgestimmt, daß bei
normal kurzer Belichtung ohne Gelbscheibe eine Wiedergabe
von Blau und Gelb erreicht wird, die in allen Fällen von
Landschaftsphotographie ausreicht. Nur in gewissen Fällen,
bei Reproduktionen, ist eine Gelbscheibe nicht zu umgehen
(„Phot. Chronik" 1905, S. 205).

Orthochromatische „Isolar"-Rollfilms für Tageslicht-
wechslung der Aktiengesellschaft für Anilinfabrikation werden
empfohlen („Phot. Notizen", Nr. 474).

1) Dieses „Jahrbuch" für 1901, S. 56.

F. S. Low stellte spektralanalytische Unter-suchungen mit 46 Sorten amerikanischer und europäischer orthochromatischer Trockenplatten an und legt seine Befunde in „Fourth annual report of the work of the Cancer Laboratory of the university of Buffalo for the year 1902/3. Albany 1903" nieder.

Newton und Bull beschreiben das Verhalten der Sensi-bilisatoren und orthochromatischen Platten des Handels gegen das Spektrum („Phot. Journal" 1905, S. 15).

O. Perutz bringt unter anderem Perorto-Vidilfilms in den Handel, welche nach Miethe und Traubes Angaben sensibilisiert sind.

G. Hauberrisser macht aufmerksam, daß die in neuerer Zeit wiederholt gemachten Aufnahmen im Theater während der Vorstellung bei gewöhnlicher Bühnenbeleuchtung mit lichtstarken Objektiven erhältlich sind, wenn man Platten von hoher Gelbempfindlichkeit (z. B. Erythrosin-platten) verwendet („Lechners Mitteil." 1904, S. 296; vergl. S. 332 dieses „Jahrbuchs").

Thorne Baker beschreibt die sensibilisierende Wirkung von Wollschwarz, Columbiaschwarz u. s. w. auf Brom-silbergelatineplatten und erwähnt, daß die Sensibilisatoren der Cyanintype überlegen sind („Brit. Journal of Phot." 1904, S. 867). [Diese typischen Sensibilisatorenwirkungen von Farb-stoffen der Wollschwarzgruppe wurden von E. Valenta zuerst studiert und sind in Eder und Valenta, „Beiträge zur Photo-chemie und Spektralanalyse", Halle a. S. 1904, beschrieben.] Ferner stellte Thorne Baker Untersuchungen über die sensibilisierende Wirkung gelber Farbstoffe auf Bromsilbergelatine an; er beobachtete bei einigen der-selben, z. B. Auracin, Thiazolgelb u. s. w., eine Empfindlich-keitssteigerung im Blau („Brit. Journ. Phot." 1904, S. 1066). [Hierzu sei bemerkt, daß die Wirkung der gelben Farbstoffe als Blau-Sensibilisatoren gleichfalls bereits E. Valenta („Phot. Korresp" 1903, S. 483) beschrieben hatte.]

Orthochromatische Landschaftsaufnahmen. Abney bemerkt, daß bei der Aufnahme von Landschaften im Sommer die orthochromatische Platte mit Gelbscheibe keine wesentlich besseren Resultate gibt, als die gewöhnliche photographische Platte. Die Ursache liegt in dem übergroßen Reichtum der Beleuchtung an weißem Lichte; das weiße Licht kennt aber keinen Unterschied bei Aufnahmen mit und ohne Gelbscheibe, ausgenommen was die Expositionslänge an-

betrifft. Für Herbstlaub und Landschaften mit niedrigem
Sonnenstand ist die Gelbscheibe fast eine Notwendigkeit
(„Photography", Nr. 836; „Phot. Mitteil." 1905, S. 28).

Karl Kieser veröffentlichte „Beiträge zur Chemie
der optischen Sensibilisatoren von Silbersalzen"
(Inauguraldissertation. Freiburg i. Br. 1904). Er untersuchte
die Art des Anfärbens von Jod-, Brom- und Chlorsilber,
sowie Silberoxalat durch Phtaleïne (Fluoresceïn, Eosin,
Erythrosin), deren negatives Ion befähigt ist, mit Silberionen
zum Teil sehr schwer lösliche Silbersalze zu geben, sowie
basische Triamidotriphenylmethon-Farbstoffe, von denen keine
Silberverbindungen bekannt sind. Fluoresceïn-Farbstoffe
(inkl. Eosin u. s. w.) färben in wäßriger Lösung besser
AgJ, $AgBr$ und $AgCl$ als in alkoholischer (vergl. über
diesen Gegenstand Hübl in diesem „Jahrbuch" für 1904,
S. 128, der dasselbe gefunden hat). Chlorkalium und Brom-
kalium beeinträchtigen das Anfärbevermögen der Phtaleïne,
nicht aber der basischen erwähnten Farbstoffe (Bestätigung
der Angaben Hübls in diesem „Jahrbuch" für 1894, S. 89,
und Lüppo-Cramers, ebenda, 1901, S. 623 und 1902, S. 57
u. 61). Die Spektren der Silbersalze der Farbstoffe deckten
sich in einzelnen Fällen mit den Anfärbespektren; die Iden-
tität der Lage der Absorptionsmaxima der angefärbten Silber-
salze mit dem Sensibilisierungsmaximum ist unwahrscheinlich.
[Die Identität beider war von niemandem behauptet worden,
sondern nur die Nachbarschaft beider Maxima. Eder.]
Bei den untersuchten Phtaleïnen unterscheidet Kieser zwei
Arten von Anfärbevermögen: Die erste verläuft unter der
Bildung von Farbstoffsilber und ist als solche dem Massen-
wirkungsgesetz unterworfen, also abhängig von der Löslich-
keit des anzufärbenden Silbersalzes, der Konzentration der
Farbstofflösung und der Löslichkeit des Farbstoffsilbersalzes,
demzufolge färbt sich Chlorsilber am leichtesten, dann Brom-
silber, dann Jodsilber an, und zwar am besten mit Tetrajod-
fluoresceïn, dann Bromfluoresceïn, dann Fluoresceïn. Die
zweite Art der Anfärbung ist unabhängig vom negativen Be-
standteil des Silbersalzes, aber ausschließlich Funktion der
Oberflächengröße. Die aufgenommenen Farbstoffmengen sind
innerhalb weiter Grenzen fast unabhängig von der Farbstoff-
konzentration. Bei den basischen Farbstoffen existiert nur
die zweite Art des Anfärbevorganges, die keinen prinzipiellen
Unterschied gegenüber den sauren Farbstoffen aufweist. Fein-
körnige gewaschene Kollodiumemulsion soll nur deshalb der
Farbensensibilisierung zugänglicher sein als Bromsilbergelatine,
weil die Oberfläche des Bromsilbers in ersterem Falle größer

ist. Ammoniak drückt durchweg die Intensität der Anfärbung. bei sauren Farbstoffen herunter, und zwar ist seine Wirksamkeit wahrscheinlich ebenfalls in seinem Lösungsvermögen für die Silbersalze zu suchen, denn sie ist bei Chlorsilber am größten, bei Bromsilber kleiner und bei Jodsilber noch viel kleiner. Die günstige Wirkung des Ammoniaks bei der optischen Sensibilisation wurde von Eder aus molekularen Aenderungen des Bromsilbers gedeutet. Der Eintritt der Sensibilisation ist nicht an die Anfärbung im Substrat gebunden (bereits von Eder angegeben). Auch bei den Farbstoffen, die im allgemeinen für Silbersalze Sensibilisatoren sind, ist der Eintritt der Anfärbung noch kein Beweis für die Sensibilisation selbst. Ein Beispiel hierfür bietet das Jodsilber; dasselbe nimmt meist die größere Menge Farbstoff auf und wird doch bekanntlich bei Abwesenheit von löslichen Silbersalzen überhaupt nicht optisch sensibilisiert. Eine wichtige Funktion der Sensibilisation scheint daher auch die leichte Reduzierbarkeit eines Silbersalzes durch chemische Entwickler zu sein.

Ueber Sensibilisatoren für panchromatische Platten schreibt Dr. König: Die Sensibilisatoren-Konkurrenz wird immer interessanter. Es liegt eine neue Patentanmeldung von Miethe vor, in der er die „Irisine" zum Sensibilisieren benutzt und ihre Vorzüge außerordentlich hervorhebt. Diese „Irisine" sind nichts anderes als — die Sulfate oder Nitrate des (von König erfundenen und patentierten) Orthochroms, wie ausdrücklich zugegeben wird. Vorzüge: Wasserlöslichkeit und Schleierfreiheit. Hierbei darf nicht vergessen werden, daß das Orthochrom allerdings Jodid ist, daß aber Bromid und Chlorid auch unter das Patent der Höchster Farbwerke fallen und daß letzteres in kaltem Wasser auch äußerst löslich ist. König hat Pinachrom, Jodid und Chlorid genau verglichen und gefunden, daß beide im Orangerot bis Grün in analoger Weise sensibilisieren. Alle diese Sensibilisatoren sind also Salze derselben Farbbase Orthochrom (oder Pinachrom). König behauptet, daß das mit der Farbbase verbundene Säureradikal keinen Einfluß auf das Sensibilisierungsvermögen ausübt. Bayer nennt seinen neuen Sensibilisator „Homokol". Wir haben also jetzt: Orthochrom oder Pinachrom (Jodid, Bromid, Chlorid) Höchst, Orthochrommethylsulfat oder -äthylsulfat Bayer (Homokol), Orthochromsulfat und -nitrat Miethe (Irisine).

Thorne Baker bespricht das Homokol („Photography" 1904, S. 373). Ueber Homokol siehe auch den Bericht von J. Ivé im „Phot. Wochenbl." 1904, S. 329).

W. Abney untersuchte die Pinachrom-Badeplatten im Spektrum bezüglich ihrer Eignung für Dreifarbenphotographie und findet sie gut geeignet und wesentlich besser als die in England vielfach verwendeten Cadettschen Spektrumplatten („Photography" 1904, S. 31 und 359).

Ueber Orthochrom, Pinachrom und Aethylrot und darauf bezughabende Patentstreite siehe die Polemik E. König contra Miethe und Traube („Phot. Korresp." 1904, S. 383).

Ueber Prioritätsansprüche betreffs des vorzüglichen Sensibilisators Aethylrot siehe „Deutsche Phot.-Ztg." 1904, S. 404.

Waschen der mit Farblösungen gebadeten orthochromatischen Platten mit Wasser vor dem Trocknen. In neuerer Zeit wird bei der Herstellung farbenempfindlicher Platten mittels Aethylrot, Orthochrom T, Pinachrom u. s. w. empfohlen, die Bromsilbergelatineplatten in den betreffenden Farbstofflösungen zu baden (vergl. „Phot. Korresp." 1903, S. 173, 311, und 1904, S. 112), dann oberflächlich mit Wasser abzuspülen und dann erst zu trocknen. Die Platten werden durch das oberflächliche Abspülen von Farbstoff reiner, als wenn man die Platten ohne Abspülung auftrocknen läßt; es bleibt immer noch genügend Farbstoff in der Schicht, weil die sensibilisierenden Farbstoffe von der Bromsilbergelatine hartnäckig festgehalten werden. Nicht uninteressant ist es, daß vor 22 Jahren dieselbe Waschoperation schon von Attout, genannt Tailfer & Clayton, erwähnt wurde. Dieselben empfahlen in ihrer französischen Patentbeschreibung vom 13. Dezember 1882 (Nr. 152615) zur Herstellung von Eosin-Bromsilbergelatineplatten nicht nur das Färben der Bromsilbergelatine in der Substanz, sondern auch das Baden der Trockenplatten in einer Eosinlösung, und schrieben das Waschen der aus dem Farbbade genommenen Platten mit Wasser vor. Auch Bothamley (1888) und andere empfahlen diesen Vorgang, wie J. M. Eder („Phot. Korresp." 1904, S. 215) citiert.

A. Miethe berichtet über Zusatzsensibilisatoren. Ein Zusatz von Chinolinrot zu den Sensibilisatoren aus der Klasse der Cyanine und Isocyanine vermindert allgemein, wie schon H. W. Vogel bei seinen Versuchen mit Azalin (= Cyanin + Chinolinrot) erkannt hatte, die ungünstigen (schleierbildenden) Eigenschaften dieser Farbstoffe. Es ergab sich, daß ein Zusatz von Eosinen und Chinolinrot sowie einiger anderer nicht einmal für sich sensibilisierender Farbstoffe als Zusätze zu dem Sensibilisator auch für die Isocyanine von praktischer Bedeutung ist. Färbt man eine Platte mit Aethylrotnitrat

(Nitrat des Isocyanins aus Chinolinmethyljodid und Chinaldinmethyljodid) $1:50000$ allein, so zeigt sie auch bei schnellem Trocknen Schleier. Setzt man dem Methylrotnitrat aber die vierfache Menge Chinolinrot in der 100fachen Menge Alkohol gelöst hinzu, so sind die damit gebadeten Platten nach dem Auswaschen selbst bei langsamer Trocknung schleierfrei und haltbar. Erythrosin wirkt ähnlich schleierwidrig, gibt aber ein weniger geschlossenes Spektralband. Auch bei Aethylrot wirkt ein Zusatz von Chinolinrot sehr günstig, ebenso bei Königs Orthochrom und Pinachrom. Man wendet die fünfbis sechsfache Menge Chinolinrot an. Das Nitrat des Aethylcyanins (Chinolin-Lepidin-Aethylcyanin) gibt für sich eine gute Rotwirkung bis 670, aber eine breite Lücke bei 535 und starken Schleier sowie unreine Platten. Mit Chinolinrot aber ergibt sich eine gute panchromatische Wirkung bei vollkommener Klarheit und guter Gesamtempfindlichkeit. Eine gute Vorschrift ist folgende:

Aethylcyaninnitrat ($1:1000$ Wasser und
 Alkohol) 10 ccm,
Chinolinrot ($1:1000$ Wasser und Alkohol) 50 „
Wasser 500 „
Ammoniak 3 „

(„Zeitschr. f. wiss. Phot." 1904, S. 272; „Phot. Wochenbl." 1904, S. 246).

Die Farbenfabriken vorm. Friedr. Bayer & Co., Elberfeld, erhielten ein D. R.-P. Nr. 158078 vom 18. Februar 1903 (26. Januar 1905) auf ein Verfahren zur Darstellung sensibilisierend wirkender Farbstoffe. Die durch Einwirkung von Dialkylsulfaten auf Chinaldin entstehenden Ammoniumverbindungen (vergl. untenstehende Formel der Ammoniumverbindung aus Formel Chinaldin und Diäthylsulfat) gehen bei der Behandlung mit kaustischen Alkalien,

$$C_2H_5SO_3\cdot OC_2H_5$$

bezw. Erdalkalien in wertvolle rote bis violette Farbstoffe über, welche sich durch ein hohes Sensibilisierungsvermögen für halogensilberhaltige Schichten auszeichnen. Die Konstitution der so erhältlichen Farbstoffe ist noch nicht vollständig aufgeklärt, jedoch steht so viel fest, daß diese in sehr schönen Kristallen erhältlichen Produkte Schwefel ent-

22

halten. Der analytisch festgestellte Schwefelgehalt entspricht einem Produkt, das auf 2 Mol. Chinaldin ein Atom Schwefel enthält. Der aus der obigen in Alkohol gelösten Ammoniumverbindung durch Einwirkung von Aetzkali erhaltene Farbstoff bildet, aus Aether oder Chloroform und Aether umkristallisiert, dunkelrote, metallglänzende Kristalle, die in Chloroform, Aceton, Alkohol und Wasser löslich, in Aether, Benzol und Lauge unlöslich sind. In verdünnten Säuren löst sich Farbstoff unter Bildung farbloser Lösungen. Ganz analog der verfährt man bei Anwendung der Ammoniumbase aus Dimethylsulfat. Letzteres Produkt scheidet sich beim Zusammenbringen von Chinaldin und Dimethylsulfat bereits ohne äußere Wärmezufuhr direkt kristallisiert ab. Die Chinolinium- und Chinaldiniumalkylsulfate sind hygroskopische Körper, welche schnell löslich in Wasser, schwieriger löslich in Alkohol und unlöslich in Aether, Benzol und Lauge sind. Das Chinaldiniumäthylsulfat ist derartig hygroskopisch, daß es nicht in festem Zustande, sondern nur in Gestalt eines dicken Sirups erhalten werden kann. Zu Farbstoffen von fast identischen Eigenschaften gelangt man auch, wenn man statt der reinen Chinaldinammoniumbasen Gemische derselben mit den analogen Ammoniumverbindungen des Chinolins verwendet („Chem. Centralbl." 1905, S. 486).

Die Farbenfabriken vorm. Friedr. Bayer & Co. in Elberfeld erzeugen gute panchromatische Platten, welche in der Emulsion gefärbt, klar arbeiten und haltbar sind; sie weisen gute Farbenempfindlichkeit in Grün, Gelb und Orangerot auf.

Einen sehr guten neuen Sensibilisator, welcher sehr ähnlich dem Pinachrom oder Aethylrot wirkt, erzeugt die Aktiengesellschaft für Anilinfabrikation in Berlin.

Ueber ein Verfahren zur Darstellung sensibilisierend wirkender Farbstoffe der Cyaninreihe schrieb die Aktiengesellschaft für Anilinfabrikation in Berlin im „Chem. Centralbl." 1904, S. 1527.

Ein französisches Patent Nr. 342656 vom 26. April 1904 nahm die Aktiengesellschaft für Anilinfabrikation in Berlin auf ein Verfahren zur Herstellung neuer Cyanine für photographische Zwecke. β-Naphtholchinaldinalkylhalide bilden mit den Alkylhaliden des Chinolins oder mit m- oder p-Toluchinolin in Gegenwart von Alkalihydroxyd in wässeriger Lösung Cyanine. Naphtholchinaldine wirken nicht in gleicher Weise mit Naphtholchinolinen, doch bilden die Alkylhalide von α- und β-Naphtholchinalinen mit Chinaldin oder mit m- oder p-Toluchinaldin in bekannter Weise Cyanine.

Diese so hergestellten, den Naphthalinkern enthaltenden Cyanine sind sehr wertvoll für photographische Emulsionen, besitzen größere Empfindlichkeit für Orange und Rot als bekannte Cyanine und verursachen keine Schwächung der Lichtempfindlichkeit für Farben des anderen Endes des Spektrums („Die Phot. Industrie" 1904, S. 1062).

Ueber die Konstitution der Cyaninfarbstoffe veröffentlichen A. Miethe und G. Book eine ausführliche Abhandlung in den Berichten der Deutschen chemischen Gesellschaft 1904, Bd. 37, S. 208. Hierüber referiert ein Farbenchemiker in der „Phot. Korresp." 1905 folgendermaßen: Zunächst behandeln die Verfasser experimentell die Frage, ob in das Molekül des Isocyanins Aethylrot zwei oder drei Moleküle von Chiniliumbasen eintreten. Das Ergebnis der Analysen bestätigt natürlich dasjenige der früheren Forscher Hoogewerff und van Dorp sowie Spalteholz (1883), daß das Molekül Aethylrot nur zwei Chinolinkerne enthält. Auf Grund der Analysenzahlen kommen Professor Miethe und Book zu der Bruttoformel:

$$C_{23} H_{25} N_2 J.$$

Weiter wird die Beobachtung mitgeteilt, daß das jodwasserstoffsaure Aethylrot sich in bekannter Weise quantitativ (!) mit Silbersalzen[1]) zu den Salzen der betreffenden Säure umsetzt. Die Spekulationen über die Konstitution der Cyanine stützen sich auf die Beobachtung, daß das Aethylrot (wie nach Hoogewerff das Diamylcyanin) zwei Atome Jod aufnimmt. Professor Miethe und Book fassen aber dieses Jodid nicht wie Hoogewerff und van Dorp als Perjodid auf, sondern als Additionsprodukt, bedingt durch das Vorhandensein einer Atomgruppe $- C - CH$ im Aethylrot, weil seine Lösung in Aceton schön rot ist, während die Lösung des Chinolinperjodids die Farbe des Jod zeigt. Das Aethylrotjodid (Additionsprodukt) liefert mit alkoholischem Kali-„Aethylrot" zurück und mit verdünnter Salzsäure gerade wie Aethylrot eine farblose Verbindung. Diese experimentelle Grundlage dient, um für das Aethylrot umstehende Konstitution zu entwickeln.

Miethe und Book erkennen in der eine Doppelbindung enthaltenden Atomgruppe $- C^* - C^* H -$ diejenige, welche

[1]) Nadler und Merz stellten bereits im Jahre 1867 durch Behandlung des Cyaninjodids mit Silbernitrat Cyaninnitrat her (Fehling, „Handwörterbuch der Chemie", Bd. 2, S. 553; „Journ. pr. Chem.", Bd. 100, S. 129).

$$C_6H_4 \begin{array}{c} N \diagdown C_2H_5 \\ | \quad CH \\ \| \\ C^* - CH \\ \| \\ C^*H \\ | \quad //NC_2H_5J \\ C \diagdown \\ \quad C_6H_4 \\ CH_2 - CH_2 \end{array}$$

die Farbstoffnatur bedingt, und erblicken hierin eine Stütze
für die Formel; sie übersehen offenbar, daß jene Atomgruppe
nach ihrer Formulierung das sich bindende Jod aufnehmen
soll, daß also im Jodadditionsprodukt nicht die Gruppe $- C$
$- CH -$, sondern $- CJ - CHJ -$ enthalten und daß dieses
Jodadditionsprodukt trotzdem gefärbt ist. Gerade der Grund,
der die Autoren zur Aufstellung ihrer Formel führte, spricht
also gegen die aufgestellte Formel. Der Chemiker wird sich
auch nicht vorstellen können, daß unter den gegebenen Be-
dingungen die Entstehung eines Körpers von der ausgeführten
Konstitution sehr wahrscheinlich ist. Miethe und Book
werden daher kaum das Verdienst in Anspruch nehmen
können, die Konstitution der Cyanine aufgeklärt zu haben.
Eine zweite Arbeit derselben Verfasser (Berichte der Deutschen
chemischen Gesellschaft, Bd. 37, S. 2821) behandelt die analoge
Frage für die Lepidincyanine. Die für eine analoge Formel
ins Feld geführten Gründe sind im wesentlichen die oben
genannten. Wieder wird die längst bekannte Tatsache an-
geführt, daß sich durch Behandlung mit Silbersalzen auch im
jodwasserstoffsauren Lepidincyanin das Jod durch andere
Säurereste ersetzen läßt. Der von Miethe und Book auf-
gestellten Konstitutionsformel und der Angabe, daß γ-sub-
stituierte Chinoline für sich keine Farbstoffe liefern, wider-
spricht die Tatsache, daß aus den α-γ-Dimethylchinolinium-
salzen

$$\begin{array}{c} CH_3 \\ \bigcirc\bigcirc CH_3 \\ NRJ \end{array}$$

durch Behandeln mit Alkali schön blaue Cyaninfarbstoffe
entstehen, die sich durch hervorragendes Sensibilisierungs-
vermögen auszeichnen. Die Existenz solcher Farbstoffe beweist

schon zur Genüge die Unrichtigkeit der von Miethe und Book aufgestellten Formeln.

J. H. Smith in Zürich erfand mehrschichtige farbenempfindliche Platten und bringt sie als Dreifarbenplatte in den Handel. Diese Platte besteht aus drei auf einer Spiegelglasplatte übereinander gegossenen lichtempfindlichen Schichten, mit je einer dazwischenliegenden gegossenen Kollodiumschicht, um die nachträgliche Trennung der empfindlichen Schichten zu ermöglichen. Sie dienen dazu, in einer Aufnahme drei Teilbilder einer Dreifarbenphotographie zu erhalten. Die obere Schicht ist vorwiegend blauviolettempfindlich und gibt das Negativ für den Gelb- (bezw. minus Blau) Druck. Die mittlere Schicht ist vorwiegend orangerotempfindlich und gibt des Negativ für den Blau- (bezw. minus Rot) Druck. Die unterste Schicht ist vorwiegend gelbgrünempfindlich und gibt das Negativ für den (Rosa)·Rot- (bezw. minus Grün) Druck. Die Schichten sind teilweise gefärbt, um die orthochromatische Wirkung zu erhalten, und teilweise, um die zu stark hervortretende Blauempfindlichkeit zu dämpfen. Durch die Bäder und das Auswaschen der Negative werden die Farbstoffe vollständig entfernt. Die Platten werden belichtet, die drei Schichten getrennt und auf eine neue Unterlage gebracht und entwickelt.

Das R. Kiesersche D. R.-P. Nr. 151996 vom 5. November 1902 betrifft ein Verfahren zur Sensibilisierung photographischer Emulsionen. Es werden hierbei die lichtempfindlichen Silbersalze (z. B. Bromsilber) außerhalb des Substrates (z. B. ohne Gelatine) angefärbt und erst dann emulgiert („Chem. Centralbl." 1904, S. 487).

Dreifarbenphotographie.

Ein neues Positivverfahren der Dreifarbenphotographie. Dr. König und Dr. Homolka von den Höchster Farbwerken haben sogen. Leukokörper von Farbstoffen gefunden, welche farblos sind, sich aber am Lichte direkt blau, rot und gelb färben. Diese Leukokörper werden in Kollodium gelöst und bilden die Farbstoffe bei der Belichtung, indem sie sich auf Kosten der Nitrogruppen des Kollodiums oxydieren. Sie lassen sich durch verdünnte Monochloressigsäure fixieren. Die Empfindlichkeit ist größer als die

des Celloïdinpapieres und die Lichtechtheit der Drucke ist größer als die der Blaudrucke der Cyanotypie. Dr. König hat Drucke angefertigt, welche alle Details der Teilbilder in leuchtenden Farben aufweisen. Die zu diesem Verfahren dienenden Leukobasen-Lösungen wurden von den Höchster Farbwerken in den Handel gebracht; jedoch wegen geringer Haltbarkeit derselben wurde später der Verkauf der fertigen Lösungen eingestellt. Die Herstellung der Leukobasen aus den betreffenden Farbstoffen durch Reduktion mit Zinkstaub und Essigsäure, Zusatz von Natriumacetat, sowie Ausschütteln mit Aether ist nicht schwierig („Phot. Korresp." 1904, S. 521).

Ueber die Lichtempfindlichkeit von Leuko- körpern und Anwendung derselben zur Herstellung farbiger photographischer Bilder (Pinachromie) schrieb E König: Während die Leukobasen mancher Klassen von organischen Farbstoffen, z. B. der Safranine, so leicht oxydabel sind, daß sie sich in freiem Zustande überhaupt nicht isolieren lassen, sind andere, z. B. Leukomalachitgrün, verhältnismäßig luftbeständig. Gros konstatierte, daß ins- besondere die Leukobasen des Fluoresceïns und seiner Sub- stitutionsprodukte fast sämtlich bei Belichtung rascher oxydiert werden. Die Leukobasen sind für sich nicht im stande, brauchbare Bilder zu geben. Einbetten in eine Schicht Acetylhydrocellulose oder Gelatine führte nicht zum Ziele. Hingegen trat rasche Oxydation ein, wenn die Leukobasen in Kollodium eingeschlossen wurden, da die Oxydation in diesem Falle auf Kosten der Nitrogruppen vor sich geht. Viel lichtempfindlicher als die Nitrocellulose-Leukobasen- mischung sind Gemenge der Leukobasen mit den Salpeter- säureestern von Glyzerin, Glukose und Mannit. Die Licht- empfindlichkeit der mit Nitrocellulose hergestellten Schicht kann durch Zusatz von Nitromannit wesentlich gesteigert werden. Aehnliche, aber schwächere Wirkungen zeigen die Nitrosamine, Chinolin und seine Homologen steigern eben- falls die Empfindlichkeit. Die Wirkungsweise dieser Basen ist natürlich eine andere, offenbar rein katalytische. Hin- gegen sind Terpentinöl und Anisöl fast ohne Einfluß, Harn- stoff und Antipyrin wirken schwächend. Zur Fixierung, d. h. zum Herauslösen der unveränderten Leukobase nach der Belichtung, erwiesen sich Mineralsäuren, Benzol, Toluol, Aether und Chloroform teils gänzlich ungeeignet, teils waren sie nur in einzelnen Fällen brauchbar. Essigsäure, Di- und Trichloressigsäure waren ebenfalls unverwendbar, andere organische Säuren teilweise brauchbar. Als bestes Fixierungs- mittel erwies sich Monochloressigsäure in fast allen Fällen.

Als beste Leukobasen erwiesen sich für: Blau: *o*-Chlortetra-
äthyldiamidotriphenylmethan, Grün: Leukomalachitgrün,
m-Nitrotetraäthyldiamidotriphenylmethan, *m*-Amidotetraäthyl-
diamidotriphenylmethan, Rot: *p*-Leukanilin, Leukorhodamin,
Violett: Hexamethyl-*p*-Leukanilin, Gelb: Leukofloreszein,
Leukoflavanilin. Bereits Gros hat zum Teil festgestellt, daß
die Leukobasen von dem dem entsprechenden Farbstoffe gleich-
gefärbten Lichte am wenigsten, von komplementärem Lichte
am stärksten, von den anderen Lichtfarben in mittlerem
Grade beeinflußt werden. Die Papiere müssen kurz nach ihrer
Herstellung verwendet werden, da auch im Dunklen, wenn
auch langsam, Oxydation eintritt. Zur Herstellung von Drei-
farbenphotographieen wird jede Farbe für sich belichtet.
Zunächst trägt man die Blaukollodiumschicht auf, belichtet,
fixiert mit Chloressigsäure, wäscht mit Wasser und trägt eine
Schutzschicht von gehärteter Gelatine auf. Hierauf wird in
derselben Weise das rote Bild auf der Gelatineschicht des
blauen, das gelbe auf der Gelatineschicht des roten Bildes
hergestellt („Oesterr. Chem.-Ztg." 1904).

Pinatypie nennt sich ein neues, von L. Didier er-
fundenes und im photochemischen Laboratorium der Höchster
Farbwerke ausgearbeitetes Verfahren zur Herstellung farbiger
Papierbilder nach dem Dreifarbenverfahren. Eine mit einer be-
sonders präparierten Gelatineschicht überzogene Glasplatte wird
mit Bichromat sensibilisiert, getrocknet und unter einem Diapo-
sitiv belichtet. Nach dem Auswaschen mit kaltem Wasser
bleibt ein wenig sichtbares Bild zurück. Die Platte wird nun-
mehr in die wässerige Lösung eines Pinatypie-Farbstoffes
gelegt, welche die nicht belichtete Gelatine am stärksten färbt,
die durch Belichtung gehärtete aber ungefärbt läßt. Nach
dem Abspülen mit Wasser sollen die Platten ein klares,
kräftig gefärbtes Diapositiv zeigen. Um nun das Bild auf
Papier zu übertragen, wird ein Stück Pinatypiepapier in
Wasser eingeweicht und auf die Druckplatte gequetscht.
Nach etwa 15 Minuten ist das Bild auf das Papier über-
gegangen. Die eine Druckplatte kann zur Herstellung be-
liebig vieler Papierbilder dienen. Man braucht nur die Platte
vor jedem neuen Abdrucke 5 Minuten in das Farbbad zu
bringen. Auch lassen sich die Druckplatten aufbewahren und
nach erneutem Einfärben später wieder verwenden. In der-
selben Weise werden von allen drei Teilnegativen Diapositive
und nach diesen Bichromatdruckplatten hergestellt. Die der
Blaufilter-Aufnahme entsprechende Druckplatte wird gelb, die
der Grünfilter-Aufnahme entsprechende rot und die der Rot-
filter-Aufnahme entsprechende blau gefärbt. Das zuerst ge-

druckte, blaue Teilbild wird feucht auf die rote Druckplatte
gelegt und mit dieser Druckplatte genau zur Deckung ge-
bracht. Ist das Rot mit genügender Kraft auf das Blaubild
übergegangen, so kommt als letzte die gelbe Druckplatte an
die Reihe. Das fertige Bild besteht also nicht aus drei
Schichten, sondern trägt in einer einzigen dünnen Schicht
alle drei Farben. Sollte eine der drei Grundfarben zu schwach
wirken, so kann man die Kopie nochmals auf die ent-
sprechende, von neuem gefärbte Druckplatte auflegen. Die
zu dem Verfahren notwendigen Chemikalien liefern die Farb-
werke Meister Lucius & Brüning in Höchst a. M. („Phot.
Mitt." 1905, Heft 5; „Phot. Rundschau" 1905, S. 125).

Die Hauptvorzüge der Pinatypie sind: 1. Die in
einfacher Weise unter Mithilfe des Lichts hergestellten Druck-
platten erlauben die Herstellung einer sehr großen Anzahl
von Papierbildern auf rein mechanische Weise ohne weitere
Mitwirkung des Lichts. Die Druckplatten können aufbewahrt
werden und jederzeit wieder von neuem ohne Zuhilfenahme
des Lichts zur Herstellung von Papierbildern dienen. 2. Die
Pinatypieen stellen sich infolge der Ausgiebigkeit der Pinatypie-
Farbstoffe und des Wegfallens von Ausschuß sehr billig.
3. Die Pinatypieen sind außerordentlich lichtecht. 3. Eine
Dreifarben-Pinatypie besteht nicht aus verschiedenen Schichten.
Eine einzige dünne Schicht trägt vielmehr die gesamten
Farben, die dadurch in ausgezeichneter Weise verschmelzen.
Die nähere Beschreibung dieses Verfahrens enthält eine
Broschüre „Pinatypie" der Farbwerke vorm. Meister Lucius
& Brüning in Höchst a. M. (1905).

Ueber die chemische Farbenhelligkeit des Tages-
lichts und die von der Tageszeit und Bewölkung abhängige
relative Verteilung der Farbenintensität ist im Chemiker-
Kongreß 1903 besprochen und später mehrfach untersucht
worden. König machte Angaben über die relative Be-
lichtungszeit von Orthochrom- oder Pinachromplatten u. s. w.
hinter Violett-, Grün- und Orangefilter; ebenso Eder, welcher
im Herbste (sonniges Wetter) die relative Belichtungszeit für
Dreifarbenaufnahmen hinter Violett-, Grün- und Orange-
filter = 1 : 3 : 2$\frac{1}{2}$, während bei nebeligem Wetter die Relation
1 : 3 : 1$\frac{1}{2}$ war (Eder-Valenta, „Beiträge zur Photochemie und
Spektralanalyse" 1904, IV., S. 30). Auch Precht und Stenger
fanden später unter Beibehaltung derselben Methode natur-
gemäß ähnliche Schwankungen bei trübem und klarem Wetter.
Sie empfehlen zur Beurteilung der relativen Farbenempfind-

lichkeit künstliches (elektrisches) Licht („Zeitschr. f. physikal. Chemie" 1905, Heft 1). [Untersuchungen der relativen Farben-empfindlichkeit bei elektrischem Licht sowie Amylacetat- und Benzinlicht hatte zuerst Eder ausgeführt (siehe Eder-Valenta, „Beiträge zur Photochemie und Spektralanalyse" 1904).]

Ueber ein abgeändertes Verfahren der Dreifarben-photographie berichtete R. W. Wood („Revue des Sciences phot.", Bd. 1, S. 221) der französischen Akademie der Wissenschaften wie folgt: Die Zerlegung der Farben des auf-zunehmenden Gegenstandes geschieht in der üblichen Weise, indem man den Gegenstand dreimal durch Farbenfilter hin-durch photographiert. Die erhaltenen drei Negative a, b, c dienen zur Anfertigung von drei Diapositiven a', b', c'. Man muß dann noch diese drei Positive übereinanderlegen und sie färben, um die Farbensynthese zu bewerkstelligen. In diesem Punkte nun weicht das Woodsche Verfahren von den anderen Methoden dieser Art ab. Um die drei Positive über-einander zu legen, werden sie in der Kamera reproduziert, wobei ihre Bilder hintereinander auf dieselbe lichtempfind-liche Platte D projiziert werden. Die Deckung der einzelnen Teilbilder muß natürlich eine vollkommene sein. Die empfind-liche Platte D ist eine mit einer dünnen Gelatinebichromat-schicht überzogene Glasplatte. Anderseits muß man vorher drei Beugungsgitter auf Glas α, β, γ anfertigen, die passend berechnet sind. Diese drei Gitter legt man während der Re-produktion der drei Positive der Reihe nach gegen die Platte D; sie werden demnach hintereinander mit auf die Schicht von D übertragen, zumal dort, wo die Positive a', b', c' transparente Stellen aufweisen. Nachdem das aus den drei Teilbildern be-stehende Gesamtbild D mit heißem Wasser entwickelt und dann getrocknet worden ist, muß es bei parallelem Lichte beobachtet werden, denn bei zerstreutem Lichte ist es un-sichtbar. Man betrachtet es in der Durchsicht in einem ver-dunkelten Zimmer, das durch eine in der Entfernung befind-liche Gaslampe beleuchtet wird; gleichzeitig bringt man auf seiner Oberfläche eine Sammellinse an. Man muß darauf achten, daß sich das Auge im Brennpunkt dieser Linse befindet, der durch ein Okular bezeichnet ist. Man verschiebt den Apparat allmählich, bis man die Farben wahrnimmt. Die drei Gitter α, β, γ sind derartig hergerichtet, daß das Rot, das Grün und das Blau in derselben Richtung durch die drei Gitter abgelenkt werden. Der Vorteil dieser Methode besteht darin, daß man, nachdem das Positiv D einmal hergestellt

worden ist, leicht Reproduktionen nach demselben anfertigen kann, indem man es auf einer Gelatinebichromatschicht kopiert. (Das Woodsche Diffraktionsverfahren ist in der „Phot. Rundschau" 1901, S. 17, bereits ausführlich beschrieben.) („Phot. Rundschau" 1905, S. 49.)

Otto Siebert empfiehlt die abziehbaren Celluloïd-Pigmentfolien der Neuen Photographischen Gesellschaft in Berlin zur Herstellung farbiger Kombinationsdrucke von Landschaftsbildern („Phot. Rundschau" 1905, S. 29).

Eine Theaterscene in Dreifarbenphotographie hat Dr. Grün mit seinem Flüssigkeitsobjektiv bei gewöhnlicher Bühnenbeleuchtung aufgenommen. Die ganze Expositionszeit betrug 45 Sekunden. Die Aufnahme wurde im Dreifarbendruck auf einer Postkarte vervielfältigt. Es dürfte dies die erste derartige Aufnahme sein („Phot. Wochenbl.").

Ueber Drei- und Vierfarbendruck findet sich ein Artikel im „Journal für Buchdruckerkunst" 1905, S. 142.

Die G. m. b. H. „Dr. Selles Farbenphotographie" in Berlin bringt an jedem gewöhnlichen photographischen Apparat den Filterverschluß „Autochrom" an, welcher das Wechseln der Filter bei jeder Belichtung bequem besorgt. Das Sellesche Dreifarbenverfahren wird „Sellechromie" genannt.

Thomas Knight Barnard in Hammersmith (Engl.) erhielt ein D. R.-P. Nr. 148291 vom 7. Juni 1902 auf einen Apparat zur Aufnahme und Wiedergabe von photographischen Dreifarbenbildern mit zwei zueinander gewinkelten, das Hauptstrahlenbündel in drei Teilbündel zerlegenden, halbdurchlässigen Spiegeln, bei dem die Spiegel *13, 14* (Fig. 185) über ihre Treffkante hinaus verlängert sind, so daß ein zweites, zum ersten symmetrisches Strahlenzerlegungssystem für ein zweites, dem ersten paralleles Hauptstrahlenbündel entsteht, das man zusammen mit dem ersten zur Aufnahme und Wiedergabe stereoskopischer Dreifarbenbilder benutzen kann („Phot. Chronik" 1904, S. 452).

Eine Drehkassette für Dreifarbenaufnahmen hat F. Hasenclever in Schöneberg-Berlin konstruiert; es sind drei gewöhnliche Kassetten für die drei Teilaufnahmen prismatisch in einem lichtdichten Gehäuse auf drehbarer Achse angeordnet; die Vorrichtung läßt sich an jedem Apparat, der eine Visierscheibe besitzt, befestigen. Da sich die bekannten

dünnen Blechkassetten verwenden lassen, so kann man bei geringstem Gewicht zahlreiche Platten mitführen. Die drei Teilaufnahmen können hintereinander in schnellster Folge bewerkstelligt werden.

Die „Tricol-Kamera" der „Tricol Works" in Brighton gibt in einer Belichtung mit einer Linse und ohne Spiegel die Negative für die Dreifarbenphotographie.

Dreifarbenphotographie auf Films mit entsprechend vorgeschalteten gefärbten Gelatinefolien hat man mit wenig Erfolg bei Rollfilms (mit eingerollten

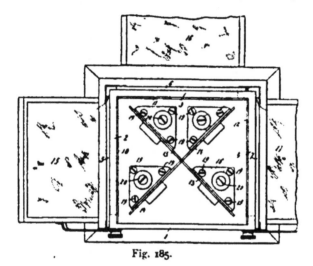

Fig. 185.

farbigen Lichtfilterfolien) versucht. H. Schmidt empfiehlt die Verwendung von Flachfilms hierfür und meldete Deutschen Gebrauchsmusterschutz Nr. 229539 an („Phot. Industrie" 1904, S. 1006).

Dreifarbenphotographie von Landschaften (Naturaufnahmen). Abney erwähnt (eine übrigens schon früher von verschiedenen Seiten gemachte Beobachtung), daß bei Aufnahmen von Landschaften hinter blauen, grünen und rotgelben Filtern auf panchromatischen Platten, obwohl keine sehr wesentliche Differenz im Aussehen des Negativs bemerklich, trotzdem korrekte Farbenauslösung vorhanden ist („Photography", Nr. 836; „Phot. Mitt." 1905, Bd. 42, S. 27).

Thorne Baker publiziert ein mittels Dreifarbendruck erzeugtes Spektrum des Auerschen Gasglühlichtes, welches mittels Autotypie nach den drei Aufnahmen hinter Farben-

lichtfiltern hergestellt wurde („The Phot. Journ." 1905, Bd. 45, S. 26).

Max Skladanowsky in Berlin erhielt ein D. R.-P. Nr. 145284 vom 28. Januar 1903 auf ein Verfahren zur Herstellung farbiger Chromatgelatinebilder nach dem Imbibitionsverfahren. Die Chromatschicht wird mit säureechten Farbstoffen gefärbt, worauf nach Belichtung das chromsaure Chromoxyd mittels Schwefelsäure entfernt wird („Phot. Chronik" 1904, S. 521 u. 655).

Ein neues Photochromie-Verfahren von Lumière. Während Joly zur Aufnahme eine Platte benutzt, die rote, grüne und blaue Linien in großer Anzahl nebeneinander zeigt, verwenden die Gebrüder Lumière statt der Linien ein feines Korn aus Kartoffelstärke. Die Körnchen, deren jedes einen Durchmesser von etwa 0,015 bis 0,020 mm hat, werden mittels besonderer Einrichtungen und Farbstoffe in drei Teilen rot, grün und violett gefärbt und die auf diese Weise erhaltenen Pulver in solchen Verhältnissen gemischt, daß die Mischung keine vorherrschende Farbe zeigt. Das Pulver wird mittels eines Dachshaarpinsels auf einer dünnen, mit einem klebrigen Ueberzug versehenen Glasplatte ausgebreitet. Hat man dann die Zwischenräume mit Holzkohlepulver ausgefüllt und die Oberfläche durch einen dünnen Firnis isoliert, so wird eine panchromatische Bromsilberemulsion aufgegossen. Bei der Exposition wird die Platte umgedreht, so daß zuerst die gefärbten Partikel, dann die lichtempfindliche Schicht getroffen wird. Mit Natriumthiosulfat fixiert, erhält man ein Negativ, das in der Durchsicht die Komplementärfarben des photographischen Gegenstandes aufweist. Will man die richtige Ordnung der Farben wieder herstellen, so muß man nach der Entwicklung, aber ohne zu fixieren, zunächst das Bild umkehren, indem man das reduzierte Silber auflöst, und dann durch eine zweite Entwicklung dasjenige Silber reduzieren, das zuerst nicht durch das Licht beeinflußt war. Durch Kontaktdrucke können alsdann von diesen Negativen Abzüge in den richtigen Farben hergestellt werden („Phot. Chronik" 1904, S. 554). [Ob das Verfahren praktisch mit Erfolg ausführbar ist, erscheint bis jetzt fraglich. E.]

Ueber photographischen Dreifarbendruck durch Uebereinanderlegen dreier farbiger Pigmentbilder siehe E. Trutat, „Les procédés pigmentaires", S. 65, und Vidal, „Photographie des Couleurs par impressions pigmentaires superposées" (beide Werke bei Ch. Mendel, Paris).

Dreifarben-Laternbilder. F. E. Ives teilt seine neuesten Erfahrungen über Herstellung von Dreifarben-Dia-

positiven mit; er kopiert (ähnlich wie Lumière) übereinander mittels des Fischleimverfahrens Chromgelatinebilder, färbt das unter dem entsprechenden Teilnegativ hergestellte Leimbild blau, überzieht mit wasserdichtem Eiweiß, kopiert das zweite (rote) Teilbild und schließlich das gelbe. Die Publikation enthält nicht viel Neues („Photography" 1904, S. 435).

Hans Schmidt brachte im Berliner Verein zur Förderung der Photographie vom 10. Februar 1905 ein Dreifarbendiapositiv zur Vorlage, welches nach einem neuen, von ihm ausgearbeiteten Einfärbeverfahren hergestellt war. Dieses Verfahren unterscheidet sich von den bisherigen Einfärbeverfahren dadurch, daß weder die Entwicklung eines Gelatinereliefs mit warmem Wasser vorgenommen wird (Sanger-Shepherd), noch daß beim fertigen Bilde irgendwelche störenden Celluloïdzwischenschichten (Sanger-Shepherd) vorhanden sind. Das diesem Verfahren zu Grunde gelegte Prinzip ist folgendes, vollkommen eigenartige: Ein gewöhnliches Bromsilberdiapositiv wird mit Hilfe des bekannten Eisenbades in ein blaues Bild übergeführt. Dieses Bild wird mit einer dünnen Schicht von Chromgelatine oder dergleichen überzogen und diese unter dem Grünfilternegativ kopiert. Nach dem Kopieren wird kurz in destilliertem Wasser abgespült und dann das Ganze in eine entsprechend zusammengesetzte, wässerige rote Farbstofflösung gelegt. Der chemisch-physikalische Vorgang ist nun folgender: Durch Liegen des Chrombildes in Wasser + Farbstoff wirkt dieses (das Wasser) zersetzend auf das Chrombild in der Art, daß das chromsaure Chromoxyd des Bildes in Chromoxyd + freie Chromsäure gespalten wird. Wählt man nun als Farbstoff einen solchen, der durch Säure an das zu färbende Material gebunden wird, so geht die Umwandlung des ursprünglichen Chrombildes in ein den Nuancen des Farbstoffs entsprechendes Farbbild selbständig vor sich. Das Verfahren baut also auf einem gänzlich anderen Prinzipe, als alle bisher veröffentlichten Einfärbeverfahren, auf, weil hier weder das mechanische Verhalten des Farbstoffs zur Gelatine (Sauger-Shepherd), noch das chemische zum Chrom des Bildes (Chrom + Farbstoff = Chromfarbstoff) ausgenutzt wird. In ganz analoger Weise wie das rote Farbbild wird auch das gelbe erzeugt, wodurch ein überaus fein durchgebildetes, haarscharfes Dreifarbendiapositiv entsteht, was namentlich für Mikrophotographie von großem Werte sein dürfte. Das später projizierte Diapositiv zeichnete sich durch außerordentliche Schärfe aus und gab auch die Farben recht gut wieder.

Die Dreifarbentheorie und die Netzhautelemente.
Geheimrat Prof. Gust. Fritsch in Berlin hat eine interessante
Anwendung der Dreifarbenphotographie auf die Darstellung
der Netzhaut einer Taube gemacht. Auf der Spitze der
Stäbchen oder Zäpfchen, aus denen die Netzhaut zusammen-
gesetzt ist, wie ein Steinpflaster, beobachtet man nämlich
Fetttröpfchen von roter, gelber und grünblauer Farbe, die
offenbar den Farbschirmen in der Dreifarbenphotographie
entsprechen. Der Verfasser hat nun ein mikroskopisches
Präparat einer solchen Taubennetzhaut, das mit besonderer
Sorgfalt in physiologischer Kochsalzlösung konserviert war,
nach dem Verfahren der Dreifarbenphotographie hinter drei
verschiedenfarbigen Schirmen bei einer Vergrößerung von
780 lin. aufgenommen und die drei Teilnegative durch farbigen
Lichtdruck vereinigt. Es ergab das ein Bild der Netzhaut,
das mit roten und gelben Punkten bedeckt war. Leider
konnten die grünblauen Elemente nicht gleichzeitig mit den
beiden anderen Farben in den Fokus gebracht werden, so
daß diese in dem Bilde fehlen, wiewohl sie im Mikroskop
gesehen werden können. Uebrigens ist der blaue Farbschirm
nicht so wichtig, da er ja auch in der Dreifarbenphotographie
oft fortgelassen und durch eine sehr kurze Exposition ersetzt
wird, bei der nur die blauen Strahlen zur ersichtlichen
Wirkung kommen. Diese objektive Darstellung des subjektiv
wahrgenommenen Bildes hat der Verfasser zum ersten Male
gemacht. — Bei den Säugetieren werden keine farbigen Fett-
tröpfchen auf der Netzhaut wahrgenommen; aber im mikro-
skopischen Bilde, wie es der Verfasser von der Netzhaut einer
Affenart (Meerkatze, Cercopithecus) aufgenommen hat, zeigen
sich doch Elemente verschiedenen optischen Verhaltens, die
sich als dunklere Punkte im Bilde bemerkbar machen. Es
scheint hier also eine chemische Selektion für die Farben zu
bestehen. Nach Analogie der Wirkung des Aethylrots, das
panchromatisierend auf das Bromsilber wirkt, nimmt der Ver-
fasser an, daß die Funktion des Sehpurpurs die eines opti-
schen Sensibilisators ist. Man sieht hieraus, wie befruchtend
die Forschungen in der Photographie für die Erklärung der
Farbenwahrnehmung zu werden versprechen (J. Gaedicke).
Vergl. über Dreifarbendruck auch das Kapitel „Photo-
graphie in natürlichen Farben."

Aktinometrische Messung der chemischen Helligkeit des Sonnen- und des Tageslichtes.

Karl Schaum referiert über die Helligkeit des Sonnenlichtes und einiger künstlicher Lichtquellen auf S. 98 dieses „Jahrbuches".

Die Periode der Sonnenstrahlung. Die Zenitdistanz der Sonne wird in Svante A. Arrhenius' „Lehrbuch der kosmischen Physik" (S. Hirzel, Leipzig 1903) ausführlich besprochen und die theoretische Zahl mit dem Beobachtungsergebnis verglichen. Die Stärke der Strahlung wird durch eine dem Werke beigegebene Tabelle veranschaulicht („Phys. Zeitschr." 1904, S. 310).

Heliographische Kurven zur Ermittelung der richtigen Expositionszeit erschienen im Verlage von Gustav Rapp in Frankfurt a. M. Dieselben geben eine gute Uebersicht über die Verteilung der chemischen Helligkeit des Tageslichtes an der Erdoberfläche.

Ueber photochemische Messungsmethoden für klimatologische Zwecke, namentlich des ultravioletten Teiles des Tageslichtes, schrieb John Sebelien. Derselbe gibt eine ausführliche, kritische Uebersicht über die bisher zu Einzel- und Serienversuchen benutzten photochemischen Meßmethoden (Chlorknallgasphotometer, Schwärzung von Silberchlorid, Zersetzung von Chlorwasser, Kaliumjodat, Oxalsäurelösungen und oxalsaurem Eisenoxyd). Schützende Glasgefäße sind wegen der starken Absorption der chemisch wirksamen Strahlen grundsätzlich zu vermeiden. Sebelien arbeitet nach Duclaux (Verbrennung einer verdünnten Oxalsäurelösung) und mit der Edersche Flüssigkeit (2 Volumen einer Lösung von 40 g Ammoniumoxalat in 1 Liter Wasser mit 1 Volumen einer Lösung von 50 g Quecksilberchlorid in 1 Liter Wasser). Bei der Oxalsäurelösung ist die Verbrennung bei konstanter Flüssigkeitshöhe in der Regel der belichteten Oberfläche proportional, doch kommen auch grobe „Unstimmigkeiten" vor. Die Lichtempfindlichkeit der Lösung ist zu gering; die Lösung absorbiert nicht genügend ultraviolettes Licht, während die Edersche Flüssigkeit für solches außerordentlich empfindlich ist. Sie gibt einen Quecksilberchlorür-Niederschlag, auch wenn das Licht durch eine Oxalsäurelösung filtriert ist. Eder gibt Korrektionstabellen für Temperatur- und Konzentrationsänderungen an, man kann mit kleinerer Oberfläche arbeiten, ist also gegen Verunreinigungen besser geschützt als bei Verwendung der Oxalsäurelösung, für die außerdem obige Korrektionen nicht bekannt sind.

Ein Nachteil ist die umständlichere Bestimmungsart (Trocknung
und Wägung des Niederschlags auf gewogenen Filtern).
Sebelien machte die Korrekturen für die Temperaturen und
Verdunstung möglichst klein. Parallelversuche, „Integral-
messung" und „fraktionierte" Messung, d. h. eine Dauer-
exposition und die Summierung der Niederschläge, die in je
2 Stunden abgeschieden waren, ergaben im ganzen eine
Unsicherheit von höchstens 10 Prozent; doch kommen auch
bei dieser Methode mitunter enorme Schwankungen vor, die
auf ungleiche Bestrahlung der einzelnen Schalen durch
Wölkchen oder Inseln von wärmerer oder staubhaltigerer
Luft zu schieben sind; Montierung von mehreren Schalen
auf der Peripherie einer horizontalen, rotierenden Scheibe
ließ die Ungleichmäßigkeiten verschwinden, so daß die äußersten
Abweichungen \pm 9 Prozent vom Mittel, der mittlere Fehler
\pm 6,5 Prozent ist („Chem. Centralbl." 1905, S. 323; „Chemiker-
Zeitung" 1904, S. 1259).

Sensitometrie. — Photometrie. — Expositionsmesser.

Die Sonne ist für uns eine schlecht definierte Strahlungs-
quelle, weil ihre Strahlen je nach ihrem Stand am Himmel
eine verschieden dicke Atmosphärenschicht durchdringen
müssen und ihre Urfarbenverteilung ändert. Deshalb ist die
Intensität der einzelnen Spektralfarben, die „Wertigkeitslinie",
der Hefnerkerze ermittelt worden, um als Grundlage beim
Vergleich verschiedener Lichtquellen (für Leuchtfeuer) zu
dienen. A. Rudolph machte Studien zur Photometrie des
Spektrums der Hefnerschen Amylacetatkerze und verglich
die spektrale Leuchtkraft verschiedener Lichtquellen („Chem.
Centralbl." 1905, S. 1119).

F. Monpillard modifizierte die Ferysche Normal-
Acetylenlampe. Das Acetylen brennt aus einem Loch-
Specksteinbrenner von 0,3 mm Durchmesser, der bei einem
Druck von 110 mm in der Stunde 5 Liter Gas konsumiert.
Die Flamme hat eine Höhe von 20 mm und eine Breite von
3 mm. Ein Spalt blendet das Licht ab („Bull. Soc. franç.
Phot." 1905, S. 138; „Phot. Wochenbl." 1905, S. 144).

Heyde in Dresden konstruierte einen Expositionsmesser
unter dem Namen Heydes Aktino-Photometer. Er besteht
aus zwei drehbar verbundenen und mit einer Durchsicht ver-
sehenen Dosen. Innerhalb der Dosen ist ein Keilprisma von
eigenartigem, dunkelblauem Glase angebracht, das durch die

Drehung der Dosen von seiner hellsten bis zur dunkelsten
Stelle vor der Durchsichts-Oeffnung vorübergeführt wird.
Zur weiteren Verdunkelung des Keils (bei Aufnahmen von
Gletschern, Meer u. s. w.) ist ein dunkles Glas vorschaltbar.
Die eigenartige Färbung des Glaskeils schaltet die nicht
aktinischen Strahlen fast ganz aus, so daß in der Hauptsache
nur die aktinischen grünen, blauen und violetten Strahlen zur
Wirkung kommen. Das Instrument ist daher mit Recht

Fig. 186.

„Aktino-Photometer" genannt worden (siehe Fig. 186). Siehe
auch „Phot. Korresp." 1905, S. 176.

Ueber das Normal-Photometer von Degen siehe
„Phot. Wochenbl." 1905, S. 51.

J. Hartmann stellte Versuche über die Messung der
Schwärzung photographischer Platten an und berichtet
hierüber auf S. 89 dieses „Jahrbuches".

Das Scheiner-Sensitometer zur Sensitometrie
orthochromatischer Platten. Das Scheinersche
Sensitometer, welches zur Prüfung der Empfindlichkeit ge-
wöhnlicher Platten heute allgemein angewendet wird, läßt eine
genaue Feststellung der Empfindlichkeit orthochromatischer
Platten insofern nicht zu, als alle künstlichen Lichtquellen,

23

welche bei Benutzung des Apparates zur Verwendung kommen, mehr oder weniger reich an gelben Strahlen sind. In Anbetracht der Empfindlichkeit der orthochromatischen Platten für gelbes Licht wird daher eine Empfindlichkeit gefunden, welche nicht der wirklichen für Tageslicht entspricht. Nach Eder kann man farbenempfindliche Platten in der Weise prüfen, daß man sie mittels eines Röhrenphotometers mit einer gewöhnlichen Platte von bekannter Empfindlichkeit vergleicht. Das Photometer wird mit diffusem künstlichen Licht oder mit Tageslicht, welches ein weißer Papierbogen reflektiert, beleuchtet. Außerdem wird die Farbenempfindlichkeit noch in der Weise ermittelt, daß man vor zwei Photometer Cuvetten mit gefärbten Lösungen stellt, von denen die eine nur gelbe, die andere nur blaue Strahlen passieren läßt. Je kleiner dann das Verhältnis Blau- zu Gelbempfindlichkeit gefunden wird, um so besser ist der orthochromatische Effekt der Platte. Diese Versuche führte Callier am Scheiner-Sensitometer durch. Er beleuchtet das Sensitometer mit Tageslicht, welches durch einen kleinen Spalt eines Fensters hindurchgeht. Vor dem Spalt befinden sich einige Mattscheiben. Callier verwendet nun eine eigens zu diesem Zwecke für das Sensitometer konstruierte Kassette, welche derart eingerichtet ist, daß sie vier Flüssigkeitscuvetten von länglicher Form aufnehmen kann. Diese, vom Hause Leybold in Köln hergestellt, besitzen eine Dicke von 1 cm. Die ersten beiden werden mit Wasser gefüllt, die dritte und vierte mit den von Eder angegebenen Lösungen. Im übrigen behält Callier die Methoden Eders bei ("Bull. de l'Association belge de Photographie", April 1904, S. 184; "Phot. Chronik").

Eine Preisaufgabe schreibt die dänische Akademie der Wissenschaften aus: es ist zu erforschen, in welchem Maße man mit Hilfe eines einfachen Apparates die photographische Wirkung des Lichtes verwenden kann für die Feststellung der qualitativen und quantitativen Veränderungen, denen das atmosphärische Licht unterworfen ist. Dieser Versuch kann auf Strahlen eingeschränkt werden, die nicht in einem wesentlichen Grad durch die gewöhnlichen Glassorten absorbiert werden. Das für diese Prüfung angenommene Verfahren soll für eine Serie von Beobachtungen angewendet werden, die sich möglichst über ein ganzes Jahr erstrecken. Die Beantwortung dieses Problems muß eine kritische Beleuchtung der Resultate enthalten und den ganzen Zeitraum umfassen, in dem die Versuche gemacht wurden; die Preisschriften sind

mit einem Kennwort an den Sekretär der dänischen Akademie der Wissenschaft in Kopenhagen bis Ende Oktober 1905 zu richten. Die beste Arbeit für den Klassenpreis wird eventuell mit 900 Mk. honoriert.

Feitzingers Exponometer ist ein praktischer Behelf für den Anfänger zur Bestimmung der Expositionszeit bei Zeitaufnahmen; man hält den aus einer Papierskala bestehenden Apparat an die Visierscheibe und beobachtet unter dem Einstelltuche, durch welchen Streifen die hellsten Stellen des Visierscheibenbildes noch durchscheinen: die Zahl, welche auf diesem Streifen angegeben ist, gibt die Expositionszeit in Sekunden an.

Ueber die Sensitometrie photographischer Platten verfaßten Mees und Sheppard eine mit historischer Einleitung versehene Studie, wobei sie auf Hurter und Driffields, sowie Eders Untersuchungen sich beziehen. Sie geben die mathematische Ableitung der photographischen Schwärzungserscheinungen für Bromsilberplatten mit Entwicklung und suchen die „Inertia" und den „Entwicklungsfaktor" der Trockenplatten zu bestimmen („The phot. Journal" 1904, S. 281).

Kennen wir genau die Empfindlichkeit einer Platte? Sir William Abney sagt darüber, daß die jetzigen Methoden, die Empfindlichkeit einer Platte zu bestimmen, nicht genau seien. So läßt man u. a. Licht auf die zu untersuchende Platte durch eine mit Oeffnungen versehene rotierende Scheibe fallen (Scheiners Sensitometer). Dadurch wird eine stufenweise Belichtung herbeigeführt, wobei man annimmt, daß dies dieselbe Abstufung gibt, wie wenn man die Belichtung ohne Scheibe, aber jedesmal verdoppelt, vornehmen würde. Sorgfältige Versuche haben ergeben, daß die Summe der intermittierenden Belichtungen nicht gleich ist derselben Belichtung ohne Unterbrechung. Das gibt verschiedene Abstufung. Ferner ist die Umdrehungsgeschwindigkeit der Scheibe nicht ohne Einfluß, was sich bei weniger empfindlichen Platten mehr als bei hochempfindlichen bemerkbar macht. Ferner nimmt man an, daß eine Belichtung von z. B. 4 Sekunden aus 2 m Entfernung gleichwertig ist einer solchen von 1 Sekunde aus 1 m. Das Gesetz der „umgekehrten Quadrate" hält aber hier nicht stand. Wenn man diesen Versuch anstellt und die belichteten Platten gleichzeitig entwickelt, so wird der Silberniederschlag verschieden dicht sein. Bei manchen Plattensorten sind diese Unterschiede ganz beträchtlich. Weiterhin beeinflußt die Temperatur der Platte

23*

während der Belichtung auch die Abstufungskurve. Ein
anderer Faktor ist das bei den Versuchen angewandte Licht.
Abney zeigte, daß einfarbiges Licht größerer Wellenlänge
eine jäher abfallende Abstufung gab, als solches geringerer
Wellenlänge. Gewöhnlich wird eine Kerze oder Amylacetat-
lampe verwendet, deren Licht mehr dem roten Ende des
Spektrums zuneigt, wie das Tageslicht, bei dem das Um-
gekehrte der Fall ist. Daraus ergibt sich, daß die Abstufung,
bei diesem künstlichen Licht erzielt, größer ist als bei Tages
licht. Also je nach den Lichtquellen bekommen wir anders
aussehende Empfindlichkeitskurven. Nach Abney verfährt
man am zweckmäßigsten, wenn man die Empfindlichkeits-
bestimmung mit Hilfe der Kamera und elektrischem Bogen-
licht vornimmt. Wenn man weißes Papier kräftig beleuchtet
und auf die zu untersuchende Platte eine Tonskala legt, so
läßt sich mit Momentverschluß oder durch Zeitaufnahme die
Empfindlichkeit der Plattensorte mit genügender Genauigkeit
zum Gebrauch im Tageslicht bestimmen. [Eine kritische
Besprechung der hier in Betracht kommenden Umstände, wie
intermittierende Beleuchtung, Entfernung der Lichtquelle,
findet sich in Eders „System der Sensitometrie" („Sitzungs-
berichte ,d. kaiserl. Akad. d. Wissensch. in Wien" 1899,
Abt. IIa, Bd. 108; auch Eders „Handb. d. Phot.", Bd. 3,
5. Aufl., S. 228).]

Ueber Sensitometrie photographischer, ortho-
chromatischer Platten hielt E. J. Wall in der London
and Provincial Photographic Association einen Vortrag, wobei
er sich auf Eders System der Sensitometrie stützte („Brit.
Journ. of Phot." 1904, S. 926).

A. Callier acceptierte zur Prüfung photographischer,
farbenempfindlicher Handelsplatten die von Eder am Berliner
Kongreß für angewandte Chemie 1903 (siehe „Phot. Korresp."
1903. S. 426) angegebene Methode der Sensitometrie und
publizierte die Empfindlichkeitsrelation von Blau zu Gelb
unter Verwendung der Ederschen Gelb- und Blaufilter bei
verschiedenen orthochromatischen Platten („Phot. Mitt.",
Bd. 41, S. 315).

Ludwig Linsbauer unternahm photometrische Unter-
suchungen über die Beleuchtungsverhältnisse im Wasser
mit Rücksicht auf die Biologie wasserbewohnender Organismen.
Er beschreibt zwei von ihm konstruierte Apparate zur Er-
mittelung der Lichtintensität (und Qualität) in verschiedenen
Wassertiefen. Das dem für größere Tiefen bestimmten Apparat
zu Grunde liegende Prinzip besteht außer der selbstverständ-

lichen Abdichtung gegen Licht und Wasser im wesentlichen darin, daß es durch elektrische Auslösung ermöglicht ist, in beliebiger Tiefe durch eine bestimmte, nach Bedarf zu variierende Zeit hindurch das photographische Präparat zu exponieren, und zwar ohne den Apparat wieder neu adjustieren zu müssen, sechsmal nacheinander. Der kleinere, für geringere Tiefen berechnete Apparat ist durch Schnurbewegung aus- zulösen und nur für je einmalige Exposition geeignet. Er gestattet die gleichzeitige Bestimmung von Ober- und von Vorderlicht, während der größere Apparat auch zur Bestimmung von Unterlicht dienen kann. Der Verfasser hat beide Apparate benutzt, um ihre praktische Verwendbarkeit zu prüfen. Es wurde namentlich das Verhältnis der Stärke des Oberlichtes zum Vorderlicht in verschiedenen Wassertiefen und bei ver- schiedenem Sonnenstande ermittelt, wobei ganz befriedigende Resultate erzielt wurden. Die Methode der Lichtmessung ist die von Wiesner modifizierte Bunsen-Roscoesche, und zwar durchwegs die von Wiesner eingeführte „indirekte Methode" („Sitzungsberichte d. kaiserl. Akad. d. Wissensch. in Wien").

Ueber Kombinations- und Mischungsphotometer schrieb A. Kauer („Journ. f. Beleuchtungswesen" 1904).

Ueber die Methode der Tageslichtmessung siehe W. Thorner, „Hygien. Rundschau" 1904, Nr. 18).

Photographie in natürlichen Farben.

M. E. Rothe berichtete an die französische Akademie der Wissenschaften in Paris, daß es ihm gelungen sei, Interferenz- Photochromie ohne Quecksilberspiegel herzustellen, da die Reflexion von sensibler Schicht gegen Luft bei langer Belichtung auch genügt. Es ist, bei Verwendung irgend eines Apparates die Platte, die mit der bekannten durchsichtigen Emulsion begossen ist, einfach so in die Kassette zu legen, daß die Glasseite dem Objektiv zugekehrt ist, und so die Aufnahme zu machen, nachdem man die Mattscheibe nach der Ein- stellung um die Dicke der Glasplatte dem Objektiv genähert hat. Die Exposition ist etwa 30 Minuten in der Sonne und zwei Stunden in einem hellen Zimmer. Die Photographie des Spektrums einer Bogenlampe erfordert 15 Minuten. Man kann die Exposition auf einige Minuten herabsetzen, wenn man die Platte vor dem Gebrauche in eine alkoholische Lösung von Silbernitrat taucht („Compt. rend."; „Bull. Soc. franç. de Phot."

1904, S. 548). [Diese Beobachtung hat vor mehreren Jahren
Krone (dieses „Jahrbuch" für 1892, S. 30) in Dresden ge-
macht und publiziert. Derartige Photochromieen sind jedoch
viel weniger brillant als die mit Quecksilberspiegel erzeugten
(Neuhauß, „Phot. Rundschau" 1905, S. 40).]

L. Pfaundler berichtete über die dunklen Streifen,
welche sich auf den nach Lippmanns Verfahren her-
gestellten Photographieen sich überdeckender Spektren zeigen.
Er untersuchte das System der stehenden Lichtwellen unter
den verkehrt parallel sich überdeckenden Spektren, dann die
Streifen der überkreuzten Spektra u. s. w. („Sitzungsber. d.
kaiserl. Akad. d. Wissensch. in Wien" 1904, Abt. II a, Bd. 113,
S. 388). Beide Arten von Photographieen zeigen in den über-
deckten Teilen ein System dunkler, paralleler Streifen, welche
nach schriftlicher Mitteilung von Dr. Neuhauß von Professor
Zenker als „Talbotsche Streifen", von Prof. Dr. O. Wiener
als „Schwebungen" erklärt, aber bisher noch nicht näher
untersucht worden sind, weshalb sie Pfaundler genau
studierte. Das Resultat der vorwiegend mathematischen Arbeit
ist, daß, wenn zwei Lichtwellen verschiedener Wellenlängen in
die Bromsilberschicht eindringen, sich die beiden Systeme von
Silberausscheidungen optisch beeinflussen. Das Auftreten der
von Zenker vorausgesagten Streifen zeigt, daß sich eine
ganze Reihe von Farbenpaaren bei dem Lippmannschen
Verfahren nicht zu einer korrekten Farbenmischung vereinigt,
sondern sich zu Schwarz neutralisiert.

Pfaundler zieht folgende Schlüsse für das Problem der
Photographie in natürlichen Farben aus seinen Versuchen:
Es ist zwar theoretisch möglich — und die Erfolge haben es
bestätigt —, reine spektrale Farben unter den schon von
Dr. O. Wiener angegebenen Vorsichtsmaßregeln und Ein-
schränkungen getreu wiederzugeben. Anders geht es mit den
Mischfarben, falls dieselben nicht etwa nur subjektiv dadurch
zu stande kommen, daß objektiv ein feines Mosaik homogener
Farben vorhanden ist, welches im Auge als Mischfarbe wahr-
genommen wird. Wenn zwei Lichtwellen verschiedener Wellen-
länge in die Schicht eindringen, so bietet es mit Rücksicht
auf das Prinzip der Koëxistenz der kleinen Bewegungen wohl
zunächst keine Schwierigkeit, anzunehmen, daß die Schicht
an den Bauchpunkten beider Wellensysteme ohne gegenseitige
Störung derselben jene latente Wirkung erfahre, welche bei
der nachträglichen Entwicklung zur Ausscheidung von Silber

führt. Sind diese Silbermassen aber einmal ausgeschieden, so ist schwer anzunehmen, daß sich die beiden Systeme von periodischen Abständen dieser Ausscheidungen nicht gegenseitig stören; denn es kommen ja durch die Zwischenschaltung der Ausscheidungen des zweiten Systems zwischen die des ersten ganz neue Intervalle zu stande, welche die Resonanz der Lichtwellen zum Teile stören oder ganz vernichten, während aus dem einfallenden weißen Lichte andere Lichtwellen durch die Resonanz in diesen neuen Intervallen Verstärkung finden. Wenn auch die Mehrzahl dieser Lichter, weil außerhalb der sichtbaren Skala fallend, das sichtbare Farbengemisch nicht störend beeinflußt, so bleiben doch sicherlich noch genug sichtbare, daher störende übrig. Sehen wir aber von den theoretischen Einwänden ganz ab; das Auftreten der Zenkerschen Streifen liefert den schlagenden Beweis, daß es eine ganze Reihe von Farbenpaaren gibt, welche sich beim Lippmannschen Verfahren nicht zu einer korrekten Farbenmischung vereinigen, sondern sich gegenseitig zu Schwarz neutralisieren. Das Lippmannsche Verfahren ist demnach nicht allein wegen seiner unsicheren und schwierigen Handhabung, sondern vor allem wegen des Versagens seiner theoretischen Grundlage nicht als eine vollkommene Lösung des Problems der Farbenphotographie anzuerkennen. Wenn trotzdem in den Händen geschickter Experimentatoren einzelne gelungene Bilder zu stande kommen, so erklärt sich das wohl dadurch, daß entweder annähernd homogene Farben zur Wirkung gelangen, wie bei lebhaft gefärbten Vögeln, bunt bemalten Vasen u. s. w., oder daß die Mischfarben in solcher Mannigfaltigkeit und Abwechslung am Objekte vorkommen, daß die Auslöschungen der Farben nirgends kompakt auftreten, sondern sich wie ein Schleier auf das ganze Bild verteilen. Dies dürfte bei den Landschaftsaufnahmen zutreffen, welche im allgemeinen matt gefärbt erscheinen. Das Lippmannsche Verfahren wird deshalb wohl immer bleiben, was es bisher war: ein überaus reizendes und höchst interessantes physikalisches Experiment.

———

Hans Lehmann gelang die Photographie Lippmannscher Spektra zweiter und dritter Ordnung in natürlichen Farben, auf deren Möglichkeit schon Buß und Lüppo-Cramer hingewiesen hatten. Bei seinen Untersuchungen über direkte Farbenphotographie mittels stehender Wellen interessierte ihn besonders der Versuch, Spektra höherer Ordnung zu erzeugen,

d. h. Farbenerscheinungen bei einem Abstand der Zenkerschen Blättchen hervorzubringen, welcher nicht $\frac{\lambda}{2}$, sondern ein Vielfaches von $\frac{\lambda}{2}$ beträgt, mit anderen Worten: Beliebige optische Obertöne zu erzeugen. Versuche dieser Art sind von anderen (Neuhauß, „Phot. Rundschau" 1900, S. 180; O. Wiener, „Phot. Korresp." 1902, S. 6) bereits wiederholt angestellt worden, aber mit negativem Erfolg. Zunächst versuchte Lehmann, direkt durch Photographie einen Abstand der Zenkerschen Blättchen zu erhalten, welcher das Doppelte einer halben Wellenlänge des sichtbaren Spektrums beträgt, indem er das Ultrarot photographieren wollte. Um genaue Standardlinien zu haben, bediente er sich hierbei bekannter Linienspektren des Bogenlichtes, und zwar benutzte er das Spektrum des Cäsiums, welches nach seinen früheren Untersuchungen in der Gegend von 850 μμ sehr starke Linien besitzt. Es zeigte sich jedoch, daß die Empfindlichkeit der in üblicher Weise sensibilisierten Lippmannschen Platten selbst bei stundenlanger Belichtung nur bis 800 μμ reicht. So erhielt Lehmann gerade noch die starken Rubidiumlinien bei 795 μμ. Direkt läßt sich das Problem der Photographie von Spektren zweiter und dritter Ordnung nicht lösen, wohl aber durch Anhauchen der Gelatineschicht der Photographie, wodurch die Schicht quillt und der Abstand der Zenkerschen Blättchen vergrößert wird. Durch schräges Eintauchen der Photographie in eine mit Benzol gefüllte Cuvette lassen sich die höheren Spektren beobachten, und durch Aufkitten eines Glaskeils lassen sich Dauerpräparate herstellen. Die Emulsion muß sehr fein, das Bild brillant sein (,,Physikal. Zeitschr.", Bd. 6, S. 17; „Chem. Centralbl." 1905, Bd. 1, S. 324).

Ferd. Kirchner schrieb über die optischen Eigenschaften entwickelter Lippmannscher Emulsionen (,,Annalen der Physik" 1904, S. 239 bis 270). Für die richtige Wiedergabe der Farben bei dem Lippmannschen Verfahren können die optischen Eigenschaften der benutzten Emulsionen von wesentlicher Bedeutung sein. Die Wiedergabe der Farben beruht auf Interferenzerscheinungen, welche durch ein System nahezu paralleler Silberschichten erzeugt werden; diese Silberschichten entstehen dadurch, daß in der Emulsion stehende Wellen hervorgerufen werden, an deren Bäuchen das Silberhaloïd dann reduziert wird. Die optischen Eigenschaften dieser (im Gegensatze zu der gewöhnlichen) also kornlosen Emulsion hat Kirchner näher untersucht und bei der Her-

stellung der hierzu erforderlichen Platten sorgfältig die Aus-
bildung stehender Wellen vermieden, um streng definierte
Verhältnisse zu haben. Kirchner hat gefunden, daß es sich
bei der Belichtung nicht um eine Phasenverschiebung (zwischen
1 und 2 Prozent der Dicke der Gelatine) handelt. Ferner
wurden die Brechungsindices für die verschiedenen Farben
bestimmt und dabei festgestellt, daß durch die Art der Be-
lichtung ein sicher nachzuweisender Unterschied im Brechungs-
index nicht auftritt. Sodann wurden die Werte für die Dis-
persion des braunen und grünen Silbers ermittelt und graphisch
dargestellt; die Kurve des braunen Silbers zeigt ein Maximum.
Dann wurden die Werte für die Absorption des braunen, des
grünen und blauen Silbers bestimmt und ebenfalls graphisch
dargestellt. Kirchner hat ferner den Silbergehalt, der pro
Platte nur etwa 1 mg beträgt, vermittelst der optischen
Methode gemessen und gefunden, daß alles Silber den 300. Teil
der Gesamtdicke der Emulsion bilden würde, wenn es in eine
Schicht gebracht würde. Durch das Belichten und Entwickeln
wird etwa $\frac{1}{3}$ alles verfügbaren Silbers ausgeschieden. In dem
folgenden theoretischen Teile wird der Einfluß der Absorption
auf die Bestimmung des Brechungsindex durch Totalreflexion
und durch Interferenz untersucht und der vorläufige Schluß
gezogen, daß es sich bei der Lippmannschen Emulsion
nicht um „molekulares“ Silber (Wernicke), sondern um
größere Molekelaggregate handle, deren optische Konstanten
denen des kohärenten Silbers nahekommen. Endlich wird
die Erscheinung, daß die Platten im nassen und im trockenen
Zustande verschiedene Eigenschaften zeigen, behandelt. Diese
Erscheinung besteht in einer Verschiebung des Absorptions-
Maximums, sowie in einer Veränderung seiner absoluten Größe
und ist bei trockenen Platten in höherem Grade beobachtet
als bei nassen. Zur Erklärung wird die Resonanzwirkung
herangezogen, wobei angenommen wird, daß die als Resona-
toren wirkenden Silberteilchen aus Molekelgruppen bestehen.
Die hier gezogenen Schlüsse finden in der Planckschen Dis-
persionstheorie eine fernere Bestätigung („Phys.-chem. Central-
blatt“ 1904, Bd. 1, S. 303).

Ueber die optischen Eigenschaften entwickelter Lipp-
mannscher Emulsionen schrieb ferner Raphael Eduard
Liesegang[1]): „Kirchner[2]) berichtet über das Auftreten ver-
schiedener Farben bei der Entwicklung Lippmannscher
Platten, bei deren Belichtung die Bildung stehender Wellen

1) „Ann. d. Phys.“ 1904, S. 630.
2) F. Kirchner, „Ann. d. Phys.“ 1904, S. 239.

ausgeschlossen worden war. Leider hat Kirchner die Ent-
wicklungen nur mit Pyrogallol, Amidol und Metol vor-
genommen. Mit dem weniger energisch wirkenden Hydro-
chinon (in Mischung mit Soda, Sulfit und ziemlich viel Brom-
kalium) sind sehr viel ausgesprochenere Farben zu erhalten.
Besser wie bei dem kornlosen Bromsilber bilden sich dieselben
ferner bei kornlosen Chlorsilbergelatineschichten aus. Die
Erzielung bestimmter Farben ist hierbei so leicht im voraus
zu berechnen, daß eine Verwendung in der praktischen Photo-
graphie möglich war. Bringt man eine belichtete Chlorsilber-
gelatineschicht in stark verdünnten Hydrochinonentwickler,
so entsteht zuerst ein hellgelbes Bild. Dasselbe geht dann
mit verlängerter Entwicklung in Orange, Braun, Oliv und
Grün über. Langes Verweilen in einem besonders stark ver-
dünnten Entwickler führt zu einem kräftigen, reinen Rot.
Mit Metol und Amidol gelangt man leicht zu reinem Schwarz,
selbst Blauschwarz. Pyrogallol nimmt deshalb eine Sonder-
stellung unter den Entwicklersubstanzen ein, weil sich unter
gewissen Bedingungen ein Oxydationsprodukt desselben auf
dem reduzierten Silberhaloïd ablagert, wodurch eine braune
Färbung des Bildes herbeigeführt werden kann[1]). (Da dies
Oxydationsprodukt stark gerbend auf die Gelatine wirkt,
können die hiermit entwickelten Schichten Unterschiede in
der Quellbarkeit an den belichteten und unbelichteten Teilen
aufweisen.) Das folgende Experiment[2]) dürfte eine Stütze der
Hypothese sein, daß die verschiedenen Farben mit der Größe
der Molekülkomplexe des Silbers in Zusammenhang stehen:
Fügt man zu einer Mischung von Silbernitrat und Gelatine-
lösung etwas Hydrochinonentwickler, so ist die Lösung im
ersten Moment wasserklar. Sie wird dann gelb, braunrot und
schließlich ganz undurchsichtig. Streicht man in jedem
Stadium etwas von der Masse auf Glas und läßt sie dort er-
starren, so bleibt dieses Stadium unbegrenzt erhalten. Der
erste Strich ist absolut glasklar, der folgende gelb, dann
braunrot und schließlich ein Strich, welcher in der Aufsicht
rein blau ist[3]). Ich halte es für wahrscheinlich, daß die eigent-
liche chemische Reaktion durch die Gelatine nicht verlangsamt
wird[4]), nur hindert letztere den sofortigen Zusammentritt der
nascierenden Silbermoleküle zu größeren Komplexen[5]). Bei Be-

1) R. E. Liesegang, „Phot. Archiv“ 1895. S. 117.
2) R. E. Liesegang, „Camera Obscura“ 1900, S. 841.
3) Ich nehme also an, daß die gleiche Menge metallischen Silbers ein-
mal vollkommen durchsichtig, das andere Mal fast undurchsichtig sein kann.
4) R. E. Liesegang, „Ueber die scheinbare Reaktionsverzögerung
durch Gelatine“, „Phot. Almanach“ 1901, S. 109.
5) R. E. Liesegang, „Entwicklung der Auskopierpapiere“.

urteilung der Kirchnerschen Beobachtungen ist der Umstand nicht ohne Bedeutung, daß Silberhaloïd in der lichtempfindlichen Schicht nicht ganz unbeweglich ist: Das der Entwicklersubstanz zugefügte Sulfit, ferner das Bromkalium und besonders das von Kirchner verwendete Ammoniak sind Lösemittel für Brom- und Chlorsilber. Zunächst kann sich das aus dem gelösten Silberhaloïd nascierende Metall auf den anderen Metallkernen niederschlagen und diese vergrößern. Anderseits kann hierdurch eine Entwicklung der unbelichteten Teile der Schicht herbeigeführt werden [1]. Hierauf ist z. B. die von Kirchner beobachtete ‚Pseudosolarisation' [2]) zurückzuführen" (,,Ann. d. Phys.", Bd. 14, S. 630).

Die Photographie in natürlichen Farben nach Lippmanns Methode mit Silbersubchlorid sowie den Ausbleichverfahren und Dreifarbendruck beschreibt in sehr übersichtlicher Weise Professor Maximilian Engstler im Jahresberichte der Staatsoberrealschule in Linz pro 1904. Es wird die Theorie und der gegenwärtige Stand dieser Verfahren sachlich und gemeinverständlich geschildert.

Vergl. über Photographie in natürlichen Farben unter ,, Dreifarbendruck ".

Ueber Forschungen auf dem Gebiete der Farbenphotographie schreibt Karl Worel auf S. 7 dieses ,, Jahrbuchs ".

R. Neuhauß berichtet über das Ausbleichverfahren auf S. 51 dieses ,, Jahrbuchs ".

Die Woodsche Methode zur Herstellung farbiger Photographieen mittels des Diffraktionsprozesses findet sich in ,,The Phot. Journ." 1905, S. 3, von T. E. Freshwater beschrieben.

Latentes Bild.

Wird eine belichtete Bromsilberplatte mit starkem Ammoniak (spez. Gew. 0,91) fixiert, so lösen sich die belichteten Teile langsamer als die nicht belichteten Bromsilberstellen, so daß man bei großer Vorsicht eine Trennung beider vornehmen kann. Auch dann, wenn man die Platten (Bromsilberkollodium) nach dem Belichten mit konzentrierter Salpetersäure behandelt, bleibt diese Differenz der Löslichkeit

[1] R. E. Liesegang, „Phot. Archiv" 1897, S. 1; „Phot. Physik" 1899, S. 24.

[2] F. Kirchner, l. c. p. 241; vergl. R. E. Liesegang, „Phot. Archiv" 1895, S. 300.

von belichtetem und unbelichtetem Bromsilber noch immer bestehen (Englisch, „Zeitschr. f. wissensch. Phot." 1905, S. 415).

W. Braun berichtet über die Natur des latenten Bildes. Im Gegensatze zu Angaben von v. Lengyel findet Braun kräftige photographische Wirksamkeit bei reinem Sauerstoff. Werden unter sonst gleichen Bedingungen drei Stück einer Platte in reinem Sauerstoff, in Luft und in Stickstoff belichtet, so ist das latente Bild bei der in Sauerstoff exponierten Platte am kräftigsten, bei der in Stickstoff belichteten am schwächsten. Danach ist eine Mitwirkung des Sauerstoffs bei der normalen Entstehung des latenten Bildes wahrscheinlich („Zeitschr. f. wissensch. Phot." 1904, S. 290).

Leo Backeland sprach über das Zurückgehen des latenten Bildes, die „Photoregression". Ursachen dieser Erscheinungen führt er auf die Emulsion selbst und die Zusätze, die sie enthält, zurück. So geht das Bild auf Platten, die mit saurer Kochemulsion präpariert sind, mehr zurück, als bei nach der Ammoniakmethode hergestellten Platten, auch Emulsionen, die viel Chromalaun enthalten (der sauer reagiert), zeigen stärkeres Zurückgehen. Hohe Lufttemperatur und Feuchtigkeit wirken ebenfalls der Erhaltung des latenten Bildes entgegen. Am auffälligsten bemerkt man das „Zurückgehen" des Bildes bei Emulsionen, die fast neutral reagieren und aus centrifugiertem Bromsilber hergestellt werden.

Ueber das allmähliche Verschwinden des unentwickelten (latenten) photographischen Bildes stellte J. Barker Versuche an, welche sich über die Dauer von acht Jahren erstreckten. Reine Bromsilbergelatineplatten mit gut gewaschener Emulsion hielten das Lichtbild beim Verpacken in schwedischem Filtrierpapier und gelbem Papier ganz gut und entwickelten ein gutes Bild; direkte Packung in gelbem Papier verursachte Schleier. War der Emulsion bei der Präparation $^1/_{490}$ Teil Jodkalium zugesetzt worden, so verschwand das auf solchen Schichten erzeugte latente Lichtbild bald; auch Gegenwart von Bromkalium beschleunigt (wenn auch in geringem Maße) das Zurückgehen von Bilddetails, ebenso wie Chlorammonium. Enthielt die Emulsion $^1/_{840}$ Teil Tannin, so war eine Bildspur mit freiem Auge vor dem Entwickeln sichtbar; das latente Lichtbild wird durch Tanningehalt in seinen Details erhalten.

Ueber die ziemlich große Beständigkeit des latenten Lichtbildes auf Bromsilber siehe Englisch, „Zeitschr. f. wissensch. Phot." 1905.

Photechie. — Russell-Effekt. — Wirkung von Dämpfen, Ozon u. s. w. auf photographische Platten.

Photechie.

J. Blaas und **B. Czermak** fanden, daß Papier, Holz, Schellack, Leder, Seide und viele andere Körper die Eigenschaft besitzen, nach der Belichtung im Sonnenlichte eine Wirkung auf photographische Platten im Kontakte auszuüben (Schwärzung im photographischen Entwickler). Sie nennen jene Körper, welche die Eigenschaft besitzen, Licht gewissermaßen zurückzubehalten, „photechisch“, und die Eigenschaft selbst „Photechie“. Diese Eigenschaft ist an eine Okklusion von Ozon gebunden [1]). Blankes oder amalgamiertes Zink besitzt diese Eigenschaft spontan, und es tritt dieselbe in sehr kräftiger Weise hervor, wenn das Zink mit einer sehr dünnen Glyzerinschicht bedeckt und dann mit einem Pulver, am besten Ruß, überzogen wird. Auch hier ist die Anwesenheit von Ozon nachgewiesen. Obige Präparate senden eine diffuse Strahlung aus, welche dem Gebiete des blauen Endes des Spektrums angehört und an spiegelnden Flächen reflektiert wird („Physik. Zeitschr.“ 1904, S. 363).

Ueber **Photechie** siehe den Artikel von Dr. **G. Angenheister** in „Prometheus“, Bd. 16, S. 346.

Die Wirkung von **Zink** auf photographische Platten, welche 1904 („Physik. Zeitschr.“ S. 363) **Blaas** und **Czermak** beschrieben (ebenso **Russell** u. a.), war auch von **Max Maier** bereits 1898 publiziert worden (vergl. „Physikal. Zeitschr.“ 1904, S. 609).

Versuche über Metallstrahlung. Erste Mitteilung von **F. Streintz** und **O. Strohschneider.** Magnesium, Aluminium, Zink und Kadmium besitzen die Eigenschaft, sich in blankem Zustande auf mit Jodkalium getränktem Papier abzubilden (F. **Streintz**, „Physik. Zeitschr.“ 1904, S. 736). Die Verfasser zeigen, daß auch die photographische Platte, entwickelt und fixiert, zum Nachweis der von den Metallen entsendeten Strahlen vorzüglich geeignet ist. Zahlreiche photographische Aufnahmen liefern den Beweis für die Behauptung. Durch einen Kunstgriff gelang es, auch einige Alkalimetalle abzubilden. Aus der Dichte der von den Metallen erzeugten

1) Auch für die Zustände der Atmosphäre muß diese Erscheinung von Bedeutung sein, indem durch die Belichtung alle Oberflächen photechischer Subtsanzen mit Ozon beladen werden; damit ist aber eine erhöhte Leitfähigkeit der Luft verbunden. Dies steht in vollkommener Uebereinstimmung mit der von Ph. Lenard erwiesenen Ionisierung durch ultraviolette Bestrahlung.

Bilder ergibt sich eine Intensitätsreihe, die mit der elektrischen Spannungsreihe $+ K\,Na\,Li\,Mg\,Al\,Zn\,Cl -$ übereinstimmt. Es ist also möglich, die Spannungsreihe jener Metalle, deren elektrolytischer Lösungsdruck Millionen von Atmosphären übersteigt, auf photographischem Wege darzustellen. Da eine Wirkung auch nachzuweisen ist, wenn Metall und photographische Platte durch eine geringe Luftschicht voneinander getrennt sind, so wird die Annahme gemacht, daß eine Ionisierung der Luft durch den elektrolytischen Lösungsdruck eintritt. Die Erscheinung hat somit den Charakter einer Strahlung und wird als Metallstrahlung bezeichnet. Im übrigen muß auf die Abhandlung selbst verwiesen werden („Sitzungsber. d. kaiserl. Akad. d. Wissensch. in Wien").

Franz Streintz sucht also die Wirkung der Ausstrahlung vieler Metalle (Zink, Aluminium, Zinn, Magnesium u. s. w.) auf Bromsilbergelatine, welche Russell, Czermak u. a. beobachtet hatten, nicht durch sekundäre Wirkung von Wasserstoffsuperoxyd (Russellsche Erklärung) zu erklären, sondern zieht den von Nernst in die Elektrochemie eingeführten elektrolytischen Lösungsdruck zur Erklärung heran. Durch den Lösungsdruck werden positive Ionen in die Umgebung vom Metall entsendet, die ionisierend auf das Silbersalz der photographischen Platte oder auf Jodkaliumstärkepapier wirken. Die Erscheinung würde demnach den Charakter einer Strahlung besitzen, wie die Hypothese verlangt und was den Tatsachen entspricht („Physik. Zeitschr." 1904, S. 736).

Georg W. A. Kahlbaum und Max Steffens, „Die spontane Einwirkung von Metallen auf die empfindliche Schicht photographischer Platten bei Vermeidung direkten Kontaktes" (kurzes Referat nach „Chem.-Ztg." 1905, S. 323). Da anfangs Metallplatten, die häufig X-Strahlen ausgesetzt waren, die Wirkung auf die lichtempfindliche Schicht zeigten, dachten die Verfasser, daß eine Aufspeicherung radioaktiver Eigenschaften an der Oberfläche der Platten stattgehabt hätte. Doch wirkten Metallplatten, die Radium- oder X-Strahlen ausgesetzt waren, genau so wie unbestrahlte Platten. Unbestrahlte Metallplatten (Zink und Aluminium), die anfangs auch auf den oberen photographischen Platten Bilder gegeben hatten, verloren diese Eigenschaft nach dem Belichten mit X-Strahlen, wirkten aber auf die unteren Platten wie vorher ein. Feuchtigkeit und Wärme können die Stärke der Wirkung sehr modifizieren. Von den vielen ausführlich beschriebenen Versuchen spricht keiner gegen die Annahme, daß die „Aktinautographie" eine

Folge einer den Gesetzen der Schwere folgenden Emanation ist. Mitunter erhält man aus unbekannten Ursachen ein helles Bild auf dunklem Grunde. Zink ist photechisch, Aluminium anscheinend auch, Uran radioaktiv; diese drei aktinautographieren nach oben und unten; die übrigen Metalle, bei denen einfachere Verhältnisse vorliegen, nur nach unten („Physik. Zeitschr." 1905, S. 53 bis 60; „Chem. Centralbl." 1905, Bd. 1, S. 579).

Georg W. A. Kahlbaum machte zu diesem Gegenstand weitere Mitteilungen. Werden gewisse Metalle (Kahlbaum arbeitet mit Zink, Aluminium, Eisen und Blei) bei Lichtabschluß unter Vermeidung des direkten Kontakts zwischen zwei, mit den Schichtseiten einander zugekehrte photographische Metalle gelegt, so läßt sich nach nicht zu kurzer Expositionszeit auf der unteren Platte ein deutliches, scharfes Bild entwickeln, während die obere Platte (beim Zink und manchmal beim Aluminium) wenig, meistens nichts zeigt. Es macht den Eindruck, als ob von den Metallen eine schwere Emanation ausginge. „Photechische" Wirkungen sind so gut wie ausgeschlossen. Stellt man die Platten und die Metalle parallel vertikal, so zeigen beide Platten schwache, verwischte Bilder. Die Wirkungen sind bei wäßriger, feuchter Luft am deutlichsten. Verschiedenartige Kontrollversuche lassen eine Täuschung ausgeschlossen erscheinen. Centrifugiert man das Metall zwischen zwei photographischen Platten, so erhält man eine stärkere Schwärzung auf der äußeren, geringere, aber sichtbare auf der inneren der centrifugierten Platten, wenn das betreffende Metall Uran, Zink und Aluminium ist. Schichtet man das Metall horizontal zwischen die Platten, so erhält man bei Eisen, Nickel, Kupfer und Blei nur auf der unteren Platte Bilder. Bei den ersten drei Metallen hat man es vielleicht mit einer zusammengesetzten Erscheinung zu tun („Chem.-Ztg.", Bd. 29, S. 27 bis 29; „Chem. Centralbl." 1905, S. 323).

Auch G. Lunn stellte Versuche über Aktinautographie an und stimmt mit Kahlbaums Ansicht überein, daß die von den Metallen ausgehenden Strahlen der Schwerkraft unterworfen seien. Aluminium gibt schwächere Ausstrahlungen als Zink, immerhin wirken sie auf Bromsilbergelatine, und man muß vor den jetzt aufkommenden Aluminiumkassetten warnen („Chem. Centralbl." 1905, Bd. 1, S. 1069).

A. Merckens und W. Kufferath, „Neue Strahlen in Harzen?" Die Annahme Stöckerts („Zeitschr. f. angew. Chemie", Bd. 17, S. 1671; C. 1904, Bd. 2, S. 1447), daß Wasserstoffsuperoxyd - Strahlen Aluminium durchdringen können,

Glas und Glimmer nicht, ist wenig wahrscheinlich. Mit Aluminium hatte Stöckert auch ohne Wasserstoffsuperoxyd eine Einwirkung auf die photographische Platte erhalten, weil Aluminium und andere Metalle die Eigenschaft haben, spontan, selbst aus einiger Entfernung auf die Platte zu wirken. Die Verfasser haben die Einwirkung auf die Platte allgemein auf ätherische Oele und diesen Oelen anhaftende flüchtige Körper zurückgeführt. Die chemische Natur der Einwirkung wird in einer späteren Arbeit eingehend dargelegt werden („Zeitschr. f. angew. Chemie" 1905, S. 95 u. 96; „Chem. Centralbl." 1905, Bd. 1, S. 649).

Dr. M. Metzenbaum (nach „Scientific American" vom 14. Mai 1904) fand, daß Aluminium im direkten Kontakt mit der Schicht einer photographischen Platte ein Bild gibt. Dies ist jedoch keine radioaktive Wirkung, sondern eine chemische oder elektrische Aktion auf die Albuminsilberschicht der Platte („Amateur Photographer" 1904, S. 430).

Russell-Effekt.

Ueber die Wirkung von Holz auf eine photographische Platte im Dunkeln (siehe Fig. 187) stellte J. W. Russell neuerlich Versuche an („Brit. Journ. of Phot." 1904, S. 726; „Phot. Rundschau" 1904, S. 274).

J. W. Russell („Brit. Journ. of Phot.", 1904, S. 726), der schon früher nachgewiesen hatte, daß viele Körper im stande sind, im Dunkeln eine photographische Platte zu beeinflussen und Bilder von sich selbst zu erzeugen, zeigt jetzt, daß diese Eigenschaft wahrscheinlich alle Holzarten besitzen, einige derselben aber in höherem Grade als andere. Um ein Bild zu erzeugen, muß das Holz mit der Platte in Berührung oder in geringer Entfernung von derselben sich befinden; die Einwirkung muß $1/_2$ bis 18 Stunden lang dauern und die Temperatur darf 55 Grad C. nicht überschreiten. Sehr wirksam ist das Holz der Koniferen, welches sehr scharf ausgeprägte Bilder gibt, auf denen die Jahresringe deutlich erkennbar sind. Falls diese Wirkung von der Gegenwart von Wasserstoffsuperoxyd herrührt, wie bisher angenommen wurde, so wird sie hier ohne Zweifel von den im Holze enthaltenen harzigen Körpern bewirkt. Außer den Koniferen ist auch das Holz der Eiche und Buche sehr wirksam, ebenso das der Akazie (Robinia), der Eßkastanie und der Platane; verhältnismäßig nur wenig aktiv ist dagegen das Holz der Esche, der Ulme und der Roßkastanie. Verschiedene Harze und verwandte Körper sind auch, allein verwandt, sehr wirksam, einige natürlich mehr als andere. So sind z. B. gewöhnliche

Harze, Burgunder Pech, Mastixgummi sehr aktiv, Asphalt und Drachenblut viel weniger, eigentliche Gummiarten, wie Senegalgummi und arabischer Gummi, dagegen gar nicht. Sehr bemerkenswert ist der Umstand, daß die Wirkung des Holzes auf die photographische Platte bedeutend gesteigert wird, wenn man dasselbe starkem Lichte aussetzt. Wenn z. B. ein zur Hälfte mit schwarzem Papier oder Stanniol be-

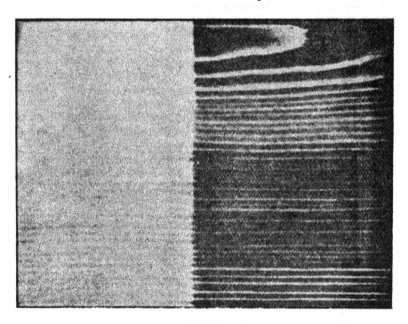

Fig. 187.

decktes Holzstück 5 bis 10 Minuten kräftigem Sonnenlichte ausgesetzt und dann mit einer Trockenplatte zusammengelegt wird, so entsteht beim Entwickeln der Platte an der Stelle, die unter der belichteten Hälfte des Brettes lag, ein dunkles Bild, während die andere Hälfte der Platte nur ein ganz schwaches Bild der bedeckten Holzfläche zeigt. Selbst verhältnismäßig wenig aktive Hölzer, wie Ulme und Efeu, geben, wenn sie kurze Zeit starkem Lichte ausgesetzt werden, deutliche und dunkle Bilder. Die Wirkung ist keine gleichmäßige Schwärzung über den ganzen Holzdurchschnitt, sondern eine Verstärkung der bereits aktiven Teile. Die Wirkung wird vollständig unterbrochen, wenn man eine dünne Glas- oder

24

Glimmerplatte zwischen Platte und aktiven Körper legt.
Andere Körper als solche, welche Harze oder verwandte Stoffe
enthalten, z. B. Mehl, Zucker oder Porzellan, werden nicht
in dieser Weise durch Licht beeinflußt; auch Metalle werden
nicht durch Sonnenlicht aktiv. Von den verschiedenen Be-
standteilen des Lichtes erwiesen sich nur die blauen Strahlen
als aktiv bei der Erzeugung der geschilderten Wirkungen.

Fleming und Marsh fanden eine Verbindung von
Quecksilbercyanid und Phenylhydrazin besonders aktiv
auf Trockenplatten, welche mit einer in schwarzes Papier ge-
wickelten, perforierten Zinkplatte und der Substanz bedeckt
waren. Die wirksamen Strahlungen geben binnen kurzer
Zeit ähnlich wie Licht einen entwicklungsfähigen Eindruck
auf Bromsilbergelatine („Chem. Centralbl.", 1905, I, S. 924;
„Phot. Wochenbl.", 1905, S. 125).

L. Graetz vermutete, daß dem Wasserstoffsuperoxyd
eigene Strahlungen zukommen, welche auf Bromsilbergelatine
eine photographische Wirkung äußern („Phys. Zeitschr.",
Bd. V, S. 698). Precht und Otsuki hatten diese Beobachtungen
durch Wasserstoffsuperoxyddampf zu erklären versucht („Chem.
Centralbl.", 1905, Bd. I, S. 653). L. Graetz nimmt gegen
diese Auffassung Stellung, er erwähnt, daß Wasserstoffsuperoxyd
allerdings bei jeder photographischen Wirkung auf der Platte
nachzuweisen ist; es ist aber die Frage, ob es als solches
dahin transportiert ist oder ob es sich auf der Platte neu
gebildet hat. Vielleicht wirken ausgesendete Sauerstoffatome
(„Chem. Centralbl.", 1905, Bd. I, S. 1071).

Ueber die Radioaktivität des Wasserstoffperoxyds
von C. Dony-Hénault („Trav. Inst. Solvay", 1903, Bd. 6,
Heft 1). Die Wirkung des zerfallenden Peroxyds hängt nicht
von dessen Zersetzungsgeschwindigkeit ab, wohl aber von der
Temperatur. Die Ansicht von Graetz, daß die von dem zer-
fallenden H_2O_2 ausgehenden Strahlen in der von ihnen durch-
setzten Atmosphäre wieder H_2O_2 bilden, das dann auf die
photographische Platte wirkt, hält Dony-Hénault für un-
richtig und glaubt, daß das H_2O_2 erst in der von den
Strahlen getroffenen Platte entsteht („Zeitschr. f. phys. Chemie",
1905, S. 256).

Photographische Wirkung von Ozon auf Brom-
silbergelatine. Nach P. Villard („Bull. soc. franç. Phys.",
1902, Nr. 175) wirkt Ozon auf photographische Platten, so daß
sich dann das Bromsilber durch photographische Entwickler
reduzieren läßt, ähnlich, wie wenn es belichtet gewesen wäre,
und zwar soll die Wirkung Aluminiumfolien durchdringen.
Nach Octavian Dony-Hénault soll reines Ozon nicht auf

die photographischen Platten wirken, sondern nur bei Gegenwart
gewisser Substanzen, z. B. feuchter Luft, wenn Wasserstoff-
superoxyd entsteht, dessen photographische Aktivität bekannt
ist[1]). Auch L. Graetz („Phys. Zeitschr.", 1904, Bd. V, S. 688)
konnte die photographische Wirkung des Ozons nicht finden,
dagegen soll nach W. Braun dennoch eine solche Wirkung vor-
handen sein („Phys. Zeitschr.", 1905, Bd. VI, S. 1). Uebrigens
zeigte A. Uhrig, daß völlig trockenes Ozon überhaupt
chemisch nicht reagiert, sondern nur bei Spuren von Feuchtig-
keit („Phys. Zeitschr.", 1905, Bd. VI, S. 1).

Ueber die photographische Wirksamkeit des
Ozons von Karl Schaum. Niepce de St.-Victor hat im
Jahre 1859[2]) beobachtet, daß gewisse Stoffe, vornehmlich
Papier und Metallplatten, nach Insolation photographisch
wirksam sind. Thenard[3]) zeigte 1860, daß mit Ozon im
Dunkeln behandeltes Papier die nämliche Eigenschaft besitzt,
und führt die Niepceschen Ergebnisse auf Ozonbildung an
den belichteten Stellen zurück. P. Villard[4]) beschrieb vor
einiger Zeit eigenartige Beobachtungen, welche die Existenz
einer photographisch wirksamen Strahlung beim Ozon —
ähnlich wie sie von L. Graetz[5]) beim Wasserstoffsuperoxyd
gefunden worden ist — wahrscheinlich machen. O. Dony-
Hénault[6]) suchte die Villardschen Ergebnisse in dem
Sinne zu interpretieren, daß Ozon nur bei Anwesenheit oxydabler
organischer Stoffe wirksam sei, und zwar infolge des Entstehens
von Wasserstoffsuperoxyd. In Gemeinschaft mit W. Braun
hat Schaum nachgewiesen[7]), daß Ozon auch auf reines,
bindemittelfreies Bromsilber wirkt, wodurch die Erklärung
Dony-Hénaults widerlegt ist. Es wäre auch im höchsten
Grade seltsam, wenn ein so kräftiges Oxydationsmittel wie
Ozon nicht auf photographische Schichten zu wirken ver-
möchte. J. Blaas und P. Czermak[8]) haben die Wirksamkeit
„photechischer" Stoffe auf eine gleichzeitig chemische und
photochemische, d. h. durch Zufallslumineszenz bedingte
Wirkung des Ozons zurückgeführt. Inzwischen ist nun die
photographische Wirksamkeit des Ozons von L. Graetz

1) „Phys. Zeitschr.", 1903, S. 416; dieses „Jahrbuch" für 1904, S. 339.
2) C. R. 58, 741; 59, 1001, 1859; J. M. Eder, „Handb. d Phot.", 2. Aufl.,
Bd. I, S. 185, 1891; vergl. K. Schaum, „Zeitschr. f. wissenschaftl. Phot.", 1905,
Bd. 2, S. 427.
3) Vergl. Eder, l. c., S. 185.
4) „Bull. soc. franç. Phys.", 1902, Nr. 175.
5) „Phys. Zeitschr.", 1902, 1903, S. 160, 271.
6) „Phys. Zeitschr.", 1903, S. 416.
7) „Zeitschr. f. wissenschaftl. Phot.", 1904, S. 285.
8) „Phys. Zeitschr.", 1904, S. 363.

mit Bezugnahme auf die Versuche von S c h a u m und
B r a u n bestritten worden. In der Sitzung der „Gesellschaft
zur Beförderung der gesamten Naturwissenschaften zu Mar-
burg" vom 11. Januar 1905 hat S c h a u m die photographische
Wirksamkeit des Ozons einwandfrei (unter Anwendung von
Tageslicht-Entwicklung u. a.) nach einer besonderen Methode
demonstriert. Die Platten verschiedener Firmen, ja selbst
verschiedene Sorten ein und derselben Fabrik zeigen ganz
verschiedene Empfindlichkeit gegen Ozon. Sehr reaktions-
fähig sind z. B. Agfa- und Perutz- (nicht orthochromatische!)
Platten; bei diesen ist nach zwei Minuten dauernder Ein-
wirkung eines ozonisierten Sauerstoffstromes ein sehr kräftiges
Bild entwickelbar, während nach acht Minuten langer Ex-
position bereits Umkehr eintritt. Das verschiedene Verhalten
der Handelsprodukte wird weniger in der Beschaffenheit des
Bromsilbers, als vielmehr in derjenigen der Gelatine seine
Ursache haben („Phys. Zeitschr.", VI. Jahrg., Nr. 3, S. 74).

Elektrizität und Magnetismus im Zusammenhange mit der Photographie. — Telephotographie mit Selenzellen.

Das S e l e n folgt zwar — wie aus den telephonischen
Versuchen mit Selen bekannt ist — rasch aufeinander folgenden
Intensitätswechseln insofern sehr gut, als seine Widerstands-
änderungen ihren Sinn fast instantan mit der Aenderung der
Lichtintensitäten wechseln; in Bezug auf die Größen der
Widerstandsänderungen zeigt sich aber eine gewisse Trägheit,
indem eine Zelle für eine gewisse Lichtintensität zuerst einen
kleineren Widerstand zeigt, wenn sie vorher lange hell belichtet
war, als wenn sie vorher längere Zeit dunkel gehalten wurde
(Dr. A r t h u r K o r n, „Elektrische Fernphotographie und ähn-
liches", S. H i r z e l, Leipzig 1904).

Das D. R.-P. Nr. 151971 vom 28. Dezember 1902 erhielten
Dr. S. K a l i s c h e r und E r n s t R u h m e r in Berlin auf ein
Verfahren zur H e r s t e l l u n g v o n p h o t o g r a p h i s c h e n
B i l d e r n durch Belichtung von elektrisch leitenden, mit Selen
überzogenen Platten; diese werden bei oder nach der Be-
lichtung als Kathoden in einem elektrolytischen Bade an-
geordnet („Phot. Chronik" 1904, S. 543).

Das D. R.-P. Nr. 151934 vom 14. Juni 1902 erhielt The
International Electrograph Company in Charleston, V. St. A.,
auf ein Verfahren zur e l e k t r i s c h e n Fern übertragung
g e ä t z t e r p h o t o g r a p h i s c h e r B i l d e r, wobei die geätzten

Vertiefungen mit nichtleitender Masse ausgefüllt werden („Phot. Chronik" 1904, S. 478).

Ueber elektrische Fernphotographie ·erschien von A. Korn eine Broschüre (S. Hirzel, Leipzig 1904). Es wird entweder ein transparentes Bild oder ein Rasterbild oder ein Reliefbild in leitende und nichtleitende Punkte zerlegt. In seinem „Geber" ist ein transparenter Film um einen Glascylinder herumgelegt, dessen Achse eine Selenzelle trägt, so daß das Licht einer Nernstlampe durch das Bild auf diese fällt. Neu ist sein „Empfänger" dadurch, daß die ankommenden elektrischen Ströme eine „evakuierte Röhre" aufleuchten lassen, und zwar vermittelst hochgespannter Wechselströme. Das hierzu erforderliche besondere Relais gestattet etwa 200 Zeichen in der Sekunde zu geben; da nun ein Bildpunkt 1 qmm groß ist, so gehören etwa 30 Minuten dazu, um ein Bild von 9×16 cm zu telegraphieren. Die photographisch gut wirksame Röhre besitzt ein Fensterchen, welches zur Empfängerwalze ebenso steht, wie die Phonographennadel zur besprochenen Walze, d. h. sie beschreibt sie spiralförmig und ist daher auch für Telautographie (für Schriftzüge) verwendbar. Jede Station kostet 400 Mk. („Apollo" 1904, S. 266).

Rittmeister Kiesling macht Mitteilung über photographische Fernphotographieen von Professor Korn, die in der „Woche" 1905 erschienen. Kiesling rügt die Publikation in der „Woche", welche nicht die telegraphierten Bilder, sondern die Originalkopieen derselben druckte, so daß hier eine Irreführung des Publikums statthat. Als Beweis legt Kiesling die telegraphierten Bilder vor. Es sind übrigens schon vor Jahren sowohl Handschriften wie auch Porträts telegraphiert worden. Das Verfahren beruht darauf, daß die Photographie schachbrettartig zerlegt wird und auf der Abgabestelle die einzelnen Quadrate beleuchtet werden. Unter jedem Quadrat befindet sich ein Selenpräparat, das belichtet stark leitend wird, unbelichtet aber nicht leitet. An der Empfangsstation befindet sich ein ähnlicher Apparat mit elektrischen Glühlampen, welche zum Glühen gebracht werden, je nachdem mehr oder weniger Strom hindurchgeht. Aber die elektrischen Lampen können nicht ganz schnell den Schwankungen folgen, sondern es erfordert dies eine Spanne Zeit, wodurch das Verfahren praktisch nicht durchführbar war. Neu ist bei der Erfindung des Professor Korn, daß derselbe an Stelle der Glühlampen die bekannten Teslaschen Röhren verwandte, welche durch den durchgesandten Strom zum Aufleuchten zu bringen sind und momentan ihre·

Schwankungen vollziehen. Mit Hilfe dieser Teslaschen Röhren sind die telegraphierten Bilder entstanden („Phot. Mitteil." 1905, Heft 9 u. 10).

Ueber „abgestimmte" Lichttelegraphie stellte V. J. Laine Versache an („Phys. Zeitschr." 1905, S. 282).

Ueber lichtelektrische Ermüdung und Photometrie stellte W. Hallwachs Untersuchungen an. Er fand, daß die sogen. lichtelektrische Ermüdung, wie von Kupfer, Kupferoxyd, -oxydul, Platin u. s. w., durch Ozon verursacht wird, welches bei elektrischer Beleuchtung und auch bei der Quecksilberbogenlampe sowie durch sekundäre Wirkung des Lichtes hervorgebracht wird, während die Lichteinströmung der primären Strahlen für gewöhnlich keine Ermüdung verursacht („Phys. Zeitschr." 1904, S. 489).

Jodsilber zeigt deutliche photoelektrische Erscheinungen. Eine mit Jodsilber bedeckte Platinplatte, die belichtet ist, zeigt gegen eine gleiche, aber unbelichtete eine Potentialdifferenz. H. Scholl untersuchte diese Vorgänge genau und studierte die Frage, ob man es hier mit Oxydations- oder Diffusionspotentialen zu tun hat; er stellt die Wirkung des Spektrums hierbei fest („Annal. d. Physik", Bd. 16, S. 193; „Chem. Centralbl." 1905, S. 919).

M. Wilderman, „Galvanische Elemente, hervorgerufen durch die Wirkung des Lichtes". Wie schon früher mitgeteilt („Zeitschr. f. phys. Chemie", Bd. 42, S. 316; C. 1903, S. 272), entsteht zwischen zwei gleichen Elektroden eine Potentialdifferenz, wenn die eine belichtet wird und die andere nicht. Verfasser entwickelt nach der Nernstschen Theorie die hierfür gültigen Gleichungen unter der Voraussetzung, daß die Lösungstension der belichteten Elektrode verstärkt wird, und findet sie durch die Erfahrung nach Ablauf einer Induktionsperiode bestätigt. Die Wirkung des Lichtes ist zusammengesetzt aus der der Temperaturerhöhung und der des reinen Lichteffektes; beide sind der Intensität der Bestrahlung proportional. Die Versuche wurden mit Silber in $AgNO_3$, $NaCl$ und $AgBr + KNO_3$ ausgeführt. Die Größenordnung der gemessenen Stromstärke beträgt 10^{-9} Amp., die der Spannungsdifferenzen 10^{-6} Volt. Trotzdem sind andere Deutungen der gemessenen Galvanometerausschläge ausgeschlossen („Proc. Royal Soc. London" 1905, S. 369 bis 378; „Chem. Centralbl." 1905, S. 649).

Bringt man oberhalb der Platte eines positiv geladenen Elektroskops eine Metallplatte an und belichtet letztere, so beobachtet man eine mehr oder weniger rasche Entladung

des Elektroskops („Le Bon, „Compt. rend." 1902, S. 32; „Zeitschr. f. phys. Chemie" 1904, S. 119).

Ueber die Theorie des photoelektrischen Stromes siehe E. R. v. Schweidler in den „Sitzungsber. d. Wiener Akademie d. Wissensch.", Bd. 113, Abt. IIa, S. 1120; ferner Schweidler, „Jahrbuch der Radioaktivität und Elektrizität", Bd. I, „Die lichtelektrischen Erscheinungen".

Rudolf Groselj berichtete über „Einige Messungen, betreffend die spezifische Ionengeschwindigkeit bei lichtelektrischen Entladungen" („Sitzungsber. d. kaiserl. Akad. d. Wissensch.", mathem.-naturw. Klasse, Abt. IIa, Bd. 113, Oktober 1904).

D. Tommasi schrieb über die „Wirkung des Lichtes auf die Schnelligkeit der Formation der Akkumulatoren" („Centralbl. f. Akkumulat.-Techn. u. verw. Gebiete" 1904, S. 25 u. 26). An einer Reihe von Versuchen wurde festgestellt, daß die negativen Polelektroden eines Akkumulators unter sonst gleichen Bedingungen sich schneller im Licht als in der Dunkelheit formieren, daß dagegen die positiven Polelektroden sich unter sonst ganz gleichen Verhältnissen im Dunkeln schneller als im Lichte formieren. Die Kapazität der im Dunkeln formierten Akkumulatoren ist praktisch dieselbe wie diejenige der am Lichte formierten („Phys.-chem. Centralbl." 1904, Bd. I, S. 403; ferner Rosset, ebenda, S. 497).

Clemens Schaefer stellte lichtelektrische Versuche an Elektrolytoberflächen an und beschrieb diese („Phys. Zeitschr." 1905, S. 265).

Stephan Leduc gibt in seiner Abhandlung über elektrische Funkenentladungen hübsche Abbildungen dieser Phänomene, insbesondere von direkten positiven und negativen Funkenentladungen auf die photographische Platte („Revue des Sciences phot." 1905, S. 1 mit Figur).

G. Berndt hat im physikalischen Laboratorium des Höheren Technischen Instituts zu Cöthen Untersuchungen über die von J. J. Taudin Chabant mitgeteilte Erscheinung der „Einwirkung von Selenzellen auf die photographische Platte" ausgeführt und dabei besonders beachtet, daß die Selenzelle die photographische Platte nicht berührt. Berndt hat dann bei seinen modifizierten Wiederholungen des Chabantschen Versuches eine Einwirkung auf die Trockenplatte nicht beobachten können und kommt daher zu dem Schlusse, daß die von Chabant beschriebene Einwirkung nicht photochemischer Natur ist, sondern lediglich durch den Kontakt der

Selenzelle mit der photographischen Platte entstanden sein könne („Phys. Zeitschr." 1904, S. 289 und 596).

Kathoden-, Röntgen-, Radiumstrahlen. — Blondlots N-Strahlen.

Ueber „Strahlungen als Heilmittel" berichtet Leopold Freund auf S. 175 dieses Jahrbuches.

Dr. Leopold Freund hatte sich die Aufgabe gestellt, in weiterer Verfolgung des von Hardy und Willcock eingeschlagenen Weges zu untersuchen, ob es zweckmäßig wäre, auch die chemische Aktinität der Röntgenstrahlen in kleinen Dosen in derselben Weise zu messen, was für die Röntgentherapie wichtig und bisher noch nicht geschehen ist. Es zeigte sich tatsächlich, daß die Farbennuancen, welche Röntgenbestrahlungen von verschiedener Dauer und verschiedener Intensität in Lösungen des Jodoforms erzeugen, wesentlich differieren und leicht auseinander gehalten werden können. (Dieselben dunkeln am Tageslichte rasch nach, daher müssen sie nicht nur im Dunkeln hergestellt, sondern auch so aufbewahrt werden.) Am besten bewährten sich zweiprozentige Lösungen des kristallisierten, chemisch reinen Jodoforms in chemisch reinem, aus Chloral hergestelltem Chloroform. Die zweiprozentige Jodoform-Chloroformlösung behielt jedoch, wie ermittelt wurde, bei Abwesenheit einer Strahlenquelle ihre gelbliche Beschaffenheit auch nach 48 Stunden bei. Die Empfindlichkeit dieser Lösung ist eine derartige, daß man schon nach Röntgenbestrahlungen von drei Monaten Dauer durch Vergleich mit einer nicht belichteten Probe deutliche Farbenunterschiede feststellen kann. Werden nun Jodlösungen verschiedener Konzentration in Chloroform als Vergleichsflüssigkeiten hergestellt, kann man nicht nur den Umfang des vor sich gegangenen chemischen Prozesses aus der Uebereinstimmung der Farbe der bestrahlten Flüssigkeit mit einer dieser Vergleichsflüssigkeiten beurteilen, sondern man hat auch in dem bekannten Jodgehalt der letzteren ein absolutes chemisches Maß des Effektes („Phot. Korresp.", 1904, S. 261).

Ueber die Heilstätte für Lupuskranke und die Lupusbehandlung (mit ultraviolettem Lichte) siehe den Bericht von Prof. Eduard Lang in der „Wr. klinischen Rundsch.", 1903, Nr. 18.

E. Rutherford schrieb über den Unterschied zwischen radioaktiver und chemischer Verwandlung. Vor Erörterung der Beweise, auf die sich diese Theorie stützt,

ist eine kurze Besprechung über die Natur der von den
radioaktiven Körpern ausgesandten Strahlungen nötig. Diese
Strahlungen bestehen aus drei charakteristischen Arten, welche
α-, β- und γ-Strahlen benannt wurden. Diese Strahlen können
teilweise voneinander getrennt werden, indem man sich die
Verschiedenheit ihrer Absorption durch Materie zu nutze
macht oder ein magnetisches oder elektrisches Feld anwendet.
Die α-Strahlen werden außerordentlich leicht durch Materie
aufgehalten, sie werden bereits durch ein Blatt Papier oder
durch wenige Centimeter Luft absorbiert. Diese β-Strahlen
sind durchdringender und vermögen einige Millimeter Alu-
minium zu durchdringen. Die γ-Strahlen besitzen eine
außerordentliche Durchdringungskraft und ihre Anwesenheit
kann nach Passieren von mehreren Centimetern Blei oder
20 cm Eisen entdeckt werden. Die α- und β-Strahlen unter-
scheiden sich von gewöhnlichem Licht, insofern ihr Weg durch
die Wirkung eines Magneten oder durch ein elektrisches
Feld abgelenkt wird. Die β-Strahlen werden leicht durch
einen Magneten abgelenkt, und man fand, daß sie mit
Kathodenstrahlen identisch sind, welche durch eine elektrische
Entladung in einer Vakuumröhre erzeugt werden. Die
β-Strahlen bestehen aus einem Schwarm von Teilchen, die
eine Ladung von negativer Elektrizität mit sich führen und
mit einer Geschwindigkeit, die derjenigen des Lichtes nahe-
kommt, fortgeschleudert werden. Diese Teilchen — oder
Elektronen, wie sie benannt worden sind — sind die kleinsten
Körper, die die Wissenschaft kennt, und haben eine scheinbare
Masse von ungefähr $^1/_{1000}$ der Masse des Wasserstoffatoms.
Die γ-Strahlen andererseits werden von einem magnetischen
Felde nicht abgelenkt. Die bisher erhaltenen Versuchs-
ergebnisse drängen sehr stark zu dem Schluß, daß die
γ-Strahlen eine Art sehr durchdringender Röntgenstrahlen sind.
Von den Röntgenstrahlen glaubt man, daß sie elektromagnetische
Einzelwellen sind, die entstehen, wenn die Kathodenstrahlen-
teilchen eine Wand treffen. Die γ-Strahlen dagegen scheinen
in dem Momente der Ausstoßung der β-Partikel aus dem
Radioatom zu entstehen. Infolge der Plötzlichkeit, mit der
das ausgestoßene Teilchen in Bewegung versetzt wird, wird
eine sehr kurze Welle ausgesandt und infolge davon ist die
Strahlung von durchdringenderem Charakter als die ge-
wöhnlichen, in einer Vakuumröhre erzeugten Röntgenstrahlen.
Die α-Strahlen werden selbst durch ein sehr starkes magne-
tisches Feld nur schwach abgelenkt. Die Ablenkungsrichtung
ist entgegengesetzt derjenigen der β-Strahlen. Man fand,
daß dieselben aus einem Schwarm materieller Teilchen be-

stehen, die eine positive Ladung tragen und mit einer Ge-
schwindigkeit von etwa 30000 km pro Sekunde fortgeschleudert
werden. Ihre Masse ist von derselben Größenordnung wie
diejenige des Wasserstoffatoms, und wenn sie aus irgend einer
bekannten Art von Materie bestehen, so bestehen sie wahr-
scheinlich entweder aus Wasserstoff- oder aus Heliumatomen.
Von diesen drei Strahlenarten sind die α-Strahlen bei weitem
die wichtigsten, sowohl in Hinsicht der von ihnen aus-
gestrahlten Energie, als auch bezüglich der Rolle, die sie bei
radioaktiven Vorgängen spielen. Man sieht, daß der größere
Teil der Strahlungen der radioaktiven Substanzen körperlicher
Natur ist und aus diskreten Teilchen besteht, die mit enormer
Geschwindigkeit fortgeschleudert werden. Die Strahlen sind
ihrer Art nach denjenigen sehr analog, die in einer Vakuum-
röhre erzeugt werden, wenn durch diese eine elektrische
Entladung gesandt wird. Die β-Strahlen sind identisch mit
den Kathodenstrahlen, die γ-Strahlen sind den Röntgen-
strahlen ähnlich, während die α-Strahlen den von Goldstein
entdeckten Kanalstrahlen gleichen. Von den radioaktiven
Körpern werden jedoch die betreffenden Strahlen selbsttätig
ausgesandt, ohne die Wirkung eines elektrischen Feldes und
mit einer Geschwindigkeit, welche diejenige der entsprechenden
fortgeschleuderten Teilchen in einer Vakuumröhre bei weitem
übertrifft (E. Rutherford in „Jahrbuch für Radioaktivität
und Elektronik", 1. Jahrg. S. 104).

E. Rutherford schrieb über aktuelle Probleme der
Radioaktivität eine kritische Zusammenfassung und Revue
der einschlägigen Untersuchungen der letzten Zeit mit be-
sonderem Hinweis auf die Punkte, die noch der Aufklärung
bedürfen. — 1. Natur der Strahlungen. Die scheinbare
Masse der β-Teilchen oder Elektronen ist, wenn ihre Ladung
gleich der eines Ions ist, bei geringer Geschwindigkeit etwa
$1/_{1000}$ von der eines Wasserstoffatoms. Die Geschwindigkeit der
β-Strahlen variiert zwischen 10^{10} und 3×10^{10} pro Sekunde; die
schnellsten Teilchen haben eine Geschwindigkeit, die 95 Prozent
von der des Lichtes ist. Die scheinbare Masse wächst mit der
Geschwindigkeit; die Elektronen haben vielleicht gar keinen
materiellen Kern; bei den Elektronen mit geringer Ge-
schwindigkeit ist der scheinbare Durchmesser sehr klein gegen
den scheinbaren Durchmesser eines Atoms. Ob ein geladener
Körper eine größere Geschwindigkeit, als die des Lichtes ist,
haben kann, scheint Rutherford noch nicht genügend sicher.
Die Masse der (positiv geladenen) α-Teilchen ist etwa doppelt
so groß wie die eines Wasserstoffatoms (Helium?); ihre Ge-
schwindigkeit ist etwa 2×10^9 cm pro Sekunde. Radium,

das β-Strahlen aussendet, lädt sich positiv; sendet es α-Strahlen aus, so sollte es sich negativ laden, doch ist das nie beobachtet worden und muß weiter untersucht werden. Die α-Teilchen aller radioaktiven Elemente haben wahrscheinlich die gleiche Zusammensetzung (Helium?), aber verschiedenes Durchdringungsvermögen, das sich durch verschiedene Geschwindigkeiten erklärt. Vergleichende, genaue Studien sind hier noch nötig. Ueber die γ-Strahlen sind die Akten noch nicht geschlossen. Während Paschen sie für negative Elektronen mit Lichtgeschwindigkeit und daher sehr großer scheinbarer Masse hält, erklärt Eve ihr Verhalten durch Aussendung von sekundären Strahlen, die leicht ablenkbar sind und meist negative Ladung besitzen. Vielleicht sind die γ-Strahlen sehr durchdringungsfähige Röntgenstrahlen, die in dem Augenblick entstehen, in dem die β-Teilchen aus dem Atom ausgetrieben sind. In der Tat ist die γ-Strahlung stets der β-Strahlung proportional; wo die eine fehlt, wie beim Radiotellur, fehlt auch die zweite. Bei Körpern, die nur α-Strahlen aussenden, hat man nie eine Emission von der Art der Röntgenstrahlen gefunden. Die α-Strahlen werden möglicherweise ohne Ladung ausgeschleudert und erhalten die positive Ladung erst beim Durchdringen der Materie. 2. Emission von Energie. Die Schnelligkeit, mit der Radiumpräparate Wärme entwickeln, ist für den festen und den gelösten Zustand dieselbe: sie ist unabhängig von der Temperatur und der Radioaktivität proportional. Die Kurven, die den Verlust und die Wiedererlangung der Wärmeabgabefähigkeit und der Abgabefähigkeit für α-Strahlen mit der Zeit darstellen, sind fast identisch. 3. Energiequelle. Die radioaktiven Atome sind wahrscheinlich keine Transformatoren für geborgte Energie, sondern enthalten latente Energie, die beim Zerfall frei wird, was dem Gesetz von der Konstanz der Energie nicht widerspricht. Die α- und β-Teilchen müssen schon von Anfang an im Atom in einem Zustand heftigster Bewegung enthalten sein. Die Atome, nicht die Moleküle zerfallen, doch sind die Atome selbst Aggregatkomplexe, die durch äußere Mittel nicht zerspalten werden können, sondern nur von selbst zerfallen. Die Ursache des explosiven Zerfalls ist unbekannt („Arch. Sc. phys. nat. Genéve" 19, 1905, S. 31 bis 59; „Chem. Centralbl.", 1905, Bd. I, S. 649).

Die γ-Strahlen sollen, wie eben erwähnt, nach Paschen negative elektrische Ladungen mit sich führen („Phys. Zeitschrift", Bd. 5, S. 563). Dem widersprechen die Versuche von J. J. Thomson, Mc. Clelland und Eve; die von Paschen beobachteten negativen Ladungen rühren von Sekundär-

strahlen oder β-Strahlen her, die den Typus von Kathodenstrahlen besitzen („Chem. Centralbl.", 1904, Bd. II, S. 1586).

Das „Jahrbuch der Radioaktivität und Elektronik" von Johannes Stark behandelt dieses Gebiet in ausführlicher Weise (Leipzig, S. Hirzel, 1904).

Im Verlage von Veit & Co. in Leipzig (1904) erschien J. Danne, „Das Radium, seine Darstellung und Eigenschaften".

R. Nasini berichtet über die Radioaktivität des Fangos der Lagonen von Lardarello und R. J. Strutt stellt Untersuchungen über die Radioaktivität verschiedener Mineralquellen an, welche auch Helium abgeben („Chem. Centralbl.", 1904, Bd. I, S. 1191 und 1192).

Ueber Radioaktivität handelt das Werk von Hans Mayer, „Die neueren Strahlungen" (R. Papanschek, Mähr. Ostrau, 1904).

C. Bonacini schreibt über Radioaktivität in seiner Abhandlung „Sull' Origine dell' energia, emessa dai corpi radioattivi", Rom 1904.

Eine sehr interessante Studie über „Radioaktivität" enthält das Werk von Frederick Soddy: „Die Entwicklung der Materie", welches im Verlage von A. Barth in Leipzig erschien (1904).

Ernst Ruhmer gibt eine Broschüre über „Radium und andere radioaktive Substanzen" heraus (Verlag von Harrwitz in Berlin 1904).

Neue Untersuchungen über Radioaktivität von P. Curie siehe „Phys. Zeitschr." 1904, S. 281.

Ueber Radium und Radiumaktivität siehe Fred. Soddy, „Die Radioaktivität, vom Standpunkte der Desaggregationstheorie elementar dargestellt". Leipzig, J. A. Barth, 1904. E. Rutherford, „Radioactivity". London, J. C. Clay & Sons und H. K. Lewis, 1904. Paul Besson, „Das Radium und die Radioaktivität". Leipzig, J. A. Barth, 1905, ferner die Zeitschrift „Le Radium", redigiert von J. Danne, Paris. B. Donath, „Radium". Berlin, Hermann Paetel, 1904, und J. Daniel, „Radioactivité". Paris 1905 (Dunod).

Ueber den „Vergleich der durch Röntgen- und Radiumstrahlen hervorgerufenen Ionisation der Gase" schrieb Eve („Chem. Centralbl." 1904, II, 1586).

Untersuchung verschiedener Mineralien auf Radioaktivität mittels des photographischen Verfahrens. F. Kolbeck und P. Uhlich wiesen bei 25 verschiedenen Mineralien, bezw. verschiedenem Vorkommen gleicher

Substanzen, Radioaktivität nach der photographischen Methode nach; die betreffenden Mineralien sind größtenteils nur selten vorkommende Thor- und Uranverbindungen („Zentralbl. f. Min." 1904, S. 206; „Zeitschr. f. phys. Chemie", 50. Bd., S. 617; „Chem. Centralbl." 1904, Bd. I, Nr. 26).

J. Kuet fand Radium in den Karlsbader Thermen („Sitzungsber. d. kaiserl. Akad. d. Wiss. in Wien" IIa, Juni 1904).

G. A. Blanc berichtet über Radioaktivität von Mineralquellen („Chem. Centralbl." 1905, Nr. 5, S. 324).

Ueber die natürliche Radioaktivität der Atmosphäre und der Erde berichten J. Elster und H. Geitel auf S. 25 dieses „Jahrbuches".

Die Einwirkung von Radiumstrahlen auf die Haloïde der Alkalimetalle. Nach dem Befunde H. Achroyds verursacht die Einwirkung der Alkalimetalle, mit Ausnahme des Lithiumchlorids, eine Farbeänderung derselben. Die Beobachtungen wurden in einem Dunkelzimmer ausgeführt. Die beobachteten Farben sind: Lithiumchlorid, weiß; Natriumchlorid, orange; Kaliumchlorid, violett; Rubidiumchlorid, blaugrün; Cäsiumchlorid, grün. Die Farben sind nicht beständig, und im Lichte verschwinden sie mehr oder minder schnell („Journ. Chem. Soc.", 85. Bd., 1904, S. 812; „Zeitschr. f. phys. Chemie", Bd. 50, S. 630).

Ueber die chemischen Wirkungen der Kanalstrahlen von G. C. Schmidt („Drud. Ann." 9, 703 bis 711, 1902). Da nach W. Wien die Kanalstrahlen eine positive Ladung mit sich führen, so war zu vermuten, daß sie auf Salze entgegengesetzt wirken, wie die Kathodenstrahlen (vergl. darüber die Arbeit des Verfassers 49, 507), also oxydierend wirken. Dies wurde jedoch nicht beachtet, vielmehr haben sie zunächst nur eine zersetzende Wirkung. Kupfer und andere Metalle werden allerdings oxydiert, doch ist dies keine direkte Wirkung der Kanalstrahlen, sondern eine Folge der Spaltung des Sauerstoffes in seine Atome. Auch wurden Lumineszenzerscheinungen beobachtet, die jedoch schnell abnehmen („Zeitschr. f. phys. Chemie" 1905, 2. Heft, S. 248).

Glasgefäße werden durch die von einem verschlossenen Gefäß ausgehenden Strahlen einer Radiumbromidlösung je nach der Zusammensetzung des Glases verschieden gefärbt (W. Ramsay, „Phys. Zeitschr." 1904, S. 606).

Glas von verschiedener Zusammensetzung färbt sich auch unter dem Einfluß der Becquerelstrahlen verschieden stark; besonders empfindlich hierbei ist Borosilikat-Kronglas (Salomonsen und Dreyer, „Compt. rend.", Bd. 139, S. 533; „Chem. Centralbl." 1904, II, S. 1277).

Das farblose Urmaterial des Gold-Rubinglases erhält bekanntlich durch ein zweites Erhitzen seine rote Farbe. J. C. Maxwell Garnett fand, daß derselbe Effekt durch Radiumstrahlen hervorgebracht werden kann („Brit. Journ." 1904, S. 722; „Phot. Wochenbl." 1904, S. 301).

Becquerelstrahlen können chemische Wirkungen (z. B. Glasfärbungen, die analog den Färbungen der Alkalihaloïde durch Kathodenstrahlen) hervorbringen; bei diesen wird der dynamische Effekt wegen der hohen lebendigen Kraft bemerklich (Emil Bose, „Phys. Zeitschr." 1904, S. 331).

Becquerelstrahlen färben die senkrecht zur optischen Achse geschnittenen Bergkristalle deutlich; isländischer Kalkspat färbt sich nur sehr schwach, Gips gar nicht (Salomonsen und Dreyer, „Compt. rend.", Bd. 139, S. 533; „Chem. Centralbl." 1904, II, S. 1276).

Ueber die Einwirkung von Radiumstrahlen auf Kautschuk stellte Rudolf Ditmar eine Reihe von Versuchen an („Gummi-Ztg.", Bd. 19, S. 3; „Chem. Centralbl." 1904, Bd. 2, S. 1652).

G. Pellini und M. Vaccari schrieben über chemische Wirkungen des Radiums. Sie erwähnen einige chemische Wirkungen des Radiums, die in den Monographieen von H. Becquerel und Mme. Curie nicht ausgeführt sind. Zu ihren eigenen Versuchen werden die Wirkungen des Phosphoreszenzlichtes, aber damit auch die sämtlicher α- und der ablenkbaren β-Strahlen ausgeschaltet. Die mit den β-Strahlen des Radiums identischen Kathodenstrahlen und die mit den X-Strahlen identischen γ-Strahlen bewirken dauernde Farbänderungen des Glases; die den Goldsteinschen Kanalstrahlen vergleichbaren α-Strahlen bewirken Lumineszenz, aber keine dauernde Färbung. Die γ-Strahlen bewirken stärkste Färbung, die β-Strahlen wirken physikalisch und chemisch nur schwach. Pellini und Vaccari haben ihr Radium in eine Glasröhre eingeschlossen, die mit einer Aluminiumfolie umwickelt war und in einer zweiten Glasröhre steckte. Aus der Lage und Verschiedenheit der Verfärbung des Glases ziehen sie ihre Schlüsse. Ferner studierten sie folgende Reaktionen, die vom Licht und durch Radiumsalze hervorgerufen werden: 1. Oxydation von Wasserstoffjod; das Radiumsalz wirkt ziemlich energisch. 2. Zersetzung von Alkyljodiden; das Licht wirkt stärker als Radiumsalze. 3. Oxalsäure und Uranylnitratlösungen, die unter dem Einfluß des Lichtes Kohlensäure entwickeln, reagieren im Dunkeln unter dem Einfluß von Radiumstrahlen nicht, dasselbe gilt für Nitro-

prussidnatrium + Eisenchlorür. 4. Die Chlorknallgasreaktion nach Bunsen-Roscoe findet unter dem Einfluß der Radiumstrahlen nicht statt. Die Expositionszeiten betragen mehrere Tage. Die Radiumstrahlen zeigen nur die Reaktionen der ultravioletten und Röntgenstrahlen; außerdem scheinen sie Oxydationsprozesse zu beschleunigen („Atti R. Accad. dei Lincei Roma" 13, II, 269 bis 275 [4./9.*]; „Chem. Centralbl." 1904, II, S. 1197).

Die Kathodenstrahlen können eine chemische Wirkung hervorbringen, wie G. C. Schmidt nachwies und Emil Bose in seiner Abhandlung „über die chemische Wirkung der Kathodenstrahlen" bestätigt („Phys. Zeitschr." 1904, S. 329 bis 331). Die Auffassungen über die Wirkung der Kathodenstrahlen auf chemische Substanzen sind zur Zeit noch verschiedener Art. Einerseits ist völlig einwandsfrei der Nachweis erbracht, daß Kathodenstrahlen chemische Wirkungen auszuüben im stande sind. Anderseits werden in Fällen, wo sichtbare Veränderungen der bestrahlten Präparate vorliegen, die chemischen Wirkungen geleugnet und physikalische Umlagerungen etwa in andere Modifikationen als Grund der Veränderungen angesehen. Das Resultat der vorliegenden Arbeit gestattet nun eine Vermittlung zwischen diesen Auffassungen, indem gezeigt wird, daß eine heißgesättigte Aetzkalilösung, im Vakuum der Bestrahlung ausgetzt, bedeutend mehr Wasserstoff abgibt als aus dem Faradayschen Gesetz folgt, und daß sonach außer der elektrochemischen Wirkung nach Faradays Gesetz, die wohl zweifellos vorhanden sein wird, noch eine andere chemische Wirkung der Kathodenstrahlen vorhanden sein muß, welche nach einer übersichtlichen Rechnung auch quantitativ der kinetischen Energie der schnellen Strahlteilchen zuzuschreiben ist. Diejenigen chemischen Wirkungen, welche einwandsfrei als solche nachgewiesen sind, werden sonach bedingt sein durch die von den Kathodenstrahlen mitgeführte Elektrizitätsmenge, sie werden also elektrochemische Wirkungen sein. Diejenigen Wirkungen aber, welche als chemische nicht in jedem Fall nachgewiesen werden oder durch die Hitzewirkung der Strahlen wieder rückgängig gemacht werden können, wie die Färbungen der Alkalihaloïde, sind Dissociationswirkungen der Strahlen. Weshalb im obigen Versuch von dieser Dissociationswirkung nur der Wasserstoff bemerkbar wurde und nicht auch der gleichzeitig entstandene Sauerstoff, das erklärt sich aus der größeren Löslichkeit und der sehr viel kleineren Evasionsgeschwindigkeit des Sauerstoffs, der dadurch zum größten Teil im Elektrolyten zurückgehalten wird („Phys.-chem. Centralbl.", I, Nr. 23, S. 713).

Ueber die Einwirkung der Radiumstrahlen auf Pflanzen und niedere Tiere siehe den Bericht von Walter Schoenichen in „Prometheus" 1904, Nr. 760, S. 509).

Fluoreszenzschirm für Röntgenstrahlen. D. A. Goldhammer gibt an, daß man einen ausgezeichneten Fluoreszenzschirm für Röntgenstrahlen erhält mit folgendem Präparat: Man löst 1 Teil Urannitrat in 4 Teilen Wasser und fügt $1^1/_2$ Teile Fluorammonium hinzu. Es bildet sich ein Niederschlag von Uranfluorid, der abfiltriert und gewaschen wird. Mit Gummiwasser angerührt und auf Kartonpapier gestrichen, erhält man einen in Röntgenstrahlen leuchtenden Uranschirm.

Villard untersuchte die Experimente E. Becquerels über die „rayons continuateurs" (fortsetzende Strahlen) („Compt. rend.", 2. Dezember 1904, „Phys.-chem. Centralbl." 1905, S. 281).

N. Hesehus und N. Georgiewski untersuchten die Einwirkung der Radiumstrahlung auf Elektrisierung durch den Kontakt. Sie ergaben, daß Ebonit, Schwefel und Selen, die kurze Zeit der Einwirkung von Radiumstrahlen ausgesetzt waren, sich beim Reiben mit denselben Substanzen negativ, dagegen nach andauernder Bestrahlung positiv elektrisch wurden. Anderseits wurde bestrahltes Glas, Quarz und Glimmer beim Reiben nur positiv elektrisiert. Diese Tatsachen weisen darauf hin, daß Radiumstrahlen anfänglich Erwärmung, später Dissociation der Molekeln der bestrahlten Stoffe bewirken („Journ. russ. phys.-chem. Ges." 37, 29 bis 33, 18./4., Petersburg, Technolog. Inst.; „Chem. Centralbl." 1905, Bd. 1, Nr. 19, S. 1356).

N-Strahlen.

Die Existenz der von Blondlot, Professor der Physik an der Universität Nancy, entdeckten neue Strahlenart, die N-Strahlen, über welche bereits mehrfach in diesem „Jahrbuch" (siehe 1904, S. 378) berichtet wurde, ist sehr in Frage gestellt worden. Von vielen Seiten wird sie geleugnet, und man vermutet, daß Blondlot und seine Schüler subjektiven Täuschungen unterworfen waren. Eine populäre übersichtliche Schilderung hierüber gibt P. Ewald im „Prometheus" 1904, Bd. 16, S. 174.

Die mysteriösen Blondlotschen N-Strahlen, deren Existenz von fast allen Forschern mit Ausnahme des Entdeckers bestritten wird, sollen unter gewissen Bedingungen auch photographisch wiedergegeben werden können. Weiß und Bull wiederholten diese Versuche und konnten in keinem

einzigen Falle die photographische Wiedergabe der N-Strahlen erzielen („Chem. Centralbl." 1905, I, 201); auch Wood spricht sich im selben Sinne aus („Phys. Zeitschr.", Bd. 5, S. 789), ebenso Lummer („Oesterr. Chemiker-Ztg." 1904, S. 518).

Phosphoreszenzerscheinungen.

Photographische Kopierung mittels phosphoreszierender Bilder. H. Player erzeugt leuchtende Bilder durch Kopieren von transparenten Bildern auf phosphoreszierenden Schichten und kopiert sie auf photographische Papiere („The phot. Journal" 1904, S. 303).

Lucidar-Verfahren nennt Rubbel das Verfahren, ein Phosphoreszenzbild auf einer mit Leuchtfarbe übertragenen Schicht durch Kopieren oder in der Kamera zu erzeugen, dann durch Kontakt auf eine photographische Platte zu übertragen und zu entwickeln. G. Walter macht aufmerksam, daß dies ein sehr altes Verfahren ist („Der Photograph", Nr. 10 u. 22).

Ueber den Chemismus phosphoreszierender Erd-alkalisulfide und die Frage, ob die die Photolumineszenz bedingenden chemischen Reaktionen reversibel oder irreversibel seien, stellte Percy Waentig eingehende Untersuchungen an („Chem. Centralbl." 1905, S. 1356).

Lichthöfe. — Solarisation. — Direkte Positive.

Die sogen. Gerbungstheorie der Solarisation. Dr. E. W. Büchner unterzog die von Dr. Lüppo-Cramer mitgeteilte Beobachtung, daß tagelang am Sonnenlicht belichtete Bromsilbertrockenplatten genau so rasch fixieren wie unbelichtete Platten, einer Nachprüfung, um die so heftig bestrittene Frage der Gerbung der Gelatine bei der Solarisation praktisch zu entscheiden. Eine größere Anzahl Platten verschiedenster Herkunft wurden von sechs Stunden ab bis zu drei Tagen hellem Himmelslichte ausgesetzt und dann neben den unbelichteten entsprechenden Kontrollplatten in Fixiernatron 1:5 ausfixiert. Es konnte bei schärfster Beobachtung auch nicht der geringste Unterschied in der Fixiergeschwindigkeit der lange belichteten und stark solarisierten Platten den unbelichteten gegenüber beobachtet werden. Auch unter Negativen lange belichtete Platten ergaben beim Fixieren

keine Spur einer Reliefbildung, welche auf eine Gerbung der
Gelatine hätte schließen lassen können. Da ferner auch
irgendwie andere Erscheinungen, welche auf eine Diffusions-
behinderung der Gelatine hätten schließen lassen, nicht
beobachtet werden konnten, so ist wohl die Hypothese der
Gerbung der Gelatine bei der Solarisation mit einem be-
deutenden Fragezeichen zu versehen, wenn nicht vollständig
hinfällig („Phot. Korresp." 1904, S. 234; „Phot. Chronik"
1904, S. 329).

Die von Janssen entdeckte zweite Umkehrung des
photographischen Bildes hat seit 1880 keine weitere
Untersuchung erfahren. E. Englisch findet, daß dieses
Phänomen mit großer Leichtigkeit auftritt, wenn man ein
kleines Sonnenbild aufnimmt („Zeitschr. f. wiss. Phot." 1904,
S. 375).

Die Solarisation ein kontinuierlicher Prozeß,
von Vikt. Vojtech. Den bisher als kontinuierlich angesehenen
Prozeß der Solarisation glaubte Dr. Englisch nach Ver-
suchen mit Magnesiumlicht in steigender Belichtung als einen
diskontinuierlichen ansehen zu müssen. Die Deduktion ging
von der Voraussetzung aus, daß die Wirkung des Magnesium-
lichtes proportional der verbrannten Magnesiummenge ist.
Nun ist Eder bei seinen Versuchen über Magnesium als
Normallichtquelle dahin gelangt, diese Lichtquelle als unsicher
bezüglich ihrer Intensität anzusehen („Phys. Zeitschr." 1901,
S. 1; ferner „Phys.-chem. Centralbl." 1904, S. 434; „Zeitschr.
f. wissensch. Phot.", Bd. 1, S. 364). Damit wurden die Schlüsse
aus den Versuchen von Dr. Englisch zweifelhaft, und
Vojtech prüfte die Resultate nach, indem er statt Magne-
siumlichtes Auerlicht von 159 Hefnerkerzen verwendete. Es
wurde durch successives Herausziehen des Kassettenschiebers
eine Platte von 2 Sekunden bis 1 Stunde 39 Minuten belichtet,
wobei also auf den verschiedenen Streifen Belichtungen von
318 bis 944460 S. M. K. zur Wirkung kamen. Es wurden die
Versuche auf verschiedenen Platten und mit verschiedenen
Entwicklern ausgeführt. Bei all diesen Versuchen wurden
ausnahmslos die kontinuierlich verlaufenden Solarisations-
erscheinungen beobachtet. Ein Zusatz von 10 Prozent Brom-
kalium zum Pyrogallol oder 10 Prozent Bromammonium zum
Eisenentwickler verschoben die Solarisationsgrenze beträcht-
lich, in Uebereinstimmung mit den Angaben Eders („Phot.
Korresp." 1902, S. 570 u. 645; dieses „Jahrbuch" für 1903,
S. 20). Die Behandlung der solarisierten Platte mit Chrom-
säure (1 g Kaliumbichromat, 3 g Schwefelsäure, 100 ccm Wasser)
bewirken, daß das Solarisationsbild zerstört wurde bis zu einer

Zone, bei der die zugeführte Lichtmenge 255000 S. M. K. war (26 Minuten 44 Sekunden in 1 m Entfernung von dem Auerbrenner), so daß ein normal sich entwickelndes Negativ zum Vorschein kam. Auch bei allen diesen Reaktionen verlaufen die Solarisationserscheinungen kontinuierlich. Die Periodizität der Solarisation konnte auch bei genauer Einhaltung der Versuchsbedingungen von Dr. Englisch (successive Belichtung der Bromsilberplatten mit hintereinander abgebrannten Stückchen Magnesiumband) nicht beobachtet werden, sie tritt also vermutlich nur in Ausnahmefällen auf und ist vielleicht auf eine verschiedene Beschaffenheit des Magnesiumbandes an verschiedenen Stellen zurückzuführen. Wir müssen also zu der ursprünglichen Ansicht zurückkehren, daß die Solarisation ein kontinuierlich verlaufender Prozeß ist („Phot. Korresp." 1904, S. 398).

Wird eine Bromsilberkollodium- oder Gelatineplatte mit Kaliumnitrit, Hydrochinon + Sulfit oder besser Bisulfit oder anderen Reduktionsmitteln imprägniert und sehr reichlich belichtet, so tritt keine Solarisation ein, während die Bromsilberplatten ohne diese Behandlung schon längst solarisiert sind. [Abney, Lüppo-Cramer und andere.] Precht kommt („Zeitschr. f. wissensch. Phot." 1905, S. 75 und 76) auf die von Abney beobachtete Solarisationsverhinderung durch „reduzierende" Substanzen in der Schicht zurück. Er badet gewöhnliche Trockenplatten in einer Lösung von 1 Prozent Entwicklersubstanz + 5 Prozent Bisulfit; dem Acetonsulfit wird seine Universalheilkraft nicht mehr nachgerühmt. Zahlreiche Kurven bringen nichts Neues; sie bestätigen nur die längst bekannte Richtigkeit der Abneyschen Beobachtung, daß jene Zusätze zur Emulsion die Solarisation verhindern. Leider läßt Precht die Arbeit von Lüppo-Cramer („Phot. Korresp." 1904, S. 65; auch dieses „Jahrbuch" für 1904, S. 424) in seiner gewohnten Unkenntnis der Fachliteratur unerwähnt, wonach die solarisationshemmende Wirkung von Nitrit, Sulfiten, Entwicklersubstanzen u. s. w. nicht in ihrer „reduzierenden", sondern in ihrer halogenabsorbierenden Wirkung besteht. Da nach Lüppo-Cramer (a. a. O.) Imprägnierung mit Silbernitrat die Solarisation noch eklatanter verhindert, als jene reduzierenden Körper, so ist die Bemühung von Precht, eine wertvolle „Arbeitshypothese" darin zu erblicken, „daß man die Entstehung der Solarisation ganz in die Zeit nach der Belichtung verlegt" (!), nur als ein mißlungener Versuch zu bezeichnen, seiner verunglückten „Acetonsulfit-Solarisationstheorie" (vergl. dieses „Jahrbuch" für 1903, S. 460) den letzten Schein einer Existenzberechtigung zu erhalten.

Lüppo-Cramer schrieb über Korngröße und Solarisation. Er stellte im Gegensatz zu früheren Beobachtungen fest, daß das Korn solarisierter Schichten nicht feiner als das normal belichteter Platten ist, indem er äußerst dünne Schichten von Bromsilbergelatine verwandte, bei denen von vornherein alle Körner annähernd in einer Ebene liegen, wodurch das bekannte Verwachsen der Körner beim Entwickeln eingeschränkt wird. Durch solarisierende Belichtung wird einfach die Reduktion des Bromsilbers ganz aufgehoben; dies erkennt man sehr deutlich an Mikrophotogrammen von unfixierten Schichten, weil hierbei das ursprüngliche Bromsilberkorn erkennbar bleibt. Von großem Einfluß auf das Zustandekommen einer vollständigen Solarisation ist die Größe des ursprünglichen Bromsilberkornes; so lassen nach den Angaben Lüppo-Cramers feinkörnige Diapositivplatten bei längster Belichtung nur Spuren von Solarisation erkennen und geben niemals gut graduierte, kopierfähige Bilder, wie diese auf gewöhnlichen Platten leicht zu erzielen sind. Lüppo-Cramer spricht die Vermutung aus, daß das prinzipiell verschiedene Verhalten von Bromsilber sehr verschiedener Korngröße gegen solarisierende Belichtung für die Theorie der Solarisation von Bedeutung sei („Phot. Korresp." 1905, S. 254).

Lüppo-Cramer studierte auch die Verhinderung und Aufhebung der Solarisation auf Bromsilbergelatine durch Nitrite, Silbernitrate, die Edersche Chromsäuremischung u. s. w. an instruktiven Mikrophotogrammen. Während solarisiert belichtete Bilder bei primärer physikalischer Entwicklung solarisiert bleiben, entwickeln sich nach dem Fixieren derartige Schichten stets normal, d. h. nicht solarisiert, selbst wenn man ganz ungewöhnlich lange exponiert.

Ueber Solarisationserscheinungen und andere ähnliche Umkehrungen des negativen Bildes beim Entwickeln in ein positives schrieb A. Guébhard eine übersichtliche, historische Zusammenstellung („Revue des Sciences phot." 1904, S. 257).

Andrien Guébhard teilte über Umkehrung unterexponierter Negative durch langsame Entwicklung mit, daß — seinen Beobachtungen zufolge — mit mäßig empfindlichen, zu kurze Zeit exponierten Platten Positive erhalten werden können, wenn man die unterexponierten Platten nur langsam entwickelt. Als Entwickler diente hierbei die folgendermaßen zusammengesetzte Flüssigkeit: 3 g wasserfreies Natriumsulfit, 1 g Pyrogallol, 3 g Natriumkarbonat (Soda) und 1 Liter Wasser. Guébhard, welcher bei einer Außentemperatur von 8 Grad arbeitete, gelangte

durch seine Versuche zu folgenden Resultaten: 1. Die Um-
kehrung beginnt bei der langsamen Entwicklung unter-
exponierter Platten stets an denjenigen Teilen, welche am
kürzesten belichtet waren. 2. Von zwei unterbelichteten
Platten, von denen jedoch die eine doppelt so lange als die
andere exponiert war, erfolgte die Umkehrung bei der kürzer
belichteten weit schneller als bei der anderen. 3. In einem
normalen Entwickler war die Umkehrung einer Platte, welche
sonst nach zwei Stunden ein gutes Negativ gab, erst nach
sechs Stunden zur Hälfte erfolgt, und zwar unter Bildung
eines dichten Schleiers. 4. Durch eine Ueberbelichtung —
vorausgesetzt, daß diese den Grad der gewöhnlichen Um-
kehrung nicht erreicht hat — wird das neue Umkehrungs-
verfahren nicht begünstigt, sondern vielmehr ganz bedeutend
erschwert („Bull. de la Soc. Franç. de Phot." 1904, Bd. 2, Nr. 2;
„Deutsche Phot.-Ztg. 1904, S. 679).

Walter D. Welford versuchte zunächst die bekannte
Methode des Tränkens von Bromsilbergelatineschichten mit
Kaliumbichromat, Trocknen, Belichten unter einem Negativ
im Kopierrahmen, bis deutliche Bräunung der Bildstellen
erfolgt, Waschen und Entwickeln. Es entsteht ein seiten-
verkehrtes Negativ (vergl. Eders „Ausf. Handb. d. Phot.",
Bd. 3, 5. Aufl., S. 115). Dann schlug Welford einen neuen
Weg ein, den er besonders empfiehlt: Er tränkt eine Brom-
silbergelatineplatte oder Film mit einer Lösung von 1 Teil
Kaliummetabisulfit in 20 Teilen Wasser, spülte mit Wasser ab
und trocknete; dann wird unter einem Negativ im Kopier-
rahmen kopiert, bis ein schwaches Bild sichtbar ist und in
gewöhnlichem Hydrochinonentwickler entwickelt. Es entsteht
ein negatives Bild („The Amateur-Photographer" 1904, S. 349).

H. Farmer und G. Symmons untersuchten die Irra-
diation beim Photographieren (Lichthöfe) von scharfen
Strichen mittels verschiedener photographischer Prozesse und
machen auf den Zusammenhang dieser Erscheinung mit
Strichverbreiterungen beim direkten Autotypieverfahren (Photo-
graphie hinter Rastern) aufmerksam. Bei ihren Versuchen
gab die gewöhnliche nasse Kollodiumplatte weniger Irra-
diation (siehe Fig. 188) als eine Bromsilberkollodium-Emul-
sionsplatte, wie Fig. 189 andeutet. Bromsilbergelatineplatten
gaben nicht so starke Irradiationsverbreiterungen der Striche
bei entsprechend reichlicher Exposition wie letztere, aber mehr
als erstere („The Phot. Journal" 1904, S. 243).

Die Photochemische Fabrik „Helios" Dr. G. Krebs in
Offenbach a. M. meldete einen nichtaktinisch gefärbten
matten Lichthof-Schutzanstrich unter Nr. 148166 vom

18. Juni 1901 zum D. R.-Patente an. Die Emulsion wird rot gefärbt unter Zusatz von Aceton oder Essigäther zur Kollodiummasse, zum Zwecke, eine klare Flüssigkeit ohne Bodensatz

Fig. 188.

Fig. 189.

und ein Auftrocknen der gefärbten Schicht in Form einer Mattschicht zu erreichen („Phot. Chronik" 1904, S. 503).

Für eine gute Plattenhinterkleidung zur Vermeidung von Lichthöfen gibt M. Balagny („Bull. Soc. franç. de Phot." 1904, S. 425) folgende Vorschrift: Man löst 120 g weißen Gummilack und 20 g Borax in einem Liter Wasser. Damit die Lösung glatt von statten geht, muß das Wasser warm

sein, falls nötig, läßt man es kochen. Dann setzt man 2 g kohlensaures Natron und 2 ccm Glyzerin zu und filtriert. Man erhält auf diese Weise einen ausgezeichneten Negativlack. Um denselben in ein Lichthofschutzmittel umzuwandeln, verdünnt man ihn zur Hälfte mit Wasser und verwendet ihn zur Herstellung einer nicht zu dünnflüssigen Paste mit gleichen Teilen von Dextrin und gebrannter Terra Siena. Hat diese Mischung die gewünschte Konsistenz durch Zusatz von mehr oder weniger Lack erhalten, so trägt man sie mit einem Pinsel auf die Rückseite der Platte auf, ohne sich um die Streifen zu kümmern, die während dieser Operation entstehen können. Dank der Anwesenheit des Gummilacks ist der Kontakt auf der ganzen Glasfläche ein vollkommener. Das Trocknen der Schicht nimmt nur etwa 45 Minuten in Anspruch. Vor dem Entwickeln wird die Hinterkleidung mit einem mit Wasser befeuchteten Schwamm entfernt, was ohne Schwierigkeit gelingt. Bei Anwendung dieser Vorschrift wird man niemals bemerken, daß die Schicht abbröckelt und Staub bildet, so daß man die hinterkleideten, zu Paketen vereinigten Platten getrost transportieren kann („Die phot. Industrie" 1904, S. 902).

Monpillard untersuchte eine „lichthoffreie" Bromsilbergelatine-Trockenplatte („Antihalo") mit roter Unterschicht und beobachtete, daß das Sonnenspektrum auf solchen Platten ein Sensibilisierungsband zum Vorschein bringt: es war offenbar etwas Farbstoff aus der unteren Schicht in die Emulsion gelangt und hatte sensibilisierend gewirkt. Monpillard versuchte Congorot als Grünsensibilisator und konstatierte seine sensibilisierende Wirkung („Bull. Soc. Franç." 1905 S. 89); er glaubt hiermit eine neue Beobachtung gemacht zu haben, während die sensibilisierende Wirkung der Azofarbstoffe von der Gruppe des Congorot von Eder seit vielen Jahren festgestellt ist (siehe Eder und Valenta, „Beiträge zur photochemischen Spektralanalyse" 1904).

E. Cousin bespricht die bekannten Ursachen der Lichthöfe, welche mitunter durch mangelhafte Objektive, in der Regel aber durch Reflexion von der Plattenrückwand verursacht werden; er empfiehlt einen „Antihalo-Firnis", welcher zur Plattenhinterkleidung dient („Bull. Soc. Franç." 1904, S. 484).

Anwendung der Photographie in der Wissenschaft.

Die „Fortschritte der Astrophotographie im Jahre 1904" bespricht G. Eberhard auf S. 96 dieses „Jahrbuchs".

Ueber einen „Versuch zur photographischen Registrierung der beim Schreiben auftretenden Druckschwankungen" siehe den Artikel von Wilhelm Urban auf S. 225 dieses „Jahrbuchs".

Es erschien: „Mit Blitzlicht und Büchse", neue Beobachtungen und Erlebnisse in der Wildnis inmitten der Tierwelt von Aequatorial-Ostafrika von C. G. Schillings; mit etwa 300 urkundtreu in Autotypie wiedergegebenen photographischen Original-Tag- und Nacht-Aufnahmen des Verfassers. Das Werk ist eine originelle, glänzende photographische Leistung.

Ein Preisausschreiben für photographische Natururkunden veröffentlicht der Verlag R. Voigtländer in Leipzig. Verlangt werden photographische Aufnahmen von den in Europa in Freiheit lebenden Tieren, die zur wissenschaftlichen Erforschung des Tierlebens geeignet und von urkundlichem Werte sind. So sollen z. B die Tiere Beute jagend, Nester bauend, im Kampfe mit anderen und in ähnlichen Situationen dargestellt werden. Ausgeschlossen sind Bilder von zahmen, gefangen gehaltenen und von Haustieren. Vorbildlich für solche Arbeiten sollen sein die Arbeiten von Kearton („Wild life at home") und Schillings („Mit Blitzlicht und Büchse"). Die Einsendung der Bilder hat bis zum Jahre 1906 zu erfolgen, die ausgesetzten Geldpreise betragen 3000 Mk. Nähere Bedingungen teilt der genannte Verlag mit.

Für die Photographie lebender Tiere sind nach „Prometheus" (1905, S. 269) die Bilderwerke „All abouts animals" und Dr. L. Heck, „Lebende Bilder aus dem Reiche der Tiere" von großem Werte.

Ueber Photographie lebender Tiere berichtet H. Snowden Ward in einem ausführlichen, mit zahlreichen Illustrationen versehenen Artikel in „The Photogram" 1904, S. 208; ferneres R. W. Shuffeldt in „Phot. Mitteil." 1904, S. 279.

Der für wissenschaftliche Photographie durch das Studium der Bewegungserscheinungen an Menschen und Tieren bekannte Professor Marey starb 1904 (vergl. Eder, „Geschichte der Photographie" 1905, S. 309).

Die Photographie sehr schneller Bewegungen, welche insbesondere von Marey gefördert worden war, wurde von Lucien Bull durch die sinnreiche Konstruktion eines Serienapparates (Trommelform der sich vor dem Objektiv vorbeidrehenden Films) bereichert; er stellte Serienbilder einer

fliegenden Biene, einer platzenden Seifenblase her (,,Le Revue de Phot." 1904, S. 371, mit Figuren).

Neuerdings stellte auch O. Fischer über den Gang des Menschen, und zwar über die ,,Kinematik des Beinschwingens", ferner über den ,,Einfluß der Schwere und der Muskeln auf die Schwingungsbewegung des Beines" Untersuchungen an, die in den ,,Abhandlg. d. königl. sächs. Gesellsch. d. Wissensch.", Bd. 28, Heft 5 u. 7, mit zahlreichen Illustrationen veröffentlicht sind.

Im Verlage von Wilhelm Knapp in Halle a. S. erschien ein Büchlein ,,Anleitung zur Momentphotographie", herausgegeben von Hugo Müller (1904).

Fig. 190.

Ueber zoologische Photographie schrieb Stanley Johnson (mit Illustrationen) in ,,The Photographic News" 1904, S. 676 u. 682.

Ueber die Bildung flüssiger Tropfen und das Tatesche Gesetz von Ph. A. Guye und F. L. Perrot (,,Compt. rend." 1902, S. 621). In weiterer Fortsetzung ihrer Versuche über Tropfenbildung haben Guye und Perrot den sich bildenden Tropfen in seinen verschiedenen Entwicklungsphasen photographisch aufgenommen. Fig. 190 veranschaulicht die Bildung eines Tropfens beim langsamen Ausfließen (statische Tropfen). Aus der Zeichnung geht hervor, daß der Tropfen nicht an der Oeffnung der Röhre abreißt; es bildet sich im Tropfen eine Einschnürung, welche sich schließlich zu einem dünnen Faden zusammenzieht. In dieser Hinsicht ist die Tropfenbildung dem Durchreißen der Metalldrähte beim Zug ähnlich, und man muß infolgedessen

auch den Flüssigkeiten eine bestimmte Festigkeit zuschreiben
(„Zeitschr. f. phys. Chem." 1904, S. 240). [Wir erinnern daran,
daß 1894 eine Preisausschreibung der „Revue suisse de phot."
über die photographische Aufnahme eines fallenden Wasser-
tropfens stattfand, bei welcher Marey und Eder als Preis-
richter fungierten. In diesem „Jahrbuch" für 1896, S. 118,
findet sich ein Bericht Demales samt Illustrationstafel.]

Photographie und Meteorologie. Im März-Heft
von „Nature" veröffentlicht J. Rekstad Bilder zweier
Gletscher, je aus dem Jahre 1899 (August) und 1903 (Sep-
tember), welche das Zurückrücken der Gletschersohle während
dieser vier Jahre deutlich veranschaulichen; im Laufe der
weiteren Jahre regelmäßig fortgesetzt, werden solche ver-
gleichende photographische Gletscheraufzeichnungen einen
bedeutenden dokumentarischen Wert gewinnen.

Nordlicht. Anfang dieses Jahres versuchte, wie die
„Phot. Chronik" berichtet, Tromholt ein Nordlicht zu
photographieren; obwohl er 5 bis 7 Minuten belichtete, zeigte
die Platte keinen Lichteindruck. Photometrische Messungen
ergaben, daß die Helligkeit des Nordlichts bei weitem über-
schätzt wird und nur einen kleinen Bruchteil von derjenigen
des Mondes beträgt.

Blitzphotographie. Emil Gaillard photographierte
im April 1904 den während eines Nachtgewitters in Paris in
den Eiffelturm einschlagenden Blitz („Bull. Soc. franç."
1905, S. 119, mit Figur).

Eine Photographie, durch Blitze beleuchtet,
reproduziert in Autotypie, druckte das „Australian Photo-
graphic Journal" in seiner Juni-Nummer (S. 126) ab. Die
Aufnahme wurde bei einem Gewitter um 10 Uhr abends bei
strömendem Regen von einer Veranda aus von L. A. Fosbery
gemacht. Die Einstellung war bei Tage gemacht und der
Auszug der Kamera durch eine Marke bezeichnet. Es war
auf $f/8$ abgeblendet worden und das Objektiv blieb 130 Se-
kunden geöffnet, während welcher Zeit 15 starke Blitze nieder-
gingen. Bei der Entwicklung fand sich, daß keiner von den
Blitzen in dem Bildwinkel des Objektivs gewesen war, weil
kein Blitz auf dem Negativ erschien, wohl aber war die Land-
schaft so stark beleuchtet worden, daß ein ausexponiertes
Negativ entstand. Das Bild zeigt eine Parklandschaft, in der
die Wege durch den starken Regenfall wie Bäche wirken
(„Phot. Wochenbl." 1904, S. 270).

Eine für das Studium der Struktur der natürlichen
Blitze bei Gewittern höchst wichtige Studie publizierte
W. Prinz in Brüssel: „Etude de la Forme et de la Structure

de L'eclair par la Photographie", Service Meteorologique de Belgique 1903. Es werden auf Grund photographischer Blitzaufnahmen die verschiedenen Formen der Blitze analysiert, insbesondere auch die Blitzphotographieen von Kayser u. a.

Ueber Aufnahme von Blitzen von Küllenberg siehe „Phot. Korresp." 1904, S. 561, und 1905, S. 195 (mit Figur).

Zur Photographie des Brockengespenstes von Konrad Heller berichtet A. v. Obermayer ausführlich in der „Phot. Korresp." 1905, S. 115.

Ueber Photographie von Wellen in Wasser, Sand und Schnee schrieb Vaughan Cornish („The Phot. Journ." 1905, S. 29, mit Figur).

Ueber das Photographieren vom Luftballon aus publizierte Oberleutnant Hildebrand eine interessante Studie: „Das Photographieren aus dem Ballon" („Die Welt der Technik" 1904, S· 141).

Ueber Porträtaufnahmen im Freien handelt Heft 58 von The Photominiature „Outdoor Portraiture" (Tennaut & Ward (New York).

Ueber das Photographieren des Augenhintergrundes der Tiere siehe W. Nikolaew in der „Zeitschr. f. wiss. Phot." 1903, S. 108.

Ueber Photographie im Dienste der Epigraphik schreibt A. du Bois-Reymond, aus Hiller von Gaertringens „Thera", Bd. 3, besonders abgedruckt (1904)

Ueber wissenschaftliche Photographie erscheint im Verlage von Ch. Mendel in Paris seit April 1904 eine Zeitschrift unter dem Titel „Revue des Sciences photographiques".

Ueber die Photographie des Schweißtuches Christi in Turin erschien eine abschließende Studie von A. L. Donnadieu: „Le Saint Suaire de Turin devant la Science" im Verlage von Ch. Mendel in Paris 1904.

Bromsilbergelatine. — Bromsilberpapier. — Films. — Negativpapier.

Eine allgemeine Schilderung über die englische Trockenplattenfabrikation gab Wratten („Phot. Wochenbl." 1904, S. 338; aus „Brit. Journ. Phot." 1904, S. 885). Es wird meistens als dünnstes (1 mm starkes) Glas das französische Solinglas benutzt; Glas von 1 bis 2 mm Dicke kommt aus Belgien; stärkeres Glas wird von England geliefert. Die Gläser werden

mit Soda gereinigt, dann mit einer sehr dünnen Schicht von Chromalaun und Gelatine überzogen (eingetaucht), welche das bessere Haften der Gelatine-Emulsion vermittelt. Es soll in England die ammoniakalische Methode benutzt und beim Reifen eine Temperatur von 71 bis 88 Grad C. eingehalten werden. Das Trocknen der mit der gewaschenen Emulsion überzogenen Platten dauert etwa 7 Stunden. Die fertigen Platten werden an einem schmalen Schlitz, der vor der Dunkelkammerlampe angebracht ist, vorbei bewegt; dadurch wird die Gefahr der Schleierbildung vermindert. Zerschneiden der Platten geschieht mittels einer durch einen Motor betriebenen Maschine.

Ueber die Rolle des Bindemittels in den Emulsionen, Jodsilber, Jodquecksilber und Bromsilber in Gummi und Gelatine stellte Lüppo-Cramer Versuche an („Phot. Korresp." 1905, S. 12).

Otto N. Witt, Berlin, erhielt ein D. R.-P. Nr. 151752 vom 15. Januar 1903 auf ein Verfahren zur Herstellung photographischer Silberhaloïdgelatine-Emulsionen. Die Vorzüge der sauren Siede-Emulsion und die der ammoniakalischen Emulsion werden vereinigt und die Nachteile beider zum großen Teil vermieden, wenn man die den Reifeprozeß der Emulsion fördernde alkalische Reaktion derselben nicht durch Ammoniak oder ein anderes für diesen Zweck bisher benutztes Hilfsmittel (Ammonium- oder Alkalikarbonat, Di- oder Trimethylamin), sondern durch Zusatz von Pyridin oder seiner Homologen oder Analogen herbeiführt. Als Analoge des Pyridins werden Chinoline und die Hydrierungsprodukte beider Reihen von cyklischen Basen genannt; am besten hat sich das „Reinpyridin" des Handels bewährt; bei Verwendung von Chinolin und Chinaldin empfiehlt sich wegen der geringeren Wasserlöslichkeit dieser Körper ein geringer Zusatz von Ammoniak. Werden die genannten Zusätze bereits bei der Herstellung des lichtempfindlichen Silbersalzes gegeben, so empfiehlt sich von vornherein an Stelle des hierbei bisher gebräuchlichen Höllensteins die Verwendung des kristallisierenden Salzes $AgNO_3$ $2C_5H_5N$, welches sich sofort ausscheidet, wenn man zu einer konzentrierten wässerigen Lösung von Silbernitrat die berechnete Menge Pyridin hinzufügt, welches in Wasser schwerlöslich, aber in 40 prozentigem Ammoniak leichtlöslich ist und sich beim Zusammentreffen mit den Alkalihalogensalzen unter Freiwerden von Pyridin, welches sofort durch seinen penetranten Geruch sich bemerkbar macht, umsetzt („Chem. Centralbl." 1904, II, S. 275).

Unter Nr. 156345 vom 6. September 1903 meldete Johannes Gaedicke in Berlin ein Verfahren zur Herstellung von

Silbersalz-Emulsionen von gleichbleibender Empfindlichkeit zum D. R.-P. an. Dieses Verfahren ist dadurch gekennzeichnet, daß eine ungereifte Emulsion nach dem Waschen einem Reifungsprozeß durch Behandeln mit Ammoniak oder dergl. während einer bestimmten Zeit und bei passender Temperatur unterworfen wird, worauf das Ammoniak mit einer geeigneten Säure neutralisiert oder übersättigt wird („Phot. Chronik" 1905, S. 111).

Ein D. R.-P. Nr. 149211 vom 30. November 1902 erhielt die Chemische Fabrik auf Aktien vorm. E. Schering in Berlin auf photographische Entwickungspapiere, welche auf der lichtempfindlichen Schicht einen Ueberzug aus einem indifferenten, lichtdurchlässigen und leicht wasserlöslichen Stoff tragen („Phot. Chronik" 1904, S. 401).

Die Deutschen Gelatinefabriken in Höchst a. M. erzeugen mittels einer verbesserten Methode Gelatine für photographische Platten.

Die Gelatinefabrik in Winterthur (Schweiz) erzeugt photographische Gelatine für Emulsionsbereitung, insbesondere sogen. „harte Gelatine", welche widerstandsfähige Schichten bei großer Klarheit der Platten gibt.

Ueber Fortschritte auf dem Gebiete der Leimindustrie siehe Dr. Richard Kißling („Chemiker-Zeitung" 1904, S. 431).

In der Sitzung der mathematisch-naturwissenschaftlichen Klasse vom 1. Dezember 1904 der Kais. Akademie der Wissenschaften in Wien legte Zd. Skraup Abhandlungen über seine Versuche der Hydrolyse der Gelatine vor.

Ueber das Korn der Trockenplatte. Dr. R. Neuhauß berichtet über Untersuchungen des auf mikrophotographischem Gebiete wohlbekannten Dr. Scheffer. Letzterer stellte Querschnitte von entwickelten Bildschichten her und fertigte danach Mikrophotographieen in starker Vergrößerung an. Das bemerkenswerte Resultat dieser Arbeiten ist die Tatsache, daß der Silberniederschlag sich niemals in der ganzen Dicke der Bildschicht befindet, also von Oberfläche bis Unterlage durchgehend. Die Silberteilchen sind lediglich in den oberen Teilen der Bildschicht gelagert, während die der Unterlage zunächst liegenden Schichten frei von Silberpartikelchen sind. Die Lage der Körner bleibt stets dieselbe, ganz gleich, ob kurz oder lange entwickelt worden ist und ob die Belichtung von Glas- oder Schichtseite her stattgefunden hat. Durch diese Resultate Scheffers hat Dr. Neuhauß die Erklärung für die auffallende Tatsache gefunden, daß beim Photographieren von Querschnitten durch Lippmannsche Bildschichten in

4000facher direkter Linear-Vergrößerung der dünnen Lamellen, welche das Vorhandensein Zenkerscher Blättchen erwiesen, immer nur in der oberen Hälfte der Querschnitte beobachtet wurden („Phot. Chronik" 1904, S. 366; „Phot. Rundschau", 1904, S. 121).

McInnes empfiehlt in der Zeitschrift „Photography", zur Bereitung von Bromsilbergelatine-Emulsion Silbernitrit (anstatt des bisher ausschließlich verwendeten Silbernitrates) zu verwenden. Er fällt eine zwölfprozentige Silbernitratlösung mit konzentrierter Lösung von Natrium- oder Kaliumnitrit (salpetrigsaurem Kali). Der gelbliche Niederschlag von Silbernitrit wird dekantiert, gewaschen und in die mit Bromammonium versetzte wäßerige Gelatinelösung eingetragen. Das als Nebenprodukt der Doppelzersetzung

$$NH_4Br + AgNO_2 = AgBr + NH_4 \cdot NO_2$$

entstehende Ammoniumnitrit soll unschädlicher als das bei Verwendung von Silbernitrat entstehende Ammoniumnitrat sein; die Emulsion soll sehr empfindlich und schleierfrei werden, jedoch darf bei der Herstellung das Gemisch nie sauer sein, weil sonst salpetrige Säure frei wird, welche das Bromsilber reduzieren und Schleier verursachen soll. Deshalb fügt Innes einige Tropfen Ammoniak zu. Die Emulsion soll ohne Waschen verwendbar und auch für Kollodiumemulsionen tauglich sein. McInnes erinnert noch zum Schluß an die vielleicht nicht allgemein bekannte Tatsache, daß Milch ein ausgezeichnetes Mittel zur Herstellung von Bromsilberpapier-Emulsion ist. Nach Lösung der Haloïdsalze in der Milch, welche natürlich vorher gut abgerahmt wird, wird das Silbernitrat hinzugefügt, welches zweckmäßig vorher in Ammoniaklösung aufgelöst worden ist; das Silbersalz direkt zugegeben, würde ein Gerinnen der Milch hervorrufen. Bei Zugabe des in Ammoniak gelösten Körpers tritt jedoch kein Gerinnen ein; die Lösung bleibt für alle Temperaturen flüssig. So bereitete Papiere trocknen mit völlig matter Oberfläche auf und eignen sich sowohl für Kontaktkopieen als auch für Vergrößerungen („Phot. Chronik" 1904, S. 586).

Am Internationalen Kongreß für angewandte Chemie in Berlin (1903) sprach Dr. Backeland über zentrifugiertes Bromsilber. Ueber das Zentrifugieren des Bromsilbers (zur Beseitigung des Bromsilberüberschusses und der Nitrate u. s. w.), welches das „Waschen" der Emulsion ersetzen soll, sind die Meinungen sehr geteilt. Backeland empfiehlt diese Arbeitsmethode, die den Vorteil hat, von etwaigen schädlichen Einflüssen des Waschwassers unabhängig zu machen und die durch das „Reifen" angegriffene Gelatine zu beseitigen, aufs

wärmste, da sie bei geeigneter Durchführung gute, zuver-
lässige Resultate gäbe. Man nehme das Zentrifugieren in
einem gleichmäßig warmen Raume (30 bis 35 Grad C.) vor.
Der Apparat des Vortragenden enthielt eine silberplattierte
Trommel, die mit einem aufgeschraubten Deckel versehen war.
Die übrige Arbeitsweise des Vortragenden unterscheidet sich
nicht wesentlich von den bereits veröffentlichten.

 Haltbarkeit photographischer Bromsilber-
gelatineplatten. H. T. Wood in England hatte im Jahre
1904 Trockenplatten versucht, welche vor 21 Jahren hergestellt
und seitdem im Dunkeln gut aufbewahrt worden waren. Die
Platten gaben bei normaler Belichtung gute Negative, zeigten
jedoch rund herum einen Streifen von etwa 1 cm Breite, wo
die Platten ihre Lichtempfindlichkeit gänzlich verloren hatten.
Immerhin kann man daraus folgern, daß gereiftes Bromsilber
unter günstigen Verhältnissen seine photographischen Eigen-
schaften mindestens über 20 Jahre beibehält („Photography"
1904, Bd. 18, S. 323).

 Zerstörung der Platten und Papiere durch
Mikroben. Dr. Reiß in Lausanne hat gemeinsam mit
Dr. Bruno Galli-Valerio Untersuchungen über die Mikroben
angestellt, welche die photographischen Platten und Papiere
zerstören. Er hat nach seinem Bericht in der „Revue Suisse
de Photographie" Kulturen von Actinomyces chromogenes
angelegt, welche die Ursachen zahlreicher Fleckenbildung auf
photographischen Platten und Gelatinepapieren sein sollen
(„Phot. Chronik" 1905, S. 139).

 Die photochemischen Werke Fritz Weber in Mügeln
bei Dresden erzeugen Bromsilberpapier, insbesondere solches
mit sehr rauher Oberfläche.

 Ein D. R.-P. Nr. 150945 vom 10. Februar 1903 erhielt
Hugo Fritzsche in Leipzig-Gohlis auf Rollfilms mit
Einstellfenster und Einzelfilms. Das Band, auf welchem
die lichtempfindlichen Films einzeln abnehmbar befestigt sind,
ist an den Stellen der Films als Schutzstreifen und an den
zwischen den Films liegenden Stellen als Mattscheiben aus-
gebildet („Phot. Chronik" 1904, S. 465).

 Romain Talbot in Berlin meldete ein Filmband mit
Einzelfilms unter Nr. 155179 vom 29. April 1903 zum
D. R.-P. an. Bei dem Filmband werden die einzelnen Film-
blätter durch Einschieben ihrer Ecken oder Kanten in Ein-

schnitte der Schutzdecke oder eines besonderen Tragstreifens mit diesem verbunden („Phot. Chronik" 1904, S. 665).

Die sogen. „V i d i l - F i l m s" der Aktien-Gesellschaft Fritzsche in Leipzig werden jetzt in einer verbesserten Methode erzeugt. Für die Amateure, die keinen Wert darauf legen, die Filmaufnahmen auf der Mattscheibe einstellen zu können, oder für diejenigen, die mit Rollkassetten arbeiten, liefert die Firma jetzt den „Blattrollfilm", der im Prinzip einfacher ist als der Vidil-Film und das Arbeiten mit Films sehr erleichtert.

Unter Nr. 155177 vom 15. Januar 1903 erhielt H u g o F r i t z s c h e in Leipzig auf diesen mit M a t t s c h e i b e n zum Einstellen des Bildes ausgestatteten Rollfilm, welcher einen mit Unterbrechungen versehenen Schutzstreifen und darüber liegenden, fortlaufenden, lichtempfindlichen Filmstreifen besitzt, ein D. R.-P. Der Film besteht aus drei Lagen. An den Unterbrechungsstellen des Schutzstreifens ist der Filmstreifen ausgestanzt, während der Mattstreifen, der zum Einstellen dienen soll, durchläuft („Phot. Chronik" 1904, S. 679).

Die R o c h e s t e r O p t i c a l Co. brachte im vergangenen Jahre die Premo-Packung für Flachfilmwechselung bei Tageslicht heraus.

Auch von der A k t i e n g e s e l l s c h a f t für A n i l i n f a b r i-k a t i o n in Berlin wird eine eigenartige Packung für gleichen Zweck in den Handel gesetzt. Der „Agfa-Taschenfilm" ist ein Planfilm in einer Tasche aus schwarzem Papier, die an der einen Seite durch einen weißen Kartonstreifen lichtdicht geschlossen ist; an der offenen Taschenseite hat der Film zwei Löcher. Zigarrenetuiartig ist nun über diese Tasche eine zweite Tasche geschoben ist. In dieser Form kommen die Films zu je 1 Dutzend in einer Schachtel vereinigt in den Handel („Phot. Mitteilungen" 1905, Heft 10, S. 153).

Erhöhung der Filmpreise? Der russisch-japanische Krieg macht sich bereits auf dem Gebiete der Photographie bemerkbar, und zwar dürfte bald eine Verteuerung der Films eintreten. Der zur Herstellung der Celluloïdschicht notwendige Kampfer ist nämlich um 20 Prozent im Werte gestiegen und wird voraussichtlich noch steigen. Fast der ganze Kampfer kommt von der japanischen Insel Formosa. Fabriksmäßig gewinnt man ihn, indem man das Holz des Kampferbaumes in kleine Stücke zerlegt und mit Wasser destilliert. Dem Steigen des Kampferpreises könnte Einhalt geboten werden dadurch, daß es gelingt, künstlichen Kampfer billiger her-zustellen. In der Tat liegen Versuche vor, welche die künst-

liche Erzeugung des Kampfers praktisch durchführbar erscheinen lassen („Phot. Rundschau").

Ferrier beschrieb 1879 im „Bull. Soc. Franç. Phot." (S. 125) ein Verfahren zur Anfertigung von Bromsilber-Gelatinehäuten, welche ungefähr unseren jetzigen Flachfilms entsprachen. Die Idee der Rollfilms dagegen entstammt einer viel älteren Zeit. Bereits im Jahre 1854 ließ sich Melhuish eine Rollkassette patentieren und 1855 brachte der in Ostindien lebende Kapitän Barr einen lichtempfindlichen Film in Spulenform heraus, der an einem langen Band von schwarzem Kaliko befestigt war, welches als Schutzband diente („Apollo", 10. Bd. 1904, Nr. 213, S. 105).

Photographische Papiere. Die Aktiengesellschaft Aristophot in Leipzig hat im vergangenen Jahre ihre Bromsilber- und Chlorbromsilberpapiere unter dem Namen „AGA" in den Handel gebracht.

Photographische Kopiermaschinen. Die Aktiengesellschaft Aristophot bringt ihre altbewährten maschinellen Einrichtungen jetzt in den Handel, hauptsächlich, um durch den Verkauf ihrer Maschinen auch ihre Maschinenpapiere einzuführen. Die neuesten Konstruktionen dieser Belichtungsmaschinen verarbeiten nicht nur Bromsilber-, sondern auch Chlorbromsilberpapiere unter Verwendung aller beliebigen Lichtdrucke und Beleuchtungsquellen. Eine Anlage in einem mittelgroßen Saale von 10 m Breite und 20 m Länge gibt eine Leistungsfähigkeit von etwa 1200 m Papier pro Tag.

Handdruckmaschinen. Die Aktiengesellschaft Aristophot liefert für geringeren Bedarf an photographischen Drucken kleinere Anlagen für Handbetrieb, welche von elektrischem Licht unabhängig sind und auch für alle Porträtateliers unentbehrlich sein dürften, die nach modernen Gesichtspunkten zu arbeiten gewohnt sind. Durch die Einführung dieser Handbelichtungsmaschinen wird die Porträtphotographie in stand gesetzt, bei Verwendung der von der Firma erzeugten kartonstarken Papiere unter verminderten Spesen sich von der veralteten Dutzendauflage zu befreien und den künstlerischen Bestrebungen mehr als bisher Rechnung zu tragen. Für ganz kleinen Bedarf wird ein hübscher kleiner Kopierapparat geliefert mit Petroleumlicht, auf welchem sich sehr schnell 100 Postkarten glatt herunterdrucken lassen.

Zur schnellen Herstellung von Kopieen nach nassen Negativen (Gelegenheits-Ansichtskarten) empfiehlt

„Photography" einen einfachen Vergrößerungsapparat, in den
das fixierte, gewaschene und noch feuchte Negativ nach
oberflächlichem Abwischen mit Watte eingesetzt wird. Man
kann so ohne Schwierigkeiten zehn Minuten nach Entwick-
lung der Aufnahme fertige Postkarten liefern.

Unter dem Namen „P h o t o l i n o l" bringen John J.
Griffin & Sons in London mit Bromsilbergelatine präparierte
Leinwand in den Handel („The phot. Journ." 1904, S. 134).

T r a n s p a r e n t m a c h u n g v o n N e g a t i v p a p i e r e n. Um
Papiernegative transparent zu machen, wird im „Photograph"
Nr. 10 folgender Lack empfohlen: 30 Teile Terpentinöl, 10 Teile
Kolophonium und 10 Teile Elemiharz. Das Kolophonium
und das Harz sind vorher auf das feinste zu pulverisieren.
Danach wird das Terpentinöl zugegeben und das Ganze dann
unter mäßiger Erwärmung geschmolzen. Nach dem Schmelzen
läßt man abkühlen und setzt eventuell nach Bedarf noch
25 bis 30 Teile rektifiziertes Terpentinöl zu, ferner acht bis
zehn Tropfen Rizinusöl. Mit diesem Transparentlack wird die
Rückseite des Negativs mit Hilfe eines Pinsels überstrichen,
und zwar so lange, wie der Papierstoff den Lack aufnimmt.
Zum Schluß wird der Ueberschuß des Lacks mit einem
trockenen Lappen abgerieben. Die Neue Photographische
Gesellschaft gibt für ihr Negativpapier folgenden Transparent-
lack: 1 Teil Kanadabalsam, 5 Teile rektifiziertes Terpentinöl.
Nicht so allgemein empfehlenswert ist der Gebrauch von
Rizinusöl mit Alkohol („Phot. Mitt." 1905, S. 106).

Entwicklung der Bromsilbergelatineplatten.

Verfahren zur Herstellung von Kondensations-
produkten von p-Amidophenol und Aldehyden als
photographische Entwickler. Franz. Patent Nr. 347296
vom 25. Oktober 1904 für Dr. Lüttke & Arndt. Es wurde
gefunden, daß die Kondensationsprodukte von p-Amidophenol
mit Aldehyden, besonders Formaldehyd und Acetaldehyd,
größere Entwicklungskraft für das latente photographische
Bild als p-Amidophenol allein besitzen. Man stellt die Formal-
dehydverbindung wie folgt her: 100 g einer 40prozentigen
Formaldehydlösung fügt man zu einer Lösung aus 144,5 g
p-Amidophenolhydrochlorid und 120 g Kaliumbisulfit in
400 ccm Wasser. Die „Sulfitverbindung des Kondensations-

produktes" erhält man aus obiger Lösung durch Verdampfen derselben. Zum Gebrauch als Entwickler löst man 1 g dieser Sulfitverbindung, 5 g Kaliumkarbonat und 5 g Natriumsulfit in 100 ccm Wasser auf ("Phot. Industrie" 1905, S. 416).

Charles Gravier hat über die Löslichkeit von Entwicklersubstanzen Versuche ausgeführt. Hierzu wird bemerkt, daß es von Vorteil ist, leicht oxydable Entwickler in der Kälte anzusetzen; gewisse Entwickler sind nur in der Wärme löslich. Alle Entwickler sind in Sulfitlösungen weniger löslich. Gravier gibt folgende Tabelle:

| | Löslichkeit in 100 ccm | | |
| | | Wasser | 10 proz. Lösung von Natriumsulfit kristallisiert |
	bei 15 Grad	bei 40 Grad	bei 15 Grad C.
		mehr als	
Adurol . . .	100 g	100 g	65 g
Amidol . . .	30 „	33 „	28 „
Glyzin	0 „	0,2 g	Spuren
Hydrochinon .	6 „	14 g	4 g
Eikonogen . .	7,8 g	17 „	4 „
Ortol	7,4 „	11 „	0,8 g
Metol	8 g	9 „	2 g,
		mehr als	
Pyrogallol . .	59 „	100 g	59 „
Salzsaures Para-			
midophenol .	36 „	52 „	0,75 g.

("Bulletin Société Franç.", Nr. 24; "Phot. Mitt.", 1905, S. 58).

Ueber den "Ersatz der Alkalien durch Ketone und Aldehyde in den photographischen Entwicklern (Antwort auf einen Artikel des Herrn Loebel im Jahrbuche 1904)" siehe A. und L. Lumière und Seyewetz S. 32 dieses "Jahrbuches".

Ueber die entwickelnden Eigenschaften des reinen Natriumhydrosulfits und einiger organischen Hydrosulfite schreiben A. und L. Lumière und Seyewetz auf S. 28 dieses "Jahrbuches".

Die "Eigenschaften des Pyrogallolentwicklers und eine Ursache der Schleierbildung durch diesen" bespricht Wilh. Vaubel auf S. 174 dieses "Jahrbuches".

Thorne Baker empfiehlt den von Lumière zuerst angegebenen Pyrogallol-Acetonentwickler (Mischung von Pyrogallol, Natriumsulfit und Aceton), welcher weich, sehr klar und schleierlos arbeitet (Brit. Journ. Phot.", 1904, S. 669). [Die sehr exakte und reelle Arbeit Lumières über Aceton

' 26*

im Entwickler ist längst anerkannt und auch an der Wiener
k. k. Graphischen Lehr- und Versuchsanstalt voll bestätigt
gefunden worden (Eders „Ausführl. Handb. d. Phot.", 5. Aufl.,
Bd. III, S. 485). Man darf diese gediegene Arbeit Lumières
über Aceton nicht mit den unsinnigen Lobartikeln Prechts
über das keineswegs empfehlenswerte Acetonbisulfit ver-
wechseln (dieses „Jahrbuch" für 1904, S. 82).]

 L. Löbel[1]) stellte die Behauptung auf, daß Amidol mit
drei Molekülen Natriumhydroxyd, also jener Menge, welche
zur Absättigung beider HCl-Gruppen und der OH-Gruppe im
Molekül des Amidols (Diamidophenolchlorhydrat) erforderlich
ist, unter Zusatz von Natriumsulfit schleierlos arbeitende Ent-
wickler gebe und veröffentlichte eine Vorschrift zur Herstellung
eines solchen Entwicklers. E. Valenta erhielt mit diesem Ent-
wickler nicht nur keine brauchbaren Resultate, sondern sofortige
totale Schleierbildung[2]). Löbel berichtigte nun die von ihm
in der ersten Publikation gegebene Vorschrift[3]), bei welcher
von vier Zahlen zwei falsch abgedruckt waren, worauf Valenta
die Versuche mit den korrigierten Löbelschen Angaben
wiederholte und abermals konstatierte[4]), daß Amidol als
Phenolatentwickler unbrauchbar sei, wogegen mit demselben
durch Absättigung von nur einer HCl-Gruppe im Amidol-
molekül mittels Aetznatron gute, klar arbeitende Entwickler
erzielt werden können. E. Valenta weist Löbel Fehler und Irr-
tümer in seiner Abhandlung nach (siehe dieses „Jahrbuch", S. 122).

 Ueber die „Verwendbarkeit von Diamidophenol-
natrium zur Entwicklung von Bromsilberplatten"
siehe E. Valenta S. 122 dieses „Jahrbuches".

 Balagny hatte gezeigt, daß der Amidol-Entwickler
auch mit sauren Sulfiten einen guten Entwickler gibt,
welcher sich durch besondere Klarheit auszeichnet (siehe dieses
Jahrbuch für 1904, S. 449). Ma es vermischte auch andere
Entwickler, insbesondere Pyrogallol-Entwickler, mit einer
kleinen Menge von Essigsäure, z. B. den Entwickler aus
Pyrogallol + Pottasche + Natriumsulfit und erzielt hierbei
höhere Klarheit („Phot. Mitt.", 1905, S. 10). [Der Zusatz von
Säuren zu den mit Alkalikarbonaten hergestellten Entwicklern
bewirkt Abstumpfung des Alkali, resp. die Entstehung von
Bikarbonat, welches bekanntlich verzögernd wirkt. E.]

 Ueber Veränderlichkeit und Aufbewahrung des
Amidolentwicklers haben A. und L. Lumière und

1) „Revue des Sciences photographiques", 1904, S. 214.
2) „Phot. Korresp.", 1905, S. 33.
3) „Phot. Korresp.", 1905, S. 169.
4) „Phot. Korresp.", 1905, S. 171.

A. Seyewetz interessante Untersuchungen angestellt. Trotz seiner bemerkenswerten Eigenschaften, insbesondere seiner Energie und seines Entwicklungsvermögens ohne Alkali fand der Amidolentwickler keine weite Verbreitung, weil die entwickelnde Kraft der Lösung schnell abnimmt. Die Verfasser haben nun die Ursache dieser Veränderlichkeit zu bestimmen versucht und Mittel ausfindig gemacht, um die Haltbarkeit des Amidolentwicklers zu verbessern. Man nahm bisher an, daß die geringe Haltbarkeit des Diamidophenol-(Amidol-) Entwicklers hauptsächlich davon herrühre, daß verdünnte Lösungen von Natriumsulfit begierig den Sauerstoff der Luft aufnehmen. Die Verfasser fanden nun, daß diese Annahmen nicht richtig sind, und daß die Veränderung nicht von der Zersetzung des Sulfits herrührt, sondern von der Oxydation des Amidols an der Luft, die durch die Gegenwart von Sulfit nur verzögert, nicht verhindert wird. Bei der Untersuchung eines normalen Amidol-Entwicklers von der Zusammensetzung:

Wasser	1000 ccm,
Amidol	5 g,
wasserfreies Natriumsulfit	30 „

der seine Entwicklungskraft völlig eingebüßt hatte und dunkelrot gefärbt war, stellte sich heraus, daß derselbe noch immer 75 Prozent der ursprünglichen Menge des Sulfits enthielt. Der Verlust der Entwicklungskraft wird durch die Zerstörung des Amidols verursacht. Diese Zerstörung rührt her von einer Oxydation, die auf die Absorption des Luftsauerstoffes zurückzuführen ist. Aus den Untersuchungen der Verfasser geht weiterhin hervor, daß Ueberschuß von Natriumsulfit im Entwickler die Oxydation des Amidols nicht nur nicht verzögert, sondern dieselbe vielmehr beschleunigt; daß sowohl in Bezug auf Amidol als auch auf Sulfit konzentrierte Lösungen sich leichter oxydieren als die normale Lösung, und sich selbst in bis oben gefüllten und verschlossenen Flaschen nicht halten, da das Amidol sich niederschlägt; daß dagegen der normal angesetzte Amidolentwickler in einer bis zum Rande gefüllten, gut verstöpselten Flasche sich lange Zeit in brauchbarem Zustande aufbewahren läßt (,,Phot. Rundschau", 1905, S. 107).

Ueber die Haltbarkeit der Amidolentwicklerlösungen. A. und L. Lumière und Seyewetz haben versucht, die Haltbarkeit der Amidolentwicklerlösungen dadurch zu erhöhen, daß sie den Gehalt an Diamidophenol und an Natriumsulfit vermehrten. Sie sind dabei zu folgenden Resultaten gelangt: Die Oxydation der Diamidophenolentwickler ist nicht der Oxydation des Natriumsulfits zuzuschreiben,

sondern der des Diamidophenols. Das Sulfit oxydiert sich
viel weniger in Gegenwart von Diamidophenol als in wäßriger
Lösung. Ein Ueberschuß von Sulfit über die normale Menge
in der Entwicklerlösung verzögert nicht die Oxydation des
Diamidophenols, sondern beschleunigt sogar dieselbe. Die
konzentrierten Lösungen von Amidol mit Sulfit oxydieren sich
leichter als die normalen Lösungen, sie halten sich selbst nicht
in vollgefüllten und verkorkten Flaschen, da das Amidol aus-
fällt. Anderseits läßt sich die normale Lösung in vollgefüllter,
gut verkorkter Flasche sehr lange Zeit aufbewahren („Phot.
Mitt." 1905, S. 106).

Die Kristallisationserscheinungen von Amidol,
Hydrochinon und Eikonogen unter dem Mikroskop bei
Anwendung verschiedener Lösungsmittel beschreibt J. J. Pigg
(„Brit. Journ. of Phot.", 1094, S. 368).

Der Acetolentwickler von H. Reeb, sowie sein Salceol
ist ein photographisches Geheimmittel („Bullt. de la Soc. Franç.",
1914, S. 414).

Ueber Zusatz von Fixiernatron zu Entwickler-
lösungen schreibt Hanneke („Phot. Mitt.", 1905, S. 33).

Ueber Standentwicklung mit Brenzkatechin schreibt
Linden in „Phot. Mitt.", 1905, S. 113.

Ueber Entwickeln photographischer Bromsilber-
platten handelt das Werk von H. Emery, „Le Developpe-
ment du cliché photographique" (Ch. Mendel, Paris 1904).

Metol-Hydrochinonentwickler. Dr. Andresen hat
ein Rezept für den Metol-Hydrochinonentwickler ausgearbeitet,
der sich durch hohe Konzentration auszeichnet, ohne daß
dabei Aetzkali verwendet wird. Der nachfolgende Entwickler
zeichnet sich durch klares Arbeiten aus, er ruft schnell
kräftige, brillante Negative hervor und gibt sowohl auf Brom-
silberpapieren als auch auf den sogen. Gaslichtentwicklungs-
papieren (Leuta, Velox, Tardo u. s. w.) Drucke von schönem,
reinschwarzem Ton. Die Zusammensetzung des Entwicklers
ist so getroffen, daß ein Auskristallisieren der einen oder der
anderen gelösten Substanz nicht zu befürchten ist.

Wasser	500 ccm,
Hydrochinon	5 g,
Metol-Agfa	2,5 g,
kristall. Natriumsulfit	80 g,
Pottasche	100 „
Bromkalium	7,5 g.

Zum Gebrauch wird dieser konzentrierte Entwickler mit vier
bis fünf Teilen Wasser verdünnt.

Brenzkatechin-Entwickler wird zum Entwickeln von Kodakfilms in der Entwicklungsmaschine empfohlen, und zwar 1 Teil Brenzkatechin oder, wie die Engländer es nennen, „Katchin", 12 Teile kristall. Soda, 12 Teile kristall. Natriumsulfit und 240 Teile Wasser („British Journal of Phot." 1905, S. 170).

Bei weitem die größte Verbreitung für das Entwickeln von Papieren hat der **Metolentwickler** gefunden. Metol wird entweder für sich verwendet oder in Verbindung mit Hydrochinon. In Reproduktionsanstalten für Massenfabrikation von Entwicklungsbildern wird fast ausschließlich mit Metol oder Metol-Hydrochinon entwickelt. Die Papierfabrikanten geben in den Gebrauchsanweisungen entweder nur Metol, resp. Metol-Hydrochinon an oder sie erwähnen diesen Entwickler jedenfalls unter der Zahl der gegebenen Rezepte. Eine von der Berliner Aktiengesellschaft für Anilinfabrikation angegebene gute Vorschrift ist: Lösung A: 7.5 g Metol in 500 ccm Wasser. Nach vollständiger Lösung fügt man 75 g kristallisiertes schwefligsaures Natron hinzu. Lösung B: 75 g kristallisierte Soda in 500 ccm destilliertem Wasser Mit diesem Entwickler kann man die verschiedenartigsten Papiere entwickeln, mögen sie klar oder schleierig, hart oder weich arbeiten. Schleierige Papiere entwickelt man mit Lösung A. Dieser Entwickler arbeitet jedoch ziemlich langsam. Gewöhnlich verwendet man eine Mischung von gleichen Teilen A und B, wobei man auf 100 ccm der fertig gemischten Lösung fünf bis zehn Tropfen einer zehnprozentigen Bromkaliumlösung zusetzt. Es ist jedoch empfehlenswert, die Mengenverhältnisse, in denen die beiden Lösungen A und B gemischt werden, für das einzelne Papier auszuprobieren. Der Ton der Bilder ist dem mit dem fertig gemischten Metolentwickler erhaltenen ziemlich identisch. Mehr blauschwarze Töne erhält man mit Metol-Hydrochinon. Dieser Entwickler arbeitet härter als der reine Metolentwickler.

Metolentwickler stellt C. H. Hewitt, gemischt mit Pyrogallolentwickler unter Zusatz von Natriumsulfit und Kaliummetabisulfit her („Photography" 1904, S. 404).

Als besonders kontrastreich und hart arbeitenden Entwickler bezeichnen „The Photographic News" (1904, S. 751) den Hydrochinon-Formalin-Entwickler, und zwar 16 g Hydrochinon, 160 g Natriumsulfit, 20 ccm Formalin und 1 Liter Wasser. Kurz belichtete Platten entwickeln sich damit mit großen Kontrasten und übermäßig hart, bei stark

überexponierten Platten soll dieser Entwickler aber gut verwendbar sein.

Herabdrücken der Lichtempfindlichkeit von Bromsilbergelatineplatten nach dem Uebergießen mit Entwicklerflüssigkeit. Englisch macht mit Bezug auf diese Mitteilung Lüppo-Cramers (siehe Eders „Ausführl. Handbuch d. Phot.", Bd. 3, 5. Aufl., S. 822) aufmerksam, daß bereits Abney in seinem „Treatise of Phot." (1893, S. 326) angab: „eine mit Entwickler getränkte Platte wird relativ unempfindlicher" („Zeitschr. f. wissensch. Phot." 1904, S. 129).

Weiche Bromsilberbilder nach harten Negativen durch Anwendung von Bichromat vor dem Entwickeln. In „The Phot. News" 1904, S. 567, wurde folgendes Verfahren von Ackland veröffentlicht: Das Papier wird in der üblichen Weise unter einem Negativ so lange belichtet, als man glaubt, daß es für die hohen Lichter bei gewöhnlicher Entwicklung nötig sein würde. Ist das Negativ sehr kräftig, so werden während dieser verhältnismäßig langen Expositionsdauer die Schatten so stark überbelichtet werden, daß sie beim Entwickeln völlig schwarz und viel zu dicht herauskommen würden. Man legt deshalb das belichtete Papier vor dem Entwickeln nicht in reines Wasser, sondern in eine Lösung von 1 g Kaliumbichromat in 1000 ccm Wasser; eine Minute ist meist genügend. Das Papier wird hierauf gewaschen und dann in der üblichen Weise mit irgend einem geeigneten Entwickler hervorgerufen. Die Entwicklung nimmt nach dieser Behandlung des Papieres etwa die doppelte Zeit in Anspruch, verläuft sonst aber wie gewöhnlich bei einer richtig belichteten Kopie. Die Lichter sind kaum merklich verändert, die Schatten dagegen werden nicht zu schwarz und zu dicht, sondern zeigen eine schöne Tonabstufung. Benutzt man eine stärkere Bichromatlösung, so fallen die Bilder noch weicher aus. (Das hier geschilderte Verfahren wurde übrigens zuerst von J. Sterry [„Photography", Bd. 17, S. 94] angegeben.) („Phot. Rundschau" 1904, S. 51.)

Ueber den Zusammenhang der Temperatur photographischer Entwickler mit der Schwärzung belichteter Bromsilberplatten stellten Ferguson und Howard Versuche an. Sie konstruierten die Zeitkurve für die zur Entwicklung eines photographischen Negatives erforderliche Zeit zwischen 7 Grad und 17 Grad C. („The Phot. Journ." 1905, S. 118). [Die ersten genauen Messungen über den Zusammenhang der Temperatur, Belichtungsdauer und Schwärzung belichteter Platten wurden von J. M. Eder auf Grund photometrischer

Beobachtungen angestellt (siehe „Ausf. Handbuch d. Phot.", 1903, 3. Bd., 5. Aufl., S. 252.]

S. E. Sheppard drückt den Einfluß der Temperatur auf die Entwicklung durch den „Temperaturkoëffizienten" des Entwicklers aus; derselbe ist definiert als die Verhältniszahl der Entwicklungsdauer bei *t* Grad C. zu jener bei *t* + 10 Grad C. und hängt ab von der Diffusionsgeschwindigkeit des Entwicklers in die photographische Schicht und von der chemischen Zusammensetzung des Entwicklers („The Phot. Journ." 1905, S. 124).

Kaliumpersulfat als Verzögerer empfiehlt C. W. Sommerville („The Amat. Phot.", Bd. 41, S. 113; „Phot. Rundschau" 1905, S. 109).

Ueber einen photographischen Entwicklungsprozeß, welcher die Herstellung feinkörniger Bilder gestattet („Bull. de la Soc. franç. de Phot." 1904, S. 422). Gebr. Lumière und Seyewetz haben in ihrer jüngst erschienenen Studie über die Größe der Silberkörner, welche von den verschiedenen Entwicklungssubstanzen gebildet werden, zwei Körper erwähnt, welche, als Entwickler in nur sulfithaltiger Lösung ohne Alkalizusatz gebraucht, Bilder von so feinem Korn ergaben, daß das Aussehen der Schichten an Kollodiumplatten erinnerte. Die beiden Körper waren Paraphenylendiamin und Orthoamidophenol. Gebr. Lumière und Seyewetz untersuchten eingehend die Frage, ob und unter welchen Bedingungen auch andere Entwicklungssubstanzen befähigt wären, Bilder mit so feinem Silberkorn zu geben. Aus den mit verschiedenen Entwicklern des Handels angestellten Versuchen schlossen die Verfasser, daß zur Erreichung des genannten Zweckes gleichzeitig zwei Bedingungen erfüllt werden müßten: 1. Langsame Entwicklung, welche entweder durch Zusatz von verzögernden Substanzen oder durch Anwendung verdünnter Lösungen herbeigeführt wird. 2. Gegenwart eines bromsilberlösenden Körpers, welcher aber nicht in zu großer Menge vorhanden sein darf, damit nicht das Bromsilber aufgelöst werde, bevor das Bild entwickelt ist. Als bromsilberlösender Körper entsprach Chlorammonium am besten, welches in einer Menge von 15 bis 20 g auf 100 ccm Entwickler angewendet wurde. Dadurch, daß Chlorammonium etwas Bromsilber auflöst und der Entwickler diese Lösung zu reduzieren sucht, läuft dem chemischen noch ein physikalischer Entwicklungsprozeß parallel. Dieses Nebeneinanderlaufen von zwei Prozessen findet nur unter bestimmten Bedingungen statt. Ohne Zweifel muß ein ganz bestimmtes Verhältnis zwischen der Schnelligkeit der direkten chemischen

Entwicklung und derjenigen der Bildung des reduzierten
Silbers in der Hervorrufungsflüssigkeit bestehen. Auch nicht
alle bromsilberlösenden Körper sind geeignet, den Effekt der
Bildung feinkörnigeren Silbers zu geben. Daß die beiden
oben genannten Entwicklungssubstanzen die besten Resultate
ohne Zusatz von verzögernd wirkenden· oder bromsilber-
lösenden Körpern gaben, hat seinen Grund darin, daß diese
Substanzen selbst genügend schwaches Reduktionsvermögen
und außerdem die Eigenschaft, Bromsilber zu lösen, besitzen.
Paramidophenol, in derselben Weise wie sein isomerer Ortho-
körper verwendet, gibt in Anbetracht des viel größeren
Reduktionsvermögens kein feinkörniges Silber. Erst Zusatz
von Chlorammonium bewirkt die Entstehung feinkörnigeren
Silbers. Die beste Entwicklungsvorschrift, welche von ge-
nügend belichteten, hochempfindlichen Platten schleierfreie
Bilder mit normalen Dichten herzustellen gestattet, lautet:

Wasser 1000 ccm,
Paraphenylendiamin 10 g,
wasserfreies Natriumsulfit 60 „

Besonders dürfte diese Methode eine interessante An-
wendung bei der Entwicklung von Negativen finden, welche
für Vergrößerungen bestimmt sind. Durch das viel feinere
Korn des Silberniederschlages können stark vergrößerte Bilder
hergestellt werden, bei denen das Korn gar nicht oder nur
schwach sichtbar ist und deren Mitteltöne geschlossen sind.
Auch für langsam arbeitende Emulsionen, so für Diapositiv-
platten, dürfte die neue Art des Entwickelns recht geeignet
sein. Diapositivplatten geben schöne braunviolette Töne,
welche mit der Zusammensetzung des Entwicklers variieren.
Zur Herstellung von Diapositiven kann auch der normale
Hydrochinonentwickler mit Zusatz von Chlorammonium ver-
wendet werden. (5 bis 30 g für 100 ccm Entwickler, je nach
der gewünschten Farbe.)· Nach der Ansicht Dr. Lüppo-
Cramers ist dieser Prozeß der Hervorrufung feinkörnigeren
Silbers ein rein physikalischer („Phot. Korresp." 1904, S. 512).
In ein und derselben Schale mit normalem Hydrochinon-
Soda-Entwickler und Zusatz von Chlorammonium befand sich
neben der belichteten Chlorbromsilberplatte noch eine andere
primär fixierte Platte. Letztere wurde auf Kosten des vom
Entwickler aus der Diapositivplatte herausgelösten Silbers
mitentwickelt. Die eigentliche bromsilberlösende Wirkung
schreibt Lüppo-Cramer weniger dem Chlorammonium als
dem durch Alkali frei werdenden Ammoniak zu. Hierfür
spricht auch die Tatsache, daß diese seltsame Entwicklungsart

bei Anwendung von Eisenoxalatentwickler nicht vor sich geht („Phot. Chronik" 1904, S. 427 u. 637).

Ueber den Einfluß der Korngröße auf die Disposition zur physikalischen Entwicklung stellte Lüppo-Cramer Untersuchungen an. Es wurde konstatiert, daß das feine Silberkorn einer Diapositivplatte im sauren Metol-Silber-Verstärker sehr rasch und intensiv an Größe zunimmt, während das grobkörnige Silber eines gewöhnlichen Negativs nur sehr schwer eine Verstärkung durch das nascierende Silber erfährt. Der Befund wird durch mikrophotographische Kornaufnahmen erläutert. Lüppo-Cramer nimmt an, daß auch bei der physikalischen Entwicklung die Korngröße von Einfluß auf die Abscheidung des Silbers ist und daß aus diesem Grunde hochempfindliche Platten nur bei sehr langer Exposition physikalisch entwickelbar sind, während feinkörnige Emulsionen keine längere Belichtung erfordern wie für chemische Hervorrufung. Der genannte Autor hält nach diesen seinen neueren Befunden die Annahme für entbehrlich, daß das hochempfindliche Bromsilber zuerst eine Veränderung nichtchemischer Natur bei der Belichtung durchlaufe, ehe Halogen abgespalten wird („Phot. Korresp." 1905, März-Heft).

Für Bromsilberpapiere sowie Chlorbromgelatinepapiere (Gaslichtpapiere) wird glyzerinhaltiger Entwickler empfohlen, welcher klar arbeitet, reine Lichter und detailreiche Schatten gibt. Clarence Ponting teilt in „The Photogram" (Dezember 1904) Vorschriften mit: Er entwickelt ein Probebild im gewöhnlichen Entwickler, damit man die Bildkontur erkennt, skizziert diese auf eine zweite belichtete Kopie, preßt diese auf eine mit Glyzerin bestrichene Glasplatte, streicht auch auf der Vorderseite Glyzerin gleichmäßig auf und pinselt dann Entwickler auf jene Stellen, welche besonders kräftig kommen sollen, und streicht schließlich den mit der Hälfte Glyzerin verdünnten Entwickler auf das ganze Bild. Es sollen harmonische Bilder resultieren („Apollo" 1904, S. 283).

Entwicklung von Gaslichtpapier (Chlorbrom-Entwicklungspapier) mittels flacher Kamelhaarpinsel („brush development") empfiehlt Perry Hopkins; er streicht den Entwickler rasch über die auf einer Glasplatte liegenden Papiere („Wilsons Phot. Magaz." 1904; „Phot. News" 1904, S. 855).

Die Verwendung des Natriumsulfits von Lumière
und Seyewetz. In der „Phot. Korresp." 1904, S. 144, ist
ein Artikel mit der Aufschrift „Zur Verwendung des Natrium-
sulfits von Lumière und Seyewetz" veröffentlicht, wo das
Resümee der Arbeiten von Namias und jenes von Lumière
und Seyewetz in eine Rubrik zusammengefaßt erscheint.
Da nun die von Namias gezogenen Schlußfolgerungen von
denen, welche aus Lumière und Seyewetz' Erfahrungen
resultieren, beträchtlich abweichen, so stellen letztere ihre
Konklusionen bezüglich des wasserfreien Natriumsulfits fol-
gendermaßen fest: 1. Das wasserfreie Natriumsulfit erleidet
selbst in dünner Schicht der Luft bei gewöhnlicher oder
höherer Temperatur ausgesetzt, keine erhebliche Veränderung,
ausgenommen in dem Falle, wenn die Luft·sehr feucht ist,
dagegen oxydiert sich das kristallisierte rasch. 2. Die Lösungen
des Natriumsulfits von schwachem Gehalt oxydieren sich sehr
rasch an der Luft bei gewöhnlicher Temperatur. Zu Lösungen
verschiedener Konzentrationen ist das Verhältnis zwischen der
Menge des oxydierten Sulfits zu dem ganzen Sulfit um so
kleiner, je konzentrierter die Lösung ist. 3. Die konzentrierten
Lösungen, von 20 Proz. beginnend, sind sehr wenig oxydierbar,
selbst wenn sie in einer offenen Flasche aufbewahrt werden
und der Luft eine sehr große Berührungsfläche darbieten.
Es ist daher vorteilhaft, wenn man das Sulfit in Lösung auf-
bewahren will, konzentrierte Lösungen zu verwenden. 4. Bei
ihrer Siedetemperatur oxydieren sich die Lösungen des wasser-
freien Natriumsulfits um so schneller, je verdünnter sie sind.
Von 20 Proz. Gehalt kann man diese Lösungen an der Luft
kochend erhalten, ohne daß sie sich erheblich verändern
(„Phot. Korresp." 1904, S. 236).

Ueber das Verhalten des Natriumsulfits gegen
den Luftsauerstoff in und außerhalb des alkalischen
Entwicklers („Phot. Wochenbl.", 1904, S. 153). H. Herzog
bespricht die Versuche der Gebrüder Lumière und Seyewetz
über die Veränderungen des Natriumsulfits an der Luft und
erinnert bei dieser Gelegenheit an Arbeiten C. L. Reeses,
die bereits im Jahre 1884 über die Haltbarkeit des Natrium-
sulfits gemacht worden sind („Chem. News", Bd. 50, S. 219).
Reese war zu den Ergebnissen gekommen, daß die Oxydation
von Natriumsulfitlösungen um so schneller erfolgt, je ver-
dünnter die Lösung ist, daß das Natriumsalz sich relativ
schneller oxydiert als die freie Säure, und daß die Absorption
des Sauerstoffes, solange noch Sulfit vorhanden, in fast kon-

stantem Verhältnis stattfindet. Die Versuche bezogen sich auf Lösungen geringerer Konzentration, während die Arbeiten der französischen Forscher sich bis zu 40 prozentigen Lösungen erstreckten. Eine weitere Arbeit über die Oxydationsgeschwindigkeit des Natriumsulfits ist in neuerer Zeit von S. L. Bigelow erschienen („Zeitschr. f. physik. Chem.", Bd. 26, S. 493 bis 592). Die Resultate dieser Arbeit decken sich vollständig mit denen der erstgenannten Forscher. Auch die Auffassung des Oxydationsvorganges ist bei Bigelow die gleiche wie bei den französischen Forschern. Das allein wirksame Prinzip ist der Luftsauerstoff, der sich in der Lösung in dem Maße auflöst, als er verschluckt wird und somit die Oxydation fortschreiten läßt. Dr. Herzog macht sodann auf einen sehr interessanten Punkt der Bigelowschen Arbeit aufmerksam, welcher die Tatsache behandelt, daß eine große Anzahl organischer Substanzen die Oxydationsgeschwindigkeit von Sulfitlösungen herabsetzt, wenn sie letzteren in nur geringer Menge zugesetzt werden, z. B. Alkohol, Glyzerin, Zucker u. a., insbesondere Benzolkörper („Phot. Chronik", 1904, S. 346).

Kristallisiertes Kaliummetabisulfit verändert sich nach den Untersuchungen von Gebrüder Lumière und Seyewetz an trockener oder feuchter Luft nicht wesentlich. Lösungen dieses Salzes verändern sich an der Luft, aber viel langsamer als die korrespondierenden Natriumsulfitlösungen in verdünnter Lösung. Am stärksten ändert sich Kalium in 20 prozentiger Lösung. Der Einfluß der Konzentration der Lösungen auf ihre Oxydationsfähigkeit an der Luft ist viel weniger bedeutend bei den Bisulfiten als bei dem Sulfit. Das Natriumbisulfit ist sehr veränderlich an der Luft, aber die Lösungen davon verhalten sich beinahe wie die des Kaliumsalzes. Aus den Untersuchungen geht hervor, daß zur Ansetzung von Entwicklern, von den verschiedenen Salzen des Schwefeldioxydes das wasserfreie Natriumsulfit den Vorzug verdient („Bull. de la Soc. Franç. de Phot.", 1904, S. 346; „Phot. Chronik", 1904, S. 498 und 624).

Das Entwickeln und Fixieren in einer einzigen Operation von T. Thorne Baker („The Brit. Journ. of Phot.", 1904, Nr. 2284). Der Verfasser führt hier aus, daß für manche Zwecke ein gleichzeitiges, in einer einzigen Operation erfolgendes Entwickeln und Fixieren von großem Vorteil ist und gibt hierfür folgende zwei Vorschriften:

1. Fixiernatron 20 g,
 Aetzkali 10 „
 Kaliummetabisulfit 3 „
 Wasser 200 ccm.

Zu dieser Lösung fügt man unmittelbar vor dem Gebrauche
2 g Hydrochinon hinzu. Man kann auch mit folgender
Flüssigkeit arbeiten:

2. Fixiernatron 20 g,
 Aetzkali 2 „
 Natriumbikarbonat (Soda) 10 „
 Kaliummetabisulfit 3 „
 Wasser 200 ccm.

Zu dieser Lösung setzt man zum Gebrauch 2 g Edinol
hinzu. Nach Angabe des Verfassers läßt sich mit jeder dieser
beiden Flüssigkeiten recht gut arbeiten und es sollen sich
sogar mit diesen „Fixier-Entwicklern“ bessere Tonabstufungen
erzielen lassen als mit dem Eisenoxalentwickler („D. Phot.-Ztg.“,
1904, S. 752).

———————

Für und gegen die Standentwicklung spielt sich seit
längerer Zeit in der englischen Fachpresse ein kleiner Zeitungs-
krieg ab, bei welchem das Feldgeschrei lautet: „Hie Stand-
entwicklung!“ „Hie persönlich geleitete Entwicklung!“ Ver-
anlassung zu dem Streite gab ein Vortrag, den Henry
W. Bennet in der Königl. Photographischen Gesellschaft
von Großbritannien hielt. In diesem Vortrage wies Bennet
an der Hand einer großen Reihe wissenschaftlich durch-
geführter, in Gestalt von Kurvenzeichnungen zur Vorführung
gelangender Versuche nach, daß in Bezug auf die Ergebnisse
die gewöhnliche, abgestimmte Entwicklung (die sich durch
Anwendung der bekannten Beschleunigungs- oder Ver-
zögerungsmittel der jeweiligen Belichtung anpaßt) der Stand-
entwicklung weit überlegen sei. Diese Darlegungen, die
zudem freilich etwas stark persönlich gehalten waren, fanden
keineswegs ungeteilten Anklang. Neuerdings wendet sich
Bennet gegen seinen Hauptgegner, den Photographen Harold
Baker, indem er ihn durch ein kleines Beispiel zu überführen
sucht. Aus seinen Aufzeichnungen greift er die Dichtigkeits-
messungen zweier gleichzeitig belichteter, verschieden ent-
wickelter Platten heraus, wobei A die Standentwicklung,
B die persönlich geleitete Entwicklung darstellt; aus der Zu-
sammenstellung geht folgendes hervor: Obwohl das höchste
Licht von B nur die halbe Dichtigkeit der gleichen Belichtung
von A besitzt, so weist doch B Einzelheiten in den Schatten

auf, wo bei A ganz und gar kein Bild ist. Die Dichtigkeit des niedrigsten Feldes bei B entspricht einem Felde bei A, welches die vierfache Belichtung empfing. Es hat also die Platte, die durch persönlich geleitete Entwicklung hervorgerufen wurde, einerseits einen größeren Reichtum von Details in den Schatten, anderseits aber auch eine viel längerere Tonskala, daher auch viel feinere Abstufungen und weichere Lichter, als die mit Standentwicklung fertiggestellte („The Phot.-Journ."; aus „Prager Tagblatt").

Abziehen der Negative.

Abziehen von Trockenplattennegativen. Gewöhnliche Trockenplatten werden in Formalin gebadet, $\frac{1}{2}$ Stunde bis zu mehreren Stunden oder sogar bis über die Nacht, dann getrocknet, die Ränder im richtigen Format eingeschnitten, in verdünnte Flußsäure (5 Prozent) gelegt und abgespült. In wenigen Augenblicken hebt sich die Schicht des Negatives, die mittels Pergamentpapier übertragen und zum Schluß von dem Pergamentpapier auf transparente Celluloïdfolien gebracht wird, auf welche Weise man mehrere Negative zu einem Tableau vereinigen kann.

Ueber Abziehen, Umkehrung und Vergrößerung der Negativhäute schrieb R. Namias in Mailand. Seine Methode gründet sich, was die Härtung der Gelatine betrifft, auf die Anwendung des basischen Chromalauns, über dessen, den gewöhnlichen Alaun bedeutend übertreffende koagulierende Wirkung er bereits im Jahre 1902 Mitteilungen machte. Man fügt zu einer 20prozentigen Lösung von gewöhnlicbem Chromalaun in heißem Wasser so lange Ammoniak, bis ein bleibender grünlicher Niederschlag entsteht. Man hat jetzt eine Lösung von basischem Chromalaun, welche die Gelatineschicht in einer halben Stunde so energisch zu koagulieren vermag, daß dieselbe selbst heißem Wasser ohne Ausdehnung widersteht. Es ist wichtig, das Negativ vor dieser Behandlung gründlich in Wasser einzuweichen. Wenn es trocken ist, wird die Gelatine nur oberflächlich, nicht aber im Inneren der Schicht, unlöslich gemacht, da die Flüssigkeit nicht in dieselbe eindringen konnte, und so wird auch die Ausdehnung derselben während der Ablösung nicht verhindert. Wurde dagegen das Negativ vorher eingeweicht, so hat die Chromalaunlösung Zeit gehabt, in die Schicht ein-

zudringen, bevor die Koagulation der Oberfläche eingetreten ist. Obwohl nach Gebr. Lumière und Seyewetz alle Chromsalze, besonders in basischem Zustande, die gleiche koagulierende Wirkung auf Gelatine ausüben sollen, so hat Namias doch nur den basischen Chromalaun zu diesem Zwecke brauchbar gefunden. Allerdings wird die Gelatine durch alle Chromsalze gefällt, aber ihre Wirkung wird durch Säuren aufgehoben, während diese Erscheinung bei Gebrauch von basischem Chromalaun nicht eintritt.

Seit mehreren Jahren hat Namias sich mit der Frage beschäftigt, ob es möglich ist, die Fluorwasserstoffsäure durch ein Fluorsalz (Fluornatrium oder Fluorkalium, nicht Fluorammonium) zu ersetzen. Eine fünfprozentige Lösung eines alkalischen Fluorides hält sich in einer Glasflasche unbegrenzt und ist vollkommen unschädlich. Zum Gebrauch gießt man ein wenig dieser Lösung in eine Celluloïd-, Papiermaché- oder Holzschale und setzt ein bis zwei Prozent Schwefel- oder Salzsäure hinzu. In diesem Zustande arbeitet das Bad wie Fluorwasserstoffsäure und bewirkt schnell die Auflockerung der Haut. Diese Auflockerung oder Aufhebung wird durch eine Gasentwicklung, und zwar durch Bildung von Fluorsilicium, bewirkt ($SiFl_4$). Was diese Ablösungsmethode betrifft, so ist keine andere so wirksam wie diese. Man hat wohl ein Bad eines kohlensauren oder doppeltkohlensauren Alkalis mit nachfolgendem Säurebade empfohlen, aber es ist wohl klar, daß in diesem Falle die Gasentwicklung im Innern der Schicht und nicht zwischen Glas und Gelatineschicht auftritt. Die Wirkung ist daher gleich Null, und Namias konnte sich durchaus nicht von einer Wirksamkeit derartiger Methoden überzeugen. Wenn die Schicht sehr stark gehärtet ist, kann man die Bildhaut oft abziehen, indem man dieselbe nach dem Eintauchen der Platte in warmes Wasser einfach mit der Hand aufhebt. Doch ist diese Methode, obwohl einfach, nicht sicher; denn es sind oft Stellen vorhanden, wo die Adhäsion der Haut an der Platte stärker ist und es könnte dann der Fall eintreten, daß die dünne Haut zerreißt. Kürzlich ist eine einfachere Darstellungsart der Lösung von basischem Chromalaun durch einen italienischen Amateur, Dr. Spilimbergo („Il Progresso Fotografico", 1904, Nr. 7) veröffentlicht worden. Dieselbe besteht im Zusatz von Zinkstücken zu einer Lösung von Chromalaun. Nach mehrtägiger Wirkung ist der Ueberschuß der Schwefelsäure des Chromalauns und auch ein Teil desselben, der mit Chrom vereinigt ist, durch das Zink gesättigt, welches sich teilweise in lösliches, schwefelsaures Zink verwandelt; dieses übt keinen

störenden Einfluß aus. Diese Lösung wird immer in Kontakt mit dem Zink aufbewahrt und muß nach dem Gebrauch stets in die das Zink enthaltende Flasche zurückgegossen werden.

Eine Methode, welche ohne Zweifel ein großes Interesse bietet, ist die **Vergrößerung der Bilder durch einfache Ausdehnung der Bildhaut**. Alle hierzu bis jetzt empfohlenen Methoden gründen sich auf die Wirkung einer Säure (vorzugsweise Salzsäure). Allein die Wirkung der Säuren auf die Gelatine ist sehr nachteilig; dieselbe verliert an Widerstandskraft, die Haut verzieht sich, und es ist, wie man weiß, fast unmöglich, ein gutes Resultat zu erhalten. Ein italienischer Amateur, Professor **Colombo**, hat **Namias** kürzlich folgende sehr einfache und sehr zufriedenstellende Resultate gebende Methode angegeben. Man legt das Negativ (welches nicht mit Alaun behandelt sein darf) 10 Minuten in **eine kalt gesättigte Lösung von kohlensaurem Natron**, nimmt es heraus und läßt ohne zu waschen, trocknen. Dann legt man es abermals in dieselbe Lösung, kann die Bildhaut nach einigen Minuten aufheben und mit Vorsicht vom Glase abziehen. Dieses Abziehen bietet im ganzen keine Schwierigkeiten, obwohl es nicht so leicht auszuführen ist, wie mit Fluorwasserstoffsäure oder angesäuerten Fluorsalzlösungen. In der Sodalösung dehnt sich die Bildhaut fast gar nicht aus; dies findet erst statt, wenn dieselbe in Wasser gelegt wird. Anfangs ist dieselbe sehr beträchtlich, nach 10 Minuten vermindert sie sich und wird regelmäßiger. Nun bringt man eine Glasplatte unter die Haut und hebt diese mit der Platte aus dem Wasser. Durch gelinden Druck mit den Fingern befördert man das Anhaften der Bildhaut am Glase und beseitigt zugleich dadurch etwaige Luftblasen.

Fixieren. — Zerstören von Fixiernatron. — Kopieren von unfixierten Negativen. — Entwickeln primär fixierter Platten.

Fixieren bei Tageslicht. Dr. **Lüppo-Cramer** teilte kürzlich die Ergebnisse seiner Versuche über die Fixierung bei Tageslicht mit. Er hat seine frühere Ansicht, daß nicht allzu helles diffuses Tageslicht keinen Schaden anrichte, wieder bestätigt gefunden, gibt aber zu, daß bei vollem, hellem Himmelslicht oder gar Sonnenlicht starke Reduktion eintrete. Es handle sich nach seinen Versuchen hierbei um die Sensibilisatorenwirkung des Thiosulfates. Er hat die Versuche an

15 verschiedenen Handelssorten von Platten angestellt und,
wie vorauszusehen, gefunden, daß die verschleiernde Wirkung
des Tageslichtes um so größer ist, je langsamer die Platte
fixiert, wobei sowohl die Plattensorte, wie die Zusammen-
setzung des Fixierbades eine Rolle spiele. Im Hintergrunde
eines durch Tageslicht mäßig hell erleuchteten Zimmers konnte
Lüppo-Cramer keinerlei nachteilige Wirkungen des Lichtes
auf die fixierende Platte feststellen. Die Erscheinung des sogen.
dichroïtischen Schleiers, der unter diesen Umständen natür-
lich auch entstehen könne, hat seiner Ansicht nach mit der
vorliegenden Frage nichts zu tun.

A. G. Field empfiehlt zum Fixieren der mit Amidol ent-
wickelten Bromsilbergelatine-Papierbilder eine Lösung von
4 Teilen Fixiernatron, 1 Teil Kaliummetabisulfit und 20 Teilen
Wasser. Er bemerkt ganz richtig, daß das Kaliumbisulfit
für größeren Bedarf zu kostspielig ist und man denselben
Effekt mit dem billigeren Natriumbisulfit erzielen könne
(„Brit. Journ. of Phot." 1904, S. 372). [Da das Aceton-
bisulfit noch teurer als das Kaliumbisulfit ist, so kommt
es natürlich zur Herstellung saurer Fixierbäder gar nicht in
Betracht, trotzdem es mit einer gewissen Hartnäckigkeit hier
und da empfohlen wird. E.]

Fixiernatronzerstörung. Um die Zeit des Waschens
nach dem Fixieren abzukürzen, verwendet man bekanntlich
Fixiernatronzerstörer, deren Zusammensetzung so beschaffen
ist, daß sie das Fixiernatron oxydieren. Es sind meist
Persulfate oder Perkarbonate. Ein sehr schnell wirkendes
Präparat ist Kaliumpermanganat, das vermöge der roten Farbe
seiner Lösung, die mit Fixiernatron verschwindet, gleichzeitig
ein gutes Mittel bildet, die Beendigung des Prozesses an-
zuzeigen. F. Pearse weist darauf hin, daß der braune Nieder-
schlag von Mangansuperoxyd, der bei dem Prozeß entsteht,
die Schichten braunfleckig macht, wenn die Permanganat-
lösung zu stark ist und auf der Schicht stehen bleibt. Er
verfährt daher folgendermaßen: Man macht sich eine Lösung
von 2 g Kaliumpermanganat in 5 bis 6 Liter Wasser, spült
die auszuwaschende Platte, wenn sie aus dem Fixierbade
kommt, auf beiden Seiten unter der Brause gut ab, legt sie
schichtaufwärts in eine Schale und übergießt sie mit der rosa
Permanganatlösung, so daß diese langsam und dauernd über
die Platte fließt, ohne daß sie darauf stehen bleibt. Nach
etwa 5 Minuten wird sich dabei die Lösung nicht mehr ent-
färben und man kann die Zerstörung des Fixiernatrons als
vollständig ansehen. Man spült dann mit Wasser ab („Photo-
gazette" 1904, S. 155; „Phot. Wochenbl." 1904, S. 230).

Ueber die Oxydation des Fixiernatrons durch verschiedene Oxydationsmittel siehe E. Sedlaczek „Phot. Korresp." 1904, S. 164 u. ff.

Ueber die Entwicklung überexponierter Platten nach dem Fixieren (physikalische Entwicklung mit Silbernitrat, Rhodanammonium, Sulfit, Fixiernatron und Rodinal) schrieb Neuhauß („Phot. Rundschau" 1904, S. 54).

farbschleier.

Eingehende Studien über physikalische Entwicklung und dichroïtischen Schleier veröffentlichte Lüppo-Cramer. Ausgehend von den Untersuchungen von Lumière und Seyewetz (siehe dieses „Jahrbuch", S. 409), nach welchen Zusatz von Chlorammonium zu gewöhnlichen Entwicklern (z. B. Hydrochinon-Soda) feinkörnige Bilder entwickelt, indem eine physikalische Entwicklung durch Auflösung des Bromsilbers in dem freiwerdenden Ammoniak eintritt, fand Lüppo-Cramer, daß alle Bromsilber lösenden Zusätze in den gewöhnlichen Lösungen bei den feinkörnigen Diapositivplatten tadellos klare Bilder von dem charakteristischen Aussehen sehr feinkörniger Silberniederschläge liefern, während bei gewöhnlichen hochempfindlichen Platten stets starker dichroïtischer Schleier auftritt. Besonders gut bewährt sich Rhodankalium als Bromsilber-Lösungsmittel; so erzeugt Zusatz von 1 g Rhodankalium auf 100 ccm eines langsam arbeitenden Entwicklers die verschiedenartigsten Töne auf Diapositivplatten. Zahlreiche Rezepte der Literatur über Diapositiventwickler, die Ammoniak, Bromammonium, Ammoniumkarbonat, auch viel Bromkali enthalten, erkannte Lüppo-Cramer als charakteristisch physikalisch entwickelnd; so wurde u. a. auch konstatiert, daß der zur Hervorrufung von Lippmann-Platten verwendete Pyro-Ammoniak-Bromkali-Entwickler physikalisch entwickelt, womit seine ausgezeichnete Wirkung in der Photochromie zusammenhängen mag. Bei hochempfindlichen Platten sind jene Modifikationen der Hervorrufung alle aus dem Grunde nicht brauchbar, weil eher dichroïtischer Schleier als die Entwicklung des Bildes eintritt, indem auch hier die Korngröße des hochempfindlichen Bromsilbers bei der Anziehung des nascierenden Silbers (siehe oben) hinderlich ist. Von den zahlreichen Versuchen der zitierten Abhandlnng sei noch erwähnt, daß auch Thiosulfat im Eisenentwickler wie z. B. Rhodankalium wirkt; die beschleunigende Wirkung des Thiosulfates in den gebräuch-

lichen kleinen Mengen als „Vorbad" oder als Zusatz zum
Oxalatentwickler hat hiermit nichts zu tun, da sie eine
Wirkung auf das latente Bild darstellt, die auch andere
Schwefelverbindungen, die kein Bromsilber lösen, wie Bisulfite
und Sulfide, ausüben („Phot. Korresp." 1905, S. 159).

Dr. A. Traube hat in seinen Untersuchungen über die
Entstehung dichroïtischen Schleiers die von Dr. Lüppo-
Cramer gefundenen Tatsachen bestätigt gefunden. Er hat
dabei die Beobachtung gemacht, daß der dichroïtische Schleier
stets entsteht, wenn man eine Bromsilberplatte kurz vor-
entwickelt und dann einige Zeit im Dunkeln der Luft-
berührung aussetzt. Der Farbschleier trat am intensivsten
auf, wenn eine frische, hochempfindliche, glasklar arbeitende,
farbenempfindliche Emulsion zwei Minuten lang entwickelt
und dann zehn Minuten lang beiseite gelegt wurde. Auf
dieser Platte zeigt sich ein in der Durchsicht prachtvoll violett,
in der Aufsicht intensiv grünlich schimmernder Schleier, von
dem auf der Kontrollplatte, die gleichzeitig und gleich lange
entwickelt, aber dann sofort regulär fertig gemacht worden
ist, nichts zu bemerken ist („Phot. Chronik", 1904, S. 413).

Vergl. ferner „Benutzung des dichroïtischen Schleiers für
warme Töne bei Diapositiven" weiter unten (S. 426).

Verstärken, Abschwächen und Tonen von Bromsilberbildern.

Die gebräuchlichsten Verstärkungs- und Ab-
schwächungsmethoden haben keine bemerkenswerte
Aenderung erfahren.

Verstärkung von Negativen durch Ueberführung
in Chlorsilber und neuerliche Entwicklung.
Führt man die Silberschicht eines Trockenplatten-Negatives
durch Behandeln mit Eisenchlorid, Kaliumbichromat und
Salzsäure oder andere ähnliche chlorhaltige Bäder in Chlor-
silber über, wäscht und behandelt mit alkalischen Entwicklern,
so nimmt das aus Chlorsilber neuerlich reduzierte Silber eine
bräunliche, stärker inaktinische Farbe an. Diese sehr lange
bekannte (zuerst vor vielen Jahren von Eder publizierte)
Tatsache wurde schon mehrmals zu einer Verstärkungsmethode
verwendet. Welborne Piper und Carnegie beschreiben
das Verfahren, als ob es neu wäre; in „The Amateur Photo-
grapher" (1904, Bd. 40, S. 397) wird von mehreren Seiten
reklamiert, daß diese Methode keineswegs neu sei.

Das Verstärken von Negativen (Bromsilbergelatine)
durch Bleichen mit Chlorlösungen (z. B. Bichromat und Salz-

säure) und Wiederentwickeln des entstandenen Chlorsilber-
bildes mit gewöhnlichem Entwickler [zuerst von Eder an-
gegeben] wird neuerdings von Sellors empfohlen („Brit.
Journ. of. Phot., 1904, S. 1074).

Als Abschwächer für Silbernegative oder Bromsilber-
kopieen empfiehlt W. E. Bradley eine Lösung von Vanadium-
chlorid (1:6), mischt aber Ferricyankalium sowie Kalium-
pyrophosphat zu („The Amateur Photographer", Bd. 40, S. 391).
[Die Reaktion dieses kostspieligen Gemisches ist kompliziert;
jedenfalls reagiert das Ferricyankalium für sich allein auch
abschwächend, und es ist wohl die Verwendung des kost-
spieligen Vanadiumsalzes nicht motiviert. E.]

Ein neues Bleichverfahren als Grundlage von Ver-
stärkung, Abschwächung oder Tonung empfiehlt C. Winthrope
Somerville. Die Vorschrift lautet:

Kaliumferricyanid 10 g,
Kaliumbromid 15 „
Wasser 450 ccm.

An einem dunklen Orte und in mit Glas- oder Kautschuk-
stöpsel versehener Flasche hält sich die zubereitete Lösung
unbegrenzt lange. Nach dem Bleichen, das bei Bromsilber-
bildern etwa zwei, bei Negativen etwa fünf Minuten dauert,
braucht man nur noch 15 Minuten lang zu waschen. Soll
das gebleichte Silberbild verstärkt werden, so wendet man
zum Schwärzen am besten einen klar arbeitenden Rapid-
entwickler, z. B. Metolhydrochinon, an. Die Schwärzung
(Entwicklung) ist bei Negativen in 10 bis 15 Minuten, bei
Bromsilberbildern in 5 Minuten gewöhnlich beendet. Wünscht
man dagegen das Silberbild abzuschwächen, so legt man
das teilweise entwickelte Bild ungefähr 10 Minuten lang in
ein Fixiernatronbad. Beabsichtigt man schließlich, das ge-
bleichte Bild zu tonen, so benutzt man dazu eine Lösung
von Schwefelwasserstoff, die auf 100 Teile nicht mehr als
einen Teil des Sulfitsalzes enthält; sie ergibt einen schönen
Sepiaton. Der Prozeß des Ausbleichens und Verstärkens kann
mindestens dreimal wiederholt werden, wobei das Negativ
jedesmal an Kraft zunimmt. Je vollständiger die Bleichung
vorgenommen wurde, um so kräftiger fällt die Verstärkung
aus. Bei Wiederentwickeln des gebleichten Bildes kommt das
Bild sehr gleichmäßig zum Vorschein, indem sich die hellsten
Töne viel schneller entwickeln wie die dunkelsten, so daß
die wachsende Intensität leicht überwacht und in jedem
Augenblick durch Einlegen des Bildes in Fixiernatronlösung
unterbrochen werden kann. Auf diese Weise kann man fast

jeden Grad der Weichheit oder Abschwächung der Kontraste
erlangen.

————————

Großmann untersuchte die Doppelverbindungen des
Quecksilberrhodanides; sie entsprechen dem Typus $Hg(CyS)_2$
$\cdot KCyS$ und $Hg(CyS)_2 \cdot 2KCyS$. Quecksilberrhodanür $Hg(CyS)_2$
zerfällt bei Einwirkung von wäßrigem Alkalirhodanid unter
Abscheidung von metallischem Quecksilber („Phys. chem.
Zentralbl.", 1905, S. 203). [Bekanntlich sind Quecksilber-
rhodanide der wirksame Bestandteil des Agfaverstärkers.]

————————

Platintonung von Bromsilberbildern („Photo-
Revue", 1904, S. 128). Man setzt zur Platintonung von
Bromsilberbildern folgende Lösung an:

Kaliumplatinchlorür, einprozentige Lösung 13 ccm,
Quecksilberchlorid, einprozentige Lösung 0,5 ccm,
Citronensäure 0,5 g,
Wasser 15 ccm.

In einem Zeitraum von 20 Minuten können in diesem Bade
nacheinander drei bis vier Drucke 13×18 tonen. Zusatz von
ein bis vier Tropfen einer einprozentigen Bromkaliumlösung
bewirkt eine Verstärkung der Bilder in Sepiafarbe. Diese
Menge darf jedoch nicht überschritten werden, da sonst ein
Bleichen der Kopieen eintritt („Phot. Chronik", 1904, S. 324).

————————

Kollodiumverfahren und Ersatz des Kollodiums durch Cellulosederivate. — Bromsilberkollodium.

Das nasse Kollodiumverfahren wird in der Reproduktions-
photographie in der gebräuchlichen Weise vielfach angewendet.
Erprobte Arbeitsvorschriften, insbesondere für Autotypie,
sind in Eders „Rezepte und Tabellen für Photographie und
Reproduktionstechnik, welche an der k. k. Graphischen Lehr-
und Versuchsanstalt in Wien angewendet werden" (6. Aufl.
1905) enthalten; sie gestatten sehr sicheres Arbeiten.

R. E. Liesegang macht aufmerksam, daß das Pyroxylin
als Bindemittel bei photographischen Kollodiumprozessen doch
wohl nicht als ganz inaktiv angesehen werden sollte (Liese-
gang, „Photochemische Studien" 1894, S. 6). [Damit stimmt
auch die Königsche Beobachtung, daß bei der Färbung
von Leukobasen im Licht das Kollodium als Sensibilisator
wirkt. E.]

Ueber die Zersetzungsgeschwindigkeit von Nitrocellulose (Kollodiumwolle) beim andauernden Erhitzen auf eine konstante Temperatur stellt Paul Obermüller Versuche an („Chem. Centralbl." 1905, S. 472).

Cellulosederivate für photographische Emulsionen (franz. Zusatzpatent vom 30. Januar 1903 zum franz. Patent Nr. 317007 vom 18. Dezember 1901' für Soc. Anon. Prod. F. Bayer & Co., Frankreich). Das Hauptpatent beschreibt die Herstellung von alkoholunlöslichen Acetylderivaten der Cellulose, welche Reaktion in zwei Abschnitten verläuft, deren erster die Bildung eines alkohollöslichen Acetylderivates, der zweite die Einwirkung von Essigsäureanhydrid auf diese Verbindung unter Umwandlung derselben in unlösliches Derivat umfaßt. Das lösliche Derivat erhält man durch Behandeln von 2 kg Cellulose mit einer Mischung aus 8 kg Essigsäureanhydrid, 8 kg Essigsäure und 400 g konzentrierter Schwefelsäure bei 20 bis 25 Grad C. Nach etwa 10 Stunden wird die Masse sirupartig. Wenn durch Zusatz von Wasser zu einer Probe dieses Sirups eine in heißem Alkohol lösliche Fällung entsteht, welche nur Spuren unveränderter Cellulose enthält, wird der Masse überschüssiges Wasser zugesetzt und der Niederschlag abfiltriert. Derselbe ist völlig löslich in heißem Alkohol, und die Lösung gerinnt beim Erkalten; sie ist dann als photographische Emulsion u. s. w. brauchbar. Anstatt Essigsäure kann man auch Phosphorsäure, Phenol- oder Naphtolsulphonsäure anwenden.

Diapositive auf Bromsilber- und Chlorsilbergelatine. — Kolorierte Laternbilder.

Im Verlage von Gustav Schmidt in Berlin (1904) erschien ein sehr empfehlenswertes Werk von Paul Hanneke: „Die Herstellung von Diapositiven zu Projektionszwecken (Laternbildern), Fenstertransparenten und Stereoskopen", in welchem in ausführlicher Weise die wichtigsten Verfahren (Chlorbromsilbergelatine, Bromsilbergelatine, Kollodion, Albuminprozeß, Pigmentverfahren u. s. w.) der Diapositivherstellung, der Färbung, Verstärkung, Kolorierung u. s. w. behandelt sind.

Diapositive mittels des Albumin-Silberprozesses empfiehlt Jarmon und beschreibt die Herstellungsweise derselben („Phot. News" 1905, S. 71).

Zur Erzielung verschiedener Farben auf Chlorbromsilberdiapositiven empfiehlt die Aktiengesellschaft für Anilinfabrikation folgende Lösungen: I. Rote Blutlaugen-

salzlösung (1 : 100). II. Grüne Eisenoxydammoniaklösung
(1 : 100). III. Uranylnitratlösung (1 : 100). IV. Eisessig. V. Oxal-
säurelösung (1 : 10). Zur Erzielung blauer Töne badet man das
fertige Diapositiv in einer Mischung gleicher Teile der
Lösungen I und II. Braune Töne von rotstichigen Nuancen
ergeben sich in einem Bade aus 50 ccm I, 50 ccm II, 10 ccm
Eisessig. Ein gelbstichiges Braun hingegen ergibt sich bei
Ersatz des Eisessigs durch 10 ccm der Lösung V. Ein saftiges
Grün endlich erhält man bei Anwendung der Bäder für Blau
und Braun nacheinander, wobei man die Nuance je nach der
Einwirkungsdauer jedes der beiden Bäder variieren kann.

Tonung von Diapositiven von A. Le Mée (nach
„Phot. Wochenbl."). Das auf einer Diapositiv- oder Brom-
silberplatte hergestellte schwarze Diapositiv wird in folgender
Lösung vollständig ausgebleicht, indem das Silber in Chlor-
silber übergeführt wird:

Wasser	100 ccm,
Kaliumbichromat	5 g,
Salzsäure	3 ccm.

Nachdem das weiße Bild gut abgespült ist, bringt man es in
ein Bad von Wasser, das mit einigen Kubikcentimetern
schwefliger Säure versetzt ist und sich in einer Entwicklungs-
schale befindet, in der man es dann dem Lichte aussetzt, und
zwar dem Sonnenlichte etwa 5 Minuten, dem zerstreuten Tages-
lichte etwa eine Stunde oder länger. Man wendet dabei das Bild
öfter um, damit auch die Rückseite belichtet werde, bis zum
gänzlichen Verschwinden des weißlichen Scheines. Man kann
auch statt der schwefligen Säure eine Lösung von Silbernitrat
in destilliertem Wasser verwenden. Unter schwefliger Säure
ist die Farbe mehr violett. Das Bild kann nun nach dem
Waschen in den gewöhnlichen Goldbädern mit essigsaurem
Natron oder Kreide getont werden und zeigt dann einen
wärmeren Ton als das ursprüngliche reine Schwarz. Fixieren
ist unnötig. Wenn man das Bild in Fixiernatron bringt, so
wird es stark angegriffen und nimmt eine mehr graue Farbe
an. Fixieren in Ammoniak gibt braunere Töne. Wenn
man ohne zu Tonen fixiert, so erhält man den bekannten
orangebraunen Ton.

Tonung von Latern- und Fensterbildern. Zur
Grün- Purpur- und Sepia-Tonung von Diapositiven empfiehlt
C. W. Sommerville („The Phot. News" 1904, S. 650) folgende
Methoden, die äußerst einfach sind und welche die Weißen rein
lassen. Die Diapositive müssen in nassem Zustande getont
werden, also entweder gleich nach dem auf das Fixieren fol-

genden Wässern, oder, wenn sie bereits trocken waren, nach
vorherigem 10 bis 12 Minuten langem Weichen in Wasser.
Bedingung ist ferner, daß die Diapositive gründlich fixiert
wurden. Grün. Hierbei wird das reduzierte Silber entweder
ganz oder teilweise in Vanadiumferrocyanid umgewandelt:
2 g Vanadiumchlorid, 1 g Eisenchlorid, 1 g Eisenoxalat, 2 g
rotes Blutlaugensalz, 120 ccm gesättigte Lösung von Oxal-
säure, Wasser (genügend für 1900 ccm). Das Vanadiumchlorid
setze man, wie folgt, als Vorratslösung an: Man gibt das Salz
in eine Flasche und setzt so viel heiße fünfprozentige Salz-
säure zu, daß man 60 ccm Flüssigkeit bekommt, die 1 g
Vanadiumchlorid enthält. Das Tonbad wird angesetzt, indem
man die Oxalsäure in 950 ccm Wasser gibt, dann das Eisen-
chlorid und das Eisenoxalat zusetzt und hierauf unter fort-
währendem langsamen Umrühren das rote Blutlaugensalz hin-
zufügt. Schließlich wird das Vanadiumchlorid zugesetzt und
die Lösung durch Wasser bis auf 1900 ccm gebracht. Befolgt
man diese Vorschrift genau, so kann beim Zusatz des roten
Blutlaugensalzes kein Niederschlag entstehen. Man legt das
Laternbild in diese Lösung und bewegt die Schale. Bei Gas-
licht nimmt das Diapositiv bald eine schieferblaue Farbe an,
während bei Tageslicht ein entschieden grüner Ton sichtbar
ist. Man tont, bis die höchsten Lichter sich verändert haben,
und wäscht dann das Bild entweder in häufig gewechseltem
oder in fließendem Wasser aus, bis der blaue Ton ver-
schwunden und an dessen Stelle ein reines Grün getreten ist.
Einen olivgrünen Ton erhält man, wenn man das Diapositiv
vor dem letzten Waschen (zur Beseitigung des blauen Tones)
wenige Minuten in eine fünfprozentige Lösung von schwefel-
saurem Zinkoxyd legt. Nach Erlangung des grünen Tones
darf man das Diapositiv nicht allzu lange waschen, da sonst
der Ton teilweise zurückgeht. Purpur. Man setzt folgende
Lösung an: 1 g schwefelsaures Kupfer, 1 g rotes Blutlaugen-
salz, 20 g zitronensaures Kali, 450 ccm Wasser. Man setze
das Kupfersulfat dem Kaliumcitrat zu und dann, mit dem
übrig gebliebenen Wasser, langsam und unter Umrühren das
rote Blutlaugensalz. Während des Tonens muß die Schale
bewegt und der Farbenwechsel genau beobachtet werden, da
sonst der Purpurton leicht überschritten wird. Der Ton ist
zuerst purpurschwarz, geht dann in Purpurbraun und hierauf
in Purpur über. In diesem Stadium wird der Tonungsprozeß
durch gründliches Abwaschen des Diapositives unterbrochen.
Eine andere Methode zur Erlangung von Purpurtönen ist
folgende: Man bleicht in 20 g schwefelsaurem Kupfer, 20 g
Bromkalium und 450 ccm Wasser, wäscht dann 3 Minuten in

Wasser und legt auf 2 Minuten in fünfprozentige Salpeter-
säure. Man wäscht abermals 3 Minuten und setzt dann das
Diapositiv dem Tageslichte aus. Das Bild kommt dabei in
Purpurton wieder zum Vorschein. Dieser Ton wird noch be-
deutend schöner, wenn man das Bild nachher mit einer Lösung
behandelt, welche Schwefelwasserstoff enthält, z. B. mit ein-
prozentiger Lösung von Schwefelnatrium; zuletzt wird 10 Mi-
nuten gewaschen. Sepia. Man bleicht das Diapositiv wie
beim obigen Verfahren, aber bei Gaslicht, legt es in Salpeter-
säure, wäscht und legt dann ein paar Minuten in einprozentige
Lösung von Schwefelnatrium. In dieser letzteren nimmt das
Diapositiv einen nahezu reinen Sepiaton an. Zuletzt wird
10 Minuten gewaschen („Phot. Rundschau"; „Phot. Notizen"
Nr. 483, S 22).

Benutzung des dichroïtischen Schleiers für warme
Töne bei Diapositiven von C. Fabre. Abney hat schon
vor langer Zeit gezeigt, daß Hydrochinon mit Ammoniak bei
der Entwicklung dichroïtischen Schleier gibt. Die Gebrüder
Lumière und Seyewetz zeigten, daß dieser Schleier auf
die Gegenwart von kolloïdalem Silber zurückzuführen ist.
Fabre hat nun gefunden, daß man stets Diapositive in
warmen Tönen entwickeln kann, wenn etwas kolloïdales Silber
zugegen ist und wenn man den gleichzeitig entstehenden di-
chroïtischen Schleier nachher entfernt. Die Diapositivplatte,
gleichviel welche Marke, wird lange unter einem Negativ be-
lichtet. Je länger die Exposition, um so mehr neigt das Dia-
positiv zu einem korallenroten bis violettroten Ton. Fabre
entwickelt mit:

Wasser 1000 ccm,
Hydrochinon 10 g,
kristall. Natriumsulfit 150 „
Soda 100 „
Bromammonium 2 „

Bei Platten, die zum Schleiern neigen, werden noch 10 g
Bromkalium hinzugefügt. Das Bild entwickelt sich mit einem
schönen dichroïtischen Schleier, den man noch erhöhen kann,
wenn man rosige Töne erzielen will, durch Hinzufügen von
ein bis fünf Tropfen einer Lösung von 0,5 g trockenem Chlor-
silber in 100 ccm Ammoniak. Das Bild wird gewaschen und
dann in ein Bad von übermangansaurem Kali 1 : 1000 ge-
taucht, worin es bleibt, bis der dichroïtische Schleier ver-
schwunden ist. Die braune Manganverbindung entfernt man
dann durch ein Bad von saurer Sulfitlauge, die mit dem
gleichen Volum Wasser verdünnt ist. Das Bild ist dann sehr
klar. Wenn es zu dicht ist, so wird es abgeschwächt, ent-

weder mit dem Farmerschen Abschwächer (Fixiernatron und rotes Blutlaugensalz) oder mit Ceriumsulfat oder mit:

Wasser 1000 ccm,
übermangansaures Kali 1 g,
Schwefelsäure von 66 B 0,5—1 ccm.

Die Verwendung dieses Bades, gefolgt von einer Behandlung mit Bisulfit, erhält die warmen Töne gut. Dies Verfahren verwendet also den leicht zu entfernenden dichroïtischen Schleier systematisch, um warme Töne auf Diapositiven, bezw. Laternbildern zu erhalten („Bull. de la Soc. Franç. de Phot." 1904, S. 394; „Phot. Wochenbl." 1904, S. 309).

Vergl. ferner über dichroïtischen Schleier weiter vorn (S. 419).

Kolorieren von Diapositiven. Diapositive auf Chlorbromgelatine haben starkes Aufsaugevermögen für wäßrige Farbstofflösungen, was zur Fleckenbildung Anlaß gibt. Man setzt deshalb künstlich die Aufsaugefähigkeit der Schicht des Diapositivs herab, und zwar einfach dadurch, daß man sie vor dem Beginn der Malerei mit Wasser so weit tränkt, daß sie nicht mehr das Bedürfnis hat, mehr von demselben aufzusaugen. Man bedient sich hierzu eines größeren weichen Verwaschpinsels und überstreicht in großen Zügen die Schicht des auf einem Retouchiergestell liegenden Diapositives so lange, bis die Schicht gleichmäßig an allen Stellen gequollen und ein glattes Aussehen zeigt, ohne daß aber überschüssige Flüssigkeit auf der Platte steht. Nunmehr mischt man die Farbe des Himmels dünn und überstreicht mit energischen schnellen Strichen die entsprechende Partie des Bildes von oben nach unten. Es ergibt sich so von selbst ein Abnehmen der Farbintensität nach dem Horizont zu, wie es der Natur entspricht. Eine Wiederholung dieser Operation steigert die deckende Kraft der Farbe. Enthält das Bild Wasser, so muß man sorgen, daß die Farben des Himmels der Spiegelung entsprechend einander umgekehrt folgen. Als dritten Teil des Bildes legt man den Baumschlag an, der wieder je nach seiner Art und Beleuchtung vom satten Blaugrün nach dem leuchtenden Gelbgrün variieren kann und in den goldige Sonnendurchblicke reiches Leben bringen. Zuletzt macht man sich mit einem ganz feinen Pinsel an die kleinen Details. Inzwischen ist die Schicht wieder mehr getrocknet, die Striche werden daher, wie es für die Einzelheiten ja nun auch notwendiger wird, schärfer, und wenn man nun hier und da noch eine vorsichtige Retouche vornimmt, wird man leicht recht hübsche Erfolge erzielen.

Im „Photograph" (Bd. 19, S. 88) wird empfohlen, die Diapositivplatten mit fünfprozentiger Formalinlösung zu härten, damit die Schichtseite, auf der man kolorieren muß, um die Konturen genau inne zu halten, nicht mehr so stark aufquillt. Man überzieht dann mit geschlagenem, dünnem Eiweiß mit ein wenig Ammonikzusatz und kann nach Erstarren mit Wasserfarben kolorieren. Anilinfarben werden am besten in dicker Gummilösung mit wenig Zusatz von Glyzerin aufgetragen.

Entwicklungspapiere aus Chlorsilbergelatine und Chlorbromsilbergelatine. — Verschiedene Entwicklungspapiere.

Ueber Tageslicht-Entwicklungspapiere siehe den Bericht von Paul Hanneke auf S. 24 dieses „Jahrbuchs".

Die Gust. Schaeuffelensche Papierfabrik in Heilbronn am Neckar bringt ein Entwicklungskopierpapier, Palapapier genannt, in den Handel, welches ähnlich dem Pan- oder Veloxpapier behandelt wird; es liefert sehr kontrastreiche Bilder („Phot. Chronik" 1905, S. 71).

Entwickler für Chlorsilbergelatineplatten (zu Laternbildern). H. W. Winter fand, daß sich Chlorsilberplatten mittels Metol + Natriumsulfit + Aceton entwickeln lassen. Eine hübsche warme braune Farbe liefert der Pyrogallol-Aceton-Entwickler, z. B. 1 Teil Pyrogallol, 480 Teile einer zehnprozentigen Natriumsulfitlösung, 8 Teile Aceton und 1 bis 2 Teile Chlorammonium („The Amateur Phot." 1904, S. 478).

Rasches Reproduzieren von Plänen. Generalmajor Waterhouse berichtet („Phot. Wochenbl."), daß er in Amerika gesehen habe, wie in wenigen Minuten Kopieen von Plänen hergestellt wurden. Es wurde dazu das sogen. Gaslichtpapier (Velox) verwendet, was so unempfindlich ist, daß man es bei Gaslicht entwickeln kann. Es wird von dem zu reproduzierenden Plan zuerst ein Papiernegativ auf Gaslichtpapier durch Belichten im Kopierrahmen und Entwickeln hergestellt. Das Negativ wird der Zeitersparnis wegen nicht fixiert, sondern mit einem in Wasser geweichten frischen Gaslichtpapier zusammengelegt und belichtet und dann entwickelt. Das Negativ wird verkehrt gemacht, indem man die Rückseite des Planes auf die Schichtseite des Papiers legt. Das tut man, um nachher das Negativ auch mit der Papierseite auf die Schichtseite des Papiers für den positiven Abzug legen zu können. Der Preis des Gaslichtpapieres verbietet eine aus-

gedehntere Anwendung dieses Verfahrens und beschränkt es auf die Fälle, in denen die größte Eile Hauptbedingung und der Preis Nebensache ist.

Tonen von Bromsilberbildern.

Die chemische Zusammensetzung der mit verschiedenen Metallsalzen getonten Silberbilder ermittelten Lumière und Seyewetz auf analytischem Wege. Ein mit Ferricyankalium behandeltes Silberbild bildet anfänglich ein variables Gemisch von Ferrocyansilber mit einem Doppelsalz desselben mit Ferrocyankalium; nach genügend langer Einwirkung entsteht reines Ferrocyansilber. [Dasselbe wurde vor mehr als 20 Jahren zuerst von J. M. Eder nachgewiesen, und es liegt somit eine neuerliche Bestätigung der Richtigkeit dieser Angaben vor.] Ein mit der üblichen Uran-Verstärkungslösung von Ferricyankalium und Uranylnitrat behandeltes Silberbild enthält Uran, Eisen, Silber und ein wenig Kalium. Es bilden sich Produkte, welche zwischen beiden nachstehenden Formeln liegen:

$$Fe-(CN)_6 \big\langle {}^{Ag_2}_{UO_2} \quad \text{und}$$

$$Fe-(CN)_6 {-}UO_2 \overset{Ag\ \ Ag}{\underset{UO_2\ UO_2}{\big\langle\ \ \ \big\rangle}} (CN)_6 - Fe.$$

Wird ein Silberbild mit einem Gemisch von rotem Blutlaugensalz und Ferrisalzen blau getont, so besitzt das Endprodukt eine Zusammensetzung, welche zwischen den Formeln

$$\begin{matrix} Fe \\ Ag \\ Ag \\ Fe \end{matrix} {\big\rangle} (CN)_6 \equiv Fe \quad | \quad \text{und} \quad \begin{matrix} Fe \\ Fe \\ Fe \\ Fe \end{matrix} {\big\langle} (CN)_6 \equiv Fe \quad | \quad \text{liegt.}$$

Unter dem Namen „Chromogènes Employes comme Virage" bringt die Firma Lumière in Lyon pulverförmige Gemische von Tonungssalzen in den Handel, welche den bekannten Uran-, Eisen- und Kupfertonungsmethoden für Bromsilbergelatinepapier entsprechen (siehe Eder, „Handb. d. Phot.", Bd. 3, 5. Aufl.).

Grüne Töne auf Bromsilberpapieren. Die Gebr. Lumière und Seyewetz haben gefunden, daß das folgende Tonverfahren auf Bromsilberbildern schöne grüne Töne erzeugt: 100 Teile Wasser, 6 Teile rotes Blutlaugensalz und 4 Teile Bleinitrat. Die Bilder werden auf diesem Bade so lange schwimmen gelassen, bis sie völlig durchgebleicht sind, und darauf sehr gründlich ausgewaschen. Bei ungenügendem Waschen bleiben die Weißen nicht rein. Die Bilder kommen hierauf 1 bis 2 Minuten in folgendes Bad: 100 Teile Wasser, 10 Teile Chlorkobalt und 30 Teile Salzsäure. Sie nehmen darin sofort eine sehr brillante grüne Farbe an, ohne daß die Weißen sich färben. Schließlich wird nochmals gewaschen. Die besten Resultate geben sehr kräftig entwickelte Bromsilberbilder. (Daß Chlorkobalt und schwefelsaurer Kobalt in dem mit Blei verstärkten Silberbilde Grünfärbung erzeugen, wurde bereits vor vielen Jahren von Eder und Toth beobachtet) („Apollo" 1905, S. 45).

Diese von Lumière und Seyewetz empfohlene Tonung von Bromsilberbildern mit Ferricyanid und Kobaltchlorid gibt wohl ein hübsches Grün, jedoch sind die Bilder nicht haltbar und werden nach wenigen Monaten am Licht fleckig (Wells, „Brit. Journ. of Phot." 1905, S. 157).

Ueber eine blaue Tonung durch Katalyse siehe den Artikel von R. Namias S. 121 dieses „Jahrbuches".

Das Tonen von Bromsilberpapierbildern und Diapositiven beschrieb Winthrope Somerville in seiner Broschüre „Toning bromides and lantern slides", London 1904.

Ueber Tonen von Bromsilber- und Chlorsilberdiapositiven siehe S. 423 ff.

Das Klären der Weißen von Bromsilberbildern, welche mit Uran getont wurden, kann durch eine einprozentige Lösung von Rhodanammonium bewirkt werden. Das Bad wirkt sehr schnell und macht die Bilder brillanter. Ein starkes Rhodanbad erhöht die Brillanz des Tones bedeutend. Die Bilder werden nach Anwendung des Rhodanbades in zwei- bis dreimal gewechseltem Wasser gewaschen und gut abgespült. Für die Haltbarkeit der Bilder ist es von größter Wichtigkeit, daß die Bromsilberbilder sehr gründlich fixiert und gewaschen werden, bevor sie mit Uran tont und mit dem Rhodanbade klärt (R. E. Blake Smith, „Photography" 1904, S. 393; „Apollo" 1904, S. 139; ferner C. Welborne Piper, „Photography" 1904, S. 457; „Apollo" ebenda).

In „The Photographic News" (1904, S. 419) wird neuerlich empfohlen, Bromsilberpapierbilder zur Erhöhung der Brillanz zu wachsen, aber nur in den Schatten. Als

Wachspasta kann ein Gemisch von 25 Teilen Elemiharz, 960 Teilen weißes Wachs, 480 Teilen Benzol, 720 Teilen Alkohol und 60 Teilen Lavendelöl dienen oder ein ähnliches Wachsgemisch, sogen. Cerat. — Man kann auch die Schatten mittels wäßrigen Schellack-Boraxfirnisses bestreichen und ähnlichen Effekt erzielen.

C. W. Somerville empfiehlt das Tonen von Bromsilberpapierbildern mittels einer angesäuerten Lösung von Quecksilber und Platinsalzen; er mischt eine Lösung A, bestehend aus 1 Teil Quecksilberchlorid, 9 Teilen Citronensäure und 180 Teilen Wasser, mit gleichen Teilen einer Lösung B von 2 Teilen Kaliumplatinchlorür in 480 Teilen Wasser und fügt einige Tropfen Bromkalium hinzu, um die Weißen klarer zu erhalten. Die fixierten Bilder werden darin eingetaucht und nehmen in demselben einen schönen warmen braunen Ton an. W. H. Rogers empfiehlt zur Erhaltung dieser Töne das gebräuchliche Alaun-Fixiernatronbad („Brit. Journ. of Phot." 1904, S. 1054).

Mit Uran getonte Bilder sind nach Mills vollkommen haltbar, wenn sie lackiert werden. Für Papierbilder eignet sich hierzu eine fünfprozentige Lösung von weißem Dextrin, die ein wenig Glycerin enthält. Die Bilder werden nach dem Tonen und Wässern 5 Minuten lang in dieser Dextrinlösung gebadet, dann abtropfen gelassen und getrocknet.

Louis Lémaire stellte Versuche über die Haltbarkeit der mit Ferrocyanin getonten Bromsilberbilder an. Sie sind nicht ganz beständig, weil Ferrocyansilber darin enthalten ist. Die Bilder sollen nach einer Behandlung mit Sodalösung (1:1000) während 5 Minuten und darauf folgendes Baden in verdünnter Salpetersäure (5 g Salpetersäure von 36 Grad Bé. in 100 ccm Wasser) und Waschen an Haltbarkeit gewinnen („Bull. Soc. Franç." 1905, S. 84).

Rohpapier.

Ueber „einheitliche Bogenformate photographischer Papiere" siehe das Referat von K. Kaßner auf S. 228 dieses Jahrbuches.

Photographisches Rohpapier. Die Herstellung von Papier, welches für photographische Zwecke bestimmt ist, hängt von so vielen Faktoren ab, daß, wie Dr. Scaria in der „Revista Technica" schreibt, dieser Zweig der Papierfabrikation nur großen Unternehmungen möglich ist. Daher wird es erklärlich, daß zwei europäische Häuser fast alle Märkte

beschicken; es sind dies die Fabriken von Blanchet frères
et Kléber in Rives (Isère) und Steinbach & Co. in Malmedy
(Rheinland), und ihre Produkte sind unter dem Namen Papier
de Rives und Steinbach-Papier oder sächsisches Papier be-
kannt. Dr. Scaria hat einige Proben von diesem Papier in
der mit dem Königl. italienischen Museum für Gewerbe ver-
bundenen Papier-Versuchsstation untersucht und gefunden,
daß ihre Zusammensetzung meistens 85 Prozent Leinwand
und 15 Prozent Baumwolle ergab. Das Leimen wird mittels
einer Mischung von Harz und Stärkemehl vorgenommen. Die
Reißlänge, mittels des Schopperschen Dynamometers er-
mittelt, war eine relativ geringe mit Rücksicht auf die Natur
der Fasermasse, welche eine kurze Faser aufwies und gut
durchgearbeitet war; die mittlere Dehnung betrug 2,4 Prozent,
die mittlere Reißlänge 2500 m in einer Luft, die 65 Grad
Feuchtigkeit nach dem Regnaultschen Hygrometer enthielt.
Die Feuchtigkeit des Papieres betrug ungefähr 6 Prozent;
die Asche, deren Verhältnis zwischen 2 bis 4 und zuweilen
9 bis 14 Prozent ausmachte, setzte sich besonders aus Kaolin
und Baryt zusammen. Bei anderen Fabriken, die jetzt auch
Anstrengungen auf dem Gebiete der Herstellung von photo-
graphischem Papier machen, kommen die Produkte hinsicht-
lich der Fasermasse und der Qualität denjenigen der oben
erwähnten Häuser nahe. Diese Fabriken u. a. sind diejenigen
von F. Scholler in Burg Gretesch (Westfalen) und Gustav
Roeder & Comp. in Marschendorf (Böhmen). Die große
Schwierigkeit dieser Fabrikation liegt darin, daß ein Papier
hergestellt werden muß, das frei von Eisen- und Kupfer-
teilchen ist. Diese Verunreinigungen, die von den Stahl- und
Bronzeplatten, den Cylindern und Trockenplatten herrühren,
treten nur in der Form von Spuren auf; sie können jedoch
dunkle oder schwarze Punkte hervorrufen, wenn das Papier
für die Photographie benutzt wird, was davon herrührt, daß
das Nitrat oder andere Salze des Silbers benutzt werden, um
das Papier lichtempfindlich zu machen. Es ist unmöglich,
alle metallischen Teile durch eine Behandlung mit verdünnten
Säuren zu entfernen, aber man könnte dies Ergebnis vielleicht
erzielen, indem man einen neuen, von Dr. Landenheimer
in Darmstadt erfundenen Prozeß anwendet, welcher auf der
Anwendung eines oxydierenden Stoffes beruht. Dieser Vorgang
besteht darin, daß die Masse oder das Papier mittels Peroxyde
oder Persulfate behandelt wird, wobei sich folgende Um-
setzungen vollziehen:

$$H_2O_2 + Fe + H_2SO_4 = FeSO_4 + 2H_2O$$
$$2NH_4SO_4 + Fe = FeSO_4 + (NH_4)_2SO_4.$$

Ein gründliches Auswaschen entfernt jede Spur des Reaktionsmittels. Immerhin hat Dr. Scaria selbst in dem besten Rives-Papier äußerst geringe Mengen von Eisen, die gewiß nicht im stande sind, schädliche Wirkungen hervorzurufen, gefunden, welche von dem bei der Fabrikation benutzten Wasser herrührten, indem alle diese Wässer mehr oder weniger solche Eisenspuren enthalten. Man könnte Versuche anstellen, um die Schwierigkeiten der Fabrikation von photographischen Papieren zu verringern, indem man irgend einen undurchdringlichen Stoff erfände, der auf die in der Photographie benutzten Salze keinen Einfluß hätte, und welchen man auf dem gewöhnlichem Papier ausbreiten könnte, ehe es lichtempfindlich gemacht würde. Dr. Dreher hat sich kürzlich ein Mittel patentieren lassen, durch welches er das Papier gegen alle Flüssigkeiten undurchdringlich macht. Nach seinem System werden die Operationen des Leimens und der Appretur gleichzeitig im Holländer ausgeführt, und damit die Stoffe, welche zur Appretur dienen (Wachs, Ceresin, vegetabilische Oele, Paraffin u. s. w.), sich nicht von der verdünnten Lösung trennen, benutzt man eine Seife, welche viel Harz in freiem Zustande enthält, so daß die erwähnten Stoffe eine Emulsion bilden, welche der Seife vor der Lösung zugesetzt werden. Man kann auf diesem Wege leicht die Herstellung von photographischem Papier ausführen. Man müßte dabei stets Lumpen benutzen, denn die Holzfaser — Cellulose oder Holzschliff — würde die Gefahr bringen, das Papier gelb zu machen. Das Leimen hat eine große Bedeutung, denn wenn es zu schwach geschieht, wird es der Emulsion gestatten, tief in das Papier einzudringen, was dann zu dunkle Porträts herbeiführen würde. Ein gutes Rives-Papier hat bei der Analyse nahezu 3 kg Harzseife auf 100 kg Masse geliefert. Ein Zusatz von Stärkemehl gibt dem Papier die nötige Festigkeit. Das Leimen mit tierischen Stoffen würde die Abzüge zu straff machen; dieses Leimen ist übrigens ein oberflächliches und zersetzt sich in den photographischen Lösungen; es gibt auch den Abzügen einen rötlichen Schein. Das photographische Papier, das stets von einheitlicher Dicke sein muß, wird mit einer lichtempfindlichen Lösung überzogen (Albumin- oder Platinotypiepapier); sonst wird es auch in Baryt getaucht und dann lichtempfindlich gemacht (Aristopapier). In ersterem Falle muß das Papier im Kalander geglättet werden, im zweiten Falle genügt es, dasselbe zwischen den Walzen der Appreturpresse hindurchlaufen zu lassen. In einer Albuminpapierfabrik zu New Jersey (V. St. A.) verbraucht man täglich 100000 Eier. Das Gelb derselben wird

gesalzen und dann in die Lohgerbereien geschickt, während
das Weiß in einem Cylinder, den eine Dampfmaschine zur
Umdrehung bringt, zu Schaum geschlagen wird. Man bewahrt
es in irdenen Gefäßen auf, bis es sich von neuem verflüssigt,
da das Eiweiß, welches nicht zerschlagen ist, die faserige
Substanz niederfallen läßt. Das Albumin, welches eine leim-
artige Konsistenz erlangt hat, wird darauf der Gärung in
langen Glascylinder überlassen, in denen man es eine ziemlich
lange Zeit in einer Atmosphäre von erhitzter Luft aufbewahrt.
Nach einer Gärung, welche es reinigt und glänzender macht,
wenn es auf dem Papier ausgebreitet wird, wird das Albumin
filtriert, dann von neuem mit der Hand geschlagen, worauf
man es sich in kleinen irdenen Gefäßen verflüssigen läßt.
Nachdem man abermals filtriert hat, wird es mit Anilinrot
oder -violett oder mit Methylblau gefärbt, worauf man es
mit Silbersalzen lichtempfindlich macht; darauf bringt man es
endlich auf das Papier. Das Papier wird, nachdem es ge-
wässert und hinreichend getrocknet ist, zwischen Zinkplatten
satiniert, worauf man es mehrere Monate hindurch voll-
kommen trocken werden läßt. Die tägliche Produktion beträgt
so mehr als 25 Ries und die durchschnittliche Albumin-
menge, welche benutzt wird, auf 500 Blätter 9 Liter; drei
Dutzend Eier liefern ungefähr ein Liter Albumin. In
Deutschland ist die größte Albuminpapierfabrik die Dresdener,
welche ein Verfahren benutzt, das dem beschriebenen ähnlich
ist. Als Albuminpapier nahezu ausschließlich verwendet
wurde, stellten die Deutschen dasselbe in erster Linie her und
lieferten es nahezu ohne Wettbewerb von anderer Seite fast
nach allen Teilen der Welt; seitdem hat jedoch der Ersatz
der Aristo- und Celloïdinpapiere an Stelle des Albumin-
papieres einen großen Umfang angenommen, Fabriken von
photographischen Papieren sind auch in anderen Staaten ent-
standen, und Deutschland besitzt nicht mehr das Monopol des
Marktes. Jetzt finden sich außer der Fabrik in Dresden andere
Fabriken in Berlin, Wernigerode, Köln, Frankfurt, Leipzig,
Straßburg und Monako, welche Celloïdin-, Bromsilber- und
Platinotyp-Papiere herstellen. Im Jahre 1900 gab es 43 solcher
Fabriken, welche 500 Arbeiter beschäftigten („La Papeterie“,
1903, S. 309 ff.).

Der „Dresd. Anz.“ schrieb über den photographischen
Papiertrust, daß schon seit Jahren zwischen den be-
deutendsten deutschen Fabriken photographischer Papiere Ab-
machungen über Betrieb und Gewinnbeteiligung bestehen.
Erst vor wenigen Monaten ist der Ring durch Zutritt zweier
weiteren Fabriken erweitert worden.

Backeland berichtete auf dem Berliner Kongresse für
angewandte Chemie über „Elektrolytische Wirkung
von Metallpartikeln auf lichtempfindlichen Papieren:
Metallpartikelchen in Barytpapieren treten bei Auskopier-
papieren als schon von vornherein sichtbare schwarze Punkte,
bei Entwicklungspapieren erst nach der Entwicklung als weiße,
runde Flecke mit schwarzem Kern auf. Die Metallteilchen
können schon im Papierfilz oder in der Barytschicht vorhanden
sein und sind wahrscheinlich durch das Aneinanderreiben der
verschiedenen Teile der Maschine dort hineingelangt. Man
entfernt während der Fabrikation die Eisenteilchen durch
große Magnete aus der Filzmasse und das Barytweiß behandelt
man mit verdünnter Schwefelsäure. Daß die oben beschriebenen
Flecke auf Metallteilchen zurückzuführen sind, wurde dadurch
bewiesen, daß aus sehr großen derartigen Punkten der Kern
mechanisch entfernt und durch Analyse als aus Kupfer oder
Bronze bestehend erkannt wurde. Die Entstehung dieser
Flecke durch einen elektrolytischen Vorgang bewies Backeland
durch einen Versuch: Zwei 3 mm voneinander entfernte Elek-
troden aus Platindraht wurden mit Bromsilberpapier in Be-
rührung gebracht, man schickte 20 Minuten lang einen
schwachen Strom hindurch, und es zeigte sich bei der Ent-
wicklung des Papieres an der Stelle der Kathode ein schwarzer
Punkt, während an der Stelle der Anode eine runde, weiße
Zone ohne Niederschlag entstand. Hier liegt nur der schwarze
Punkt nicht wie bei den Flecken innerhalb, sondern außerhalb
des weißen Hofes.

Le Normand de Varannes und Antoine Regnouf de
Vains nahmen ein französisches Patent auf ein Verfahren zur
Herstellung von Papierstoff für photographische Papiere,
die frei von metallischen Bestandteilen sein sollen. Zu
diesem Zwecke werden die Rohstoffe so behandelt, daß sie
möglichst wenig Metallteilchen aufnehmen. Halbzeug- und
Ganzzeug-Holländer werden mit Messerwalzen und Grund-
werken aus härtestem Stahl versehen, und der so erzielte
Lumpenhalbstoff wird ungeleimt über eine Entwässerungs-
maschine üblicher Art geleitet. Diese ist mit sehr kräftiger
Presse versehen, und die auf ihr erzeugte feuchte Bahn von
Lumpenhalbstoff wird zu Rollen gewickelt. Der Stoff dieser
Rollen soll sich ähnlich anfühlen wie mäßig feuchtes Lösch-
papier, das noch immer etwas Feuchtigkeit aufnehmen kann.
Diese Rollen werden in luftdicht abgeschlossene steinerne
Kästen gebracht und dort der Einwirkung von gasförmigem
Chlor ausgesetzt. Dieses bleicht den Stoff und verbindet sich
mit den darin enthaltenen Metallteilchen zu löslichen Chlor-

salzen. Hierauf wäscht man den Stoff in steinernen Wasch-
holländern, bis er keine Spur von Chlor enthält, und dann
sind auch die Metalle vollkommen verschwunden. Nach be-
endigtem Waschen wird der Stoff in demselben Holländer
geleimt, zwischen den Mahlsteinen einer Feinmühle verfeinert
und auf die Papiermaschine gebracht („Papier-Zeitung", 1905,
Heft 36).

Meses-Goris & fils in Turnhout (Belgien) bringen ver-
schiedene Sorten von Mattbarytpapier für Zwecke der
Chlorsilberpapierfabrikation in den Handel und wird seitens
der Firma „Mattbarytpapier für Celloïdinverfahren Marke D,
110 g per Quadratmeter weiß, leicht angebläut, 64 cm breit",
empfohlen.

Eine einfache Methode zur Ermittelung des Gehaltes von
Papier an verholzten Fasern mittels des Kolorimeters
beschreibt E. Valenta („Chem.-Ztg.", 1904, Nr. 42).

Es erschien „Handbuch der Papierkunde", Ver-
wendung, Herstellung, Prüfung und Vertrieb von Papier von
Dr. Paul Klemm, Leipzig.

Silber-Auskopierpapiere.

Ein neues Gummi-Silberdruckverfahren beschreibt
Dr. R. A. Reiß S. 19 dieses „Jahrbuches".

Ueber die Gradation verschiedener Kopier-
verfahren siehe Goodwin, „Phot. News" 1905, S. 167.

Stockflecke entstehen bei Celloïdinpapier, wenn das-
selbe längere Zeit in feuchtem Zustand aufbewahrt wird.
Es ist äußerst wesentlich für die Haltbarkeit der Celloïdin-
Papierbilder, daß sie erst in ganz trockenem Zustande auf-
einander geschichtet werden. Das Zustandekommen der Stock-
flecke wird auch sehr begünstigt, wenn die Bilder zu lange
gewässert und zwischen feuchtem Fließpapier längere Zeit
geschichtet bleiben („Phot. Chronik").

Nach Morgan soll eine Chlorocitrat-Emulsion, welche
mittels Gemisch von Arrowroot und Agar-Agar (anstatt
Gelatine) hergestellt ist, leicht zu selbsttonendem Kopier-
papier (goldhaltige Schicht) verarbeitet werden können, da
bei solcher Emulsion das Goldsalz beim Einlegen in das
Fixierbad leichter an das Bild zur Tonung gelangt (Engl.
Patent Nr. 26247; „Phot. Industrie" 1905, S. 313).

Ein D. R.-P. Nr. 149799 vom 2. Juli 1902 nahm Herm.
Kuhrt in Berlin auf ein Verfahren zur Herstellung von
Papier oder Karten mit lichtempfindlichen Stellen.

Die Emulsion wird mit Gummi, Tragant, Fischleim, Sirup oder Gelatinelösung vermengt und mittels Druckformen auf bestimmte Teile einer Unterlage aufgedruckt („Phot. Chronik" 1904, S. 429).

Backeland schrieb über den Einfluß der Luftfeuchtigkeit bei der Fabrikation photographischer Papiere. Das Klima New Yorks weist im Sommer enorm hohe Hitzegrade, zuweilen fast 37 Grad C. auf, bei sehr großem Feuchtigkeitsgehalt der Luft, während der Winter eine Reihe sehr kalter und trockener Tage bringt. Bei feuchter Luft trocknen die Papiere natürlich sehr schlecht und im Winter treten elektrische Erscheinungen derartig stark auf, daß z. B. durch die Reibung der Treibriemen bei den Gießmaschinen bis 30 cm lange Funken überspringen. Diese widrigen Verhältnisse hat Backeland durch geeignete Vorrichtungen unschädlich gemacht. Im Sommer wird die filtrierte feuchte Luft über „Verdampferröhren" einer Kühlmaschine gebracht, dort abgekühlt und des größten Teils ihrer Feuchtigkeit beraubt und dann über mit Dampf geheizten Röhren hinweg ins Trockenzimmer geführt, wo sie die Papiere in sehr kurzer Zeit trocknet. Im Winter feuchtet man die Luft dagegen an, indem man die Fußböden mit Wasser, das 2 Proz. Glyzerin enthält, aufwischt. Dadurch wird gleichzeitig der Staub am Fußboden festgehalten. Die lästig werdende Elektrizität beseitigt man durch Ableitung nach dem Erdboden.

August Huck, Ludwig Fischer und Hermann Ahrle in Frankfurt a. M. nahmen das D. R.-P. Nr. 155796 vom 8. November 1902 (Zusatz zum Patente Nr. 127899 vom I. Februar 1901) auf ein Verfahren zur Erzeugung von Bronzeschichten als Unterlage für photographische Bilder auf durchlässigen, gegebenenfalls biegsamen Stoffen. Dieses Verfahren wird dahin geändert, daß die als erste Unterlage dienenden Stoffe, wie Papier und dergl., vermittelst einer Lösung von Kautschuk in Chloroform für den Lack undurchlässig gemacht werden („Phot. Chronik" 1905, S. 132).

Aristopapier mit metallglänzendem Untergrund kann man nach H. Quentin herstellen, wenn man das in den Papierhandlungen erhältliche Gold- und Silberpapier mit Zaponlack überzieht und dann die Gelatineemulsion aufträgt. Durch diesen Firnisüberzug wird der schädliche Einfluß des metallischen Untergrundes auf die Emulsion verhindert („Phot. Mitt." 1905, S. 45).

Gevaert-Mattpapier (Antwerpen, ferner bei C. Hackl, Wien) findet vielfach Verwendung, namentlich für Rötel- und Sepiatöne.

Unter dem Namen Radium-Matt- und Radium-Glanz-
papier bringt die Photochemische Gesellschaft m. b. H. in
Berlin Papiere in den Handel, welches nichts anderes als
Silber-Auskopierpapiere sind. Die Papiere haben mit dem
Radium nicht das geringste zu tun („Deutsche Phot.-Ztg."
1905, S. 180) und es liegt somit eine mißbräuchliche Ver-
wendung der Bezeichnung „Radium" vor.

A. und M. G. Foucaut erzeugen direkt sich schwärzen-
des Bromsilbergelatinepapier. Es dient als Auskopier-
papier ohne Entwicklung und soll ungefähr viermal empfind-
licher sein als die gewöhnlichen Chlorsilber-Auskopierpapiere
des Handels („Bull. Soc. Franç. de Phot." 1904, S. 255).

Das Schreiben auf photographischen Postkarten.
Das Beschreiben der selbstangefertigten Postkarten mit Tinte
geht nicht immer glatt von statten, weil die Flüssigkeit —
namentlich auf den glänzenden Celloïdin-Postkarten — nicht
gleichmäßig anhaftet und man die Schrift von selbst auf-
trocknen lassen muß, wenn man sie nicht durch Fließpapier
ganz unkenntlich machen will. Eine einfache Abhilfe bietet
folgendes Mittel: Die zum Schreiben freigelassene Stelle der
fertigen, gut getrockneten Postkarte wird mit einem Stück
Kreide überstrichen und die Striche werden dann mit einem
Stückchen weichen Papiers gut eingerieben, worauf sich auf
dieser Stelle ebensogut wie auf gewöhnlichem Papier schreiben
läßt und die Schrift tadellos hält.

A. Horsley-Hinton schreibt in „The Photo-Miniature",
Vol. 5. Nr. 59, über Kombinationsdruck.

Im Verlage von Wilhelm Knapp in Halle a. S. erschien:
F. Stolze, „Katechismus der direkten Auskopierverfahren
mit Albuminpapier, Mattpapier, Aristopapier und Celloïdin-
papier (1904)".

Ueber das Salzpapier, die Vervollkommnung seiner
Haltbarkeit und seiner Ergebnisse schrieb R. Namias in
Mailand. Man bezeichnet mit dem Namen Salzpapier ein Papier
von guter Ware, welches eine Arrowroot- oder Gelatinedecke
erhalten hat, welche lösliches Kochsalz oder Ammonium-
chlorid enthalten. Dies Papier wird mittels einer zehnpro-
zentigen Lösung von Silbernitrat lichtempfindlich gemacht
und dient dann zu denselben Zwecken, wie das lichtempfind-
liche Albumin-Papier. Zum Trocknen wird das Papier auf-
gehängt und, sobald es trocken ist, am folgenden Tage ver-
wendet, da diese Papiere sich sehr rasch verändern. Größere
Haltbarkeit und Brillanz erhält man, wenn man das Salzpapier
einem Schlußbade in vier- bis fünfprozentiger Oxalsäure unter-

wirft. Die Oxalsäure bildet das gesamte, im Ueberschuß vorhandene Silbernitrat in Silberoxalat um; dieser Körper ist es, welcher als chemischer Sensibilisator wirkt, indem er sich an Stelle des Silbernitrats setzt. Namias hat schon seit 1899 („Akten des II. italienischen photographischen Kongresses"; „Phot. Handbuch" von Prof. Namias, Bd. I) die Aufmerksamkeit auf die Oxalsäure und besonders auf das Silberoxalat gelenkt, welches wie ein energischer Silberchlorid-Sensibilisator wirkt. So wird die Bildentstehung am Lichte auf dem Salzpapier, welches durch ein einfaches Oxalsäurebad verändert ist, ein wenig verzögert, aber die Bilder, welche man erzielt, sind viel schöner und behalten ihre Kraft in den verschiedenen Tonungen, selbst in der Platintonung, welche, wie bekannt, viel stärker als andere Tonungen die Bilder angreift. Jedoch hat Namias beobachtet, daß das Papier noch bessere Resultate liefert, wenn man eine Lösung benutzt, welche Oxalsäure und Citronensäure enthält. Das lichtempfindlich gemachte Papier wird getrocknet, indem man es aufhängt, dann wird es vollständig in eine Lösung von

Oxalsäure 20 g,
Citronensäure. 40 „
destilliertes Wasser. 9 Liter

getaucht. Nach einigen Minuten nimmt man es heraus und hängt es wieder zum Trocknen auf. Man kann es auch teilweise trocknen, indem man es zwischen Filtrierpapier auspreßt. Die kräftig am Licht entwickelten Abzüge kann man wie die matten Emulsionspapiere tonen.

1. Tonungs- und Fixierbad für braunschwarze Töne. Die dem Licht ausgesetzt gewesenen und zur Entfernung der Citronensäure gut ausgewaschenen Abzüge werden in folgendes Bad getaucht:

Wasser 1000 g,
Natriumhyposulfit. 150 „
Alaun 20 „
Ammoniumsulfocyanür 10 „
Natriumchlorid 10 „
Goldchlorid-Lösung (einprozentig) . 50 ccm.

In diesem Bade nimmt das Bild eine rotbraune Färbung an, welche sich für gewisse Gegenstände sehr gut eignet.

2. Tonungs- und Fixierbad für die braunschwarzen Töne. Man kann sich dazu irgend eines Bades bedienen, welches für die Celloïdin- und Aristotyp-Papiere im Gebrauch ist und ein Blei- und ein Goldsalz enthält.

3. Goldtonbad. Um dies Papier mit Gold zu tonen
unter Freihaltung der rein weißen Stellen, muß man es einer
Vorbehandlung mit 5 Prozent Kochsalzlösung unterziehen.
Das in der angegebenen Weise hergestellte Salzpapier tont
sich leicht im Platintonbade (vergl. Namias, „Ueber chlorid-
haltige Gold- oder Platinbäder"). Auch Urantonbäder sind
anwendbar.

Silberbilder ohne Tonung. Thuillier macht auf
ein Verfahren aufmerksam, das seit dem Jahre 1866 in Ver-
gessenheit geraten ist und verdient wiederholt zu werden, da
es durch einfaches Fixieren verschiedene Töne gibt, von
tiefem Schwarz bis zu warmen Sepiatönen und van Dyck-
Braun. Die Wahl des Papieres ist nicht gleichgültig. Papiere
mit Harzleimung, wie Rives, gehen schwarze Töne und solche
mit Stärke oder Gelatineleimung, wie die englischen, gaben
braune Töne. Am besten nimmt man dünne Papiere, weil
sie sich leichter auswaschen. Zum Salzen des Papieres wird
Phosphat oder Borax verwendet, wovon das erstgenannte die
schwarzen, das andere die braunen Töne begünstigt. Ein
kleiner Bichromatgehalt macht die Bilder brillanter, aber
langsamer kopierend. Zum Salzen des Papieres werden
folgende Lösungen verwendet:

Lösung I für schwarze Töne:

Wasser	500 ccm,
Natriumphosphat, unverwittert . . .	20 g,
Borax, unverwittert	10 „
Soda, nicht verwittert	5 „
Chlornatrium	2,5 g,
Kaliumbichromat	0,05 g.

Lösung II für Sepiatöne:

Wasser	500 ccm,
Natriumphosphat, verwittert	10 g,
Borax, verwittert	20 „
Chlornatrium	2,5 g,
Kaliumbichromat	0,04 g,

Die Salze werden gelöst und filtriert und dann erst das
Bichromat zugefügt. Man schneidet das Papier in passende
Formate, bezeichnet die Rückseite durch einen Bleistiftstrich
und sticht in eine Ecke ein Loch zum Aufhängen. Dann
taucht man das Papier mit der Rückseite nach unten in die
Lösung, vertreibt die Luftblasen und läßt dünne Papiere 20 bis
30 und dickere 30 bis 40 Sekunden in dem Bade. Man nimmt
mit einer Hornpinzette heraus, steckt durch das Loch eine

S-förmig gebogene Stecknadel und hängt zum Trocknen an
eine Schnur. An die untere Ecke klebt man ein Stückchen
Seidenpapier, um das Abtropfen zu erleichtern. Das Papier
für schwarze Töne soll im Dunkeln oder nicht aktinischen
Lichte trocknen. Diese Papiere werden auch aufbewahrt in
einem Heft unter Abschluß von Luft und Licht. Für Sepia-
papiere ist diese Vorsicht nicht nötig. Diese Papiere werden
in einem bleinitrathaltigen Silberbade sensibilisiert (1 Teil
Silbernitrat, 1 Teil Bleinitrat und 20 Teilen Wasser), welches
mit etwas Natriumkarbonat neutralysiert ist („Phot. Wochenbl."
1904, S. 277, aus „Photo-Magazine"; „Phot. Chronik" 1904,
S. 540).

—— —— - -

Hervorrufen schwacher Kopieen auf Silberauskopierpapieren.

Auskopierpapiere, welche nur teilweise kopiert
sind, lassen sich bekanntlich mit physikalischen Ent-
wicklern weiter entwickeln. G. Schweitzer empfiehlt hier-
für eine Lösung von 1,5 g Pyrogallol in einem Liter Wasser,
nebst Zusatz von etwas Citronensäure und Kaliumbichromat
(„La Revue de Phot." 1905, S. 8: „Phot. Industrie" 1905,
S. 337; „Phot. Mitt." 1905, S. 50).

Riebensahm hielt einen Vortrag über Entwicklung
ankopierter Bilder, insbesondere von Kollatinpapier.
Der Entwickler, welcher sich nach den bisherigen Versuchen
als für diesen Prozeß am günstigsten erwiesen hat, besitzt
folgende Zusammensetzung:

Wasser	1000 ccm,
Metol	1 g,
Pyrogallol	1 „
Citronensäure	50 „

Bei der für ein normales Negativ richtigen Belichtung,
welche so weit geht, daß die Details bereits eben angedeutet
erscheinen, während die Linien zwischen scharf kontrastieren-
den Stellen des Bildes kräftig heraustreten, dauert die Ent-
wicklung etwa 10 Minuten. Die Entwicklung wird durch ein
fünfprozentiges Kochsalzbad momentan unterbrochen, wonach
man im Tonfixierbade u. s. w. tont („Phot. Mitt.", Bd. 41,
Heft 13).

Als Entwickler für ankopierte Aristopapiere wird im
„Brit. Journ. of Phot." 1904, S. 885; „Phot. Wochenbl." 1904,
S. 342, ein Gemisch von 10 Teilen einer Lösung von kristalli-
siertem essigsauren Natron (1:5), 1 Teil Brenzkatechinlösung
(1:20) und 8 Teilen Wasser empfohlen.

Tonbäder für Kopierpapiere. — Haltbarkeit der Papierbilder.

Die Wichtigkeit der Gegenwart löslicher Chloride in den Gold- und Platintonbädern erörtert R. Namias auf S. 119 dieses „Jahrbuchs".

Georg Hauberrisser berichtet über die Haltbarkeit von Silberkopieen auf S. 72 dieses „Jahrbuchs".

Das folgende Tonbad, welches vor etwa Jahresfrist von G. Harris veröffentlicht wurde, hat sich, wie W· Mc. Arthur („Potography" 1904, S. 235) berichtet, bei allen Papiersorten, die im Handel sind, bewährt; es hat niemals versagt und auch nie die den Rhodantonbädern eigenen Doppeltöne gegeben. Das Bad muß jedesmal frisch angesetzt werden, da es sich nur kurze Zeit hält. Die Vorschrift lautet: 10 g doppelkohlensaures Natron, 20 ccm Formalin (40 prozentige Lösung), 1 g Chlorgold, 4800 ccm destilliertes Wasser. In der oben angegebenen Form ist die Vorschrift für alle Papiere genügend konzentriert; bei manchen Papiersorten arbeitet das Bad sogar hesser, wenn es noch mit der Hälfte Wasser verdünnt wird („Phot. Industrie" 1904, S. 344).

Rote Töne auf Mattpapier. Schöne rote Töne lassen sich nach „Photography" (1904, S. 10) auf den meisten im Handel befindlichen Gelatine-Mattpapieren (zum Auskopieren) bei Anwendung des folgenden Platinbades, welches geprüft und für zweckdienlich befunden worden ist, erzeugen. Die entstehende Farbe ist dem „Rötel" des Pigmentdruckes sehr ähnlich. Die Drucke müssen zunächst sehr gründlich ausgewaschen werden, um alle löslichen Silbersalze zu entfernen, worauf sie 4 bis 5 Minuten in folgendes Bad gelegt werden:

Kochsalz	4 g.
gepulverter Alaun	5 „
heißes Wasser, nachfüllen bis zu . .	225 ccm.

Wenn die Flüssigkeit ganz hell geworden ist, wird 0,1 g Kaliumplatinchlorür zugesetzt. Die Bilder werden herausgenommen, ehe ihre Farbe sich erheblich verändert hat, worauf sie fixiert, gut gewaschen und getrocknet werden. Die Farbe kann nachträglich, wenn es erwünscht ist, noch etwas dunkler gemacht werden, indem man sie nach völligem Trocknen zwischen reines Fließpapier legt und das letztere mit einem heißen Bügeleisen übergeht („Phot. Rundschau" 1905, S. 24).

Zur Platintonung von matten Chlorsilberpapieren. In letzter Zeit wurde für die Platintonung von mattem Chlorsilberpapier von Prof. Namias (siehe „Revue Suisse) folgendes Tonbad empfohlen: 1 g Kaliumplatinchlorür,

1000 ccm destilliertes Wasser, 5 ccm reine Salzsäure und 10 g Oxalsäure. Die Versuche, die mit demselben an der k. k. Graphischen Lehr- und Versuchsanstalt angestellt worden sind, haben dessen praktische Verwendbarkeit, insbesondere für das unter dem Namen „Rekord" im Handel erscheinende Mattpapier von K a m m e r e r in Pforzheim ergeben. Die vergleichende Wirkung dieses Tonbades mit dem seiner Zeit von Professor V a l e n t a empfohlenen und bisher fast allgemein im Gebrauch stehenden Tonbade mit Phosphorsäure (1 g Kaliumplatinchlorür, 15 ccm Phosphorsäure 1:120, 600 ccm destilliertes Wasser) hat dessen Ueberlegenheit nach zwei Richtungen erwiesen. Was die Farbe der getonten Bilder anbelangt, so dürften beide Tonbäder das gleiche leisten. Dagegen tont das bekannte Platintonbad mit Phosphorsäure bedeutend rascher und läßt sich weit besser ausnutzen, wodurch an Platinsalz gespart werden kann („Phot. Korresp." 1004, S. 217).

Verfahren, um Photographieen mehrfarbig zu tonen (D. R.-P. Nr. 144 555 vom 18. Januar 1902 für Solon Vathis in Paris). Gegenstand vorliegender Erfindung bildet ein Verfahren zur Herstellung von Photographieen in verschiedenen Farbtönen, gekennzeichnet durch unmittelbare Einwirkung von Wärme auf die in bekannter, aber bestimmter Weise getonten und fixierten Positive, wobei diese Wärme in Form von strahlender oder geleiteter Wärme zur Anwendung kommen kann. Die Kopien werden mit Goldchlorid und Salzsäure getont (vergl. E d e r s „Handbuch d. Phot.", Bd. 4, Heft 1, S. 47), wodurch gelbbraune, rotviolette, blauviolette u. s. w. Bilder erhalten werden. Die Töne können durch verschiedenen Goldgehalt des Tonbades abgeändert werden und nach dem Tonen erfolgt Fixieren und Waschen wie gewöhnlich. Die so erhaltenen Kopieen können nach vorliegendem Verfahren durch Anwendung von Wärme stellenweise oder durchgehend in den Farben verändert werden, namentlich nach Rot und Gelb hin, so daß man, ausgehend von violett und blau getonten Bildern, eine Reihe verschiedener Farben in einem Bilde erzielen kann. Zum Zwecke der Erhitzung führt man die Bilder am besten mit ihrer Rückseite über eine blau brennende Gasflamme hin und her, auch kann man an den zu verändernden Bildstellen ein heiß gemachtes Eisen vorbeiführen. Man kann mit der Erhitzung bis zu 260 Grad C. gehen, aber schon bei 100 Grad C. geht die Umbildung der Bildsubstanzen vor sich. Die so erhitzten Bilder taucht man dann etwa 10 Minuten lang in Wasser und klebt sie schließlich in gewöhnlicher Art auf oder trocknet sie. Die durch die Erhitzung zu erzielenden Farben sind abhängig: 1. von dem

Kopiergrade des Bildes, 2. von dem im Goldbade erzielten Ton und 3. von der Dauer der Erhitzung. Bei einem nur schwach kopierten Bilde erhält man durch Einwirkung der Wärme in den hellen Stellen eine blasse, bis ins Rosa gehende Abstufung, dagegen in den dunklen Stellen eine lebhafte rote Färbung, während dunkel kopierte Bilder eine rotbraune Färbung erzielen lassen.

Dr. Leo Backeland berichtete über das Tonen mit einer Mischung von Fixiernatron und Alaun. Er empfiehlt dieses bekannte Verfahren besonders für Vergrößerungen auf Bromsilber. Er nimmt: 5000 ccm Wasser, 1000 g Fixiernatron und 200 g Alaun. Zuerst wird das Natron in das schwach erwärmte Wasser gebracht, dann unter Rühren der Alaun zugesetzt, und die milchige Flüssigkeit bleibt nun, ehe man sie benutzt, zwei bis drei Tage stehen (ohne daß man etwa filtriert). Beim Tonen erwärmt man die Bilder in der Lösung bis auf 55 bis 60 Grad C.

Ein Tonfixierbad mit Blei- und Zinksalz wird von L. Guillaume („Photo-Magazine" durch „Phot. Chronik") empfohlen. Man löst in der angegebenen Reihenfolge in einem Liter kochenden Wassers: 150 g Fixiernatron, 30 g kristallisiertes Chlorzink, 30 g Natriumchlorid, 3 bis 5 g Natriumbikarbonat. Man läßt erkalten, filtriert, setzt vorher besonders gelöste 10 g Bleiacetat zu, stellt die Lösung mindestens sechs Stunden lang beiseite und filtriert schließlich nochmals. Das nunmehr gebrauchsfertige Bad gibt rote bis schwarze Töne („Phot. Industrie" 1905, S. 7).

Hermann Kurz in Basel erhielt ein D. R.-P. Nr. 153765 vom 29. Mai 1903 auf ein goldfreies Tonfixierbad. Es hat folgende Zusammensetzung:

Destilliertes, lauwarmes Wasser . . . 100 ccm,
Bleinitrat 4 g,
Alaun 4 „
Fixiernatron 15 „
Tannin 1/7 „

Es bildet sich eine milchige Trübung, die man absetzen läßt, um das klare Bad abzugießen. (Offenbar findet hier eine Tonung durch Schwefelblei statt. „Phot. Wochenbl." 1904, S. 412). [Dieses Tonbad ist bedenklich.]

Backeland sprach am Chemikerkongreß 1904 über die Bestimmung der relativen Haltbarkeit von Silberbildern. Das Verderben der Silberbilder führt Backeland hauptsächlich auf Einwirkung von Schwefel- und Ammoniumverbindungen zurück. Er setzt zur Prüfung der Haltbarkeit

die Bilder einige Stunden der Einwirkung von Schwefel-
ammoniumdämpfen aus und es zeigte sich, daß Kopieen, die
diese Probe bestanden, auch noch nach zwei Jahren völlig
unverändert geblieben waren.

Lacke. — Klebemittel. — Firnisse.

Weizenmehlkleister ist zum Aufziehen der Bilder nicht
zweckmäßig; vielmehr ist für Celloïdinbilder, bei denen es auf
schnelles Trocknen wesentlich ankommt, empfehlenswert,
Maismehl (Mondamin) zur Herstellung des Kleisters zu be-
nutzen. Der Kleister kann infolge seiner größeren Klebkraft
in diesem Falle viel dünner aufgetragen werden und das
Trocknen verläuft schneller ("Phot. Chronik" 1904, S. 522).

Kantorowicz gewinnt in kaltem Wasser quellbare Stärke
durch Behandeln von Stärke mit alkoholischem Aetzkali oder
nach seinem neuen D. R.-P. Nr. 158861 durch Verrühren von
1 kg Stärke mit 2 kg Aceton, Zusatz von 400 g Natronlauge
von 30 Grad B.; nach etwa einer Stunde wird mit Essigsäure
neutralisiert, mit Aceton gewaschen und getrocknet. Das
Produkt gibt mit der zehnfachen Wassermenge einen Kleister.

Im "Journ. de phot. prat." (s. a. "Phot. Mitt.", 1905,
S. 119) findet sich eine Zusammenstellung von Rezepten für
Klebemittel zum Aufziehen von Bildern.

Einen wasserfesten Hochglanz erzielt man durch
Eintauchen der Bilder in die bekannte Lösung von gebleichtem
Schellack in Borax, worauf man sie auf eine sehr reine, mit
Vaseline abgeriebene Spiegelplatte aufquetscht. Die Bilder
lassen sich nach vollständigem Trocknen leicht ablösen und
zeigen einen Hochglanz, der nicht durch Feuchtigkeit leidet.

Aufziehen der Bilder durch trockene Wärme.
Derepas frères hatten empfohlen, die Bilder auf der Rück-
seite mit einer Harzlösung zu überziehen, die in der Wärme
klebrig wird, und sie dann auf den Karton anzuplätten. Die
Harzlösung hat aber die Unzuträglichkeit, das Papier zum
Teil durchsichtig zu machen, wodurch die Leuchtkraft der
Weißen leidet. G. Briand wendet daher eine Nachleimung
der Bilder an und verfährt wie folgt: Man bereite folgende
Gummilösung:

Wasser 1000 ccm,
Gummiarabikum 200 g,
Formaldehyd 50 ccm,
Glyzerin 15 g.

Das Formaldehyd (Formalin) verhütet jede Zersetzung
der Lösung und das Glyzerin gibt der Masse Geschmeidigkeit.
Man nadelt die Bilder, Schicht nach unten, auf ein Reißbrett
und überstreicht ihre Rückseite mit einem flachen 4 bis 5 cm
breiten Pinsel mit obiger Gummilösung. Man läßt sie dann
an einem luftigen Orte oder an der Wärme trocknen und
gibt dann darüber einen reichlichen Anstrich mit folgender
Harzlösung:

Alkohol von 96 Prozent 1co ccm,
Gebleichter Schellack 30 g,
Elemi. 3 „
Canadabalsam 5 „

Nach dem Trocknen sind die Bilder zum Aufziehen bereit,
zu diesem Zwecke legt man die Bilder in richtiger Stellung
auf den Karton und berührt, indem man sie mit der linken
Hand festhält, mit der Spitze eines heißen Bügeleisens zwei
diagonale Punkte etwa 2 bis 3 mm vom Rande, wodurch das
Bild angeheftet ist und sich nicht mehr verschiebt. Es ist
gut, dieses Anheften auszuführen, nachdem man die Bilder
mit einem Glimmerblatt bedeckt, das immer wieder benutzt
werden kann und das man nötigenfalls mit einem in Alkohol
getauchten Läppchen reinigt. Man kann das Anheften auch
so ausführen, daß man mittels eines Pinselstieles oder Spatels,
zwei Tröpfchen Elemi auf zwei Punkte der Rückseite des
Bildes aufsetzt und diese Stellen mit dem Daumen andrückt.
Man überfährt dann mit einem mäßig heißen Bügeleisen oder
preßt in einer heizbaren Presse bei 75 bis 80 Grad C. Wenn
man aufgequetschte Hochglanzbilder aufziehen will, so muß
man den Gummianstrich geben, wenn die Bilder nach dem
Aufquetschen etwa halb trocken sind und muß für diesen
Fall das Glyzerin aus der Gummilösung fortlassen (nach
René d'Heliécourt, „Photo-Revue", 1905, S. 94; „Phot.
Wochenbl." 1905, S. 136).

Eine historische Zusammenstellung über verschiedene
Methoden des trockenen Aufziehens von Photographieen
auf den Karton findet sich in „The Amateur Photographer",
1905, S. 403. Es wird insbesondere das englische Patent von
Dobler Nr. 12938 vom Jahre 1895 erwähnt, ferner Cowans
„Dry mounting" (in Burtons „Practical guide to photo-
graphic and photo-mechanical printing", 1887, S. 245, Engl.
Patent Nr. 5772, 1887).

Zur Hebung der Brillanz und Tiefe von Brom-
silberbildern wird in „Neueste Erfind. u. Erfahr." empfohlen,
folgende Mischung mit einem Flanelläppchen aufzutragen:

Terpentinöl 10 ccm, Lavendelöl 10 ccm, Jungfernwachs 10 g. Die Mischung wird im Wasserbad erwärmt, bis das Wachs vollständig gelöst ist, gründlich umgeschüttelt und in einer gut verschlossenen Flasche mit weiter Oeffnung aufbewahrt.

Wasserdichter Ueberzug. Zum Ueberziehen von Holzgefäßen wird, um sie wasserdicht zu machen, eine Mischung gleicher Teile Paraffin mit Guttapercha empfohlen. Das Gemisch wird auf schwachem Feuer geschmolzen und aufgestrichen. Der Ueberzug ist sehr widerstandsfähig gegen konzentrierte Säure- und Alkalilösungen. Durch Uebergehen mit einem warmen Eisen kann die nötige Politur hergestellt werden.

Retouche und Kolorieren der Photographie.

Kolorieren. Ueber Verwendung von Staubfarben zum Kolorieren von Photographieen schrieb „The Amateur Photographer", Bd. 39, 1904, S. 418. Er brachte in Erinnerung, daß 1848 von einem gewissen Manson Staubfarben in den Handel gebracht wurden, die zum Kolorieren von Daguerreotypieen dienen. Man benutzte diese Farben auch gelegentlich zum Kolorieren von Papier- und Glasbildern, aber etwa 1870 waren diese Staubfarben vergessen. Das Auftragen von gepulverten Tonerdelacken durch Einreiben auf Bilder ist jedoch auch bei den modernen photographischen Kopierverfahren verwertbar.

Zur Geschichte der transparenten „Chromophotographieen", welche transparent gemacht und von rückwärts koloriert werden, machen „The Phot. News" (1905, S. 101) Mitteilung. Es wird darauf aufmerksam gemacht, daß die Kolorierung von Bildern irgend welcher Art von der Rückseite aus längst vor Erfindung der Photographie geschah, und auch in verschiedenen Werken über Malerei schon im Jahre 1688 u. s. f. publiziert war: Diese Methode heißt auch „Chrystoleumprozeß".

Im Verlage von Wilhelm Knapp in Halle a. S. erschien 1905 in zweiter Auflage: Encyklopädie der Photographie, Heft 21: „Die photographische Retouche" mit besonderer Berücksichtigung der modernen chemischen, mechanischen und optischen Hilfsmittel nebst einer Anleitung zum Kolorieren von Photographieen von G. Mercator.

Lichtpausen. — Silber-Eisenkopierverfahren. — Kallitypie.

Herstellung von Galluseisenlichtpauspapieren, auf welche die Entwicklungssubstanz trocken aufgetragen ist. Das Verfahren bezieht sich auf die Herstellung von solchen Gallus-eisenlichtpauspapieren, auf welche behufs Entwicklung in Wasser die Entwicklungssubstanz trocken aufgetragen ist, und ist dadurch gekennzeichnet, daß das Papier vor oder nach dem Auftragen der lichtempfindlichen Eisensalzschicht gekörnt wird, um mittels dieser Körnung die trocken aufzubringende Entwicklungssubstanz besser aufnehmen und festhalten zu können. (D. R.-P. 150929 vom 27. Jan. 1903. Dr. A. Basler, Ludwigshafen a. Rh.) („Chem.-Ztg.", 1904, S. 435).

Einen zylindrischen Lichtpausapparat (s. a. Kopiermaschinen) ließ Oscar Asch in Deutschland patentieren (D. R.-P. 152453 vom 29. Oktober 1903. „Phot. Industrie", 1904, S. 1058).

O. Andersch ließ eine Vorrichtung zur Herstellung von langen Lichtpausen oder photographischen Kopieen auf endlosem Bande und Trockenwalzen durch Musterschutz schützen. (D. G.-M. 231217. „Phot. Industrie", 1904, S. 1060.)

Farbenänderung von Blaudrucken nach Probst. Man kann die blaue Farbe der Zyanotypieen ändern in: Grün: Indem man die fertige blaue Kopie in zehnprozentige kochende Bleiazetatlösung bringt, dann gut mit Wasser wäscht und in kaltgesättigte Lösung von Kaliumbichromat taucht. Zuletzt wieder waschen. Braun: Indem man die blaue Kopie auf fünf Minuten in kochende zehnprozentige Tanninlösung bringt, dann in laue zweiprozentige Aetznatronlauge und wäscht. Schwarzviolett: Indem man die blaue Kopie in konzentrierte Borax- oder zweiprozentige Aetznatronlösung bringt, bis das Bild vollkommen verschwunden ist und dann in konzentrierte Gallussäurelösung legt. Schließlich mit Wasser waschen. Violett: Indem man die blaue Kopie in eine sieben- bis achtprozentige Kupfervitriollösung bringt, der man so lange Ammoniak tropfenweise zugesetzt hat, bis sich der anfänglich entstehende Niederschlag eben wieder aufgelöst hat. Ist der gewünschte Ton erreicht, so wird in Wasser gewaschen.

Kallitypie.

Bekanntlich beruht die Kallitypie auf der Verwendung eines lichtempfindlichen Gemisches von Ferrisalzen und Silbersalzen; sie gibt platinähnlich wollschwarze Bilder, ist aber ziemlich außer Gebrauch gekommen (vergl. Eders „Ausführl. Handb. der Phot.", Bd. 4, 2. Aufl., S. 204).

Nunmehr tauchte eine sogen. vereinfachte Kallitypie auf („The Photographic News", 1904, S. 551). Rezepte für den Kallitypprozeß, welcher bekanntlich Bilder von platinähnlichem Aussehen liefert, gibt J. Thomson an. Papiere mit möglichst geschlossener Oberfläche sollen verwendet werden, da poröse Papiere Schwierigkeiten im Entfernen der Eisensalze mit sich bringen. Gute Leinenpapiere geben Bilder von großer Haltbarkeit. Vorpräparation der Papiere ist nur in dem Falle notwendig, wenn die Kopieen sammtartiges Aussehen erhalten sollen. Arrowroot, Gelatine oder Stärke sind gleich gut hierfür geeignet. Das Papier wird überzogen mit:

Eisenammoniumcitrat	13 g,
Eisenoxalat	8 „
Kaliumoxalat	8 „
Kupferchlorid	4 „
Oxalsäure	2,5 g,
Gummiarabikum	6 g,
destilliertes Wasser	280 ccm.

Nach dem Trocknen des Papieres wird die folgende Sensibilisierungslösung aufgetragen:

Silbernitrat	9,6 g,
Oxalsäure	0,4 „
Citronensäure	3,8 „
destilliertes Wasser	75 ccm.

Nach dem Sensibilisieren wird in mäßiger Wärme getrocknet. Exposition in der Sonne nimmt nur zwei bis drei Minuten in Anspruch, das Bild erscheint kastanienbraun auf gelbem Grunde und wird, bevor die Halbtöne zum Vorschein kommen, aus dem Rahmen genommen. Durch Eintauchen in Wasser entwickelt sich das Bild vollständig. Kurzes Waschen danach entfernt die nicht veränderten Salze aus dem Drucke. In dem schwachen Fixiernatron-Bade (1:250), in das die Kopieen nunmehr gelegt werden, werden sie langsam dunkler und sind fertig, sobald sie an Brillanz nicht mehr zunehmen. Zu langes Verweilen der Bilder im Fixierbade ist nachteilig. Nach dem Auswaschen der Kopieen, welches sich in einer halben Stunde in fließendem Wasser erledigt, und Trocknen resultieren Bilder in schönen dunkelbraunen Tönen. Durch Vermehrung der Eisencitratmenge entstehen kontrastreichere Drucke und empfiehlt sich eisenreichere Lösung, wenn flaue, überkopierte Negative vorliegen. Der Kallitypprozeß eignet sich vornehmlich für breite Effekte, gestattet aber auch bei richtiger Abstimmung der Lösungen, je nach Art der zu druckenden Negative, die Herstellung von Bildern jedweden Charakters („Phot. Chronik", 1905, S. 47).

„The Photographic News" (1905, S. 291) empfiehlt folgenden Blaudruckprozeß zur Herstellung von Postkarten: Lösung I: 1 g Ammoniumferrioxalat, 1 g Ammoniumferricitrat, 15 g Wasser; Lösung II: 1 g rotes Blutlaugensalz, 10 g Wasser. Die Karten werden mit der Lösung I sensibilisiert, getrocknet und in der üblichen Weise kopiert; das schwache Bild wird mit Lösung II hervorgerufen und erscheint in intensiver blauer Farbe; bei Ueberexpositionen empfiehlt sich ein Zusatz von einigen Tropfen Ammoniak ins Waschwasser.

Platinotypie.

Ueber die „Darstellung von Kaliumplatinchlorür" siehe Peter Klason in ‘„Ber. der Deutschen chem. Gesellschaft", 1904, S. 1360.

Platinpapier wird in England außer von der Platinotype Co. jetzt auch von der Ilford Co. und von der Eastman Co. erzeugt. Erstere entwickelt nur mit Kaliumoxalat, die beiden letzteren benutzen ein Gemisch von Kaliumoxalat und -phosphat, z. B. 2 Teile Kaliumoxalat, 1 Teil Kaliumphosphat und 20 Teile Wasser („Phot. Journ.", Bd. 44, 1904, S. 36).

Zur Abschwächung von Sepia-Platinbildern empfiehlt George R. Johnson (nach „Phot. Wochenbl.") Chlorkalk. Man stellt eine zehnprozentige Lösung von Chlorkalk in kochendem Wasser her, indem man stark schüttelt und dann absetzen und abkühlen läßt. Die Lösung wird nun filtriert und in gut verkorkten Flaschen aufbewahrt. Wenn man einer starken Abschwächung bedarf, so verwendet man die Vorratslösung wie sie ist.

Zum Entwickeln von sepiabraunen Tönen auf Platinpapier leistet die Instonsche Formel gute Dienste. Man löst A) 1 Teil Kaliumoxalat in 7 Teile Wasser, B) 4,8 g Kaliumoxalat, 7,8 g Citronensäure, 2,9 g Quecksilberchlorid in 210 ccm Wasser. Die Lösungen werden separat hergestellt und beim Gebrauch bei gewöhnlicher Temperatur zu gleichen Teilen gemischt. Nach dem Entwickeln wird ein Klärungsbad von verdünnter Salzsäure (1 : 120) angewendet. Das Bad kann auch warm verwendet werden („Phot. Journ.", Bd. 44 1904, S. 36).

Katatypie.

Verfahren zum Umwandeln von Silberbildern in beständigere katalysierende Bilder. D. R.-P. Nr. 157411 vom 23. August 1903 für Oscar Gros, Leipzig. Unter dem Namen „Katatypie" ist ein Verfahren bekannt geworden, nach welchem man mittels eines Silbernegativs vermöge der Eigenschaft des Silbers, bei gewissen Reaktionen die Stelle eines Katalysators zu spielen, Bilder herstellen kann. Es hat sich nun gezeigt, daß bei Benutzung von Wasserstoffsuperoxyd zur Katatypie mit Silberbildern das Silber allmählich eine Veränderung erleidet, die seine katalytische Wirksamkeit mehr oder weniger beeinträchtigt. Es ist nun wünschenswert, an Stelle des Silbers im Original solche Katalysatoren zu setzen, welche unter den gegebenen Umständen haltbarer als Silber sind. Es ist aber notwendig, da Silber beim gewöhnlichen photographischen Negativ die Urbildsubstanz ist, einen solchen Katalysator zu wählen, welcher durch chemische Umwandlung des Silbers erhalten werden kann, damit man einfach das erhaltene Silbernegativ in ein beständigeres umwandeln und sodann von diesem Bilde Abdrücke auf dem Wege der Katatypie herstellen kann. Solche haltbare Katalysatoren sind z. B. die höheren Sauerstoffverbindungen des Mangans, am besten Lösung von Manganisalzen. Diese Lösungen zersetzen sich leider sehr leicht; relativ haltbar ist allein das Manganiphosphat, welches Phosphat sich für Umwandlung des Silbers in höhere Sauerstoffverbindungen des Mangans verwenden läßt. Besonders geeignet sind aber solche Manganisalzlösungen, welche wie nachstehend erhalten werden. Versetzt man Manganisalzlösung mit einer Lösung von Kaliumpermanganat, so entsteht ein brauner Niederschlag, welcher in mehrwertigen organischen Säuren, z. B. Weinsäure, sich löst. Man erhält eine sich rasch zersetzende, rotbraune bis grünliche Lösung, welche aber durch Alkalizusatz bis zur alkalischen Reaktion haltbar gemacht werden kann. Ferner entstehen durch Behandlung dieses braunen Niederschlages mit Salzen solcher organischen Säuren dunkle, alkalisch reagierende, lange haltbare Lösungen. Die Manganverhältnisse müssen aber so gewählt werden, daß die fertige Lösung ein Alkalisalz der betreffenden Säure im Ueberschuß enthält. Allgemein stellt man diese Manganisalzlösungen dadurch her, indem man höhere Sauerstoffverbindungen des Mangans oder solche Manganverbindungen, welcher zur Bildung von Manganiverbindungen führen, auf mehrwertige organische Säuren oder deren Salze einwirken läßt. Bildet sich dabei kein Alkali, so muß man solches zusetzen, da die

Lösungen durchaus alkalisch sein müssen, um haltbar zu bleiben. In Nachstehendem sind einige Beispiele zur Herstellung solcher Lösungen gegeben. 1. Man löst Manganihydroxyd in überschüssiger Weinsäure und versetzt die Lösung mit Natriumhydroxyd bis zur alkalischen Reaktion. 2. Man versetzt eine Lösung von Natriumtartrat mit einer Lösung von Kaliumpermanganat in solchem Verhältnis, daß Natriumtartrat im Ueberschuß vorhanden ist. 3. Eine Weinsäurelösung wird mit Kaliumpermanganatlösung in solcher Menge versetzt, daß Weinsäureüberschuß vorhanden ist und dann Natriumhydroxyd bis zur alkalischen Reaktion hinzugegeben. 4. Man gibt zu gesättigter Lösung von Natriumtartrat so viel des aus Kaliumpermanganat und Manganosulfat erhaltenen und ausgewaschenen Niederschlags, als diese Lösung zu lösen vermag. 5. Eine ähnliche Lösung entsteht, wenn man 5 ccm einer 25prozentigen Manganosulfatlösung mit 40 Prozent gesättigter Natriumtartratlösung, 20 ccm einer dreiprozentigen Natriumhydroxydlösung und 30 ccm einer zweiprozentigen Kaliumpermanganatlösung versetzt. Man wandelt nun Silberbilder in Manganbilder um, durch Behandlung des Silberbildes mit einer Lösung von Ferricyankalium und einer der oben beschriebenen Manganisalzlösungen und etwas Salzsäure, bis die Schwärzen völlig verschwunden sind; dann wäscht man das Bild kurze Zeit und bringt es in eine Lösung von Ferricyankalium und Natriumhydroxyd, worauf das Bild in brauner Farbe erscheint. Beispiel 6. Bad I: 3 ccm Manganilösung nach 4, 4,5 ccm 3.6 prozentige Salzsäure, 100 ccm zweiprozentige Ferricyankaliumlösung. Bad II: 90 bis 95 ccm Ferricyankaliumlösung, 5 bis 10 ccm vierprozentige Natriumhydratlösung. Beispiel 7. Man behandelt das Bild nacheinander mit Bad I: Lösung A aus 3 ccm zehnprozentiger Kaliumbromidlösung, 2 ccm zehnprozentiger Citronensäurelösung, 3 ccm untenstehender Manganisalzlösung; hierzu setzt man Lösung B aus 20 ccm zweiprozentiger Ferricyankaliumlösung, 80 ccm Wasser. Zu Lösung A verwendete Manganisalzlösung: 150 g Natriumtartrat, 25 g Manganosulfat, kristallisiert, 100 ccm Normalnatronlauge, 100 ccm vierprozentige Kaliumpermanganatlösung. Nachdem die Bilder einige Zeit mit Bad I bis zum Verschwinden des Silbers behandelt wurden, wäscht man kurze Zeit aus und bringt sie in ein Bad II aus 90 ccm zweiprozentiger Ferricyankaliumlösung, 10 ccm Normalnatronlauge, worauf das Bild mit brauner Farbe erscheint. Die so erhaltenen Bilder eignen sich sehr gut zur katalytischen Vervielfältigung mit Wasserstoffsuperoxyd; läßt ihre katalytische Wirkung nach, so kann diese durch Behandeln der Bilder mit

Ammoniakdämpfen wieder hergestellt werden (,,Phot. Industrie'' 1905, S. 146).

Bildentwicklung mittels Katalyse. Engl. Patent Nr. 13920 vom 22. Juni 1903 für O. Gros und W. Ostwald, Leipzig. Beim Herstellen von Katatypbildern mittels Wasserstoffsuperoxyd und nachfolgender Entwicklung mit ammoniakalischer Mangansalzlösung (Engl. Pat. Nr. 22841 von 1901) stellte es sich heraus, daß durch Fällung von Manganhydroxyd die Reinheit des Bildes beeinträchtigt wird. Um diesen Uebelstand zu heben, fügt man Stoffe, welche diese Ausfällung hindern, z. B. Ammoniumchlorid, zur Lösung hinzu. Die Lösung kann sich zusammensetzen aus: 1 Teil einer 25 prozeutigen Mangansulfatlösung, 3 Teilen gesättigter Ammoniumchloridlösung und 1 Teil gesättigter, wäßriger Ammoniakflüssigkeit. Die durch Behandlung mit dieser Lösung erhaltenen Bilder können mittels Pyrogallol, Gallussäure und dergl. getönt werden.

Pigmentdruck. — Fressonpapiere.

Ueber ,,neue Chromatkopierverfahren'' siehe den Artikel von Eduard Kuchinka S. 142 dieses ,,Jahrbuches''.

Harry Quilter empfiehlt als Sensibilisierungsbad für Pigmentpapier eine Lösung von 1$\frac{1}{2}$ Teilen Ammoniumbichromat, $\frac{1}{4}$ Teil Soda und 25 Teilen Wasser. Diese Lösung wird mit doppelter Menge (Vol.) Alkohol verdünnt und dann auf die Rückseite des Pigmentpapieres gestrichen. Dieses trocknet in etwa 15 Minuten (,,The Amateur Photographer'', 1904, Bd. 40, S. 470).

Nach Vaucamps soll ein Zusatz von Bromkalium zum Chrombade, welches zum Sensibilisieren von Pigmentpapieren dient, die Empfindlichkeit erhöhen. Er empfiehlt folgende Zusammensetzung: 80 g (!) Kaliumbichromat, 1 Liter destilliertes Wasser, 2 g doppeltkohlensaures Natron, 1,5 g Bromkalium. Temperatur des Bades 10 Grad C. beim Sensibilisieren (,,Mon. de la Phot.'', 1904, S. 139).

Lichtempfindliches, haltbares Kohlepapier der Autotype Co. in London bringt Romain Talbot in den Handel. Es verdankt seine Haltbarkeit dem Aufbewahren in luftdicht verschlossenen Blechbüchsen über Chlorcalcium, also in völliger Trockenheit; die Papiere sind mit Kaliumbichromat, unter Zusatz von ein wenig Ammoniak sensibilisiert (,,Moniteur de la Phot.'', 1902, S. 220). Die größere Haltbarkeit der ganz trocken aufbewahrten, chromierten Pigment-Gelatinepapiere

ist längst bekannt (siehe Eders „Ausführl. Handb. der Phot."
Bd. 4, S. 328 u. 381). [Bei Braun in Dornach werden sogar
die während des Tages verarbeiteten Pigmentpapiere in Laden
aufbewahrt, in welchen sich Chlorcalcium befindet. E.]

Bewährt hat sich das Verfahren von Namias, welcher
haltbar chromierte Pigmentpapiere dadurch erzielt, daß er
Citrate u. s. w. dem Chrombade zusetzt (siehe dieses „Jahr-
buch" für 1904, S. 142).

Auf ein Verfahren zur Herstellung eines haltbar
chromierten, lichtempfindlichen Gelatinepapieres
wurde der Fabrik von Arndt & Troost in Frankfurt a. M.
D. R.-P. Nr. 142927 erteilt. Eine Mischung von 1 Liter
Wasser, 500 g Ultramarin, 8,5 g Gelatine, 8,5 g Ammonium-
bichromat und Ammoniak wird mit einer Walze auf gut
geleimtes, endloses Papier übertragen und der Ueberschuß der
Farbe durch ein Lineal, an das das Papier mit einer Weich-
gummiwalze gedrückt wird, abgestreift. Ueberträgt die
Vorrichtung zu viel oder zu wenig Farbe auf das Papier, so
muß die Farbe entsprechend verdünnt oder verdickt werden.
Von dem Farbwerk aus durchläuft das Papier eine verhältnis-
mäßig kurze Trockenkammer mit warmer Luft, um danach
sofort aufgerollt zu werden. Die Dicke der Gelatineschicht
beträgt bei solchem Verfahren in trockenem Zustand 0,01 mm,
und wenn die Gelatine mit einem reichlichen Farbezusatz
versehen ist, so steigt die Schichtdicke bis 0,03 mm, ohne
daß die Trocknungszeit dadurch verlängert würde. Eine
so dünne Schicht verliert auch bei schärfstem Austrocknen
ihre Schmiegsamkeit nicht und wird nicht brüchig, ferner ist
damit eine erhebliche Steigerung der Haltbarkeit verbunden.
Der Patentanspruch geht demnach dahin, ein haltbar chromiertes
Gelatinepapier mit oder ohne Pigment herzustellen, daß die
trockene Schicht nicht dicker als 0 03 mm ist („Papier-Zeitung",
1903, Nr. 74; „Allg. Anz. f. Druckereien" Frankfurt a. M.,
1903. Nr. 42).

Das D. R.-P. Nr. 152797 vom 9. August 1901 erhielt die
Neue Photographische Gesellschaft, Aktiengesellschaft in
Steglitz bei Berlin für Pigmentfolien. Mit Farbstoff ver-
setzte Gelatine, die mit Unterguß aus Kautschuk versehen ist,
ruht als abziehbare Schicht auf dünnen Folien von Glimmer,
Celluloïd oder dergl. („Phot. Chronik" 1905, S. 20).

Die Herstellung mehrfarbiger Drucke nach einem
neuen Verfahren. O. Siebert benutzt die abziehbaren
Celluloïd-Pigmentfolien der Neuen Photographischen Gesell-
schaft in Berlin-Steglitz zu einem Kombinations-Pigment-

druck. Die Folien, welche in zwölf verschiedenen Farben im
Handel existieren, besitzen bekanntlich den Vorzug, daß sie
die Herstellung seitenrichtiger Bilder durch eine einmalige
Uebertragung gestatten. Ein Uebereinanderlegen einzelner,
verschieden gefärbter Drucke erlaubt die Anfertigung von
Bildern mannigfaltigen Effekts („Phot. Rundschau" 1905,
S. 29; „Phot. Chronik" 1905, S. 106).

Die Londoner Autotype Company hat auf ein Pigment-
Kopierverfahren, darin bestehend, daß das Anquetschen
des Pigmentpapieres an das Uebertragspapier vor dem Be-
lichten vorgenommen wird, ein D. R.-P. Nr. 157218 vom
9. April 1904 erhalten. Das Pigment selbst wird so, um seiten-
richtig zu erscheinen, nur einmal übertragen. Die Aus-
führung geschieht in der Weise, daß das chromierte, noch
unbelichtete Pigmentpapier auf Uebertragspapier gequetscht
wird und so unter einem Negativ durch das Uebertragspapier
hindurch kopiert wird. Nachher wird das Bild, wie üblich,
in warmem Wasser entwickelt. Um die Belichtung abzukürzen,
wird das Papier durch Einreiben mit Benzin, Vaselinlösung
u. s. w. transparent gemacht. — Das Kopieren durch Papier-
schichten hat, wie bekannt, nicht nur den Nachteil einer
längeren Exposition, sondern die Schärfe des Bildes leidet
auch darunter. Letzterer Umstand kommt natürlich nicht in
Betracht, wenn bestmöglichste Schärfe des Bildes kein Er-
fordernis ist. — Irgend welche Vorteile dieses Uebertragungs-
modus vor den üblichen Methoden können wir nicht heraus-
rechnen („Phot. Mitt.", 1905, S. 57).

Auf ein photographisches Pigmentverfahren erhielt
H. Schmidt, Berlin, ein Engl. Pat. Nr. 17610 vom 12. August
1904. Man preßt Bichromat-Pigmentpapier in feuchtem Zu-
stande auf dünne Platten aus Mika, Celluloïd oder dergl.,
trocknet und belichtet durch den transparenten Träger hindurch.
Dann entwickelt man wie üblich, wobei die transparente Platte
die zeitweilige Unterlage bildet, von der das Bild leicht ab-
gezogen werden kann. Der Grad der Adhäsion zwischen der
Gelatine und der Unterlage kann durch Behandeln des letzteren
mit Wachs, Firnis, Kautschuk oder dergl. entsprechend ge-
ändert werden („Phot. Industrie", 1904, S. 1062).

Pigmentpapiere mit matter Oberflächenschicht
werden nicht nur von der Autotype Company in London
fabriziert und in den Handel gebracht, sondern auch von der
Neuen Photographischen Gesellschaft in Steglitz, sowie von
Bühler in Schrießheim, dann von Th. Illingworth & Co.
(sogen. „Gravure-Papier") in London. Die stumpfen Pigment-
bilder sind von vortrefflicher Wirkung.

Direkt kopierende Pigmentpapiere, welche nach Art des Gummidruckes entwickelt werden. Hierher gehört das Auto-Pastellpapier der Londoner Autotype Company. Dieses neue Pigmentpapier liefert beim direkten Kopierprozeß pastellartige Bilder. Ueber Arbeitsmodalitäten beim Auto-Pastellpapier siehe Towers („The Amateur Photographer", 1905, S. 129).

Von ähnlichen Gesichtspunkten geleitet, bringt Emil Bühler, Schrießheim bei Heidelberg, ein direkt kopierendes Kohlepapier in den Handel. Es liefert vorzügliche Resultate und ist sehr einfach zu behandeln; die Resultate sind ähnlich wie beim Gummidruck. Das Bühlersche Papier wird vor dem Sensibilisieren in ein Vorbad von Spiritus getaucht (eine Minute), dann mit der Schicht nach oben in ein Bad von Kaliumbichromat (1 : 50) und nach zwei Minuten an Klammern zum Trocknen aufgehängt. Die Pigmentschicht ist äußerst dünn, so daß man sogar das Kopieren einigermaßen als Bräunung verfolgen kann. Die Entwicklung geschieht durch Abwaschen und Abbrausen mit Wasser, worauf in einem Alaunbad gehärtet und nochmals gewaschen wird. Die trockenen Bilder werden lackiert.

Auch die Vereinigten Fabriken photographischer Papiere in Dresden erzeugen direkt kopierendes Pigmentpapier unter dem Namen „Schwerter-Pigmentpapier". Die Behandlung ist analog wie jene der bewährten Höchheimer-Papiere (Entwicklung mit Wasser und Holzmehl); die Bilder werden schließlich mit Zaponlack lackiert.

Auf ein Verfahren zur Herstellung von Pigmentbildern erhielten Dr. Riebensahm & Posseldt, G. m. b. H. in Berlin, ein D. R.-P. Nr. 153439 vom 6. November 1902. Eine mit Pigment versetzte Gelatine-Silberemulsionsschicht wird nach Belichtung, Entwicklung und Fixierung in Kaliumbichromatlösung gebadet, so daß die Gelatine an den silberhaltigen Stellen gegerbt wird. Darauf entwickelt man mit warmem Wasser, wie beim Pigmentverfahren. [Die Patentfähigkeit des Verfahrens ist höchst zweifelhaft, da es schon vor Jahren von Farmer publiziert und in letzter Zeit (1898, publiziert 1903) wieder von Raimund Rapp (Wien) aufgenommen wurde, der die Gerbung der Gelatineschicht [an den Bildstellen auf eine katalytische Wirkung des Silbers zurückführte.] („Phot. Chronik", 1904, S. 548.)

Dr. Riebensahm & Posseldt stellen farbige Photographieen dadurch her, daß sie Pigment-Leimschichten (nach Art des Pigmentpapieres) herstellen, jedoch unter Zusatz von Halogensilber. Man stellt nach dem Pigment-

verfahren Bilder her und entfernt schließlich mit Ammonium-
persulfat oder Wasserstoffsuperoxyd das im Licht reduzierte
Silber, so daß dann das reine Farbstoffleimbild zurückbleibt.
Mittels des Dreifarbenverfahrens werden ähnlich wie bei
Selles Verfahren u. s. w. polychrome Bilder erhalten. D. R.-P.
Nr. 144554 vom 26. September 1901 („Phot. Industrie", 1903,
S. 498).

Ueber das unglückselige Multico-Verfahren wurde
kürzlich in der Berliner „Gesellschaft von Freunden der
Photographie" völlig der Stab gebrochen. Riedeberger
demonstrierte das Verfahren und seine Resultate, worauf
Zschokke seine Ausführungen aus der November-Sitzung
wiederholte, daß dem Verfahren jede künstlerische und
wissenschaftliche Berechtigung fehle und daß die photo-
graphischen Vereine Stellung dagegen nehmen müssen.
Valentin hält das Problem der Farbenphotographie durch
Multico selbstverständlich für durchaus nicht gelöst.

Bruno Meyer erwähnt über das Multicopapier in der
„Deutschen Phot.-Ztg.", 1905, S. 92: „Bei der schwarzen
Abbildung (monochromen Photographie) sind wir im stande,
uns die Farben in der Phantasie zu ergänzen; darauf beruht
überhaupt die Erträglichkeit der einfarbigen Darstellung.
Sowie aber eine falsche Farbe dem Auge geboten wird, so
kommen wir darüber nicht hinweg. Diese falschen Farben
nehmen wir nicht an (wir deuten sie auch nicht in das Richtige
um) und dies tritt gerade bei dem Multicopapier hervor. —
Es ist das etwas für kleine Kinder zu Weihnachten." Man
kann es keinem verargen, wenn er einmal solche Versuche
macht; sie mögen einen guten Zweck haben und Mittel zur
Unterhaltung bieten.

Doppelfarbiges Pigmentpapier bringt die Firma
Hesekiel in Berlin in den Handel, z. B. solches mit schwarzer
Unterschicht und bräunlicher Oberschicht oder schwarzblau
und hellblau u. s. w. („Apollo", 1905, S. 55). [Durch diese
Fabrikation betritt Hesekiel dieselben vernünftigen Wege,
welche andere, z. B. Braun in Dornach, längst vor ihm
gingen; die in harmonischen Doppeltönen erzeugten Kopieen
liefern oft schöne Bildeffekte. Gleichzeitig scheint sich der
Geschmack des Publikums endgültig von dem meistens ab-
scheuliche und sinnlose Mischtöne gebenden Slavik-Hesekiel-
schen Multicopapier abzuwenden, welches in bunten
Mehrfarbenschichten eine Art Naturfarbenphotographie geben
sollte, bei welchem aber von theoretisch und praktisch irrtüm-
lichen Voraussetzungen ausgegangen worden war (siehe vorigen
Jahrgang dieses „Jahrbuches").]

Ueber Pigmentverfahren (photographisches Ein-
staubverfahren) schreibt E. Trutat in seinem Werke:
„Les procédés Pigmentaires" (Paris, Ch. Mendel, 1904).

Ueber Pigmentdruck siehe die 13. Aufl. von Dr. Liese-
gangs Kohledruck: „Der Pigmentdruck"; bearbeitet von
Hans Spörl. Leipzig, Ed. Liesegangs Verlag (M. Eger),
1905.

Ozotypie.

Fortschritte in der Ozotypie beschreibt der Erfinder
des Verfahrens, Thomas Manly, selbst in „The Amateur
Photographer" 1904, S. 177 („Phot. Chronik" 1904, S. 641).
Zunächst beschreibt Manly das Verfahren mit Pigmentpapier.
Dann berichtet er über seine Versuche, die Ozotypie zur Her-
stellung von Gummidrucken zu verwenden. Mit Hilfe der
Gummi-Ozotypie sollen sich durch ein einmaliges Drucken
Kopieen von großem Detailreichtum und feiner Gradation er-
zielen lassen. Das Sensibilisieren des Papieres geschieht in
derselben Weise wie bei der gewöhnlichen Ozotypie. Man
verwendet gute Zeichenpapiere und leimt mit zehnprozentiger
Gummiarabikumlösung, der 15 ccm einer zehnprozentigen
Chromalaunlösung zugegeben sind. Das Kopieren soll reich-
lich lange dauern und so lange währen, bis die Details in
den höchsten Lichtern sichtbar geworden sind. Gewaschen
wird wie im gewöhnlichen Verfahren. Zum Pigmentieren
kommt eine 50 prozentige Gummiarabikumlösung zur Ver-
wendung, die mit den Farben, welche die Ozotypie-Gesell-
schaft in geeigneter, für den speziellen Zweck hergerichteter
Form in den Handel bringt, vermengt wird. Das Säure-
Farbgemisch setzt man nun zusammen aus der Vorratslösung:

Wasser	300 ccm,
reine Schwefelsäure	3 „
Kupfersulfat	2 g,

von welcher 15 ccm mit 0,3 g Hydrochinon versetzt werden.
4,5 ccm dieser Hydrochinonlösung werden dann mit 15 ccm
der Gummi-Farblösung gut zusammengerieben. Das Aus-
breiten der Mischung geschieht mit Hilfe eines flachen
Schweinshaarpinsels, das gleichmäßige Verteilen mit einem
weicheren Pinsel. Die Gummischicht muß mindestens eine
halbe Stunde lang nach dem Auftragen feucht gehalten
werden, da die chemische Wirkung, welche das Bild erzeugt,
naturgemäß nur in dem feuchten Blatte vor sich geht. Nach

$^1/_2$ bis 1 Stunde wird die Kopie dann an der Luft getrocknet. Die Entwicklung wird in der Weise begonnen, daß man den pigmentierten Druck zunächst in Wasser von 16 bis 21 Grad C., Schicht nach unten, schwimmen läßt und sobald die höchsten Lichter schwach sichtbar zu werden beginnen, die Entwicklung mit dem Pinsel oder mit Hilfe der Brause zu Ende führt. Wenn die Gummischicht zu weich sein sollte und abzufließen droht, kann man die Kopie 10 Sekunden lang, Schicht nach. oben, in folgendes Härtebad legen:

Wasser 500 ccm,
Eisenchlorid 5 g,
Alkohol 7 ccm.

Filtrieren durch zwei Lagen starken Fließpapiers entfernt das milchige Aussehen dieser Lösung. Nach Eintauchen der Kopie in diese Lösung, welche stets für den Prozeß der Entwicklung bereit gehalten werden sollte, wird der Druck einige Minuten in kaltem Wasser gewaschen, worauf die Entwicklung fortgesetzt wird. Er ist durch die Behandlung im Härtebade genügend widerstandsfähig geworden, um die Einwirkung von Pinsel oder Brause ohne Gefahr ertragen zu können.

Das Eiweiß-Gummidruckverfahren („Phot. Mitt." 1904, S. 369). Ein Eiweiß-Gummidruck-Ozotypieverfahren, eine Modifikation des Gummidruckes, beschreibt R. Renger-Patzsch, welches dem Gummidruck gegenüber die Vorteile bedeutend höherer Lichtempfindlichkeit der Schicht haben soll, der besseren Wiedergabe der Halbtöne und Einzelheiten, so daß der Kombinationsdruck mit nur zwei Drucken auszuführen sei. Als Unterlage für den Kopierprozeß eignen sich alle für den Gummidruck erprobten Papiere. Papiere, welche einer Vorpräparation bedürfen, werden am besten mit einer Alaun-Leimpräparation versehen. Zu diesem Zweck werden 5 g kölnischer Leim in 100 ccm kaltem Wasser 12 bis 24 Stunden quellen gelassen und nach Schmelzen im Wasserbade mit 5 g Alaun, in 75 ccm Wasser gelöst, und mit noch 20 ccm absolutem Alkohol versetzt. Stark saugende Papiere werden nach Trocknen des ersten Aufstriches ein zweites Mal bestrichen. Das Papier wird sodann chromiert und später pigmentiert. Die Chromierungslösung enthält Fischleim und Formalin und kann durch die gleichzeitig leimende Wirkung dieser Lösung bei geeigneten Papieren die Vorpräparation fortgelassen werden. Die Pigmentierungslösung setzt sich aus Kolloïd, Farbe, etwas Säure und Entwicklersubstanz zusammen. Verfasser empfiehlt das Ansetzen folgender drei Vorratslösungen:

I. Sensibilisierungslösung für die Chromierung.

Destilliertes Wasser 100 ccm,
Ammoniumbichromat 15 g,
Mangansulfat 8 „
Borsäure 3 „

II. Gummilösung.

Destilliertes Wasser 100 ccm,
Gummiarabikum 50 g,
Karbolsäure 2—3 Tropfen.

III. Eisenvitriollösung als Zusatz zur Pigmentierung.

Destilliertes Wasser 30 ccm,
Ferrosulfat 1 g,
zehnprozentige reine Schwefelsäure . 1 ccm.

Das nach bekannten Mustern auf einer ebenen Unterlage befestigte Papier wird kurz vor dem Gebrauch mit folgender Chromierungslösung bestrichen:

Vorratslösung I 15 ccm,
absoluter Alkohol 2—5 „
Formalin 0,5—1 „
Fischleim 2 „

Sodann wird nach dem Trocknen pigmentiert mit:

Temperafarbe 0,5—5 g.
Eiweiß 12 ccm,
Vorratslösung II 5 „
„ III 2 „
destilliertes Wasser 10—20 ccm.

Zuerst wird die Farbe in die Reibschale gegeben und zusammen mit einer kleinen Menge Eiweiß mit Hilfe des Pistills verarbeitet. Nach und nach werden die übrigen Bestandteile der Pigmentierungslösung hinzugefügt. Der Gummizusatz macht die Schicht leichter löslich, kann aber auch fortgelassen werden. Mit Eiweiß allein erzielt man größere Feinheiten. Zum Aufstreichen der Pigmentierungslösung verwendet man zweckmäßig einen etwa 12 cm breiten, vollen Borstenpinsel, für den Ausgleich einen etwas kleineren von derselben Art mit 4 bis 5 cm langen Borsten. Nach dem Trocknen des Papieres im Dunkeln wird für die ersten Versuche am besten in direktem Sonnenlichte von einem normalen weichen Negativ kopiert. Das Vogelsche Photometer, in welches ein mit der Chromierungslösung bestrichenes Stück Papier gelegt wird, zeigt etwa 14 bis 16 Grade, wenn die Kopierzeit beendigt ist. Reichliches Belichten ist stets

empfehlenswert, da eventuell Ueberexpositionen durch die Art der Entwicklung ausgeglichen werden können ("Phot. Chronik" 1905, S. 17; „Phot. Wochenbl." 1904, S. 156).

Gummidruck.

Papiere für Gummidruck. Die Gebr. Hofmeister, H. W. Müller und Bernh. Troche in Hamburg haben sich über die von J. W. Zanders, Berg. Gladbach, für den Gummidruck fabrizierten Papiere wie folgt geäußert: Das für den Gummidruck hergestellte Schöpfpapier Nr. o Trochon extrarauh, rauh und glatt entspricht unseren Anforderungen in jeder Weise und ist damit ein für den Gummidruck wirklich brauchbares Papier geschaffen worden. Das Papier hat eine besondere Zähigkeit, ist fest und hart. Infolge dieser Eigenschaften und der außerordentlichen Stärke wirft es sich nicht in dem Maße wie anderes Papier bei großen Formaten, sobald es mit dem Farbgemenge bestrichen ist. Alle diese Eigenschaften machen das Papier zu einer für den Gummidruck idealen Unterlage ("Phot. Mitt." 1904, S. 7).

Wenn beim Gummidruck auf glatter Unterlage die Mitteltöne fortschwimmen, so liegt das nach Gaedicke entweder an zu kurzem Kopieren oder zu dicker Farbschicht. Das Kopieren muß so geleitet werden, daß in den Mitteltönen die Schicht bis zum Grunde schwerlöslich wird, während die Tiefen ganz unlöslich werden. Die Mitteltöne müssen dann in warmem Wasser eventuell unter Zuhilfenahme von etwas Pottasche und mechanischer Reibung zur harmonischen Wirkung gebracht werden. Die erste Bedingung dafür ist eine dünne Farbschicht; man kann diese nicht dünn genug auftragen. Wenn man glaubt, man müsse für tiefe Schwärzen die Farbe so stark auftragen, daß das gestrichene Papier auch tiefschwarz wirkt, so ist das ein Irrtum, der stets zu Mißerfolgen führen wird. Man muß in diesem Falle nur so viel Farbe auftragen, daß das gestrichene Papier grünlich grau wirkt, und wird später bemerken, daß die Schatten des farbigen Bildes so tiefschwarz erscheinen, wie man es nach der Farbe des Papieres gar nicht für möglich gehalten hätte. Das hat seinen Grund darin, daß die Farbe, die an sich grau gewirkt hat, im fertigen Bilde neben Weiß steht und hier im Kontrast dazu bedeutend dunkler erscheint. Die Regel ist also: dünne Farbschicht und Durchkopieren ("Phot. Wochenbl.").

Ueber Gummidruck in mehreren Farbtönen schrieb C. Puyo ("The Amat.-Phot." 1904, S. 296; „Revue suisse de

phot." 1904, S. 465; „Phot. Chronik" 1904, S. 662). Derselbe
macht zunächst auf eine Reihe von Fehlern aufmerksam, welche
leicht entstehen, aber auch leicht vermieden werden können.
Wenn beispielsweise in einem Landschaftsnegativ der Himmel
zu dicht und die Fernen sich nicht genügend vom Vorder-
grund abheben, oder in einem Porträtnegativ Hintergrund
und Haare in gleichem Tonwert wiedergegeben sind, ferner,
wenn Kleider zu weiß oder Schatten zu accentuiert gekommen
sind, so wird man sich in solchen Fällen durch eine lokale
Entwicklung des Druckes helfen können. Eine große Er-
leichterung wird man jedoch finden, wenn man zur Beseitigung
von Fehlern, welche durch genannte Ursachen entstehen
können, zum mehrfachen Drucken greift, besonders da lokale
Behandlung der Bilder eine häufig recht geschickte Hand
erfordert. Mit zwei Drucken kommt man z. B. bei einem
Landschaftsnegativ zum Ziel, in dem der mit Wolken bedeckte
Himmel so dicht ist, daß die Landschaft, wenn man so
kopieren würde, wie es der Himmel erforderte, vollkommen
überbelichtet und schwarz erscheinen würde. Anderseits
würde der Himmel weiß und detaillos werden, wollte man
ihn nur so lange kopieren, wie die Landschaft benötigen
würde. In solchen Fällen legt man zuerst eine feine und
zarte Schicht Farbgummi auf das Papier und reguliert die
Belichtungszeit so, wie es die Dichtigkeit des Himmels er-
fordert. Bei der Entwicklung bearbeitet man alsdann nur
den Himmel und überläßt die Landschaft sich selbst. Ist der
Himmel dann fertig und richtig entwickelt, so werden mit
dem Pinsel die fern gelegenen Partieen abgeschwächt und
die vordersten Flächen mit einem Schwamm fortgewischt.
Danach wird der Druck getrocknet und zwecks Härtens mit
Alaun behandelt. Auf diese erste Schicht wird eine an
Gummi und Farbe sehr reiche zweite aufgetragen und die
Exposition derart bemessen, daß die Landschaft mit allen
ihren Einzelheiten tadellos wiedergegeben wird. Sobald dann
der landschaftliche Teil des Bildes richtig entwickelt ist, wird
der Himmel so lange mit dem Schwamm behandelt, bis der
erste Druck wieder zum Vorschein gekommen ist. Die not-
wendigen Uebergänge von Landschaft zu Himmel müssen
dann weiterhin mit dem Schwamm geschickt herausgearbeitet
werden. Sind bei dem Einstellen einer Landschaft Irrtümer
vorgekommen oder durch den Gebrauch einer Handkamera,
welche auf Unendlich eingestellt war, vordere Partieen weniger
scharf wiedergegeben worden als weiter zurückliegende, so
kann man sich auch durch zweimaliges Drucken helfen. Man
verfährt dann so, daß man für den ersten Druck, welcher die

scharfen Teile, wie den Himmel und die Ferne, wiedergibt, zwischen Negativ und Papier ein Blatt Gelatine oder Celluloïd legt, so daß die Schärfe der genannten Partieen vermindert wird. Beim zweiten Druck werden dann die unschärferen Partieen ohne jede Zwischenlage gedruckt.

Unlöslichkeit von Gummidruckschichten. In der wärmeren Jahreszeit tritt beim Trocknen des chromierten Gummidruckpapieres leicht Unlöslichkeit ein, wogegen folgendes Mittel hilft: Nach dem Auswaschen des Chroms lege man die Kopie etwa $^1/_2$ bis 1 Minute in ein Bad von einprozentiger wäßriger Pottaschelösung. In diesem Bade beginnt bereits ein schwaches Erscheinen der Lichtpartieen, hierauf wird, wie die Gebrauchsanweisung besagt, entwickelt. Die Entwicklung erfährt durch diese Behandlung eine bedeutende Verkürzung. Sollte die Kopie zu lange belichtet sein, so kann dieselbe nochmals in das Vorbad gebracht werden (Höchheimer & Co., „Deutsche Phot.-Ztg." 1904, S. 425).

Kopierrahmen für Gummidruck, welche die Anbringung von Paßmarken entbehrlich machen, bringt die Firma Langer & Co. in Wien in den Handel („Photo-Sport" 1905, S. 25).

Eine ausführliche Anweisung zur Anfertigung von Gummidrucken, namentlich von Mehrfarbengummidrucken, gibt H. Cl. Kosel in „Photo-Sport" 1905.

Ueber Gummidruck schrieb M. Arbuthnot in „The Amateur Photographer" 1904, S. 414).

Im Verlag von Gauthier-Villars, Paris, erschien (1905): A. Maskell und R. Demachy, „Le Procédé a la gomme bichromatée".

Im Verlage von Wilhelm Knapp in Halle a. S. erschien ein Buch über den „Gummidruck" von Dr. Wilhelm Kösters. 1904.

Ueber Gummidruck, Artigue- und Fressonpapier siehe L. Rouyer, „La Gomme Bichromatée" (Ch. Mendel, Paris 1904).

Otto Scharf gibt in „Phot. Mitt." 1905, S. 53, sehr beachtenswerte Regeln für Gummidrucker.

Ueber Ozotypie-Gummidruck siehe „Ozotypie" auf S. 458 dieses „Jahrbuchs".

Photographie auf Leinwand, Seide, Holz u. s. w.

Die Neue Photographische Gesellschaft, Akt.-Ges. in Berlin-Steglitz, erhielt ein D. R.-P. Nr. 154101 vom 30. Mai 1903 auf ein Verfahren zur Verhütung des Mattwerdens von lichtempfindlichen, glänzenden Geweben, wie Seide, Satin u. s. w., in photographischen Bädern, bei welchem diese Gewebe vor dem Aufbringen der lichtempfindlichen Schicht mit einem Ueberzuge von Kollodium versehen werden („Phot. Chronik" 1904, S. 645).

Die Elektro- und photochemische Industrie, G. m. b. H. in Berlin, erhielt ein D. R.-P. Nr. 152798 vom 22. Februar 1901 auf ein Verfahren zur Herstellung von lichtempfindlichen Geweben aller Art, Holz, Leder und dergl. Die Gewebe werden mit solchen löslichen Stärkearten getränkt, die durch Eintrocknen in fast allen Lösungsmitteln unlöslich werden („Phot. Chronik" 1905, S. 19).

Ein D. R.-P. Nr. 151973 vom 23. April 1903 (Zusatz zum Patent 146934 vom 7. Januar 1903) nahm Hermann Kuhrt in Berlin auf ein Verfahren zur Herstellung von lichtempfindlichen Stellen auf verschiedene Unterlagen. Als Unterlagen werden Celluloïd, Hartgummi, Glas, Porzellan, Metall, Holz und Webstoffe verwendet („Phot. Chronik" 1904, S. 530).

Ueber Photographie auf Seide schreibt A. Parzer-Mühlbacher in seinem photographischen Unterhaltungsbuche (vergl. auch „Der Amateur" 1905, S. 28).

Ueber die Photographie in der Weberei und das Mißlingen der praktischen Ausbeutung der bezüglichen Szczepanikschen Erfindung ist wiederholt berichtet worden. Szczepanik versuchte, durch Photographie Patronen für die Jacquard-Weberei herzustellen; diese Patronen wurden dann auf Metallplatten kopiert und in eine elektrische Kartenschlagmaschine gebracht. Die für diese Erfindung gegründete Aktiengesellschaft hatte mit technischen und schließlich finanziellen Schwierigkeiten zu kämpfen; Ende 1903 sollte ihre Fabrikeinrichtung versteigert werden. Die Angelegenheit wurde vorläufig geschlichtet; kürzlich fand aber, wie die „Wiener Freie Phot.-Ztg." berichtete, im Wiener Versteigerungsamt die Auktion von Sachen der liquidierten Gesellschaft statt. Viele Einrichtungsgegenstände wurden zu fabelhaft billigen Preisen losgeschlagen, manche Apparate und Objektive fanden gar keine Käufer. Das bekannte, von Zeiß konstruierte Anamorphot für Bildverzerrung wurde um 300 Kr. ausgerufen, ohne einen Bewerber zu finden. Auf Seide kopierte

Photographieen gingen um 60 h bis 4 K ab. Für die teuren Kartenschlagmaschinen, die in Wien nicht recht funktionierten, wurden 600 bis 2000 K erzielt. Damit hat diese Gesellschaft ihr Ende gefunden. Die „Soc. des inv. Szczepanik" — eine zweite Gesellschaft — betreibt die Sache weiter. Vor kurzem soll es ihr gelungen sein, ziemlich gute, durch photographische Patronen hergestellte Webereien anzufertigen, denen aber noch die zarten Halbtöne mangeln. Der Erfinder befaßt sich jetzt mit der Farbenphotographie („Prager Tagbl.").

In der Liverpool Technical School sind Versuche angestellt worden, Photogravuren auf Gewebe zu drucken. Die Wirkung derartiger Drucke ist vermutlich eine sehr gute. Sehr geeignet ist Satin, der fein und dicht gewebt ist, in gelber, rosa und hellblauer Farbe. Die Druckplatten ätzt man in den Tiefen etwas kräftiger als für Papierdruck erforderlich ist. Die Druckfarbe verdünnt man in geeigneter Weise mit gekochtem Leinöl. Nicht trocknende Oele darf man nicht verwenden. Bevor man die eingeschwärzte Platte mit dem Stoffe, der vorher leicht gefeuchtet wird, belegt, erwärmt man sie wieder gelind, legt den Stoff auf. und darüber ein Blatt Kupferdruckpapier und dann das Drucktuch, worauf man langsam und stetig durch die Presse zieht und den Druck abhebt. Auf Seide druckt es sich schwieriger, da infolge des Glanzes und der Sprödigkeit des Stoffes die Farbe nicht gut angenommen wird. Wenn man aber Farbe, Feuchtung und Wämre genau abstimmt, erreicht man auf Seide Drucke von großer Schönheit und Transparenz. Bei schwarzen Stoffen druckt man vorher mit Silberbronze oder weißer Farbe einen hellen Grund auf. Unter Zuhilfenahme der Lithographie lassen sich auch hübsche farbige Bilder herstellen („Proceß Photogram" 1904, S. 129; „Phot. Chronik" 1904, S. 203).

Photoplastik.

Als · erster schlug der Bildhauer Villème in Paris 1861 das photomechanische Verfahren vor, d. h. die photographische Kamera zu möglichst vielen Aufnahmen desselben Objektes von verschiedenen Standpunkten aus zu verwenden. Diese wurden auf den Modellierblock übertragen und lieferten die Hauptumrisse des Modells. Poetschke verbesserte 1891 das Verfahren in der Weise, daß er durch einen Schlagschatten die Profile charakterisierte. 1897 arbeitete Selke ein ähnliches System aus, bei welchem die Schnitte parallel statt, wie bei Poetschke, radial sind. Ein anderes, wenig

bekanntes Verfahren ist das von Kutzbach. Der Photographie näher kommt das photochemische Verfahren, bei welchem das Quellungs-, resp. Auflösungsvermögen der bebelichteten Chromatgelatine nutzbar gemacht wird. Die Verfahren von Magnin, Hill & Barral, Lernac u. a. sind zur Photoplastik nicht vollkommen geeignet, Carlo Baese gibt ein neues Verfahren an: Das Modell wird derart beleuchtet, daß die Lichtstrahlen senkrecht zur Objektivachse des Aufnahmeapparates auf das Modell fallen. Geringe Abweichungen aus dieser theoretisch richtigen Lage sind praktisch zulässig. Das Licht, das von oben und von den Seiten her das ganze Objekt beleuchtet, muß derartig abgestuft sein, daß die hervorspringendsten der zu reproduzierenden Teile das meiste Licht bekommen und die hintersten am wenigsten, bei entsprechender Gradation für die dazwischenliegenden Teile. Diese Abstufung kann auf die verschiedensten Weisen erhalten werden, am einfachsten aber dadurch, daß man in der Bildebene der beleuchtenden Projektionsapparate ein prismatisch geschliffenes Rauchglas oder dergl. anordnet, welches die proportionale Löschung des Lichtes von vorn nach hinten ohne weiteres besorgt. Ebensogut kann auch die gewünschte Abstufung durch die Dauer der Belichtung erfolgen, etwa durch langsame Verschiebung eines undurchsichtigen Schirmes auf der Bildbühne der Projektionslaterne oder auch durch schnelles Hindurchziehen eines Streifens, auf dem undurchsichtige und transparente Stellen in entsprechender Weise verteilt sind. Diese Vorrichtungen haben den Zweck, jeden Punkt des Modells mit einer seiner Reliefhöhe entsprechenden Lichtmenge zu beschicken. Mit einem Wort: Es soll die Schwärzung allein von der Höhe des Reliefs abhängig sein. Man fertigt von demselben Modell ein zweites Negativ bei umgekehrter Beleuchtung an und erhält dann nach einer gleichen Konstruktion eine Schwärzungskurve, während gleichzeitig von dem ersten Negativ ein Glasdiapositiv hergestellt wird. Nun denkt man sich das Negativ und das Glasdiapositiv aufeinander gelegt und in der Durchsicht betrachtet. Die Bilder decken sich vollständig, da sie Aufnahmen ein und desselben Objektes von demselben Standpunkte sind. Führt man die gleiche Konstruktion für alle Punkte durch, so erkennt man, daß durch die Uebereinanderdeckung ein Bild entstanden ist, welches in den Deckungsunterschieden die Höhenverhältnisse des Modells genau wiedergibt und völlig unabhängig ist von Beleuchtungswinkeln und allen durch Reflex und Farbe (z. B. blonde Haare, rote Lippen) hervorgerufenen Zufälligkeiten. Fertigt man von dieser Platte einen

Abklatsch an und läßt diesen quellen, so erhält man somit ein dem Modell völlig entsprechendes Relief. Das Problem, von einem beliebigen Original auf rein photographischem Wege eine Plastik herzustellen, erscheint auf diese Weise der Lösung nahe gebracht. Illustrationen zeigen Frauenbildnisse als Plaquetten, wie sie nach einer Naturaufnahme nach dem Verfahren von Carlo Baese in Florenz angefertigt wurden („Prometheus" 1904, S. 481).

Die Reliefphotographie von Carlo Baese wird in „Photographie" 1904, S. 343, ferner in der „Phot. Korresp." 1904, S. 391, mit zahlreichen Figuren beschrieben.

Ein ergänzender Bericht zur Reliefphotographie von Baese findet sich in „The Phot. Journ." 1904, S. 248).

Aetzung in Kupfer, Stahl, Zink u. s. w. — Heliogravure. — Woodburydruck. — Galvanographie und Galvanoplastik.

Ueber das schlechte Aussehen, das viele Zinkätzungen besitzen, schrieb B. Norton folgendes: Der graue Ton, den das Zink beim Aetzen annimmt, rührt nach seiner Meinung von unreiner Säure her. Der Uebelstand läßt sich beseitigen, wenn man auf je 500 ccm Aetzflüssigkeit 30 ccm 40 prozentiger Gummilösung zusetzt. Die geätzte Platte hat dann silberartiges Aussehen. Bußt schrieb über denselben Gegenstand und sagt, man erhalte silberglänzende Aetzungen in nachstehendem Aetzbade:

Wasser 160 Teile,
Salpetersäure 4 „
Alaun 4 „

Halbtonätzungen sollen in diesem Bade weicher ausfallen. Blundell sagt folgendes: Der graue Ton auf geätzten Zinkplatten rührt von der Säure und dem Zink her. Je mehr Schwefelsäure in der Aetzflüssigkeit enthalten und je mehr Blei das Zink hat, um so schmutziger die Aetzung. Um in solchen Fällen Silberglanz zu erzielen, tauche man die Platte in starke Salpetersäure und spüle sofort mit viel Wasser ab („Proceß Photogram" 1904, S. 166; „Phot. Chronik" 1904, S. 674).

In der „Phot. Korresp." (1903, S. 8) hatte A. Albert schon einen derartigen Vorgang beschrieben; die fertig geritzte Platte wird nach der Herstellung der Probedrucke mit Farbe, wie zur Reinätzung, aufgetragen, mit Asphalt eingestaubt, erwärmt und dann in einem 1 bis 1¹/₂ prozentigen Salpeter-

säurebad ¹/₃ bis ³/₄ Minuten geätzt. Dann werden mittels
eines Schwammes in reinem Wasser die geätzten Stellen sorg-
fältig gereinigt und in einem verstärkten Aetzbade 5 bis
8 Sekunden geätzt, wieder im Wasser gereinigt und mit
möglichster Beschleunigung mit Terpentinöl von der Farbe
abgeputzt, mit feinen Sägespänen abgerieben und unter
Erwärmen rasch getrocknet.

Auf ein Verfahren zum elektrolytischen Aetzen
von Druckformen aus Zink nahmen Dr. Otto C. Strecker
in Darmstadt und Dr. Hans Strecker in Mainz ein D. R.-P.
Nr. 158757. Bei der elektrolytischen Herstellung von hoch-
geätzten Zinkographieen und Reliefätzungen für lithographi-
schen Metalldruck konnte man bisher nur dann einen brauch-
baren Aetzgrund (tief geätzte Stellen) erhalten, wenn man
ganz reines Metall, z. B. Zink, verwendete. Die selbst in den
besten Marken des Handels stets vorkommenden Blei-, Eisen-
und Kohleverunreinigungen verursachten nämlich ungleich-
mäßige Lösung des Zinks, und man erhielt einen rauhen,
zerfressenen Aetzgrund, der Farbe annahm und mitdruckte.
Nach vorliegender Erfindung läßt sich nun selbst bei Ver-
wendung von unreinem Zink guter und glatter Aetzgrund
erzielen, wenn man bei der Aetzung der als Anode geschalteten
Zinkplatte eine Stromdichte von mindestens 2 Ampère für das
Quadratdecimeter metallischer einseitiger Anodenfläche benutzt.
Die Verwendung dieser hohen Stromdichte bewirkt, daß aus
der Zinkplatte, welche in jedem Fall als eine kohlenhaltige
Legierung von Zink mit Blei aufzufassen ist, das Zink rasch
und glatt herausgelöst wird, während die Verunreinigungen,
die entweder an sich unlöslich (Kohle) oder schwer löslich
(Blei) sind, als an der Platte lose haftender schlammiger
Ueberzug zurückbleiben. Wird der Ueberzug späterhin von
der Platte entfernt, so erscheint darunter ein glatter Aetz-
grund. Unter Anwendung einer entsprechenden Dynamo-
maschine lassen sich nach dem neuen Verfahren selbst große
Zinkbleche ätzen. Der infolge der Einwirkung des Stromes
auf der geätzten Platte gebildete Ueberzug von Verun-
reinigungen haftet hinreichend fest, so daß man ihn mit der
Platte zusammen aus dem Bade herausheben kann, wodurch
man das Bad von Trübung und Verunreinigungen frei hält.
Verwendet man für das in der beschriebenen Weise rein ge-
haltene Bad Zinkacetat oder Zinkformiat und bemißt gleich-
zeitig die Kathode derart, daß auch an ihr eine hohe Strom-
dichte auftritt, so wird die Durchführung eines Dauerbetriebes
ermöglicht. Bei hoher Stromdichte auch an der Kathode
wird nämlich das Zink an der Kathode in einer zusammen-

hängenden, fest anhaftenden Schicht ausgeschieden. Auf diese Weise werden einerseits Kurzschlüsse durch leitende Metallbrücken zwischen den Platten vermieden und anderseits wird das Bad auch beim Dauerbetriebe in seiner Zusammensetzung konstant erhalten. Das Verfahren wird zweckmäßig in folgender Weise ausgeführt: Die mit fetter Zeichnung oder fettem Umdruck versehene Zinkplatte wird mit Farbe eingewalzt, gummiert und mit Auswaschtinktur oder Terpentin über dem getrockneten Gummi ausgewaschen. Alsdann schützt man die Zeichnung durch Ueberziehen mit fetter Asphaltlösung, trocknet und wäscht aus. Die so vorbereitete Platte wird nun als Anode in ein Bad eingehängt, das aus einer etwa zehnprozentigen Zinkacetatlösung besteht und eine Zinkkathode besitzt. Darauf wird durch das Bad ein Strom geschickt, der eine Stromdichte von mindestens 2 Ampère für das Quadratdezimeter metallischer einseitiger Anodenfläche erzeugt. Hat die Einwirkung des Stromes etwa 20 Minuten gedauert, so ist in der Regel die Aetzung für lithographische oder ähnliche, leichter geätzte Druckverfahren tief genug. Die Platte wird dann aus dem Bad genommen und sofort durch eine neue ersetzt. Die herausgehobene Platte, an der sämtliche Verunreinigungen und Zusätze des Walzzinks haften, wird nun mit einem weichen,, nassen Tuch oder dergl. abgerieben. Man überstreicht sie alsdann mit Zinkätze oder Säure, die das Blei fällt oder löst, um die letzten noch anhaftenden Bleiteilchen in farbloses, weißes, beim Druck nicht störendes oder in lösliches, abwaschbares Salz umzuwandeln. Patent-Ansprüche: 1. Verfahren zum elektrolytischen Aetzen von Druckformen aus Zink, dadurch gekennzeichnet, daß man an der Zinkplatte eine Stromdichte von mindestens 2 Ampère auf 1 qdm der einseitigen metallischen Oberfläche benutzt, zu dem Zweck, auch unreines Zink verwenden zu können, dessen Beimengungen dann als ein an der Platte lose haftender schlammiger Ueberzug ausgeschieden werden. 2. Ausführungsform des Verfahrens nach Anspruch 1, gekennzeichnet durch Anwendung einer der Stromdichte an der Anode etwa gleichen Stromdichte an der Kathode in einem Bade von Zinkacetat oder Zinkformiat oder anderer Zinksalze, welche ebenso wie die genannten Zinksalze bei hoher Kathodenstromdichte das Zink an der Kathode in zusammenhängender, fest anhaftender Form ausscheiden, zu dem Zweck, das Bad dauernd rein und konstant zu halten ("Papier-Zeitung" 1905, S. 78).

Rembrandt-Heliogravure. Es wird von dem betreffenden Trockenplatten-Negativ ein Kollodion-Diapositiv

in der Kamera hergestellt, dieses mit Quecksilber (nicht mit
Kupfer), jedoch nicht zu hart verstärkt, weil sonst die Helio-
gravure zu kontrastreich wird. Kopiert wird auf eine nicht
gestaubte Kupferplatte mit Fischleim, dann nach dem Kopieren
mit Kolophonium eingestaubt, ganz schwach angeschmolzen
und hierauf mit einer einzigen Eisenchloridätze durchgeätzt.
Dieses Verfahren ist gut geeignet für Postkarten u. s. w. und
kann auch für den Druck in der Kupferdruck-Schnellpresse
verwendet werden.

Für den Druck von Ansichtskarten findet der Hand-
pressendruck von Heliogravureplatten in mehreren Anstalten
Anwendung, indem man 12, 16 und mehr solcher Bilder auf
einer Platte vereinigt und ätzt.

Auf ein dem Naturselbstdruck ähnliches Verfahren
erhielt F. A. Brockhaus in Leipzig das D. R.-P. Nr. 148101
mit folgendem Patent-Anspruch: Verfahren zur Herstellung
naturgetreuer Muster von Spitzen, Rüschen und sonstigen
Textilerzeugnissen mit Formen, die durch Einpressung der
Naturmuster in ein geeignetes Formmaterial, wie z. B. er-
weichtes Celluloïd, gewonnen sind, dadurch gekennzeichnet,
daß man unter Zuhilfenahme einer zu der Form passenden
Gegenform das Muster prägt, gegebenenfalls unter gleich-
zeitigem Drucken des Grundes („Papier-Zeitung" 1904, S. 270).

Glasätzung. Das D. R.-P. Nr. 116856 vom 13. Juli
1899 für Eduard Vogl in München bezieht sich auf die
Herstellung von Glasätzungen mit Hilfe eines auf photo-
graphischem Wege gewonnenen Deckbildes, wie solches z. B.
in der Patentschrift 39956 beschrieben ist. Belichtet man
nämlich eine mit Chromatgelatine oder lichtempfindlichem
Asphalt überzogene Glasplatte unter einem photographischen
Negativ des wiederzugebenden Originals und entwickelt in
bekannter Weise durch Wegwaschen der löslich gebliebenen
Teile, so entsteht ein positives Bild des Originals in gehärteter
Gelatine oder unlöslichem Asphalt, in dessen Halbtönen und
Lichtern die Glasplatte mehr oder weniger zu Tage tritt.
Aetzt man nun, eventuell nach Verstärkung des Bildes mit
Deckgrund, so erhält man ein Bild, dessen Lichter tiefer
geätzt sind als die Schatten, so daß man also, falls die Glas-
platte in der Masse gefärbt war, in der Durchsicht ein posi-
tives Bild des Originals erblicken würde. Das so erzielte
Relief wird allerdings verhältnismäßig flach sein. Es ist aber
auch bereits eine Vervollkommnung des Verfahrens bekannt
(vergl. z. B. Niewenglowski, „Applications de la photo-
graphie aux arts industriels", Paris, S. 116 bis 121), die es er-
möglicht, durch mehrstufiges Aetzen eine größere Relieftiefe

und dementsprechend auch größere Modulation der Halbtöne
zu erzielen. Hiernach wird zuerst nur ganz kurz belichtet,
so daß sich lediglich die tiefsten Schatten abbilden, entwickelt
und geätzt, so daß außer den Lichtern auch die größte Zahl
der Halbtöne ziemlich gleichmäßig eingeätzt wird. Dann wird
die Platte neu sensibilisiert, etwas länger belichtet, so daß
sich schon ein Teil der Mitteltöne mit abbildet, wieder ent-
wickelt und geätzt. Hierbei wird bereits ein Teil der Mittel-
töne nicht mehr eingeätzt. Sodann wird zum dritten Mal
sensibilisiert, wieder etwas länger belichtet und abermals ent-
wickelt und geätzt u. s. w., bis alle Töne wiedergegeben sind.
Die vorliegende Erfindung beabsichtigt nun, die gleiche
Wirkung auf einfachere Weise mit nur einmaliger Belichtung
zu erreichen, nämlich durch die Anwendung des aus der
englischen Patentschrift 8950 (1891) für Metallätzungen be-
kannten Verfahrens der stufenweise erfolgenden Entwicklung
und Aetzung. Hierbei werden nach normaler Belichtung zuerst
nur die Lichter entwickelt und eingeätzt, dann die hellsten
Halbtöne entwickelt und mit den Lichtern eingeätzt, hierauf
die mittleren Halbtöne entwickelt und mit den bereits ge-
ätzten Stellen eingeätzt u. s. w., bis alle Töne wiedergegeben
sind. Das Resultat ist auch hier ein Glasbild, dessen Lichter
am tiefsten und dessen Schatten am wenigsten tief eingeätzt
sind. Das Verfahren wird nach dem Obigen am besten auf
in der Masse gefärbte Gläser angewendet, doch kann man
auch mit Ueberfanggläsern oder ganz farblosen eigenartige
Wirkungen erzielen. Die eingeätzten Bilder können in be-
kannter Weise mit weißem Karton, Spiegelmasse und dergl.
hinterlegt oder auch direkt versilbert, vergoldet u. s. w. werden.

Ueber „Heliogravüre auf Geweben" siehe „Photo-
graphie auf Geweben".

Kopierverfahren mit Asphalt, Chromeiweiß und Chromleim.

B. Mallenkovic stellte Untersuchungen über den natür-
lichen Asphalt und seine Verfälschungen an; er untersuchte
die Asphaltgruben auf ihr Verhalten gegen Natronlauge,
Alkohol, Aceton, Brom u. s. w. und fand, daß sich alle Asphalt-
surrogate bis zu einem gewissen Grad auch quantitativ nach-
weisen lassen. Petroleumpeche sind chemisch mit den Natur-
asphalten nicht identisch. Auch die Steinkohlenteerpeche
werden in der Abhandlung berücksichtigt („Oesterr. Chem.-
Ztg.", 1905, S. 123).

Jan Vilim in Prag erhielt ein D. R.-P. Nr. 150031 vom 22. April 1902 auf ein Verfahren zur Herstellung einer körnig eintrocknenden, lichtempfindlichen Asphalt- lösung. Nach dem bekannten Asphaltverfahren können Halbtonnegative bisher in einfacher Weise auf glatten Flächen nicht kopiert werden. Man muß den Halbton durch ein Netz feiner Linien brechen, so daß er in lauter Punkte zerfällt. Dann erst wird die Aetzung ausführbar. Zweck der Er- findung ist ein verläßliches Verfahren, bei welchem man sowohl für Buch-, als auch für Steindruck auf glatten Flächen ohne Anwendung eines Rasters und dergl., überhaupt ohne jede Zwischenmanipulation Druckformen für Ein- und Mehr- farbendruck direkt nach einem beliebigen gewöhnlichen Halb- tonnegativ herstellt. Um das zu erzielen, wird der Asphalt zuerst durch Behandlung mit verschiedenen Stoffen, wie durch Reinigung z. B. mit Aether in bekannter Weise lichtempfind- licher gestaltet, d. h. er kann durch verschiedene bekannte Lösungsmittel in Bestandteile geschieden werden, welche verschieden lichtempfindlich sind und in ihrem sonstigen Ver- halten, wie z. B. gegen die Einwirkung von Säuren, wie es beim Aetzen von Druckformen eintritt, nicht dieselben Eigen- schaften aufweisen. Die Lösung wird weit genug geführt, um den Asphalt lichtempfindlich zu bereiten, man entzieht ihm aber die fremden, lichtunempfindlichen Bestandteile nur so weit, daß die Kornbildung der damit erzeugten Schichten erhalten bleibt Der richtige Moment, bis zu welchem die Lösung fortgesetzt werden soll, läßt sich danach leicht er- kennen, indem an der trocken gewordenen Schicht das Korn deutlich sichtbar ist. Asphalt jeder Art eignet sich hierfür, wenn er nur fein genug zerrieben wird. Der so vorbereitete Asphalt wird nun in einer aus Benzol, Alkohol, Aether und Chloroform bestehenden Mischung gelöst. Alle diese Sub- stanzen sind bereits einzeln oder in Mischung einiger von ihnen zu gleichem Zwecke benutzt worden. Durch Versuche wurde aber ermittelt, daß nur die gleichzeitige Anwesenheit aller Bestandteile in der Mischung das mit der Erfindung bezweckte Resultat gewährleistet, nämlich die Erreichung eines feinen druck- und ätzfähigen Kornes. Das entstehende Korn ist ein feines Schlangenkorn, das anscheinend durch die verschiedene Verdunstungsschnelligkeit der einzelnen Be- standteile zu stande kommt. Die besten Mischungsverhältnisse sind wie folgt: a) für Grobkorn: Asphalt, Benzol, Alkohol, Aether und Chloroform im Verhältnisse $1:1:4:5:10$ und b) für Feinkorn: $1:1:2^{1}/_{2}:5:10$, so daß das Verhältnis Benzol, Alkohol, Aether und Chloroform rund $1:3:5:10$ beträgt.

Der vorbereitete Asphalt wird in einer dieser Mischungen gelöst und diese Lösung in geeigneter dicker Schicht (3,8 ccm auf 19 qdm Fläche) auf eine glatte Metall- oder Steinfläche aufgetragen und getrocknet, wobei auch zweckentsprechende Temperatur, etwa von 15 bis 30 Grad C., und entsprechende Feuchtigkeitsverhältnisse im Arbeitsraume herrschen müssen. Sodann wird unter einem gewöhnlichen Halbtonnegativ kopiert. Um feine Partieen des Bildes bei bezeichneter Schlußbehandlung nicht zu verlieren, deckt man die Platte mit angefeuchtetem Filterpapier zu. Die Schlußbehandlung einer solchen Kopie besteht in der einfachen Entwicklung mit geeignet gemischten Terpentinölen, Benzin, Benzol und ähnlichen Stoffen, wobei Teile der aus mehreren Substanzen bestehenden, belichteten Kornasphaltschicht und zugleich sämtliche unbelichtete Stellen der Gesamtschicht entfernt werden und an dem fertig entwickelten Bilde die Kornzerlegung schön bemerkbar ist. Eine solche Platte ist nach der üblichen Behandlung des Aetzens druckfertig gestellt.

„Ein letztes Wort über den Halbton“ siehe William Gamble, S. 135 dieses „Jahrbuches“.

Herstellung einer haltbaren Eiweißlösung für den Kopierprozeß auf Metallen von Franz Novak. Zur Herstellung der lichtempfindlichen Schichten im amerikanischen Emailverfahren oder für das gewöhnliche Chromatalbuminverfahren benötigt man eine Eiweißlösung 1 : 7 in Wasser. Derartige Lösungen unterliegen aber dem Fäulnisprozeß und sind nur kurze Zeit haltbar. Man kann aber die Albuminlösung durch Zufügen von fäulniswidrigen Substanzen haltbar machen und ist dadurch im stande, sich größere Quantitäten von Vorratslösungen, mit denen man geraume Zeit ausreicht, herzustellen. Man bringe zu diesem Zwecke z. B. 140 g trockenes Albumin in eine geräumige Reibschale, setze 980 ccm Wasser hinzu, in dem 2 g feste Karbolsäure gelöst wurden, und lasse hierauf das Eiweiß zwei bis drei Stunden in Wasser aufweichen; dann verreibt man das Gemenge so lange mit dem Pistille, bis vollständige Lösung eingetreten ist, und filtriert die Flüssigkeit durch Baumwolle. Es empfiehlt sich, die Vorratslösung in einer lose verschlossenen Flasche aufzubewahren. Derartig präparierte Eiweißlösungen halten monatelang und geben tadellose, lichtempfindliche Schichten („Phot. Korresp.“, 1904, S. 217).

Gelatine-Bichromatdruck („Leimdruck“). Dr. Ludwig Straßer beschrieb im „Phot. Centralbl.“, 1903, S. 73, eine Arbeitsweise, deren Resultate, wie er daselbst angibt, wesentlich bessere sein sollen, als die nach den Angaben

von Manly und von Foxlee erzielten. Sein Verfahren soll
eine Mittelstellung zwischen Kohle- und Gummidruck
einnehmen und den Vorteil haben, daß (da die Vorpräparation
der Papiere fortfällt) jedes, selbst das schlechteste Papier, sowie
die billigsten Anstreicherfarben angewendet werden können.
Da Gelatine hier allein als Bindemittel der Farbe dient, nennt
Straßer dieses Verfahren „indirekten Gelatinedruck"
oder einfacher „Leimdruck".

Lithographie und Photolithographie. — Zinkflachdruck. — Algraphie. — Umdruckverfahren.

Photolithographie mittels Asphalts wird für Halb-
tonbilder im Sinne alter Methoden an einzelnen Instituten mit
Erfolg verwendet. Das „Photo-Magazin" (1904, S. 62) empfiehlt
eine Lösung von 20 g Asphalt, 300 g Chloroform, 100 g Benzol
und 30 Tropfen Lavendelöl. Damit wird der lithographische
Stein überzogen und unter einem Korn-Rasternegativ belichtet.
Entwickelt wird durch Reiben mit einem in gleiche Teile
Leinöl und Terpentinöl getauchten Baumwollbäuschchen; dann
wird mit Gummi und wenig Säure geätzt.

Ueber Photolithographie schrieb Ebeling in
der „Photogr. Rundschau". Ein gut geleimtes, satiniertes
und starkes Papier wird mit einer gleichmäßigen Gelatine-
schicht überzogen, getrocknet und in folgendes Bad ge-
legt: 15 Teile destilliertes Wasser, 17 Teile doppeltchromsaures
Kali, 10 Teile Alkohol und 1¹/₂ Teile Ammoniak. — Schicht
nach unten, Blasen vermeiden, 5 bis 10 Minuten liegen lassen,
an finsterem, luftigem Orte trocknen. — Um gute Resultate
zu erzielen, ist eine gute, durchsichtige und stark gedeckte
Platte nötig. Ueberkopieren muß vermieden werden. Die
Kopie muß hellbraun erscheinen. Die ganze Schicht wird
mit Umdruckfarbe leicht angeschwärzt, sodann ins warme
Wasser gelegt und mit einem weichen Wattebausch leicht
überfahren, hierdurch wird auf den harten Stellen, wo das
Licht stark wirkt, die Farbe festsitzen und von den anderen
Stellen sich abwischen lassen. Nun wird die Kopie getrocknet,
dann zwischen feuchtes Saugpapier gelegt, auf einen Litho-
graphiestein (Solenhofer Kalkstein) aufgelegt und durch eine
Steindruckpresse unter starkem Druck durchgezogen, wodurch
sich die Farbe auf den Stein überträgt. Da dieser Stein sehr
porös ist, saugt er die Farbe ein; nun wird er mit einer
Farbwalze überwalzt und die Farbe bleibt auf der Zeichnung

haften, während die übrigen feucht gehaltenen Stellen des Steines die fette Farbe abstoßen. Von einer solchen Zeichnung lassen sich dann tausende Abdrücke anfertigen.

Auf ein Verfahren zur Herstellung eines gekörnten Chromatgelatine - Umdruckpapieres erhielt Ignaz Sandtner, Neratowitz (Böhmen), ein D. R.-P. Nr. 149995 vom 27. Februar 1900. In der Patentschrift 70697 findet sich ein Verfahren zur Herstellung eines photographischen Chromgelatine-Umdruckpapieres beschrieben, bei dem in das fertig sensibilisierte Papier mechanisch ein Korn eingepreßt wird. Der erstrebte Zweck, die Zerlegung eines einzukopierenden Halbtonbildes in druckfähiges Korn wird hierdurch insofern nicht ganz erreicht, als das Bichromat in den eingepreßten Vertiefungen, ebenso wie in den Erhöhungen vorhanden ist. Die Vertiefungen können daher da, wo sie belichtet sind, ebenfalls Druckfarbe annehmen, namentlich bei seichten Reliefs, so daß leicht ein Verschmieren des Kornes eintritt. Nach vorliegender Erfindung soll daher das Sensibilisieren mit Bichromat erst nach dem Einpressen des Kornes vorgenommen werden. Hierdurch wird bei richtiger Ausführung erreicht, daß sich das Bichromat nur oder doch wenigstens hauptsächlich in die Erhöhungen einzieht und in die Vertiefungen nur in geringem Maße eindringt. Das Sensibilisieren gekörnter Papiere auf diese Weise ist bereits vorgeschlagen worden (vergl. „Jahrbuch d. Phot.", 1896, S. 297), die Körnung wurde aber hier durch Zusatz gekörnter Füllstoffe (Schmirgel, Glaspulver u. s. w.) zur Gelatine erzielt. Abgesehen davon, daß derartige Gelatinemischungen sich nur schwer gleichmäßig und blasenfrei streichen lassen, erhalten sie gerade in den Erhöhungen besonders das Material der Füllstoffe, das die Bichromatlösung an sich aunimmt, geben also keine Gewähr dafür, daß die Erhöhungen stärker sensibilisiert werden als die Vertiefungen, was man bei dem vorliegenden Verfahren unter Anwendung der nötigen Vorsichtsmaßregeln, z. B. Schwimmenlassen auf der Bichromatlösung, immer erreichen kann. Zur Ausführung des Verfahrens benutzt man am besten weiche Gelatine, weil diese ein höheres Relief gibt. Das Papier wird zuerst in warmes Wasser von mindestens 30 Grad C. getaucht und mit einer Lösung von 100 g weicher Gelatine. in 600 g Wasser, 5 g Glyzerin, 10 g Spiritus übergossen und getrocknet. Zum Zwecke der Körnung wird es dann mit Wasser leicht aufgequellt und gegen eine mit Karborundum geschliffene Glasplatte gequetscht oder auf andere Weise mit eingepreßtem Korn versehen. Sensibilisiert wird am besten mit einer Lösung von 26 g doppeltchromsaurem

Ammonium in 500 g Wasser und 10 g Spiritus („Phot. Industrie", 1904, S. 369).

Ein österreichisches Patent vom 15. Februar 1905 erhielten Adolf Lehmann und Edmund Schönhals, Lithograph, beide in Moskau, auf Umdruckplatten für Photolithographie, bestehend aus einer auf eine biegsame Metallplatte geklebten Kautschuklage, welche in bekannter Weise mit einer lichtempfindlichen Schicht versehen ist.

Auf ein Verfahren zur Erzeugung von photographischen Chromatcolloïdkopieen auf Druckplatten zwecks Herstellung von Druckformen erhielt M. Rudometoff in Gatschina (Gouv. Petersburg) ein D. R.-P. Nr. 152565 vom 16. März 1902. Man benutzt die Eigenschaft der Colloïde, besonders Gelatine und Albumin, durch Bichromate unter Einwirkung von Lichtstrahlen ihre Löslichkeit nnd Aufquellbarkeit im Wasser zu verlieren, dazu, photographische Kopieen von Negativen auf Stein und Metall herzustellen, entweder durch unmittelbares Kopieren oder durch Umdruck einer Papierkopie. Das Verfahren vorliegender Erfindung, durch Fig. 191 bis 195 veranschaulicht, besteht nun in folgendem: Das mit einer Schicht chromierten Colloïds, z. B. einer Chromatalbuminschicht, bedeckte Papier 13 (Fig. 191) wird unter dem Negativ belichtet, hierdurch werden unter den lichtdurchlässigen Stellen 14, 15 und 16 des Negativs auf der Colloïdschicht die Stellen 17, 18 und 19 unlöslich. Man befeuchtet die belichtete, noch nicht entwickelte Kopie auf der Rückseite und legt sie mit der Bildseite auf den Stein oder die Metallplatte (Fig. 192), oder auch im trockenen Zustande auf den mit Wasser angefeuchteten Stein. Durch Ueberwalzen oder Aufdrücken mit dem Reiher oder dergl. wird die zu übertragende Kopie auf die Platte 20 gedrückt, angeklebt und dann das Papier so lange befeuchtet, bis dasselbe durchtränkt ist und das Albumin an den nicht belichteten Stellen sich löst. Dann kann man das Papier mit den belichteten Stellen zusammen von Platte 20 abheben, während die Stellen 21 bis 24 der Colloïdschicht, welche vorher unter den lichtundurchlässigen Stellen des Negativs gelegen und kein Licht erhalten haben, auf der Platte zurückbleiben (Fig. 193). Nach dem Trocknen

Fig. 191.

Fig. 192.

Fig. 193.

Fig. 194.

Fig. 195.

des auf Platte 20 übertragenen negativen Albuminbildes wird
die Platte vollständig mit Farbe 23 eingewalzt (Fig. 194). Spült
man nun die Platte mit Wasser ab, so löst sich das darauf
befindliche Albumin, und wird zusammen mit der darauf-
liegenden Farbschicht entfernt, während diejenigen Stellen
des Positivs zurückbleiben, welche zwischen 'den löslichen
Albuminschichten 21 bis 24 liegen. Die Farbschicht 26 bis
28 liegt nun unmittelbar auf der Platte oder dem Stein 20
selbst. Von den bekannten Verfahren unterscheidet sich also
die vorliegende Erfindung dadurch, daß auf die Platte nicht
die Striche der Zeichnung (positiv), sondern die Zwischenräume
(negativ), welche aus einer Schicht löslichen chromierten
Colloïds bestehen, übertragen werden, worauf schließlich ein
Positivbild erhalten wird, dessen Farbe sich unmittelbar auf
der Platte befindet. Dieses Uebertragsverfahren ermöglicht
ferner, die Negativkopie in trockenem Zustande auf den an-
gefeuchteten Stein zu bringen, was zwecks Erhaltung eines
genauen Registers bei chromolithographischen Arbeiten von
großer Bedeutung ist. Außerdem kann das Retouchieren,
Abschwächen beliebiger Stellen der Zeichnungen bei diesem
Verfahren viel leichter ausgeführt werden, als bisher möglich
war. Man kann die Kopie vor dem Aufwalzen der Farbe
auf dem Stein oder Metall mit einer Lösung von Gummi-
arabikum oder Albumin bespritzen und dadurch jede beliebige
Stelle der Zeichnung in jedem gewünschten Grade ab-
schwächen. Außerdem kann man auf der noch nicht mit
Farbe eingewalzten Kopie Pinsel- oder Federkorrekturen (mit
Lösung von Gummiarabikum oder Albumin) ausführen, wo-
durch die bisherigen Methoden des Auskratzens mit Nadel und
Schaber überflüssig werden („Phot. Industrie", 1904, S. 1131).

Ueber Photolithographie und Asphaltkopierung
finden sich neuere Rezepte in: Eder, „Rezepte und Tabellen
für Photographie", 1905, 6. Auflage.

Lichtdruck.

Trotzdem der Lichtdruck unter der Konkurrenz der
Autotypie zu leiden hat, wird er wegen der schönen Wieder-
gabe vielfach verwendet. Für Ansichtskarten und Massen-
artikel ist der Lichtdruck nur dann konkurrenzfähig, wenn
eine große Anzahl von Aufnahmen gleichzeitig auf großen
Platten zum Drucke gelangen.

Andere suchen die quantitative Leistung des Lichtdrucks
durch Druck desselben in der Buchdruckpresse (Tiegeldruck-

presse) zu erhöhen und gleichen bei ihren kleineren Formaten die Differenz der großen Formate an den Lichtdruck-Schnellpressen durch die raschere Herstellung aus.

Im allgemeinen macht sich aber das Bestreben kund, durch schöne Leistungen das Absatzgebiet zu erhöhen; so gelangt der Lichtdruck — Doppeldruck — unter Anwendung von zweierlei Druckfarben wieder intensiver zur Blüte, und werden z. B. Ansichtskarten in sehr schöner Ausführung mittels dieser Drucktechnik hergestellt, welche eine erneute Kauflust des Publikums erwecken.

Ein leicht ausführbares Lichtdruckverfahren für Amateure hat Franz Hofbauer ausgearbeitet; er beschreibt es im „Phot. Wochenbl." folgendermaßen: Man badet bei gewöhnlichem Lichte eine gewöhnliche Bromsilbertrockenplatte durch genau drei Minuten in einer dreiprozentigen Lösung von doppeltchromsaurem Kali, trocknet im Dunkeln und belichtet unter einem Negativ. (Wenn man seitenrichtige Bilder haben will, muß man ein verkehrtes Negativ haben.) Hierauf wäscht man die Platte in gewöhnlichem Wasser im Dunkeln gut aus, fixiert sie in einer 20prozentigen Lösung von unterschwefligsaurem Natron, wäscht dann wieder aus und trocknet. Die trockene Platte legt man des weiteren in eine Mischung von gleichen Teilen Glyzerin und Wasser und fünfprozentigem Alkohol, läßt sie darin vollsaugen und trocknet hernach oberflächlich ab. Man legt nun die Platte ungefähr in die Mitte eines aufgeschlagenen Buches mit ungefähr 1000 Seiten (also zwischen der 400. bis 600. Seite) ein, überwalzt die Platte mit Lichtdruckfarbe, legt ein nicht zu trockenes Blatt Papier auf, klappt das Buch zu und übt in der Briefkopierpresse darauf den erforderlichen Druck aus. Dann nimmt man das Ganze aus der Presse, klappt das Buch auf und zieht den fertigen Druck vorsichtig von der Platte ab. Es lassen sich auf diese Weise 50 bis 70 Drucke herstellen. Vielleicht auch mehr, wenn man gelernt hat, so vorsichtig zu arbeiten, daß die Druckschicht nicht verletzt wird.

Ueber Sinop-Druck hielt Ziesler einen Vortrag („Deutsche Phot.-Ztg." 1905, S. 28).

Auf ein Verfahren zur Umwandlung photographischer Silbergelatine-Negative in Lichtdruckformen, die auch zur Herstellung irgend welcher anderer Druckformen benutzt werden können, erhielten Maurizio Barricelli und Clemente Levi in Rom ein D. R.-P. Nr. 151528 vom 9. Juli 1903. Die Belichtung geschieht unter Hinterlegung der Gelatineschicht mit einer spiegelnden Fläche („Phot. Chronik" 1904, S. 492).

Linien- und Kornautotypie.

Die Autotypie fand enorme weitere Verbreitung, und zwar auf allen Gebieten der Illustrationsverfahren. Es werden neue Blendenformen in Anwendung gebracht (vergl. auch Abschnitt „Blenden" dieses „Jahrbuchs"), ferner geht das Bestreben dahin, möglichst feine Raster zu benutzen, was durch die Schaffung geeigneter Druckpapiere und durch die Vervollkommnung des typographischen Druckes überhaupt ermöglicht wird. Auch die Kornautotypie hat einen bedeutenden Aufschwung erfahren, da vollkommenere Kornraster (siehe den Artikel von A. C. Angerer auf S. 6 dieses „Jahrbuchs") verwendet werden (vergl. auch die Kunstbeilage in Kornautotypie).

Die amerikanischen Linienraster von Max Levy in Philadelphia werden gegenwärtig zu wesentlich billigeren Preisen als früher in den Handel gebracht. In „Phot. Journ." (auch „Moniteur de la Phot." 1905, S. 133) ist eine Geschichte der für die Autotypie so wichtigen Raster während der letzten 20 Jahre enthalten. Es werden insbesondere die enorm feinen Raster (mit 175 bis 200 Linien pro engl. Zoll) erwähnt, welche kaum mehr eine sichtbare Lineatur erkennen lassen. Die Kombination eines unregelmäßigen Kornrasters mit einem feinen Linienraster wurde besprochen, doch nicht für vorteilhaft gefunden.

Ueber den Rautenraster berichtet L. Tschörner auf S. 190 dieses „Jahrbuchs".

„Das letzte Wort über den Halbton" siehe William Gamble auf S. 135 dieses „Jahrbuchs".

Stark vergrößerte Autotypieen in Flachdruck wurden von der k. k. Hof- und Staatsdruckerei in Wien als Wandtafeln für den Anschauungsunterricht nach Naturaufnahmen von lebenden Tieren hergestellt (vergl. auch die „Gigantographie" in diesem „Jahrbuch" für 1903, S. 87).

Photographieen, die autotypisch reproduziert werden sollen, erfordern bestimmte Formen des Kopierverfahrens, da sich die Reproduktion nicht gleich gut nach Kopieen jeder Art machen läßt und die Bilder überdies oft eine durchgreifende Retouche erfordern, die sich nicht auf jedem Papiere gleich leicht durchführen läßt. Hood resumierte kürzlich seine diesbezüglichen Erfahrungen im „British Journal" dahin, daß sich am besten möglichst neutralschwarz getonte Albuminbilder eignen; in zweiter Linie stehen Platinkopieen und saftige Bromsilberkopieen.

Die an der k. k. Graphischen Lehr- und Versuchsanstalt gebräuchlichen Rezepturen über Autotypie finden sich in

Eders „Rezepte und Tabellen für Photographie und Repro-
duktionstechnik", 6. Aufl. 1905 (Wilh. Knapp in Halle a. S.).

Die Entstehung des Moirées beim Kreuzen von Rastern
in gewisser Winkelung nutzt L. Mach zur Erzeugung von
Dessins für Prägeplatten aus (D. R.-P. Nr. 154018 vom
9. Januar 1903).

Ueber Kornätzung siehe den Artikel von A. C. Angerer
auf S. 6 dieses „Jahrbuchs".

Ueber die Farbenautotypie beim Flachdruck berichtet
A. Albert auf S. 117 dieses „Jahrbuchs".

Ueber die Theorie der Rasterphotographie für
Zwecke der Autotypie oder, wie man sie in Frankreich
nennt, der „Similigravure" findet sich in „Moniteur de la
Phot." 1904 ein eingehender Bericht.

Ferner berichtet Otto Mente in Frankfurt a. M.
(„Zeitschr. f. Reprod.-Techn." 1905, S. 38) über eine neue
Blende mit einem 16zackigen Sternausschnitt, mittels welcher
ohne Blendenwechsel tonrichtige Autotypienegative hergestellt
werden können.

Eine Objektivblende für Rasteraufnahmen mit
mehreren verschieden großen Oeffnungen von Arthur
Schulze in St. Petersburg ist Gegenstand des D. R.-P.
Nr. 158206 vom 23. August 1903. Diese Blende wird bei der
photographischen Aufnahme für die sogen. Dreilinienautotypie,
d. h. die Autotypie, deren parallele Punkt- oder Linienlagen
in drei verschiedenen Richtungen verlaufen, welche miteinander
einen Winkel von 60 Grad bilden, angewendet. Das Neue be-
steht darin, daß bei dieser Blende die kleineren Oeffnungen
symmetrisch um eine zentrale größere angeordnet sind. Hier-
durch wird erreicht, daß die Hauptdeckung in der Mitte jedes
Bildelementes erzielt wird, und daß die Nebenöffnungen nur
die Ausdehnung, nicht aber die Lage dieses Elementes be-
einflussen können. Die neue Blende ist in Verbindung mit
einem Raster zu benutzen, bei dem durch gradlinige Ver-
bindung der nächstgelegenen Lochzentren die ganze Fläche
in gleichseitige Dreiecke zerlegt würde. Das Rasterloch kann
dabei die Form eines Kreises, eines Sechsecks, einer Raute
oder dergl. haben, nur muß die gedeckte Fläche des Rasters
im Vergleich zum Flächeninhalt sämtlicher Oeffnungen
möglichst groß sein. Die Blende (Fig. 197) ist mit sieben
Oeffnungen ($a\,b\,c\,d\,e^1\,e^2\,e^3$) versehen. Vier davon ($a\,b\,c\,d$)
haben Kreisform; die übrigen drei zeigen die Form eines
Kreisausschnittes. Die Flächeninhalte dieser Oeffnungen ver-
halten sich in der obigen Reihenfolge zueinander wie
5:4:3:2:1:1:1 und liegen innerhalb eines regelmäßigen

Sechsecks, welches bezüglich Größe und Lage übereinstimmt mit einem auf die Einstellblende aufgetragenen Sechseck (in Fig. 196 durch punktierte Linien angedeutet), bei welchem jede zweite Ecke zusammenfällt mit den Zentren der drei kreisförmigen Oeffnungen. Dagegen geben die direkten Verbindungen letztgenannter Zentren an, in welchen Richtungen die Linienlagen des Rasters verlaufen müssen. Objektiv, Raster und Kassette werden mit Hilfe der Hilfsblende (Fig. 196) so eingestellt, daß die von benachbarten Oeffnungen des Rasters entworfenen Bilder des Systems der drei Blendenöffnungen zu zwei und zwei zusammenfallen, so daß ein System von regelmäßig über die Bildebene verteilten Punkten entsteht. Dann wird die Hauptblende eingesetzt und durch diese exponiert.

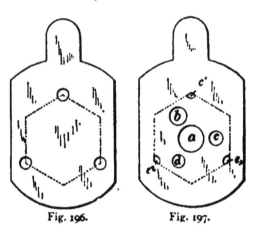

Fig. 196. Fig. 197.

Patent-Anspruch: Objektivblende für Rasteraufnahmen mit mehreren verschieden großen Oeffnungen, dadurch gekennzeichnet, daß die kleineren Oeffnungen symmetrisch um eine mittlere größere angeordnet sind (,,Papier-Ztg." 1905, S. 78).

farbendruck. — Drei- und Dierfarbendruck. — Zeugdruck.

Ueber die Wahl von ,,Dreifarbenautotypie oder Chromolithographie" siehe A. W. Unger auf S. 171 dieses ,,Jahrbuchs".

Die Dreifarben-Heliogravüre unter Anwendung der Dreifarbenphotographie zur Herstellung von Kunstblättern in großen Formaten wurde im Sommer 1904 an der k. k. Graphischen Lehr- und Versuchsanstalt in Wien begonnen, nachdem einige kleinere Arbeiten die Durchführbarkeit des Verfahrens in verläßlicher Weise ergeben hatten. Auch an anderen, privaten Anstalten werden derartige Arbeiten durchzuführen versucht.

Die Dreifarbenautotypie unter berufsmäßiger Ausübung der Dreifarbenphotographie beginnt ein neues und dankbares Feld der photographischen Tätigkeit zu werden. In letzter Zeit werden bereits von einzelnen Anstalten Reproduktionsphotographen ausgeschickt, welche mit Hilfe der Dreifarbenphotographie direkte Naturaufnahmen malerischer Motive u. s. w. vornehmen; nach den so erhaltenen Dreifarbenaufnahmen werden Ansichtskarten, Kunstblätter u. s. w. in Dreifarbenautotypie oder -Lichtdruck hergestellt und ist daher die Dreifarbenphotographie für diesen Zweck besonders beachtenswert.

Ueber Dreifarbenphotographie siehe dieses „Jahrbuch", S. 341; eine sehr interessante Abhandlung: „Untersuchungen über Lichtfilter und farbenempfindliche Platten für Dreifarbenphotographie" von Dr. E. Stenger in Hannover enthält die „Zeitschr. f. Reprod.-Techn." 1905, S. 2.

Die Farbenautotypie beim Flachdruck bespricht A. Albert auf S. 117 dieses „Jahrbuchs".

Ueber Citochromie und ein ähnliches neues Mehrfarbendruckverfahren von J. G. Schelter & Giesecke in Leipzig siehe das Referat von C. Kampmann auf S. 130 dieses „Jahrbuchs".

Ernst Rolffs in Siegfeld bei Siegburg erhielt ein D. R.-P. Nr. 153827 vom 22. Januar 1902 auf ein Verfahren zum photomechanischen Mehrfarbenwalzendruck auf Zeug, welcher mit Hilfe von Tiefdruckwalzen mit gelösten Farben durchgeführt wird („Phot. Chronik" 1904, S. 685).

G. Aarland berichtet über Spektrum oder Farbtafel auf S. 75 dieses „Jahrbuchs".

Verschiedene kleine Mitteilungen, die Drucktechnik betreffend: Druckfarben. — Celluloïd-Clichés. — Zurichtung. — Stereotypiepapier. — Xylographie.

Zurichtung von Hochdruckformen durch Reliefplatten. Der Patent-Anspruch des durch das D. R.-P. Nr. 142770 geschützten Verfahrens lautet: Verfahren zur Zurichtung von Flachdruckformen durch Reliefplatten, dadurch gekennzeichnet, daß Hochdruck und Reliefplatte durch Abformung derselben Form erzeugt werden („Allgem. Anz. f. Druckereien" 1903, Nr. 52). Als Material zu den Abformungen wird Celluloïd oder Kautschuk verwendet.

Ueber die Anwendung der Photographie zur Dekoration mittels Reliefs hielt Professor R. Namias in

Mailand einen Vortrag auf dem photographischen Kongreß
in Nancy. Auf dem Kongreß in Paris im Jahre 1900 hat
Namias über die Herstellung von Reliefs auf photographi-
schem Wege Mitteilungen gemacht, welche darin bestehen,
daß man, anstatt ausschließlich Gelatine, eine Mischung von
Gummiarabikum und Gelatine zur Anwendung bringt. Nach
der Ausbreitung einer solchen Schicht auf einer Glasplatte
wird dieselbe in doppeltchromsaurem Kali (Kaliumbichromat)
lichtempfindlich gemacht und nach dem Trocknen im direkten
Sonnenlicht kopiert. Darauf legt man die Platte, um das
Relief herzustellen, in eine Alaunlösung, wodurch die Gelatine
und der Gummi aufquellen. Die Quantität des Gummi-
arabikums darf niemals die Hälfte der Gelatinemenge über-
steigen. Was die für dieses Verfahren geeignetste Zeichnung
betrifft, welche zur Anfertigung eines geeigneten Negativs
dienen soll, so hält Namias vor allem daran fest, daß kein
direkt nach der Natur aufgenommenes Negativ benutzt werden
kann. Seiner Ansicht nach dürfte es nicht schwer sein, einen
Künstler an die Umwandlung einer Photographie in eine für
die Reliefherstellung passende Zeichnung zu gewöhnen. Nach
dem Gipsmodell, welches man direkt nach dem Gelatinerelief
erhält, kann man Formen für Abgüsse in Bronze oder Alu-
minium anfertigen, und es lassen sich auf galvanoplastischem
Wege solche Reproduktionen herstellen. (Auf dem Kongreß
hatte Namias einige Reliefs in Gips, Bronze und Aluminium
vorgelegt.) In der Keramik erlaubt dieses Verfahren die De-
koration mittels Reliefs nach Zeichnungen aller Art: Diplome,
Hotelansichten, Städteansichten, entweder in ebenen oder in
gekrümmten Flächen. Auf jeden Fall muß dieses Verfahren,
um eine gute und sichere Anwendung zu ermöglichen, prak-
tisch mit Ausdauer studiert werden. Denn dasselbe bietet
noch manche Schwierigkeiten, aber ist es nicht sehr vorteil-
haft, die langen und kostspieligen Arbeiten des Ziseleurs durch
die viel einfacheren und schnelleren des Zeichners ersetzen zu
können? Zur Information fügt Namias noch hinzu, daß
er den Prozeß von Baese in Florenz für sehr genial halte,
um Porträtnegative direkt für die Reliefs zu erhalten. Da-
durch würde es möglich werden, auf billige Weise Relief-
porträts in Metall für Medaillen, Grabmonumente, Uhrgehänge
u. s. w. erhalten zu können.

Zurichtung.

Ueber manuelle und mechanische Illustrations-
Zurichteverfahren schrieb ausführlich Prof. A. W. Unger
(„Archiv f. Buchgew.“, 1904, S. 179). Unter anderem erwähnte

er eine von Mally in Wien ausgearbeitete, einfache Streu-
zurichtungsmethode mittels Kolophoniums, welches auf einen
wiederholt mit harzhaltiger Farbe bedruckten Bogen jedesmal
aufgestaubt und schließlich angeschmolzen wird. Mit einer
an Kernseife abgeriebenen und in verdünnte Salpetersäure
getauchten Bürste werden die hellen Stellen „ausgeputzt".
Die Farbe wird aus Chromgelb, Kolophonium und Goldfirnis
streng angerieben und mit Sikkativ druckfähig verdünnt.

Druckfarben und Firnis.

Ueber Druckfarben für Dreifarbendruck hielt C. G.
Zander in London einen Vortrag („The phot. Journal",
1904, S. 311).

Auf ein Verfahren zur Herstellung eines Firnis-
ersatzes aus Harzöl erhielt Richard Blume, Magdeburg,
ein D. R.-P. Nr. 154219 vom 10. Mai 1902 (17. September 1904).
Ein leicht trocknender und beim schwachen Erwärmen nicht
klebender Firnisersatz aus Harzöl wird erhalten, wenn man
das Harzöl mit schwer oder nicht trocknenden Oelen, vor-
nehmlich Ricinusöl und Mandelöl, und außerdem mit Brauer-
pech versetzt („Chem. Centralbl.", 1904, S. 968).

Für den Dreifarbendruck brachten K. Albert und
F. Schmidl in Wien von der Farbenfabrik von J. E. Breidt
in Hamerling (Ober-Oesterr.) sogen. „Normalfarben", und
zwar für alle Drucktechniken (Lichtdruck, Heliogravüre,
Buch- und Steindruck) in je drei Nuancen in den Handel.

Verschiedenes aus den Drucktechniken.

Ueber „Schwierigkeiten beim Druck" schrieb
Professor A. W. Unger („Archiv f. Buchgew." 1905, Mai-Heft).
Er erörterte in diesem Artikel die Ursachen und die Beseitigung
von Mängeln beim Druck auf Chromopapier, Autotypiedruck,
des „Faltenschlagens" und des „Rupfens der Farbe".

Auf ein Verfahren und Vorrichtung zum Gießen von
Massefarbwalzen erhielt Felix Böttcher in Leipzig-
Plagwitz ein D. R.-P. Nr. 148644. Die Erfindung bezieht sich
auf ein Verfahren zur Herstellung von Massefarbwalzen und
zum Umgießen der für die Druckmaschinen bestimmten Farbe-
walzen mit der elastischen sogen. Walzenmasse unter Be-
nutzung der bisher gebräuchlichen Gießflaschen, wodurch die
Möglichkeit geboten wird, die flüssig gemachte Walzenmasse,
ohne Veränderungen an den vorhandenen Gießflaschen vor-
nehmen zu müssen, von unten eintreten zu lassen, so daß die
beim Eingießen von oben unvermeidlichen Blasen und Schlangen
nach Möglichkeit vermieden werden. Das Mundstück der

Massezuleitung wird von unten her durch die zur Aufnahme des Walzenzapfens bestimmte konzentrische Bodenöffnung eingeführt und die Walze für die Dauer des Eingusses so auf das mit seitlichen Oeffnungen versehene Mundstück gesetzt, daß nach beendetem Guß der Walzenzapfen in gleicher Weise in die Bodenöffnung der Gießflasche eintritt, wie das zurückgezogene Schlauchmundstück erstere verläßt, wodurch die eingegossene Masse beim Herausziehen des Mundstückes am Zurückfließen gehindert wird („Papier-Zeitung", Berlin, 1904, Nr. 28).

Ein Oesterr. Patent (15. Februar 1905) erhielt der Fabrikbesitzer **Leopold Elias** in Breslau auf ein Verfahren zur Herstellung von **Stereotypiematrizen aus Asbestblättern**, dadurch gekennzeichnet, daß dieselben aus ihrer

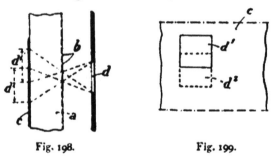

Fig. 198. Fig. 199.

oberen Fläche mit einer Pflanzenleimlösung überstrichen und getrocknet werden, um beim Einbrennen der Typen scharfe Eindrücke zu erzielen und das Aufrichten der Fasern beim Abheben der Druckplatte nach erfolgtem Guß zu verhindern.

Auf ein Verfahren zur Herstellung von **Mustern mit abgetreppten Umrissen** aus solchen mit stetig gekrümmten Umrissen erhielt die Société de Dessius industriels in Paris ein D. R.-P. Nr. 151399 vom 25. Jannar 1902. Es sei in Fig. 198: *a* die Lochplatte mit den Löchern *b* und *c* die lichtempfindliche Platte. Bringt man nun vor die Platte *a* einen belichteten Spalt *d*, so wird eine jede der Oeffnungen *b* wie ein Objektiv wirken und in d^1, d^2 ein Bild des Spaltes entwerfen. Wird die Entfernung *d* von der Platte *a* beliebig gewählt, so werden im allgemeinen zwei aufeinander folgende Oeffnungen *b* Bilder d^1, d^2 entwerfen, die übereinander fallen (Fig. 198 und 199). Bei passender Wahl der Abmessungen kann man aber erreichen, daß sie aneinander grenzen (Fig. 200 und 201). Legt man nun bei dieser Stellung auf die Lochplatte ein durchsichtiges Bild des wiederzugebenden Musters, z. B. ein

Filmpositiv, so wird dies einen Teil der Oeffnungen verdecken und andere freigeben. Man wird also auf der lichtempfindlichen Platte ein Bild des Musters erhalten, dessen Umrisse bei Anwendung einer quadratischen Spaltöffnung nach scharfen Quadraten, also abgetreppt, verlaufen („Phot. Chronik", 1904, S. 530).

Eine neue verbesserte Facetten-Stoßlade erzeugt die Firma Falz & Werner in Leipzig-Lindenau (vergl. Fig. 202).

Um zu verhindern, daß beim Montieren von Metallclichés das Holz sich wirft, hat sich M. Norman ein Patent auf folgendes Verfahren geben lassen: Man bohrt senkrecht zur Längsfaser eine Anzahl Löcher in das Holz und füllt diese mit Stahlstäbchen aus. (Ein gleiches Verfahren wurde schon vor länger als 20 Jahren zu ähnlichen Zwecken bei

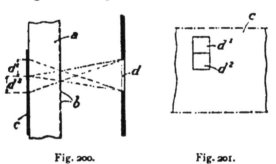

Fig. 200. Fig. 201.

Buchsbaumplatten für den Holzschnitt angewendet. Red.) („Process Photogram", 1904, S. 78; „Phot. Chronik", 1904, S. 450.)

Anton Massak berichtet über die Herstellung von Photographieen auf Holz für die Zwecke der Xylographie unter Anwendung von Silbersalz-Emulsionen. Photographieen auf einer Holzfläche, welche dem Xylographen an Stelle der Zeichnung dienen sollen, lassen sich sowohl mittels Chlorsilber-, als auch mittels Bromsilberkollodion-Emulsionen leicht herstellen. Ein derartiges Verfahren, welches unter Umständen gute Dienste leistet, besteht darin, daß man auf einer mit Fixativ (Weingeist-Schellacklösung) imprägnierten Holzoberfläche mit Hilfe einer Leimwalze ein Gemisch von Albumin mit Zinkweiß aufträgt. Wenn diese Schicht gut trocken geworden, übergießt man mit einer einprozentigen Kautschuklösung und schließlich mit einer Chlorsilberkollodion-Emulsion. Darauf wird unter einem Negativ ein bis zwei Stunden belichtet; man erhält ein Bild, welches fixiert, ge-

waschen und nach dem Trocknen lackiert, zu obigem Zwecke gut verwendbar ist. Im 37. Jahrgange der „Phot. Korresp.“ wurde von Professor Valenta ein Verfahren beschrieben, welches darin besteht, daß auf der Holzoberfläche eine dünne Schicht schwarzen Grundes erzeugt und das Häutchen eines mittels nassen Kollodionverfahrens hergestellten Negatives von seiner Glasunterlage getrennt und auf die schwarze Fläche übertragen wird. Auf diese Art werden Bilder, welche analog den bekannten Ferrotypieen wirken, erhalten. Nach den von Massak durchgeführten Versuchen läßt sich eine solche Bildwirkung auf der dunklen Holzoberfläche auch direkt in der Kamera erzielen mittels einer Bromsilberkollodion · Emulsion, wobei das Uebertragen einer Haut vermieden wird. Die vorerst mit Fixativ behandelte Holzfläche wird mit flüssiger, käuflicher Tusche geschwärzt und frisch bereitete Eiweißlösung darauf gebracht. In diesem Stadium kann entweder ein Kollodionhäutchen darauf übertragen werden oder aber man läßt zu dem hier in Rede stehenden Zwecke die Eiweißlösung am Holzstocke auf einem

Fig. 202.

Nivelliergestelle eintrocknen. Es erfolgt noch ein Ueber-
gießen mit einer ein- bis dreiprozentigen Kautschuklösung
und zuletzt mit einer Bromsilberkollodion-Emulsion. Exponiert
wird in der Kamera bei gutem Lichte mit einer Mittelblende
fünf Minuten und hierauf das Bild mit stark verdünntem
Glyzinentwickler entwickelt. Das Bild erscheint rasch; man
wäscht, fixiert mit Fixiernatron- oder schwacher Cyankalium-
lösung. Um das Eindringen von Nässe in den Holzstock zu
vermeiden, empfiehlt es sich, denselben von der Rückseite
mit einem Anstrich zu versehen. Die auf diese Art erhaltenen
Photographieen haben sich für die Zwecke der Xylographen
gut bewährt, indem die Schicht dem Stichel wenig Widerstand
entgegensetzt und die Striche nicht ausreißen (,, Phot. Korresp."
1904, S. 472).

Patente

betreffend

Photographie und Reproduktionsverfahren.

Patente, betreffend Photographie und Reproduktionsverfahren.

A.

Aufstellung der im Jahre 1904 erteilten Patente der Klasse 57.

(Zusammengestellt von Patentanwalt M a r t i n H i r s c h l a f f, Berlin NW. 6, Luisenstrasse 36.)

(Die mit * versehenen Patente sind inzwischen gelöscht worden.)

Kl. 57a. Nr. 149122. Ausziehbarer Objektivträger für Magazin-. kameras, bei denen die Platten oder Films auf einer flachen, drehbaren Spule angeordnet sind. — *Edwin Drew Bartlett*, South Tottenham, Engl. Vom 11. Juni 1901 ab. — B. 32597.

„ 57b. Nr. 149123. Photographische Entwickler. — *Farbenfabriken vorm. Friedr. Bayer & Co.*, Elberfeld. Vom 26. April 1901 ab. — F. 14087.

„ 57a. Nr. 149210. Vorrichtung zum Verstellen der Schlitzweite von Rouleauverschlüssen. — *Konstantin Kossatz*, Berlin. Vom 25. September 1902 ab. — K. 23902.

., 57b. Nr. 149211. Photographische Entwicklungspapiere. — *Chemische Fabrik auf Aktien (vorm. E. Schering)*, Berlin. Vom 30. November 1902 ab. — C. 11285.

„ 57c. Nr. 149365. Maschine zum Waschen von photographischen Platten. — *Julius Blank*, Radebeul bei Dresden. Vom 19. August 1903 ab. — B. 35035.

„ 57a. Nr. 149568. Verfahren zur Projektion von Stereoskopreihenbildern. — *Claude Grivolas fils*, Chatou, Seine-et-Oise, Frankr. Vom 25. Mai 1901 ab. — G. 15727.

„ 57a. Nr. 149701. Rouleauverschluß mit gegeneinander verstellbaren Rouleauhälften, bei welchem der Lichtschlitz während des Aufziehens des Verschlusses ge-

schlossen bleibt. — *Fabrik photographischer Apparate auf Aktien vorm. R. Hüttig & Sohn*, Dresden - Strießen. Vom 15. Juli 1902 ab. — F. 16506.

Kl. 57b. Nr. 149627. Verfahren zur Herstellung mehrfarbiger Photographieen nach dem Ausbleichverfahren. — *Jan Szczepanik*, Wien. Vom 4. Mai 1902 ab. — S. 16390.

„ 57b. Nr. 149799. Verfahren zur Herstellung von Papier oder Karton mit lichtempfindlichen Stellen. — *Hermann Kuhrt*, Berlin. Vom 2. Juli 1902 ab. — K. 23475.

„ 57b. Nr. 149702. Apparat zum Entwickeln von Rollfilms bei Tageslicht, bei dem der Filmstreifen von einer seitlichen Kammer durch einen Schlitz in den eigentlichen Entwicklungsraum geführt wird. — *James Wyndham Meek*, London. Vom 28. August 1902 ab. — M. 22099.

„ 57a. Nr. 150107. Vorrichtung an Rollkameras zum Ausdrücken der die Drehung der Spulen in einer Richtung hindernden Sperrvorrichtung. — *Henry Frank Purser*, London. Vom 16. September 1902 ab. — P. 14021.

„ 57c. Nr. 150059. Vorrichtung zum Tränken von Rollfilms mit Coxin. — *Edward Berndt*, Berlin. Vom 1. Mai 1903 ab. — B. 34293.

„ 57d. Nr. 149995. Verfahren zur Herstellung eines gekörnten Chromatgelatine - Umdruckpapieres. — *Ignaz Sandtner*, Neratowitz, Böhmen. Vom 27. Februar 1900 ab. — S. 13407.

„ 57d. Nr. 150031. Verfahren zur Herstellung einer körnig eintrocknenden, lichtempfindlichen Asphaltlösung. — *Jan Vilim*, Prag. Vom 22. April 1902 ab. — V. 4654.

„ 57a. Nr. 150278. Photographieautomat mit heizbaren Bädern. — *R. Barett & Son*, Limited, London. Vom 31. Oktober 1902 ab. — B. 32898.

„ 57a. Nr. 150354. Gelenkstreben für Klappkameras, deren Gelenke an beiden Enden mit Zahnsegmenten ineinander greifen. — *Dr. Rudolf Krügener*, Frankfurt a. M. Vom 7. Juni 1903 ab. — K. 25403.

„ 57c. Nr. 150247. Kopiervorrichtung, bei welcher das Original und das lichtempfindliche Papier durch ein durchsichtiges, wanderndes Band gegen ein wanderndes Auflager gepreßt wird. — *Nathaniel Howland Brown*, Philadelphia. Vom 18. Februar 1903 ab. — B. 33669.

„ 57c. Nr. 150455. Tageslicht - Entwicklungskasten. — *Heinrich Dreykorn*, München. Vom 22. Juli 1902 ab. — D. 12714.

Kl. 57a. Nr. 150708. Doppelkassette aus Holz von geringem Volumen. — *Dr. Rudolf Krügener*, Frankfurt a. M. Vom 1. April 1903 ab. — K. 25008.

„ 57a. Nr. 150751. Kamera zur Herstellung verzerrter Photographieen. — *Otto Palmer*, Stuttgart. Vom 5. November 1902 ab. — P. 14204.

„ 57c. Nr. 150680. Vorrichtung zur Führung von photographischen Bildbändern durch die Bäder. — *Willy Nauck*, Leipzig-Reudnitz. Vom 17. April 1903 ab. — N. 6678.

„ 57c. Nr. 150752. Dunkelkammerlaterne. — *Albert Hoffmann*, Köln. Vom 28. November 1902 ab. — H. 29378.

„ 57a. Nr. 150928. Anzeigevorrichtung zur Scharfeinstellung des Bildes bei auch für Plattenaufnahmen verwendbaren photographischen Rollkameras. — *Moses Joy*, New York, *Lodewyk Jan Rutger Holst*, Brooklyn, und *Frederik Charles Schmid*, New York. Vom 19. Oktober 1901 ab. — J. 6456.

„ 57b. Nr. 150929. Verfahren zur Herstellung von Galluseisenlichtpauspapieren, auf welche die Entwicklungssubstanz trocken aufgetragen ist. — *Dr. Adolf Basler*, Ludwigshafen a. Rh. Vom 27. Januar 1903 ab. — B. 33502.

„ 57c. Nr. 150930. Einrichtung, um Druckplatten mit aufgebogenen Rändern in Lichtpausapparate einzulegen. — *Bodgan Gisevius*, Berlin. Vom 29. April 1903 ab. — G. 18329.

„ 57b. Nr. 150945. Rollfilm mit Einstellfenster und Einzelfilms. — *Hugo Fritzsche*, Leipzig-Gohlis. Vom 10. Februar 1903 ab. — F. 17233.

„ 57c. Nr. 151218. Kopiervorrichtung, bei welcher eine Membran fortschreitend durch Flüssigkeitsdruck gegen das lichtempfindliche Papier und Negativ gepreßt wird. — *Alfred Jaray*, London. Vom 21. April 1903 ab. — J. 7315.

„ 57a. Nr. 151398. Magazin-Wechselkassette mit ausziehbarem Magazin. — *Louis Schünzel*, Berlin. Vom 19. April 1902 ab. — Sch. 18642.

„ 57a. Nr. 151455. An Bäumen, Säulen und dergl. zu befestigende, flach zusammenlegbare Kamerastütze. — *Dankmar Hermann* und *Joseph Vialon*, Schöneberg bei Berlin. Vom 11. März 1903 ab. — H. 30078.

„ 57a. Nr. 151527. Buch-Rollkamera; Zus. zu Pat. 124534. — *Jean Antoine Pautasso*, Genf. Vom 29. Juli 1903 ab. — P. 15098.

Kl. 57d. Nr. 151399. Verfahren zur Herstellung von Mustern mit abgetreppten Umrissen aus solchen mit stetig gekrümmten Umrissen. — *Société de Dessins industriels*, Paris. Vom 25. Januar 1902 ab. — S. 15961.

„ 57d. Nr. 151528. Verfahren zur Umwandlung photographischer Silbergelatinenegative in Lichtdruckformen, die auch zur Herstellung irgend welcher anderer Druckformen benutzt werden können. — *Maurizio Barricelli* und *Clemente Levi*, Rom. Vom 9. Juli 1903 ab. — B. 34777.

„ 57a. Nr. 151610. Durch Triebwerk gedrehtes Mutoskop mit auf einem Stativ um eine horizontale Achse schwenkbar gelagertem Bildergehäuse. — *The British Mutoskope and Biograph Co. Ltd.*, London. Vom 31. August 1902 ab. — B. 32464.

„ 57a. Nr. 151750. Bodenbrett zum Tragen zweier für Stereoskopaufnahmen zu benutzenden Kameras. — *Adrien Mercier fils*, Lausanne. Vom 7. März 1903 ab. — M. 23084.

„ 57a. Nr. 151751. Stativkopf für photographische Handkameras zur Herstellung stereoskopischer Bilder. — *Adrien Merciers fils*, Lausanne. Vom 7. März 1903 ab. — M. 24283.

„ 57a. Nr. 151775. Vorrichtung zum Kuppeln eines ansetzbaren Plattenmagazins mit dem Kameragehäuse. — *Dr. Ludwig Herz*, Wien. Vom 10. Oktober 1899 ab. — H. 27644.

„ 57a. Nr. 151776. Metalldeckel für Rollkameras, die auch zum Arbeiten mit Kassetten dienen sollen. — *Dr. Rudolf Krügener*, Frankfurt a. M. Vom 7. Mai 1903 ab. — K. 25222.

„ 57a. Nr. 151831. Verschlußvorrichtung für den Kasseteneinführungsschlitz bei Kameras, die für Rollfilms und Platten benutzbar sind. — *Henry Frank Purser*, London. Vom 4. Mai 1902 ab. — P. 13622.

„ 57b. Nr. 151752. Verfahren zur Herstellung photographischer Silberhaloidgelatine-Emulsionen. — *Dr. Otto N. Witt*, Berlin. Vom 15. Januar 1903 ab. — W. 20118.

„ 57a. Nr. 151994. Zu einem flachen Kasten zusammenlegbare photographische Vergrößerungskamera. — *Emil Wünsche, Akt.-Ges. für photographische Industrie*, Reick bei Dresden. Vom 13. Juni 1903 ab. — W. 20765.

„ 57a. Nr. 151995. Bewegungsvorrichtung für Objektivverschlüsse. — *M. Wunderlich*, Dresden-A. Vom 10. November 1903 ab. — W. 21386.

Kl. 57b. Nr. 151903 Verfahren und Vorrichtung zum Entwickeln und Fixieren von photographischen Rollfilms ohne Benutzung einer Dunkelkammer. — *Reno & Co.*, Berlin. Vom 5. April 1903 ab. — H. 30260.

„ 57b. Nr. 151971. Verfahren zur Herstellung von photographischen Bildern durch Belichtung von elektrisch leitenden, mit Selen überzogenen Platten. — *Dr. S. Kalischer* und *Ernst Ruhmer*, Berlin. Vom 28. Dezember 1902 ab. — R. 17625.

„ 57b. Nr. 151973. Verfahren zur Herstellung von lichtempfindlichen Stellen auf verschiedenen Unterlagen; Zus. zu Pat. 146934. — *Hermann Kuhrt*, Berlin. Vom 23. April 1903 ab. — K. 25137.

„ 57b. Nr. 151996. Verfahren zur Sensibilisierung photographischer Emulsionen mit Farbstoffen. — *Dr. Karl Kieser*, Elberfeld. Vom 5. November 1902 ab. — K. 24130.

„ 57c. Nr. 151974. Photographische Kopiermaschine, bei welcher die Belichtung durch eine relative Verschiebung des Negativs mit dem Papier an einem Belichtungsschlitz entlang erfolgt, und bei der die Lichtstärke einstellbar ist. — *Jobst Hinne*, Berlin. Vom 3. März 1903 ab. — H. 30029.

„ 57c. Nr. 151997. Kopierrahmen. — *William Graham Wood*, San Francisco. Vom 3. September 1902 ab. — W. 19573.

„ 57d. Nr. 151934. Verfahren zur elektrischen Fernübertragung geätzter photographischer Bilder. — *The International Electrograph Company*, Charleston, V. St. A. Vom 14. Juni 1902 ab. — J. 6839.

„ 57a. Nr. 152088. Vorrichtung zum lichtsicheren Ein- und Ausführen von Platten in Doppelkassetten. — *Fritz Biermann*, Stettin. Vom 18. Mai 1902 ab. — B. 31719.

„ 57a. Nr. 152124. Photographische Kamera mit ausziehbarem Sucher. — *Société L. Gaumont & Cie.*, Paris. Vom 7. Januar 1903 ab. — G. 17812.

„ 57a. Nr. 152185. Vorrichtung zur Verhütung des selbsttätigen Abrollens der Rollfilms von ihren Spulen. — *Hugo Fritzsche*, Leipzig-R. Vom 6. Februar 1903 ab. — F. 17219.

„ 57a. Nr. 152247. Aufzieh- und Regelungsvorrichtung für Sicherheits-Doppelrouleauverschlüsse mit regelbarer Schlitzbreite. — *Fa. Karl Zeiß*, Jena. Vom 8. Mai 1903 ab. — Z. 3891.

„ 57c. Nr. 152248. Kopierrahmen, welcher während des Kopierens eine völlige Trennung des Kopierpapieres

vom Negativ gestattet. — *Nelson K. Cherrill*, Lausanne, Schweiz. Vom 16. August 1903 ab. — C. 12004.

Kl. 57a. Nr. 152356. Vorrichtung zum lichtdichten Verschließen des nach dem Herausziehen des Kassettenschiebers freigelegten Schieberschlitzes von Kassetten. *Robert Mahr*, Berlin. Vom 22. Februar 1903 ab. — M. 23009.

„ 57c. Nr. 152453. Zylindrischer Lichtpausapparat mit an den gekrümmten Kanten gefaßten, gebogenen Gläsern. — *Oskar Asch*, Dresden-Löbtau. Vom 29. Oktober 1903 ab. — A. 10430.

„ 57a. Nr. 152644. Roll- und Plattenkamera, bei welcher die Lage des Films in der Belichtungsstellung durch Auflager bestimmt wird, die bei Einführung von Plattenkassetten entfernt wird. — *Süddeutsches Kamerawerk Körner & Mayer, G. m. b. H.*, Sontheim-Heilbronn a. N. Vom 9. April 1903 ab. — S. 17857.

„ 57c. Nr. 152645. Photographischer Kopierapparat mit periodischer Fortschaltung des Positivpapieres und dergl. und periodischer Zusammenpressung von Negativ- und Positivpapier; Zus. zu Pat. 133484. — *Carl Wagner*, Berlin. Vom 25. November 1903 ab. — W. 21460.

„ 57d. Nr. 152565. Verfahren zur Erzeugung von photographischen Chromatcolloïdkopieen auf Druckplatten zwecks Herstellung von Druckformen. — *M. Rudometoff*, Gatschina, Gouv. Petersburg. Vom 16. März 1902 ab. — R. 16594.

„ 57b. Nr. 152792. Pigmentfolien. — *Neue Photographische Gesellschaft, Akt.-Ges.*, Steglitz b. Berlin. Vom 9. August 1901 ab. — K. 21729.

„ 57b. Nr. 152798. Verfahren zur Herstellung von lichtempfindlichen Geweben aller Art, Holz, Leder und dergl. — *Elektro- und Photochemische Industrie, G. m. b. H.*, Berlin. Vom 22. Februar 1901 ab. — P. 12303.

„ 57c. Nr. 152770. Mechanischer Entwicklungsapparat für Bildbänder ohne in den Bädern liegende Führungswalzen und Führungsbänder. — *Anton Pollak*, Budapest, *Vereinigte Elektrizitäts-Akt.-Ges.* Ujpest bei Budapest und *Dr. Friedrich Silberstein*, Wien. Vom 8. November 1902 ab. — P. 14212.
(Für diese Anmeldung ist bei der Prüfung gemäß dem Uebereinkommen mit Oesterreich-Ungarn vom 6. Dezember 1891 die Priorität auf Grund der Anmeldung in Ungarn vom 13. Mai 1902 anerkannt.)

Kl. 57 d. Nr. 152752. Tafel mit Elektromagneten zum Fest-halten von Flächentypen, Notenzeichen, Ornament-stücken u. s. w. — *J. Liorel*, Ixelles bei Brüssel. Vom 30. Juli 1902 ab. — L. 17056.

„ 57 d. Nr. 152799. Photographisches Mehrfarbendruck-verfahren. — *J. G. Schelter & Giesecke*, Leipzig. Vom 7. September 1901 ab. — Sch. 17721.

„ 57 a. Nr. 152831. Zusammenklappbare Kamera mit am Bodenbrett angelenktem Objektivträger, welcher beim Oeffnen der Kamera selbsttätig aufgerichtet wird. — *Henry M. Reichenbach*, Dobbs Ferry, V. St. A. Vom 20. November 1901 ab. — R. 16074.

„ 57 a. Nr. 152961. Vorrichtung zum Messen der Expositions-dauer von Objektivverschlüssen. — *Nathan Augustus Cobb*, Sydney, Austr. Vom 15. Oktober 1902 ab. — C. 11178.

„ 57 a. Nr. 152962. Vorrichtung zur selbsttätigen Regelung der Belichtungszeit von Objektivverschlüssen, ent-sprechend den herrschenden Lichtverhältnissen. — *Max Richter*, Dresden. Vom 1. Januar 1903 ab. — R. 17638.

„ 57 c. Nr. 152914. Lichtpausapparat mit um eine wage-rechte Achse drehbarer, cylindrisch gekrümmter, ein-gerahmter Glasplatte und in der Cylinderachse be-weglicher Lichtquelle. — *Benjamin James Hall* und *Alphons Steiger*, London. Vom 1. Juli 1901 ab. — H. 28417.

„ 57 b. Nr. 153073. Retuschierverfahren für photographische Positivbilder, die zur Herstellung von Negativen für die Erzielung richtiger Reliefs nach dem Quellverfahren dienen. — *August Leuchter*, Brooklyn, V. St. A. Vom 13. Mai 1902 ab. — L. 16761.

„ 57 a. Nr. 153212. Rouleauverschluß mit einer behufs Schlitzverstellung von der Bandscheibenachse zu ent-kuppelnden und durch einen Sperrstift festzustellenden Rouleauwalze. — *Heinrich Ernemann, Akt.-Ges. für Kamerafabrikation*, Dresden. Vom 5. Januar 1904 ab. — E. 9719.

„ 57 c. Nr. 153237. Photographische Kassette, in welcher die Platte belichtet, entwickelt, fixiert, gewaschen und getrocknet werden kann. — *Dr. Alfred Solomon*, Rositz, S.-A. Vom 19. Dezember 1902 ab. — S. 17334.

„ 57 c. Nr. 153238. Vorrichtung zum Aufziehen von Photo-graphieen und dergl. mittels hin- und hergehender Walzen. — *Julius Hugh Hampp*, New York. Vom 31. Mai 1903 ab. — H. 30671.

Kl. 57d. Nr. 153353. Verfahren zur Herstellung von Noten-druckformen. — *J. Liorel*, Ixelles bei Brüssel. Vom 16. April 1902 ab. — L. 16677.

„ 57a. Nr. 153406. Photographische Kassette, bei der die Platte in einer Nut des Kassettenrahmens, durch eine in der gegenüberliegenden Nut befindliche, von außen verstellbare Feder gehalten wird. — *Kodak, G. m. b. H.*, Berlin. Vom 26. Juni 1903 ab. — K. 25507.

„ 57a. Nr. 153438. Luft- oder Flüssigkeitsbremsvorrichtung für photographische Rouleauverschlüsse. — *Fritz Sasse*, Hannover. Vom 2. Mai 1903 ab. — S. 17962.

„ 57b. Nr. 153439. Verfahren zur Herstellung von Pigment-bildern. — *Dr. Riebensahm & Posseldt, G. m. b. H.*, Berlin. Vom 6. November 1902 ab. — K. 24136.

„ 57b. Nr. 153440. Stereoskopische Dreifarbenphoto-graphieen. — *Charles L. A. Brasseur*, New York. Vom 30. Dezember 1903 ab. — B. 36052.

„ 57a. Nr. 153693. Photographische Kamera mit unmittel-bar vor der lichtempfindlichen Platte angebrachtem Einstellschirm. — *Louis Borsum*, Plainfield, New Jersey. Vom 27. Januar 1903 ab. — B. 33513.

„ 57a. Nr. 153809. Versenktes Fenster für Rollkameras zum Beobachten von am Filmbande angeordneten Merkzeichen. — *Birt Acres*, Woolacombe, Barnet, Engl. Vom 21. Oktober 1902 ab. — A. 9401.

„ 57b. Nr. 153765. Goldfreies Tonfixierbad. — *Hermann Kurz*, Basel. Vom 29. Mai 1903 ab. — K. 25365.

„ 57d. Nr. 153827. Verfahren zum photomechanischen Mehrfarbenwalzendruck auf Zeug. — *Ernst Rolffs*, Siegfeld bei Siegburg. Vom 22. Januar 1902 ab. — M. 20918.

„ 57a. Nr. 154100. Einrichtung an photographischen Ob-jektiven zum schnellen Wechseln der auf einer parallel zu der Objektivachse angeordneten Welle einzeln drehbar gelagerten Blenden oder Farbfilter. — *Dr. Selles Farben-photographie, G. m. b. H.*, Berlin. Vom 25. Juli 1903 ab. — S. 18304.

„ 57b. Nr. 154018. Verfahren zur Erzeugung von Photo-grammen mit moiréähnlicher Zeichnung. — *Dr. Ludwig Mach*, Wien. Vom 9. Januar 1903 ab. — M. 22752.

„ 57b. Nr. 154101. Verfahren zur Verhütung des Matt-werdens von lichtempfindlichen, glänzenden Geweben in photographischen Bildern. — *Neue Photographische Gesellschaft, Akt.-Ges.*, Berlin-Steglitz. Vom 30. Mai 1903 ab. — N. 6749.

Kl. 57c. Nr. 154019. Vorrichtung zum Untertauchen von durch Bäder geführten photographischen Bildbändern. — *Willy Nauck*, Leipzig-R. Vom 9. April 1902 ab. — N. 6133.

„ 57d. Nr. 154620. Verfahren zur Herstellung photomechanischer Druckformen. — *Adolf Tellkampf*, Charlottenburg. Vom 17. Mai 1903 ab. — T. 8930.

„ 57a. Nr. 154279. Klappkamera mit selbsttätiger Verklinkung des Objektivträgers zwischen den Klappspreizen; Zus. zu Pat. 124537. — *Fa. Carl Zeiß*, Jena. Vom 8. Mai 1903 ab. — Z. 3830.

„ 57c. Nr. 154209. Periodisch arbeitende photographische Kopiermaschine mit veränderlichem Papiervorschub. — *Wilhelm Elsner*, Blasewitz bei Dresden. Vom 18. November 1902 ab. — R. 17446.

„ 57c. Nr. 154210. Kopiervorrichtung, welche das registerhaltige Auflegen des Negativs auf ein bereits vorhandenes Bild beim Kombinationsdruck im durchfallenden Licht gestattet. — *Julius Benade*, Erfurt. Vom 9. September 1903 ab. — B. 35177.

„ 57c. Nr. 154280. Schachtel zur Verpackung für photographische Platten, Papiere, Films und dergl. — *Hugo Fritzsche*, Leipzig-R. Vom 30. August 1903 ab. — F. 17956.

„ 57c. Nr. 154281. Auf verschiedene Schaltzeiten einstellbare Kontaktvorrichtung für photographische Kopiermaschinen. — *Wilhelm Elsner*, Dresden-A. Vom 25. September 1903 ab. — E. 9498.

„ 57a. Nr. 154340. Rollkassette für photographische Kameras, in welcher beide Filmspulen auf derselben Seite gelagert sind. — *Kodak, G. m. b. H.*, Berlin. Vom 21. Juli 1903 ab. — K. 25654.

, 57a. Nr. 154380. Apparat zur Aufnahme und Wiedergabe (Besichtigung) von in einer Spirallinie auf der Bildplatte stehenden Reihenbildern, bei welchem die ruckweise zu drehende Bildplatte samt ihrem Antriebsmechanismus in einem in Führungen verschiebbaren Rahmen gelagert ist. — *Leo Friedrich Herrmann, Joseph Swoboda* und *Carl Lutzenberger*, Wien. Vom 29. Juli 1902 ab. — H. 28621.

„ 57a. Nr. 154381. Plattenwechselschlauch. — *Eugen Jungandreas*, Leipzig. Vom 18. April 1903 ab. — J. 7308.

„ 57a. Nr. 154382. Einstellvorrichtung für photographische Kameras. — *Alfred Lippert*, Dresden. Vom 10. Februar 1904 ab. — V. 5401.

Kl. 57a. Nr. 154425 Vorrichtung zum Anzeigen stattgehabter Belichtungen bei Kassettenkameras. — *Voigtländer & Sohn, Akt.-Ges.*, Braunschweig. Vom 8. Juli 1903 ab. — H. 30891.

„ 57a. Nr. 154426. Photographische Kassette. — *Dr. Rudolf Krügener*, Frankfurt a. M. Vom 2. August 1903 ab. — K. 25734.

„ 57b. Nr. 154383. Verfahren zur Herstellung von farbigen Bildnissen solcher Personen, welche gleichmäßig gekleidet sind. — *Karl König*, Ratibor. Vom 21. Februar 1903 ab. — K. 24771.

„ 57b. Nr. 154384. Verfahren zum Aufziehen von Photographieen. — *Friedrich Wilhelm Gustav Chelius*, München. Vom 18. Juni 1903 ab. — C. 11825.

„ 57b. Nr. 154475. Verfahren zur Herstellung panchromatischer Platten oder Halogensilberemulsionen von besonders großer Rotempfindlichkeit. — *Farbwerke vorm. Meister Lucius & Brüning*, Höchst a. M. Vom 10. April 1903 ab. — F. 17463.

„ 57c. Nr. 154513. Trockenapparat für lange photographische Papierbänder, welcher das Band in auf Stäben hängende Falten legt. — *Oskar Messter*, Berlin. Vom 20. Dezember 1902 ab. — M. 22653.

„ 57a. Nr. 154538. Federnd gelagertes Schwingestativ für Reproduktionskameras. — *Hoh & Hahne*, Leipzig. Vom 9. Dezember 1903 ab. — H. 31916.

„ 57b. Nr. 154539. Verfahren zur Uebertragung von auf Celluloïdunterlagen hergestellten Pigmentbildern auf Papier. — *Akt.-Ges. für Anilinfabrikation*, Berlin. Vom 3. Januar 1903 ab. — A. 9606.

„ 57a. Nr. 155171. Magazinkamera mit sich unter gleichzeitigem Plattenwechsel absatzweise drehender, die Farbfilter tragender Verschlußscheibe. — *Jean Frashbourg*, Paris. Vom 11. Dezember 1902 ab. — F. 17032.

„ 57a. Nr. 155172. Rollkamera, bei der das Filmband von zwei auf einer und derselben Seite der Kamera befindlichen Rollen getragen ist. — *Christian Gustav Warnecke* und *William Henry Heath*, London. Vom 22. Januar 1903 ab. — W. 20141.

„ 57a. Nr. 155173. Vorrichtung zum Verstellen der Schlitzweite von Rouleauverschlüssen mit durch Bandzüge gegeneinander beweglichen Rouleauhälften und in einer Spiralnut laufendem, die Schlitzweite anzeigendem Zapfen. — *Emil Wünsche, Akt.-Ges. für photographische*

Industrie, Reick bei Dresden. Vom 8. April 1903 ab. — W. 20469.

Kl. 57a. Nr. 155174. Photographische Kamera mit einer Rollkassette, in deren Aussparungen die Kamera eingesetzt ist. — *Kodak*, *G. m b. H.*, Berlin. Vom 26. Juni 1903 ab. — K. 25509.

„ 57a. Nr. 155175. Rouleau-Schlitzverschluß mit beim Spannen mitbewegtem, nach dem Spannen zurückgehendem Hilfsrouleau. — *Heinrich Ernemann, A.-G. für Kamerafabrikation*, Dresden-A. Vom 30. August 1903 ab. — E. 9450.

„ 57a. Nr. 155176. Vorrichtung zur Herstellung von Momentaufnahmen mit Visierfilms. — *Hugo Fritzsche*, Leipzig-R. Vom 21. Januar 1904 ab. — F. 18412.

„ 57b. Nr. 155177. Mit Mattscheiben zum Einstellen des Bildes ausgestatteter Rollfilm, welcher einen mit Unterbrechungen versehenen Schutzstreifen und darüber liegenden, fortlaufenden, lichtempfindlichen Filmstreifen besitzt. — *Hugo Fritzsche*, Leipzig-R. Vom 15. Januar 1903 ab. — N. 6548.

„ 57b. Nr. 155178. Verpackung für photographische Platten. — *Dr. A. Miethe*, Charlottenburg, und *Hugo Fritzsche*, Leipzig-R. Vom 18. März 1903 ab. — M. 23138.

„ 57b. Nr. 155179. Filmband mit Einzelfilms. — *Fa. Romain Talbot*, Berlin. Vom 29. April 1903 ab. — T. 8882.

„ 57c. Nr. 155180. Negativ-Umschlag. — *Hugo Fritzsche*, Leipzig-R. Vom 30. August 1903 ab. — F. 17942.

„ 57c. Nr. 155181. Schaukelnd aufgehängte flache Schale mit gekrümmtem Boden zum Entwickeln langer Filmstreifen. — *Sally Jaffé*, Posen. Vom 22. September 1903 ab. — J. 7506.

„ 57c. Nr. 155182. Kopiervorrichtung, bei welcher das Original und das lichtempfindliche Papier durch ein durchsichtiges, wanderndes Band gegen ein wanderndes Auflager gepresst wird; Zus. zu Pat. 150247. — *Nathaniel Howland Brown*, Philadelphia. Vom 18. November 1903 ab — B. 35732.

„ 57c. Nr. 155183 Photographische Flachkopiermaschine mit periodisch auf- und niedergehender Preßplatte. — *Radebeuler Maschinenfabrik Aug. Koebig*, Radebeul bei Dresden. Vom 6. Dezember 1903 ab. — R. 18979.

„ 57c. Nr. 155184. Vorrichtung zum Anpressen des lichtempfindlichen Papieres gegen das Negativ bei Handkopierapparaten. — *Hervey H. Mc. Intire*, South Bend, V. St. A. Vom 4. März 1903 ab. — J. 7760.

Kl. 57a. Nr. 155614. Vorrichtung zum Fortschalten des die Platten tragenden, drehbaren Gehäuses, der Filterscheibe und der Verschlußscheibe von Mehrfarbenkameras. — *Dr. Hermann Meyer*, Brandenburg a. H. Vom 28. Dezember 1902 ab. — M. 22703.

„ 57b. Nr. 155796. Verfahren zur Erzeugung von Bronzeschichten als Unterlage für photographische Bilder; Zus. zu Pat. 127899. — *August Huck, Ludwig Fischer* und *Hermann Ahrle*, Frankfurt a. M. Vom 8. November 1902 ab. — H. 29653.

„ 57c. Nr. 155765. Cylinder-Lichtpausapparat mit durch Kurbeln spannbarer Decke. — *Oskar Asch*, Dresden-Löbtau. Vom 28. November 1903 ab. — A. 10506.

„ 57a. Nr. 156044. Verfahren zur Anfertigung photographischer Aufnahmen aus unbemanntem Luftfahrzeuge. — *Carl Clouth*, Harburg, Elbe. Vom 5. September 1902 ab. — C. 11093.

„ 57b. Nr. 156045. Verfahren zur Nachbelichtung belichteter Trockenplatten in der photographischen Kamera oder Kassette. — *Emil Höfinghoff*, Barmen. Vom 8. März 1904 ab. — H. 32547.

„ 57c. Nr. 156046. Photographischer Kopierapparat für fortlaufenden Betrieb mit einer von einem endlosen Drucktuch teilweise umschlossenen, von innen beleuchteten Negativtrommel. — *Hervey H. Mc. Intire*, South Bend, V. St. A. Vom 13. Juni 1903 ab. — J. 7395.

„ 57a. Nr. 156344. Magazin für photographische Platten; Zus. zu Pat. 141127. — *The American Automatic Photograph Company*, Cleveland. Vom 22. Juli 1902 ab. — P. 14352.

„ 57a. Nr. 156353. Vorrichtung zum Spannen des Verschlusses beim Einschieben der Kassette in die Kamera. — *Franz Wiese*, Berlin. Vom 12. April 1903 ab. — W. 20492.

„ 57b. Nr. 156345. Verfahren zur Herstellung von Silbersalz-Emulsionen von gleichbleibender Empfindlichkeit. — *Johannes Gaedicke*, Berlin. Vom 6. September 1903 ab. — G. 18840.

„ 57c. Nr. 156292. Kopierapparat mit an der Kopierfläche entlang geführter, streifenförmiger Lichtquelle. — *Alfred Schöller*, Frankfurt a. M. Vom 8. September 1903 ab. — Sch. 20838.

„ 57a. Nr. 156427. Stereoskopkamera, bei welcher die von den Objektiven erzeugten Bilder durch Prismen oder Spiegel seitlich umgekehrt werden. — *Jules*

Sénèque Auguste Tournier, Bourges, Frankr. Vom
30. November 1902 ab. — T. 8565.

Kl. 57a. Nr. 156589. Wechselkassette für geschnittene Films
mit einsetzbarem Magazin, das mittels einer Lade ein-
und ausgeschoben wird, um bei jedem zweiten Auszug
der Lade einen Film mittels eines in ein Loch seines
unteren Randes greifenden Stiftes aus dem Magazin
in den Belichtungsrahmen zu befördern. — *Arthur
Augustus Brooks* und *the Brooks-Watson Daylight
Camera Co., Ltd.*, Liverpool. Vom 11. Dezember 1902
ab. — B. 33203.

„ 57a. Nr. 156695. Einstellvorrichtung für die Schlitzweite
von Rouleauverschlüssen mit einem auf einer Ver-
steifungsleiste der einen Rouleauhälfte gleitenden, die
Verbindungsschnur der Rouleauhälften beeinflussenden
Schieber. — *Dr. Rudolf Krügener*, Frankfurt a. M.
Vom 22. Juli 1903 ab. — K. 25671.

„ 57a. Nr. 156726. Sperrvorrichtung für die Filmspulen
von Rollkameras, welche eine Vorwärts- und eine
Rückwärtsbewegung des Filmbandes gestattet. — *Süd-
deutsches Kamerawerk, Körner & Mayer, G. m. b. H.*,
Sontheim-Heilbronn a. N. Vom 6. Dezember 1903 ab.
— S. 18847.

„ 57c. Nr. 156645. Verfahren zum Führen von photo-
graphischem Kilometerpapier durch einen Trockenraum
unter Benutzung des bekannten langsamen Transports
in hängenden Falten. — *Georg Gerlach*, Berlin. Vom
12. August 1903 ab. — G. 18722.

„ 57c. Nr. 156748. Plattenrähmchen für die Benutzung
in Magazinkameras und in Entwicklungsbädern. —
Dr. J. Adler, Berlin. Vom 15. März 1903 ab. — A. 9839.

„ 57a. Nr. 156886. Rouleauverschluß mit verstellbarer
Schlitzbreite, bei welchem das eine Rouleau an den
Tragbändern des anderen festgeklemmt wird. — *Emil
Wünsche, Akt.-Ges. für photographische Industrie*, Reick
bei Dresden. Vom 30. Juli 1903 ab. — S. 18316.

„ 57b. Nr. 157218. Photographisches Pigmentkopier-
verfahren. — *The Autotype Company*, London. Vom
9. April 1904 ab. — A. 10872.

„ 57b. Nr. 157411. Verfahren zum Umwandeln von Silber-
bildern in beständigere katalysierende Bilder. — *Dr. Oskar
Gros*, Leipzig. Vom 23. August 1903 ab. — G. 18777.

„ 57a. Nr. 157666. Kinematographischer Apparat, bei
welchem das Bildband durch schrittweise gedrehte
Walzen fortgeschaltet wird. — *Henry Maximilian*

Reichenbach, New York. Vom 28. Dezember 1901 ab.
— R. 16201.

Kl. 57b. Nr. 157667. Photographische Entwickler; Zus. zu
Pat. 149123. — *Farbenfabriken vormals Friedr. Bayer
& Co.*, Elberfeld. Vom 26. April 1901 ab. — F. 17610.

„ 57a. Nr. 157723. Vorrichtung zum Festhalten photo-
graphischer Platten in Kassetten. — *Eugène de la Croix*,
Berlin. Vom 1. Dezember 1901 ab. — C. 10335.

„ 57a. Nr. 157781. Vorrichtung, insbesondere für Mehr-
farbenkameras, zum selbsttätigen Auslösen der Platten-
und Filterwechselvorrichtung beim Schließen des Ob-
jektivverschlusses. — *Wilhelm Bermpohl*, Berlin. Vom
3. März 1903 ab. — B. 36559.

„ 57b. Nr. 157864. Verfahren zum Glätten von in Hängen
getrockneten, mit photographischen Bildern bedeckten,
langen Papierbahnen. — *Georg Gerlach*, Berlin. Vom
21. April 1904 ab. — G. 19834.

„ 57c. Nr. 157905. Photographische Mehrfach-Kopier-
maschine für einseitigen Druck. — *Friedrich Heinrich
Lange*, Berlin. Vom 26. September 1902 ab. — L. 17264.

„ 57c. Nr. 157906. Lichtverschluß für photographische
Druckmaschinen mit ständig brennenden Lampen. —
Friedrich Heinrich Lange, Berlin. Vom 26. September
1902 ab. — L. 18564.

„ 57a. Nr. 157978. Bügel für Filmspulen. — *Dr. Hans
Lüttke*, Wandsbek. Vom 30. September 1902 ab. —
L. 17275.

„ 57c. Nr. 158112. Photographische Kassette, bei welcher
die Einführung der Platten von der einen Schmalseite
aus erfolgt. — *Rosi Lamp'l, geb. Müller*, Wiesbaden.
Vom 2. Dezember 1902 ab. — L. 17515.

„ 57a. Nr. 158113. Verfahren und Vorrichtungen zur Auf-
nahme und Vorführung von stereoskopischen Panorama-
bildern. — *William Kennedy-Laurie Dickson*, London.
Vom 13. März 1903 ab. — D. 13419.

„ 57a. Nr. 158114. Suchereinrichtung für photographische
Kameras mit Sucherlinse, Sucherspiegel und Wasserwage.
— *Jaques Duchey*, Gannat, Frankr. Vom 17. Januar
1904 ab. — D. 14296.

„ 57b. Nr. 158234. Photographisches Pigmentpapier. —
Albert Höchheimer, Feldkirchen bei München. Vom
23. Juni 1904 ab, — H. 33254.

„ 57c. Nr. 158115. Cylindrischer Lichtpausapparat. — *Louis
Schmelzer*, Magdeburg. Vom 2. Februar 1904 ab. —
Sch. 21548.

Kl. 57d. Nr. 158206. Objektivblende für Rasteraufnahmen mit mehreren verschieden großen Oeffnungen. — *Arthur Schulze*, St. Petersburg. Vom 23. August 1903 ab. — Sch. 20766.

„ 57d. Nr. 158207. Verfahren zur Herstellung von Rasteraufnahmen mit einer einzigen Blende. — *Klimsch & Co.,* Frankfurt a. M. Vom 29. Mai 1904 ab. — K. 27444.

B.
Oesterreichische Patenterteilungen
**betreffend „Photographie und Reproduktionsverfahren"
vom 15. Mai 1904 bis 1. Juni 1905.**

(Mitgeteilt durch Ingenieur J. Fischer, Patentanwalt, Wien I., Maximilianstraße 5.)

Nr. 16482. Photographische Kamera für Platten und Films. — *Moriz Sax*, Maschinist, und *Wilhelm Breustedt jun.*, Gastwirt, beide in Wien.

„ 16488. Apparat zum Entwickeln und Fixieren bei Tageslicht. — *Karl Lorenz*, Adjunkt der k. k. Staatsbahnen in Wien.

„ 16485. Verfahren und Vorrichtung zur Herstellung plastischer Bildwerke mit Hilfe kinematographischer Aufnahmen. — *Anton Wieninger*, Hotelier in Wien.

„ 16489. Rollfilmkassette. — *Kodak Limited,* Repräsentanz für Oesterreich in Wien.

„ 16502. Ersatzmittel für die ätzenden und kohlensauren Alkalien in photographischen Entwicklern. — *Farbwerke vorm. Meister Lucius & Brüning* in Höchst a. M.

„ 16524. Verfahren zur Herstellung panchromatischer Trockenplatten. — *Dr. Adolf Miethe*, Professor, und *Dr. Arthur Traube*, beide in Charlottenburg.

„ 17033. Photographisches Mehrfarbendruckverfahren. — *Dr. Eugen Albert*, Inhaber einer Kunst- und Verlagsanstalt in München.

„ 17037. Verfahren zur Herstellung von Farbfiltern für photographische Aufnahmen. — *Dr. Karl Wilhelm Georg Aarland*, Professor in Leipzig.

„ 17040. Verfahren zur Herstellung von Rohpapieren für den Tintenkopierprozeß. — *Hermann Hauke*, Postverwalter in Wevenlinghofen (Deutsches Reich).

„ 13050. Verfahren zur Herstellung farbiger Photographieen. — *Solon Vathis*, Photograph in Paris.

„ 17252. Photographischer Sucher in Monocleform. — Firma *M. Schulz* und *Ferdinand Buchmayr*, Beamter in Prag.

Nr. 17454. Photographischer Entwickler. — *Farbenfabriken vorm. Friedr. Bayer & Co.* in Elberfeld.

„ 17550. Photographisches Verfahren zur Herstellung plastisch richtiger Bildwerke. — *Carlo Baese*, Ingenieur in Berlin.

„ 17576. Anwendung der Ketonbisulfite für photographische Zwecke. — *Farbenfabriken vorm. Friedr. Bayer & Co.* in Elberfeld.

„ 17689. Handkamera für photographische Fernaufnahmen. — *August Vautier-Dufour*, Kapitän in Grandson (Schweiz).

„ 17700. Spannrahmen für photographische Zwecke. — *Richard Beckmann*, Fabrikbesitzer in Charlottenburg.

„ 17701. Verfahren und Platte zur Herstellung farbiger Photographieen und photomechanischer Drucke. — *Adolf Alfred Gurtner*, Architekt in Bern.

„ 18318. Kopiervorrichtung für photographische Abzüge mit einstellbarer Belichtung. — *Jobst Hinne*, Kaufmann in Berlin.

„ 18322. Apparat zur Entwicklung photographischer Platten. — *Kodak Limited*, Repräsentanz für Oesterreich in Wien.

„ 18323. Raketenapparat für photographische Aufnahmen aus der Höhe. — *Alfred Maul*, Techniker in Dresden.

„ 18325. Photographischer Kopierapparat. — *Karl Wagner*, Kaufmann in Berlin.

„ 18328. Vorrichtung zum Beobachten und Photographieren des Meeresgrundes. — *Guiseppe Pino*, Kaufmann in Genua.

„ 18329. Entwicklungsapparat für Films. — *Kodak Limited*, in London.

„ 18337. Vorrichtung zur Erzeugung von Negativen mittels Photographie in natürlichen Farben. — *William Norman Lascelles Davidson*, Kapitän in Brighton (Engl.).

„ 18356. Kopierrahmen. — *Ludwig Meir*, Zeichenlehrer in Möckern bei Leipzig.

„ 18606. Verfahren zur Herstellung farbiger Bilder, insbesondere Photographieen. — *Karl König*, Photograph in Ratibor.

„ 18985. Verfahren zur Herstellung eines Rasters. — *Dr. Kuno Schloemilch*, Chemiker, und *Albin Fichte*, Photograph, beide in Leipzig.

„ 19017. Verfahren zur Sensibilisierung photographischer Emulsionen mit Farbstoffen. — *Dr. Karl Kieser*, Chemiker in Elberfeld.

„ 19198. Kamera zur Aufnahme mehrerer Bilder auf einer Platte. — *Julio Guimaraes*, Kaufmann in Hamburg.

„ 19201. Photographische Kamera für Tageslichtfilmpakete. — *Kodak Limited*, Repräsentanz für Oesterreich in Wien.

Nr. 19203. Tragbare Dunkelkammer. — *Ernst Moll*, Kaufmann in Zürich (Schweiz).

„ 19206. Blitzlichtvorrichtung für selbsttätige photographische Apparate. — *R. Barret & Sohn, Limited* in London.

„ 19207. Kamera zur gleichzeitigen Aufnahme oder Projektion mehrerer Bilder mit einem Objektiv. — *Jan Szczepanik*, Ingenieur in Wien.

„ 19208. Filmkamera. — *Joseph Henri Desgeorge*, Rentner in Lyon.

„ 19132. Verfahren zur Herstellung von Papier oder Karton mit lichtempfindlichen Stellen. — *Erste Kartonfabrik Schönecker & Co.* in Berlin.

„ 19284. Satiniermaschine zum mehrmaligen Satinieren photographischer Bilder. — *Hermann Lindenberg*, Photograph in Dresden.

„ 19286. Verfahren zur Herstellung genau identischer Photometerskalen. — *Karl Seib*, Fabrikant in Wien.

„ 19290. Filmspule. — *Hugo Fritzsche*, Fabrikdirektor in Leipzig-Gohlis,

„ 19389. Apparat zur Entwicklung photographischer Platten bei Tageslicht. — *Bernhart von Goldammer*, Oberst a. D. in Stangenteich bei Friedrichsruh.

„ 20293. In einen Wechselsack umwandelbares Einstelltuch. — *Sydney Hall*, Ingenieur, und *Oskar Zwieback*, Privatier, beide in Frankfurt a. M.

„ 20299. Verfahren und Apparat zur methodischen Verzerrung ebener Bilder auf photographischem Wege mit beliebigen Objektiven. — *Theodor Scheimpflug*, k. u. k. Hauptmann in Wien.

„ 20338. Serienapparat mit zwei oder mehreren Bilderreihen. — *Marie Sagl*, Pflegerin in Purkersdorf bei Wien.

Oesterreichische Patentauslegungen
betreffend „Photographie und Reproduktionsverfahren"
vom 1. Februar bis 1. Juni 1905.

Johann Becker, Kaufmann in Wien. — Zusammenlegbares und als Stock verwendbares Stativ.

Charles Louis Adrien Brasseur, Ingenieur in New York. — Verfahren zur Herstellung stereoskopischer Dreifarbenphotographieen.

Jules Carpentier, Ingenieur in Paris. — Platten-Magazinkassette.

Sally Jaffé, Kaufmann in Posen. — Vorrichtung zur Entwicklung von Rollfilms bei Tageslicht.

Karl König, Photograph in Ratibor. — Schnelldruckmaschine für lichtempfindliche Postkarten.

Dr. Selles Farbenphotographie, G. m. b. H. in Berlin. — Wechselvorrichtung für Blenden und Farbfilter.

Neue Photographische Gesellschaft, Akt.-Ges. in Steglitz. — Verfahren zum Umwandeln von Silberbildern in beständige, katalysierende Bilder.

Photochemie Wiesloch-Heidelberg in Wiesloch und *August Herm. Mies jun.*, Direktor in Rüdesheim. —Verfahren zur Herstellung von lichtempfindlichen Geweben und dergl.

Photochemie Wiesloch-Heidelberg in Wiesloch und *August Hermann Mies jun.*, Direktor in Rüdesheim. — Verfahren zur Herstellung von Bromsilbergelatine.

Hans Heyn, Kaufmann in Dresden. — Fernauslöser für Objektivverschlüsse.

Gebr. Pabst in Ludwigshafen. — Lichtpausapparat.

Ferdinand Stark, Photograph in New York. — Verfahren und Vorrichtung zur Erzielung von Unschärfe bei photographischen Aufnahmen.

Hans Tirmann und *Hugo Tirmann*, Fabrikanten in Pielach bei Melk. — Transportable Dunkelkammer.

Neue Photographische Gesellschaft, Akt.-Ges. in Steglitz bei Berlin. — Kassettenartige Verpackung für photographische Films, Papiere, Platten und dergl.

Dr. John Henry Smith, Fabrikant in Zürich. — Photographische Aufnahmeplatten mit drei lichtempfindlichen Schichten für die Dreifarbenphotographie.

Otto Lienekampf, Generaldirektor in Leipzig-Reudnitz und *Dr. Gustav Schmies*, Fabrikdirektor in Bachgaden-Wädensweil (Schweiz). — Zeitschalter für photographische Kopiermaschinen.

Albin Perlich, Techniker in Dresden. — Eine Stellvorrichtung für photographische Apparate.

Emil Wünsche, Aktiengesellschaft für photographische Industrie in Reick bei Dresden. — Rouleauverschluß mit verstellbarer Schlitzbreite, bei welchem das eine Rouleau an den Tragbändern des anderen festgeklemmt wird.

Erich Neumann, Betriebsleiter in Wien. — Selbsttätiger photographischer Zeit- und Momentverschluß.

Rudolf Rigl, Phototechniker in Wien. — Verfahren zur Erzeugung plastisch wirkender Bilder.

Literatur.

Wichtigere Werke

aus dem Gebiete der Photographie, der Reproduktions-
verfahren und verwandter Fächer.

Deutsche Literatur.

Abel, Dr. *Emil*, „Hypochlorite und elektrische Bleiche". Theo-
retischer Teil. Theorie der elektrochemischen Darstellung
von Bleichlauge. Verlag von Wilhelm Knapp, Halle a. S.,
1905. Preis 4,50 Mk.

Adreßbuch der photographischen Ateliers, photochemigraphi-
schen Kunstanstalten, Lichtdruckereien, photographischen
Fabriken und Handlungen Deutschlands. Eisenschmidt
& Schulze, Leipzig.

Albien, G., „Anschauen von Bildwerken". Königsberg i. Pr.,
1904.

Armin, C. L., „Der Gummidruck in natürlichen Farben".
Verlag des „Gut Licht", Wien. Preis 60 h.

Aufrecht, Arthur, „Die Lichtabsorption von Praseodymsalz-
lösungen im Zusammenhang mit ihrem Dissociationszustande
in Lösung". Inaugural-Dissertation. R. Friedländer & Sohn,
Berlin, 1904. Preis 2,70 Mk.

Ausstellungen, internationale photographische I., der achte
Salon des Photo-Club in Paris 1903. Verlag von Wilhelm
Knapp, Halle a. S., 1904. Dasselbe auch französisch. Preis
5 Mk.

Baumann, C., „Die künstlerischen Grundsätze für die bildliche
Darstellung, deren Ableitung und Anwendung. Verlag von
Wilhelm Knapp, Halle a. S., 1905. Preis 5 Mk.

Belichte recht! Heliographische Kurven zur Ermittelung der
richtigen Expositionszeit. Gustav Rapp & Co., Frankfurt a. M.

Bericht über den V. internationalen Kongreß für angewandte
Chemie in Berlin. Herausgegeben von Prof. Dr. N. O. Witt

und Dr. Georg Pulvermacher. Deutscher Verlag, Berlin, 1904. 4 Bände. Preis 60 Mk.

Bergling, „Stereoskopie für Amateurphotographen". 2. Aufl. Gustav Schmidt, Berlin, 1904. Preis 1,20 Mk.

Besson, P., „Das Radium und die Radioaktivität". Deutsch von W. v. Rüdiger. Leipzig, 1905.

Bildmäßige Photographie, Die. Eine Sammlung von Kunstphotographieen mit begleitendem Text in deutscher und holländischer Ausgabe. Herausgegeben von F. Matthies-Masuren und W. H. Idzerda. Heft 1: Landschaften. Heft 2: Bildnisse. Verlag von Wilhelm Knapp, Halle a. S., 1905. Abonnementspreis des Heftes 4 Mk., Einzelpreis 5,50 Mk.

Blech, E., „Die Standentwicklung der photographischen Platten". 2. Aufl. 1905. Gustav Schmidt, Berlin. Preis 1,80 Mk.

Bondegger, Harry, „Nach der Photographie u. s. w. den Charakter u. s. w. jeder beliebigen Person zu erkennen". O. Georgi, Berlin S.W.

Buchdruckerei, Die deutsche, und die deutsche Druckindustrie. B. G. Teubner, Leipzig, 1905.

Cowper-Coles, Sherard, „Elektrolytisches Verfahren zur Herstellung parabolischer Spiegel". Verlag von Wilhelm Knapp, Halle a. S., 1904. Preis 1 Mk.

Czapski, Dr. *Siegfried*, „Grundzüge der Theorie der optischen Instrumente nach Abbe. 2. Aufl. Mit Beiträgen von M. von Rohr. Herausgegeben von Dr. O. Eppenstein. Joh. Ambr. Barth, Leipzig, 1904. XII., 490 S., 176 Abb. Preis 14,50 Mk.

David, Major *Ludwig*, „Ratgeber für Anfänger im Photographieren und für Fortgeschrittene". 30. bis 32. Aufl., 88. bis 96. Tausend. Verlag von Wilhelm Knapp, Halle a. S., 1905. Preis 1,50 Mk.

David, Major *Ludwig*, „Photographisches Praktikum". Ein Handbuch für Fachmänner und Freunde der Photographie. Verlag von Wilhelm Knapp, Halle a. S., 1905. Preis in Ganzleinenband 4 Mk.

David, Major *Ludwig*, „Anleitung zum Photographieren". 9. gänzlich umgearbeitete Auflage. Lechners Photogr. Bibliothek, Wien, 1904. Preis 5 Kr.

Donath, Dr. *B.*, „Die Einrichtungen zur Erzeugung der Röntgenstrahlen". 2. Aufl., 140 Abb., 3 Tafeln, VII, 244 S. Reuther & Reichard, Berlin, 1904. Preis 7 Mk.

Eder, Prof. Dr. *J. M.*, „Jahrbuch für Photographie und Reproduktionstechnik für das Jahr 1904". 18. Jahrgang, 660 S., 189 Abb., 29 Tafeln. Verlag von Wilhelm Knapp, Halle a. S., 1904. Preis 8 Mk.

Eder, Prof. Dr. *J. M.*, „Rezepte und Tabellen für Photographie und Reproduktionstechnik". 6. Aufl. Verlag von Wilhelm Knapp, Halle a. S., 1905. Preis 2,50 Mk.

Eder. Prof. Dr. *J. M.*, „Geschichte der Photographie". 3. Aufl. Verlag von Wilhelm Knapp, Halle a. S., 1905. (Ausführl. Handbuch der Photographie, Band I, I. Teil.) Preis 12 Mk.

Eder, Prof. Dr. *J. M.*, und *E. Valenta*, „Beiträge zur Photochemie und Spektralanalyse". XII, 858 S. mit 93 Abb. und 60 Tafeln. Kommissionsverlag von Wilhelm Knapp, Halle a. S. und R. Lechner (W. Müller), Wien, 1904. Preis 25 Mk.

Emmerich, *G. H.*, „Werkstatt des Photographen". Ein Handbuch für Photographen und Reproduktionstechniker. 12 Tafeln, 255 Abb. Otto Nemnich, Wiesbaden, 1904. Preis 8 Mk.

Emmerich, *G. H.*, „Jahrbuch des Photographen und der photographischen Industrie". 3. Jahrg. Gustav Schmidt, Berlin, 1905. Preis 3,50 Mk.

En costume d'Eve. Künstlerische Freilichtaufnahmen. R. Eckstein, Berlin. 3 Serien, à 13 Mk.

Enders, *Bernhard*, „Der praktische Umdrucker". Verlag von Conrad Müller. Schkeuditz bei Leipzig, 1905. Preis 75 Pfg.

Engstler, Prof. *Maximilian*, „Die Photographie in natürlichen Farben". R. Lechner (W. Müller), Wien, 1904. Preis 1,20 Kr.

Fritsch, Dr. *Carl*, „Das Bogenspektrum des Mangans". Habilitationsschrift. Schröder & Freund, Darmstadt, 1904.

Gedenkreden und Ansprachen, gehalten bei der Trauerfeier für Ernst Abbe. Carl Zeiß, Jena, 1905.

Goerke, *Franz*, „Die Kunst in der Photographie". 8. Band. Verlag von Wilhelm Knapp, Halle a. S. Preis 25 Mk. In eleg. Halbfranzband 36 Mk. Der 9. Band erscheint in 4 Heften zum Abonnementspreise von à 6 Mk.

Goerz, *C. P.*, „Belichtungstafel". Berlin-Friedenau, 1904.

Große, *Paul*, „Der Gold- und Farbendruck auf Kaliko, Leder, Leinwand, Papier, Sammet, Seide und andere Stoffe". 2. Aufl. 114 Abb. A. Hartlebens Verlag, Wien, 1905.

Günther, Dr. *Emil*, „Die Darstellung des Zinks auf elektrolytischem Wege". Verlag von Wilhelm Knapp, Halle a. S., 1904. Preis 10 Mk.

Günther, *Ludwig*, „Das farbenempfindliche Chlorsilber und Bromsilber". U. E. Sebald, Nürnberg 1904.

Günzel, *G.*, „Die Amateurphotographie". Konrad Grethlein, Leipzig, 1904. Preis 1 Mk.

Hagenbach, Prof. *August*, und *Heinrich Konen*, „Atlas der Emissionsspektren der meisten Elemente". Gustav Fischer, Jena, 1904. Preis 24 Mk.

Hanneke, P., „Die Herstellung von Diapositiven". Gustav Schmidt, Berlin, 1904. Preis 2,50 Mk

Hauswaldt, Dr. *Hans,* „Interferenzerscheinungen im polarisierten Lichte". Neue Folge. Magdeburg, 1904. Selbstverlag.

Hesekiel, Dr. *Adolf,* „Photographisches Nachschlagebuch". Hesekiel & Co., Berlin, 1904. Preis 2 Mk.

Hesse, Friedrich, „Die Chromolithographie". Mit besonderer Berücksichtigung der modernen, auf photographischer Grundlage beruhenden Verfahren und der Technik des Aluminiumdrucks. 2. Aufl. Verlag ·von Wilhelm Knapp, Halle a. S., 1904. Erscheint in 10 Heften à 1,50 Mk.

Himstedt, F., „Ueber die radioaktive Emanation der Wasser- und Oelquellen". Tübingen, 1904.

Himstedt, F., und *G. Meyer,* „Bildung von Helium". Tübingen, 1904.

Hoffmann, Theodor, „Papierprägung". Anleitung zum Erlernen der Prägerei. Carl Hofmann, Berlin, 1905. Preis 1 Mk.

Hofmann, Carl, „Papier-Adreßbuch von Deutschland". 3. Ausgabe. Carl Hofmann, Berlin, 1904.

Holm, Dr. *E.,* „Das Photographieren mit Films". Gustav Schmidt, Berlin, 1904. Preis 1,20 Mk.

Hopkins, E. A., „Paper Trade English". Carl Hofmann, Berlin, 1905. Preis 1 Mk.

Hübl, Freiherr *A. von,* „Die stereophotogrammetrische Terrainaufnahme". Separatabdruck aus den Mitteilungen des militär-geographischen Instituts, Wien, 22. Band. 1904.

Imle, Fanny, „Die Tarifentwicklung in den graphischen Gewerben". Gustav Fischer, Jena, 1904. Preis 2,50 Mk.

Jacobsen, W., „Praktische Anleitung zum Photographieren für Anfänger". Selbstverlag. Wien, 1904. Preis 1 Kr.

Jahrbuch des Kamera-Klubs in Wien 1905. Verlag des Kamera-Klubs in Wien.

Jahrbuch der Papier- und Druckindustrie. Herausgegeben von R. Hanel. Jahrg. 1905. A. Hölder, Wien, 1905. Preis 3 Kr. 50 h.

Jahrbuch der Radioaktivität und Elektronik. Herausgegeben von Johannes Stark. S. Hirzel, Leipzig, 1904. 1. Band, 1904. Preis 15 Mk.

Jahresbericht, V., des photographischen Privatlaboratoriums des Universitätslektor Hugo Hinterberger. Selbstverlag. Wien, 1905.

Kaiser, W., „Die Technik des modernen Mikroskopes". R. Perles, Wien, 1903—1905.

Kampmann, C., „Die graphischen Künste". 2. verm. Aufl. G. J. Göschen, Leipzig, 1904. Preis 80 Pfg.

Katalog der Ausstellung für Buchgewerbe und Photographie in St. Louis 1904. Herausgegeben vom Deutschen Buchgewerbe-Verein zu Leipzig.

Katalog der Ausstellung der Photographischen Gesellschaft in Wien im k. k. Oesterreichischen Museum für Kunst und Industrie. 1. und 2. Aufl. Wien, 1904. Verlag der Photographischen Gesellschaft in Wien. Preis 1 Kr.

Kayser, Prof. *H.,* „Handbuch der Spektroskopie". 3. Band. Mit 3 Tafeln und 94 Figuren. S. Hirzel, Leipzig, 1905. Preis 45 Kr. 60 h.

Klemm, Dr. *Paul,* „Handbuch der Papierkunde". Mit 3 Tafeln und 104 Figuren. Th. Grieben (L. Fernau), Leipzig, 1904. Preis 9 Mk.

Klimschs Jahrbuch. V. Band. 292 S. Klimsch & Co., Frankfurt a. M., 1904. Preis 6 Mk.

Kluth, Carl, „Taschenkalender für Lithographen, Steindrucker u. s. w.". C. Kluth, Karlsruhe, 1905.

Köhler, Dr. *Hippolyt,* „Die Chemie und Technologie der natürlichen und künstlichen Asphalte". Fr. Vieweg & Sohn, Braunschweig, 1904. Preis 18 Kr.

Korn, Dr. *Arthur,* „Elektrische Fernphotographie und ähnliches". Verlag von S. Hirzel, Leipzig, 1904.

Kösters, Dr. *Wilhelm,* „Der Gummidruck". Verlag von Wilhelm Knapp, Halle a. S., 1904. (Encyklopädie der Photographie, Heft 51.) Preis 3 Mk.

Krone, Prof. *H.,* „Ueber radioaktive Energie vom Standpunkte einer universellen Naturanschauung". Verlag von Wilhelm Knapp, Halle a. S., 1905. (Encyklopädie der Photographie, Heft 52.) Preis 1 Mk.

Krüger, Julius, „Handbuch der Photographie der Neuzeit". Bearbeitet von Dr. Jaroslav Husnik. 8⁰. A. Hartlebens Verlag, Wien, 1905. Preis 4 Kr. 40 h.

Krüger, Julius, „Die Zinkogravure". 4. Aufl. Bearbeitet von Jaroslav Husnik. 8⁰, mit 23 Abbildungen und 5 Tafeln. A. Hartlebens Verlag, Wien 1905. Preis 3 Kr. 30 h.

Krügener, Dr. *R.,* „Kurze Anleitung zur schnellen Erlernung der Momentphotographie". 8. Aufl. Mit 15 Abbildungen. G. Schmidt, Berlin, 1905. Preis 50 Pfg.

Lauber, Dr. *E.,* „Praktisches Handbuch des Zeugdrucks". 4. Aufl. Leipzig, 1905.

Lechners photographische Bibliothek. Band I: *David, L.,* „Anleitung zum Photographieren". Ein Lehrbuch für Anfänger und Fortgeschrittene. R. Lechner (W. Müller), Wien, 1905.

Liesegangs Photographischer Almanach. Jubiläumsausgabe
1905. Herausgegeben von Hans Spörl. 161 Seiten. Ed. Liese-
gang, Leipzig, 1905. Preis 1 Mk.

Lindner, P., „Mikroskopische Betriebskontrolle in den Gärungs-
gewerben". Berlin, 1905.

Loescher, Fritz, „Deutscher Kamera-Almanach 1905". Ein
Jahrbuch für Amateurphotographen. 250 Seiten mit 131 Ab-
bildungen, eine Tafel. Gustav Schmidt, Berlin, 1905. Preis
3,50 Mk.

Loescher, Fritz, „Leitfaden der Landschaftsphotographie".
2. Aufl. Gustav Schmidt, Berlin, 1905. Preis 3,60 Mk.

Matthies-Masuren, F., „Die photographische Kunst im Jahre
1904". Ein Jahrbuch für künstlerische Photographie.
3. Jahrgang. Verlag von Wilhelm Knapp, Halle a. S., 1904.
Preis 8 Mk., in Halbleinenband 9 Mk.

Mayer, Hans, „Blondlots N-Strahlen". Nach dem gegen-
wärtigen Stande der Forschung bearbeitet. 40 Seiten.
R. Papauschek, Mähr.-Ostrau, 1904. Preis 1 Kr. 20 h.

Mayer, Hans, „Die neueren Strahlungen". Kathoden-,
Kanal-, Röntgenstrahlen und die radioaktive Selbststrahlung
(Becquerelstrahlen). 2. Aufl. R. Papauschek, Mähr.-Ostrau,
1904. Preis 1 Kr. 80 h.

Mercator, G., „Die photographische Retouche mit besonderer
Berücksichtigung der modernen chemischen, mechanischen
und optischen Hilfsmittel". Nebst einer Anleitung zum
Kolorieren von Photographieen. 2. Aufl. Verlag von
Wilhelm Knapp, Halle a. S., 1905. (Encyklopädie der Photo-
graphie, Heft 21.) Preis 2,50 Mk.

Meydenbauer, A., „Das Denkmäler-Archiv". Ein Rückblick
zum 20jährigen Bestehen der Königlichen Meßbildanstalt
in Berlin. Selbstverlag. Berlin, 1905.

Meyer, Prof. Bruno, „Photographische Kunstblätter". Deutsche
Photographen-Zeitung, Weimar, 1904.

Meyer, Prof. Bruno, „Weibliche Schönheit". Kritische Be-
trachtungen über die Darstellung des Nackten in Malerei
und Photographie. Klemm & Beckmann, Stuttgart, 1904.
Preis 15 Mk.

Miethe, Prof. Dr. A., „Dreifarbenphotographie nach der Natur
nach den am photochemischen Laboratorium der Technischen
Hochschule zu Berlin angewandten Methoden". Verlag von
Wilhelm Knapp, Halle a. S., 1904. (Encyklopädie der Photo-
graphie, Heft 50.) Preis 2,50 Mk.

Miethe, Prof. Dr. A., „Die geschichtliche Entwicklung der
Photographie". Berlin-Charlottenburg, 1905.

Müller, Hugo, „Anleitung zur Momentphotographie". Verlag von Wilhelm Knapp, Halle a. S., 1904. Preis 1,75 Mk.

Müller, Hugo, „Das Arbeiten mit Rollfims". Verlag von Wilhelm Knapp, Halle a. S., 1904. (Encyklopädie der Photographie, Heft 48.) Preis 1,50 Mk.

Müller, Hugo, „Die Mißerfolge in der Photographie und die Mittel zu ihrer Beseitigung". I. Teil: Negativ-Verfahren. 3. Aufl. Verlag von Wilhelm Knapp, Halle a. S., 1905. (Encyklopädie der Photographie, Heft 7.) Preis 2 Mk.

Munkert, A., „Die Normalfarben". Beiträge zur Technik der Malerei für Techniker und Künstler. Stuttgart, 1905.

Papius, Karl Freiherr *von,* „Das Radium und die radioaktiven Stoffe". Gustav Schmidt, Berlin, 1905. Preis 2 Mk.

Parzer-Mühlbacher, A., „Photographisches Unterhaltungs-buch". Praktische Anleitungen zu interessanten und leicht auszuführenden photographischen Arbeiten. Preis 3,60 Mk.

Pfanhauser, Dr. *W.,* „Die Galvanoplastik". Verlag von Wilhelm Knapp, Halle a. S., 1904. Preis 4 Mk.

Photographen-Kalender, Deutscher. Herausgegeben von K. Schwier. Taschenbuch und Almanach für 1905. 24. Jahr-gang. 2 Teile. Weimar, 1904. Preis 3 Mk.

Pizzighelli, G., „Anleitung zur Photographie". 12. Aufl. Verlag von Wilhelm Knapp, Halle a. S., 1904. Preis in Ganzleinenband 4 Mk.

Ramsay, W., „Moderne Chemie". I. Teil: Theoretische Chemie. Uebersetzt von Dr. Max Huth. Verlag von Wilhelm Knapp, Halle a. S., 1905. Preis 2 Mk., in Ganzleinenband 2,50 Mk.

Renger-Patzsch, R., „Der Eiweiß-Gummidruck". Verlag des „Apollo", Dresden, 1904. Preis 2,50 Mk.

Röntgenphotographie. Eine kurze Anleitung. Gewidmet den Mitgliedern des Röntgenkongresses 1905 von der Trocken-plattenfabrik Dr. C. Schleußner, Akt.-Ges., Frankfurt a. M., 1905.

Scheffer, Dr. *W.,* „Anleitung zur Stereoskopie". G. Schmidt, Berlin, 1904. Preis 2,50 Mk.

Schell, Prof. Dr. *Anton,* „Die stereophotogrammetrische Be-stimmung der Lage eines Punktes im Raume". L. W. Seidel & Sohn, Wien, 1904.

Schenk, R., „Radioaktive Eigenschaften der Luft, des Bodens und des Wassers in und um Halle". Dissertation. Halle a. S., 1904.

Schillings, C. G., „Mit Blitzlicht und Büchse". Neue Be-obachtungen und Erlebnisse in der Wildnis inmitten der Tierwelt von Aequatorial-Ostafrika. Mit etwa 300 urkund-treu in Autotypie wiedergegebenen photographischen Ori-

ginal-Tag- und Nachtaufnahmen des Verfassers. R. Voigt-
länders Verlag, Leipzig, 1904. Preis 12,50 Mk.

Schnauß, Hermann, „Gut Licht". Jahrbuch und Almanach
für Photographen und Kunstliebhaber. 10. Jahrgang.
Verlag des „Apollo", Dresden, 1905. Preis 1,80 Mk.

Schultz-Hencke, D., „Anleitung zur photographischen Retouche
und zum Uebermalen von Photographieen. 4. neu bearbeitete
Aufl. Mit 4 Lichtdrucktafeln. Gustav Schmidt, Berlin, 1905.
Preis 2,50 Mk.

Sebald, Theodor, „Die Asphaltätzung, die Tiefätzung u. s. w.".
Josef Heim, Wien, 1904.

Skioptikon. „Einführung in die Projektionskunst". 3. Aufl.
Bearbeitet von G. Lettner. Ed. Liesegang (M. Eger), Leipzig,
Preis 1,50 Mk.

Spörl, Hans, „Die photographischen Apparate und sonstigen
Hilfsmittel zur Aufnahme". Ed. Liesegang (M. Eger),
Leipzig, 1904. Preis 3 Mk.

Spörl, Hans, „Der Pigmentdruck". 13. Aufl. von Dr. Liese-
gangs Kohledruck. Ed. Liesegang (M. Eger), Leipzig, 1905.

Spörl, Hans, „Praktische Rezeptsammlung für Amateur- und
Fachphotographen". Ed. Liesegang (M. Eger), Leipzig.
Preis 3 Mk.

Stark, Johannes, „Jahrbuch der Radioaktivität und Elektronik".
I. Band. S. Hirzel, Leipzig, 1904. Preis 15 Mk.

Stecker & Gerlach, „Die Rotationsmaschine und ihre Technik,
Stereotypie und Kraftmaschinen". August Stecker, Bant-
Wilhelmshaven, 1904.

Steinheil & Söhne, C. A., „Broschüre über den Alto-Stereo-
Quart, Modell III und IV". München, 1905.

Stolze, Dr. F., „Katechismen der Photographie", besonders
als Lehr- und Repetitionsbücher für Lehrlinge und Gehilfen.
Verlag von Wilhelm Knapp, Halle a. S., 1904/5. Preis des
Heftes 1 Mk., in Ganzleinen gebunden 1,50 Mk.
Heft 1. „Katechismus der Laboratoriumsarbeiten beim
Negativverfahren".
Heft 2. „Katechismus der Vorbereitungen zum Kopieren
und des eigentlichen Kopierens durch Kontakt".
Heft 3. „Katechismus der direkten Auskopierverfahren".
Heft 4. „Katechismus der Chromatverfahren".
Heft 5. „Katechismus der Negativaufnahmen im Glashause".
Heft 6. „Katechismus der Silberkopierverfahren mit Hervor-
rufung und des Vergrößerns".

Stolze, Dr. F., „Optik für Photographen". Unter besonderer
Berücksichtigung des photographischen Fachunterrichts.

Verlag von Wilhelm Knapp, Halle a. S., 1904. (Encyklopädie der Photographie, Heft 49.) Preis 4 Mk.

Stolze, Dr. *F.*, „Chemie für Photographen". Unter besonderer Berücksichtigung des photographischen Fachunterrichtes. Verlag von Wilhelm Knapp, Halle a. S., 1905. Preis 4 Mk.

Stolze, Dr. *F.*, „Photographischer Notizkalender für das Jahr 1905". Unter Mitwirkung von Prof. Dr. A. Miethe. Verlag von Wilhelm Knapp, Halle a. S., 1904. Preis 1,50 Mk.

Stratz, Dr. *C. H.*, „Die Rassenschönheit des Weibes". 3. Aufl. Preis 12,80 Mk.

Stratz, Dr. *C. H*, „Die Schönheit des weiblichen Körpers". 13. Aufl. Preis 12 Mk.

Svoboda, *J. F.*, „Photographische Scherzbilder". Friedr. Schneider, Leipzig, 1905. Preis 1,20 Mk.

Talbots „Jahrbuch". Jubiläumsausgabe 1905. Romain Talbot, Berlin, 1905.

Tengers „Adreß- und Handbuch für das Papier- und Buchgewerbe". Ignaz Tenger, Wien, 1905. Preis 10 Mk.

Thoma, *Albrecht*, „Johannes Gutenberg, der Erfinder der Buchdruckerkunst". J. F. Lehmann, München, 1905. Preis 4 Mk.

Thompson, *Sylvanus P.*, „Optische Hilfstafeln, Konstanten und Formeln für den Optiker und Augenarzt". Uebersetzt von Prof. Dr. A. Miethe und Dr. C. Th. Sprague. Verlag von Wilhelm Knapp, Halle a. S., 1905. Preis 4 Mk.

Valenta, *Eduard*, „Die Rohstoffe der graphischen Druckgewerbe, Bd. I: „Das Papier, seine Herstellung, Eigenschaften, Verwendung in den graphischen Drucktechniken, Prüfung u. s. w.". Verlag von Wilhelm Knapp, Halle a. S., 1904. Preis 8 Mk.

Vogel, Dr. *E.*, „Taschenbuch der praktischen Photographie". 12. Aufl., bearbeitet von Paul Hanneke. Gustav Schmidt, Berlin, 1904. Preis 2,50 Mk.

Vogel, Dr. *E.*, „Das photographische Pigmentverfahren" (Kohledruck). Bearbeitet von Paul Hanneke. 5. vermehrte Auflage. Gustav Schmidt, Berlin, 1905. Preis 3,50 Mk.

Weber J. J., „Katechismus der Buchdruckerkunst". 7. Aufl., 1904. J. J. Weber, Leipzig. Preis 4,50 Mk.

Webel, *Oskar*, „Handlexikon der deutschen Presse". Oskar Webel, Leipzig, 1905.

Wedding, *W.*, „Ueber den Wirkungsgrad und die praktische Bedeutung der gebräuchlichsten Lichtquellen". München, 1905.

Winkler, *Otto*, und Dr. *H. Karstens*, „Papieruntersuchung". Eisenschmidt & Schulze, Leipzig, 1905.

Wolff, Max, „Die Photographie des Sternhimmels". Ed. Liese-
gang, Düsseldorf, 1904.
Zerr, Georg, und Dr. *R. Rübencamp,* „Handbuch der Farben-
fabrikation". Steinkopf & Springer, Dresden-A., 1904.

Französische Literatur.

Belin, Edouard, „Précis de Photographie générale". 2 volumes
grand in-8 se vendant séparément. Tome I: „Généralites
opérations photographiques". Volume de VIII-246 pages;
avec 95 figures. Gauthier-Villars, Paris, 1905. Tome II:
„Applications scientifiques et industrielles". (Sous presse.)
Braun fils, G. et Ad., „Dictionnaire de Chimie photographique
à l'usage des professionnels et des amateurs". Un volume
grand in-8 de 546 pages. Gauthier-Villars, Paris, 1904. 12 fr.
Calmels, H. & L. P. Clerc, „Les procedés au collodion humide".
44 pages. Paris, 1905. 1 fr. 50 c.
Claude, G., „Causeries sur le radium et les nouvelles radiations".
132 pages. Paris, 1905.
Clerc, L. P., „L'année photographique". Ch. Mendel, Paris,
1903.
Couslet, Ernest, „Le développement en pleine lumière".
53 pages. Gauthier-Villars, Paris, 1905. 1 fr. 50 c.
Daniel, J., „Radioactivité". Paris, Dunod 1905.
Dillaye, Frédéric, „Les nouveautés photographiques, années
1904 et 1905. J. Tallándier, Paris, 1905. 4 Kr. 80 h.
Donnadieu, A.-L., „Le saint-suaire de Turin devant la
science". Ch. Mendel, Paris, 1904.
Draux, F., „La Photogravure pour tous". Manuel pratique.
In-16 (19 × 12) de IV-68 pages. Gauthier-Villars, Paris,
1904. 1 fr. 50 c.
Ducrot, André, „Presses modernes typographiques". Gauthier-
Villars, Paris. 7 fr. 50 c.
Emery, H., „Le développement du cliché photographique".
Ch. Mendel, Paris, 1904.
Fabre, C., „Les industries photographiques. Matériel. Procédés
négatifs. Procédés positifs. Tirages industriels. Projections.
Agrandissements. Annexes. Grand in-8 (25 × 16) de
602 pages, avec 183 figures. Gauthier-Villars, Paris, 1903. 18 fr.
Guide, „de l'industrie photographique française. Paris, 1905.
Klary, C., „Les portraits au crayon, au fusain et au pastel,
obtenus au moyen des agrandissements photographiques".
Nouv. tirage. IX, 96 pages. Paris 1904. 2 fr. 50 c.
Klary, C., „La pose et l'éclairage en photographie dans les
ateliers et les appartements". 78 pages. Paris, 1904.
12 fr. 50 c.

„*Leçons*, 10, de photographie aux maisons d'éducation de la Légion d'honneur". 118 pages, avec 16 figures. Paris, 1904. 2 fr.

Loewy M., „Atlas photographique de la lune". 8 Bde., 1896 bis 1904, Preis pro Band 30 fr. Gauthier-Villars, Paris.

Loison, Edmond, „Les Rayons de Roentgen. Appareils de production, modes d'utilisation, applications chirurgicales". In-8 avec 191 figures. Doin, Paris. 10 fr.

Londe, A., „La Photographie à l'éclair magnésique". Grand in-8 (25 × 16) de IX-99 pages, avec 23 figures et 8 planches. Gauthier-Villars, Paris, 1905. 4 fr.

Maskell, Alfred, et *Demachy, Robert,* „Le Procédé à la gomme bichromatée ou Photo-aquateinte". Traduit de l'anglais par C. Devanlay. 2. édition, entierement refondue, par Robert Demachy. In-16 (19 × 12) de 85 pages, avec figures. Gauthier-Villars, Paris, 1905. 2 fr.

Müller, Arnold, „Annuaire de l'imprimerie". 15. Jahrg. Paris, 1905.

Niewenglowski, G. H., „Le radium". Paris, 1904.

Niewenglowski, G. H., „Traité elementaire de photographie pratique". Garnier frères, Paris. 3 fr.

Pierre Petit fils, F., „Dix leçons de Photographie aux maisons d'éducation de la Legion d'honneur. Petit in-8 (18 × 15) de 118 pages, avec 16 figures. 1904. 2 fr.

Pinsard, Jules, „L'Illustration du livre moderne et la photographie". Grand in-8 avec 81 planches en noir et en couleurs. Ch. Mendel, Paris. 20 fr.

Prinz, W., „Ètude de la forme et de la structure de l'Èclair par la photographie. Hayez, Brüssel.

Puyo, C., et *Wallon, E.,* „Pour les débutants en Photographie". Volume in-12 (19,5 × 13,5) de VI-1904 pages, avec 6 planches. Gauthier-Villars, Paris, 1905. 2 fr.

Rouyer, L., „La gomme bichromatée; la pose dans les papiers a dépouillement". Charles Mendel, Paris, 1904.

Rouyer, L., „Manuel pratique de photographie sans objektif". Gauthier-Villars, Paris, 1904. 2 fr. 50 c.

Roux, V., „Traité pratique de Zincographie. 3. Aufl., 1905, Gauthier-Villars, Paris. 1 fr. 25 c.

Trutat, Dr. *Eugene,* „Le cliché photographique". Ch. Mendel, Paris, 1904.

Trutat, Dr. *Eugene,* „Les procédés pigmentaires". Ch. Mendel, Paris, 1904.

Trutat, Dr. *Eugene,* „Les tirages photographiques aux sels de fer". Gauthier-Villars, Paris, 1904. 1 fr. 25 c.

Vidal, Leon, „La photographie des couleurs par impressions pigmentaires superposées". Charles Mendel, Paris, 1904. 1 fr. 25 c.

Englische Literatur.

Allen, C. W., and Others. „Radiotherapy and Phototherapy". Roy. 8vo. H. Kempton, London.

Auerbach, F., „The Zeiß Works and the Carl-Zeiß Stiftung in Jena". Translated from the second German Edition by S. F. Paul and F. J. Cheshire. 8vo, pp. 146. Marshall, Brookes & Chalkley, London.

Baldry, A. L., „Picture Titles for Painters and Photographers". 287 p. The Studio London.

Baly, E. C. C., „Spectroscopy". With 163 Illusts. Cr. 8vo, pp. 580. Longmans, London.

Barkla, Chas. G., „Polarised Röntgen Radiation". 4 to, sd. Dulau, London.

Barnet, „The Book of Photography". 8th ed., Revised, rewritten, and including New Matter and New Illusts. 20th Century Ed. 8vo, pp. 312. Elliott, London.

Bennet, H. W., „Intensification and Reduction". („Photography" Bookshelf Series, Nr. 15.) Cr. 8vo, pp. 126. Iliffe & Sons, London.

Bersch, J., „Cellulose, Cellulose Products", &c. 8vo. Paul Trübner & Co., London.

Blake Smith, R. E., „Toning bromide and other developed silver Prints. Iliffe & Sons, London.

Book of Photography, The. Cassell & Co., London. Price 7 d.

Bottone, S R., „Radium and all About it". 2nd ed., revised. Illust. 8vo, sd., pp. 104. Withaker, London.

Brown, G. E., „Finishing the negative". Tennant & Ward, New York. Price 1,25 Doll.

Brownell, L. W., „Photography for the Sportsman and Naturalist". Illust. (American Sportsmans Library.) Cr. 8vo, pp. XVIII-311. Macmillan, London.

Child Bayley, R., „Photography in colours". 2nd ed. Iliffe & Sons, 1904.

Cleaves Margaret, Prof. Dr. A., „Light energy, its physics, physiological action and therapeutic applications". Rehman & Co., New York, 1904.

Crocker, Francis B., „Electric Lighting". A Practical Exposition of the Art. Vol. 2. Distributing System and Lamps. 5th ed. 8vo, pp. 512. Spon, London.

Cumming, David, „Handbook of Lithography". A Practical Treatise for all who are interested in the Proceß. With

Illust and Coloured Plates. Cr. 8vo, pp. VIII-243. Black, London.

Curry, Charles Emerson, „Electro-magnetic Theorie of Light". Part. I. 8vo, pp. 416. Macmillan, London.

Draper, W., and *Ritchey, G. W.,* „On the Construction of a Silvered Glaß Telescope of $15^{1/2}$ in. in Aperture and its use in Celestial Photography, and On the Modern Reflecting Telescope and the Making and Testing of Optical Mirrors". With 13 Plates and Engravings. (Smithsonian Contributions to Knowledge.) Roy. 4to, sd., pp. 56 bis 51. W. Wesley, London.

Drinkwater, Butt, „Practical Retouching". Iliffe & Sons, London, 1904.

Grindrod, C. F., „Pictorial photographs". Photochrom Co. Ltd., London 1904.

Hampson, W., „Radium Explained". A Popular Account of the Relations of Radium to the Natural World, to Scientfic Tougth and to Human Life. With Illustrative Diagrams. (Scientific Series.) Cr. 8vo, pp. X-122.

Hasluck, Paul N., „The book of Photography". Practical, Theoretic and Applied. 12 Hefte. Cassell & Co., London. 1904.

Hewitt, C. H., „Practical Professional Photography". Vols. 1 and 2. („Photography" Bookshelf Series, Nos. 17 and 18.) 12mo. Iliffe & Sons, London.

Hodges, John A., „How to Photograph with Roll or Cut Films". Illust. Cr. 8vo, limp, pp. 128. Hazell Watson, Viney & Co., London.

Hübl, Freiherr *A. von,* „Three Colour Photography". Translated by H. O. Klein. Penrose & Co., London, 1904. Price 3 sh.

Hyatt-Woolf, C., „The optical dictionary". Gutenberg-Press Ltd., London. 2nd ed. Price 4 sh.

Inglis, „Artistic Lighting", to which is added „At Home" Portraiture with Daylight and Flashlight, by F. Dundas Todd, London. Price 3,60 sh.

Jones, Chapman, „The Science and Practice of Photography". 4th ed., rewritten and enlarged. Cr. 8vo, pp. 376. Iliffe & Sons, London.

Kilbey, Walter, „Advanced handcamera work". pp. 96. Dawbarn & Ward, London, 1904.

Maclean, Hector, „Photoprinting". 2nd ed. Von Popular photographic printing processes. pp. 100 L. Upcott Gill, London, 1904.

Manly, Thomas, „Ozotype in Gelatine and Gum". Weedington Road, London I. Price 3 d.

Mc Intosh, J., „The photographic reference book". 2nd ed. Iliffe & Sons, London, 1904.

Mellen, G. E., „Panoramic Photography". Tennant & Ward, New York. Price 25 c.

Mitchell, C. Ainsworth, and *Hepworth, T. C.*, „Inks, their Composition and Manufacture". Including Methods of Examination and a full List of English Patents. Illust. Cr. 8vo, pp. 266. C. Griffin, London.

Penrose's „Pictorial Annual", 1904/5. The Process Year Book. Edit. by William Gamble. Roy. 8vo. Penrose & Co., London.

Photography on Tour. Dawbarn & Ward, Limited, London, 1904. Price 1 sh.

„*Pleasant* Art of Photography made Easy (The)". By Camera. Cr. 8vo, pp. 114. G. Pitman, London.

Poore, H. R., „Pictorial composition". B. T. Basford, London. Price 7 sh. 6 d.

Richards, J. Cruwys, „The Gum Bichromate Process". („Photography" Bookshelf Series, Nr. 20.) Cr. 9vo, pp. 120. Iliffe & Sons, London.

Russell, William J., „On the Action of Wood on a Photographic Plate in the Dark". 8 Plates, 4to. Dulau, London.

Smith, F. E., „On the Construction of some Mercury Standards of Resistance, with a Determination of the Temperature Coefficient of Resistance of Mercury. 3 Plates, 4to. Dulau, London.

Smith, R. E. Blake, „Toning Bromide and other Developed Silver Prints". Cr. 8vo, pp. 106. Iliffe & Sons, London.

Snell, F. C., „The Camera in the fields, a practical guide to nature photography". T. Fisher Unwin, London, 1905. Price 5 sh.

Snowden Ward, H., „The Figures Facts & Formulae of Photography and Guide to Their Practical Use". 184 pages; 5×7; full index; paper covers, 50 cents Library edition, cloth bound. Tennant & Ward, Publishers, New York, 1905. Price 1 Doll.

Somerville, C. Winthrope, „Toning Bromides and Lautern Slides". Cr. 8vo. pp. 80. Dawbarn & Ward, London.

Special Summer Number of „The Studio". Art in Photography with selected examples of European & American Work. The Studio, London, 44 Lescester Square, 1905. Price 5 sh.

Strutt, Hon. R. J., „The Becquerel Rays and the Properties of Radium". 8vo, pp. 222. E. Arnold, London.

Taylor, J. Traill, „The Optics of Photography and Photographic Lenses". 3rd ed., with an additional Chapter on

Anastigmatic Lenses by P. F. Everitt. Cr. 8vo, pp. 278. Whitaker, London.

Taylor, W., „Photographic Chemicals and How to Make them". Cr. 8vo, pp. 108. Iliffe & Sons, London.

The Velox Manual, John J. Griffin & Sons, London, 1904. Price 2 d.

Watteville, C. de, „On Flame Spectra". With Plate. 4to, sd. Dulau, London.

Watts Marshall, W., „An Introduction to the study of spectrum analysis". Longmans, Green & Co., London, 1904.

Wellington, J. B. B., „The Practical Photographer Library Series" Nr. 14, November, 1904. Retouching the Negative. With 63 Illusts. 8vo, sd., pp. 64. Hodder & Stoughton, London.

Westell, W. L. F., and *Bayley, R. Child,* „The Hand Camera and What to do with It". Cr. 8vo, pp. 208. Iliffe & Sons, London.

Whiting, Arthur, „Retouching". Dawbarn & Ward, London, 1904. Price 1 sh.

„*Wild Birds at Home*". With 60 Photographs from Life by Charles Kirk of British Birds and their Nests. (Gowan's Nature Books, Nr. 1.) 12mo, sd., pp. 24. Gowans & Gray, Glasgow.

Woodbury, Walter E., „Photographic amusements". Illustrated by W. J. Lincoln Adams. 100 p. The Photogr. Times Co., New York. Price 1 Doll.

In anderen Sprachen.

Amaduzzi, Lavoro, Il Selenio. Nicola Zanichelli, Bologna, 1904. 143 p. 3 Kr. 60 h.

Appiani, G., „Colori e vernici: manuale ad uso dei pittori, verniciatori, miniatori, ebanisti e fabbricanti di colori e vernice". 4. Aufl. 16⁰ p. XV-304 p. Mailand 1905. 3 L.

Bonacini, Carlo, „Sull' Origine dell' energia, emessa dai corpi radioattivi". Rom, 1904.

Foto, „Fotografiska och fotochemigrafiska recepter samlade och utgifna". 8⁰. 78 s. Stockholm, 1904.

Hasluck, P. H., „Manuale di fotografia prima traduzione, con note a cura dell' ing". G. Sacco. Disp. 1. 8. Mit Tafeln. Turin, 1905.

Namias, R., „Chimica fotografica"; prodotti chemici usati in fotografia e loro proprietà. VIII-230 p. Mailand. 2.50 L.

Righi, Augusto, Il Radio. 68 p. Nicola Zanichelli, Bologna, 1904. 3 Kr. 60 h.

Sassi, L., „La fotografia senza obbiettivo". Milano, 1905.

Sebelien, J., „Fotokem. Stud. ov. den ultraviolette del af
Sollyset“. 8⁰. 59 s. Med. 2. Pl. Christiania, 1904.

Vogel, E., „Fotographisch zakboek“. 2e druk, naar de 2e
duitsche uitgave bewerkt door J. J. M. M. van den Bergh.
XV, 357 blz. Zutphen 1904. 1 fl. 65 c.

Jahrbücher.

„*Adams and Co.'s Photographic Annual 1904—1905*“.
Published by Adams and Co., 81 Aldersgate Street E. C.
and 26 Charing Cross Road W. C. Price 1 sh.

„*Agenda du photographe et de l'amateur*“. XI. Année 1905.
Charles Mendel, 118 rue d'Assas, Paris. Prix 1 fr.

„*Agenda du Photographe, suivi du Tout-Photo*“. Annuaire
des amateurs de Photographie. Paris, Charles Mendel.
11. Jahrgang. 1905. Prix 1 fr.

„*Aide-Mémoire de Photographie pour 1904*“. C. Fabre, Paris.
Prix 75 c.

„*Annuaire des Photographes Professionnels*“. Paris, Charles
Mendel. 1. Bd. 1905.

„*Annuaire de la Papeterie Universelle*“. Industrielle et
Commerciale. 22ᵉ Année. Paris, Ch. L'homme. Prix 6 fr.
(Port en plus).

Annuaire du commerce et de l'industrie photographiques Paris,
Aux Bureaux de la Photo-Revue, 118 rue d'Alsace. Prix 10 fr.

„*Annuaire général et international de la Photographie*“
(14. Année) publié sous la direction de M. Roger Aubry.
Paris, E. Plon, Nourrit et Co., rue Garancière. 1905. 5 fr.

„*Annuaire de la Photographie pour 1905*“ par Abel Bucquet. Paris.

„*Annuario della Fotografia e delle sue Applicazioni*“. Anno 6,
1904. 18mo, sd. Presso la Redazione dell' Annuario.

„*Anthony's international Bulletin*“. London, edited by
F. H. Harrison, published by Percy Lund & Co., Memorial
Hall E. C. 1905. Price 2 sh. 6 d.

„*L'Anné photographique*“, par L. P. Clerc. Charles Mendel,
éditeur, 118 rue d'Assas, Paris.

„*Blue Book of Amateur Photographers*“. Edited by Walter
Sprange. Published by Charles Straker & Co., London,
38 King William Street, E. C. 1904. Price 2 sh. 6 d.

Brunel, G., „Carnet-Agenda du Photographie“. Paris, J. B.
Baillière et fils, 19 rue Hautefeuille. Prix 4 fr.

„*Catalogue Photographique du Ciel*“ (Observatoire de
Toulouse). — Coordennées rectilignes.
Tome II, zone $+8^0$ à $+10^0$ (Iᵉʳ fascicule de 0ʰ à 6ʰ8ᵐ).
Grand in-4 (32×25) de IV-40 pages; 1903. 12 fr.

Tome IV, zone $+\cdot6^0$ à $+8^0$ (Ier fascicule de oh à 6h 32m).
 Grand in-4 (33×25) de VI-52 pages; 1904. 10 fr.
 „ VI, zone $+4^0$ à $+6^0$ (Ier fascicule de oh à 6h 8m).
 Grand in-4 (33×25) de VI-42 pages; 1904. 10 fr.
 „ VII, zone $+10^0$ à $+12^0$ (Ier fascicule de oh à 6h om).
 Grand in-4 (33×25) de XIII-41 pages; 1904. 6 fr.
Gauthier-Villars, Paris.

„*Deutscher Photographen-Kalender*" siehe Carl Schwier.

Dillaye, Frédéric, „Les Nouveautés Photographiques" (Année
 1904 et 1905) 10e complément Annual à la theorie, la pratique
 et l'art en Photographie. Paris, Librairie Illustrée, 8 rue
 St. Joseph.

Eder, Dr. *J. M.*, „Jahrbuch für Photographie und Repro-
 duktionstechnik" seit 1887 bis 1904. Halle a. S., Verlag
 von Wilhelm Knapp. Preis pro Jahrgang 8 Mk.

Emmerichs „*Jahrbuch des Photographen* und der photogra-
 phischen Industrie". III. Jahrgang 1905. Gustav Schmidt,
 Berlin W. 35, Lützowstraße 27. Preis elegant geheftet 3 Mk.,
 in Leinenband 3.50 Mk.

„*Engelmanns Kalender für Buchdrucker, Schriftgießer,
 Lithographen, Holzschneider*". XI. Jahrgang. I., II. und
 III. Teil. Berlin, Verlag und Eigentum von Julius Engel-
 mann, Lützowstraße 97. 1904.

Fabre, *C.*, „Aide mémoire de Photographie pour 1904"-
 29e année. 340 pages. Gauthier-Villars, Paris 1904. Prix
 1,75 fr.

Fallowfields „Photographic Annual". (45. Jahrgang.) London,
 146 Charing Cross Road W. 1905. Price 1 sh. 6 d.

„*Fotografisch Jaarboek*". Hoofdredacteur Meinard van Os.
 XII. Jahrg. 1904. Amsterdam. Prijs 1 f.

„*Fotografisk Tidskrifts Arsbok*". Stockholm, Albin Roosval.

„*Gut Licht*". Internationales Jahrbuch und Almanach für
 Photographen oder Kunstliebhaber. Redigiert von Hermann
 Schnauß. Verlag des „Apollo". X. Jahrgang. 1905.
 Dresden, Franz Hoffmann. Eleg. geb. 1,80 Mk.

„*Hazells Annual for 1904*". Edited by William Palmer.
 B. A. Published by Hazell, Watson & Viney Ld. London.
 Price 3 sh. 6 d.

„*Helios*", Russisches Jahrbuch für Photographie. Heraus-
 geber Th. Wößner, St. Petersburg. Erscheint seit 1891 (in
 russischer Sprache).

„*Illustrated Catalogue*" of the Royal photographic society's
 exhibition. September to October 1904. London, Harrison
 and sons.

„*Kalender für Photographie* und verwandte Fächer". VIII. Jahrgang 1905. Herausgegeben von C. F. Hoffmann. Wien, Verlag von Moritz Perles. 3 Mk.

Klimschs „Jahrbuch der graphischen Künste". Verlag von Klimsch & Co. in Frankfurt a. M. 1904, Bd. 4, in-4° mit vielen Illustrationen. Preis 5 Mk.

L'Agenda, siehe „Agenda".

Liesegangs „Photographischer Almanach", siehe „Photographischer Almanach".

Matthies-Masuren, „Die photographische Kunst im Jahre 1902 bis 1903". Ein Jahrbuch zur künstlerischen Photographie. Drei stattliche Bände im Format 21 \times 30 cm mit je 130 bis 150 Abbildungen. Verlag von Wilhelm Knapp, Halle a. S. Preis per Band 8 Mk., geb. 9,50 Mk. Jeder Band ist einzeln käuflich.

Miethe, Dr., „Taschenkalender für Amateurphotographen". Berlin, Verlag von Rudolf Mückenberger. XV. Jahrgang. 1904.

Müller, A., „Annuaire de l'Imprimerie, XIV. année". Paris 1904. XV. Jahrg. 1905. Prix à 2 fr.

Mendel, Charles, „Annuaire du commerce et de l'industrie photographiques". Paris, 8 rue d'Assas. 1904. Prix 10 fr.

„*Penroses Pictorial Annual for 1904/5*". Vol. 7. Edited by William Gamble, London, Penrose & Co., 8 and 8t. Upper Baker, Street, Lloyd Square, London W. C.

„*Photograms of the Year 1904*". A pictorial and literary record of the best photographic work of the year. One volume in-8°, with noumerous illustrations. Published for the Photogram, Dawbarn & Ward, Ltd., London, 1904. Price 2 sh.

„*Photography Annual*". Edited by Henry Sturmey. Published by Iliffe & Son. London. 2 St. Bride Street, Ludgate Circus E. C. 1904. Price 2 sh. 6 d.

„*Photographischer Almanach*". Herausgegeben von Hans Spörl. 161 S. 25. Jahrgang, 1905. (Ed. Liesegangs Verlag, Leipzig.) 1 Mk.

Santoponte, Giov., „Annuario della Fotografia". Rome, 1904.

Schwier, Carl, „Deutscher Photographen-Kalender (Taschenbuch und Almanach) für 1905". 24. Jahrgang. Weimar, Verlag der „Deutschen Photographen-Zeitung". 2,50 Mk. Erscheint seit 1899 in zwei Teilen.

Stolze, Dr., und *Miethe*, Prof. Dr., „Photographischer Notizkalender für 1905". Halle a. S., Wilhelm Knapp. 1,50 Mk.

„*Subject List of Books* on fine and graphic arts (including photography) and art industries in the library of the patent office." London, Patent office, 25. Chancery Lane. Price 6 d.

„ *Taschenkalender* für Lithographen, Steindrucker, Karto- und Chemigraphen, Zeichner und verwandte Berufe". 1905. V. Jahrgang. Herausgeber Carl Kluth, Karlsruhe. Zu beziehen durch C. Kluth, Karlsruhe. Preis 1 Mk.

„ *The American Annual of Photography, Times Bulletin for 1905*". Herausgegeben von der Anthony & Scovill Co. in New York. Redaktion Walter E. Woodbury. Für Deutschland durch Dr. Ad. Hesekiel & Co. in Berlin.

„ *The British journal almanac and photographers daily companion*". Traill Taylor. London, J. Greenwood & Co., 2 York Street W., Covent Garden. 1905. Price 1 sh.

„ *The British Journal Photographic Almanac 1905*". 1500 p. London, J. Traill Taylor. Price 1 sh.

„ *The Ilford Year Book 1905*". Published by the Britannia Works. Price 1 sh.

„ *The international Annual of Anthony's Photographic Bulletin 1905*". Edited by W. J. Scandlin. New York, E. and H. T. Anthony & Co., London, Percy Lund & Co.

„ *The Year Book of Photography and Amateur's Guide for 1904*". Verlag von Cecil Court, Charing Cross Road, W. C.

„ *The Photographic Dealer's Annual*". Edited by A. C. Brookes. Published by Marshall & Brookes, Harp Alley, Farringdon Street, London, 1904. Price 1 sh.

„ *The Process - Year - Book*". Penroses Pictorial Annual 1904—1905. An illustrated review of the graphic arts. Edited by William Gamble. Publisher A. W. Penrose & Co. 109 Farringdon Road, London E. C. Price 4 sh.

van den Bergh, J. J. M. M., „Het Fotografisch Jaarboekje en Almanak voor het jaar 1904". Onder Redactie. Een 8° deel met vele bijlagen en figuren in den tekst. Laurens Hansma, Apeldoorn. Prijs 1,90 fr., gebonden 2,50 fr.

„ *Wünsches* photographischer Taschenkalender für 1904". Dresden, Verlag von E. Wünsche, Fabrik photographischer Apparate. (Von einem Freunde der Lichtbildkunst.) 1 Mk.

Zeitschriften:

„ *Das Bild*", erscheint monatlich. Neue Photographische Gesellschaft, Berlin-Steglitz 1904.

„ *Helios*", Amateurzeitschrift der Firma Soennecken & Co., München. 4. Jahrgang. 1904.

„ *Helios*", Internationales Centralblatt für Photographie. Redaktion: Ernst Rennert, Aussig (Böhmen). 1. und 15. jedes Monats (Juni 1905) gratis.

„ *Photobörse*" von H. Feitzinger, Wien (zweimal wöchentlich), 1904.

„Sonne", Illustr. Unterhaltungsschrift für Liebhaber-Photographie (14 Tage). Herausgeber: Rittmeister a. D. Martin Kiesling, Berlin-Wilmersdorf, Kaiserplatz 19. 1905. Preis 4,80 Mk.

„Die Welt der Technik". Eine technische Rundschau für die Gebildeten aller Stände. Hervorgegangen aus dem „Polytechn. Centralblatt". Redaktion M. Geitel. 67. Jahrgang der Gesamtfolge. 24 Nummern. (Nr. 1: 20 S. mit Abbild.) 4⁰. Berlin, 1905.

„Zeitschrift für Calciumcarbid-Fabrikation, Acetylen- und Klein-Beleuchtung". Herausgegeben und redigiert von J. H. Vogel. 52 Hefte (1. Heft 48 Seiten). Lex.-8⁰. Berlin, 1905.

„Daguerre, Revista Fotográfica". Publication mensual de la Sociedad „Daguerre". Madrid, Puerta del Sol 14. (Erscheint seit Oktober 1904.) Preis für Europa 12 fr.

„Il Mondo Grafico". Publicazione periodica della casa Michael Huber, Mailand. (Erscheint seit Herbst 1903.)

„La Fotografia Artistica Rivista" internazionale illustrata. Turin, Via Finanze 13. (Erscheint monatlich seit 1. Dezember 1904.)

„Camera Work". Published by Alfred Stieglitz, IIII Madison Avenue, New York.

„The Optical Lantern and Cinematograph Journal". Edited by Theodore Brown. Incorporating „The Optical Magic Lantern Journal and Photographic Enlarger", „The Lantern World and Cinematograph Chronicle". Nr. 1. Vol. 1. November, 1904. Monthly. 4to, sd., pp. 24. E. T. Heron, London.

„The photographic Press". Redaktion: Thomas Bedding, London. (Erscheint wöchentlich.)

„La Information photographique". Revue mensuelle du commerce et de l'industrie photographique en France et à l'Etranger. Paris, 1905.

„La Revue de Photographie", publiée par le Photo-Club de Paris. Publication mensuelle in-4 de grand luxe, rédigée par M. M. P. Bourgeois, M. Bucquet, R. Demachy, E. Mathieu, C. Puyo, E. Wallon. Tome II, 1904. Paris, Gauthier-Villars.

„Revue de Sciences photographiques". 12 Hefte monatlich. Paris, Ch. Mendel, 1904.

„Le Radium". La Radioactivité et les Radiations les sciences qui s'y rattachent et leurs applications. Publication mensuelle. Heft 1, 15. VIII. 1904. Für das Ausland pro Jahr 15 fr. Paris, Masson & Cie., 120, Boul. Saint-Germain.

Autoren-Register.

34*

Graetz
Graß & Worff
Gravier
Grawitz
Gray
Griffin & Sons
Grimm
Grindrod
Grivolas fils
Gros 503.
Groselj
Große
Großmann
Grove
Gruhn
Grün
Grünberg
Guébhard
Guillaume
Guimaraes
Günther
Günther, E.
Günther, L.
Guntz
Günzel
Gurtner
Gutbier
Guye

Haas
Hackl
Hagen
Hagenbach
Halberstädter
Hale
Hall
Hallwachs
Hampson
Hanau & fils
Hanke
Hankel
Hanneke

Hansen
Hardy

Harries
Harris
Harrwitz
Hartleben
Hartley
Hartmann
Hasenclever
Hasenöhrl
Hasluck
Hauberrisser
Hauron, Ducos du
Hauswaldt
Heath
Heck
Hedrich
Hefner-Alteneck

Heine
Heinecke
Helain
Helbronner
Heliécourt, d'
Heller
Hellwig
Helmholtz
Hennicke
Henry
Hepworth
Heraeus
Herder
Herfner
Hermann
Hermann, L. F.
Herschel
Hertel
Hertzsprung

Herz
Herzog
Hesehus
Hesekiel
Heß
Hesse
Hewitt
Heyde

Sach-Register.

Verzeichnis der Illustrationsbeilagen.

1. *Autotypie* von Meisenbach Riffarth & Co. in Berlin. — Nach einer Aufnahme von Hugo Erfurth in Dresden.

2. *„Aus dem Laudonpark"*. Photographische Studie von C. Benesch in Wien. — Heliogravure und Druck von Dr. E. Albert in München - Berlin.

3. *„Marterl"*. Nach einer photographischen Aufnahme von Alexander Dreyschock in Wien. — Lychnogravure der Aktiengesellschaft Aristophot in Taucha (Bezirk Leipzig).

4. *Messingätzung* aus der Hof - Kunstanstalt J. Löwy in Wien. — Nach einer photographischen Aufnahme von Nik. Perscheid in Leipzig.

5. *„Sposalizio"* von Raffaelo Sánzio. — Dreifarben - Reproduktion und Druck von Alfieri & Lacroix in Mailand.

6. *„Am Bach"*. Photographische Aufnahme der k. k. Graphischen Lehr- und Versuchsanstalt in Wien. — Lichtdruck von Wilh. Otto in Düsseldorf.

7. *Dreifarben - Autotypie* direkt nach Original - Schmuckgegenständen von J. J. Wagner & Cie., Accidenz- und Kunstdruckerei in Zürich. — Kunstdruckpapier von J. W. Zanders in Berg. - Gladbach.

8. *Bachstudie* von Alexander Dreyschock in Wien. — Lichtdruck von Sinsel & Co., G. m. b. H., Leipzig - Oetzsch.

9. *Autotypie* von Oscar Consée in München. — Nach einer photographischen Aufnahme von W. Weis, k. u. k. Hofphotograph in Wien.

10. *„Südbahn-Hotel Semmering bei Wien"*. Nach einem Aquarell. — Messingätzung von J. Löwy, Hofkunstanstalt in Wien. Druck der k. k. Graphischen Lehr- und Versuchsanstalt in Wien.

11. *Autotypie* von Huch & Co. in Braunschweig. — Nach einer photographischen Aufnahme von Mertens Mai & Cie., k. u. k. Hofatelier in Wien.

12. *„Kinderporträt"*. Photographische Aufnahme von W. J. Burger, k. u. k. Hofphotograph in Wien. — Duplexautotypie von H. B. Manissadjian in Basel.

13. *„Damenporträt"*. Photographische Aufnahme aus dem k. u. k. Hofatelier C. Pietzner in Wien. — Autotypie von C. Wottitz in Wien.

14. *„Steirische Aepfel"*. Vierfarbenautotypie der Graphischen Union in Wien. — Nach einem Oelgemälde von Professor A. von Schwarzenfeld. Druck von Friedr. Richter in Leipzig.

15. *„Ein stiller Winkel"*. Photographische Studie von Konrad Heller in Wien. — Autotypie von Louis Gerstner in Leipzig.

16. *Duplexautotypie* von Meisenbach Riffarth & Co. in München. — Photographische Aufnahme bei elektrischem Licht aus dem k. u. k. Hofatelier C. Pietzner in Wien.

17. *„Rathaus in Lüneburg"*. Aus Dreesen, „Wanderungen durch Heide und Moor". — Duplexautotypie von Meisenbach Riffarth & Co. in Berlin-Schöneberg.

18. *Autotypie* nach einem Höchheimer-Gummidruck von J. Hamböck (Ed. Mühlthaler) in München.

19. *Autotypie* mit Tonplatte der Firma „Graphische Union" in Wien. — Nach einer Aufnahme von Konrad Ruf, Hofphotograph in Freiburg.

20. *„Grindelwald: Kirche und Wetterhorn"*. Duplexautotypie, gedruckt mit Farben von Berger & Wirth in Leipzig.

21. *„Toblacher See"*. Nach einer Aufnahme von Konrad Heller in Wien. — Duplexautotypie und Druck von Dr. Trenkler & Co., Leipzig-St. Papier der Dresdner Chromo- und Kunstdruck-Papierfabrik Krause & Baumann in Dresden-A.

22. *Kupferkornätzung* der k. u. k. photo-chemigraphischen Hofkunstanstalt C. Angerer & Göschl in Wien. — Nach

einer Photographie von Mertens, Mai & Co., k. u. k. Hofphotographen in Wien. Druck von Christoph Reissers Söhne in Wien.

23. *„Dürnstein an der Donau"*. Nach einem Gummidruck von Leopold Ebert in Wien. — Doppelton-Lichtdruck von Junghans & Koritzer, Graphische Kunstanstalt in Meiningen.

24. *Lichtdruck* von Chr. Sailer in Pforzheim. — Nach einer photographischen Aufnahme von Hofphotograph Hans Hildenbrand in Stuttgart.

25. *„Holländisches Fischerboot"*. Photographische Aufnahme von Heinrich Renezeder in Wien. — Lichtdruck mit Lichtdruckfarbe M 3857 Platinschwarz von Kast & Ehinger, G. m. b. H., Druckfarbenfabrik in Stuttgart.

26. *Naturaufnahme* und Photochromie von Nenke & Ostermaier in Dresden.

27. *Kupferautotypieen* nach der Natur von Montbaron & Gautschi in Neuchâtel.

28. *„Im Spalenhof."* Stahlstichdruck und Aetzung von H. B. Manissadjian, Basel.

29. *Dreifarbendruck* nach einem Oelgemälde von Jaroslav Spillar der Böhm. graph. Aktien-Gesellschaft „Unie" in Prag.

Verzeichnis der Inserenten.

Druckfehler-Verzeichnis.

S. 40, 17. Z. v. o.: Zeit statt Zet.

S. 103, 9. Z. v. u.: Stereoskopie statt Scereoskopie.

S. 181, 4. Z. v. u.: Himstedt statt Himstädt.

S. 254, 15. Z. v. u.: Schmidt statt Schmid.

S. 308, 3. Z. v. u.: Scheffer statt Scheffler.

S. 313, 6. Z. v. u.: Kenngott statt Renngott.

S. 380, 15. Z. v. o.: Papauschek statt Papanschek.

S. 381, 6. Z. v. o.: Knett statt Knet.

S. 421, 15. Z. v. o.: Sommerville statt Somerville.

S. 429, 5. Z. v. u.: pulverförmige statt pulferförmige.

Apochromat und Achromat in der Technik der Farbenphotographie.

Blende f/25

Reprod. in ¹/₃ Grösse

Mitte

Centim. von Mitte

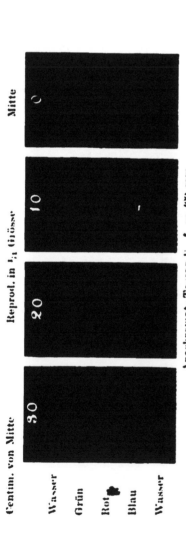

Wasser
Grün
Rot
Blau
Wasser

Apochromat-Tessar ¹/₁₀ f. = 430 mm

Centim. von Mitte

Wasser
Grün
Rot
Blau
Wasser

Achromat-Anastigmat ¹/₈ f. = 440 mm

Ausschnitte einer 2fachen Ver-
grösserung ohne Filter
mit Achromat ¹/₈ f. = 440 mm

auf gewöhnlicher

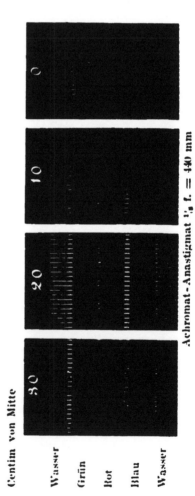

auf orthochromatischer
Bromsilber Gelatine Platte

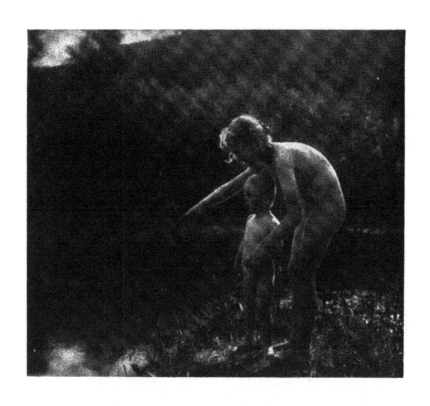

Autotypie von MEISENBACH, RIFFARTH & CO. in Berlin nach einer
Aufnahme von HUGO ERFURTH, Dresden.

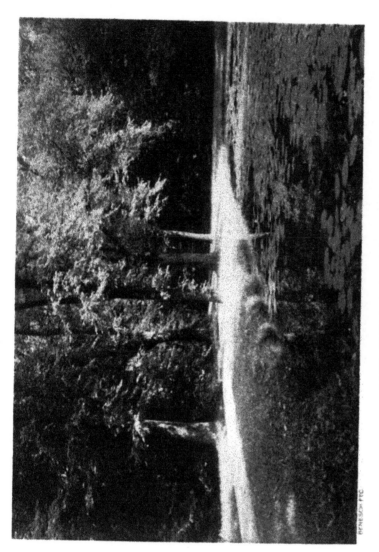

AUS DEM LAUDONPARK.

HELIOGRAVURE & DRUCK VON BRUCKMANN & CO MÜNCHEN-BERLIN.

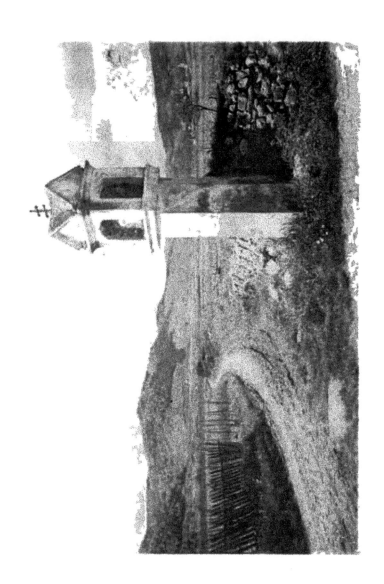

,

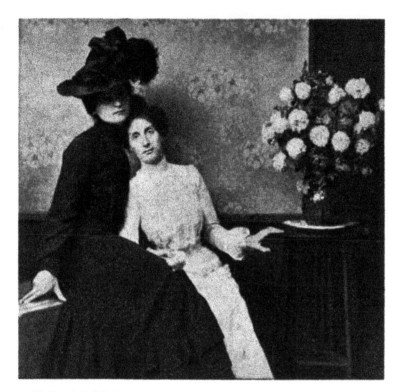

Messingätzung aus der Hof-Kunstanstalt J. LÖWY
in Wien.

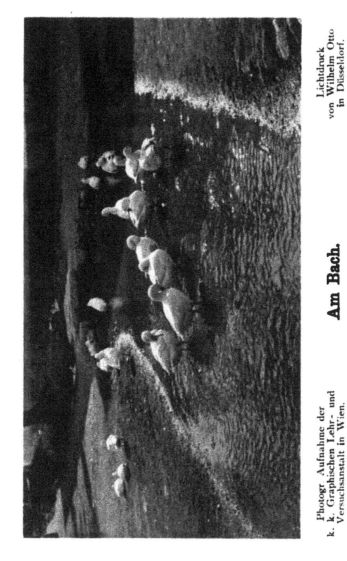

Photogr. Aufnahme der
k. k. Graphischen Lehr- und
Versuchsanstalt in Wien.

Am Bach.

Lichtdruck
von **Wilhelm Otto**
in Düsseldorf.

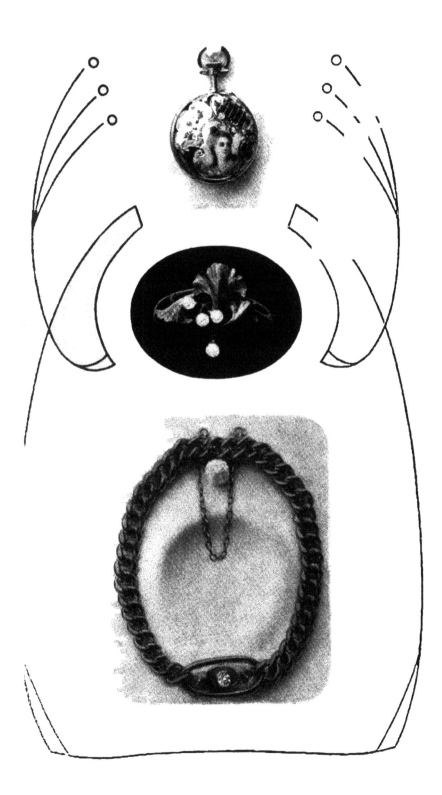

Phot. Aufnahme von W. Weis,
k. u. k. Hofphotograph in Wien.

Autotypie von Oskar Consée,
Hofkunstanstalt in München.

Bachstudie von Alexander Dreyschock.

LICHTDRUCK VON
SINSEL & CO., G. M. B
LEIPZIG-OETZSCH

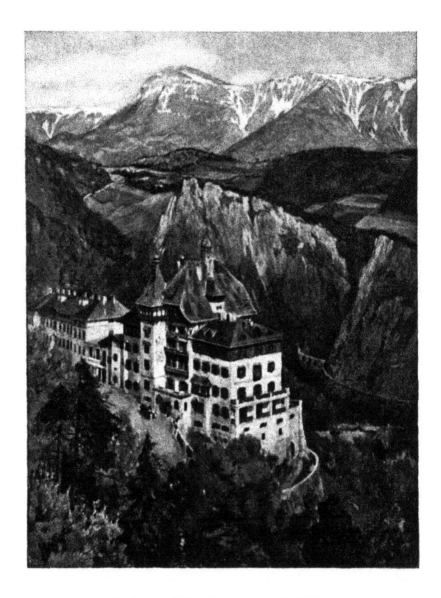

«Südbahn-Hôtel Semmering bei Wien»

Nach einem Aquarell.

Dreifarben-Messingätzung von J. LÖWY, Hofkunstanstalt. Wien.

Phot. Aufnahme von Mertens, Mai & Co.,
k. u. k. Hof-Atelier in Wien.

Autotypie von J. G. Huch & Co.
in Braunschweig.

Photogr. Aufnahme von
W. J. Burger, k. u. k. Hofphotograph
in Wien.

Duplex-Autotypie
von H. B. Manissadjian
in Basel.

Druck der Zollikofer'schen Buchdruckerei in St. Gallen.

Phot. Aufnahme aus dem k. u. k. Hof-Atelier Pietzner
in Wien.

Autotypie von C. Wottitz,
Graph. Kunstanstalt in Wien.

Druck von Fr. Richter in Leipzig.
Vierfarbenautotypie der Graphischen Union in Wien.
Nach einem Ölgemälde von Prof. A. von Schwarzenfeld.

EIN STILLER WINKEL.

Phot. Studie von Konrad Heller
in Wien.

Autotypie von Louis Gerstner
in Leipzig.

Duplex-Autotypie
von

Aus „Dreesen, Wanderungen durch Heide und Moor". (Otto Meissners Verlag, Hamburg.)

Duplex-Autotypie
von
Meisenbach Riffarth & Co., Berlin-Schöneberg.

Autotypie nach einem Höchheimer-Gummidruck
von Joh. Hamböck in München.

Autotypie mit Tonplatte der Firma «Graphische Union» in Wien

nach einer Aufnahme von Konrad Ruf, Hof- Photograph in Freiburg

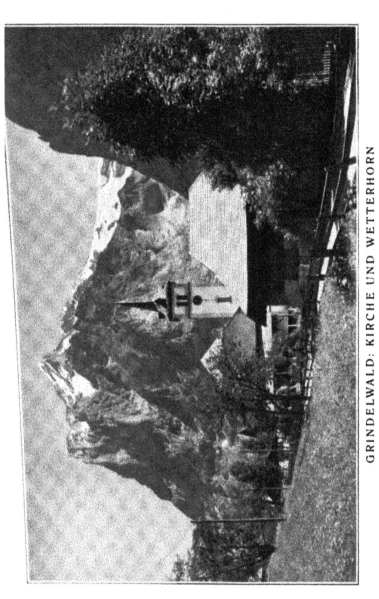

GRINDELWALD: KIRCHE UND WETTERHORN

Duplex-Autotypie, gedruckt mit Farben von Berger & Wirth, Leipzig

Konrad Heller fec.

Duplexaute und Druck von Dr. Trenkler & Co., Leip

TOBLACHER SEE.

PHOTOGRAPHIE VON MERTENS, MAI & C⁰, K.U.K. HOFPHOTOGRAPHEN, WIEN.

KUPFERKORNÄTZUNG
DER
K. U. K. PHOTO-CHEMIGR. HOF-KUNSTANSTALT

KUPFERKORNÄTZUNG
DER
K. U. K. PHOTO-CHEMIGR. HOF-KUNSTANSTALT

C. ANGERER & GÖSCHL, WIEN.

Beilage zu EDER'S JAHRBUCH FÜR 1905

Photographische Aufnahme von Hofphotograph HANS HILDENBRAND in Stuttgart.

Lichtdruck von CHR. SAILER, Pforzheim.

Leopold Ebert fec.

DÜRNSTEIN A. D. DONAU.

DOPPELTON–LICHTDRUCK VON JUNGHANSS & KORITZER, GRAPHISCHE KUNST–ANSTALT, MEININGEN.

Kast & Ehinger G. m. b. H., Stuttgart
Druckfarbenfabrik.

Heinrich Renezeder fec.

IM SPALENHOF

STAHLSTICHDRUCK & AETZUNG von
H. B. MANISSADJIAN, BASEL

DREIFARBENDRUCK

NACH EINEM OELGEMALDE VON JAROSLAV ŚPILLAR
DER
BÖHM. GRAPH. ACT.-GESELLSCHAFT „UNIE" IN PRAG

KUPFER - AUTOTYPIEN

nach der Natur

A

B

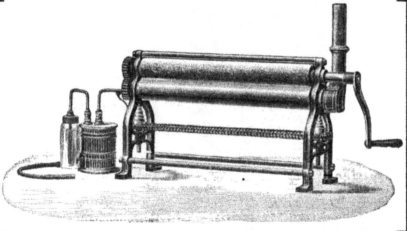

D

F

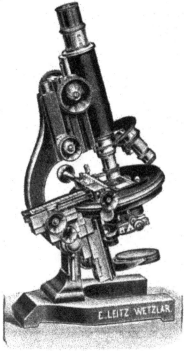
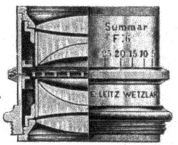

o

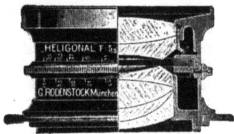

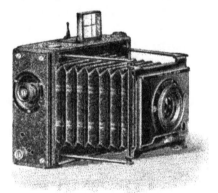

6

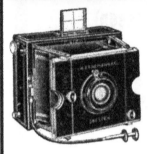
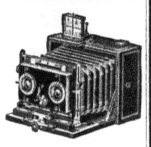
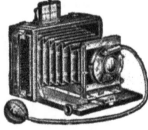
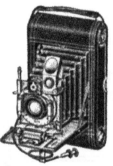
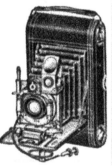

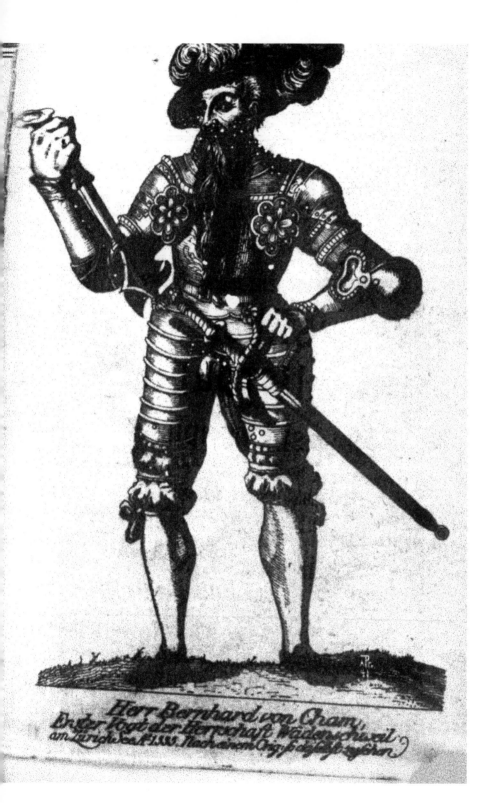

Herr Bernhard von Cham,
Der der Vogt der Herrschafft Widen Pfarr?
am Zürich Sea 1.3.W. Nach einem Original abgezeichnet.

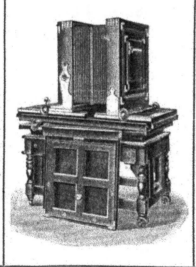

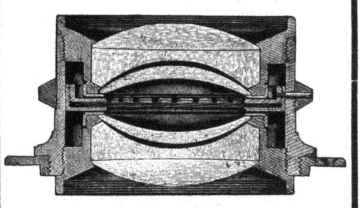

24

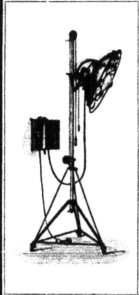

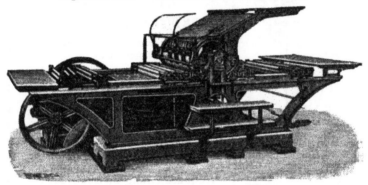

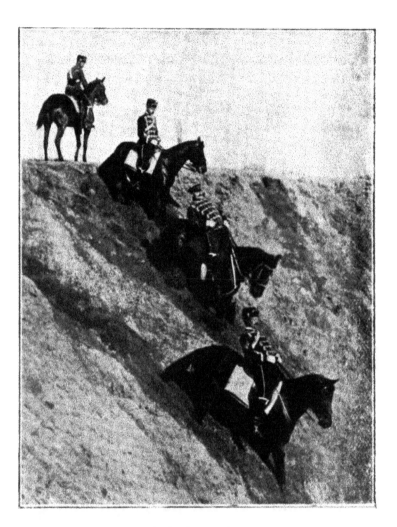

Aufnahme mit
**Goerz-Doppel-Anastigmat „Dagor"
1:6,8 (Serie III).**

34

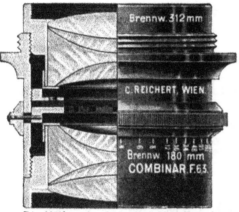
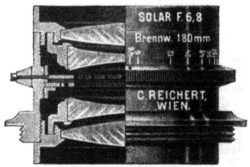
37

39

41

Buch- und Steindruckfarben-Fabrik

KAST & EHINGER,

G. m. b. H.,

Stuttgart.

Vielfach prämiirt:

Paris 1900: Grand Prix. St. Louis 1904: Grosser Preis.

Lichtdruckfarben

in allen Nuancen.

Lichtdruck-Walzenmasse.

Lichtdruck-Lack.

Schwarze und bunte Farben für alle
Reproduktionsverfahren; Firnisse;
Walzenmasse; Lithographische Tusche
und Kreide; Autographie-Tinte.

Wilhelm Knapp, Spezialverlag für Photographie, Halle a. S.
Kataloge kostenfrei.

Ausführliches Handbuch

der

PHOTOGRAPHIE

von

Hofrat Dr. Josef Maria Eder,

korr. Mitglied der kais. Akademie der Wissenschaften in Wien,
Direktor der k. k. Graphischen Lehr- und Versuchsanstalt und
o. ö. Professor an der k. k. Technischen Hochschule in Wien.

Band I, 1. Teil.

3. Auflage. Preis Mk. 12,—.

Geschichte der Photographie. Mit 148 Abbildungen und 12 Tafeln in Heliogravüre und Lichtdruck. Dritte gänzlich umgearbeitete und vermehrte Auflage.

Band I, 2. Teil, oder Heft 1—3.

2. Auflage. Preis Mk. 12,—.

Heft 1. **Geschichte der Photochemie und Photographie.** Mit 2 Holzschnitten und 4 Heliogr. Preis Mk. 3,60.

Heft 2. **Chemische Wirkungen des Lichtes (Photochemie).** Mit 127 Holzschnitten. Preis Mk. 5,—.

Heft 3. **Die Photographie bei künstlichem Lichte. Photometer und Expositionsmesser.** Mit 6 Tafeln. Preis Mk. 3,40.

Band I, 8. Teil, oder Heft 4 und 5.

2. Auflage. Preis Mk. 16,—.

Heft 4. **Die photographischen Objektive, ihre Eigenschaften und Prüfung.** Mit 197 Holzschnitten und 3 Heliogravüren. Preis Mk. 6,—.

Heft 5. **Die photographische Kamera und die Momentapparate.** Mit 692 Holzschnitten und 5 Tafeln. Preis Mk. 10,—.

Ergänzungsband. 2. Auflage. **Das Atelier und Laboratorium des Photographen.** Preis Mk. 4,—.

Band II, oder Heft 6—8.
2. Auflage. Preis Mk. 12,—.

Heft 6. **Einleitung in die Negativverfahren und die Daguerreotypie, Talbotypie und Niepçotypie.** Preis Mk. 3,—.

Heft 7. **Das nasse Collodionverfahren, die Ferrotypie und verwandte Prozesse, sowie die Herstellung von Rasternegativen für Zwecke der Autotypie.** Preis Mk. 4,—.

Heft 8. **Das Bromsilber-Collodion-, sowie das orthochromatische Collodion-Verfahren und das Bad-Collodion-Trockenverfahren.** Preis Mk. 5,—.

Band III, oder Heft 9—11.
5. Auflage. Preis Mk. 20,—.

Heft 9. **Die Grundlage der Photographie mit Gelatine-Emulsionen.** Preis Mk. 7,—.

Heft 10. **Die Praxis der Photographie mit Gelatine-Emulsionen.** Preis Mk. 8,—.

Heft 11. **Die Photographie mit Chlorsilbergelatine.** Preis Mk. 5,—.

Band IV, oder Heft 12—15.
2. Auflage. Preis Mk. 16,—.

Heft 12. **Die photographischen Kopierverfahren mit Silbersalzen (Positivprozeß) auf Salz-, Stärke- und Albuminpapier etc.** Preis Mk. 5,—.

Heft 13. **Die Lichtpausverfahren, die Platinotypie und verschiedene Kopierverfahren ohne Silbersalze (Cyanotypie, Tintenbilder, Einstaubverfahren, Urankopien, Anthracotypie, Negrographie etc.).** Preis Mk. 3,—.

Heft 14. **Der Pigmentdruck und die Heliogravüre.** Preis Mk. 6,—.

Heft 15. **Die photographischen Kopierverfahren mittels Mangan-, Cobalt-, Cerium-, Vanadium-, Blei- und Zinn-Salzen und Asphalt.** Preis Mk. 3,—.

Jeder Band und jedes Heft sind einzeln käuflich.

Prospekte mit genauer Inhaltsangabe kostenfrei.

Katechismen der Photographie,

besonders als Lehr- u. Repetitionsbücher für Lehrlinge und Gehilfen.

Von Dr. F. Stolze-Berlin.

Bisher sind erschienen:

Heft 1:

Katechismus der Laboratoriumsarbeiten beim Negativverfahren.

Heft 2:

Katechismus der Vorbereitungen zum Kopieren
und des
eigentlichen Kopierens durch Kontakt.

Heft 3:

Katechismus der direkten Auskopierverfahren
mit Albuminpapier, Mattpapier (Whatmanpapier), Aristopapier
(Chlorsilbergelatine) und Celloïdinpapier (Kollodionpapier).

Heft 4:

Katechismus der Chromatverfahren.

Heft 5:

Katechismus d. Negativaufnahmen im Glashause.

Heft 6:

Katechismus der Silberkopierverfahren
mit Hervorrufung und des Vergrößerns.

Heft 7:

Katechismus der allgemeinen photogr. Optik.

Ferner befindet sich unter der Presse:

Heft 8:

Katechismus der Eisen-Kopierverfahren im allgemeinen
und der Platinverfahren im besonderen.

Jedes Heft ist einzeln käuflich zum Preise von:
Mk. 1,— broschiert. Mk. 1,50 in Ganzleinen gebunden.

57

PHOTOGRAPHISCHE RUNDSCHAU

und

PHOTOGRAPHISCHES CENTRALBLATT.

Zeitschrift für Freunde der Photographie.

Herausgegeben und geleitet von

Dr. R. Neuhauss, und **F. Matthies-Masuren,**
Groß-Lichterfelde, Halle a.S.,
für den wissenschaftl. u. techn. Teil für den künstlerischen Teil.

Erscheint monatlich zweimal und bringt jährlich mindestens 60 Kunstbeilagen und über 200 Textabbildungen.

Preis vierteljährlich Mk. 3,— für Deutschland, Österreich-Ungarn und Luxemburg; Mk. 4,— fürs Ausland.

Probehefte kostenfrei.

Die bildmäfsige Photographie.

Eine Sammlung von Kunstphotographien mit begleitendem Text in deutscher und holländischer Ausgabe

herausgegeben von

F. Matthies-Masuren und **W. H. Idzerda**
in Halle a.S. in 's Gravenhage.

Heft I: **Landschaften.** — Heft II: **Bildnisse.**

Erscheint in vierteljährlichen Heften im Format 25:32 cm, von denen jedes 3½ Bogen Text mit 21 Abbildungen und 13 Tafeln umfaßt.

Das dritte und vierte Heft werden das **Figurenbild,** das **Interieur** und die **Architektur** behandeln.

Abonnementspreis des Heftes **Mk. 4,—.**

· **Einzelne Hefte Mk. 5,50.**

DIE PHOTOGRAPHISCHE KUNST IM JAHRE 1904

EIN JAHRBUCH FÜR KÜNSTLERISCHE PHOTOGRAPHIE
HERAUSGEGEBEN VON F. MATTHIES-MASUREN

DRITTER JAHRGANG.

Ein stattlicher Band im Format 21 : 30 cm mit etwa 150 Abbildungen, darunter 17 Tafeln in Heliogravüre, Autotypie und Dreifarbendruck.

Preis in elegantem Umschlag geheftet Mk. 8,—,
in elegantem Halbleinenband Mk. 9,—.

Der erste Jahrgang, das Jahr 1902, der zweite Jahrgang, das Jahr 1903 umfassend, sind einzeln zum Preise von Mk. 8,— geheftet, Mk. 9,— gebunden käuflich.

F. Matthies-Masuren:
Bildmäfsige Photographie.

Mit Benutzung von H. P. Robinsons
„Der malerische Effekt in der Photographie."

Mit 40 Vollbildern als Anhang. — Preis gebunden Mk. 8,—.

In zwei Teilen findet der Anfänger wie der Fortgeschrittene lehrreiche Angaben über die bildmäßige Wirkung landschaftlicher und figuraler Vorwürfe. Es werden keinerlei photographisch-optische oder chemische, sondern lediglich kunsttechnische Fragen behandelt.

Photographisches Praktikum.

Ein Handbuch für Fachmänner und Freunde der Photographie
von
Ludwig David,
kais. und kgl. Major der Artillerie.

Mit sechs Tafeln.

In Ganzleinenband Mk. 4,—.

Aufgabe dieses Handbuches soll es sein, dem Photographen im Laboratorium oder im Studierzimmer rasch und kurz über praktisch vollkommen erprobte Vorschriften Aufschluß zu geben. Die Theorie wurde bei allen Abhandlungen nur in dem unumgänglich notwendigen Maße gestreift. Einige am Schlusse angefügte statistische Daten von allgemeinem Interesse dürften dem Leser willkommen sein.

Rezepte und Tabellen

für Photographie u. Reproduktionstechnik,

welche an der k. k. Graphischen Lehr- und
Versuchsanstalt in Wien angewendet werden.

Herausgegeben von

Hofrat Dr. Josef Maria Eder,

Direktor der k. k. Graphischen Lehr- und Versuchsanstalt in Wien,
o. ö. Professor an der k. k. Technischen Hochschule in Wien.

Sechste Auflage. — Preis Mk. 2,50.

J. M. EDER und E. VALENTA

BEITRÄGE zur PHOTOCHEMIE UND SPEKTRALANALYSE.

Das von der k. k. Graphischen Lehr- und Versuchsanstalt in Wien herge-
stellte und herausgegebene Buch hat das Format 24 × 32 cm, ist ganz
in Leinwand gebunden, XVI u. 858 Textseiten stark, mit den modernsten
Mitteln der Reproduktionstechnik außerordentlich reich illustriert, und zwar
enthält es 93 Illustrationen im Texte, 60 Voll- und Doppeltafeln, darunter
25 in Heliogravüre (Sonnenspektrum, verschiedene Gas- und Metallspektra).

Preis Mk. 25,—.

Moderne Chemie.

Von

Sir William Ramsay,

K. C. B., D. Sc.

I. Teil: **Theoretische Chemie.**

Ins Deutsche übertragen von

Dr. Max Huth,

Chemiker der Siemens & Halske A.-G., Wien.

Mit 9 Abbildungen im Texte.

Preis Mk. 2,—. In Ganzleinenband Mk. 2,50.

Der zweite Teil: „Systematische Chemie" befindet
sich unter der Presse.

Soeben erschienen:

Geschichte der Photographie.

Von

Hofrat Dr. Josef Maria Eder,

korr. Mitglied der kais. Akademie der Wissenschaften in Wien,
Direktor der k. k. Graphischen Lehr- und Versuchsanstalt und
o. ö. Professor an der k. k. Technischen Hochschule in Wien.

Dritte, gänzlich umgearbeitete und vermehrte Auflage.

Mit 148 Abbildungen im Text und 12 Tafeln.

Preis Mk. 12,—.

Über radioaktive Energie

vom Standpunkte einer universellen Naturanschauung.

Von

Professor Hermann Krone, Dresden.

Mit einem Anhang:

Licht.

„Die Rolle des Lichts in der Genesis."

Philosophische Betrachtungen aus Krones „Hier und Dort" 1902.

Preis Mk. 1,—.

Praktische Anleitung

zur

Ausübung der Heliogravüre.

Von

Siegmund Gottlieb.

Mit 12 Abbildungen im Texte.

Preis Mk. 1,50.

Lightning Source UK Ltd.
Milton Keynes UK
UKHW020657260219
337881UK00007B/870/P